MUSÉE DU LOUVRE

CABINET DES DESSINS

INVENTAIRE

GÉNÉRAL

DES DESSINS

ÉCOLE FRANÇAISE

DESSINS D'EUGÈNE DELACROIX

1798 - 1863

TOME I

par

Maurice Sérullaz

Inspecteur général honoraire des Musées

avec la collaboration de

Arlette Sérullaz

*Conservateur au Cabinet des Dessins
et du Musée Delacroix*

Louis-Antoine Prat

Chargé de mission au Cabinet des Dessins

Claudine Ganeval

Chargée de mission au Cabinet des Dessins

MINISTÈRE DE LA CULTURE

ÉDITIONS DE LA RÉUNION DES MUSÉES NATIONAUX

PARIS 1984

© Éditions de la Réunion des musées nationaux
10, rue de l'Abbaye, 75006 Paris, 1984

ISBN 2-7118-0260-4

SOMMAIRE

TOME I

En publiant les dessins en feuilles mais aussi les pages de vingt-quatre albums de croquis exécutés par Eugène Delacroix au long de sa carrière et conservés au Cabinet des Dessins du Musée du Louvre, nous souhaitons rappeler que ce grand coloriste a beaucoup dessiné, et qu'il peut être regardé dans ce domaine de l'art comme un des européens d'importance : la variété de ses démarches, notable quant aux techniques pratiquées, se resserre autour de quelques problèmes majeurs sur le plan du style et de l'esthétique ; elle constitue même une didactique en ce sens qu'on y peut explorer, réapprendre et questionner les principes et le système des arts graphiques en général, leur esprit comme leurs métiers, voire leur force et leurs faiblesses.

Voilà pourtant un homme qui dans son copieux *Journal* parle assez peu de ses dessins ou du Dessin en tant que tel, alors qu'il revient inlassablement sur les questions de la couleur et des reflets lumineux ! Et sans doute considère-t-il le plus grand nombre de ses œuvres graphiques comme des gammes. Il est d'autant plus significatif qu'on l'entende soudain rendre un hommage réfléchi à l'une des formes les plus vivantes du dessin, le croquis, et à un aspect pour lui fondamental de celui-ci : « *L'idée première, le croquis, qui est en quelque sorte l'œuf ou l'embryon de l'idée, est loin ordinairement d'être complet* », écrit-il à Champrosay le 23 avril 1854 (*Journal*, t. II, p. 169), « *Il contient tout, si l'on veut, mais il faut dégager ce tout, qui n'est autre chose que la réunion de chaque partie. Ce qui fait précisément de ce croquis l'expression par excellence de l'idée, c'est, non pas la suppression des détails, mais leur complète subordination aux grands traits qui doivent saisir avant tout...* ».

On aura compris que la part accordée au croquis dans sa fonction la plus noble définit ici un certain type de dessin préliminaire, de dessin de peintre. Au reste, le rôle générateur du croquis suppose que le dessin garant d'une organisation plastique fasse *preuve*, soit le signe dévorant, de la sûre présence dans l'artiste d'un grand ensemblier. A travers lui, le détail fuit encore le détail. Car malheur au peintre qui, sans cette conception d'ensemble, travaille sur chaque partie pour se trouver enfin devant un collage superficiel ! « *...Demanderez-vous alors à cette réunion quasi fortuite de parties sans connexion nécessaire cette impression pénétrante et rapide, ce croquis primitif de cette idéale impression que l'artiste est censé avoir entrevue ou fixée dans le premier mouvement de l'inspiration ? Chez les grands artistes, ce croquis n'est pas un songe, un nuage confus, il est autre chose qu'une réunion de linéaments à peine saisissables ; les grands artistes seuls partent d'un point fixe et c'est à cette expression pure qu'il leur est si difficile de revenir dans l'exécution longue ou rapide de l'ouvrage. L'artiste médiocre, occupé seulement de métier, y parviendra-t-il à l'aide de ces tours de force de détails qui égarent l'idée, loin de la mettre à son jour ? Il est incroyable à quel point sont confus les premiers éléments de la composition chez le plus grand nombre des artistes. Comment s'inquièteraient-ils beaucoup de revenir par l'exécution à cette idée qu'ils n'ont point eue ?* »

Avons-nous privilégié à notre tour la prééminence du décisif croquis d'élaboration, et une liaison du dessin à la peinture, plutôt que sa qualité

intrinsèque? Oui, c'est d'abord de dessin préparatoire que l'on parle avec Delacroix, comme avec beaucoup de grands peintres. On reconnaîtra du moins que ce caractère du croquis engageait bien plus qu'une disposition des formes : l'inspiration et l'idée lui sont fermement rattachées, et sur la liaison obsédante Delacroix revient en 1859 dans le *Journal* (t. III, p. 219) par une note cursive : « *Sur la difficulté de conserver l'impression du croquis primitif. De la nécessité des sacrifices.* » Mais à la vérité, dans notre parcours ouvert de plus de trois mille dessins, on s'éloigne souvent du grand dessin de composition. Alors aussi s'achève le court bien-être des catégories de l'esthétique traditionnelle : autour des croquis fondateurs s'étend l'espace vaste du Dessin, de l'ébauche nerveuse d'une ligne à la maquette soigneuse, rehaussée de lavis ou aquarellée, d'un tableau où se déposeront, quelque dynamiques qu'y soient encore des lignes, — la couleur, le sentiment qui fixe et assujettit le mouvement dans les formes colorées. D'une part, donc, toute technique graphique — ou classée comme telle — ne répond pas à une vocation génétique aussi claire que le dessin compositeur; d'autre part, c'est bien à l'acte primordial du Dessin qu'il faut retourner.

Tout lui est bon, toute rencontre, moment à saisir, tout signe du mouvement. On dirait qu'il ne choisit pas. Accumulation de documents et de détails naturalistes, ensembles scéniques, nus d'atelier, sites, études d'objets, de muscles, d'attitudes humaines ou animales, le dessin est la première réaction de l'œil et de la main, le premier mouvement de l'artiste face au mouvement, l'acte qui met en branle l'imagination de la forme. Alors il choisit, assurant le passage du corps à l'esprit, ou mieux de la pulsion au symbole, du sensible à l'écriture et à la construction; passage incommensurable, et en un sens continu, malgré les dualités évoquées. Or on peut, grâce à ces feuilles elles-mêmes, se représenter assez bien le travail le plus élémentaire de Delacroix dessinateur, qu'il soit devant cette nature qui n'est à ses yeux qu'un « dictionnaire » mais dont la loi pourtant arrête l'imagination du corps et la transpose en action, qu'il dessine de souvenir ou de libre imagination, ou encore qu'il réagisse, comme c'est souvent le cas, à un texte littéraire qu'il considère généralement comme un tremplin à ses rêves. On a le sentiment, dans tous les cas, de voir à l'ouvrage simultanément une construction matérielle et un jugement. Le détail choisi comme utile ou essentiel dans la nature, et déjà dénudé par le style, l'artiste en relève les diverses données comme les sensations éprouvées, il couvre le croquis de notes multiples concernant la couleur ou la lumière, puis renvoyant à des éléments intellectuels ou externes : dates, ouvrages à consulter, analyse détaillée de l'objet, de la figure, de l'arbre... La lecture d'un livre provoque au fond des réactions et des réflexions comparables, simplement plus guidées par une atmosphère : s'il s'en enthousiasme, il devient « voyant », couvre ses feuilles d'ébauches de scènes, de personnages évoluant dans des lieux recréés ou de fantaisie. Il est moins facile de retrouver le déclenchement des dessins de souvenir et de libre invention, autrement que par l'imagination même; elle nous autorise d'ailleurs à envisager l'action graphique comme souvent lancée, en l'absence de modèle réel, et juste avant que ne s'installe un modèle mental, par la source la plus modeste, abstraite et matérielle à la fois : une tache, un premier trait rêveur, la naissance, fréquente chez les dessinateurs, d'une ordonnance de lignes. N'écrivons-nous pas en grande partie ainsi? Plus rarement enfin, et surtout pour préparer des lithographies d'illustration, Delacroix demeure étroitement lié à un texte, à une manière de scènes anecdotiques qui sera la faiblesse de son œuvre. Mais même les ébauches premières des gravures sont extrapolantes et bien plus suggestives que ne le seront les scènes terminales.

Dans cet esprit des faits premiers, si l'on veut comprendre Delacroix aux prises avec le monde extérieur et intérieur *par* le Dessin, et observer tous les

En frontispice :
Étude pour la Mort de Sardanapale
(n° 135)

Page 9 :
Tigre attaquant un cheval sauvage
(n° 1128)

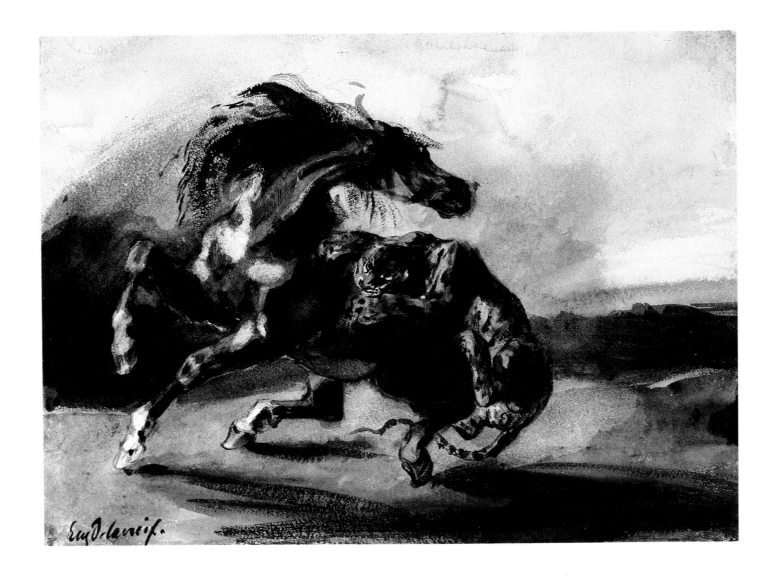

types de réaction figurante, rien n'est plus évocateur que les travaux exécutés en 1832 dans les albums rapportés du voyage en Afrique du Nord et en Espagne. Textes et croquis y sont associés, mêlés; ils forment un tout dont une étude sémiologique complète, abstraction faite des projets picturaux qui y sont lointainement en germe, révèlerait l'universalité d'un génie, une curiosité constante et polymorphe, à la fois éblouie et studieuse. Au choc de la découverte de l'Orient *actuel*, de l'Orient virtuel des rêveries, d'un mixte historico-littéraire où Delacroix trouve selon sa propre expression « l'antiquité vivante », l'action-réaction graphique, corps et esprit, s'allume exemplairement.

Veut-on, d'un autre côté, voir l'artiste aux prises *avec* le Dessin ? Tout comme l'action en art fonde l'idée, on peut juger indissociables chez Delacroix les choix esthétiques de la pratique diversifiée des techniques les plus connues : un graphiste attentif à la tradition et utilisant presque tous les procédés de ces techniques les pousse très exactement jusqu'à leur point d'accomplissement et de *rupture*.

Seules manquent au palmarès des registres et media du répertoire traditionnel la pointe de métal et la miniature, les ressources de la première étant relayées par la mine de plomb, la seconde inadéquate à l'appétit des grandes surfaces qui anime les feuilles d'études les plus restreintes, et fuie parce qu'elle inscrit dans des formats réduits des sujets ordinairement anecdotiques, où le détail fin s'ajoute au détail. Le fusain et la sanguine — avec ou sans rehauts de craie —, Delacroix en use plutôt dans sa jeunesse, notamment lorsqu'il prépare *La Barque de Dante* ou pour de rapides croquis de relevé ou d'imagination. Contre une opinion répandue, il faut répéter que la technique du pastel a beaucoup intéressé le peintre de *Sardanapale*, le copiste de Rubens pour ses scènes religieuses, le décorateur qui étudie des pendentifs pour la bibliothèque de la Chambre des Députés. Mais outre que la perfection du dessin ne doit rien à la couleur, Delacroix évite les portraits au pastel où le coloris ne serait là que pour plaire. En revanche, dans ce qui reste dessin pour la touche et la matière, la couleur sans vérité, la couleur approximative est propice à l'essai, à l'expression de l'instant; et des études de fleurs et de ciels, dès le voyage de 1832, bien avant les Impressionnistes, annoncent une nouvelle vision morcelée, fragmentée, et préfigurent les « beautés météorologiques » dont parlera Baudelaire en 1859, à propos d'Eugène Boudin.

Le génie de Delacroix dessinateur reste surtout lié aux œuvres à la mine de plomb, à la plume et au lavis, à l'aquarelle. La mine de plomb, ce crayon de graphite, fut entre ses doigts un outil prodigieusement libre et efficace : de l'ébauche au dessin très poussé, et jusqu'aux variations les plus subtiles du gris pâle au noir soutenu, il se montre fort peu un graphiste de la ligne pure, continue, unique, des Japonais ou d'Ingres. Il répugne au trait qui contourne, enferme l'objet ou le personnage dans l'épure stylisée. Mais il est tout à fait dessinateur dans l'art de redoubler la ligne; et puisque le dessin n'imite pas les lignes naturellement improbables de l'objet, mais se définit comme un geste qui saisit et exprime la forme, il retouche, il reprend par la ligne la ligne, les superpose, les réunit et les sépare, distinctes dans leur écheveau, d'autant plus émouvant qu'il cherche par le mouvement la forme, avec cette foi à la Rubens qu'elle peut recréer la vie dans sa puissance et sa passion.

Place au dessin à la plume si souvent accompagné de touches de lavis, à la liberté plus grande encore, et à l'ambiguïté grandissante, à mesure que nous nous éloignons du dessin pur ! Certes, la sûreté du goût écarte Delacroix du portrait dessiné autre que d'attitude, de mouvement et de port de tête. Il renonce au douteux tour de force des portraits dessinés *stables*, où succomberait sous les traits la difficile recherche en dessin de l'expression du sen-

Page 10 :
Le coup de lance, d'après Rubens
(n° 1352)

timent. Et comme il n'est pas un artiste qui se bornant aux arts graphiques emprunterait quelque chose aux arts voisins, ce n'est pas *exactement* le dessin sculptural abouti qu'il pratique, ce dessin qui trouve le relief par l'ombre et le modelé, et parfois nuit à la ligne par ses hachures croisées. Ni *exactement* le dessin pictural aux ombres composantes. Il est pourtant loisible aujourd'hui de regarder comme un dessin pictural une esquisse qui historiquement *n'était pas* cela : parce qu'il songe à la peinture, parce que le génie longe et ronge les grilles sévères des principes mêmes qu'il accepte, Delacroix, surtout dans ses travaux à la plume et au lavis, entraîne le dessin vers les contrastes vigoureux des zones d'ombre et de lumière, essaie des volumes, en jouant d'abord du blanc du papier et du lavis d'eau à peine teintée. L'esquisse lavée prépare ainsi les surfaces et les reliefs des formes colorées dans l'esquisse peinte, puis dans la peinture définitive; elle éprouve aussi, par des degrés de blanc teinté et de noir, le problème des valeurs, jusqu'à se rapprocher, malgré les lignes, de « peintures monochromes ». Dans le même temps, les tracés de plume varient, de la finesse du trait de burin aux lignes rapides et synthétiques qu'aimera bien plus tard Matisse; et parfois ce sont de larges traits multipliés et chevauchés qui donnent par eux-mêmes une impression de frénésie et de force, d'élan et d'énergie vitale chez un artiste, disait Baudelaire, « passionnément amoureux de la passion ». C'est cette intensité qui soutiendra dans les dernières années une poésie proche de celle des plus beaux dessins de Rembrandt, nous y reviendrons. Car les dessins à la plume sont plus particulièrement propres à l'expression de l'imaginaire, si l'on n'entend plus par là la scène fictive, le rêve prémédité, la représentation en l'absence du modèle, mais la poursuite par la main, à l'appel des premières lignes variables, du mouvement le plus suggestif. Sa vérité n'a pas grand chose à voir avec le pittoresque de l'illustration par personnages, où le dessin comme art véritable soit perd son dynamisme, soit n'est pas assez expressif, n'exprimant au vrai que le mouvement. L'imagination, en revanche, invente et observe peu à peu son modèle, et c'est en ce sens que l'invention graphique sort de l'imagination, et que se créent un univers de formes et une manière de voir qui, à un degré supérieur de préoccupation graphique, répond par avance à la phrase définitive de Degas citée par Valéry : « Le dessin n'est pas la forme, mais la manière de voir la forme ». En même temps, une autre définition de la fiction s'impose : c'est l'effet de l'agencement graphique en référence à tel objet en mouvement, réel ou imaginaire.

L'imagination, telle qu'on l'entend alors, n'est incompatible ni avec le dessin d'instinct, de fougue, que Delacroix reconnaît chez Michel-Ange et Raphaël, ni avec ce correctif soucieux, sur lequel il insiste toujours, du rapport essentiel et secret des lignes, qu'ils trouvèrent par une sorte de grâce et que lui veut constituer en principe : « *En tout objet, la première chose à saisir pour le rendre avec le dessin, c'est le contraste des lignes principales* ». Appliquer ce principe à un ensemble, alors que Ingres ne l'affirme que dans des détails, c'est la récompense de la « justesse de l'œil » : « *... Il y a des lignes qui sont des monstres : la droite, la serpentine régulière, surtout deux parallèles. Quand l'homme les établit, les éléments les rongent... Une ligne toute seule n'a pas de signification; il en faut une seconde pour lui donner de l'expression. Grande loi...* » (*Journal*, t. III, pp. 426-428). Et encore : « *Le principal attribut du génie est de coordonner, de composer, d'assembler les rapports, de les voir plus justes et plus étendus* » (*Journal*, t. III, p. 437).

L'aquarelle, procédé ou genre, pose de façon aiguë la question des catégories esthétiques, si la couleur y triomphe des lignes, et si l'artiste y cherche l'expression du peintre. Pourtant, en faisant jouer la couleur fluide et le papier blanc dans le langage du dessin, on y peut dessiner sans traits. Surtout, cette technique met admirablement au jour des qualités stylistiques, plus que

Page 13 :
Tête de lion rugissant
(n° 1063)

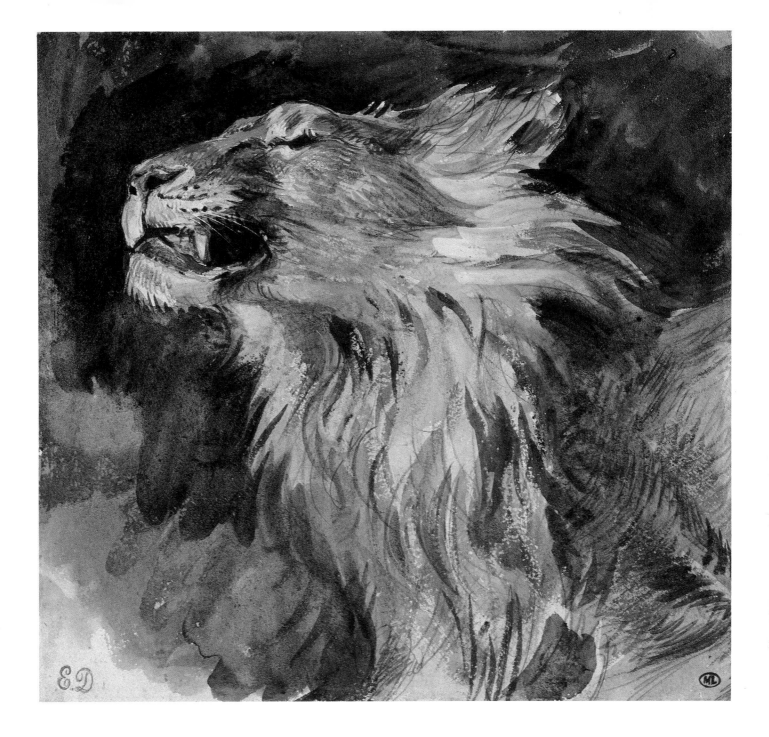

des conceptions esthétiques profondes. Il faut au fond y chercher, avec Delacroix, les formes animées de l'art graphique et l'enchantement de la teinte, la sensation plus que le sentiment, même dans les belles vues statiques et parfois nobles que proposent les hommes et les architectures du Maroc. Mais il est sûr que la polychromie correspond à une autre perception que le lavis monochrome qui accompagnait souvent la plume. Alors qu'il s'y garde du grand style, Delacroix donne pourtant de la force à des paysages souvent soutenus de lignes, aux couleurs simples et hardies. Ce qui nous ramène aux qualités de l'esquisse et à la traduction d'une émotion d'action plus que de contemplation. D'où l'usage de l'aquarelle, bagage léger des promenades et des voyages, pour fixer des souvenirs, ébaucher des scènes sans tomber dans l'ornement : alors, à défaut de méditation, l'instant et le reflet sont avantageusement rendus. Après les Anglais, avant Cézanne, Delacroix a senti combien la technique offrait de possibilités, combien elle était propice à l'évocation des subtilités de la lumière et de l'atmosphère. Changeantes, noyées et diffuses, mais parfois aussi chatoyantes et poussées jusqu'à l'intensité, ses aquarelles les plus fortes préfigurent des réussites proprement picturales que Cézanne, fervent admirateur de Delacroix définira par une conjonction : « Quand la couleur est à sa richesse, la forme est à sa plénitude ». Il faut noter enfin que l'usage de l'aquarelle est fort varié : elle peut rehausser un dessin à la mine de plomb ou à la plume, ou être réalisée uniquement au pinceau, dans des gammes de coloris nuancés, et gagner en intensité par les réserves du papier. Dans le cas des œuvres les plus élaborées, la maîtrise est du niveau de celle de Dürer, Cézanne, Bonnard ou Matisse, comme elle s'égalait à celle des contemporains Constable, Bonington, Paul Huet.

Alain, dans son *Système des Beaux-Arts*, note que dans le dessin « on reconnaît aussi bien l'artiste que le modèle », puis que « la beauté du dessin est indépendante du modèle », comme le serait une écriture. C'est là parler du style, sinon de l'homme, et rappeler que les arts graphiques sont moins destinés à l'imitation de l'objet qu'à laisser la trace d'un geste qui saisit et exprime la forme. Si l'on essaie ainsi d'approcher les qualités du style des dessins de Delacroix... ou de Delacroix dessinateur, on est tenté de dire qu'elles sont paradoxales. Il a pourtant en commun avec les grands graphistes d'affirmer la forme et en même temps de la faire juger, de *montrer* qu'il l'interprète et la crée par le moyen de la ligne, qui n'existe pas réellement dans la nature. Un beau dessin de Delacroix, comme un beau dessin de Léonard, est un raccourci fulgurant de l'effet supérieur de l'art : l'intellect s'y penche directement sur ce qui est esthétiquement matériel, disons le tracé, bien plus que sur ce qui est représenté. Heureux le geste qui par surcroît atteint l'esprit des choses sur lesquelles il s'exerce, comme sont donnés par surcroît l'illusion de l'objet dans l'ombre, la figuration du mouvement réel, l'effet pictural préparé.

Le problème est que le dessin est réputé inviter d'autant mieux à sa beauté propre qu'il est de ligne pure et si peu matériel qu'on est obligé de s'attacher justement à la ligne, quand la peinture rend plus curieux du contenu sentimental des formes surgies. Le dessin serait un art allant de la sensation du mouvement à l'intellect, quoi qu'il figure, qu'il narre ou montre un être un instant arrêté. Et en effet il renvoie moins à l'image et au sentiment, on y efface moins facilement la trace humaine; il *désigne* plus. Delacroix est capable de cette pureté. Mais ce qu'il a d'original et qui tient peut-être à sa pensée de peintre, c'est de rendre aussi les effets les plus délicats et les plus violents des objets sur les sens, et de parvenir à une beauté parfois convulsive, sinon réaliste. Comme la ligne nue n'est pas son propos, que la matière du dessin n'est pas chez lui la plus allégée qui soit, ses lignes, et plus encore ses

Page 14 :
Paysage de la campagne anglaise
(n° 1136)

traits appuyés retiennent dans leurs mailles beaucoup plus des émotions physiques que chez Léonard, pour reprendre notre exemple. Léonard, dont la force polie et sans passion parle avant tout à l'esprit. Delacroix semble parler à l'être tout entier.

Par ce surcroît, en somme, d'imagination, l'action qu'est le dessin enserre dans sa matière graphique un monde complexe et va volontiers, sans perdre possession de soi, jusqu'au paroxysme. On ne peut oublier non plus que la visée picturale traduit là des volumes et des plans, aux limites ambiguës du dessin pictural, on l'a dit. De toute manière, et malgré des œuvres calmes et sereines dans le nombre, le spectateur associe le jaillissement des lignes et des formes, si fréquemment issues d'une gerbe de traits qui *doit* demeurer visible, et la réalité matérielle du dessin, à une essence des choses et de l'art plutôt tumultueuse; même dans sa religion de la composition, cet art est très sensuel, sa poésie, même spiritualiste, n'est guère évanescente, son imaginaire guère dépouillé. On y est invité à suivre l'action du dessin vers un rêve puissant, dynamique lui-même, et non sans grandeur. Ces qualités relèvent du véritable Romantisme; elles ne privent pas les œuvres graphiques, impatientes et vibrantes, de l'ample économie et de l'extrême concentration qui équilibrent à leur tour les tentations naturalistes et qui, si l'on y réfléchit, expliquent aussi le peu de concessions au fantastique facile, mais en revanche le goût des grandes décorations et la quête du mystère des choses dans tous leurs états, avec une intensité et un respect classiques.

Cet effet « complet », cette trame sensible, imaginative et spirituelle, Baudelaire les a évidemment compris. En écrivant dans son *Salon de 1846* : « ... *D'ailleurs il y a plusieurs dessins comme plusieurs couleurs : exacts ou bêtes, physionomiques et imaginés... Le dessin physionomique appartient généralement aux passionnés comme M. Ingres ; le dessin de création est le privilège du génie* », il plaide pour Delacroix et fait reculer quelques bornes. L'épanouissement du dessin d'expression, témoignage crispé ou appel lyrique aux grandes émotions de l'humanité, avec son rythme linéaire parcouru de lavis qui prélude à la couleur signifiante, on le cherchera chez Delacroix. Libre du purisme, mais tendu vers la facture d'une harmonie parallèle à la nature, fanatique d'une certaine Vérité, celle du mouvement par exemple, cet art somptueux et sûr, suggestif et ordonné, enchevêtrant passionnément et savamment lignes et ombres, hachures et courbes, est enfin étayé par le désir et l'orgueil de relier le Passé au Présent.

Il est assez de ces œuvres graphiques tout à fait abouties et profondes pour que l'on puisse, oubliant leur vocation d'étapes, y lier l'étude d'une rhétorique et d'un style personnel à une Poétique autonome du Dessin. On ne le tentera pas dans ces brèves réflexions, mais on dégagera grossièrement trois phases dans l'évolution esthétique des dessins et aquarelles, réserve faite des retours, interférences et permanences qui interdisent un classement trop strict.

Entre 1818 et 1832, à la recherche de son style, l'artiste qui s'essaie à toutes les techniques y éprouve son tempérament. Sa manière est assez analytique, et généralement précis ses travaux au crayon et à la plume. Croquis de mise en place ou études de détails, des hachures accusent les ombres, le lavis au pinceau délimite des masses saisissantes souvent, moins dans l'esprit du bas-relief que dans celui de la peinture. Cette période, la moins féconde en aquarelles, en produit de denses, avec des dominantes de bleu de Prusse, de vermillons et de bruns, qui rappellent l'influence de Géricault, ou de « vernies », en laques et en bruns, qui montrent l'empreinte des compagnons anglais, les frères Fielding et surtout Bonington. Les plus aérées et fluides,

Page 17 :
Ciel au soleil couchant
(n° 1215)

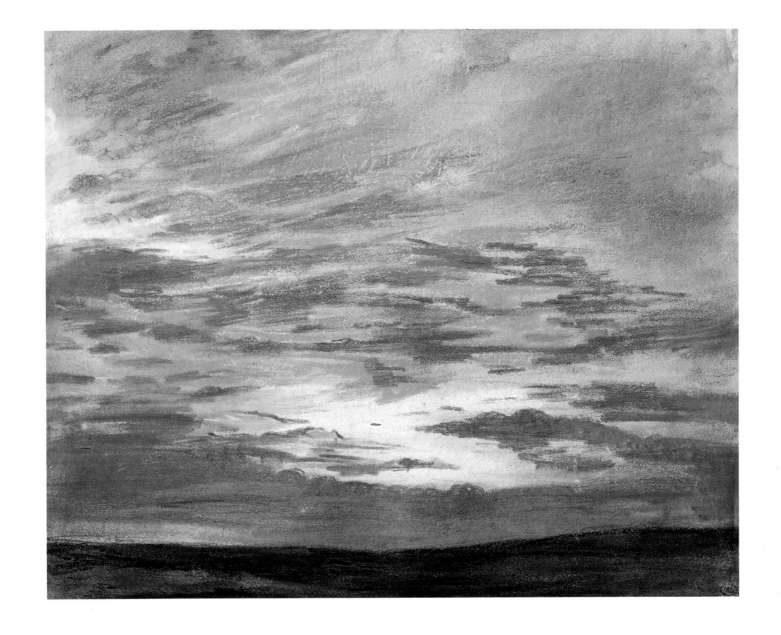

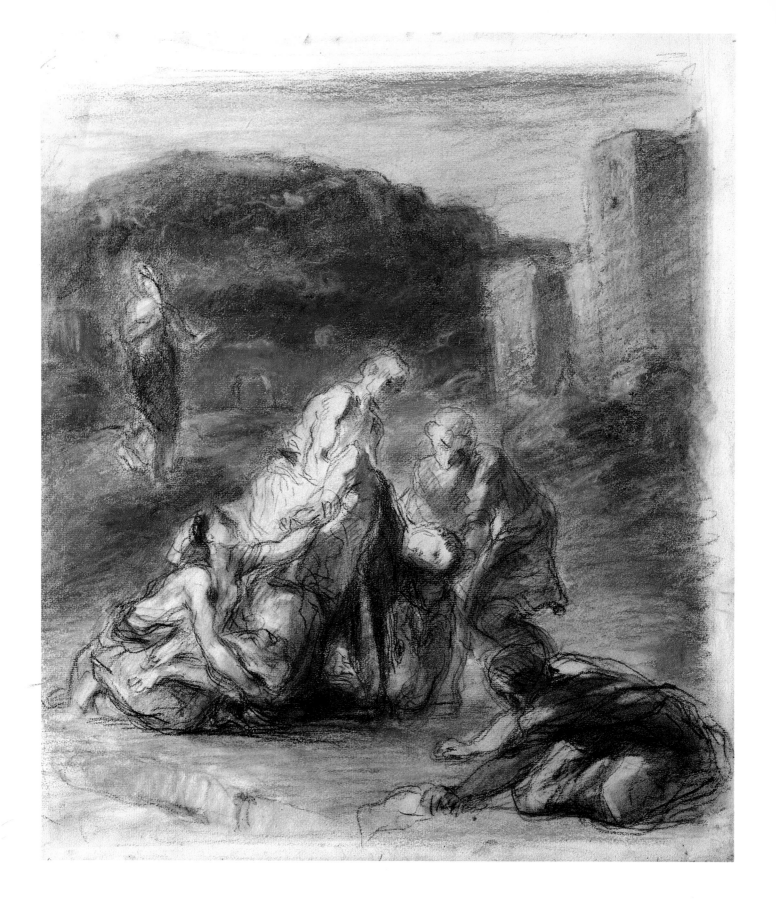

paysages au ciel nuageux ou limpide, dérivent de Constable. Elles poursuivront dans cette voie, et jusqu'au Pré-Impressionnisme, dans les autres périodes.

La phase de maturité partirait du voyage de 1832 et comprendrait les grandes décorations jusqu'à 1850 environ. Le graphisme évolue dans un sens plus lyrique, en même temps qu'il se synthétise et se concentre en des formes recréées par l'imagination. A son apogée dynamique, le dessin transpose en traits multipliés la représentation et surcharge les lignes chevauchantes comme pour ne retenir des images que des effets de plénitude centrale, volumique, entourée de la mobilité constante des formes. Si dessin et peinture se rapprochent, ce n'est pas seulement affaire de genèse, c'est aussi que l'esprit du dessin est réellement tenté par l'expression réputée impossible dans les arts graphiques du sentiment joint à l'action. Il est juste alors d'associer dessin, esquisse peinte, peinture, dans une conception cohérente et mal divisible. Esthétiquement, nous l'avons vu, le dessin outrepasse singulièrement la recherche du mouvement; il suscite et façonne le tableau comme son idée première, son organisation, sa conclusion entrevue. Et parfois, lui si vif et sensible, il échange avec la peinture des mouvements stabilisés dans un ensemble, une rare hauteur de jugement et de pensée. On en a une idée particulière avec les préparations pour les grandes décorations, qui d'ailleurs déborderont cette période : elles se plient au coloris soutenu par des lignes simples, immobilisées par la force de la couleur, comme leur mouvement sera en définitive modéré et retenu par la matière murale.

On privilégiera dans une troisième période, de 1850 à la mort de l'artiste en 1863, des dessins à la plume encore explosifs mais dont le style mûri convient à une inspiration philosophique et poétique de haut vol : des sujets souvent bibliques comme ceux des dessins de Rembrandt réclament une sûreté autoritaire des traits qui fait elle-même symbole. C'est cet élan, et la distribution des lumières, qui donne aux ultimes dessins de Delacroix le caractère bouleversant de l'émotion contenue; ils en appellent à un mystère de la représentation du monde qui rejoint celui de sa création, et le rêve d'un envers illuminé des choses. Ils trouvent les moyens d'allier la réalité de l'art et du représenté à une démiurgie, l'intimité parfois réaliste à la magie, l'humanité à la surnature, et l'apparence libérée par le génie à une forme d'absolu.

Non que le violent effet sensible soit répudié. Mais la subjectivité du spectateur, qui face à un art un peu exigeant était bousculée sans scrupules par celle de l'artiste, est cette fois invitée généreusement à répondre psychologiquement, lyriquement, spirituellement à ces dessins d'un libre-penseur qui approchent l'inapprochable et greffent sur le sentiment la pensée d'un instant infiniment suspendu. L'imagination fertile est toujours là. Elle se soumet pourtant et s'ingénie à forcer les clichés, à redire et à refaire naître en nous le désir d'un ciel, à donner, sur des sujets traditionnels, plus d'effet encore, et plus de sens, au réel et à l'imaginaire. Delacroix écrivait, dès 1824 : « *Ce qui fait les hommes de génie ou plutôt ce qu'ils font, ce ne sont point les idées neuves, c'est cette idée, qui les possède, que ce qui a été dit ne l'a pas encore été assez* » (*Journal*, t. I, p. 101).

Le bilan d'une étude de la Poétique de ces dessins, quel serait-il en significations? On nous permettra deux propositions. La première concerne la réaction sensible, et la tendance à donner un *corps* continu à l'idée chez cet artiste, sinon à la manière symboliste, telle en tous les cas que le message dessiné parvenu au spectateur est riche d'un système de correspondances, et que la délectation des arabesques ou le choc des traits font écho de rêverie à la poésie, à la musique, à la danse, autre art du mouvement. Jusqu'au vertige, jusqu'à la forte ivresse baudelairienne, jusqu'à la sensation de ce qui dépasse les déterminismes de la condition humaine et historique.

Page 18 :
Étude pour le martyre de Saint Étienne (n° 445)

La seconde touche à ce que l'on veut dire quand on parle d'un art *vivant*.
La vie, ce n'est pas seulement le mouvement figuré sur la page, le geste et
l'objet animé, mais la relation entretenue entre le spectateur et la page.
L'accueil vertical du regard et la réponse, qui vaut pour toute œuvre d'art.
Le dessin de Delacroix est un dispositif d'accueil, ou mieux un organisme qui
nous regarde, par lequel il faut accepter d'être regardé, avant d'épouser sa
vision. Éteints les yeux du dessinateur, et son histoire, on userait volontiers,
pour l'organisme qui demeure, d'une métaphore animale, en songeant à l'être
pulsatile qui semble battre comme un cœur désormais sans corps, opaque,
sombre et transparent tour à tour. Une méduse. On en connaît les dangers.
Mais au vrai la méduse ne pétrifie pas, ni le dessin de Delacroix. Il aspire les
lignes et les formes de ce qu'il figure, et les refoule en lignes prolongées, en
formes rayonnantes, il prend les éléments du monde, à la fois mouvants et
solides, et nous renvoie l'eau des songes, qui continue l'esprit. En ce sens, oui,
le dessin de Delacroix, qui se mouvait au milieu des objets et des hommes, est
aujourd'hui un organisme immobile et vivant.

« Tout est sujet », dit Eugène Delacroix. Et nul plus que lui n'a *traité* tous
les sujets. Les dessins conservés au Musée du Louvre, témoignant du génie
aux multiples faces, nous ont, par leur nombre, imposé pour cet inventaire
de prendre un parti peut-être sage. Il y eut pour l'artiste des motifs et des
thèmes plus propices à ses pouvoirs et à ses goûts ; il ne laissait pas d'explorer
les autres.

Nous avons présenté dans leur chronologie, au début du premier volume,
les dessins conçus en fonction des peintures, décorations, lithographies
réalisées. Suivent dans notre ordonnance les études pour des œuvres projetées,
et des exercices plus autonomes. Les sujets en sont tout aussi variés, mais
nous avons disposé par thèmes et sources cette fois les compositions esquissées
et les croquis de détails : thèmes religieux des *Testaments*, Mythologie et
Allégorie, Littérature, Opéra et Théâtre, Portraits, Figures et Nus, Animaux
(chevaux, félins, animaux divers), Paysages, enfin Natures-mortes et Intérieurs.

Le second volume s'ouvre sur les Copies. Il y a bien entendu de l'influence
assimilée même sous les dessins au destin propre : Première en ce sens, la
copie, qu'en art ont quelque chose de souverain la tradition et la contrainte
— et de primordial pour l'invention et la nouveauté même. « Dernier des
Renaissants et premier des Modernes », selon Baudelaire, Delacroix s'est
tourné toute sa vie vers toutes les formes de l'art du Passé. Les copies couvrent
ses albums et ses feuilles d'études. Éclectique donc, mais sectaire à l'occasion,
il revient à l'Antique en se souvenant de sa formation classique chez Guérin.
Romantique, il cherche une source d'inspiration dans le Moyen Age, cette
époque — génératrice du style « troubadour » — dont les frères Boisserée et
l'archéologue allemand Wallraf, A. W. et F. Schlegel, Peiresc, Gaignières et
A. Lenoir, venaient de mettre en honneur les œuvres. Quant à l'Orientalisme,
autre source du Romantisme, il attire Delacroix bien avant le voyage en
Afrique du Nord de 1832. Aussi copie-t-il des miniatures persanes et diverses
œuvres de caractère oriental.

Il connaît autant qu'il se peut alors beaucoup des peintres occidentaux
qui l'ont précédé. Ceux de la Renaissance italienne bien sûr, de Raphaël et
Michel-Ange aux Bolonais. Chez les Nordiques, les maîtres en bois allemands,
Dürer, Cranach, Holbein. Le Flamand Rubens est son dieu. Il copie les petits
maîtres hollandais, alors que Rembrandt ne l'attire que tardivement. En
France, Poussin, Le Sueur, A. Bosse, trouvent en lui un écho très vif. Parmi
ses contemporains, ou ses aînés proches, il choisit Goya, dont il copie maint
Caprice, David, Girodet, Géricault, puis il subit l'influence des Anglais,

Page 21 :
Mariée juive de Tanger
(n° 1588)

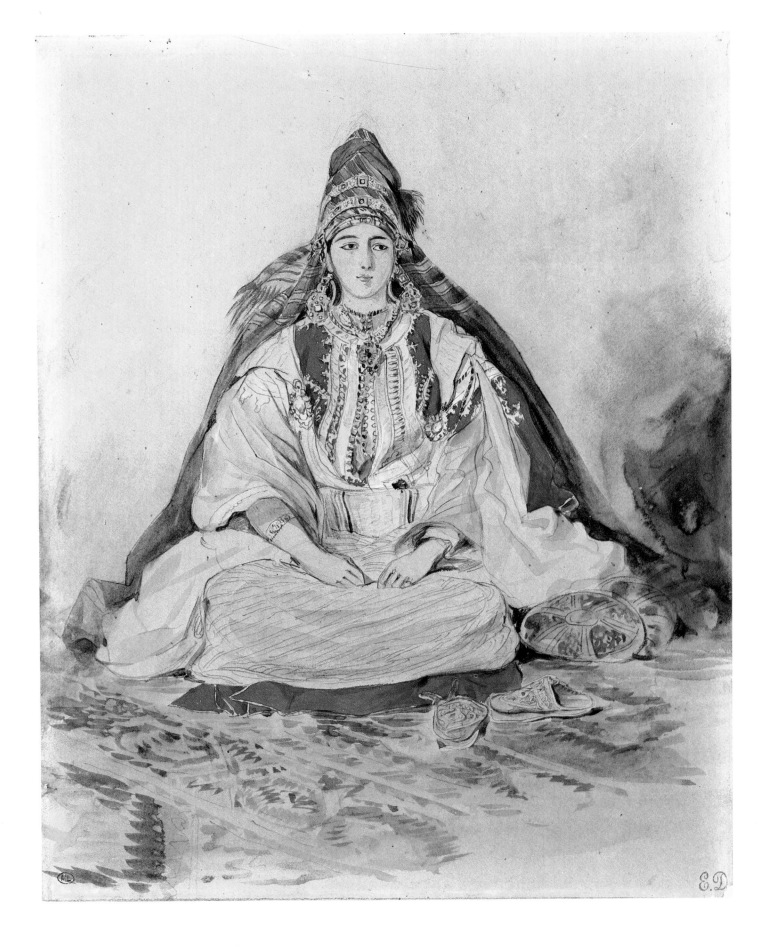

1ᵉʳ mars Tanger

Lawrence, Constable, les Fielding et Bonington enfin, qui seront ses amis. Ses imitations ne sont d'ailleurs guère serviles, et franchement à l'inverse de contrefaçons immédiatement utilisables. Au Louvre directement, ou à Anvers, mais le plus souvent par l'intermédiaire de la gravure, il demeure un étudiant, familier de la Bibliothèque Nationale, et propriétaire, pour son compte, de plus de deux mille estampes.

Notre second volume se poursuit avec les dessins inspirés par l'Orient et le voyage de 1832. Il s'achève avec les *Albums*, images d'une carrière qui feraient une sorte de journal graphique tentant, et rythmeraient heureusement un classement généralement chronologique, mais que, notre parti étant réfléchi et pris, sinon indiscutable, nous avons regroupés en tant qu'ensembles à la fois épisodiques et organiques, en respectant bien entendu encore leur succession.

Maurice Sérullaz

Si j'ai pu mener à bonne fin et en son temps ce travail considérable — qui comporte néanmoins encore des lacunes dont je suis parfaitement conscient — tout en assumant la lourde tâche de direction du Cabinet des Dessins du Louvre et du Musée Delacroix, c'est en particulier grâce à l'aide précieuse et aux recherches constantes de mes collaborateurs : Arlette Sérullaz, Louis-Antoine Prat et Claudine Ganeval.
Je tiens à souligner ici leur rôle efficace et à leur rendre hommage.
Que soient remerciés également Marielle Dupont, Chargée de mission au Cabinet des Dessins, et Christian Pouillon, pour leur collaboration lors d'importantes et ultimes mises au point, ainsi que Dominique Cordellier, Pierrette Jean-Richard et Madeleine Pinault dont j'ai souvent sollicité le concours.
Ma reconnaissance va également vers Mmes Exiga et Réale qui ont assuré en plus du Secrétariat du Cabinet des Dessins et des Expositions une partie du tapage de mes fiches, ainsi que vers Mlle Claude Lefèvre ; j'y associe enfin mes collaborateurs du Service de Surveillance, et son Chef M. Giroux : je les ai tous beaucoup dérangés. Mes remerciements s'adressent en outre à tous ceux qui ont facilité mes recherches et celles de mes collaborateurs :
— au professeur Jacques Thuillier, à F.-R. Loffredo qui nous a fourni d'utiles précisions sur les relations entre Barye et Delacroix.
— au Département des Peintures :
Michel Laclotte, Inspecteur Général des Musées et Jacques Foucart, Conservateur, Chef du Service de Documentation, qui a collaboré à la constitution de l'illustration complémentaire de cet inventaire avec le concours de M. Chuzeville.
— au Département des Antiquités Grecques et Romaines, Alain Pasquier, Conservateur en Chef, Marie Montembault et Christiane Pinatel.
— à la Bibliothèque et aux Archives du Louvre, Nicole Villa, Conservateur en Chef, Yvonne Cantarel-Besson, responsable des Archives.
— au Musée des Arts Africains et Océaniens, Jacques Marchal, Conservateur et M. Ranoux-Butté.
— à la Bibliothèque Nationale, nos collègues des Imprimés, du Cabinet des Estampes (tout particulièrement Mlle Barbin, Conservateur de la Réserve) et des Manuscrits.
— au Conservatoire de Musique, Sophie Devaux et Florence Getreau.
— au Service de Documentation Photographique de la Réunion des Musées Nationaux, Béatrice de Boisseson, Madeleine Coursaget, Frédérique Douin.

M. S.

Page 22 :
Album du Maroc
(n° 1756, F°⁵ 1 recto et 2 recto)

Pages 24, 25 :
Album du Maroc
(n° 1756, F°⁵ 17 verso et 18 recto,
23 verso et 24 recto,
24 verso et 25 recto,
31 verso et 32 recto)

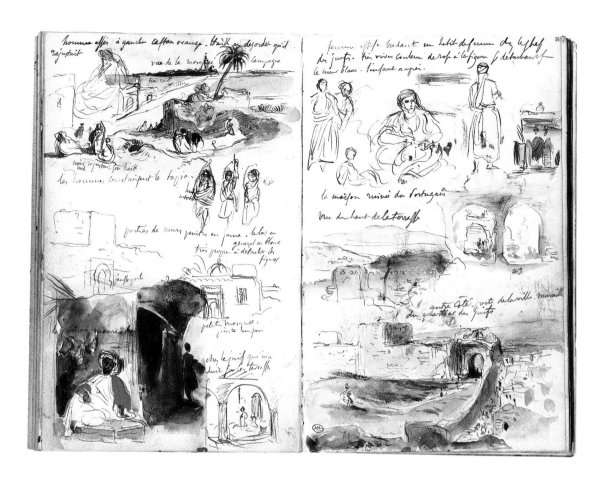

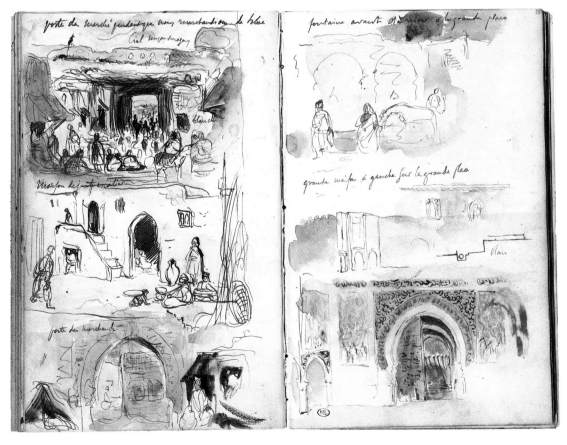

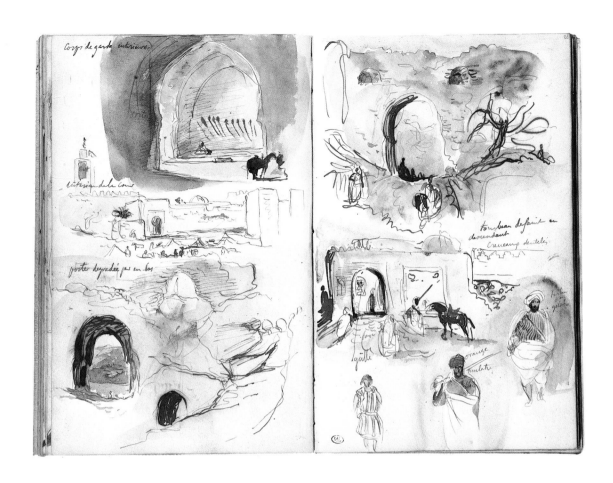

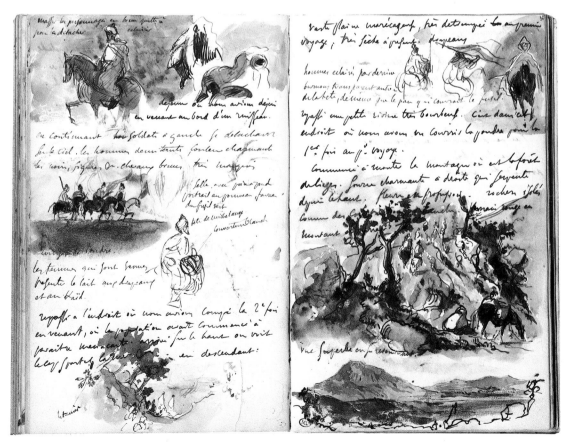

ORIGINE DU FONDS
DES DESSINS DE DELACROIX
AU LOUVRE

Du vivant de l'artiste, si l'État lui a acheté à maintes reprises des peintures (aujourd'hui conservées au Louvre, dans des Musées de province ou dans des églises) et lui commanda d'importantes décorations, aucune entrée de dessins, que ce soit par achat ou par don, ne figure en revanche durant cette même période sur les registres du Cabinet des Dessins du Louvre.

1864
Lors de la dispersion, en vente publique, de l'atelier de Delacroix, un an après sa mort — du 22 au 27 février 1864 — l'État ne se porte acquéreur — par l'intermédiaire de Frédéric Reiset, Conservateur des Dessins au Louvre — que de cinq œuvres (nos 328, 423, 443, 469 et 478 de la vente; Inventaire MI 890 à MI 894), dont deux seulement d'importance, une étude au pastel pour *Les Femmes d'Alger* (MI 890) et une aquarelle représentant une *Tête de lion rugissant* (MI 893).

1868
Don par M. Paul de Laage, d'une étude pour l'un des pendentifs de la Bibliothèque du Palais-Bourbon : *L'Éducation d'Achille* (MI 1079).

1872
Legs par la gouvernante de Delacroix, Jenny Le Guillou (1801-1869), d'un dessin représentant *Chopin en Dante* (RF 20) qui lui avait été donné par l'artiste le 25 juillet 1857.

1878
Parmi la collection de dessins d'artistes divers donnés par M. His de la Salle, figure une aquarelle de Delacroix représentant une *Tête de chat* (RF 794).

1890
Philippe Burty, chargé de mettre en ordre les dessins de Delacroix au moment de la vente après décès de 1864, lègue un dessin, *La Montée au Calvaire* (RF 1712) ainsi qu'un album de croquis exécutés en Afrique du Nord en 1832 (RF 1712 bis).

1893
Acquisition (comité du 9 juin) d'un dessin pour le plafond de la Galerie d'Apollon au Louvre (RF 1927).

1906
Le 26 octobre, première donation Étienne Moreau-Nélaton comprenant neuf dessins (RF 3372 à RF 3380) dont la *Fantasia arabe* (RF 3372).

1907
Le 7 novembre, deuxième donation Étienne Moreau-Nélaton comprenant deux dessins (RF 3411 et RF 3412).

Page 26 :
Album du Maroc
(n° 1757, F^os 38 recto et 35 recto)

Don par la Société des Amis du Louvre de deux aquarelles de fleurs (RF 3440 et RF 3441).

Acquisition à la vente Alfred Robaut (18 décembre) de sept dessins (RF 3704 à RF 3706 et RF 3710 à RF 3713) dont la *Vue du quai Duquesne à Dieppe* (RF 3710), une étude pour le plafond de la Galerie d'Apollon (RF 3711) et deux études pour des pendentifs de la Bibliothèque du Palais-Bourbon (RF 3712 et RF 3713), ces trois derniers étant offerts par la Société des Amis du Louvre.

1908

Don par la Société des Amis du Louvre de quatre dessins (RF 3717 à RF 3720) acquis à la première vente Chéramy (5-7 mai) dont une aquarelle pour *Les Massacres de Scio* (RF 3717).

1911

Acquisition à la vente J. Psichari (7 juin) de deux dessins (RF 3970 et RF 3971).

Parmi les œuvres du legs Isaac de Camondo (18 décembre 1908), figurent trois dessins de Delacroix (RF 4047 à RF 4049) dont un pastel : *La Nuit* (RF 4049).

1912

Acquisition à la deuxième vente Henri Rouart (16-18 décembre) d'une étude de *Femme nue allongée sur un lit* (RF 4156).

1913

Acquisition à la deuxième vente Chéramy (14-16 avril) de quatre aquarelles pour *Les Femmes d'Alger* (RF 4185 A à D).

1918

Acquisition à la première vente de la collection Edgar Degas (26-27 mars) de quatre aquarelles (RF 4508 à RF 4511) dont *La Côte d'Afrique vue du détroit de Gibraltar* (RF 4510) et une étude de *Fleurs* (RF 4508).

1919

Don par la Société des Amis du Louvre de douze dessins (RF 4521 à RF 4532) acquis à la deuxième vente de la collection Edgar Degas (15-16 novembre) dont deux études pour *La Liberté guidant le peuple* (RF 4523 et RF 4524).

Parmi les œuvres léguées le 26 novembre par M. Gaston Mélingue, figure une aquarelle de Delacroix : *Joueur de guitare en costume moyen-âgeux* (RF 4538).

Parmi les œuvres léguées par M. Roger Galichon (décret du 12 juin) figurent six dessins de Delacroix (RF 4612 à RF 4617) dont quatre aquarelles du Maroc, notamment *Amin Bias*, aquarelle signée (RF 4612) et *Hommes et femmes dans un intérieur* (RF 4615).

Don par Étienne Moreau-Nélaton (décret du 12 juin) d'une aquarelle : *Vagues se brisant contre une falaise* (RF 4654).

Acquisition à la vente Paul Leprieur (21 novembre) d'une aquarelle pour l'un des pendentifs de la Bibliothèque du Palais-Bourbon : *Hésiode et la Muse* (RF 4773).

1920

Don par la Société des Amis du Louvre (décret du 2 juin) de trois dessins (RF 4774, RF 4775 et RF 4875) acquis à la vente de Paul Leprieur (21 novembre 1919), dont une aquarelle pour l'un des pendentifs de la Bibliothèque du Palais-Bourbon : *La Captivité à Babylone* (RF 4774).

Don par décret du 7 août, par M.T. Muller d'une feuille de croquis de félins (RF 5175) aujourd'hui considérée comme de Pierre Andrieu.

1921

Legs par M. Paul Leprieur, Conservateur des Peintures au Louvre (décret du 21 août) de deux aquarelles du Maroc provenant de la collection Arago (RF 4771 et RF 4772).

Acquis de M. Brouillet de Gallois un dessin : *Lutte de cavaliers arabes* (RF 5309).

Don par le Baron J. Vitta (décret du 24 novembre) de cinq dessins pour *La Mort de Sardanapale* et *L'Assassinat de l'évêque de Liège* (RF 5274 à RF 5278).

1923

Don par la Société des Amis du Louvre (arrêté du 22 janvier) d'un dessin *Arabe en prière* (RF 5633) acquis à la vente Ch. Haviland (7 décembre 1922).

1924

Don par la Société des Amis du Louvre d'une *Tête de damné* pour *La Barque de Dante* (RF 6161) acquis à la vente A. Pontremoli (11 juin).

1925

Don par M. Carle Dreyfus (décret du 24 janvier) d'un album de croquis contenant des dessins de Delacroix et des aquarelles de Constable (RF 6234).

Remise en don au Cabinet des Dessins du Louvre par M. André Joubin, directeur de la Bibliothèque d'Art et d'Archéologie, d'un album de croquis offert à cette bibliothèque par M. D. David-Weill, ceci avec l'accord du donateur (RF 6736).

Don par la Société des Amis du Louvre d'un dessin pour *Le Naufrage de Don Juan* (RF 6743).

Don par le baron J. Vitta (décret du 20 août) d'un dessin pour *La Mort de Sardanapale* (RF 6760), dont l'attribution à Delacroix est aujourd'hui discutée.

Don par la Société des Amis du Louvre d'un dessin pour *La Mort de Sardanapale* (RF 6860).

1927

Grâce à l'extrême générosité d'Étienne Moreau-Nélaton, l'œuvre de Delacroix dessinateur est désormais vraiment représentée au Louvre. En effet, par son legs du 13 août, Étienne Moreau-Nélaton fait entrer au Cabinet des Dessins un fabuleux ensemble de dessins, d'aquarelles, de pastels et d'albums de croquis comportant mille cinq cent soixante douze pièces (RF 9139 à RF 10710). Ce collectionneur averti, amateur éclairé du XIXe siècle et auteur d'un livre essentiel sur Delacroix complétait par cet ensemble prestigieux ses trois précédentes donations faites en 1906, 1907 et 1919. Grâce à lui, l'œuvre graphique de Delacroix devenait, au Louvre, la plus importante du monde, tant par le nombre que par la qualité, comprenant la quasi-totalité des thèmes traités par l'artiste et jalons essentiels couvrant toute sa carrière. Quinze albums de croquis généralement de la jeunesse du maître (RF 9139 à RF 9154 - le n° RF 9149 n'a pas été attribué) dont l'album dit d'Angleterre de 1825 (RF 9143) et un album du Maroc de 1832 (RF 9154) constituent des éléments fondamentaux pour l'étude stylistique et esthétique de Delacroix, sans compter les albums factices dits des *Soirées chez Pierret* (RF 10189 à RF 10665).

Et, parmi les quelque mille cinq cents dessins et aquarelles, on trouve des

études pour des peintures et des décorations, des copies, des œuvres inspirées de la littérature ou du théâtre ou enfin exécutées en Afrique du Nord.

1928

Acquisition de M. Zack de vingt-deux dessins exécutés en Espagne en 1832 (RF 11644 à RF 11665).

Acquisition à la vente Léonce Bénédite, Conservateur au Musée du Louvre, (31 mai) de six dessins pour la Galerie d'Apollon au Louvre (RF 11964 à RF 11969).

1930

Acquisition (arrêté du 12 mars) de six dessins de la collection Alfred Hachette (RF 12857 à RF 12859 et RF 16675 à RF 16677) dont quatre études pour la Bibliothèque du Palais du Luxembourg.

Acquisition (Comité du 12 juin) de quatre dessins (RF 12937 à RF 12940) également pour la décoration du Palais du Luxembourg.

1931

La donation de M. Louis Devillez comprend un dessin de Delacroix : *Le Combat du Giaour et du Pacha* (RF 22715).

1932

Acquisition chez M. Cailac de trente-trois dessins de la collection Darcy (RF 22939 à RF 22971).

Acquisition par arrêté du 28 mai chez M. Eggimann d'un dessin (RF 23006).

Don par M. Marcel Guérin d'un dessin : *La Mort d'Ophélie* (RF 23352).

1933

Avec le legs, en date du 8 décembre 1931, de M. Raymond Koechlin, Président du Conseil des Musées Nationaux, entrée par arrêté du 12 février de quatorze dessins et aquarelles (RF 23298 à RF 23300 et RF 23315 à RF 23325) dont *Le Christ au jardin des Oliviers* (RF 23325) et un *Arabe allongé sur une natte* (RF 23323).

Acquisition chez M. G. Aubry (arrêté du 9 janvier) d'un dessin pour le Salon du Roi au Palais-Bourbon (RF 23313).

Acquisition de deux albums de croquis appartenant à M. A. Schoeller (RF 23355 et RF 23356).

Acquisition de trois albums de croquis appartenant à M. Georges Aubry (RF 23357 à RF 23359) contenant notamment des études pour *La Vierge du Sacré-Cœur* et pour *La Barque de Dante*, etc.

Acquis de M. Isarlov par arrêté du 7 juin d'un cahier-album (RF 23583), dont l'attribution est aujourd'hui rejetée.

Don de Mme David-Nillet, par arrêté du 28 février, d'un dessin : *Étude pour un Saint Michel* (RF 23600).

1934

Acquisition de M. Cailac, par arrêté du 26 mars, de cinq dessins provenant de la collection Darcy (RF 24212 à RF 24216) dont une étude pour la décoration de la Bibliothèque du Palais-Bourbon et une pour l'Église Saint-Sulpice.

1938

Don par la Société des Amis du Louvre d'un dessin pour le plafond de la Galerie d'Apollon au Louvre (RF 29108), acquis à la vente du duc de Trévise (19 mai).

Page 31 :
Le Christ au Jardin des oliviers
(n° 93)

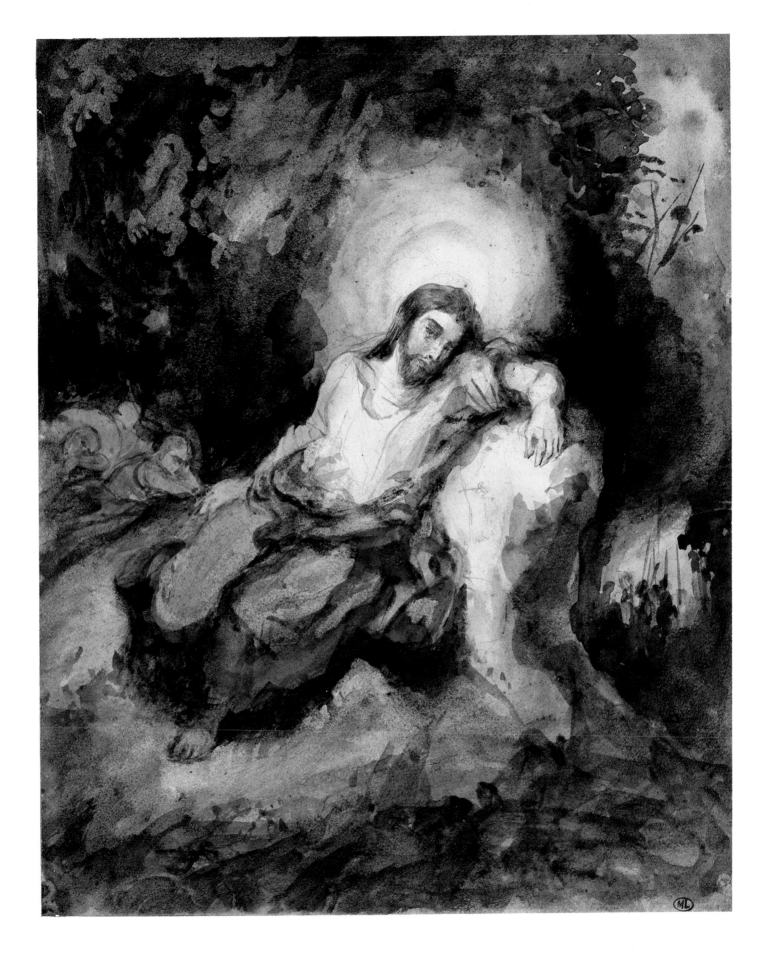

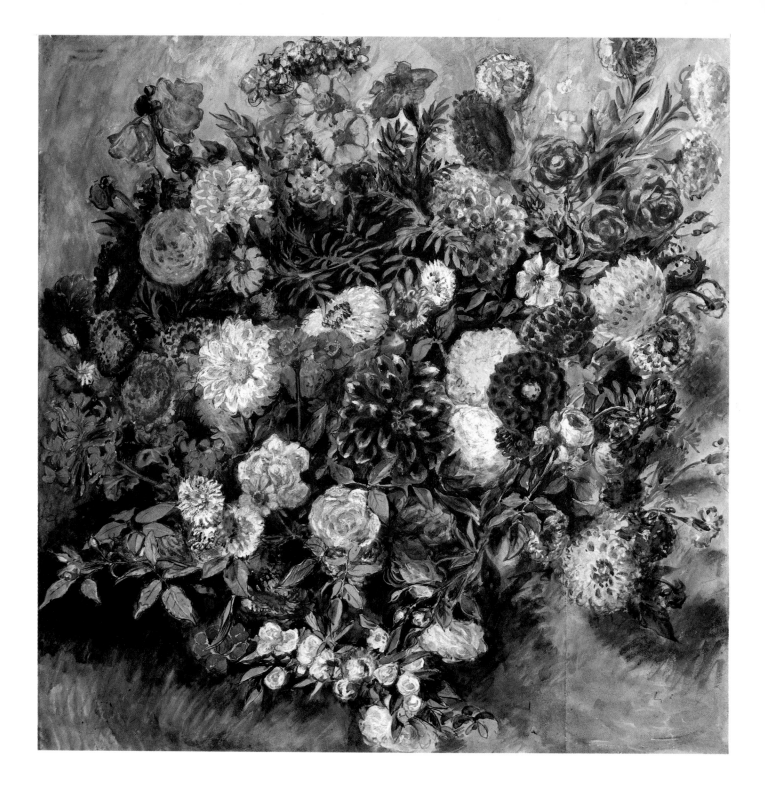

1947

Don par M. Paul Rosenberg d'une feuille d'études (RF 29527).

1948

Don par le comte Arnaud Doria — par l'intermédiaire de la Société des Amis du Louvre (Conseil du 8 janvier) — d'un dessin pour le caisson de *La Guerre* au Salon du Roi au Palais Bourbon (RF 29664).

Don par la Société des Amis du Louvre de trois pastels pour *La Mort de Sardanapale* (RF 29665 à RF 29667) acquis à la vente Decock (12 mai).

1953

Dans le legs de M. Carle Dreyfus, Conservateur en chef des Objets d'Art au Louvre, figurent huit dessins (RF 30029 à RF 30035 et RF 30033 bis) dont une feuille de copies d'après des armures de la collection Meyrick à Londres (RF 30029).

Cession par la Société des Amis d'Eugène Delacroix de vingt-six dessins, aquarelles et pastels (RF 32245 à RF 32270) exposés par roulement au Musée Delacroix.

1954

Legs par Mme Armand de Visme (arrêté du 13 mars) d'une aquarelle : *Tigre couché près d'un cheval mort* (RF 29921).

1958

Remise, par l'intermédiaire de M. René Varin, Conseiller Culturel à Londres d'un carton de vitrail pour la chapelle de Dreux : *Saint Louis à Taillebourg* (RF 31166).

1960

Don par M. Carré de deux dessins (RF 31217 et RF 31218).

Don par Mme Pillaut (arrêté du 1er décembre) de trois dessins (RF 31280 à RF 31282) dont le *Portrait de Chopin* (RF 31280) et celui d'*Henri Hugues* (RF 31281).

1961

Legs par M. Lung (arrêté du 2 février) de deux dessins (RF 31270 et RF 31271).

1966

Legs par M. César Mange de Hauke (arrêté du 6 août) de deux aquarelles : *Bouquet de fleurs* (RF 31719) et *Le lit défait* (RF 31720), cette dernière mise en dépôt au Musée Delacroix.

1967

Don par Mme Hamel-Rouart (Conseil du 12 avril) d'une étude pour *Le Tasse chez les fous* (RF 31775), mise en dépôt au Musée Delacroix.

1974

L'importante donation de dessins faite par M. Claude Roger-Marx (arrêté du 7 juin) comprend trois œuvres de Delacroix; deux aquarelles : *Juive d'Afrique du Nord* (RF 35829) et *Falaises en Normandie* (RF 35828) et une étude pour *La Montée au Calvaire* (RF 35830).

1977

Dans la donation de M. et Mme Kaganovitch (arrêté du 10 mars) figure un dessin de Delacroix : *Le Reniement de Saint Pierre* (RF 36499).

Page 32 :
Bouquet de fleurs
(n° 1233)

1978

Dans la donation de Mme Asselain, fille de M. Claude Roger-Marx (arrêté du 13 novembre), figurent deux dessins de Delacroix : *Cheval renversant son cavalier* (RF 36805) et *Tigre couché* (RF 36803) ainsi qu'une aquarelle : *Un Picador* (RF 36804).

1979

Acquisition à l'Hôtel Drouot (vente du 6 novembre) d'une étude pour le plafond de la Galerie d'Apollon au Louvre (RF 37302) et d'une étude pour le plafond du Salon de la Paix à l'Hôtel de Ville (RF 37303).

1983

Acquisition en vente publique à Monaco en date du 26 juin d'un album de croquis (RF 39050) exécutés lors du séjour de Delacroix en Afrique du Nord en 1832, constituant en même temps un journal de l'artiste dès son arrivée à Tanger le 26 janvier et complétant celui donné en 1890 par Ph. Burty (RF 1712 bis).

• Cet inventaire, qui fait suite aux douze volumes déjà publiés sur les dessins français du Musée du Louvre, est le premier d'une série monographique qui sera poursuivie.

• A l'intérieur de chaque chapitre et sous-chapitre, les dessins sont classés par ordre chronologique (dessins datés, puis dessins datables); viennent en premier les œuvres identifiées, puis celles non identifiées. Les *Paysages* sont classés suivant l'ordre alphabétique des pays et des régions; les *Copies*, suivant l'ordre alphabétique des sources.

• La mention *Atelier Delacroix; vente 1864* indique que le dessin porte le cachet de la vente posthume Eugène Delacroix et que l'album porte sur la couverture le cachet de cire rouge de la même vente.
Les marques du Louvre et de collections sont indiquées avec référence au répertoire de Lugt (L.; voir Bibliographie).

• Tous les dessins sont reproduits sauf dans le cas de versos peu lisibles.

• On trouvera, à propos de nombreux dessins, la mention *Code Robaut* dans l'Historique; cette mention renvoie à des inscriptions, généralement portées au crayon au verso du dessin, qui constituent une sorte de code de marchand et ont été apposées par Robaut, comme le prouve une annotation signée par lui et accompagnant ce code, au verso d'une étude pour le pendentif d'*Alexandre et les poèmes d'Homère* à la Bibliothèque du Palais-Bourbon (Inventaire RF 3712, catalogue n° 303; voir Prat, 1979, pp. 267-270).

• Les dessins des divers albums *factices* constitués par E. Moreau-Nélaton ont été catalogués comme des feuilles autonomes : il s'agit des quatre-vingt-treize études réalisées au Maroc et en Espagne réunies dans l'album *Voyage au Maroc* (RF 10050 à RF 10142), des quarante études du *Recueil factice d'Anatomie* (RF 10666 à RF 10705), et des quatre cent soixante dix-sept dessins contenus dans six recueils intitulés *Soirées chez Pierret* (RF 10189 à RF 10665), titre laissant entendre que ces dessins furent réalisés lors de soirées passées entre amis chez Jean-Baptiste Pierret. Aucune des feuilles de cette série de recueils ne porte le cachet de la vente posthume. Peu d'entre elles sont en rapport avec une œuvre peinte de Delacroix. La qualité de leur graphisme apparaît relativement hétérogène. Si l'on peut, dans l'état actuel de nos connaissances, considérer qu'elles sont pratiquement toutes de la main de Delacroix, il faut admettre avec prudence que des dessins exécutés par des familiers du maître, très avertis de son style graphique, tels Pierret lui-même ou Charles Soulier, pourraient s'être glissés parmi elles. De plus, rien dans les notes de Moreau-Nélaton ne permet de préjuger de l'origine de ces dessins, ni de la façon dont ils sont entrés en sa possession.

• La bibliographie et la liste des expositions ne retiennent que les ouvrages ou manifestations entièrement consacrés à Delacroix.

• Les dessins dont l'attribution à Delacroix n'a pas été retenue sont mentionnés dans une liste à la fin du tome II.

• A l'intérieur de chaque volume, et d'un volume à l'autre, les renvois entre les dessins et les albums se font à partir des numéros d'inventaire du Louvre, et non des numéros du catalogue. Une table de concordance, établie à la fin du Tome II, permet de retrouver ceux-ci.

Abréviations utilisées :

B.N. : Bibliothèque Nationale, Paris.
B.N. Est. : Bibliothèque Nationale, Cabinet des Estampes.
B.N. Rés. : Bibliothèque Nationale, Réserve.
B.N. Impr. : Bibliothèque Nationale, Imprimés.
B.N. Ms. : Bibliothèque Nationale, Manuscrits.
B.S.H.A.F. : Bulletin de la Société d'Histoire de l'Art Français.

I

DESSINS PRÉPARATOIRES
A DES ŒUVRES PEINTES OU GRAVÉES

1 à 482

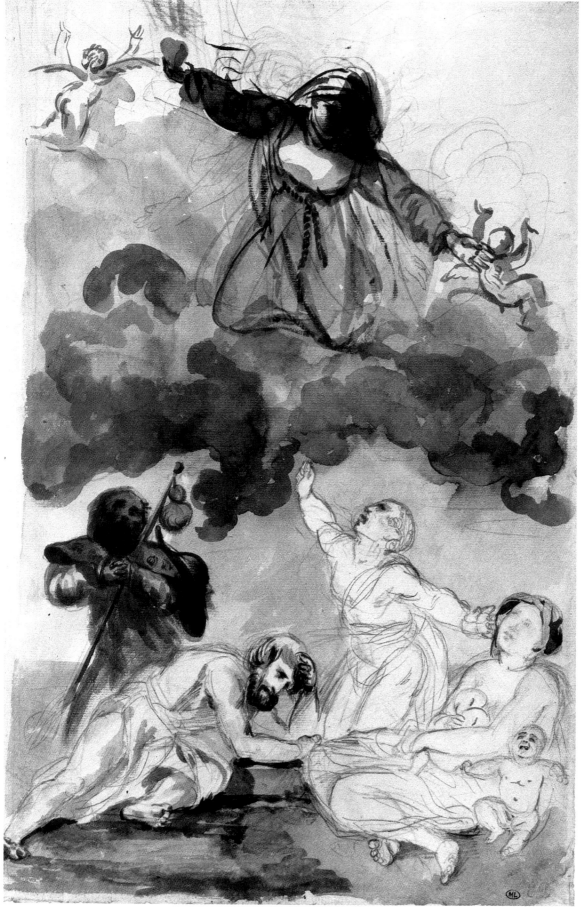

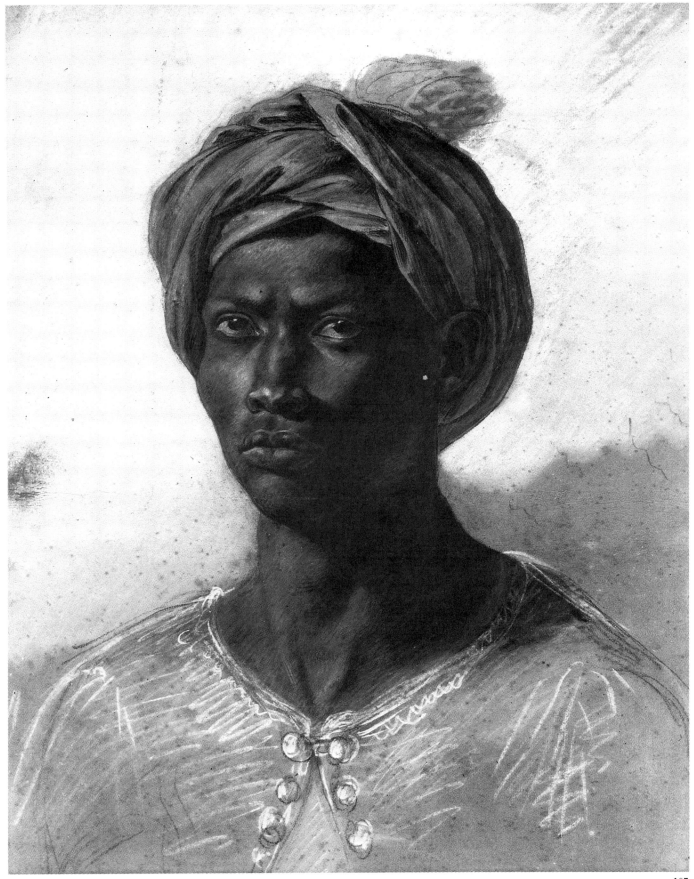

143

43

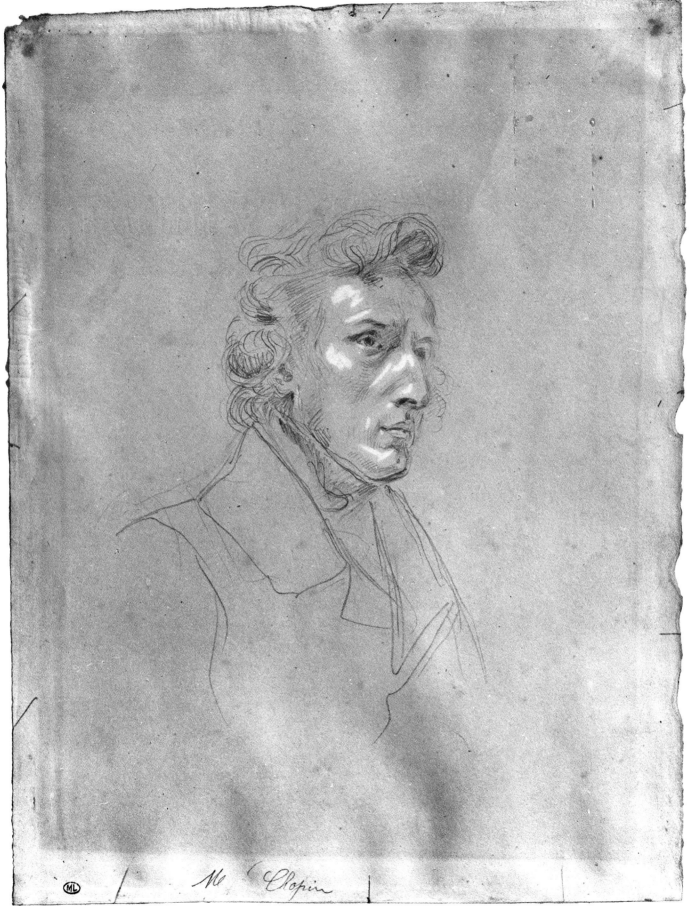

288

312

335

370

15 mars
61

455

433

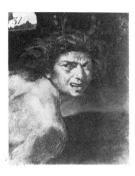

TÊTE D'ACTÉON
(Vers 1817-1818)

Peinture. Musée de Melun (Johnson, 1981, nº 60, pl. 52).

Voir album RF 9141, fᵒˢ 13 verso et 14 recto.

PETITE FILLE NUE DANS UN PAYSAGE
(Vers 1818)

Peinture non retrouvée à ce jour (Johnson, 1981, L. 1, p. 175, pl. 144).

Voir album RF 23356, fᵒ 39 recto.

LA VIERGE DES MOISSONS
(1819)

Peinture signée et datée : Ann. 1819 Aet. 21. Église d'Orcemont, Seine-et-Oise (Sérullaz, Mémorial, 1963, nº 3 repr. — Sérullaz, 1980-1981, nº 4 repr. — Johnson, 1981, nº 151, pl. 134).

Voir aussi albums RF 6736, fᵒ 35 verso; RF 9141, fᵒˢ 5 recto, 6 verso, 18 recto et verso, 22 recto, 29 recto; RF 9142, fᵒ 14 recto; RF 23356, fᵒ 24 verso.

PORTRAIT D'ELISABETH SALTER
(Vers 1817-1818)

Peinture. Collection du Comte Doria, Paris (Sérullaz, 1980-1981, nº 1 repr. — Johnson, 1981, nº 61, pl. 53).

Voir albums RF 9141, fᵒ 17 verso et RF 23356, fᵒˢ 31 recto et verso, 33 recto.

DAMES ROMAINES SE DÉPOUILLANT DE LEURS BIJOUX EN FAVEUR DE LA PATRIE
(Vers 1818)

Peinture non retrouvée à ce jour (Johnson, 1981, nº 91, p. 202, pl. 150).

Voir album RF 9146, fᵒˢ 9 verso et 10 recto.

1

QUATRE ÉTUDES POUR LA VIERGE AVEC L'ENFANT JÉSUS

Mine de plomb, plume et encre brune, rehauts de lavis brun, sur papier calque. H. 0,187; L. 0,248.

HISTORIQUE

Atelier Delacroix; vente 1864, peut-être partie du lot nº 302 (4 feuilles, adjugé 120 francs; deux lots de 60 F chacun à MM. Robaut et Grzymala. Burty, par contre, parle de sept feuilles, six acquises par Robaut pour 25 F, et une par Grzymala pour 35 F?). — A. Robaut. — E. Moreau-Nélaton; legs en 1927 (L. 1886a). Inventaire *RF 9198.*

BIBLIOGRAPHIE

Robaut, 1885, partie du nº 1465. — Sérullaz,

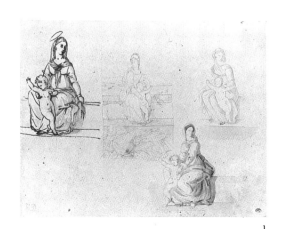

1

2

1952, nº 10, pl. VII. — Sérullaz, *Mémorial*, 1963, cité sous le nº 4. — Huyghe, 1964, nº 69, p. 132, repr. pl. 69. — Johnson, 1981, sous le nº 151, cité p. 162.

EXPOSITIONS
Paris, Louvre, 1930, nº 230. — Paris, Louvre, 1956, nº 10, repr. — Bordeaux, 1963, nº 86.

Le croquis central de ces dessins sur papier calque est pratiquement identique à la composition définitive mais en sens inverse de la peinture. Par contre, les trois autres croquis comportent d'assez nombreuses variantes par rapport à celle-ci.

2

PETITE FILLE DEBOUT

Crayon noir, rehauts de blanc sur papier beige rosé. H. 0,437; L. 0,274.
Annotations au crayon : *Mad. Louis, cul de sac d'Amboise nº 1, près la place Maubert, et au-dessous : La Vierge.*
HISTORIQUE
Atelier Delacroix; vente 1864, partie du lot 302. — A. Robaut; acquis 250 F par M. Chéramy, le 7 novembre 1885 (Robaut annoté nº 29). — E. Moreau-Nélaton; legs en 1927 (L. 1886a).
Inventaire *RF 9162.*
BIBLIOGRAPHIE
Robaut, 1885, nº 29. — Moreau-Nélaton, 1916, I, p. 33, fig. 10. — Escholier, 1926, p. 42. — Roger-Marx, 1933, nº 8. — Sérullaz, 1952, nº 9, pl. VI. — Sérullaz, *Mémorial*, 1963, nº 5, repr. — Sérullaz, 1966, nº 49. — Johnson, 1981, sous le nº 151, cité p. 162.
EXPOSITIONS
Paris, École des Beaux-Arts, 1885, nº 315 (à M. Art, c'est-à-dire Alfred Robaut). — Paris, Louvre, 1930, nº 231. — Paris, Louvre, 1956, nº 9, repr. — Paris, Louvre, 1963, nº 5.

Étude pour l'Enfant Jésus de *la Vierge des Moissons.* L'annotation de Delacroix précise qu'il a pris ici pour modèle une petite fille de la place Maubert.

3

LA VIERGE ET L'ENFANT

Mine de plomb et crayon noir, sur papier calque. H. 0,509; L. 0,342.
HISTORIQUE
Atelier Delacroix; vente 1864, sans doute partie du nº 302 (4 feuilles). — A. Robaut (au verso code Robaut H' 10). — E. Moreau-Nélaton; legs en 1927 (L. 1886a).
Inventaire *RF 9910.*
BIBLIOGRAPHIE
Robaut, 1885, partie du nº 1465. — Sérullaz, *Mémorial*, 1963, nº 4, repr. — Johnson, 1981, sous le nº 151, cité p. 162.
EXPOSITIONS
Paris, Louvre, 1963, nº 4.

Cette grande étude pour *la Vierge des Moissons* dénote l'influence des Vierges de la Renaissance italienne (notamment celle des Madones de Raphaël et de Léonard de Vinci) sur Delacroix à ses débuts.

L'AVEUGLE
(Vers 1819-1820)

Peinture conservée autrefois chez la vicomtesse de Noailles (Sérullaz, Mémorial, 1963, nº 24 repr. — Johnson, 1981, nº 3, pl. 2).

Voir album RF 23359, fº 31 verso.

DÉCORATION DE L'HOTEL LOTTIN DE SAINT-GERMAIN

Les projets pour la décoration de l'hôtel de M. Lottin de Saint-Germain, près du Palais de Justice, furent conçus vers 1819-1820, avant la décoration entreprise par Delacroix pour la salle à manger de Talma (1821).

Voir aussi albums RF 9146, fᵒˢ 35 verso, 36 verso et RF 23356, fᵒˢ 12 verso, 21 verso.

4

FEUILLES D'ÉTUDES POUR DES LUNETTES

Plume et encre brune, mine de plomb. H. 0,389; L. 0,280. Manque en bas à gauche.
HISTORIQUE
Atelier Delacroix; vente 1864. — E. Moreau-Nélaton; legs en 1927 (L. 1886a).
Inventaire *RF 9247.*
BIBLIOGRAPHIE
Johnson, 1975, fig. 37, pp. 654, 655, 657.

Études en vue de la décoration de l'Hôtel de M. Lottin de Saint-Germain et peut-être aussi de la salle-à-manger de Talma.
La vieille femme accroupie et la tête de femme en haut de la feuille semblent inspirées, comme le remarque Johnson (1975, fig. 38), d'une peinture conservée au Louvre attribuée à Raphaël : *La Vierge, Sainte Anne et Saint Jean-Baptiste.*

3

4

MORT DE DRUSUS, FILS DE GERMANICUS
(Vers 1819-1821)

Peinture localisée en 1965 chez M. Hector Brame, emplacement actuel inconnu (Sérullaz, 1980-1981, n° 16 repr. — Johnson, 1981, n° 99, pl. 86).

Voir albums RF 9146, f°s 32 verso, 33 recto et RF 9151, f° 40 verso.

MORT D'UN GÉNÉRAL ROMAIN
(Vers 1820)

Peinture non retrouvée à ce jour (Johnson, 1981, L. 92, pl. 151, pp. 202, 203).

Voir album RF 9153, f° 50 verso.

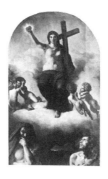

LA VIERGE DU SACRÉ-CŒUR
(Vers 1818)

Primitivement commandé à Géricault par le comte de Forbin, Directeur des Musées, ce tableau d'autel destiné à la cathédrale de Nantes et qui devait représenter le Sacré Cœur de Jésus fut finalement exécuté par Delacroix. Cathédrale d'Ajaccio (Sérullaz, Mémorial, 1963, n° 6 repr. — Sérullaz, 1980-1981, n° 10 repr. et en couleur p. 9 — Johnson, 1981, n° 153, pl. 135).

Voir aussi albums RF 9141, f° 44 verso; RF 9151, f°s 1 recto, 9 recto et verso, 10 recto; RF 9153, f° 16 verso; RF 23357, f° 25 verso; RF 23359, f° 37 recto.

5

LA VIERGE SUR DES NUAGES, TENANT L'ENFANT JÉSUS

Aquarelle, sur traits à la mine de plomb. H. 0,220; L. 0,179.
Au verso, croquis à la mine de plomb d'un militaire et d'une tête.
HISTORIQUE
Atelier Delacroix; vente 1864, partie du n° 303 (Notre-Dame des Douleurs; 19 feuilles adjugé 44 F à M. Piot). — E. Moreau-Nélaton; legs en 1927 (L. 1886a).
Inventaire *RF 10343*.
BIBLIOGRAPHIE
Robaut, 1885, partie du n° 1468.

Sans doute une des premières recherches de Delacroix pour *la Vierge du Sacré-Cœur*.

6

LA VIERGE SUR DES NUAGES TENANT LE SACRÉ-CŒUR DE JÉSUS

Mine de plomb et aquarelle. H. 0,370; L. 0,240.
HISTORIQUE
Atelier Delacroix; vente, 1864, sans doute partie du lot 303. — E. Piot. — Chocquet. — E. Moreau-Nélaton; legs en 1927 (L. 1886a).
Inventaire *RF 9196*.
BIBLIOGRAPHIE
Robaut, 1885, n° 38. — Moreau-Nélaton, 1916, I, p. 40, fig. 13. — Sérullaz, 1952, n° 18, pl. XII. — Sérullaz, *Mémorial*, 1963, n° 9 repr. — Johnson, 1981, sous le n° 153, cité p. 165. — Spector, 1981, p. 202, fig. 5.
EXPOSITIONS
Paris, Louvre, 1930, n° 232. — Paris, Louvre, 1956, n° 18 repr. — Paris, Louvre, 1963, n° 9. — Paris, Louvre, 1982, n° 51.

La composition, sans doute une première pensée, est ici très différente de celle de la peinture. La Vierge, agenouillée sur des nuages, les bras ouverts, se penche vers quatre suppliants dont un pèlerin et une mère avec ses enfants, en leur présentant le cœur de Jésus.

7

LA VIERGE SUR DES NUAGES TENANT LE SACRÉ-CŒUR DE JÉSUS ET LA CROIX

Mine de plomb, pinceau, lavis gris et rehauts de blanc, sur papier chamois. H. 0,395; L. 0,222.
HISTORIQUE
Atelier Delacroix; vente 1864, sans doute partie du lot n° 303. — E. Piot; vente, Paris, 2-3 juin 1890, partie du n° 260. — Baron Vitta; don à la Société des Amis d'Eugène Delacroix en 1934; acquis en 1953.
Inventaire *RF 32245*.

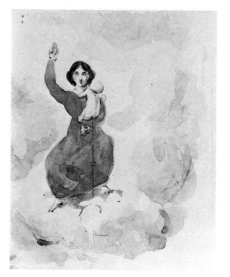

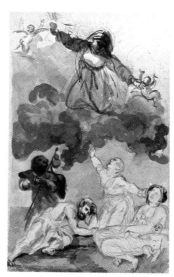

5 6

BIBLIOGRAPHIE
Escholier, 1926, repr. pp. 59 et 61. —
Sérullaz, *Mémorial*, 1963, nº 10, repr. —
Spector, 1981, p. 205, fig. 6.
EXPOSITIONS
Paris, Louvre, 1930, nº 232a. — Paris,
Atelier, 1934, nº 2. — Paris, Atelier, 1935,
nº 36. — Paris, Atelier, 1937, nº 39. — Paris,
Atelier, 1939, nº 28. — Paris, Atelier, 1945,
nº 13. — Paris, Atelier, 1946, nº 13. — Paris,
Atelier, 1947, nº 9. — Paris, Atelier, 1948,
nº 85. — Paris, Atelier, 1949, nº 107. —
Paris, Atelier, 1950, nº 86. — Paris, Atelier,
1951, nº 101. — Paris, Atelier, 1952, nº 54. —
Paris, Louvre, 1963, nº 10.

Première pensée pour *la Vierge du
Sacré-Cœur*. La Vierge elle-même est
bien celle — avec quelques variantes
— que nous retrouvons dans la pein-
ture, mais le premier plan est totale-
ment différent.
Notons que Johnson (1981) ne men-
tionne pas ce dessin alors qu'il en cite
plusieurs autres.
On retrouve la figure de femme tenant
des enfants, en bas de cette feuille,
dans l'album RF 9141, fº 44 verso.

8
LA VIERGE SUR DES NUAGES TENANT LE SACRÉ-CŒUR DE JÉSUS ET LA CROIX
Mine de plomb, plume et encre brune, lavis
brun. H. 0,350; L. 0,264.
HISTORIQUE
Atelier Delacroix; vente 1864, sans doute
partie du lot nº 303. — E. Piot. — E. Moreau-
Nélaton; legs en 1927 (L. 1886a).
Inventaire *RF 9197*.
BIBLIOGRAPHIE
Robaut, 1885, sans doute partie du nº 1468.
— Moreau-Nélaton, 1916, I, p. 40, fig. 14. —
Sérullaz, 1952, nº 20, pl. XIII. — Sérullaz,
Mémorial, 1963, nº 11, repr. — Johnson,
1981, sous le nº 153, cité p. 165. — Spector,
1981, p. 205, fig. 7.
EXPOSITIONS
Paris, Louvre, 1930, nº 233. — Paris, Louvre,

1956, nº 20, repr. — Paris, Louvre, 1963,
nº 11. — Paris, Louvre, 1982, nº 52.

Étude d'ensemble pour *la Vierge
du Sacré-Cœur*, mais présentant des
variantes avec la composition défini-
tive, particulièrement dans le groupe
des suppliants.

9
LA VIERGE SUR DES NUAGES TENANT LE SACRÉ-CŒUR DE JÉSUS ET LA CROIX
Mine de plomb. H. 0,263; L. 0,213.
HISTORIQUE
Atelier Delacroix; vente 1864, sans doute
partie du nº 303. — E. Piot; vente, Paris,
2-3 juin 1890, partie du nº 260. — E. Moreau-
Nélaton; legs en 1927 (L. 1886a).
Inventaire *RF 9195*.
BIBLIOGRAPHIE
Robaut, 1885, sans doute partie du nº 1468.
— Sérullaz, *Mémorial*, 1963, nº 12, repr. —
Johnson, 1981, sous le nº 153, cité p. 165. —
Spector, 1981, p. 205, fig. 10.
EXPOSITIONS
Paris, Louvre, 1930, nº 234. — Paris, Louvre,
1963, nº 12.

Étude pour *la Vierge du Sacré-Cœur*.
L'attitude de la Vierge est ici très
proche de celle de la peinture. Par
contre, Delacroix apportera de nom-
breuses modifications aux angelots qui
l'entourent, à peine esquissés ici, et
aux groupes de suppliants du premier
plan qu'il réduira à trois personnages
dans la composition définitive.
A comparer à une étude assez proche
de la figure de la Vierge (cat. Prouté,
automne 1983, nº 62, intitulée *la Foi*).

10
FEUILLE D'ÉTUDES AVEC DES ENFANTS ENLACÉS JOUANT
Mine de plomb. H. 0,195; L. 0,253.

HISTORIQUE
Darcy (L. 652F). — Cailac. — Acquis en 1932
(L. 1886a).
Inventaire *RF 22955*.

Ces croquis de groupes d'enfants
peuvent être considérés comme des
études en vue des angelots entourant
la Vierge.

11
FEUILLE D'ÉTUDES
Mine de plomb. H. 0,208; L. 0,340.
Traces d'annotations en bas à droite.
HISTORIQUE
Atelier Delacroix; vente 1864, sans doute
partie du lot nº 303. — E. Piot — E. Moreau-
Nélaton; legs en 1927 (L. 1886a).
Inventaire *RF 9161*.
BIBLIOGRAPHIE
Robaut, 1885, sans doute partie du nº 1468.
— Sérullaz, *Mémorial*, 1963, nº 13, repr. —
Johnson, 1981, sous le nº 153, cité p. 165. —
Spector, 1981, p. 205, fig. 9.
EXPOSITIONS
Paris, Louvre, 1963, nº 13.

Les quatre études de têtes sont des
croquis pour la tête de *la Vierge du
Sacré-Cœur*, sans doute exécutés
d'après un modèle. Quant aux deux
petites études de Vierge le bras droit
levé et tenant la croix, il s'agit in-
contestablement de projets pour la
même peinture.

12
FEUILLE D'ÉTUDES DE TÊTES
Plume et encre brune. H. 0,095; L. 0,137.
Papier découpé irrégulièrement en bas.
HISTORIQUE
E. Moreau-Nélaton; legs en 1927 (L. 1886a).
Inventaire *RF 10212*.

La tête, à gauche, est indubitablement
une étude pour la tête de *la Vierge du
Sacré-Cœur*. Les deux têtes de chéru-
bins sont également des projets ini-

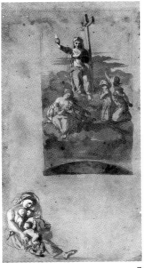

7

8

9

10

11

12

13

14

tiaux pour la même peinture. La tête, en bas, de trois-quarts vers la droite, pourrait être rapprochée, mais en sens inverse, de celle du suppliant de droite.

13

FEUILLE D'ÉTUDES
DE TÊTES ET DE CHEVAUX

Mine de plomb. H. 0,323; L. 0,225.

HISTORIQUE
E. Moreau-Nélaton; legs en 1927 (L. 1886a). Inventaire *RF 9644.*

Exécuté sans doute vers 1819-1825. Les trois têtes en haut de la feuille semblent bien être des études qui auraient pu servir pour l'homme de droite, en bas dans la peinture datée de 1821, représentant *la Vierge du Sacré-Cœur.* L'autre tête est copiée d'après le Caprice 80 de Goya : *Ya es hora* (C'est l'heure).

TÊTE DE FEMME
LES YEUX BAISSÉS
(1821)

Peinture. Collection Mme Leonardo Bénatov, Paris (Sérullaz, Mémorial, 1963, n° 7, repr. — Johnson, 1981, n° 63, pl. 56).

14

TÊTE DE FEMME, DE FACE,
LES YEUX BAISSÉS

Fusain et rehauts de blanc, sur papier chamois. H. 0,396; L. 0,325.

HISTORIQUE
Atelier Delacroix; vente 1864, sans doute partie du n° 648 comprenant un lot de 54 feuilles d'études de têtes de femmes, d'après nature — Marjolin-Scheffer — Psichari; vente, Paris, 7 juin 1911, n° 128 210 F. — Paul Jamot; don en 1939 à la Société des Amis d'Eugène Delacroix; acquis en 1953.
Inventaire *RF 32269.*

BIBLIOGRAPHIE
Escholier, 1926, repr. p. 35. — Sérullaz,

Mémorial, 1963, n° 7 (cité). — Johnson, 1981, sous le n° 63, cité p. 40.

EXPOSITIONS
Paris, Louvre, 1930, n° 558. — Bruxelles, Palais des Beaux-Arts, 1936, n° 71. — Zurich, 1939, n° 116. — Paris, Atelier, 1945, n° 36. — Paris, Atelier, 1946, n° 37. — Paris, Atelier, 1947, s.n. — Paris, Atelier, 1948, n° 76. — Paris, Atelier, 1949, n° 117. — Paris, Atelier, 1950, n° 96. — Paris, Atelier, 1951, n° 114. — Paris, Atelier, 1952, n° 67. — Londres, 1952, n° 3, cité p. 2. — Paris, Louvre, Cabinet des Dessins, 1963, n° 1, pl. I. — Berne, 1963-1964, n° 94. — Brême, 1964, n° 90.

Étude, très probablement d'après nature, pour la peinture intitulée *Femme en buste* (cf. Sérullaz, *Mémorial*, 1963, n° 7 repr.; le dessin est cité; Johnson, 1981, n° 63, le dessin est cité, pl. 56). Florisoone (s.d., [1938], n° 13, repr.), pensait que cette peinture pouvait être une étude pour *la Vierge des Moissons*. Nous avons signalé dans le *Mémorial*, qu'il s'agissait sans nul doute d'une étude peinte d'après nature qui aurait servi pour *la Vierge du Sacré-Cœur*. Il en est donc de même pour le dessin.

LES QUATRE SAISONS

Peintures pour quatre dessus-de-portes destinées à la décoration de la salle à manger de l'hôtel de l'acteur Talma, situé 9 rue de la

Tour des Dames. Collection Mme F. Jouet-Pastré à Paris. (Sérullaz, Mémorial, 1963, pp. 9 à 14 et n°s 14 à 17 — Sérullaz, 1980-1981, n°s 12 à 15 — Johnson, 1981, pp. 67 à 69, n°s 94 à 97, pl. 82, 83).

Voir aussi album RF 9151, revers de la couverture et f°s 13 verso, 14 recto, 16 verso, 19 recto, 20 verso, 21 recto et verso, 22 recto, 23 verso, 24 recto, 25 verso, 26 recto, 34 recto, 37 recto et verso et 38 recto.

15

FEUILLE D'ÉTUDES

Mine de plomb. H. 0,230; L. 0,309.

HISTORIQUE
Atelier Delacroix; vente 1864, sans doute partie du n° 307 (10 feuilles en 3 lots, adjugé 50 F à MM. Robaut et Mène). — A. Robaut (code au verso). — E. Moreau-Nélaton; legs en 1927 (L. 1886a). Inventaire *RF 9238.*

BIBLIOGRAPHIE
Johnson, 1957, fig. 16 (détail) p. 80 et cité p. 85. — Huyghe, 1964, n° 271, p. 424, pl. 271. — Johnson, 1975, fig. 40, pp. 654, 656, 657.

Étude en vue de la décoration de l'Hôtel de M. Lottin de Saint-Germain et très vraisemblablement aussi de la salle à manger de Talma.

16

JEUNE FEMME ACCROUPIE
TRAYANT UNE CHÈVRE

Mine de plomb. H. 0,175; L. 0,161.

HISTORIQUE
Atelier Delacroix; vente 1864, sans doute partie du n° 307 (10 feuilles en 3 lots, adjugé 50 F à MM. Robaut et Mène). — A. Robaut (code au verso). — E. Moreau-Nélaton; legs en 1927 (L. 1886a).
Inventaire *RF 9243.*

BIBLIOGRAPHIE
Johnson, 1957, fig. 17 (détail) p. 80 et cité p. 85. — Huyghe, 1964, n° 271, p. 424, pl. 271. — Johnson, 1975, fig. 39, pp. 654, 566, 657.

Étude en vue de la décoration de l'Hôtel de M. Lottin de Saint-Germain et plus particulièrement aussi de la salle à manger de Talma.

17

FEUILLE D'ÉTUDES

Crayon noir et rehauts de blanc, sur papier beige. H. 0,259; L. 0,393.

HISTORIQUE
Atelier Delacroix; vente 1864, sans doute partie du n° 307. — A. Robaut (code au verso). — E. Moreau-Nélaton; legs en 1927 (L. 1886a).
Inventaire *RF 9248.*

On retrouve sur cette feuille des

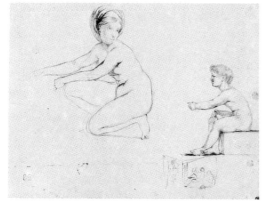

15

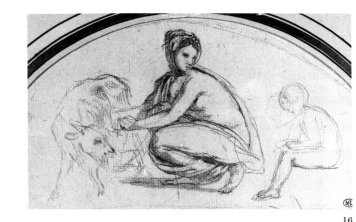

16

17

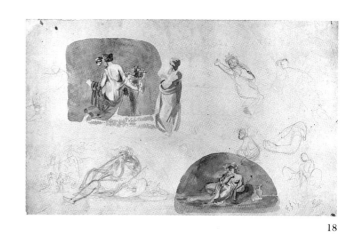

18

19

20

21

22

études de chèvre et de chevreau qui figurent également sur certaines feuilles de recherches préliminaires pour la décoration de la salle à manger de Talma (cf. le dessin RF 9243).

18

FEUILLE D'ÉTUDES

Mine de plomb et aquarelle. H. 0,266; L. 0,435.

HISTORIQUE
Atelier Delacroix; vente 1864, sans doute partie du n° 307 (10 feuilles en 3 lots, adjugé 50 F à MM. Robaut et Mène). — A. Robaut (code au verso). — E. Moreau-Nélaton; legs en 1927 (L. 1886a).
Inventaire *RF 9246*.

BIBLIOGRAPHIE
Robaut, 1885, sans doute partie du n° 1556. — Johnson, 1957, fig. 33, p. 87, cité pp. 85, 86. — Sérullaz, *Mémorial*, 1963, n° 18 repr. — Johnson, 1981, cité en préface aux compositions elles-mêmes p. 68.

EXPOSITIONS
Paris, Louvre, 1963, n° 18.

L'étude aquarellée dans la partie supérieure gauche de la feuille constitue l'un des premiers projets pour *le Printemps*, et s'inspire de deux peintures romaines : la jeune fille cueillant des fleurs, d'une peinture de Stabiae, et la femme assise, d'une peinture de Gragnano que reproduit un dessin de l'album RF 9151, f° 24 recto (Johnson, op. cit. fig. 8, p. 79 et pp. 85 et 86). L'artiste transforme d'ailleurs assez profondément ces figures. Dans la partie inférieure de la feuille, deux études pour *l'Automne* plus proches de la composition définitive. On peut, par ailleurs, comparer ce dessin à une aquarelle de la collection Peter Nathan à Zurich (Sérullaz, *Mémorial*, 1963, n° 19, repr.).

19

SATURNE

Aquarelle, sur traits à la mine de plomb. H. 0,177; L. 0,260. Feuille découpée irrégulièrement.

HISTORIQUE
Atelier Delacroix; vente 1864, partie du n° 307 (10 feuilles en 3 lots, adjugé 50 F à MM. Robaut et Mène). — A. Robaut (code au verso). — E. Moreau-Nélaton; legs en 1927 (L. 1886a).
Inventaire *RF 9241*.

BIBLIOGRAPHIE
Robaut, 1885, n° 335 (catalogué sous le titre erroné *l'Hiver*). — Johnson, 1957, fig. 20, p. 83 et cité pp. 85, 86. — Sérullaz, *Mémorial*, 1963, n° 23 repr.

EXPOSITIONS
Paris, École des Beaux-Arts, 1885, partie du n° 408 (à M. Art, c'est-à-dire Alfred Robaut). — Paris, Louvre, 1963, n° 23. — Paris, Louvre, 1982, n° 230.

Alors que les études pour les *Saisons* de la salle à manger de Talma sont de forme cintrée, la conception rectangulaire du Saturne laisse supposer qu'il s'agirait, selon Johnson, d'un cinquième sujet symbolisant *le Temps* et *l'Abondance*, destiné au mur du fond de la salle à manger, mais qui fut peut-être écarté définitivement après cette première ébauche, bien que l'hypothèse d'un tableau perdu ne puisse être rejetée à priori. Le sujet de *Saturne* présentant d'une main la coupe et de l'autre la faux, est d'ailleurs désigné sur le plan dessiné dans l'album RF 9151, f° 13 verso. Signalons que l'étude cataloguée par Robaut au n° 335 ne se présente pas en rectangle découpé irrégulièrement, mais sous forme cintrée comme les trois autres compositions. Faut-il penser à une erreur dans la reproduction? En outre, Robaut fait mention d'une sépia et non d'une aquarelle sur mine de plomb comme l'étude du Louvre. Les dimensions également ne correspondent pas.
Toutefois, comme le sujet et la composition sont parfaitement identiques, il n'est pas impossible qu'il puisse s'agir malgré tout de la même œuvre.

20

ÉTUDE POUR LE PRINTEMPS

Aquarelle, sur traits à la mine de plomb, avec rehauts de blanc (forme cintrée du dessin lui-même). H. 0,182; L. 0,297.

HISTORIQUE
Atelier Delacroix; vente 1864, partie du n° 307 (10 feuilles en 3 lots, adjugé 50 F à MM. Robaut et Mène). — A. Robaut (code au verso). — E. Moreau-Nélaton; legs en 1927 (L. 1886a).
Inventaire *RF 9239*.

BIBLIOGRAPHIE
Robaut, 1885, n° 332 (?). — Johnson, 1957, fig. 28, p. 84, cité pp. 85, 86. — Sérullaz, *Mémorial*, 1963, n° 20 repr. — Johnson, 1981, cité p. 68 en introduction aux compositions elles-mêmes p. 68.

EXPOSITIONS
Paris, Louvre, 1963, n° 20. — Paris, Louvre, 1982, n° 227.

Étude poussée pour la peinture du *Printemps*, de la décoration de la salle à manger de Talma. Là encore, nous pensons, malgré des différences de dimensions et de technique (sépia) qu'il s'agit bien de l'œuvre mentionnée et reproduite par Robaut.
La source de ce sujet est, comme l'a démontré Johnson, une transposition de peintures gréco-romaines de Stabiae et de Gragnano, que l'artiste a pu connaître par la gravure et dont nous reproduisons certains croquis.

21

ÉTUDE POUR L'ÉTÉ

Mine de plomb. H. 0,129; L. 0,197.

HISTORIQUE
Atelier Delacroix; vente 1864, partie du lot n° 307 (10 feuilles en 3 lots, adjugé 50 F à MM. Robaut et Mène). — A. Robaut (code au verso). — E. Moreau-Nélaton; legs en 1927 (L. 1886a).
Inventaire *RF 9245*.

Première pensée assez poussée, sans doute avant la réalisation à l'aquarelle, en vue de la peinture représentant *l'Été* pour la décoration de la salle à manger de Talma.

22

ÉTUDE POUR L'ÉTÉ

Aquarelle, sur traits à la mine de plomb (forme cintrée du dessin). H. 0,174; L. 0,246.

HISTORIQUE
Atelier Delacroix; vente 1864, partie du n° 307 (10 feuilles en 3 lots, adjugé 50 F à MM. Robaut et Mène). — A. Robaut (code au verso). — E. Moreau-Nélaton; legs en 1927 (L. 1886a).
Inventaire *RF 9244*.

BIBLIOGRAPHIE
Robaut, 1885, n° 333 (?). — Johnson, 1957, fig. 26, p. 84, cité pp. 85, 86 — Sérullaz, *Mémorial*, 1963, n° 21, repr. — Johnson, 1981, cité p. 68 en introduction aux compositions elles-mêmes.

EXPOSITIONS
Paris, École des Beaux-Arts, 1885, partie du n° 408 (à M. Art, c'est-à-dire Alfred Robaut). — Paris, Louvre, 1963, n° 21. — Paris, Louvre, 1982, n° 228.

Étude poussée pour la peinture *l'Été*, de la décoration de la salle à manger de Talma. Nous faisons les mêmes remarques que pour les dessins RF 9241 et RF 9239 au sujet du catalogue de Robaut.

23

FEUILLE D'ÉTUDES

Mine de plomb, pinceau et lavis brun. H. 0,201; L. 0,340.

HISTORIQUE
Atelier Delacroix; vente 1864, partie du n° 307 (10 feuilles en 3 lots adjugé 50 F à MM. Robaut et Mène). — E. Moreau-Nélaton; legs en 1927 (L. 1886a).
Inventaire *RF 9242*.

Feuille de croquis préliminaires notamment en vue des compositions du *Printemps* et de *l'Hiver* pour la décoration de la salle à manger de Talma.

24

ÉTUDES POUR L'HIVER

Aquarelle, sur traits à la mine de plomb. L'une des études de forme cintrée est mise au carreau et numérotée à la mine de plomb, sur papier calque. L'autre étude au-dessus ne comporte que l'esquisse de personnages. H. 0,201; L. 0,258.

HISTORIQUE
Atelier Delacroix; vente 1864, partie du n° 307 (10 feuilles en 3 lots, adjugé 50 F à MM. Robaut et Mène). — A. Robaut (code au verso). — E. Moreau-Nélaton; legs en 1927 (L. 1886a).
Inventaire RF 9240.

BIBLIOGRAPHIE
Robaut, n° 334 (catalogue de façon erronée sous le titre l'Automne). — Johnson, 1957, fig. 30, p. 87, cité pp. 86, 85. — Sérullaz, Mémorial, 1963, n° 22 repr. — Johnson, 1981, cité p. 68 en préface aux compositions elles-mêmes.

EXPOSITIONS
Paris, Louvre, 1963, n° 22. — Paris, Louvre, 1982, n° 229.

Étude poussée pour la peinture l'Hiver, de la décoration de la salle à manger de Talma. Nous faisons encore les mêmes remarques que pour les dessins RF 9241, 9239 et 9244 au sujet du catalogue de Robaut.

LA BARQUE DE DANTE

Peinture. Salon de 1822 (n° 309). Musée du Louvre (Sérullaz, Mémorial, 1963, n° 27 repr.) — Sérullaz, 1980-1981, n° 22 repr. et en couleurs, pp. 13 et 14-15 (détail) — Johnson, 1981, n° 100, pl. 87).

Voir aussi les albums RF 9141, f⁰ˢ 40 verso, 42 verso, 43 recto et verso; RF 9145, f⁰ˢ 5 verso, 22 recto, 26 verso, 30 verso, 31 recto et verso, 32 recto et verso, 35 verso, 40 recto, 41 recto et verso, 42 recto; RF 23355, f⁰ 36 recto; RF 23356, f⁰ˢ 18 verso, 19 recto, 34 verso et 35 recto; RF 23357, f⁰ˢ 10 recto, 11 recto, 15 verso, 16 recto, 17 verso, 18 recto; RF 23359, f⁰ 38 verso.

25

FEUILLE D'ÉTUDES D'HOMMES NUS GESTICULANT

Plume et encre brune. H. 0,222; L. 0,306.

HISTORIQUE
Atelier Delacroix; vente 1864, sans doute partie du n° 306 comportant 6 feuilles. — E. Moreau-Nélaton; legs en 1927 (L. 1886a).
Inventaire RF 9594.

BIBLIOGRAPHIE
Robaut, 1885, sans doute partie du n° 1477.

Sans doute premières recherches pour *Dante et Virgile*. En effet, Delacroix semble s'être inspiré ici des chants XXIV et XXV de *l'Enfer* de Dante. A comparer à deux autres feuilles de croquis traitant le même sujet, l'une conservée au Nationalmuseum de Stockholm (Sérullaz, 1967, p. 404, pl. 39) et l'autre conservée dans une collection particulière (Sérullaz, *Mémorial*, 1963, n° 26, repr.). Les rapports avec l'art de Michel Ange et notamment avec la fresque du *Jugement dernier* de la Sixtine, sont assez significatifs dans ces divers dessins.

26

FEUILLE D'ÉTUDES DE TÊTES

Mine de plomb. H. 0,270; L. 0,201.

HISTORIQUE
Atelier Delacroix; vente 1864, sans doute partie du n° 306 (6 feuilles). — E. Moreau-Nélaton; legs en 1927 (L. 1886a).
Inventaire RF 9194.

BIBLIOGRAPHIE
Robaut, 1885, sans doute partie du n° 1477. — Sérullaz, 1952, n° 33, pl. XXI. — Johnson, 1958, pp. 228 à 234, fig. 21 et 22. — Sérullaz, *Mémorial*, 1963, n° 39, repr.

EXPOSITIONS
Paris, Louvre, 1930, n° 235. — Paris, Louvre, 1963, n° 38. — Paris, Louvre, 1982, n° 21.

Les divers croquis de têtes et de personnages en buste émergeant des eaux, peuvent être considérés comme des études préliminaires à la composition de *la Barque de Dante*.
Les deux têtes du bas de la feuille sont inspirées, semble-t-il (Johnson, op. cit.), de la double tête apparaissant sur une monnaie en bronze de l'époque de la république romaine (vers 250-150 av. J.-C.) et conservée au British Museum de Londres.

27

ÉTUDES DE DEUX FIGURES LAURÉES ET DRAPÉES

Pinceau et lavis brun, et rehauts de blanc. H. 0,454; L. 0,445.
Au verso, à la mine de plomb, deux études de figures drapées, debout et tournées vers la gauche et deux croquis de têtes. Annotation d'une main étrangère : *sujets divers : Dante*.

HISTORIQUE
Atelier Delacroix; vente 1864, peut-être partie des n⁰ˢ 305 ou 306? — E. Moreau-Nélaton; legs en 1927 (L. 1886a).
Inventaire RF 9160.

BIBLIOGRAPHIE
Robaut, 1885, peut-être partie des n⁰ˢ 1477 ou 1478. — Sérullaz, 1952, n° 31, pl. XX. — Schwager, 1977, pp. 313 à 339, pl. XLIII, fig. 3.

EXPOSITIONS
Paris, 1956, n° 31, repr. — Paris, Louvre, 1982, n° 22.

Schwager considère que cette feuille d'études pourrait être inspirée du chant IV de *l'Enfer* de Dante.
A notre avis, il s'agit sans doute d'une première pensée pour une figure de Virgile.

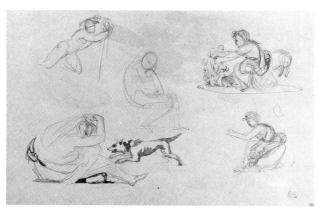

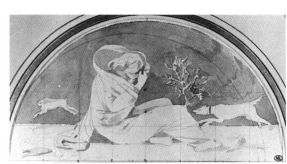

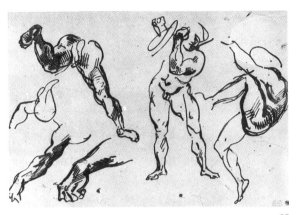

25

26

27

27 v

28

29

30

28

DEUX ÉTUDES DE PERSONNAGE DRAPÉ, DE FACE

Mine de plomb. H. 0, 268; L. 0,185.

HISTORIQUE
Darcy (L. 652ᶠ). — Cailac; acquis en 1932 (L. 1886a).
Inventaire *RF 22944*.

Ces deux croquis sont très voisins du dessin au lavis brun RF 9160 que l'on a identifié comme un projet pour *la Barque de Dante;* ils ne paraissent donc pas être des études d'arabes comme on l'a pensé jusqu'ici.

29

FEUILLE D'ÉTUDES AVEC DANTE ET VIRGILE DEVANT UN DAMNÉ

Mine de plomb. H. 0,310; L. 0,200.

HISTORIQUE
Atelier Delacroix; vente 1864, sans doute partie du nᵒ 305 comportant sept lots de 40 feuilles, adjugé 280 ꜰ à divers. — E. Moreau-Nélaton; legs en 1927 (L. 1886a).
Inventaire *RF 9165*.

BIBLIOGRAPHIE
Robaut, 1885, sans doute partie du nᵒ 1478. — Schwager, 1977, pp. 313 à 339, pl. XLIII, fig. 2 (la partie supérieure seule, du dessin).

EXPOSITIONS
Paris, Louvre, 1982, nᵒ 24.

Croquis préliminaire et projets d'études pour *la Barque de Dante*.

30

ÉTUDE D'HOMME NU A MI-CORPS, TOURNÉ VERS LA DROITE

Crayon noir, sur papier brun. H. 0,295; L. 0,205.

HISTORIQUE
Atelier Delacroix; vente 1864, sans doute partie du nᵒ 305. — E. Moreau-Nélaton; legs en 1927 (L. 1886a).
Inventaire *RF 9182*.

BIBLIOGRAPHIE
Robaut, 1885, sans doute partie du nᵒ 1478. — Johnson, 1981, sous le nᵒ 100, cité p. 77.

Croquis pour le damné mordant la barque à gauche de la composition.

31

TÊTE D'HOMME DE PROFIL A DROITE MORDANT UN OBJET

Plume et encre brune, sur papier calque. H. 0,074; L. 0,087.

HISTORIQUE
Atelier Delacroix; vente 1864, sans doute partie du nᵒ 305. — E. Moreau-Nélaton; legs en 1927 (L. 1886a).
Inventaire *RF 9169*.

BIBLIOGRAPHIE
Robaut, 1885, sans doute partie du nᵒ 1478. — Johnson, 1981, sous le nᵒ 100, cité p. 78 (comme ne paraissant pas de la main de l'artiste).

Étude de personnage mordant la barque à gauche de la peinture. A comparer aux trois dessins du Louvre RF 9186, RF 9182 et RF 6161 recto et au dessin du Metropolitan Museum de New York (Sérullaz, *Mémorial*, 1963, nᵒ 31 repr.).
Toutefois ce dessin, assez faible de qualité, doit-il être considéré comme une sommaire étude originale, ou comme une copie partielle de l'un de ceux-ci? Nous inclinerions plus pour cette dernière hypothèse, mais, comme Johnson (1981), nous pensons qu'il n'est pas sans intérêt de mettre ici ce calque et les quelques autres ayant trait à *la Barque de Dante*.

32

FEUILLE D'ÉTUDES

Mine de plomb avec quelques reprises à la plume, encre noire. H. 0,200; L. 0,322.

HISTORIQUE
Atelier Delacroix; vente 1864, sans doute partie du nᵒ 305. — E. Moreau-Nélaton; legs en 1927 (L. 1886a).
Inventaire *RF 9186*.

BIBLIOGRAPHIE
Robaut, 1885, sans doute partie du nᵒ 1478. — Johnson, 1981, sous le nᵒ 100, cité p. 77.

EXPOSITIONS
Paris, Louvre, 1982, nᵒ 36.

La figure reprise à la plume, à gauche, est une étude pour le damné mordant la barque, à gauche de la composition. A comparer aux deux dessins RF 9182 et RF 6161 recto et au dessin conservé au Metropolitan Museum de New York (Sérullaz, *Mémorial*, 1963, nᵒ 31, repr.), ainsi qu'au dessin RF 9169 qui ne serait, peut-être, qu'une copie.

33

HOMME NU, EN BUSTE, DE PROFIL A DROITE, MORDANT ET S'AGRIPPANT

Fusain, estompe et mine de plomb. H. 0,264; L. 0,339.
Au verso, croquis à la mine de plomb, à la plume et encre brune, et à l'aquarelle, représentant divers personnages dont deux hommes dans une barque et un homme nu.

HISTORIQUE
Atelier Delacroix; vente 1864, sans doute partie du nᵒ 305. — A. Pontremoli; vente, Paris, 11 juin 1924, nᵒ 26; acquis par la Société des Amis du Louvre pour la somme de 1750 ꜰ et donné au Louvre (L. 1886a).
Inventaire *RF 6161*.

BIBLIOGRAPHIE
Robaut, 1885, sans doute partie du nᵒ 1478.

— Escholier, 1926, repr. p. 64. — Roger-Marx, 1933, pl. XXIII. — Graber, 1938, repr. p. 44. — Sérullaz, 1952, nᵒ 25, pl. XVII (recto) et nᵒ 21, pl. XIV (verso). — Johnson, 1958, pp. 228 à 234, fig. 3 (recto et la tête seule).

EXPOSITIONS
Paris, Louvre, 1930, nᵒ 238. — Paris, Atelier, 1934, hors cat. — Bruxelles, 1936, nᵒ 72. — Zurich, 1939, nᵒ 117. — Bâle, 1939, nᵒ 140. — Paris, Louvre, 1956, nᵒ 25. — Paris, Louvre, Cabinet des Dessins, 1963, nᵒ 2, pl. II. — Berne, 1963-1964, nᵒ 97. — Brême, 1964, nᵒ 93. — Paris, Louvre, 1982, nᵒ 33.

Au recto. étude pour le damné mordant la barque en s'y agrippant, à gauche de la peinture.
Au verso, croquis d'une première mise en place de la barque avec les personnages de Dante, de Virgile et de Caron. En bas, étude pour Caron. Vers le centre et à droite de la feuille plusieurs croquis pour Dante et Virgile, et surtout pour Caron.

34

ÉTUDE D'HOMME NU, COUCHÉ ET VU DE DOS

Aquarelle, sur traits à la mine de plomb. H. 0,151; L. 0,328.

HISTORIQUE
Atelier Delacroix; vente 1864, sans doute partie du nᵒ 305. — E. Moreau-Nélaton; legs en 1927 (L. 1886a).
Inventaire *RF 9183*.

BIBLIOGRAPHIE
Robaut, 1885, sans doute partie du nᵒ 1478. — Sérullaz, 1952, nᵒ 27, pl. XVIII. — Sérullaz, *Mémorial*, 1963, nᵒ 36 repr.

EXPOSITIONS
Paris, Louvre, 1963, nᵒ 35. — Paris, Louvre, 1956, nᵒ 27, repr. — Paris, Louvre, 1982, nᵒ 23.

Il peut s'agir ici d'une première pensée pour l'un des damnés (peut-être celui à gauche de la composition?).

35

DEUX ÉTUDES D'HOMME NU

Crayon noir, sur papier beige. H. 0,298; L. 0,445.

HISTORIQUE
Atelier Delacroix; vente 1864, sans doute partie du nᵒ 305. — E. Moreau-Nélaton; legs en 1927 (L. 1886a).
Inventaire *RF 9173*.

BIBLIOGRAPHIE
Robaut, 1885, sans doute partie du nᵒ 1478. — Johnson, 1981, sous le nᵒ 100, cité p. 77.

EXPOSITIONS
Paris, Louvre, 1982, nᵒ 34.

A gauche, croquis pour le damné au premier plan, vers la gauche de la composition.
A droite, croquis d'homme de dos, peut-être pour Caron?

31

32

33

33 v

34

35

36

37

38

38 v

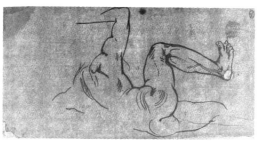

39

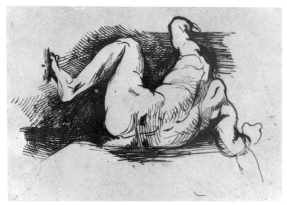

40

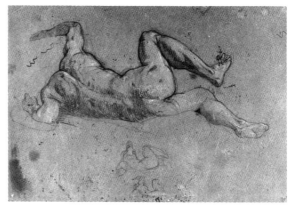

41

36

ÉTUDE D'HOMME NU, RENVERSÉ EN ARRIÈRE

Crayon noir, rehauts de blanc sur papier brun. H. 0,237; L. 0,285. Mis au carreau à la craie et numérotation de 2 à 7.
Au verso, deux croquis à la craie blanche, de mains s'agrippant.

HISTORIQUE
Atelier Delacroix; vente 1864, sans doute partie du n° 305. — E. Moreau-Nélaton; legs en 1927 (L. 1886a).
Inventaire *RF 9174*.

BIBLIOGRAPHIE
Robaut, 1885, sans doute partie du n° 1478. — Moreau-Nélaton, 1916, fig. 16. — Lavallée, 1938, n° 1, pl. I. — Sérullaz, 1952, n° 26, pl. XVIII. — Johnson, 1958, pp. 228 à 234, fig. 8. — Johnson, 1981, cité p. 77.

EXPOSITIONS
Paris, Louvre, 1956, n° 26, repr. — Paris, Louvre, 1982, n° 35.

Étude mise au carreau pour le damné du premier plan, vers la gauche dans la composition définitive, et avec de légères variantes par rapport à la peinture.

37

TÊTE D'HOMME RENVERSÉE EN ARRIÈRE

Crayon noir sur papier beige. H. 0,171; L. 0,195.

HISTORIQUE
Atelier Delacroix; vente 1864, sans doute partie du n° 305. — E. Moreau-Nélaton; legs en 1927 (L. 1886a).
Inventaire *RF 9164*.

BIBLIOGRAPHIE
Robaut, 1885, sans doute partie du n° 1478. — Sérullaz, 1952, n° 30, pl. XX. — Johnson, 1958, pp. 228 à 234, fig. 19. — Sérullaz, *Mémorial*, 1963, n° 32, repr. — Johnson, 1981, cité p. 77.

EXPOSITIONS
Paris, Louvre, 1956, n° 30, repr. — Paris, Louvre, 1963, n° 31. — Paris, Louvre, 1982, n° 36.

Étude de la tête du damné, le corps étendu sur les eaux du lac, au premier plan à gauche de la peinture.

38

ÉTUDE D'HOMME NU COUCHÉ ET DE DOS

Crayon noir. H. 0,211; L. 0,227. Manque et réparation en haut à gauche de la feuille.
Au verso, croquis de deux figures debout, regardant vers la gauche.

HISTORIQUE
Atelier Delacroix; vente 1864, peut-être partie du n° 305 ou 306? — E. Moreau-Nélaton; legs en 1927 (L. 1886a).
Inventaire *RF 9180*.

BIBLIOGRAPHIE
Robaut, 1885, peut-être partie du n° 1478 ou 1477. — Johnson, 1981, sous le n° 100, cité p. 77.

EXPOSITIONS
Paris, Louvre, 1982, n° 28.

Étude pour le damné du premier plan au centre du tableau.
Au verso, les deux personnages debout semblent être des croquis pour les figures de Dante et Virgile.

39

HOMME NU DE DOS, LEVANT LE BRAS DROIT ET LA JAMBE DROITE

Plume et encre brune, sur papier calque. H. 0,097; L. 0,190.

HISTORIQUE
Atelier Delacroix; vente 1864, sans doute partie du n° 305. — E. Moreau-Nélaton; legs en 1927 (L. 1886a).
Inventaire *RF 9175*.

BIBLIOGRAPHIE
Robaut, 1885, sans doute partie du n° 1478. — Johnson, 1981, sous le n° 100, cité p. 78 (comme ne paraissant pas de la main de l'artiste).

EXPOSITIONS
Paris, Louvre, 1982, n° 31.

Étude du personnage au centre, vu de dos et repoussant Dante pour s'agripper à la barque. A comparer aux dessins RF 31218, inversé par rapport à celui-ci, RF 9180, RF 9166 et RF 9176, dans le même sens. Ce calque appelle les mêmes remarques que pour le dessin RF 9169.

40

ÉTUDE D'HOMME NU, DE DOS

Plume et encre brune, sur papier calque. H. 0,153; L. 0,212.

HISTORIQUE
Atelier Delacroix; vente 1864, peut-être partie du n° 305? — Acquis en 1960.
Inventaire *RF 31218*.

BIBLIOGRAPHIE
Robaut, 1885, peut-être partie du n° 1478?

EXPOSITIONS
Paris, Louvre, 1982, n° 27.

Ce dessin est à comparer aux trois dessins RF 9180, RF 9166 et RF 9176 mais le personnage est inversé par rapport à ceux-ci. Il s'agit du damné au premier plan au centre de *la Barque de Dante*.
Non signalé par Johnson (1981).

41

ÉTUDES D'UN HOMME COUCHÉ, DE DOS

Crayon noir et légers rehauts de blanc sur papier chamois. H. 0,260; L. 0,370.

HISTORIQUE
Atelier Delacroix; vente 1864, sans doute partie du n° 305. — Chennevières (L. 2072); vente, Paris, 4-7 avril 1900, partie du n° 600 ou 601. — E. Moreau-Nélaton; legs en 1927 (L. 1886a).
Inventaire *RF 9166*.

BIBLIOGRAPHIE
Robaut, 1885, sans doute partie du n° 1478. — Moreau-Nélaton, 1916, fig. 16, face à la p. 40. — Escholier, 1926, repr. p. 65. — Sérullaz, *Mémorial*, 1963, n° 33, repr. — Johnson, 1981, sous le n° 100, cité p. 77.

EXPOSITIONS
Paris, Louvre, 1930, n° 767a. — Paris, Louvre, 1963, n° 32. — Paris, Louvre, 1982, n° 29.

Étude pour le damné du premier plan au centre du tableau.
Nous avons, par erreur, signalé un verso à ce dessin dans le *Mémorial* (op. cit., 1963) alors qu'il s'agit en fait de celui du dessin RF 6161; la même erreur a été reprise par Johnson dans son dernier ouvrage (op. cit., 1981, p. 77).

42

HOMME NU, ASSIS, LE BRAS DROIT TENDU VERS LE HAUT

Crayon noir et rehauts de blanc, sur papier beige. H. 0,200; L. 0,270. Mis au carreau au crayon noir.

HISTORIQUE
Atelier Delacroix; vente 1864, sans doute partie du n° 305. — E. Moreau-Nélaton; legs en 1927 (L. 1886a).
Inventaire *RF 9176*.

BIBLIOGRAPHIE
Robaut, 1885, sans doute partie du n° 1478. — Johnson, 1958, pp. 228 à 234, fig. 10. — Johnson, 1981, sous le n° 100, cité p. 77.

EXPOSITIONS
Paris, Louvre, 1982, n° 30.

Étude mise au carreau pour le damné du premier plan au centre du tableau.

43

FEUILLE D'ÉTUDES

Crayon noir, rehauts de blanc, mine de plomb, sur papier bistre. H. 0,267; L. 0,407.
Au verso, trois légers croquis ébauchés à la craie blanche.

HISTORIQUE
Atelier Delacroix; vente 1864, sans doute partie du n° 305. — E. Moreau-Nélaton; legs en 1927 (L. 1886a).
Inventaire *RF 9191*.

BIBLIOGRAPHIE
Robaut, 1885, sans doute partie du nº 1478.
— Sérullaz, 1952, nº 29, pl. XIX. — Johnson
1958, pp. 228 à 233, pl. 7 (la partie supé-
rieure du dessin seulement). — Sérullaz,
Mémorial, 1963, nº 37, repr. — Huyghe,
1964, nº 88, p. 133, pl. 88. — Johnson, 1981,
sous le nº 100, cité p. 77.
EXPOSITIONS
Paris, Louvre, 1956, nº 29, repr. — Paris,
Louvre, 1963, nº 36. — Paris, Louvre, 1982,
nº 38.

En haut, l'étude de femme nue, à
mi-corps, étendant les bras, constitue
un projet, avec variantes, pour la
figure de femme au premier plan à
droite de la peinture. Les deux études
d'homme nu sont des croquis pour le
personnage au centre, au premier plan.
L'esquisse du verso est sans doute
une première pensée pour *la Grèce à
Missolanghi*, peinture terminée en
1827 mais dont le sujet avait inté-
ressé Delacroix dès 1821 (cf. H. Tous-
saint, cat. exp., Paris, Louvre, 1982-
1983, pp. 9 et 10).

44

FEUILLE D'ÉTUDES

Mine de plomb. H. 0,280; L. 0,400.

HISTORIQUE
Atelier Delacroix; vente 1864, sans doute
partie du nº 305. — E. Moreau-Nélaton;
legs en 1927 (L. 1886a).
Inventaire *RF 9188*.
BIBLIOGRAPHIE
Robaut, 1885, sans doute partie du nº 1478.
— Sérullaz, 1952, nº 28, pl. XIX (rep. seule-
ment dans sa partie supérieure). — Sérullaz,
Mémorial, 1963, nº 38, repr. — Schwager,
1977, pp. 313 à 339, pl. XLII, fig. 1. —
Johnson, 1981, sous le nº 100, cité p. 77.
EXPOSITIONS
Paris, Louvre, 1956, nº 28, repr. — Paris,
Louvre, 1963, nº 37. — Paris, Louvre, 1982,
nº 46.

Dans la partie supérieure, études pour
les deux damnés au centre luttant
pour s'accrocher à la barque. En bas,
trois figures pour Virgile. Au centre,
croquis sommaire de monument sans
doute pour la ville infernale de Dité.

45

ÉTUDES DE PERSONNAGE
A MI-CORPS,
LE BRAS GAUCHE LEVÉ

Crayon noir et fusain. H. 0,265; L. 0,360
(important manque et réparation en bas à
droite).

HISTORIQUE
Atelier Delacroix; vente 1864, sans doute
partie du nº 305. — E. Moreau-Nélaton; legs
en 1927 (L. 1886a).
Inventaire *RF 9187*.
BIBLIOGRAPHIE
Robaut, 1885, sans doute partie du nº 1478.
— Johnson, 1958, pp. 228 à 233, pl. 13. —
Johnson, 1981, sous le nº 100, cité p. 77.

Premières pensées pour le personnage
au premier plan à droite de la compo-
sition, et qui semble être ici un homme,
alors que, dans la peinture, il s'agit
d'une femme.

42

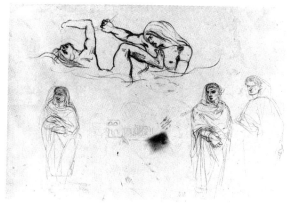

44

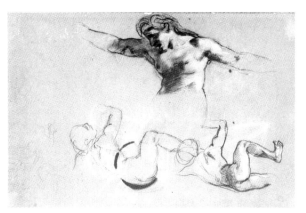

43

46

FEUILLE D'ÉTUDES

Crayon noir et mine de plomb. H. 0,211; L. 0,300.

Au verso, étude au crayon noir d'homme renversé en arrière, et annotations : *6 liv(res)? de bla(nc)?*, et, d'une main étrangère : *Étude pour la barque de Dante*.

HISTORIQUE

Atelier Delacroix; vente 1864, sans doute partie du n° 305. — E. Moreau-Nélaton; legs en 1927 (L. 1886a).
Inventaire *RF 9181*.

BIBLIOGRAPHIE

Robaut, 1885, sans doute partie du n° 1478. — Johnson, 1958, pp. 228, 234, pl. 11. — Johnson, 1981, sous le n° 100, cité p. 77.

EXPOSITIONS

Paris, Louvre, 1982, n° 37.

Les deux études de personnage en haut, sont des croquis pour l'homme au second plan, s'agrippant à la barque. Le personnage du bas est une étude pour le vieillard du groupe du premier plan à droite.

Au verso, le croquis d'un personnage nu couché, vu de dos, est peut-être une recherche pour *la Barque de Dante*.

47

TÊTE D'HOMME ÉMERGEANT D'UN REBORD AUQUEL IL S'AGRIPPE

Plume et encre brune, sur papier calque. H. 0,099; L. 0,090.

HISTORIQUE

Atelier Delacroix; vente 1864, sans doute partie du n° 305. — E. Moreau-Nélaton; legs en 1927 (L. 1886a).
Inventaire *RF 9170*.

BIBLIOGRAPHIE

Robaut, 1885, sans doute partie du n° 1478. — Johnson, 1981, sous le n° 100, cité p. 78 (comme ne paraissant pas de la main de l'artiste).

Étude du personnage au second plan, s'agrippant à la barque.
Ce calque appelle les mêmes remarques que pour les dessins RF 9169 et RF 9175.

48

ÉTUDES D'HOMME NU, DE DOS, LE BRAS GAUCHE LEVÉ

Crayon noir, sur papier gris. H. 0,298; L. 0,438.

HISTORIQUE

Atelier Delacroix; vente 1864, sans doute partie du n° 305. — E. Moreau-Nélaton; legs en 1927 (L. 1886a).
Inventaire *RF 9179*.

BIBLIOGRAPHIE

Robaut, 1885, sans doute partie du n° 1478. — Johnson, 1981, sous le n° 100, cité p. 78.

EXPOSITIONS

Paris, Louvre, 1982, n° 39.

Ces cinq études, sans doute d'après le modèle, semblent bien être des projets pour le personnage de Caron mais comportent de nombreuses variantes de mouvements et d'attitudes par rapport à la composition définitive.

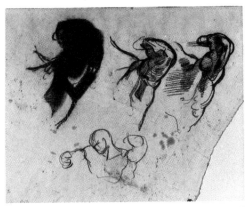

45

47

46

46 v

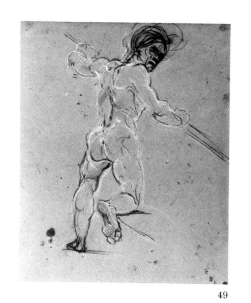

48

49

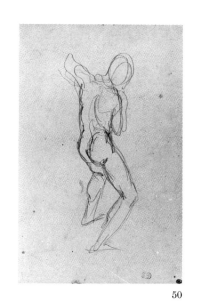

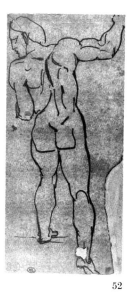

50

51

52

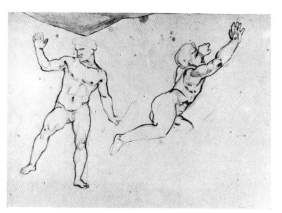

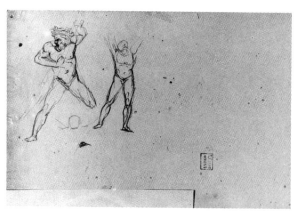

53

53 v

49

ÉTUDE D'HOMME NU

Crayon noir et rehauts de blanc, sur papier bistre. H. 0,260; L. 0,220.

HISTORIQUE
Atelier Delacroix; vente 1864, sans doute partie du n° 305. — E. Moreau-Nélaton; legs en 1927 (L. 1886a).
Inventaire *RF 9190*.

BIBLIOGRAPHIE
Robaut, 1885, sans doute partie du n° 1478. — Johnson, 1958, p. 231, fig. 12. — Sérullaz, *Mémorial*, 1963, n° 35, repr.

EXPOSITIONS
Paris, Louvre, 1963, n° 34. — Paris, Louvre, 1982, n° 41.

Étude pour le nautonier Caron, d'après un modèle nu, la jambe droite agenouillée sur un tabouret, et tenant un long bâton.

50

ÉTUDE D'HOMME NU, DE DOS, LE BRAS GAUCHE LEVÉ

Mine de plomb. H. 0,305; L. 0,275.
Au verso, léger croquis de deux figures, à la craie blanche.

HISTORIQUE
Atelier Delacroix; vente 1864, sans doute partie du n° 305. — E. Moreau-Nélaton; legs en 1927 (L. 1886a).
Inventaire *RF 9189*.

BIBLIOGRAPHIE
Robaut, 1885, sans doute partie du n° 1478. — Johnson, 1981, sous le n° 100, cité p. 78.

EXPOSITIONS
Paris, Louvre, 1982, n° 40.

Croquis sommaire pour le nautonier Caron, comportant de nombreuses variantes par rapport à la peinture.
A comparer au dessin RF 9190.

51

HOMME NU TOURNÉ VERS LA GAUCHE

Plume et encre brune, sur papier calque. H. 0,101; L. 0,062.

HISTORIQUE
Atelier Delacroix; vente 1864, sans doute partie du n° 305. — E. Moreau-Nélaton; legs en 1927 (L. 1886a).
Inventaire *RF 9168*.

BIBLIOGRAPHIE
Robaut, 1885, sans doute partie du n° 1478. — Johnson, 1981, sous le n° 100, cité p. 78 (comme ne paraissant pas de la main de l'artiste).

Croquis pour Caron. A comparer au dessin de l'album RF 9151 f° 42 recto.
Ce calque appelle les mêmes remarques que pour les dessins RF 9169, RF 9175 et RF 9170.

52

ÉTUDE D'HOMME NU, DEBOUT, DE DOS, LE BRAS DROIT LEVÉ

Plume et encre brune, sur papier calque. H. 0,180; L. 0,088.

HISTORIQUE
Atelier Delacroix; vente 1864, sans doute partie du n° 305. — E. Moreau-Nélaton; legs en 1927 (L. 1886a).
Inventaire *RF 9171*.

BIBLIOGRAPHIE
Robaut, 1885, sans doute partie du n° 1478. — Huyghe, 1964, n° 87, p. 133, pl. 87. — Johnson, 1981, sous le n° 100, cité p. 78 (comme ne paraissant pas de la main de l'artiste).

EXPOSITIONS
Paris, Louvre, 1982, n° 42.

Étude de personnage pour *la Barque de Dante*. A comparer au dessin RF 9179, mais le personnage est ici inversé par rapport à ce dessin original.
Ce calque appelle les mêmes remarques que pour les dessins RF 9169, RF 9175, RF 9170 et RF 9168.

53

DEUX ÉTUDES D'HOMME NU

Crayon noir, mine de plomb, sur papier beige. H. 0,295; L. 0,434.
Manque et réparation en haut à gauche.
Au verso, deux croquis d'homme nu.

HISTORIQUE
Atelier Delacroix; vente 1864, sans doute partie du n° 305. — E. Moreau-Nélaton; legs en 1927 (L. 1886a).
Inventaire *RF 9167*.

BIBLIOGRAPHIE
Robaut, 1885, sans doute partie du n° 1478. — Johnson, 1958, pp. 228 à 234, pl. 9 (la figure de gauche seule est reproduite). — Schwager, 1977, pp. 313 à 339, pl. XLIII, fig. 4. — Johnson, 1981, sous le n° 100, cité p. 78.

EXPOSITIONS
Paris, Louvre, 1982, n° 44.

Le personnage de gauche est une étude préliminaire pour Dante, mais représenté nu et sans doute d'après un modèle. Le personnage de droite semble être un projet pour un damné non utilisé dans la composition définitive. Cette étude est inspirée d'un des personnages du *Radeau de la Méduse* de Géricault. Ce dessin est à comparer au dessin RF 9184.
Les deux études de nus du verso n'ont pas de rapport à priori avec la peinture.

54

ÉTUDE DE DEUX PERSONNAGES NUS

Mine de plomb. H. 0,169; L. 0,244.

HISTORIQUE
Atelier Delacroix; vente 1864, sans doute partie du n° 305. — E. Moreau-Nélaton; legs en 1927 (L. 1886a).
Inventaire *RF 9184*.

BIBLIOGRAPHIE
Robaut, 1885, sans doute partie du n° 1478. — Johnson, 1981, sous le n° 100, cité p. 78.

La figure de gauche est une étude pré-

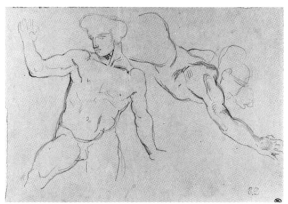

54

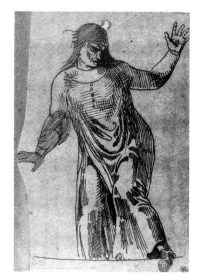

55

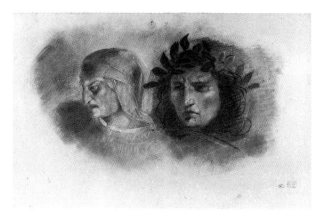

56

57

58

59

liminaire pour Dante, mais représenté nu, et sans doute d'après un modèle comme dans le dessin RF 9167. Le personnage de droite n'a pas été retenu dans la peinture.

55

ÉTUDE
D'HOMME DEBOUT DE FACE

Plume et encre brune, sur papier calque. H. 0,174; L. 0,123. Découpé irrégulièrement à gauche.

HISTORIQUE
Atelier Delacroix; vente 1864, sans doute partie du nº 305. — E. Moreau-Nélaton; legs en 1927 (L. 1886a).
Inventaire *RF 9172*.

BIBLIOGRAPHIE
Robaut, 1885, sans doute partie du nº 1478. — Johnson, 1981, sous le nº 100, cité p. 78 (comme ne paraissant pas de la main de l'artiste).

EXPOSITIONS
Paris, Louvre, 1982, nº 43.

Étude pour le personnage de Dante, mais inversé par rapport à la peinture. A comparer au dessin conservé à la National Gallery of Canada, à Ottawa (cf. cat. exp. Toronto-Ottawa, 1962-1963, nº 26, publié par Johnson). L'attitude de Dante dans le dessin d'Ottawa est pratiquement identique à celle du dessin ci-dessus.
Toutefois, ce calque appelle les mêmes remarques que pour les dessins RF 9169, RF 9175, RF 9170, RF 9168 et RF 9171.

56

TÊTES DE DANTE
ET VIRGILE

Fusain estompé, crayon noir et rehauts de blanc avec quelques touches de bistre. H. 0,204; L. 0,307.

HISTORIQUE
Atelier Delacroix; vente 1864, nº 304, adjugé 270 F à M. Normand. — E. Moreau-Nélaton; legs en 1927 (L. 1886a).
Inventaire *RF 9193*.

BIBLIOGRAPHIE
Robaut, 1885, nº 1476. — Sérullaz, 1952, nº 24, pl. XVII. — Sérullaz, *Mémorial*, 1963, nº 30 repr. — Huyghe, 1964, nº 91, p. 134, pl. 91. — Johnson, 1981, sous le nº 100, cité p. 78.

EXPOSITIONS
Paris, Louvre, 1930, nº 239. — Paris, Louvre, 1956, nº 24, repr. — Paris, Louvre, 1963, nº 29. — Paris, Louvre, 1982, nº 47.

Étude très poussée pour les têtes de Dante et de Virgile, pratiquement identiques à celles de la peinture.

57

QUATRE ÉTUDES
DE MURAILLES
ET DE TOURS EN FLAMMES

Pinceau et lavis brun. H. 0,305; L. 0,453.

HISTORIQUE
Atelier Delacroix; vente 1864, sans doute partie du nº 305. — E. Moreau-Nélaton; legs en 1927 (L. 1886a).
Inventaire *RF 9178*.

BIBLIOGRAPHIE
Robaut, 1885, sans doute partie du nº 1478. — Johnson, 1981, sous le nº 100, cité p. 78.

EXPOSITIONS
Paris, Louvre, 1982, nº 48.

Recherches pour le fond de la peinture : la ville infernale de Dité en flammes. A comparer aux deux dessins RF 9177 et RF 9163.

58

DEUX ÉTUDES
DE MURAILLES
ET DE TOURS EN FLAMMES

Pinceau et lavis brun. H. 0,242; L. 0,432. Grand manque et réparation de la feuille en bas à droite.

HISTORIQUE
Atelier Delacroix; vente 1864, sans doute partie du nº 305. — E. Moreau-Nélaton; legs en 1927 (L. 1886a).
Inventaire *RF 9177*.

BIBLIOGRAPHIE
Robaut, 1885, sans doute partie du nº 1478. — Sérullaz, *Mémorial*, 1963, nº 40, repr. — Johnson, 1981, sous le nº 100, cité p. 78.

EXPOSITIONS
Paris, Louvre, 1963, nº 39. — Paris, Louvre, 1982, nº 49.

Recherches, comme le dessin RF 9178, pour le fond de la peinture : la ville de Dité en flammes.

59

MURAILLES
ET TOURS ENVIRONNÉES
DE FLAMMES

Aquarelle. H. 0,139; L. 0,190.

HISTORIQUE
Atelier Delacroix; vente 1864, sans doute partie du nº 305. — E. Moreau-Nélaton; legs en 1927 (L. 1886a).
Inventaire *RF 9163*.

BIBLIOGRAPHIE
Robaut, 1885, sans doute partie du nº 1478. — Sérullaz, 1952, nº 34, pl. XXII. — Sérullaz, *Mémorial*, 1963, nº 41, repr. — Huyghe, 1964, nº 90, p. 134, pl. 90. — Johnson, 1981, sous le nº 100, cité p. 78.

EXPOSITIONS
Paris, Louvre, 1930, nº 767b. — Paris, Atelier, 1935, nº 3. — Paris, Louvre, 1956, nº 34, repr. — Paris, Louvre, 1963, nº 40. — Paris, Louvre, 1982, nº 50.

Recherche très colorée pour le fond de la peinture : la ville de Dité en flammes.

PORTRAIT DE MADAME BORNOT
(1822)

Peinture signée et datée : 1818. Collection particulière, Paris (Sérullaz, 1980-1981, nº 2 bis repr. — Johnson, 1981, nº 65 avec explication de la date erronée donnée par Delacroix, pl. 57).

60

FEMME EN BUSTE,
DE PROFIL A GAUCHE,
COIFFÉE D'UN BONNET

Sanguine. H. 0,194; L. 0,156.
Au verso, à la mine de plomb, fillette tenant un chat, deux figures vêtues à l'antique et une tête.

HISTORIQUE
E. Moreau-Nélaton; legs en 1927 (L. 1886a).
Inventaire *RF 10252*.

Ce croquis n'est pas sans rappeler, à notre avis, le *Portrait de Madame Bornot*.
Anne-Françoise Bornot, née Delacroix, était la tante de l'artiste, du côté paternel. Elle naquit à Givry-en-Argonne (Champagne) le 26 novembre 1742 et mourut à Épinay-sous-Sénart le 16 mai 1833. Dans une lettre datée du 7 juin 1822 (*Correspondance*, V, p. 127, note 1), Delacroix note : « *J'ai vu tout récemment la bonne tante Bornot dont je viens de faire le portrait qu'elle me demandait depuis longtemps.* »
A comparer au dessin RF 10305 verso, qui semble représenter aussi le même personnage.

61

FEUILLE D'ÉTUDES
AVEC UN MILITAIRE
COIFFÉ D'UN BICORNE

Mine de plomb. H. 0,153; L. 0,203.
Au verso, à la mine de plomb et touches

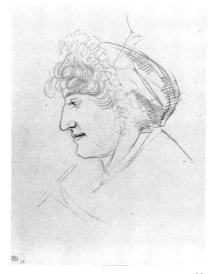

60

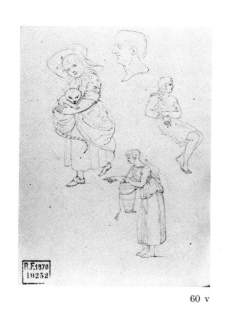

60 v

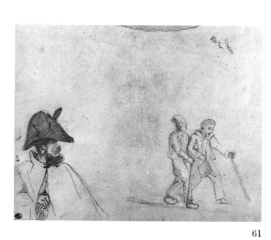

61

61 v

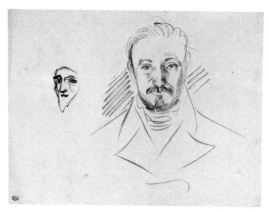

62

d'aquarelle, femme en buste coiffée d'un bonnet.

HISTORIQUE

E. Moreau-Nélaton ; legs en 1927 (L. 1886a). Inventaire *RF 10305*.

Le croquis du verso est vraisemblablement une recherche pour le *Portrait de Madame Bornot*.

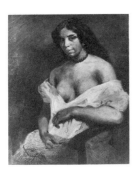

PORTRAIT DU GÉNÉRAL CHARLES HENRI DELACROIX
(1822)

Peinture. Collection Mme J. Famin, Nieul-sur-mer, Charente-Maritime (Sérullaz, 1980-1981, nº 23, repr. — Johnson, 1981, nº 66, pl. 59).

62

PORTRAIT D'HOMME, EN BUSTE ET VU DE FACE

Pinceau et lavis brun. H. 0,171 ; L. 0,229.

HISTORIQUE

E. Moreau-Nélaton ; legs en 1927 (L. 1886a). Inventaire *RF 10377*.

Ce portrait nous paraît être celui du frère de l'artiste, le général Charles Henri Delacroix, né à Paris le 9 janvier 1779 et mort à Bordeaux le 30 décembre 1845.
Passant d'abord trois années dans la marine, il entra ensuite dans le Régiment des Chasseurs à cheval. Il était colonel à Eylau, en 1807. Il servit dans la Grande Armée comme aide de camp du Prince Eugène, participa à la campagne de Russie et fut fait prisonnier à Wilno en décembre 1812. Rapatrié en juin 1814, il se retira de la vie militaire avec rang de général, et eut le titre de baron de l'Empire. En 1820, il s'installa au village du Louroux aux environs de Tours.
Eugène Delacroix lui portait une vive affection, et le représenta étendu dans la campagne, en 1822. Ce dessin n'est pas à proprement parler une étude pour la peinture, puisque dans celle-ci, le général Charles Delacroix est allongé

sur un tertre dominant sa maison de campagne. Toutefois il semble bien que ce soit un portrait préliminaire à celle-ci, car on peut situer le dessin vers cette époque.
A comparer avec un dessin plus tardif, appartenant au Musée Delacroix, où le peintre a représenté son frère à mi-corps (vers 1840).

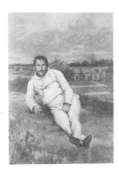

PORTRAIT D'ASPASIE
(Vers 1823-1824)

Peinture. Musée Fabre, Montpellier — (Sérullaz, Mémorial, 1963, nº 43 repr. sous le titre d'Aline la Mulâtresse — Sérullaz, 1980-1981, nº 46 repr. et p. 22 repr. — Johnson, 1981, nº 79, pl. 70).

Voir album RF 23355, fᵒˢ 28 verso, 29 recto et 35 recto.

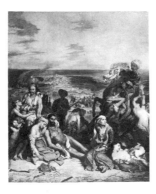

SCÈNES DES MASSACRES DE SCIO
(1823-1824)

Peinture. Salon de 1824, nº 450. Musée du Louvre (Sérullaz, Mémorial, 1963, nº 46 repr. — Sérullaz, 1980-1981, nº 33, repr. et en couleur, pp. 17 et 18, 19 détail — Johnson, 1981, nº 105, pl. 89).
Dès 1821, et parallèlement aux « Scènes des Massacres de Scio », Delacroix avait songé à s'inspirer de la lutte des Grecs contre les Turcs, pour leur indépendance. En effet, le 15 septembre 1821, l'artiste écrivant à son ami Soulier, alors à Naples, lui confie : « Je me propose de faire pour le Salon prochain un tableau dont je prendrai le sujet dans les

guerres récentes des Turcs et des Grecs. Je crois dans les circonstances, si d'ailleurs il y a quelque mérite dans l'exécution, ce sera un moyen de me faire distinguer. » (Correspondance, I, p. 132). Cependant il abandonne ce projet au profit de « la Barque de Dante ». Plus tard, le 12 avril 1824, il donne des précisions sur un sujet qui lui semble particulièrement intéressant : « Il faut faire une grande esquisse de « Botzaris » : les Turcs épouvantés et surpris se précipitent les uns sur les autres. » (Journal, I, p. 76). Et le samedi 1ᵉʳ mai de la même année, l'artiste parle à nouveau de « Botzaris » (Journal, I p. 90). Enfin, en 1826, dans une lettre à M. Bénard, datée du 16 février, il revient à nouveau sur « le dévouement de Botzaris. » Mais c'est beaucoup plus tard, à la fin de sa vie, que Delacroix réalisera, en 1862, une esquisse peinte et une plus grande composition sur le thème de « Botzaris » (Sérullaz, Mémorial, 1963, nᵒˢ 528 à 530 — Sérullaz, 1980-1981, nᵒˢ 468, 469, repr. et en couleur, p. 167). Il semble donc bien que, en fonction des recherches faites en vue de choisir un sujet relatant des épisodes de la lutte de l'indépendance de la Grèce contre la Turquie, Delacroix a, simultanément, songé à traiter un épisode inspiré du héros de l'indépendance grecque, « Marcos Botzaris (1788-1823) surprenant le camp des Turcs au lever du soleil et tombant frappé à mort, » et les « Scènes des Massacres de Scio ».
C'est pourquoi nous plaçons les dessins se rapportant à « Botzaris » avant ceux réalisés par l'artiste pour sa peinture des « Massacres de Scio », exposée au Salon de 1824, puisque, en fait, les sujets sont très voisins et que le premier sujet envisagé fut « Botzaris ».

Voir les dessins RF 9219 verso et RF 9979 verso. Voir aussi albums RF 9142, fᵒˢ 18 recto et verso, 19 recto, 33 verso, 34 recto ; RF 23355, fᵒˢ 15 verso, 38 recto, 39 recto et verso, 40 recto et verso, 41 recto et verso.

63

ÉTUDES DE PALIKARES COMBATTANT, ET DE CHEVAUX

Plume et encre brune, lavis brun. H. 0,238 ; L. 0,371.

HISTORIQUE

E. Moreau-Nélaton ; legs en 1927 (L. 1886a). Inventaire *RF 10595*.

Ces études semblent pouvoir se situer entre 1821 et 1824, au moment où Delacroix songeait à peindre un tableau dont le sujet représenterait un épisode des « *guerres récentes des Turcs et des Grecs* » (lettre à Soulier datée du 15 septembre 1821 ; *Correspondance*, I, p. 132). Il reprend plus tard cette idée, notant le lundi 12 avril 1824 dans son *Journal* : « *Il faut faire une grande esquisse de Botzaris : les Turcs épouvantés et surpris se précipitant les uns contre les autres.* » (I, p. 76).

64

SCÈNE DE BATAILLE ENTRE GRECS ET TURCS

Aquarelle, sur traits à la mine de plomb. H. 0,337; L. 0,523.

HISTORIQUE
Atelier Delacroix; vente 1864. — E. Moreau-Nélaton; legs en 1927 (L. 1886a). Inventaire *RF 10032*.

BIBLIOGRAPHIE
Sérullaz, 1952, n° 44, pl. XXVIII.

EXPOSITIONS
Paris, Louvre, 1930, n° 605. — Paris, Atelier, 1951, n° 13. — Paris, Louvre, 1956, n° 44, repr. — Paris, Louvre, Cabinet des Dessins, 1963, n° 7. — Paris, Louvre, 1962, n° 135.

Cette aquarelle qui, par son style, peut se situer dans les années 1823-1824, semble bien un projet inspiré de la lutte de l'Indépendance grecque contre les Turcs et pourrait être un épisode de *Botzaris*, parallèle et prélude aux *Massacres de Scio*.

65

COMBAT ENTRE QUATRE ORIENTAUX

Mine de plomb. H. 0,214; L. 0,283.

HISTORIQUE
Atelier Delacroix; vente 1864. — E. Moreau-Nélaton; legs en 1927 (L. 1886a). Inventaire *RF 10035*.

BIBLIOGRAPHIE
Huyghe, 1971, fig. 14.

EXPOSITIONS
Paris, Louvre, 1982, n° 134.

Ce combat corps-à-corps d'Orientaux paraît nettement inspiré du thème de *Botzaris*, prélude au projet parallèle : *Scènes des Massacres de Scio*. Cette étude peut, nous semble-t-il, par son style, se situer autour des années 1823-1824, et annonce, déjà, les recherches en vue des compositions inspirées du *Combat du Giaour et du Pacha* exécutées vers 1826.

66

DEUX ÉTUDES D'HOMMES

Mine de plomb, sur papier gris. H. 0,190; L. 0,188.

HISTORIQUE
E. Moreau-Nélaton; legs en 1927 (L. 1886a). Inventaire *RF 9668*.

Exécuté vers 1822-1824.

Peut-être en vue de *Botzaris* ou des personnages au second plan des *Scènes des Massacres de Scio* (Sérullaz, 1980-1981, double pl. couleurs, pp. 18, 19).

67

FEUILLE D'ÉTUDES AVEC DIVERS PERSONNAGES

Mine de plomb. H. 0,237; L. 0,187. Au verso, à la mine de plomb, croquis de personnages.

HISTORIQUE
Atelier Delacroix; vente 1864, sans doute

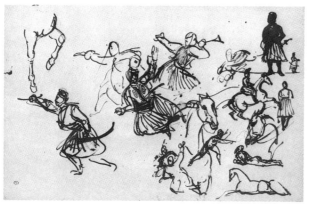

63

64

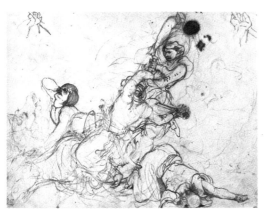

65

66

partie du nº 308. — E. Moreau-Nélaton;
legs en 1927 (L. 1886a).
Inventaire *RF 9211*.

BIBLIOGRAPHIE
Robaut, 1885, sans doute partie du nº 1491.
— Johnson, 1981, sous le nº 105, cité p. 91.

Au recto comme au verso, croquis
divers en vue de *Botzaris* ou des *Massacres de Scio*, qui sont plus des projets
que des études pour des personnages
de la composition définitive.

68

FEUILLE D'ÉTUDES
POUR LES MASSACRES DE SCIO

Plume et encre brune, lavis brun, sur traits
à la mine de plomb. H. 0,376; L. 0,235.

HISTORIQUE
Atelier Delacroix; vente 1864, sans doute
partie du nº 308. — E. Moreau-Nélaton; legs
en 1927 (L. 1886a).
Inventaire *RF 9203*.

BIBLIOGRAPHIE
Robaut, 1885, sans doute partie du nº 1491.
— Michel, 1947, fig. 15 (partie droite
seule). — Sérullaz, 1952, nº 50, pl. XXXI
(partie droite seule repr.). — Génies et
Réalités, 1963, repr. p. 172, partie droite
seule. — Sérullaz, *Mémorial*, 1963, nº 48
repr. — Huyghe, 1964, nº 107, p. 135, pl. 107
(la partie droite seule de la feuille). —
Murgia, 1970, repr. p. 6 (partie droite seule).
— Trapp, 1971, p. 35, fig. 22 (partie droite
seule). — Huyghe, 1971, fig. 2 (partie droite
seule). — Johnson, 1981, sous le nº 105, cité
p. 90.

EXPOSITIONS
Paris, Louvre, 1930, nº 241. — Paris, Louvre,
1956, nº 50, repr. — Paris, Louvre, 1963,
nº 48. — Paris, Louvre, 1982, nº 138.

La partie droite de la feuille est un
croquis d'ensemble pour la composition des groupes, avec de nombreuses
variantes par rapport à la peinture.
La partie gauche montre, par contre,
des croquis de figures isolées, notamment pour le groupe de la mère protégeant son enfant dans ses bras.

69

GROUPE DE PERSONNAGES
ET DE CHEVAUX

Mine de plomb. H. 0,260; L. 0,207.

HISTORIQUE
E. Moreau-Nélaton; legs en 1927 (L. 1886a).
Inventaire *RF 9978*.

Peut-être projet pour *les Massacres
de Scio ?*

70

ÉTUDE D'ENSEMBLE
POUR LES MASSACRES DE SCIO

Mine de plomb. H. 0,250; L. 0,200.
En bas à gauche, à la plume : *nº 317*.
Au verso, croquis divers et couples enlacés,
à la mine de plomb.

HISTORIQUE
Atelier Delacroix; vente 1864, sans doute
partie du nº 308 (23 feuilles en 4 lots, adjugé

67

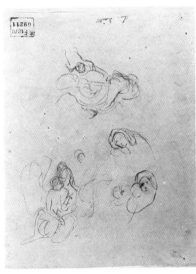

67 v

68

69

178 F à divers). — E. Moreau-Nélaton ; legs en 1927 (L. 1886a).
Inventaire *RF 9201*.

BIBLIOGRAPHIE
Robaut, 1885, sans doute partie du nº 1491. Sérullaz, 1952, nº 48, pl. XXX. — Huyghe, 1964, nº 106a p. 135, pl. 106a. — Johnson, 1981, sous le nº 105, cité p. 90.

EXPOSITIONS
Paris, Louvre, 1930, nº 246. — Paris, Louvre, 1956, nº 48, repr. — Paris, Louvre, 1963, nº 49.

Croquis sommaire établissant les lignes générales de la composition et présentant quelques variantes avec la peinture. A comparer au dessin RF 9219 verso.

Dans une lettre adressée en 1824 au critique Auguste Jal (*Correspondance*, V, p. 143), Delacroix écrit : « *Je regrette beaucoup de ne pouvoir vous envoyer que le croquis ci-joint. Son seul mérite est d'être d'une exactitude extrême pour la place et avec une matinée passée au Musée M. Wattier y mettra facilement ce qui manque.*
J'imagine qu'il est ici moins question d'un objet d'art que d'un à propos. J'ai aussi pensé que la dimension en serait plus favorable à l'objet que vous vous proposez. Agréez...
Serez-vous assez bon pour conserver ce croquis ? » Auguste Jal, en effet, publia un texte intitulé *L'Artiste et le philosophe, entretiens critiques sur le Salon de 1824* (Ponthieu, Paris, 1824, pp. 47-53).
Il ne semble pas qu'il puisse s'agir de ce dessin, mais d'un croquis plus « poussé » dans la mise en place définitive du sujet, peut-être du dessin à la sépia (H. 0,230 ; L. 0,190) qui passa en même temps que l'aquarelle RF 3717, à la vente Coutan-Hauguet le 16 décembre 1889 (nº 151) et différant par quelques détails mineurs (Robaut, 1885, nº 93ter, croquis au trait , non localisé actuellement ; cf. Johnson, 1981, nº 105, cité p. 90). La lithographie serait donc d'Édouard Wattier

(1793-1871) élève de Gros, peintre et lithographe et non de Blanchard comme le suggère, avec réserve, Johnson.

71

ÉTUDE
POUR LES MASSACRES DE SCIO

Aquarelle, sur traits à la mine de plomb. H. 0,340 ; L. 0,300.

HISTORIQUE
Coutan-Schubert-Milliet (L. 464). — Fernand Hauguet ; vente Paris, 16-17 décembre 1889, nº 150. — P.A. Chéramy ; vente, Paris, 5-7 mai 1908, nº 363 ; acquis par la Société des Amis du Louvre ; don en 1908 (L. 1886a). Inventaire *RF 3717*.

BIBLIOGRAPHIE
Journal, I, repr. face à la p. 198. — Robaut, 1885, exemplaire annoté, nº 93 bis. — Guiffrey-Marcel, 1909, nº 3448, repr. — Moreau-Nélaton, 1916, p. 53, fig. 21. — Escholier, 1926, repr. en couleurs face à la p. 122. — Focillon, 1930, repr. p. 97 — Michel, 1947, pl. 14. — Sérullaz, 1952, nº 53, pl. XXXIII. — Sérullaz, *Mémorial*, 1963, nº 47, repr. — Huyghe, 1964, pp. 68, 69 repr. en couleur, pl. IV. — Johnson, 1965, pp. 163 à 168, fig. 4. — Prideaux, 1966, repr. en couleur, p. 53. — Sérullaz et Calvet, 1967, repr. face à la pl. III — Marchioni, 1968, pl. 6. — Sérullaz, 1970, p. 76, repr. en couleurs p. 77. — Roger-Marx, 1970, repr. en couleur p. 21. — Trapp, 1971, p. 37, pl. III. — Huyghe, 1971, pl. 1. — Georgel, 1975, Appendice, fig. 6. — Sérullaz, 1980-1981, repr. en couleur, p. 20. — Johnson, 1981, sous le nº 105, cité p. 90.

EXPOSITIONS
Paris, Louvre, 1930, nº 244, repr. Album p. 12. — Paris, Atelier, 1934, nº 30. — Bruxelles, 1936, nº 73. — Paris, Atelier, 1947, nº 10. — Paris, Louvre, 1956, nº 53, repr. — Paris, Louvre, 1963, nº 47. — Londres-Edimbourg, 1964, nº 86. — Paris, Louvre, 1982, nº 139.

Cette aquarelle, l'un des projets initiaux en vue de la composition des *Scènes des Massacres de Scio*, est bien différente de la peinture. Toutefois, malgré de nombreuses variantes, on

y trouve déjà certains des groupes qui seront repris dans celle-ci.
Johnson, dans son article paru en 1965 (op. cit.) signale l'influence des sources orientales — plus spécialement celle des miniatures persanes — sur Delacroix lors des recherches de celui-ci pour sa composition et ses personnages. Par ailleurs, dans le domaine de la couleur, nous pouvons mettre en évidence le choix de certains coloris — tels bleus plus particulièrement — dus à l'influence des aquarelles de Géricault vers cette époque.

72

FEUILLE D'ÉTUDES

Mine de plomb. H. 0,206 ; L. 0,275. Dans la partie supérieure, annotation à la mine de plomb : *30 décembre 1823. Le jour du carton de Michel-Ange.*

HISTORIQUE
Atelier Delacroix ; vente 1864. — A. Robaut (code et inscription au verso). — E. Moreau-Nélaton ; legs en 1927 (L. 1886a). Inventaire *RF 9199*.

BIBLIOGRAPHIE
Johnson, 1981, cité sous le nº 105, p. 90.

La femme à demi-nue, à droite, pourrait être un projet pour l'un des personnages féminins du premier plan des *Massacres de Scio*.
L'annotation de date est intéressante. En effet, le mardi 30 décembre 1823, Delacroix écrit dans son *Journal* (I, pp. 39, 40) : « *Aujourd'hui avec Pierret : j'avais rendez-vous aux Amis des Arts, pour aller voir une galerie de tableaux, presque tous italiens, parmi lesquels est le Marcus Sextus de M. Guérin. Nous nous sommes attardés, pensant n'avoir que ce seul tableau à voir, et que nous trouverions ces vieux tableaux à l'ordinaire. Au contraire, peu de tableaux, mais supérieurement choisis, et par-dessus tout un carton de Michel-Ange. O sublime génie ! que ces traits presque effacés par le temps sont empreints de*

70

70 v

majesté ! j'ai senti se réveiller en moi la passion des grandes choses. Retrempons-nous de temps en temps dans les grandes et belles productions ! j'ai repris ce soir mon Dante. Je ne suis pas né décidément pour faire des tableaux à la mode.

En sortant de là, nous avons été chez un teinturier, où nous avons vu une fille dont la tournure et la tête sont admirables et étaient tout en harmonie avec les sentiments que ces beaux ouvrages italiens m'avaient inspirés. »

C'est très vraisemblablement le portrait de cette jeune fille que Delacroix a dessiné sur cette feuille.

73

FEUILLE D'ÉTUDES

Mine de plomb. H. 0,250; L. 0,202. En bas à gauche, annotation à la mine de plomb : *Chio*.

HISTORIQUE
Atelier Delacroix; vente 1864, sans doute partie du nº 308. — E. Moreau-Nélaton; legs en 1927 (L. 1886a).
Inventaire *RF 9205*.

BIBLIOGRAPHIE
Robaut, 1885, sans doute partie du nº 1491. — Johnson, 1981, sous le nº 105, cité p. 90.

EXPOSITIONS
Paris, Louvre, 1930, nº 249.

Feuille d'études pour *les Massacres de Scio*. A gauche notamment, plusieurs croquis de personnages enlacés, études pour la femme à l'extrême gauche du tableau serrant un jeune garçon dans ses bras. Les autres croquis, tête et pieds, sont très vraisemblablement des projets pour la composition.

74

FEUILLE D'ÉTUDES
DE CAVALIERS
ET DE PERSONNAGES

Mine de plomb, sur papier calque contrecollé. H. 0,184; L. 0,331.
Nombreux essais de signature *Delacroix*.

HISTORIQUE
Atelier Delacroix; vente 1864, sans doute partie du nº 308. — E. Moreau-Nélaton; legs en 1927 (L. 1886a).
Inventaire *RF 9204*.

BIBLIOGRAPHIE
Robaut, 1885, sans doute partie du nº 1491. — Johnson, 1981, sous le nº 105, cité p. 91.

EXPOSITIONS
Paris, Louvre, 1930, nº 242.

Feuille d'études pour *les Massacres de Scio*. Première pensée du groupe du cavalier turc et de la captive grecque. A gauche, en retournant la feuille, croquis d'une partie du groupe central du second plan.

75

FEUILLE D'ÉTUDES

Mine de plomb, sur papier chamois. H. 0,300; L. 0,230.
Au verso, croquis à la mine de plomb, de femme accroupie.

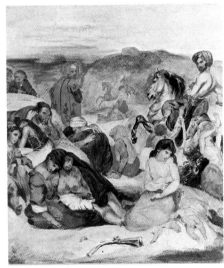

71

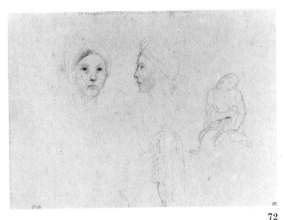

72

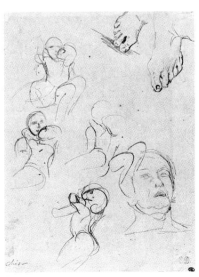

73

74

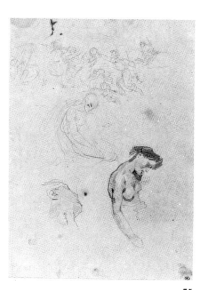

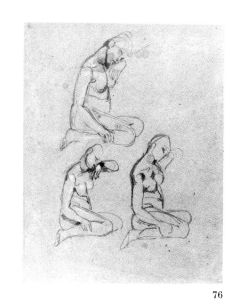

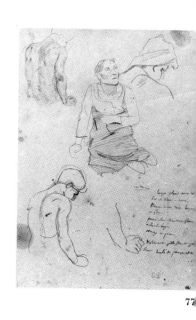

76

77

75

78

79

80

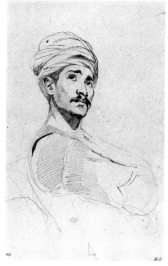

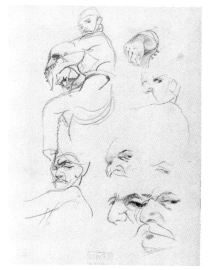

81

82

84

HISTORIQUE
Atelier Delacroix; vente 1864, sans doute partie du n° 308. — E. Moreau-Nélaton; legs en 1927 (L. 1886a).
Inventaire *RF 9202*.
BIBLIOGRAPHIE
Robaut, 1885, sans doute partie du n° 1491. — Michel, 1947, fig. 8. — Sérullaz, 1952, n° 49, pl. XXXI. — Sérullaz, *Mémorial*, 1963, n° 50, repr. — Johnson, 1981, sous le n° 105, cité p. 90.
EXPOSITIONS
Paris, Louvre, 1930, n° 247. — Paris, Louvre, 1956, n° 49, repr. — Paris, Louvre, 1963, n° 50.

Études pour *les Massacres de Scio*. En haut, croquis du groupe de combattants du second plan, au centre de la peinture. En bas, étude pour la femme grecque appuyée contre le prisonnier au premier plan, à gauche, du tableau. Le croquis de la tête « en profil perdu » est sans doute une étude pour l'adolescent à l'extrême gauche.

76

TROIS ÉTUDES
DE FEMME NUE ASSISE
SUR LE SOL

Mine de plomb et rehauts de blanc, sur papier beige. H. 0,375; L. 0,305.
Au verso, annotation : *Chio*.
HISTORIQUE
Atelier Delacroix; vente 1864, sans doute partie du n° 308. — E. Moreau-Nélaton; legs en 1927 (L. 1886a).
Inventaire *RF 9208*.
BIBLIOGRAPHIE
Robaut, 1885, sans doute partie du n° 1491. —Michel, 1947, fig. 7. — Johnson, 1981, sous le n° 105, cité p. 90.
EXPOSITIONS
Paris, Louvre, 1930, n° 248. — Paris, Louvre, 1956, hors cat.

Trois études pour la femme — à demi-nue dans la peinture — au premier plan vers la gauche, et accoudée sur l'homme nu.

77

FEUILLE D'ÉTUDES
AVEC QUATRE PERSONNAGES

Mine de plomb, sur papier beige. H. 0,282; L. 0,203.
Annotations de couleurs, à la mine de plomb, vers la droite, en bas : *laque clair avec raies d'or et bleue - mieux (?) blanc avec raies laqueuses et fleurs - jaune clair chine avec fleurs vertes et laques - orange et jaune - violet avec petites fleurs ou pois blanc mêlé de jaune et rouge*.
HISTORIQUE
Atelier Delacroix; vente 1864, sans doute partie du n° 308. — E. Moreau-Nélaton; legs en 1927 (L. 1886a).
Inventaire *RF 9209*.

BIBLIOGRAPHIE
Robaut, 1885, sans doute partie du n° 1491. — Sérullaz, *Mémorial*, 1963, n° 51, repr. — Johnson, 1981, sous le n° 105, cité p. 90.
EXPOSITIONS
Paris, Louvre, 1930, n° 251. — Paris, Louvre, 1956, hors cat. — Paris, Louvre, 1963, n° 51.

Feuille d'études pour *les Massacres de Scio*. Au centre, croquis pour la vieille femme au premier plan vers le centre droit. Les deux croquis d'homme de dos, et la tête en haut à droite, sont des études pour le personnage assis, au second plan, au centre de la composition.

78

ÉTUDES D'ENFANT NU
ET DE MAINS

Mine de plomb, sur papier calque contre-collé. H. 0,172; L. 0,117.
HISTORIQUE
Atelier Delacroix; vente 1864, sans doute partie du n° 308. — E. Moreau-Nélaton; legs en 1927 (L. 1886a).
Inventaire *RF 9210*.
BIBLIOGRAPHIE
Robaut, 1885, sans doute partie du n° 1491. — Johnson, 1981, sous le n° 105, cité p. 91.

Diverses études pour l'enfant nu sur le ventre de sa mère, au premier plan à droite de la peinture.
L'enfant, en haut à gauche, est une reprise inversée de l'enfant dessiné sur la feuille RF 9628, en haut à droite.

79

ÉTUDES D'ENFANTS NUS

Mine de plomb. H. 0,208; L. 0,311.
HISTORIQUE
E. Moreau-Nélaton; legs en 1927 (L. 1886a).
Inventaire *RF 9628*.

Ces croquis qui semblent se situer dans les années 1822-1824, ont pu être exécutés en vue des *Massacres de Scio*
L'enfant en haut à droite se retrouve — inversé — dans le calque RF 9210.

80

QUATRE ÉTUDES
DE FEMME NUE DEBOUT,
LES BRAS LEVÉS

Mine de plomb, sur papier beige. H. 0,272; L. 0,194.
HISTORIQUE
Atelier Delacroix; vente 1864, sans doute partie du n° 308. — E. Moreau-Nélaton; legs en 1927 (L. 1886a).
Inventaire *RF 9207*.

BIBLIOGRAPHIE
Robaut, 1885, sans doute partie du n° 1491. — Michel, 1947, fig. 3. — Sérullaz, 1952, n° 52, pl. XXXII. — Sérullaz, *Mémorial*, 1963, n° 52 repr. — Johnson, 1981, sous le n° 105, cité p. 90.
EXPOSITIONS
Paris, Louvre, 1930, n° 243. — Paris, Louvre, 1956, n° 52, repr. — Paris, Louvre, 1963, n° 52.

Études pour la jeune femme grecque nue, attachée au cheval du cavalier turc, à droite de la composition.

81

TURC VU A MI-CORPS

Mine de plomb. H. 0,346; L. 0,233.
HISTORIQUE
Atelier Delacroix; vente 1864. — R. Galichon; legs en 1918 (L. 1886a).
Inventaire *RF 4616*.
BIBLIOGRAPHIE
Escholier, 1927, repr. p. 17. — Huyghe, 1971, fig. 16.
EXPOSITIONS
Paris, Louvre, 1930, n° 296. — Paris, Orangerie, 1933, n° 148. — Zurich, 1939, n° 176. — Bâle, 1939, n° 141. — Paris, Louvre, Cabinet des Dessins, 1963, n° 45 (sous le titre *Arabe coiffé d'un turban*). — Berne, 1963-1964, n° 158. — Brême, 1964, n° 191. — Kyoto-Tokyo, 1969, n° D3 repr. — Paris, Louvre, 1982, n° 136.

Il semble bien que cette étude de Turc ait été réalisée en 1824, sans doute d'après le modèle Bergini, en vue du Turc à cheval, à droite des *Massacres de Scio*. En effet, Delacroix note dans son *Journal* (I, p. 53) à la date du mardi 24 février : « *Aujourd'hui eu Bergini — 5 fr — Fait d'après lui un croquis pour l'homme à cheval...* » et peu après, le samedi 13 mars : « *Aujourd'hui fait le Turc à cheval : à Bergini 3 f.* » (*Journal*, I, p. 60). Enfin le vendredi 9 et le samedi 10 avril (*Journal*, I, p. 71) il reparle encore de Bergini.
A comparer également à une peinture conservée dans une collection particulière à Paris, représentant un *Guerrier turc avec un manteau rouge* et que l'on peut dater du même temps (Sérullaz, 1980-1981, n° 60, repr. — Johnson, 1981, n° 36, pl. 31.).

82

CROQUIS
ET TÊTES D'UN ORIENTAL

Mine de plomb. H. 0,251; L. 0,196.
HISTORIQUE
Atelier Delacroix; vente 1864, sans doute partie du n° 308. — E. Moreau-Nélaton; legs en 1927 (L. 1886a).
Inventaire *RF 9212*.

BIBLIOGRAPHIE
Robaut, 1885, sans doute partie du n° 1491.
— Sérullaz, 1952, n° 51, pl. XXXII. —
Johnson, 1981, sous le n° 105, cité p. 91.
EXPOSITIONS
Paris, Louvre, 1956, n° 51, repr.

Diverses études pour le Turc à cheval
à droite dans la peinture. Le person-
nage lui-même est assez différent de
celui du tableau. On trouve, par ail-
leurs, des croquis de sa tête et de sa
main.

A comparer au dessin RF 9213.

83

TROIS ÉTUDES
DE CAVALIER ORIENTAL

Mine de plomb. H. 0,250; L. 0,202.
Au verso, études de nus.

HISTORIQUE
Atelier Delacroix; vente 1864, sans doute
partie du n° 308. — E. Moreau-Nélaton;
legs en 1927 (L. 1886a).
Inventaire RF 9213.

BIBLIOGRAPHIE
Robaut, 1885, sans doute partie du n° 1491.
— Sérullaz, Mémorial, 1963, n° 53, repr. —
Johnson, 1981, sous le n° 105, cité p. 91.
EXPOSITIONS
Paris, Louvre, 1963, n° 53.

Trois études pour le cavalier Turc, à
droite du tableau.

84

FEUILLE D'ÉTUDES
DE PERSONNAGES
ET D'UN TORSE

Mine de plomb. H. 0,249; L. 0,202.
Au verso, croquis, à la mine de plomb, d'un
personnage.

HISTORIQUE
Atelier Delacroix; vente 1864, peut-être
partie du n° 308 (23 feuilles en 4 lots). —
E. Moreau-Nélaton; legs en 1927 (L. 1886a).
Inventaire RF 9206.
BIBLIOGRAPHIE
Robaut, 1885, peut-être partie du n° 1491.
— Johnson, 1981, sous le n° 105, cité p. 90.

EXPOSITIONS
Paris, Louvre, 1930, n° 250.

Au verso, croquis pour le Turc à
cheval, à droite de la peinture comme
d'ailleurs les croquis en bas du recto.
L'étude de nu de dos pourrait être
une première pensée, non réalisée,
pour l'un des personnages de ce même
tableau, sans doute la femme age-
nouillée au premier plan vers la
gauche. On retrouvera, plus tard, dans
la frise de La Guerre pour la décora-
tion du Salon du Roi au Palais-
Bourbon (1833-1838) une étude de
femme nue de dos, avec une draperie
nouée de façon assez voisine mais le
personnage est inversé (Sérullaz, Pein-
tures Murales, 1963, pl. 13).

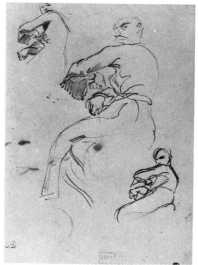

83

83 v

84

84 v

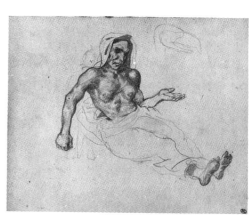

85

85

VIEILLE FEMME
A DEMI-NUE, ASSISE,
ET TOURNÉE VERS LA DROITE

Mine de plomb. H. 0,195; L. 0,240.
Au verso, annotation de la main de Robaut :
« Ce croquis extrait d'un album. C'est Jenny le Guillou, la gouvernante du maître qui a certainement posé pour cette figure — pour qui connaît bien cette nature un peu contrefaite il n'y a pas d'hésitation. »
HISTORIQUE
A. Robaut (code et annotation au verso). — E. Moreau-Nélaton; legs en 1927 (L. 1886a). Inventaire *RF 9621*.

Ce dessin qui semble se situer vers les années 1822-1824, a pu être exécuté en vue des *Massacres de Scio*, notamment pour la vieille femme au premier plan, vers le centre droit.
L'annotation de Robaut au verso nous paraît totalement invraisemblable.

86

TÊTE DE FEMME
LES YEUX LEVÉS,
ET TÊTE DE CHEVAL

Mine de plomb. H. 0,211; L. 0,144.
En bas : nº 59.
Au verso, croquis de femme à mi-corps, tournée de trois quarts à gauche, et une tête de femme.
HISTORIQUE
E. Moreau-Nélaton; legs en 1927 (L. 1886a). Inventaire *RF 10425*.

Cette tête de femme angoissée, les yeux levés vers le ciel, semble bien être une étude pour la tête de la vieille femme assise au premier plan vers le centre-droit des *Massacres de Scio*.
Ce dessin est en outre, très vraisemblablement, une étude pour *la Tête de vieille femme*, peinture exposée au Salon de 1824 (Sérullaz, *Mémorial*, 1963, nº 54, repr. — Johnson, 1981, nº 77, pl. 68).
La tête de cheval est également assez proche de celle du cheval à droite dans le même tableau.

87

DEUX ÉTUDES
D'HOMME NU ASSIS,
ACCOUDÉ A UNE TABLE

Mine de plomb. H. 0,198; L. 0,247.
Au verso, étude de femme et d'enfant nus, morts.
HISTORIQUE
Atelier Delacroix; vente 1864, sans doute partie du nº 308. — E. Moreau-Nélaton; legs en 1927 (L. 1886a). Inventaire *RF 9979*.
BIBLIOGRAPHIE
Robaut, 1885, sans doute partie du nº 1491.

Projet, avec de nombreuses variantes, du personnage nu du Tasse, pour la peinture du Salon de 1824.
Johnson (1981) a précisé que le Tasse fut enfermé à l'hôpital Santa Anna à Ferrare. Du reste, Delacroix a noté sur la page de garde de l'album RF 23357 : *« Le Tasse à l'hôpital des fous »* (*Journal*, III, p. 343, supplément).
Au verso, croquis vraisemblablement d'une main étrangère d'après la femme demi-nue couchée au premier plan à droite des *Massacres de Scio*.

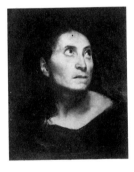

TÊTE DE FEMME
LES YEUX LEVÉS
(1824)

Peinture. Collection particulière, Paris (Sérullaz, Mémorial, 1963, nº 54, repr. — Johnson, 1981, nº 77, pl. 68).

LE TASSE DANS LA MAISON
DES FOUS
(1823-1824)

Peinture. Salon de 1824 (hors catalogue). Collection Mme Hortense Ande-Bührle, Zurich (Sérullaz, 1980-1981, nº 34, repr. — Johnson, 1981, nº 106, pl. 92).

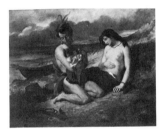

LES NATCHEZ
(Vers 1823-1825)

Peinture. Salon de 1835 (nº 556). Collection Lord Walston, Thriplow, Cambridge (Sérullaz, Mémorial, 1963, nº 217 repr. — Sérullaz, 1980-1981, nº 35 repr. — Johnson, 1981, nº 101, pl. 88).

Voir aussi album RF 23355, fº 9 verso.

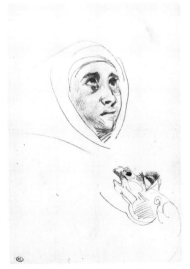

86 v

86

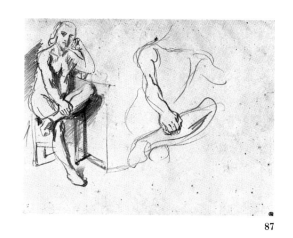

87

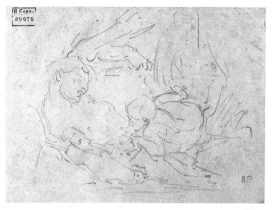

87 v

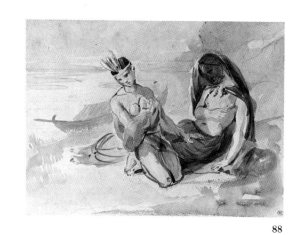

88

88 v

89

89 v

90

88

COUPLE D'INDIENS
AU BORD D'UN FLEUVE
AVEC UN ENFANT

Pinceau et lavis brun, sur traits à la mine de plomb, sur papier bis. H. 0,199; L. 0,307.
Au verso, croquis pour les *Massacres de Scio*, et études de personnages dont l'un en costume de Palikare.

HISTORIQUE
Atelier Delacroix; vente 1864. — E. Moreau-Nélaton; legs en 1927 (L. 1886a).
Inventaire *RF 9219*.

BIBLIOGRAPHIE
Sérullaz, 1952, n° 68, pl. XLI (recto) et n° 47, pl. XXX (verso). — Johnson, 1956, p. 23 (recto). — Sérullaz, *Mémorial*, 1963, n° 218 repr. (recto). — Huyghe, 1964, n° 106, p. 135, pl. 106 (verso; la partie gauche seule, de la feuille). — Johnson, 1981, sous le n° 101, cité p. 79 (recto).

EXPOSITIONS
Paris, Louvre, 1930, n° 252. — Paris, Louvre, 1956, n° 68, repr. — Paris, Louvre, 1963, n° 221. — Paris, Louvre, 1982, n° 125.

Dessin exécuté vers 1823-1824 pour la peinture sans doute commencée dès 1823. La première mention du sujet est en effet notée par Delacroix dans son *Journal* dès le 5 octobre 1822 : « *Une jeune Canadienne traversant le désert avec son époux est prise par les douleurs de l'enfantement et accouche ; le père prend dans ses bras le nouveauné.* » D'après Moreau, la peinture serait déjà bien avancée dès 1824, l'artiste ayant exécuté pour cette composition deux dessins (outre celui-ci, voir dans l'album RF 23355, f° 9 verso). Toutefois la peinture ne fut exposée que beaucoup plus tard, au Salon de 1835, n° 556 du Livret : *Les Natchez*. « Fuyant le massacre de leur tribu, deux jeunes sauvages remontent le Meschacébé (Mississippi). Pendant le voyage, la jeune femme a été prise des douleurs de l'enfantement. Le moment est celui où le père tient dans ses bras le nouveau-né qu'ils regardent tous deux avec attendrissement. » (Chateaubriant (sic), épisode d'*Atala*).
Au verso, étude pour *les Massacres de Scio* (voir le n° 70).

ÉTUDES DE FUSIL TURC
ET DE YATAGAN
(Vers 1824)

Peinture. Collection Alfred Strolin, Neuilly-sur-Seine (Johnson, 1981, n° 24, pl. 23).

89

TROIS ÉTUDES
DE FUSIL TURC,
ET ÉTUDES DE MAINS

Mine de plomb, sur papier beige. H. 0,258; L. 0,380.
Au verso, quatre études de têtes d'hommes, peu lisibles.

HISTORIQUE
Atelier Delacroix; vente 1864. — E. Moreau-Nélaton; legs en 1927 (L. 1886a).
Inventaire *RF 9823*.

BIBLIOGRAPHIE
Johnson, 1981, sous le n° 27, cité p. 23.

Les trois études très poussées de fusil turc — et Johnson (1981) l'a fort bien montré — ont été exécutées pour la peinture qu'il reproduit pl. 23 et qu'il situe vers 1824. Cependant, il signale et c'est aussi notre avis, que les croquis de tête, peu lisibles au verso, semblent être un peu plus tardifs, vers les années 1825-1826.

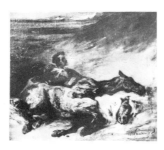

UN CHAMP DE BATAILLE,
LE SOIR
(1824)

Peinture. Rijksmuseum H. W. Mesdag, La Haye (Sérullaz, 1980-1981, n° 43 repr. — Johnson, 1981, n° 104, pl. 94).

Voir album RF 23355, f°s 1 verso, 2 recto et verso, 3 recto et verso, 4 recto et verso, 5 recto, 12 recto et verso, 13 recto.

90

FEUILLE D'ÉTUDES

Plume et encre brune, mine de plomb. H. 0,197; L. 0,302.

HISTORIQUE
Atelier Delacroix; vente 1864, peut-être partie du n° 310 (8 feuilles en 2 lots?). — E. Moreau-Nélaton; legs en 1927 (L. 1886a).
Inventaire *RF 9713*.

BIBLIOGRAPHIE
Johnson, 1981, sous le n° 104, cité p. 82. — Johnson, 1983, p. 492, fig. 52.

La tête et les pattes de cheval esquissées en haut à droite ont été mises en relation avec le tableau du Musée Mesdag par Johnson (1983) qui, par ailleurs, considère que l'homme sur le dos d'un cheval serait une étude pour la peinture retrouvée par lui au Musée Mahmoud Khalil au Caire.
Le personnage portant une couronne est à rapprocher, mais avec de très nombreuses variantes, du *Vercingétorix*, lithographie située en 1829 (Delteil, 1908, n° 90, repr.).

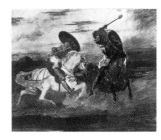

COMBAT DE DEUX CHEVALIERS
(1824)

Peinture pour un devant de cheminée, non retrouvée jusqu'ici (Johnson, 1981, n° L. 88, p. 200).

91

SCÈNE DE TOURNOI

Mine de plomb. H. 0,079; L. 0,231.
Au verso, étude d'homme en armure du Moyen-Age, et croquis d'armure.

HISTORIQUE
E. Moreau-Nélaton; legs en 1927 (L. 1886a).
Inventaire *RF 10199*.

Johnson (1981, L. 88, non reproduit) à la suite de Moreau (notes conservées au Cabinet des Dessins du Louvre : « 1824 Pour Lui-même : Un devant de cheminée représentant un combat de 2 chevaliers ») mentionne une peinture pour un devant de cheminée que Delacroix aurait exécutée en 1824 et dont la trace est perdue. Ne s'agirait-il pas

pourtant de la peinture conservée au Louvre, située généralement en 1825, et représentant un *Combat entre deux cavaliers en armure du Moyen Age*? Le combat est plus dans ce cas un corps à corps de cavaliers qu'un « tournoi », comme semble le montrer notre dessin. A noter cependant que Johnson met en doute l'authenticité de la peinture du Louvre (1981, O. 10, p. 236, pl. 190).

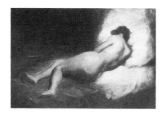

JEUNE FEMME NUE ÉTENDUE, VUE DE DOS
(1824-1826)

Peinture non retrouvée à ce jour (Johnson, 1981, n° 6, pl. 5).

92

FEMME NUE ALLONGÉE SUR UN LIT ET TÊTE DE LA MÊME

Mine de plomb. H. 0,213; L. 0,317.
Annotations à la mine de plomb : *27 rue St Marc Hôtel.*

Au verso, à la mine de plomb, deux études d'une femme nue étendue sur le dos.

HISTORIQUE
Atelier Delacroix; vente 1864. — Ch. Tillot; vente, Paris, 14 mai 1887, n° 11. — P. A. Chéramy; vente, Paris, 5-7 mai 1908, n° 359. — H. Rouart; 2e vente, Paris, 16-18 décembre 1912, n° 137; acquis à cette vente (L. 1886a).
Inventaire *RF 4156.*

BIBLIOGRAPHIE
Robaut, 1885, exemplaire annoté, n° 509 bis. — Escholier, 1929, repr. p. 122. — Mathey, 1953, I, pp. 51-53, repr. fig. 1.

EXPOSITIONS
Paris, Louvre, 1930, n° 575, repr. Album, p. 104. — Paris, Atelier, 1934, n° 34. — Paris, Atelier, 1947, partie du n° 19. — Paris, Atelier, 1950, n° 42. — Paris, Louvre, Cabinet des Dessins, 1963, n° 12, pl. V. — Paris, Louvre, 1982, n° 291.

Mathey (1953) a noté que la pose du modèle reproduit, en sens inverse, celle de la *Grande Odalisque* d'Ingres. Cette peinture, exécutée en 1814, fut exposée au Salon de 1819 où Delacroix put aisément la voir. Toutefois ce dessin réalisé d'après le modèle nous paraît être une première pensée pour la peinture intitulée *Jeune femme nue étendue sur le dos* et datée par Johnson des années 1824-1826.
Au verso, la double étude de femme nue allongée peut être une première pensée, d'après le modèle, pour la peinture intitulée *Odalisque étendue sur un divan* (Fitzwilliam Museum Cambridge; Johnson, 1981, n° 10, pl. 7, repr. couleurs, vol. I, pl. 1; vers 1826-1829).

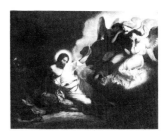

LE CHRIST AU JARDIN DES OLIVIERS
(1824-1826)

Peinture. Salon de 1827-1828, n° 293. Commandée en 1824 par le Comte de Chabrol, alors préfet de la Seine, pour la Ville de Paris et payée 2.400 francs, cette peinture fut placée dans une chapelle latérale de l'Eglise Saint-Paul-Saint-Louis (Sérullaz, Mémorial, 1963, n° 89 repr. — Sérullaz, 1980-1981, n° 67 repr. et repr. p. 29. — Johnson, 1981, n° 154, pl. 136).

93

LE CHRIST AU JARDIN DES OLIVIERS

Aquarelle, sur traits à la mine de plomb. H. 0,252; L. 0,205.

HISTORIQUE
F. Villot; vente, Paris, 11 février 1865, n° 16 (avec inversion dans la description). — Comte Arnaud Doria; vente, Paris, 8-9 mai 1899, n° 258. — Chocquet. — P. A. Chéramy; vente, Paris, 5-7 mai 1908, n° 300. — Vente anonyme, Paris, Hôtel Drouot, 27 janvier 1909, n° 26 (repr. sur la couverture). — Raymond Koechlin; legs en 1932 (L. 1886a).
Inventaire *RF 23325.*

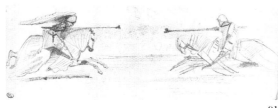

91

91 v

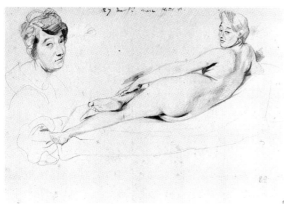

92

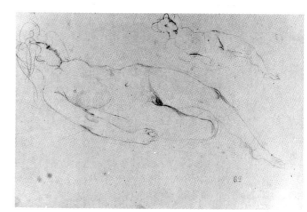

92 v

BIBLIOGRAPHIE
Journal, III, p. 449. — Robaut, 1885, nº 182. — Escholier, 1926, repr. p. 173. — Sérullaz, 1952, nº 80, pl. XLVII. — Johnson, 1956, pp. 23-24. — Huyghe, 1960, repr. p. 427. — Sérullaz, *Mémorial*, 1963, nº 91, repr. — Huyghe, 1964, nº 181, p. 256, pl. 181. — Johnson, 1981, sous le nº 154, cité p. 167.
EXPOSITIONS
Paris, École des Beaux-Arts, 1885, nº 260 (à M. Le Cte Doria). — Paris, Galerie Dru, 1925, nº 64. — Paris, Galerie Rosenberg, 1928, nº 59. — Paris, Louvre, 1930, nº 263, repr. Album p. 16. — Paris, Atelier, 1934, nº 47. — Paris, Atelier, 1937, nº 8. — Paris, Louvre, 1956, nº 80, pl. XLVII. — Paris, Louvre, 1963, nº 88. — Paris, Louvre, 1982, nº 53.

Johnson (op. cit., 1956, pp. 23, 24) date cette aquarelle de 1824. On sait, par ailleurs, que Delacroix exécuta une étude peinte en janvier 1824 (*Journal*, I, pp. 44-45) pour la soumettre à l'approbation du Préfet de la Seine. Bien que la composition de notre aquarelle soit totalement différente de la peinture de l'Église St-Paul-St-Louis, il ne paraît pas improbable que Delacroix ait, avant de réaliser sa grande toile, exécuté des croquis et études plus poussés, telle que celle-ci, comme avant-projets.

Cette aquarelle fut gravée plus tard par Frédéric Villot (un exemplaire de la gravure, en sens inverse, à la Bibliothèque Nationale, Est. SNR, 1845, 3e état).

La mention relevée par Joubin dans un carnet de Delacroix aujourd'hui perdu : « *Prêté à Villot une aquarelle : Le Christ au jardin des oliviers, figure seule, et le calque d'icelui* » doit assurément se rapporter à l'aquarelle en question, mais la date de 1846 avancée par Joubin pour cette annotation (*Journal*, III, p. 440, note 1 et p. 449) s'avère à notre avis, inexacte. Rappelons en effet que dans une lettre à Frédéric Villot datée des Eaux Bonnes

5 août (1845), Delacroix parle précisément des gravures que Villot devait exécuter d'après certaines de ses œuvres : « *Je suis très content de ce que vous m'apprenez au sujet des gravures qu'on vous demande. Voilà enfin un honnête éditeur. Cela va nous répandre dans Paris et les départements et ce n'est pas le mauvais moyen* » (*Correspondance*, II, p. 230). Signalons plusieurs autres études se rapportant au *Christ au Jardin des Oliviers* du Salon de 1827 : une aquarelle signée (Sérullaz, *Mémorial*, 1963, nº 90, repr.) formant le lien entre l'aquarelle du Louvre et la peinture définitive; une autre aquarelle dans une collection particulière et plus proche de la peinture (Génies et Réalités, 1963, p. 102, repr.); enfin un dessin à la mine de plomb, représentant des anges (collection particulière; Georgel, 1968, p. 188, fig. 5).

94

UN ANGE APPARAISSANT AU CHRIST ÉTENDU SUR LE SOL

Pinceau et lavis brun. H. 0,223; L. 0,355.
HISTORIQUE
E. Moreau-Nélaton; legs en 1927 (L. 1886a). Inventaire *RF 9964*.
BIBLIOGRAPHIE
Huyghe, 1964, nº 182, p. 256, pl. 182.
EXPOSITIONS
Paris, Louvre, 1930, nº 262.

Cette étude qui, par sa technique et par son style, semble pouvoir se situer vers les années 1824-1828, peut être une recherche de Delacroix en vue de sa composition peinte de l'Église St-Paul-St-Louis. La figure de l'ange notamment n'est pas très éloignée des figures d'anges de la composition définitive.

PORTRAIT DE M. JÉROME
(1825)

Gravure à l'aquatinte (Delacroix del. Hocquart jeune sculp.) par Hocquart d'après un dessin de Delacroix (Robaut, 1885, nº 119; reproduction de la lettre à l'aquatinte).

95

VOYAGEUR DANS UN PAYSAGE MONTAGNEUX

Pinceau et lavis brun, et mine de plomb. H. 0,150; L. 0,209.
HISTORIQUE
E. Moreau-Nélaton; legs en 1927 (L. 1886a). Inventaire *RF 9222*.

Ce dessin fut exécuté en 1825 pour illustrer un roman de mœurs politiques intitulé *Le Manuscrit de feu M. Jérome* (Paris et Leipzig, Bossange, 1825) et dont l'auteur est le comte Antoine Français de Nantes (1756-1836), homme politique et publiciste (Robaut, 1885, attribue le livre à François de Neuchâteau, 1750-1828, mais sans fondement semble-t-il). Cet ouvrage est « orné d'un frontispice » — de composition très proche de notre dessin — « par Eugène Delacroix, gravé à l'aquatinte par Hocquart » (Robaut, 1885, nº 119 repr.). Robaut rapporte que Delacroix, interrogé par Burty au sujet de ce dessin, lui répondit le 24 janvier 1862 : « Je

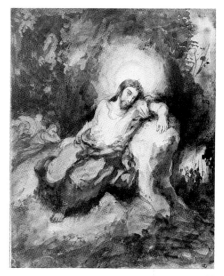

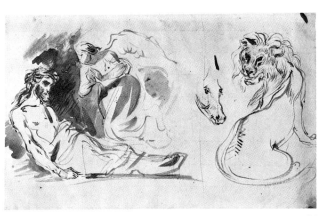

94

n'ai aucun souvenir de M. Jérôme, ni d'avoir rien fait qui ait trait à cela. » Burty ajoute cependant : « Quoi qu'en dise Delacroix, la gravure qui parut en tête du *Manuscrit* de feu M. Jérôme (Paris, 1825..., fatras politico-économique publié par François de Nantes) dut être gravée d'après une sépia de lui. »

MACBETH ET LES SORCIÈRES
(1825)

Lithographie (Delteil, 1908, nᵒ 40) — Peintures : 1) collection Wildenstein, Londres — 2) localisation actuelle inconnue (Johnson, 1981, nᵒˢ 107, 108, pl. 93).

Voir album RF 9140, fᵒ 79 recto.

TURC ASSIS FUMANT
(Vers 1825)

Peinture. Musée du Louvre (Sérullaz, 1980-1981, nᵒ 52 repr. — Johnson, 1981, nᵒ 35, pl. 30).

96

TURC FUMANT
ASSIS SUR UN DIVAN

Mine de plomb. H. 0,201 ; L. 0,227.
Annotations de couleurs à la mine de plomb : *blanc, soie, or, oran*(ge)*, or, soie.*
HISTORIQUE
Atelier Delacroix ; vente 1864, peut-être partie des nᵒˢ 453, 454 ou 455 ?. — E. Moreau-Nélaton ; legs en 1927 (L. 1886a).
Inventaire *RF 9268.*
EXPOSITIONS
Paris, Orangerie, 1933, nᵒ 134. — Paris, Louvre, 1982, nᵒ 143.

Première pensée avec variantes (le turc notamment porte une barbe sur la peinture), pour la peinture du Louvre, *Turc assis fumant.*

97

TURC ASSIS
SUR UN CANAPÉ

Aquarelle, sur traits à la mine de plomb. H. 0,256 ; L. 0,198.
Au verso, quatre études à la mine de plomb de têtes de turc.
HISTORIQUE
E. Moreau-Nélaton ; legs en 1927 (L. 1886a).
Inventaire *RF 10346.*

Cette feuille d'études recto-verso peut se situer vers 1825, et se rattache net-

tement aux recherches d'après le modèle en vue des deux petites peintures exécutées à cette époque : le *Turc assis fumant* et le *Turc à la cape rouge.* Peut-être le modèle porte-t-il les costumes orientaux prêtés par M. Auguste.

98

DEUX ÉTUDES DE TURC
ASSIS SUR UN CANAPÉ

Aquarelle, sur traits à la mine de plomb. H. 0,259 ; L. 0,194.
HISTORIQUE
E. Moreau-Nélaton ; legs en 1927 (L. 1886a).
Inventaire *RF 10345.*

Étude exécutée vers 1825 sans doute d'après un modèle habillé en turc, en vue de la peinture *Turc assis fumant.*

TURC A LA CAPE ROUGE
(Vers 1825)

Peinture. Collection particulière, Paris (Sérullaz, 1980-1981, nᵒ 60 repr. — Johnson, 1981, nᵒ 36, pl. 31).

99

DEUX ÉTUDES DE TURC
VU EN BUSTE

Mine de plomb. H. 0,236 ; L. 0,228.

96

97

97 v

98

99

HISTORIQUE
Atelier Delacroix; vente 1864, peut-être partie des n⁰ˢ 453, 454, ou 455. — E. Moreau-Nélaton; legs en 1927 (L. 1886a).
Inventaire *RF 9654*.

EXPOSITIONS
Paris, Louvre, 1930, n⁰ 312. — Paris, Orangerie, 1933 n⁰ 137 (?). — Paris, Atelier, 1937, n⁰ 35.

Cette étude d'après modèle semble pouvoir se rapprocher de la peinture *Turc à la cape rouge*, quoique l'attitude soit autre, car le visage, en dépit de légères différences, paraît bien être celui du même personnage.

LOUIS D'ORLÉANS MONTRANT SA MAITRESSE
(Vers 1825-1826)

Peinture. Collection Messrs. Reid et Lefevre, Londres (Sérullaz, 1980-1981, n⁰ 57, repr. — Johnson, 1981, n⁰ 111, pl. 97).

100

FEUILLE D'ÉTUDES : PERSONNAGES DU MOYEN AGE ET DEUX NUS

Mine de plomb. H. 0,217; L. 0,355.

HISTORIQUE
Atelier Delacroix; vente 1864. — E. Moreau-Nélaton; legs en 1927 (L. 1886a).
Inventaire *RF 9840*.

Le personnage debout en haut à droite de la feuille nous semble être, en dépit de certaines variantes, à l'origine du personnage debout, à gauche dans la peinture, contemplant la jeune femme nue sur un lit. Mais il peut également s'agir d'une simple copie de costume. On sait que l'œuvre fut souvent exposée sous des titres variés : *Le duc de Bourgogne montrant sa maîtresse au duc d'Orléans*, ou *Le duc d'Orléans montrant sa maîtresse au duc de Bourgogne*. Johnson a rectifié le libellé exact du sujet (op. cit. 1981, n⁰ 111).

Les deux figures à gauche constituent peut-être des recherches pour les deux personnages tenant un écu armorié dans le frontispice lithographié des *Tournois du Roi René* (1827; Delteil, 1908, n⁰ 56).

LA GRÈCE EXPIRANT SUR LES RUINES DE MISSOLONGHI
(1826)

Peinture. Musée des Beaux-Arts de Bordeaux (Sérullaz, Mémorial, 1963, n⁰ 111 repr. — Sérullaz, 1980-1981, n⁰ 64 repr. et p. 27 couleurs — Johnson, 1981, n⁰ 98, pl. 84).

Voir aussi albums RF 9145, f⁰ˢ 6 recto, 7 recto et verso, 8 recto et verso, 11 recto et verso, 12 recto et verso,

13 recto et verso, 14 recto et verso, 15 recto et verso, 16 recto et verso, 21 recto et verso, 36 recto et verso, 37 recto, 39 recto et verso, 40 recto et verso; RF 23355, f⁰ 37 recto.

101

FEUILLE D'ÉTUDES

Mine de plomb, aquarelle et rehauts de blanc.
H. 0,227; L. 0,321.

HISTORIQUE
Feuillet détaché d'un album portant le cachet en cire rouge de la vente posthume de 1864. — A. Schoeller. — A. Arikha; don en 1983 (L. 1886a).
Inventaire *RF 39048*.

EXPOSITIONS
Paris, Louvre, 1982-1983, n⁰ 2, repr.

Ces trois projets très voisins ont sans doute été exécutés vers 1822-1826, en vue de la peinture représentant *La Grèce sur les ruines de Missolonghi*, que l'on peut considérer comme un prélude à *La Liberté guidant le peuple*, peinture exposée au Salon de 1831 et conservée au Louvre, selon la théorie qui nous paraît parfaitement justifiée de Mlle Hélène Toussaint. Ce dessin était l'un des feuillets d'un album de forme oblongue, cartonné, dos en veau vert foncé, portant sur le plat supérieur le cachet en cire rouge de la vente de 1864.

Au verso du plat supérieur, nombreuses annotations à la plume, encre brune, et à la mine de plomb, dont certaines sont difficilement déchiffrables, toutes ne semblent pas du reste de la main de Delacroix. Au crayon : *fontaine montant rue Tirechape St-Honoré n⁰ 15 (?) chez l'Épicier. Levasseur rue des bonshommes à Passy chez M. Morice n⁰ de (?) Mlle Rose rue des Noyers n⁰ 22 (l'un des modèles de Delacroix dans les débuts de sa carrière).*
Hauteur de la pièce 10 pieds, 1 pouce

100

jusqu'aux modillons. Antoine Roux, ramoneur en face le corps de garde nº 6. Le ministre protestant bénissant les religionnaires fugitifs. Mort de Bian. Satan et la mort, elle brandit son javelot contre lui.

A la plume, encre brune :

du 1er août	2 H	12
d'autre part	2	18
— —	3	
du 12 août	2	2
	2	13
	13 H	5

Une liste de vêtements, malheureusement en grande partie déchirée. Quelques dates relatives à Raphaël, François Iᵉʳ, Léonard et Michel-Ange.

102

ÉTUDE D'UN BRAS DROIT ET DE DEUX PIEDS

Mine de plomb, légers rehauts de pastel, lavé. H. 0,185; L. 0,247.
HISTORIQUE
Atelier Delacroix; vente 1864. — Edgar Degas; vente Paris, 15-16 novembre 1918,

nº 116 4º; acquis par la Société des Amis du Louvre et donné au Musée (L. 1886a). Inventaire *RF 4530.*
BIBLIOGRAPHIE
Escholier, 1926, repr. p. 219.
EXPOSITIONS
Zurich, 1939, nº 136. — Bâle, 1939, nº 102.

L'étude de bras pourrait être une recherche pour le bras à la main tombante du mort étendu au premier plan à droite de la peinture *La Grèce à Missolonghi.*

103

QUATRE ÉTUDES DE FEMMES AVEC DES ENFANTS

Plume et encre brune. H. 0,183; L. 0,227.
HISTORIQUE
E. Moreau-Nélaton; legs en 1927 (L. 1886a). Inventaire *RF 10271.*

Il est difficile de préciser pour quelle composition ces trois études de femmes serrant contre elles leurs enfants ont été dessinées. Il ne paraît pas invraisemblable que ces croquis aient été réalisés vers 1826 en vue de *la Grèce*

expirant à Missolonghi. La figure de femme serrant ses deux enfants sur sa poitrine évoque par ailleurs celle de Médée dans le tableau exposé au Salon de 1838.
A comparer au dessin RF 10444.

104

FEUILLE D'ÉTUDES DE FEMMES AVEC DES ENFANTS

Plume et encre brune. H. 0,183; L. 0,226.
HISTORIQUE
E. Moreau-Nélaton; legs en 1927 (L. 1886a). Inventaire *RF 10444.*

Cette feuille est à rapprocher du dessin RF 10271.

105

SOLDAT GREC DEBOUT TENANT UN FUSIL

Mine de plomb. H. 0,220; L. 0,200.
Signé et daté en bas à droite, à la mine de plomb : *Eug. Delacroix 1826.*

101

102

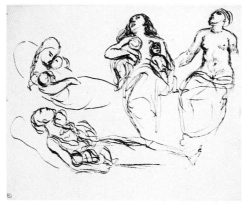

103

104

HISTORIQUE
Adolphe Moreau. — Mme Vve A. Moreau. — Adolphe Moreau fils. — E. Moreau-Nélaton ; legs en 1927 (L. 1886a).
Inventaire *RF 9217*.
BIBLIOGRAPHIE
Robaut, 1885, nº 1528 (sous le titre *Le Turc à Missolonghi*). — Sérullaz, *Mémorial*, 1963, nº 113, repr. — Johnson, 1981, sous le nº 98, cité p. 71.
EXPOSITIONS
Paris, Louvre, 1930, nº 273ᴮ. — Paris, Atelier Paris, Louvre, 1930, nº 273ᴮ. — Paris, Atelier, 1937, nº 36. — Paris, Louvre, 1963, nº 110.

Ce dessin a généralement été identifié comme une étude pour le soldat turc, au second plan à droite, dans la peinture du Musée de Bordeaux, *La Grèce expirant sur les ruines de Missolonghi*. Compte tenu du costume, nous serions aujourd'hui plutôt tentés de penser qu'il s'agit d'un soldat grec. A l'appui de cette hypothèse, on peut comparer le dessin du Louvre à celui catalogué par Robaut (op. cit. nº 317) sous le titre : *Psara-Episode de la guerre des Trucs et des Grecs* et représentant un janissaire foulant aux pieds deux Grecs morts. Si l'attitude de ce janissaire n'est pas sans rappeler celle du soldat dessiné ici, le costume est bien différent : une culotte bouffante et non une jupe, un turban et non une calotte, enfin comme arme un cimeterre et pas de fusil.

106

SOLDAT GREC AU REPOS

Mine de plomb. H. 0,241 ; L. 0,160.
HISTORIQUE
Jenny le Guillou ; don à Constant Dutilleux (selon Robaut). — E. Moreau-Nélaton ; legs en 1927 (L. 1886a).
Inventaire *RF 9660*.

BIBLIOGRAPHIE
Robaut, 1885, nº 1049 (sous le titre *Officier grec*).

Robaut (1885, nº 1049) reproduit ce dessin à l'année 1848. Il nous paraît devoir se situer beaucoup plus tôt, vers 1826. Le style et la technique permettent de le rapprocher du dessin précédent (RF 9217).
On peut, à notre avis, l'inclure dans le groupe de dessins réalisés en vue de *La Grèce à Missolonghi*.

107

NÈGRE VU EN BUSTE LA TÊTE COUVERTE D'UN TURBAN

Pastel, sur papier chamois. H. 0,470 ; L. 0,380.
HISTORIQUE
Atelier Delacroix ; vente 1864, nº 439 *(Buste de Turc)* adjugé 100 F à M. Petit. — Marjolin-Scheffer. — Paul Jamot ; don à la Société des Amis d'Eugène Delacroix ; acquis en 1953.
Inventaire *RF 32268*.
BIBLIOGRAPHIE
Escholier, 1926, p. 113.
EXPOSITIONS
Paris, Louvre, 1930, nº 603. — Paris, Atelier, 1934, nº 52. — Paris, Atelier, 1935, nº 61 bis. — Paris, Atelier, 1937, nº 65. — Paris, Atelier, 1939, nº 49. — Paris, Atelier, 1945, nº 33. — Paris, Atelier, 1946, nº 34. — Paris, Atelier, 1947, p. 37, sans nº. — Paris, Atelier, 1948, nº 75. — Paris, Atelier, 1949, nº 115. — Paris, Atelier, 1950, nº 94. — Paris, Atelier, 1952, nº 65. — Paris, Atelier, 1963, nº 151.

Étude exécutée probablement d'après un modèle et qui aurait pu ensuite servir à l'artiste, en la transformant, pour le soldat noir à l'arrière-plan de *La Grèce à Missolonghi*.
A comparer au dessin de l'album RF 23355, fº 37 recto ; le modèle est très vraisemblablement le même.

CASIMIR DUC DE BLACAS
(1826)

Lithographie (Delteil, 1908, nº 50, repr.).

108

NEUF ÉTUDES DE TÊTES ET DEUX FIGURES A MI-CORPS

Pinceau et lavis brun. H. 0,226 ; L. 0,183.
HISTORIQUE
E. Moreau-Nélaton ; legs en 1927 (L. 1886a).
Inventaire *RF 10295*.

Exécuté, semble-t-il, vers 1826-1828. La tête d'homme barbu, en haut à gauche paraît très proche — bien que dans le même sens — de la tête barbue au second rang à gauche dans la marge de la lithographie de 1826, *Blacas*.
En revanche, la tête suivante, de profil à droite, et barbue, est assez proche de celle de l'*Ambassadeur de Perse*, lithographie de 1817 (Delteil, 1908, nº 26, repr.) ; la figure à mi-corps en bas à droite est assez voisine — et aussi dans le même sens — du personnage du second plan dans la même lithographie.

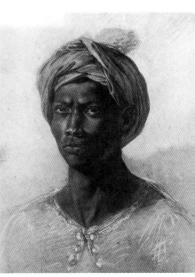

LE BAL CHEZ LES CAPULET
(1826)

Peinture. Collection particulière, Paris (Sérullaz, Mémorial, 1963, nº 62, repr. — Sérullaz, 1980-1981, nº 39, repr. — Johnson, 1981, nº 117, pl. 103).

109

UN COUPLE D'AMOUREUX ASSIS

Pinceau et lavis brun, sur quelques traits à la mine de plomb. H. 0,119; L. 0,094.
Au verso, croquis à la plume, encre brune et mine de plomb, d'un guitariste.
Annotation à la mine de plomb, d'une main étrangère : *E. Delacroix.*
HISTORIQUE
E. Moreau-Nélaton; legs en 1927 (L. 1886a). Inventaire *RF 9233.*
BIBLIOGRAPHIE
Sérullaz, *Mémorial*, 1963, nº 63, repr. — Johnson, 1981, sous le nº 117, cité p. 108.
EXPOSITIONS
Paris, Louvre, 1930, nº 275. — Paris, Atelier, 1948, nº 54. — Paris, Atelier, 1950, nº 33. — Paris, Louvre, 1963, nº 117. — Paris, Louvre 1982, nº 96.

Ce dessin représente, non comme on l'a cru pendant longtemps *Ravenswood et Lucy à la fontaine des Sirènes*, sujet tiré de *la Fiancée de Lammermoor* de Walter Scott, mais une étude pour le

Bal chez les Capulet, acte I, scène V de *Roméo et Juliette* de Shakespeare. Les deux personnages sont pratiquement identiques à ceux que l'on trouve au premier plan de l'esquisse peinte de l'ancienne collection Claude Roger-Marx, et qui semble — comme le dessin — pouvoir se situer entre 1826 et 1833.
Ajoutons encore qu'à la fin de sa vie Delacroix songea à reprendre l'épisode du *Bal chez les Capulet* ainsi que le prouve cette notation dans le *Journal*, à la date du 29 décembre 1860 : *Sujets de Roméo. La scène du bal : Roméo en pèlerine baise la main de Juliette, promeneurs, musiciens. Au moment où les invités se retirent, Tybalt, qui a reconnu Roméo, l'insulte, Capulet le retient. On voit les invités se retirer; valets et flambeaux, etc.* (III, p. 313).

L'EXÉCUTION DU DOGE MARINO FALIERO
(1826)

Peinture. Salon de 1827-1828, nº 294. Londres, The Wallace Collection (Sérullaz, 1980-1981, nº 71, repr. et en couleurs, p. 31. — Johnson, 1981, nº 112, pl. 98).

110

FEUILLE D'ÉTUDES AVEC NOMBREUX PERSONNAGES

Pinceau et lavis gris. H. 0,288; L. 0,354.
HISTORIQUE
Atelier Delacroix; vente 1864, sans doute partie du nº 315; adjugé 55 F à M. Arosa. — E. Moreau-Nélaton; legs en 1927 (L. 1886a). Inventaire *RF 9216.*
BIBLIOGRAPHIE
Robaut, 1885, sans doute partie du nº 1518. — Jullian, 1963, pl. 2. — Sérullaz, *Mémorial*, 1963, nº 92, repr. — Huyghe, 1964, p. 204, nº 121, pl. 121. — Maltese, 1965, nº 15, p. 148. fig. 15. — Johnson, 1981, sous le nº 112, cité p. 100.
EXPOSITIONS
Paris, Louvre, 1930, nº 266. — Paris, Louvre, 1963, nº 89. — Paris, Louvre, 1982, nº 108.

Première pensée et recherches de composition des groupes pour la peinture exécutée en 1826. Le sujet du tableau est inspiré d'un drame de Lord Byron écrit en 1820.

111

FEUILLE D'ÉTUDES AVEC DIVERS PERSONNAGES

Mine de plomb. H. 0,270; L. 0,209.
Au verso, croquis à la mine de plomb d'un escalier avec personnages et un plan.
HISTORIQUE
Atelier Delacroix; vente 1864, sans doute partie du nº 315 (55 F à M. Arosa). — E. Moreau-Nélaton; legs en 1927 (L. 1886a). Inventaire *RF 9996.*
BIBLIOGRAPHIE
Robaut, 1885, sans doute partie du nº 1518. — Sérullaz, *Mémorial*, 1963, nº 93, repr. — Johnson, 1981, sous le nº 112, cité p. 100.
EXPOSITIONS
Paris, Louvre, 1963, nº 90.

Recherches pour *Marino Faliero*. Toutefois, la composition est ici très différente de celle de la peinture. Le corps

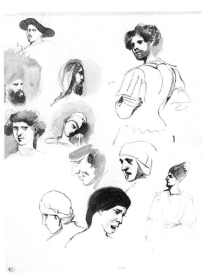

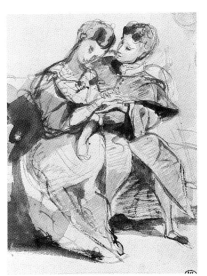

du supplicié gît aux pieds des membres du Conseil des Dix, et non pas en bas des marches comme dans le tableau. Les regards se tournent vers lui, tandis que dans le tableau, ils convergent vers le sénateur qui brandit l'épée vers le ciel pour attester que justice est faite.

Au verso, le croquis du haut représente les marches et la porte d'entrée du Palais; en bas de la feuille, un plan.

112

FEUILLE D'ÉTUDES AVEC NOMBREUX PERSONNAGES

Plume et encre brune, lavis brun. H. 0,201; L. 0,309.

HISTORIQUE
E. Moreau-Nélaton; legs en 1927 (L. 1886a). Inventaire *RF 10513*.

BIBLIOGRAPHIE
Sérullaz, *Mémorial*, 1963, nº 94, repr. — Johnson, 1981, sous le nº 112, cité p. 102.

EXPOSITIONS
Paris, Louvre, 1963, nº 91.

Cette feuille comprend une série de croquis et de recherches de détails pour le *Marino Faliero*. L'homme debout vers la gauche est un croquis pour le bourreau, en bas à droite dans la peinture. Au centre, études pour les membres du Conseil des Dix se tenant en haut des marches, à l'angle de l'escalier, et aussi pour quelques sénateurs vénitiens. En bas, étendu sur le sol, décapité, le corps de Marino Faliero. Johnson (1981) émet un doute quant à l'authenticité de ce dessin que, pour notre part, nous trouvons par contre de la plus haute qualité et tout à fait dans le style des dessins à la plume exécutés par Delacroix à cette époque.

L'EMPEREUR JUSTINIEN COMPOSANT SES LOIS
(1826)

Salon de 1827-1828, p. 21, sans numéro. Peinture commandée en 1826 par le Gouvernement, destinée à décorer la salle des séances de la Section de l'Intérieur au Conseil d'État, et qui fut détruite dans l'incendie de 1871 (Johnson, 1981, nº 123, pl. 107). Esquisse peinte conservée au Musée des Arts Décoratifs à Paris (Sérullaz, Mémorial, 1963, nº 76, repr. — Johnson, 1981, nº 120, pl. 106).

110

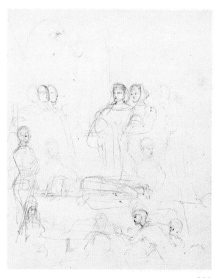

111

111 v

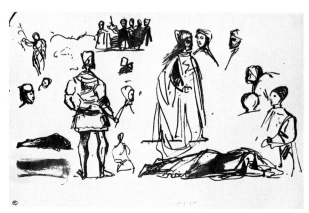

112

113

ÉTUDE D'ANGE MONTRANT UN GRAND LIVRE

Fusain et estompe, sur papier beige. H. 0,182; L. 0,248.

HISTORIQUE
Atelier Delacroix; vente 1864, partie du n° 314. — E. Moreau-Nélaton; don en 1907 (L. 1886a).
Inventaire *RF 3411.*

BIBLIOGRAPHIE
Robaut, 1885, partie du n° 1514. — Collection Moreau, 1907, n° 142. — Guiffrey-Marcel, 1909, n° 3443 repr. — Escholier, 1926, p. 174; 1929, repr. p. 87. — Sérullaz, 1952, n° 81, pl. XLVIII. — Sérullaz, *Mémorial*, 1963, n° 79 repr. — Johnson, 1981, sous le n° 123, cité p. 112.

EXPOSITIONS
Paris, Louvre, 1930, n° 265. — Paris, Louvre 1956, n° 81, repr. — Paris, Louvre, 1963, n° 76. — Paris, Louvre, 1982, n° 70.

Étude pour la figure de l'ange montrant le recueil des lois. Signalons, en outre, plusieurs dessins pour le personnage de Justinien, l'un conservé au Musée des Arts Décoratifs, un second dans l'ancienne collection Claude Roger-Marx (Sérullaz, *Mémorial*, 1963, n°s 77 et 78, repr.), enfin un troisième dans une collection particulière.

Johnson (1981, sous le n° 123, pp. 112-113, fig. 15) signale sept photographies anciennes conservées au Cabinet des Estampes de la Bibliothèque Nationale et représentant sept dessins — sans doute du lot 314 de la vente posthume — évoquant Justinien assis ou debout, et sa tête seule.

PORTRAIT DU COMTE PALATIANO EN COSTUME SOULIOTE
(Vers 1826)

Peinture. Salon de 1827-1828, n° 292. Cleveland, The Cleveland Museum of Art. Ce portrait du Comte Demetrius de Palatiano en costume souliote aurait été peint, si l'on en croit Moreau, en 1826. Robaut, quant à lui, indique que le jeune aristocrate avait prêté des costumes de palikares à Delacroix dont celui-ci s'était servi pour une série de peintures exécutées à l'époque des Massacres de Scio et peu après, vers les années 1824-1827, telles que les diverses études peintes de figures en costume grec (cf. Johnson, 1981, n°s 30 pl. 24, 31 pl. 25, 29 pl. 26, 28 pl. 27, 33 pl. 28 ou encore, 115 pl. 101, Scène de la guerre entre Turcs et Grecs). Johnson ne considère pas la peinture du Musée de Cleveland comme l'original qui fut exposé au Salon, alors qu'elle fut exposée comme telle au Louvre en 1963 (Sérullaz, Mémorial, 1963, n° 80). Quoiqu'il en soit, il est vraisemblable que Delacroix ait exécuté vers cette époque les dessins que nous plaçons sous cette rubrique car tous ces croquis se rattachent directement ou indirectement aux recherches d'attitudes et de costumes grecs et turcs qui intéressaient l'artiste entre 1824-1827 (Sérullaz, Mémorial, 1963, n° 80 repr. — Sérullaz, 1980-1981, n° 66 repr. — Johnson, 1981, R. 33, pl. 184, comme douteux).

114

FEUILLE D'ÉTUDES

Plume et encre brune. H. 0,200; L. 0,252.

HISTORIQUE
E. Moreau-Nélaton; legs en 1927 (L. 1886a).
Inventaire *RF 10330.*

BIBLIOGRAPHIE
Johnson, 1981, sous le n° L 80, cité p. 197.

Cette feuille d'études variées peut se situer vers 1824-1827. Au centre de la feuille, étude directe pour le *Portrait du Comte Palatiano*. L'attitude est très proche de celle de la peinture. A gauche, étude de costume pour le même sujet.
Le croquis d'homme les bras étendus — vers le haut à droite — pourrait être une recherche en vue de *l'Assassinat de l'Évêque de Liège*. D'autre part, le personnage, en bas à droite, pourrait être une étude pour *le Doge Marino Faliero*.

115

ÉTUDE D'HOMME DE PROFIL A DROITE, EN COSTUME DE PALIKARE

Mine de plomb. H. 0,198; L. 0,098.

HISTORIQUE
E. Moreau-Nélaton; legs en 1927 (L. 1886a).
Inventaire *RF 9229.*

BIBLIOGRAPHIE
Sérullaz, *Mémorial*, 1963, n° 85 repr. (sous le titre *Étude pour le Portrait du comte Palatiano*). — Johnson, 1981, sous le n° L 80, cité p. 197.

EXPOSITIONS
Paris, Louvre, 1930, n° 261. — Paris, Louvre 1963, n° 82.

Étude d'après nature, en vue de la réalisation de la peinture représentant *le Comte Palatiano en costume souliote*.

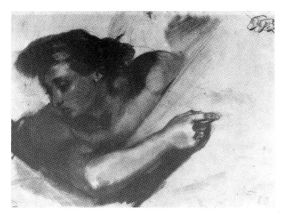

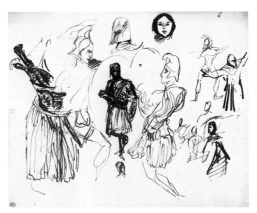

116

ÉTUDE D'HOMME, DE DOS,
EN COSTUME DE PALIKARE

Mine de plomb. H. 0,198; L. 0,089.

HISTORIQUE
E. Moreau-Nélaton; legs en 1927 (L. 1886a).
Inventaire *RF 9231*.

BIBLIOGRAPHIE
Sérullaz, *Mémorial*, 1963, n° 87, repr. —
Johnson, 1981, sous le n° L 80, cité p. 197.

EXPOSITIONS
Paris, Louvre, 1930, n° 259. — Paris, Louvre,
1963, n° 84.

Presque identique au dessin RF 9227.

117

ÉTUDE D'HOMME VU DE DOS,
EN COSTUME DE PALIKARE

Aquarelle, sur traits à la mine de plomb.
H. 0,108; L. 0,059.

HISTORIQUE
E. Moreau-Nélaton; legs en 1927 (L. 1886a).
Inventaire *RF 9227*.

BIBLIOGRAPHIE
Sérullaz, 1952, n° 74, pl. XLIV. — Sérullaz,
Mémorial, 1963, n° 83, repr. — Johnson,
1981, sous le n° L 80, cité p. 197.

EXPOSITIONS
Paris, Louvre, 1956, n° 74, repr. — Paris,
Louvre, 1963, n° 80.

Étude en vue du *Portrait du Comte
Palatiano*, presque identique au dessin
RF 9231.

118

ÉTUDE D'HOMME, DE DOS,
EN COSTUME DE PALIKARE

Aquarelle, sur traits à la mine de plomb.
H. 0,195; L. 0,105.
Au verso, à la mine de plomb, étude
d'homme, de dos, en costume de palikare.

HISTORIQUE
E. Moreau-Nélaton; legs en 1927 (L. 1886a).
Inventaire *RF 9284*.

BIBLIOGRAPHIE
Sérullaz, 1952, cité sous le n° 76.

EXPOSITIONS
Paris, Louvre, 1956, hors-cat.

Études recto et verso en vue du *Portrait du Comte Palatiano*.

119

DEUX ÉTUDES DE PALIKARE

Mine de plomb, touches d'aquarelles en bas
à droite. H. 0,197; L. 0,107.

HISTORIQUE
E. Moreau-Nélaton; legs en 1927 (L. 1886a).
Inventaire *RF 9287*.

BIBLIOGRAPHIE
Sérullaz, 1952, cité sous le n° 76.

EXPOSITIONS
Paris, Louvre, 1956, hors cat.

120

FEUILLE D'ÉTUDES
AVEC UN HOMME ASSIS
EN COSTUME DE PALIKARE

Mine de plomb. H. 0,198; L. 0,107.

HISTORIQUE
E. Moreau-Nélaton; legs en 1927 (L. 1886a).
Inventaire *RF 9225*.

BIBLIOGRAPHIE
Sérullaz, 1952, n° 73, pl. XLIV. — Sérullaz,
Mémorial, 1963, n° 81, repr. — Johnson,
1981, sous le n° L 80, cité p. 197.

EXPOSITIONS
Paris, Louvre, 1956, n° 73, repr. — Paris,
Louvre, 1963, n° 78.

121

ÉTUDE D'HOMME ASSIS,
DE DOS, EN COSTUME
DE PALIKARE

Mine de plomb. H. 0,197; L. 0,107.

HISTORIQUE
E. Moreau-Nélaton; legs en 1927 (L. 1886a).
Inventaire *RF 9228*.

BIBLIOGRAPHIE
Sérullaz, 1952, n° 76, pl. XLIV. — Sérullaz,
Mémorial, 1963, n° 84, repr. — Johnson,
1981, sous le n° L 80, cité p. 197.

EXPOSITIONS
Paris, Louvre, 1956, n° 76, repr. — Paris,
Louvre, 1963, n° 81.

122

ÉTUDE D'HOMME ASSIS,
DE FACE, EN COSTUME
DE PALIKARE

Mine de plomb. H. 0,157; L. 0,107.

HISTORIQUE
E. Moreau-Nélaton; legs en 1927 (L. 1886a)'
Inventaire *RF 9230*.

BIBLIOGRAPHIE
Sérullaz, *Mémorial*, 1963, n° 86, repr. —
Johnson, 1981, sous le n° L 80, cité p. 197.

EXPOSITIONS
Paris, Louvre, 1930, n° 260. — Paris, Louvre
1963, n° 83.

Cette étude est très proche du dessin
RF 9225, mais le personnage croise
les jambes en sens contraire.

123

ÉTUDES DE JAMBIÈRES
ET DE SABRE

Aquarelle, sur traits à la mine de plomb.
H. 0,087; L. 0,077.

HISTORIQUE
E. Moreau-Nélaton; legs en 1927 (L. 1886a).
Inventaire *RF 9226*.

BIBLIOGRAPHIE
Sérullaz, 1952, n° 75, pl. XLIV. — Sérullaz,
Mémorial, 1963, n° 82, repr.

EXPOSITIONS
Paris, Louvre, 1956, n° 75, repr. — Paris,
Louvre, 1963, n° 79.

124

ÉTUDE DE JAMBIÈRES

Mine de plomb et rehauts d'aquarelle.
H. 0,108; L. 0,074.
Au verso, étude à la mine de plomb et
rehauts d'aquarelle, de costume de Palikare.

HISTORIQUE
Inventaire *RF 9286*.

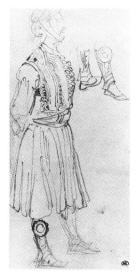

115

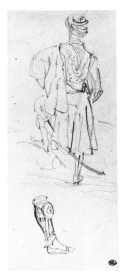

116

117

118 118 v 119 120

121 122 123

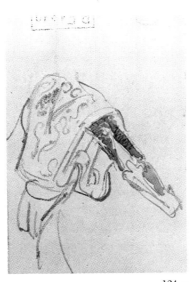

124 124 v 125

BIBLIOGRAPHIE
Sérullaz, 1952, cité sous le nº 76.
EXPOSITIONS
Paris, Louvre, 1956, hors cat.

125

ÉTUDE DE VESTE DE PALIKARE

Mine de plomb et rehauts d'aquarelle.
H. 0,076; L. 0,074.

HISTORIQUE
E. Moreau-Nélaton; legs en 1927 (L. 1886a).
Inventaire *RF 9285*.
BIBLIOGRAPHIE
Sérullaz, 1952, cité sous le nº 76.
EXPOSITIONS
Paris, Louvre, 1956, hors cat.

Cette étude de veste peut se rapprocher des études peintes de costumes de Palikare (Johnson, 1981, nºs 28 à 31, pl. 24 à 27 et 33, pl. 28) et également du *Portrait du Comte Palatiano*.

**LA PAUVRE FILLE
ou JEUNE FILLE DEBOUT
DANS UN CIMETIÈRE**
(Vers 1826-1829)

Peinture. Localisation actuelle inconnue (Johnson, 1981, nº 118, pl. 104).

126

SEPT ÉTUDES DE TÊTES DE FEMME

Mine de plomb. H. 0,254; L. 0,389.
Daté à la mine de plomb : *4 mars.*

HISTORIQUE
Darcy (L. 652F). — Mlle Bertin-Mourot; don à la Société des Amis d'Eugène Delacroix, en 1946; acquis en 1953.
Inventaire *RF 32260*.
EXPOSITIONS
Paris, Atelier, 1946, nº 40. — Paris, Atelier, 1947, nº 106. — Paris, Atelier, 1948, nº 99. — Paris, Atelier, 1949, nº 119. — Paris, Atelier, 1950, nº 98. — Paris, Atelier, 1951, nº 116. — Paris, Atelier, 1952, nº 69.

Les quatre études esquissées en haut de la feuille et la tête regardant vers la droite, en bas, semblent bien avoir servi pour la peinture intitulée *La pauvre fille* ou *Jeune fille debout dans un cimetière* que l'on situe généralement dans les années 1826-1829. Il existe en effet une analogie évidente entre la seconde tête en haut à gauche et celle de la jeune fille dans la composition peinte.

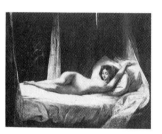

UNE FEMME ET SON VALET
(Vers 1826-1829)

Peinture. Coll. Dr. Peter Nathan, Zurich (Sérullaz, 1980-1981, nº 72, repr. — Johnson, 1981, nº 8, pl. 6).

127

TROIS ÉTUDES DE FEMME NUE COUCHÉE

Plume et encre brune, lavis brun. H. 0,228; L. 0,173.

HISTORIQUE
E. Moreau-Nélaton; legs en 1927 (L. 1886a).
Inventaire *RF 10279*.
BIBLIOGRAPHIE
Johnson, 1981, sous le nº 8, cité p. 9.
EXPOSITIONS
Paris, Louvre, 1930, nº 258B.

Le nu couché sur un lit, en travers de la feuille, est un croquis pour la peinture intitulée *une Femme et son valet*. L'étude en haut à gauche pourrait être le point de départ de *l'Odalisque étendue sur un divan* (cf. aussi RF 4156 verso), peinture située par Johnson vers 1827-1828 (1981, nº 10, pl. 7). A comparer en outre à l'étude de femme nue allongée, à la mine de plomb (RF 9622).

**PORTRAIT
DE LOUIS-AUGUSTE SCHWITER**
(Vers 1826-1830)

Peinture. Londres, National Gallery (Sérullaz, Mémorial, 1963, nº 75, repr. — Sérullaz, 1980-1981, nº 65, repr. et en couleurs, p. 28. — Johnson, 1981, nº 82, pl. 72).

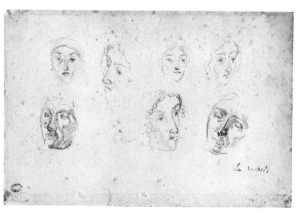

128

QUATRE ÉTUDES D'HOMME EN REDINGOTE

Plume et encre brune, lavis brun. H. 0,314; L. 0,203.

En bas à gauche : *6*.

HISTORIQUE
E. Moreau-Nélaton; legs en 1927 (L. 1886a). Inventaire *RF 10464*.

BIBLIOGRAPHIE
Sérullaz, *Mémorial*, 1963, sous le nº 75, cité p. 50. — Johnson, 1981, sous le nº 82, p. 55 (comme croquis exécutés par Pierret).

Les dessins au centre et à droite constituent à notre avis des recherches pour la peinture. Les deux personnages dessinés en haut à gauche et en travers se retrouvent dans le dessin RF 10506.

Delacroix exécuta en 1826 une lithographie représentant le baron Schwiter, à mi-corps (Delteil, 1908, nº 51, repr.). Louis-Auguste Schwiter n'était pas baron, comme on l'a suggéré, lorsque Delacroix entreprit son portrait. Né à Nieuburg le 1er février 1805, il était le seul fils du général français Henri-César-Auguste Schwiter qui fut fait baron d'Empire en 1808. Par sa famille, Louis-Auguste Schwiter était allié à celle de Pierret et devint ainsi familier de l'atelier de Delacroix. Il était lui-même peintre de portraits et de paysages et exposa assez régulièrement au Salon, de 1831 à 1859. Il mourut à Salzbourg le 20 août 1889.

L'attribution de ces croquis à Pierret, avancée par Johnson pour des raisons de style (1981, sous le nº 82), ne nous paraît pas convaincante.

TÊTE DE DANTE
(1827)

Peinture. Coll. Henri Galland, Paris (Johnson, 1981, nº 90, pl. 79).

Voir album RF 9150, fº 14 recto.

MORT DE SARDANAPALE
(1826-1827)

Peinture. Salon de 1827-1828 (Supplément nº 1630). Musée du Louvre (Sérullaz, Mémorial, 1963, nº 99, repr. — Sérullaz, 1980-1981, nº 81, repr. et en couleurs, pp. 37, 38, 39. — Johnson, 1981, nº 125, pl. 109).

129

FEUILLE D'ÉTUDES

Mine de plomb. H. 0,255; L. 0,338.

Annotations à la mine de plomb, en haut, de gauche à droite : *étrusques de toutes façons - croquis exagérés d'après le nègre - crocodile colossal - se souvenir du caractère du juif qui a posé le scribe (voir les figures primitives des vases de Sicile) - les faire très orientaux - voir les types des indiens et leurs monuments, leurs divinités - tâcher d'avoir des dessins d'après Michel-Ange - étudier les croquis de West.*

Au centre : *Les Éthiopiens farouches - têtes de marabouts, d'africains, de nubiens - faire une tête d'homme avec une tête de chameau.*
En bas à gauche : *Peintures licencieuses de Delhi, de Leblond pour les têtes des hommes.*
A droite : *Peintures persépolitaines.*

Au verso, croquis rapide à la plume et à la mine de plomb pour Sardanapale sur son lit, et autres personnages. Dans la partie supérieure, annotations en français : *la mitre* (quelques mots illisibles); puis en italien, *tranquill'io sono. fra poco* et de nouveau en français : *gens effrayés ou résistants dans le fond.*

HISTORIQUE
Atelier Delacroix; vente 1864, sans doute partie du nº 318. — Baron Vitta; don en 1921 (L. 1886a). Inventaire *RF 5278*.

BIBLIOGRAPHIE
Robaut, 1885, sans doute partie du nº 1519. — Sérullaz, *Mémorial*, 1963, nº 104, repr. — Johnson, 1981, sous le nº 125, cité pp. 117, 120.

EXPOSITIONS
Paris, Louvre, 1930, nº 267. — Paris, Atelier, 1948, nº 56. — Paris, Louvre, 1963, nº 101.

Cette feuille recto et verso témoigne des recherches documentaires entreprises par le peintre sur les caractères ethniques à donner à chacun de ses personnages pour *la Mort de Sardanapale*. Signalons que le Musée Bonnat à Bayonne, conserve une importante étude d'ensemble pour la composition, à la plume et à la mine de plomb (Inventaire 556), première pensée avec de nombreuses variantes par rapport au tableau.

130

FEUILLE D'ÉTUDES
AVEC FEMMES
DEMI-NUES ET TÊTES

Plume et encre brune. H. 0,213; L. 0,318.
Annotations à la mine de plomb : *Léda.*
Europe playing with the Bull (?) *Diana with*
a stag.
Au verso, à la mine de plomb, croquis divers
de personnages et d'une tête de cheval.
Annotations à la mine de plomb : *Mémoires*
du Vénitien Casanova.

HISTORIQUE
Atelier Delacroix; vente 1864, sans doute
partie du nº 318 (?). — Baron Vitta; don
en 1921 (L. 1886a).
Inventaire *RF 5276.*

BIBLIOGRAPHIE
Robaut, 1885, sans doute partie du nº 1519.
— Escholier, 1926, repr. face p. 224. —
Johnson, 1981, sous le nº L 90, fig. 24.

EXPOSITIONS
Paris, Louvre, 1930, nº 268. — Bruxelles,
1936, nº 78. — Zurich, 1939, nº 138. — Bâle,
1939, nº 130. — Paris, Louvre, 1982-1983,
nº 20, repr.

Au recto, étude pour une Léda, et
divers croquis ayant pu servir de
projets non réalisés pour *Sardanapale*.

La tête de Dante à gauche est à
rapprocher de la peinture située par
Johnson (1981, nº 90, pl. 79) en 1827.
Au verso, études de têtes d'Éthiopien,
et tête de cheval proche de celui, à
gauche, dans *la Mort de Sardanapale*.

131

FEUILLE D'ÉTUDES DE
PERSONNAGES ORIENTAUX
ET DE NUS FÉMININS

Plume et encre brune, lavis brun. H. 0,205;
L. 0,314.
Au verso, à la mine de plomb, recherches
pour l'Éthiopien tenant le cheval et croquis
d'hommes et de femmes.

HISTORIQUE
Atelier Delacroix; vente 1864, sans doute
partie du nº 318. — Baron Vitta; don en
1921 (L. 1886a).
Inventaire *RF 5277.*

BIBLIOGRAPHIE
Robaut, 1885, sans doute partie du nº 1519.
— Escholier, 1926, repr. face à la p. 222 et
buste de Sardanapale en frontispice du livre.
Jullian, 1963, fig. 4. — Sérullaz, *Mémorial,*
1963, nº 105, repr. — Huyghe, 1964, nº 141,
p. 206, pl. 141.

EXPOSITIONS
Paris, Louvre, 1930, nº 270. — Zurich, 1939,
nº 139. — Bâle, 1939, nº 101. — Paris,
Atelier, 1948, nº 58. — Paris, Louvre, 1963,
nº 102. — Berne, 1963-1964, nº 120. —
Brême, 1964, nº 159. — Kyoto-Tokyo, 1969,
nº D 4, repr. — Paris, Louvre, 1982, nº 106.

Études pour *la Mort de Sardanapale*.
En haut au centre, croquis poussé
pour Sardanapale étendu sur son lit.
Études pour la femme nue égorgée,
ployée en arrière et pour différentes
figures de serviteurs.
Au verso, croquis pour l'Éthiopien
tenant le cheval au premier plan à
gauche; études pour l'esclave égor-
geant une femme à droite au premier
plan, et divers autres croquis en vue
des personnages du tableau.

132

FEUILLE D'ÉTUDES
AVEC NUS ET ORIENTAUX

Mine de plomb, pinceau et lavis brun.
H. 0,238; L. 0,300.
Annotations à la plume de A. Dumaresq, en
bas à droite : *25 février 1864. Armand*

130

130 v

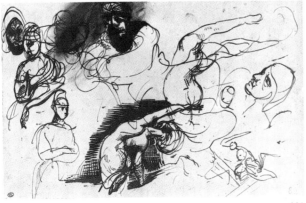

131

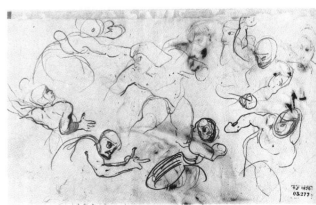

Dumaresq et à gauche : n° 251 du catalogue de la vente d'E. Delacroix. Frise régnant entre les archivoltes.

HISTORIQUE

Atelier Delacroix; vente 1864, sans doute partie du n° 251 (Chambre des Députés, Salon du Roi : « Frise régnant entre les archivoltes » : 87 feuilles, 463 F à divers, MM. Dumaresq, Lehmann, etc.)? — A. Dumaresq; acquis en 1926 par la Société des Amis du Louvre; don au Musée (L. 1886a). Inventaire *RF 6860*.

BIBLIOGRAPHIE

Escholier, 1926, repr. face à la p. 223. — Sérullaz, *Mémorial*, 1963, n° 106, repr. — Johnson, 1981, sous le n° 125, cité p. 117.

EXPOSITIONS

Paris, Louvre, 1930, n° 272. — Paris, Atelier, 1934, hors cat. — Zurich, 1939, n° 137. — Bâle, 1939, n° 131. — Paris, Atelier, 1948, n° 57. — Paris, Louvre, 1963, n° 103.

A droite, étude pour la femme égorgée au premier plan, et dont l'attitude est ici plus proche de celle de l'esquisse peinte du Louvre (Sérullaz, *Mémorial*, 1963, n° 110, repr.) que de la peinture définitive.

A gauche, recherche pour l'Éthiopien, et croquis divers d'animaux. La note d'A. Dumaresq apporte une certaine confusion car le n° 251 de la vente correspond à des études pour le Salon du Roi à la Chambre des Députés. Dumaresq est bien l'un des acquéreurs de ce lot, dans lequel cette étude a dû être placée par erreur.

133

FEUILLE D'ÉTUDES AVEC DIVERSES FIGURES NUES ET UNE TÊTE

Plume et encre brune, lavis brun. H. 0,204; L. 0,314.

HISTORIQUE

E. Moreau-Nélaton; legs en 1927 (L. 1886a). Inventaire *RF 10473*.

Les diverses études de femmes nues semblent bien être des projets en vue du *Sardanapale*. La femme de droite, notamment, se rejetant en arrière est assez proche de l'esclave nue du premier plan à droite de l'esquisse peinte et du tableau définitif.

134

FEUILLE D'ÉTUDES DE FEMMES A DEMI-NUES ET D'ÉTHIOPIENS

Pastel, sur traits à la mine de plomb, sanguine, crayon noir et craie, sur papier bis. H. 0,440; L. 0,580.

HISTORIQUE

Maréchal (de Metz). — Landry. — Victor Decock; vente Paris, 12 mai 1948, n° 1; acquis par la Société des Amis du Louvre et donné au Musée. Inventaire *RF 29665*.

BIBLIOGRAPHIE

Bazin, 1945, repr. p. 72. — Bouchot-Saupique, 1948, repr. sur la couverture. — Sérullaz, *Mémorial*, 1963, n° 101, repr. — Johnson, 1981, sous le n° 125, cité p. 120.

EXPOSITIONS

Bruxelles, 1936, n° 74. — Paris, Atelier, 1948, n° 60. — Paris, Louvre, 1963, n° 98.

Ce pastel ainsi que les deux suivants furent légués par Delacroix à son ami M. Maréchal. Le peintre l'a très explicitement indiqué dans son testament : « Je lègue à M. Maréchal (de Metz) plusieurs pastels d'études pour Sardanapale. »

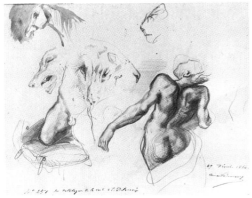

132

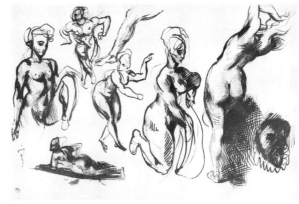

133

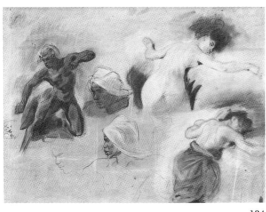

134

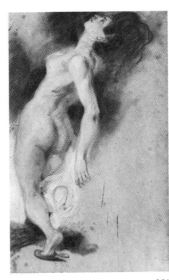

135

Il semble que ce pastel et le suivant aient été très légèrement repris par une main étrangère (peut-être Maréchal lui-même, ou Decock?). Deux autres études au pastel pour *Sardanapale* passèrent à la vente Decock (nᵒˢ 2 et 5), et ne furent pas acquises par le Louvre.

A gauche, quatre études de l'Éthiopien tenant le cheval blanc, et détail de la main. A droite, deux recherches pour la femme agenouillée aux pieds de Sardanapale, les bras en croix, représentée nue puis drapée d'une étoffe bleue.

135

ÉTUDE DE FEMME NUE RENVERSÉE EN ARRIÈRE

Pastel, sanguine et craie, sur papier bis. H. 0,400; L. 0,270.

HISTORIQUE

Maréchal (de Metz). — Landry. — Victor Decock; vente Paris, 12 mai 1948, nᵒ 3; acquis par la Société des Amis du Louvre et donné au Musée.

Inventaire *RF 29666*.

BIBLIOGRAPHIE

Bazin, 1945, repr. p. 73. — Bouchot-Saupique, 1948, p. 87, fig. 3. — Jullian, 1963, nᵒ 5. — Sérullaz, *Mémorial*, 1963, nᵒ 102, repr. — Huyghe, 1964, repr. en couleur p. 128.

EXPOSITIONS

Bruxelles, 1936, nᵒ 75, repr. — Paris, Atelier, 1948, nᵒ 61. — Paris, Louvre, 1963, nᵒ 99. — Paris, Louvre, 1982, nᵒ 107.

Étude pour l'esclave nue égorgée au premier plan du tableau.

136

ÉTUDE DE BABOUCHE

Pastel, crayon noir, sanguine et craie, sur papier brun. H. 0,300; L. 0,235.

HISTORIQUE

Maréchal (de Metz). — Landry. — Victor Decock; vente Paris, 12 mai 1948, nᵒ 4; acquis par la Société des Amis du Louvre et donné au Musée.

Inventaire *RF 29667*.

BIBLIOGRAPHIE

Bazin, 1945, repr. p. 71. — Bouchot-Saupique, 1948, p. 289, fig. 4. — Johnson, 1963, fig. 15. — Sérullaz, *Mémorial*, 1963, nᵒ 103, repr.

EXPOSITIONS

Bruxelles, 1936, nᵒ 77. — Paris, Atelier, 1948, nᵒ 62. — Paris, Louvre, 1963, nᵒ 100.

Étude du pied de l'esclave égorgeant la femme au premier plan, à droite dans la peinture.

137

GROUPE D'OBJETS DIVERS, COIN DE LIT A TÊTE D'ÉLÉPHANT, ET FEMME NUE

Plume et encres brune et noire, rehauts d'aquarelle, sur traits à la mine de plomb. H. 0,258; L. 0,324.

Au verso, deux croquis, au fusain avec rehauts de blanc, d'une femme se voilant la face.

HISTORIQUE

Atelier Delacroix; vente 1864, sans doute partie du nᵒ 318. — Baron Vitta; don en 1921 (L. 1886a).

Inventaire *RF 5274*.

BIBLIOGRAPHIE

Robaut, 1885, sans doute partie du nᵒ 1519. — Escholier, 1926, repr. p. 225. — Sérullaz, *Mémorial*, 1963, nᵒ 107, repr. — Huyghe, 1964, nᵒ 142 p. 206, pl. 142.

EXPOSITIONS

Paris, Louvre, 1930, nᵒ 269. — Bruxelles,

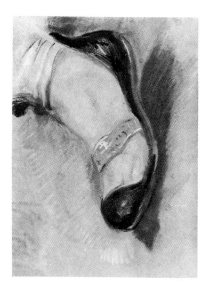

136

137

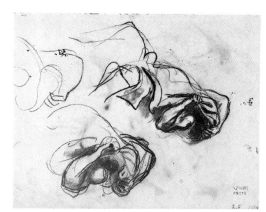

137 v

1936, n° 79. — Zurich, 1939, n° 140. — Bâle, 1939, n° 128. — Paris, Atelier, 1948, n° 58. — Venise, 1956, p. 535, n° 47. — Paris, Louvre, 1963, n° 104. — Berne, 1963-1964, n° 121. — Brême, 1964, n° 160. — Paris, Louvre, 1982, n° 105.

Étude pour les objets, vaisselle et autres, placés au premier plan au centre devant le lit funèbre de Sardanapale, et pour la femme à droite du lit.

Au verso, deux croquis pour la femme se voilant la face au second plan, derrière l'Éthiopien et près de la femme étendue sur le lit, à gauche de la peinture.

HENRI IV ET GABRIELLE D'ESTRÉES
(Vers 1827-1828)

Peinture. Collection particulière, Allemagne (Sérullaz, 1980-1981, n° 88, repr. — Johnson, 1981, n° 127, pl. 111).

138

FEMME ASSISE DE FACE, EN COSTUME LOUIS XIII LA TÊTE A PEINE ESQUISSÉE

Mine de plomb. H. 0,207; L. 0,155.
HISTORIQUE
Atelier Delacroix; vente 1864. — E. Moreau-Nélaton; legs en 1927 (L. 1886a).
Inventaire *RF 9565.*
BIBLIOGRAPHIE
Johnson, 1973, p. 672, fig. 51. — Johnson, 1981, sous le n° 127, cité p. 122.

EXPOSITIONS
Paris, Louvre, 1930, n° 555.

Étude pour le personnage de Gabrielle d'Estrées, dite La Belle Gabrielle (1573-1599), qui fut la maîtresse d'Henri IV et lui donna deux fils.
Elle est à droite dans la peinture, assise, de face, accoudée à une table de l'autre côté de laquelle se trouve Henri IV, également assis et penché vers elle, conversant.

LE CARDINAL DE RICHELIEU DISANT LA MESSE DANS LA CHAPELLE DU PALAIS-ROYAL
(1828)

Peinture signée et datée 1828. Salon de 1831, n° 512. Cette grande peinture fut commandée par le Duc d'Orléans pour la Galerie du Palais-Royal et payée 4.000 francs. Elle fut détruite au moment de l'incendie et du pillage du Palais-Royal le 24 février 1848 (Johnson, 1981, n° 131, pl. 115).

139

MOUSQUETAIRE DE PROFIL A DROITE, LA MAIN SUR LA HANCHE

Mine de plomb. H. 0,269; L. 0,132.
HISTORIQUE
Atelier Delacroix; vente 1864, sans doute

partie du n° 321 (8 feuilles en 2 lots, adjugé 131 F à M. Leman). — J. Leman; vente, Paris, 14 mars 1874, n° 45. — E. Moreau-Nélaton; legs en 1927 (L. 1886a).
Inventaire *RF 9849.*
BIBLIOGRAPHIE
Robaut, 1885, sans doute partie du n° 1543.
EXPOSITIONS
Paris, Louvre, 1930, n° 274^G.

Étude pour le mousquetaire au premier rang à gauche du tableau détruit (Johnson, 1981, n° 131, pl. 115) et de l'esquisse (Sérullaz, *Mémorial*, 1963, n° 130, repr.).
Une étude pour un prêtre agenouillé se trouve dans la collection Warburg à New York (cf. Sérullaz, *Mémorial*, 1963, n° 132, repr.).
Un dessin d'ensemble de la composition, à l'aquarelle sur traits à la mine de plomb, est conservé au Musée Condé à Chantilly (Moreau-Nélaton, 1916, I, fig. 73); un autre se trouve au Musée Rodin à Paris.

FAUST
(1828)

Suite de 17 lithographies de Delacroix illustrant le drame de Goethe, traduit de l'allemand par Albert Stapfer, plus un portrait de l'auteur. Publiée en 1828 à Paris par Ch. Motte, éditeur (Delteil, 1908, n°s 57 à 74).

140

FAUST ET WAGNER

Pinceau et lavis brun, sur traits à la mine de plomb. H. 0,206; L. 0,238.
Signé des initiales paraphées à l'encre brune en bas à droite.
HISTORIQUE
Riesener (?). — Baroilhet; vente Paris, 12 avril 1866, adjugé 227 F. — E. Moreau-Nélaton; legs en 1927 (L. 1886a).
Inventaire *RF 9234.*

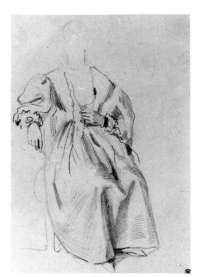

138

139

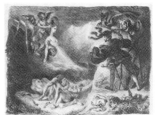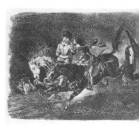

Cinq lithographies de la suite de Faust

BIBLIOGRAPHIE
Journal, III, p. 372 (?). — Moreau, 1873, p. 287. — Robaut, 1885, nº 1532. — Sérullaz, *Mémorial*, 1963, nº 116 repr. — Maltese, 1965, nº 18, pp. 149-150, fig. 18.
EXPOSITIONS
Paris, Louvre, 1930, nº 274ᴬ. — Paris, Atelier, 1937, nº 14. — Paris, Louvre, 1963, nº 113. — Paris, Louvre, 1982, nº 117.

Cette étude exécutée sans doute vers 1827 pour la lithographie du même sujet mais en sens inverse (Deltei,l 1908, nº 60), est également connue sous le tite *La Promenade hors des murs* ou *Faust et Wagner discourant dans la campagne.*

Delacroix indique dans une liste de tableaux, esquisses et dessins rédigée vers 1843 (*Journal*, III, p. 372) : « *Donné... à Riesener un Faust et Waguener* » (sic). D'après la note de Joubin, il s'agirait de cette « sépia ».

Il faudrait alors supposer qu'elle ait fait partie de la collection Riesener avant d'appartenir à Baroilhet.

141

DEUX PERSONNAGES PRÈS D'UN GRAND MUR

Pinceau et lavis brun et noir, sur traits à la mine de plomb. H. 0,121 ; L. 0,080.

140

141

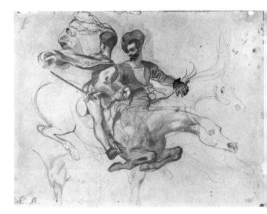

143

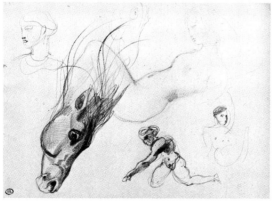

142

142 v

HISTORIQUE
E. Moreau-Nélaton; legs en 1927 (L. 1886a).
Inventaire *RF 10001*.

EXPOSITIONS
Paris, Louvre, 1982, n° 118.

Étude — non identifiée jusqu'à présent — pour *Méphistophélès et Faust fuyant après le duel* (il s'agit du duel entre Faust et Valentin au cours duquel ce dernier trouve la mort), inversée par rapport à la lithographie (Delteil, 1908, n° 69).
Le dessin préparatoire pour la gravure, signalé par Delteil comme se trouvant dans la collection J. Beurdeley, est aujourd'hui conservé dans une collection particulière à Paris.

142

FEUILLE D'ÉTUDES

Mine de plomb. H. 0,141; L. 0,198.
Au verso, personnage agenouillé et jambes d'une femme.

HISTORIQUE
E. Moreau-Nélaton; legs en 1927 (L. 1886a).
Inventaire *RF 10204*.

L'étude de femme nue allongée semble bien être une première pensée — mais inversée et avec variantes — pour la lithographie représentant *L'Ombre de Marguerite apparaissant à Faust* (Delteil, 1908, n° 72), tandis que la tête de cheval paraît être une étude pour le cheval de Faust dans la lithographie *Faust et Méphistophélès galopant dans la nuit du Sabbat* (Delteil, 1908, n° 73). Enfin, le croquis de tête, en haut à gauche, pourrait être une recherche pour la tête de Marguerite dans la lithographie : *Faust cherchant à séduire Marguerite* (Delteil, 1908, n° 65).
Au verso, même attitude de la jambe repliée de femme que celle du recto. L'homme agenouillé pourrait être une première pensée pour le personnage de Faust repoussant l'ombre de Marguerite.

143

FAUST ET MÉPHISTOPHÉLÈS GALOPANT DANS LA NUIT DU SABBAT

Mine de plomb, sur papier beige. H. 0,225; L. 0,295.
Signé des initiales en bas, à gauche.
Au verso, personnages antiques et orientaux et annotations manuscrites d'une autre main : *composition pour le Faust.*

HISTORIQUE
Frédéric Villot. — Ch. Tillot; vente Paris, 14 mai 1887, n° 8. — E. Moreau-Nélaton; legs en 1927 (L. 1886a).
Inventaire *RF 10006*.

BIBLIOGRAPHIE
Robaut, 1885, n° 229, repr. — Delteil, 1908, repr. face au n° 73. — Jamot, 1932, repr. n° 7 p. 9. — Roger-Marx, 1933, pl. 20.

EXPOSITIONS
Paris, École des Beaux-Arts, 1885, n° 177. — Paris, Louvre, 1930, n° 274ᴮ. — Paris, Atelier, 1937, n° 4. — Paris, Louvre, Cabinet des Dessins, 1963, n° 23. — Paris, Louvre, 1982, n° 119.

Étude, inversée, pour la lithographie *Faust et Méphistophélès dans la nuit du Sabbat* (Delteil, 1908, n° 73; le dessin est reproduit à la page suivante, face à la lithographie).

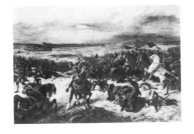

**BATAILLE DE NANCY,
MORT DU DUC DE BOURGOGNE
CHARLES LE TÉMÉRAIRE
LE 5 JANVIER 1477**
(1831)

Peinture signée et datée 1831, exposée au Salon de 1834 (Musée des Beaux-Arts, Nancy), commandée le 28 août 1828 à Delacroix après une visite de Charles X à la ville de Nancy (Sérullaz, Mémorial, 1963, n° 196, repr. — Sérullaz, 1980-1981, n° 112 repr. — Johnson, 1981, n° 143, pl. 125).

144

SCÈNE DE BATAILLE

Mine de plomb et rehauts de blanc, sur papier saumon. H. 0,300; L. 0,450.
Annotation à la plume, d'une main étrangère : *n° 246.*

HISTORIQUE
Atelier Delacroix; vente 1864, sans doute partie du n° 326 (9 feuilles). — E. Moreau-Nélaton; legs en 1927 (L. 1886a).
Inventaire *RF 9354*.

BIBLIOGRAPHIE
Robaut, 1885, sans doute partie du n° 1544. — Sérullaz, *Mémorial*, 1963, n° 198, repr. — Charpentier, 1963, p. 96, repr. fig. 1. — Johnson, 1981, sous le n° 143, cité pp. 143, 144.

EXPOSITIONS
Paris, Louvre, 1930, n° 284ᴬ. — Paris, Louvre, 1963, n° 198. — Nancy, 1978, n° 3. — Paris, Louvre, 1982, n° 71.

Étude pour *La Bataille de Nancy*. Toutefois le dessin est plutôt à rapprocher de l'esquisse peinte appartenant à la Ny Carlsberg Glyptotek de Copenhague (Johnson, 1981, n° 142, pl. 124) dans laquelle on aperçoit également l'église, mais plus au centre, dans le lointain.
Un important dessin en rapport avec la version définitive est conservé dans la collection de M. René Huyghe (cf. Sérullaz, *Mémorial*, 1963, n° 197, repr.); un autre dessin double face se trouve dans une collection particulière à Paris (cf. cat. exp. Nancy, 1978, n° 5).

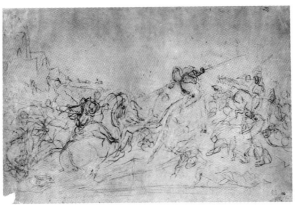

144

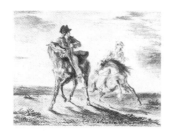

STEENIE ou REDGAUNTLET POURSUIVI PAR UN LUTIN
(1829)

Lithographie (Delteil, 1908, n° 88, repr.).

145

DEUX CAVALIERS ET TÊTES D'ENFANTS

Plume et encre brune, lavis brun, mine de plomb, sur calque contrecollé. H. 0,128; L. 0,173.
Au verso, inscription : *Redgaunlet poursuivi par la justice, lithographie.*

HISTORIQUE
Atelier Delacroix; vente 1864, soit le n° 384 (27 feuilles) soit les n°s 455 (88 feuilles) ou 456? — Chennevières (L. 2072); vente Paris 4-7 avril 1900, partie du n° 599. — E. Moreau-Nélaton; legs en 1927 (L. 1886a).
Inventaire *RF 9904.*

Étude en sens inverse pour la lithographie intitulée *Steenie* ou *Redgauntlet poursuivi par un lutin* et datant de 1829 (Robaut, 1885, n° 300). La

planche, non terminée, fut reprise en 1841. Delteil mentionne ce dessin à la suite de la reproduction de la lithographie.
Un autre dessin se trouve dans une collection particulière à Paris (vente, Lille, 16 décembre 1979, reproduit au catalogue, p. 29, sans n°).
C'est en 1824 que Walter Scott publia *Redgauntlet :* le sujet est ici inspiré de la lettre XI.

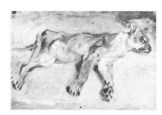

ÉTUDE DE LIONNE DORMANT OU MORTE
(1829)

Peinture. San Francisco, San Francisco Museum of Art (Johnson, 1981, n° 57, pl. 49).

146

DEUX ÉTUDES DE LIONNE COUCHÉE

Mine de plomb. H. 0,210; L. 0,287.

HISTORIQUE
Atelier Delacroix; vente 1864, partie du n° 485 (études et dessins, 43 feuilles en 11 lots) ou du n° 487 (études et croquis à la plume et au crayon, 79 feuilles en 10 lots).
— E. Moreau-Nélaton; legs en 1927 (L. 1886a).
Inventaire *RF 9685.*

BIBLIOGRAPHIE
Robaut, 1885, sans doute partie des n°s 1844, 1845 ou 1846? — Sérullaz, *Mémorial,* 1963, n° 472. — Johnson, 1981, sous le n° 57, cité p. 35.

EXPOSITIONS
Paris, Louvre, 1963, n° 461.

Étude pour la peinture *Lionne dormant ou morte* que Johnson (1981, n° 57, pl. 49), situe vers 1830. A comparer au dessin RF 9674.
Un dessin de Barye, annoté par l'artiste *Lionne de l'amiral Rigny* représente le même animal qui mourut à la Ménagerie le 27 avril 1829 (cf. Loffredo, 1981, n° 50).

147

LIONNE COUCHÉE ET ÉTUDES DE FAUVES ÉCORCHÉS

Mine de plomb. H. 0,255; L. 0,363.

HISTORIQUE
Atelier Delacroix; vente 1864, sans doute partie des n°s 485 ou 487. — E. Moreau-Nélaton; legs en 1927 (L. 1886a).
Inventaire *RF 9674.*

145

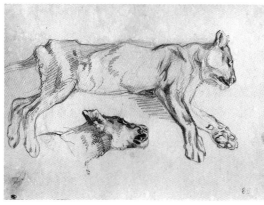

146

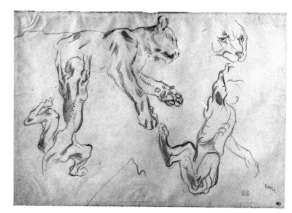

147

BIBLIOGRAPHIE
Robaut, 1885, sans doute partie des nᵒˢ 1844, 1845 ou 1846?
EXPOSITIONS
Paris, Louvre, 1930, nᵒ 626.

Étude pour la peinture. A comparer au dessin RF 9685. La lionne couchée, morte, a été dessinée le 27 avril 1829; les autres études, sans doute le 19 juin 1829. Celle en bas à gauche est à rapprocher du dessin RF 9700.

DUGUESCLIN
(1829)

Lithographie (Delteil, 1908, nᵒ 82, repr.).

148

GUERRIER A CHEVAL, ENTOURÉ DE SOLDATS ET DE FEMMES, PRÈS D'UN CHATEAU FORT.

Pinceau et lavis brun, rehauts de blanc, sur traits à la mine de plomb. H. 0,275; L. 0,205.
HISTORIQUE
Atelier Delacroix; vente 1864, nᵒ 392, (2 sépias) adjugé 52 F à Philippe Burty. — Ph. Burty. — Bouvenne? — Marque en bas à gauche, non cataloguée par Lugt. — E. Moreau-Nélaton; don en 1907 (L. 1886a). Inventaire *RF 3377*.
BIBLIOGRAPHIE
Robaut, 1885, partie du nᵒ 1564 (à l'année 1831). — Delteil, 1908, cité sous le nᵒ 82. — Guiffrey-Marcel, 1909, nᵒ 3447, repr.

EXPOSITIONS
Paris, École des Beaux-Arts, 1885, nᵒ 172. — Paris, Louvre, 1930, nᵒ 278. — Paris, Louvre, 1982, nᵒ 126.

Étude pour *Duguesclin au château de Pontorson*, en sens inverse de la lithographie exécutée en 1829 pour les *Chroniques de France, dessinées et lithographiées par MM. Boulanger, Delacroix et C. Roqueplan*, parues sous le nom de Madame Amable Tastu, à Paris, H. Gougain et Cie, rue Vivienne, nᵒ 2.
Delteil (1908, nᵒ 82) signale un dessin à la mine de plomb, et en sens inverse, appartenant à l'époque à M. Alfred Beurdeley. Un dessin à la plume, également en sens inverse, se trouve dans une collection particulière à Paris (cf. Sérullaz, 1973, pp. 365-366). Un autre dessin, présenté comme *Étude pour le Connétable de Bourbon*, est passé en vente à Paris le 21 avril 1982, nᵒ 152, et se trouve aujourd'hui dans une collection particulière à Paris. La tête du cheval est étudiée dans deux positions différentes; au verso, études pour *le Sabbat*.

149

FEUILLE D'ÉTUDES AVEC UN GROUPE DE TROIS HOMMES ET TROIS ÉTUDES DE CHEVAUX

Plume et encre brune, mine de plomb. H. 0,332; L. 0,222.
HISTORIQUE
Atelier Delacroix; vente 1864. — Comte Grymala (cf. Robaut annoté, 1885, nᵒ 172 bis). — E. Moreau-Nélaton; legs en 1927 (L. 1886a). Inventaire *RF 9728*.
BIBLIOGRAPHIE
Robaut, annoté, 1885, nᵒ 172 bis.

Cette feuille d'études semble pouvoir être mise en rapport avec la lithographie représentant *Duguesclin*, exécutée en 1829 (Delteil, 1908, nᵒ 82,

repr.). En effet, le cheval — bien que dans le même sens que la lithographie — est pratiquement identique et les trois personnages sont très voisins de ceux qui entourent Duguesclin, à droite de la lithographie. Ces dessins ont donc pu être réalisés entre 1827 et 1829. Robaut (exemplaire annoté, 1885) situe le dessin à « l'époque du *Faust* et du *Goetz de Berlichingen* », précisant en outre que son petit croquis est la « réduction au quart environ d'une feuille de croquis », prêtée par le Comte Grymala en 1880.

FRONT DE BŒUF ET LA SORCIÈRE
(1829)

Lithographie datée par Robaut (1885, nᵒ 307, repr.) et par Delteil (1908, nᵒ 86, repr.) de 1829. D'après Ivanhoé de Walter Scott (chapitre XXX).

150

FEMME OUVRANT UNE PORTE ET MENAÇANT UN HOMME DANS UN LIT

Pinceau et lavis brun, sur traits à la mine de plomb, sur papier calque contre-collé. H. 0,254; L. 0,191.
HISTORIQUE
Atelier Delacroix; vente 1864. — Chennevières (L. 2072); vente, Paris, 4-7 avril 1900,

partie du nº 599. — E. Moreau-Nélaton; legs en 1927 (L. 1886a).
Inventaire *RF 9931*.

BIBLIOGRAPHIE
Delteil, 1908, sous le nº 86 (cité en bas de la page).

EXPOSITIONS
Paris, Louvre, 1930, nº 279ᴬ. — Paris, Louvre, 1948, nº 53. — Paris, Louvre, 1982, nº 100.

Étude, en sens inverse, pour *Front-de-Bœuf et la sorcière* comportant peu de variantes par rapport à la lithographie : le décor est ici plus schématique mais les principaux éléments de la scène sont bien en place.

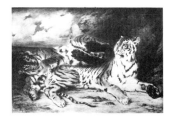

ÉTUDE DE DEUX TIGRES
ou JEUNE TIGRE JOUANT
AVEC SA MÈRE
(1830)

Peinture signée et datée 1830 (Salon de 1831; Musée du Louvre) et lithographie datée de 1831 (Delteil, 1908, nº 91; Sérullaz, Mémorial, 1963, nº 134. — Sérullaz, 1980-1981, nº 105 repr. — Johnson, 1981, nº 59, pl. 50).

151

DEUX TIGRES COUCHÉS

Mine de plomb, sur papier jauni. H. 0,130; L. 0,198.

HISTORIQUE
L. Riesener; vente, Paris, 10 avril 1879, nº 237. — Chez Tempelaere en 1898 (cf. Robaut annoté nº 322 bis, cité par Johnson, 1981, sous le nº 59). — E. Moreau-Nélaton; don en 1907 (L. 1886a).
Inventaire *RF 3380*.

BIBLIOGRAPHIE
Robaut annoté, nº 322 bis. — Moreau, 1873, p. 47. — Delteil, 1908, repr. au verso du nº 91. — Guiffrey-Marcel, 1909, nº 3461 repr. — Collection Moreau, 1907 (réédité en 1923), nº 141. — Escholier, 1926, p. 248. — Martine-Marotte, 1928, nº 21 repr. — Sérullaz, *Mémorial*, 1963, nº 135, repr. — Johnson, 1981, sous le nº 59, cité p. 36.

EXPOSITIONS
Paris, Louvre, 1930, nº 281. — Paris, Atelier, 1937, nº 37. — Paris, Louvre, 1963, nº 133. — Paris, Louvre, 1982, nº 343.

Ce dessin très poussé est-il une étude préparatoire pour la peinture, datée de 1830 et exposée au Salon de 1831? D'après une note de Riesener qu'on lisait autrefois au verso d'un ancien montage (cf. catalogue de la collection Moreau, 1907) il semblerait plutôt avoir été fait *d'après* le tableau, en vue de la lithographie exécutée par Delacroix et parue dans *L'Artiste* (1831, Tome I, 24ᵉ livraison; Delteil, 1908, nº 91) : *Croquis mine de plomb de M. Delacroix lui-même d'après les Tigres vendus à M. Thuret. L. Riesener.*

152

TÊTES DE TIGRES

Mine de plomb. H. 0,189; L. 0,293.
Annotations à la mine de plomb : *geule ouvert*(e) - *geule.*

HISTORIQUE
Atelier Delacroix; vente 1864, sans doute partie du nº 495 (dessins à la plume et au crayon, 18 feuilles en 3 lots, 350 ꜰ à MM. Minoret, Piot, Diéterle). — Diéterle. — Baron Vitta; don à la Société des Amis d'Eugène Delacroix en 1934; acquis en 1953.
Inventaire *RF 32263*.

BIBLIOGRAPHIE
Robaut, 1885, sans doute partie du nº 1857. — Escholier, 1927, repr. p. 64.

EXPOSITIONS
Paris, Louvre, 1930, nº 628. — Paris, Atelier, 1937, nº 7. — Paris, Atelier, 1939, nº 55. — Paris, Atelier, 1946, nº 29. — Paris, Atelier, 1948, nº 90. — Paris, Atelier, 1949, nº 99. — Paris, Atelier, 1950, nº 78. — Paris, Louvre, 1982, nº 342.

La tête du félin en bas à droite semble bien être une étude directe pour la tête de la tigresse.

L'ASSASSINAT DE L'ÉVÊQUE
DE LIÈGE
(1829)

La peinture, exécutée en 1829 pour le duc d'Orléans et payée 1.500 francs fut exposée au Salon de 1831 (nº 2949, 3ᵉ supplément) sous le titre : Guillaume de La Marck, surnommé le sanglier des Ardennes. Le sujet est emprunté au chapitre XXII de Quentin Durward, de Walter Scott, intitulé l'Orgie. Musée du Louvre (Sérullaz, Mémorial, 1963, nº 136, repr. — Sérullaz, 1980-1981, nº 98 repr. et pp. 45 à 47 en couleurs. — Johnson, 1981, nº 135, pl. 117).

153

NOMBREUX PERSONNAGES
GROUPÉS AUTOUR D'UNE
TABLE, ET UN CAVALIER

Plume et encre brune, lavis brun. H. 0,240; L. 0,374.
Au verso, à la plume et encre brune, divers personnages.

HISTORIQUE
Atelier Delacroix; vente 1864, sans doute partie du nº 324 (9 feuilles, adjugé 37 ꜰ). — Baron Vitta; don en 1921 (L. 1886a).
Inventaire *RF 5275*.

BIBLIOGRAPHIE
Robaut, 1885, sans doute partie du nº 1548. — Sérullaz, *Mémorial*, 1963, nº 139, repr. — Johnson, 1963-1964, II, p. 261, fig. 13. — Johnson, 1981, sous le nº 135, cité p. 133.

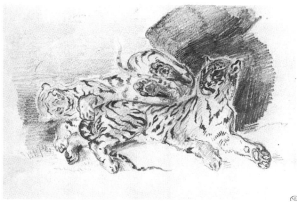

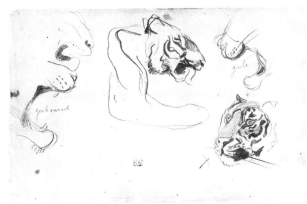

Zurich, 1939, nº 141 (exposé du côté du verso, comme *Étude pour la Mort de Sardanapale?*) — Bâle, 1939, nº 141. — Paris, Louvre, 1982, nº 104.

Au recto, projet pour *L'Assassinat de l'Évêque de Liège :* le dais sous lequel se tient Guillaume de La Marck est au même endroit que dans la peinture définitive. Toutefois la table et les personnages sont évoqués dans une perspective totalement différente.
A gauche, le cavalier au casque ailé a été identifié par Johnson (1964, p. 261) comme pouvant être Bertram Risingham au moment où ce dernier va délivrer le chevalier de Rokeby et sa fille (dernier épisode de *Rokeby*, de Walter Scott). Delacroix, en effet, a noté ce sujet dans un des albums que conserve le Louvre (RF 9148, f° 31 verso).
Au verso, les croquis de gauche sont sans doute en rapport avec *L'Assassinat de l'Évêque de Liège ;* ceux de droite paraissent proches de la figure de femme qui se pend en haut, à droite de *La Mort de Sardanapale.*

154

FEUILLE D'ÉTUDES AVEC NOMBREUX PERSONNAGES ET UN CHEVAL

Plume et encre brune. H. 0,237; L. 0,372.
HISTORIQUE
E. Moreau-Nélaton; legs en 1927 (L. 1886a). Inventaire *RF 10613.*

Dans la partie droite, étude d'évêque, pour l'une des versions de *L'Assassinat de l'Évêque de Liège :* soit pour l'esquisse du Musée de Lyon (Sérullaz, *Mémorial,* 1963, nº 137, repr. et Johnson, 1981, nº 133, pl. 116), soit pour une peinture aujourd'hui non localisée (Johnson, 1981, nº 136, pl. 118). Ce dessin, de toute façon, se situe vers les années 1827-1829. On y trouve en outre en bas au premier plan, vers le centre gauche, deux croquis de personnages pour *Faust.*
A noter que l'on retrouve le groupe de l'évêque et des deux personnages l'entourant dans un dessin au lavis brun (coll. part., Vesoul; Sérullaz, *Mémorial,* 1963, nº 140, repr.) qui constitue une étape importante pour la genèse du tableau.

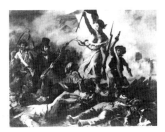

LE 28 JUILLET ou LA LIBERTÉ GUIDANT LE PEUPLE
(1830)

Peinture signée et datée 1830, exposée au Salon de 1831. Acquis pour la somme de 3.000 francs au Salon par Louis-Philippe pour le Musée Royal, alors au Palais du Luxembourg. Musée du Louvre (Sérullaz, Mémorial, 1963, nº 124 repr. — Sérullaz, 1980-1981, nº 106, repr. et pp. 49, 50, 51 couleurs. — Johnson, 1981, nº 144, pl. 126).

155

DIVERSES ÉTUDES D'UN HOMME MORT ALLONGÉ

Pinceau et lavis brun. H. 0,363; L. 0,225.

153

153 v

154

155

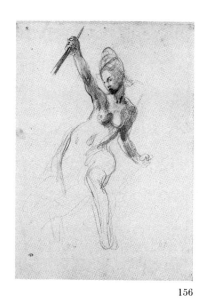

156

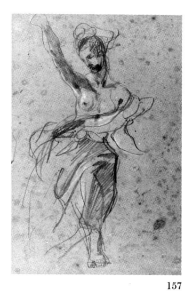

157

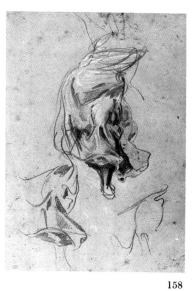

158

159

160

160 v

HISTORIQUE
E. Moreau-Nélaton; legs en 1927 (L. 1886a).
Inventaire *RF 10608*.

EXPOSITIONS
Paris, Louvre, Cabinet des Dessins, 1963, nº 32. — Paris, Louvre, 1982-1983, nº 37, repr.

Diverses études pour les hommes étendus morts au premier plan de *La Liberté*; mais ce sont plus des projets que des études définitives. L'homme étendu sur un grabat peut être mis en rapport avec l'épisode historique de la promenade des cadavres. Un dessin d'une collection particulière (Sérullaz, 1971, fig. 1) semble inspiré par le même événement.

156

FEMME A DEMI-NUE
BRANDISSANT UN BATON

Mine de plomb, avec légers rehauts de blanc. H. 0,324; L. 0,228.

HISTORIQUE
Atelier Delacroix; vente 1864, sans doute partie du nº 319 (31 feuilles). — Arosa ou Mouflard? — Collection Edgar Degas; 2e vente, Paris, 15-16 nov. 1918, nº 106 (1); acquis par la Société des Amis du Louvre et donné au Musée (L. 1886a).
Inventaire *RF 4522*.

BIBLIOGRAPHIE
Robaut, 1885, sans doute partie du nº 1558. — Escholier, 1926, repr. face à la p. 272. — Roger-Marx, 1933, pl. 31. — Adhémar, 1954, repr. p. 85. — Jullian, 1963, fig. 12. — Génies et Réalités, 1963, repr. face à la pl. XII. — Sérullaz, *Mémorial*, 1963, nº 125, repr. — Huyghe, 1964, nº 170, p. 208, pl. 170. — Maltese, 1965, nº 30, p. 154, fig. 30. — Johnson, 1981, sous le nº 144, cité p. 150.

EXPOSITIONS
Paris, Louvre, 1930, nº 282. — Bruxelles, 1936, nº 85. — Zurich, 1939, nº 146. — Bâle, 1939, nº 151. — Paris, Louvre, 1963, nº 123. — Kyoto - Tokyo, 1969, nº D 7, repr. — Paris, Louvre, 1982-1983, nº 24, repr.

Étude pour la figure de la Liberté, brandissant la hampe du drapeau.

157

FEMME A DEMI-NUE,
LEVANT LE BRAS DROIT

Mine de plomb et légers rehauts de blanc, sur papier brun. H. 0,291; L. 0,196.

HISTORIQUE
Atelier Delacroix; vente 1864, sans doute partie du nº 319. — Arosa ou Mouflard (?). — Collection Edgar Degas; 2e vente, Paris 15-16 nov. 1918, nº 106 (2); acquis par la Société des Amis du Louvre et donné au Musée (L. 1886a).
Inventaire *RF 4523*.

BIBLIOGRAPHIE
Robaut, 1885, sans doute partie du nº 1558. — Sérullaz, *Mémorial*, 1963, nº 126, repr. — Huyghe, 1964, nº 171, p. 208, pl. 171. — Johnson, 1981, sous le nº 144, cité p. 150.

EXPOSITIONS
Paris, Louvre, 1930, nº 284. — Paris, Louvre, 1963, nº 124. — Paris, Louvre, 1982-1983, nº 22, repr.

Étude pour la figure de la Liberté.

158

ÉTUDES DE DRAPERIE

Mine de plomb et légers rehauts de blanc, sur papier brun. H. 0,284; L. 0,205.

HISTORIQUE
Atelier Delacroix; vente 1864, sans doute partie du nº 319. — Arosa ou Mouflard (?). — Collection Edgar Degas; 2e vente, Paris 15-16 nov. 1918, nº 106 (3); acquis par la Société des Amis du Louvre et donné au Musée (L. 1886a).
Inventaire *RF 4524*.

BIBLIOGRAPHIE
Robaut, 1885, sans doute partie du nº 1558. — Sérullaz, *Mémorial*, 1963, nº 127, repr. — Johnson, 1981, sous le nº 144, cité p. 150.

EXPOSITIONS
Paris, Louvre, 1930, nº 283. — Zurich, 1939, nº 148. — Bâle, 1939, nº 150. — Paris, Louvre, 1963, nº 125. — Paris, Louvre, 1982-1983, nº 23, repr.

Trois études de draperie pour la figure de la Liberté. Voir également la feuille d'études de draperies conservée dans une collection particulière (Sérullaz, 1971, p. 60, fig. 9), qui présente en outre des croquis pour les personnages visibles au second plan du tableau.

159

FEUILLE D'ÉTUDES
D'UN COSTUME
DE GARDE NATIONAL

Mine de plomb. H. 0,200; L. 0,130.
Annotations à la mine de plomb, de haut en bas : *décoration blanche bordée de cramoisi - médaille argent - écarlate - buffleteries piquées - gris bleu - plaque de la giberne - cuivre sur drap rouge - écarlate - cuir - numéro des bataillons en cuivre - sur un pompon cramoisi, bleu vert de ve* (ssie).

HISTORIQUE
Atelier Delacroix; vente 1864, sans doute partie du nº 319. — Arosa ou Mouflard (?). — E. Moreau-Nélaton; legs en 1927 (L. 1886a).
Inventaire *RF 9237*.

BIBLIOGRAPHIE
Robaut, 1885, sans doute partie du nº 1558. — Sérullaz, *Mémorial*, 1963, nº 128, repr. — Johnson, 1981, sous le nº 144, cité p. 150.

EXPOSITIONS
Paris, Louvre, 1963, nº 126. — Paris, Louvre, 1982-1983, nº 38, repr.

L'uniforme est ici celui du soldat étendu au premier plan à droite de la peinture, identifié par H. Toussaint (cat. exp. Paris, Louvre, 1982-1983) comme un voltigeur d'un régiment suisse de la garde royale. Les précisions concernant la giberne se rapportent à la giberne de l'infanterie de la garde royale portée par le gamin juché sur la barricade.

D'autres études pour le voltigeur suisse sont conservées dans une collection particulière (Sérullaz, 1971, p. 61, fig. 17 et 18, p. 62, fig. 19).

160

GROUPES DE MAISONS

Mine de plomb. H. 0,168; L. 0,140.
Au verso, à la mine de plomb, groupe de maisons.

161

HISTORIQUE
Atelier Delacroix; vente 1864, sans doute partie du n° 319. — Arosa ou Mouflard (?). — E. Moreau-Nélaton; legs en 1927 (L. 1886a). Inventaire *RF 9236*.
BIBLIOGRAPHIE
Robaut, 1885, sans doute partie du n° 1558. — Sérullaz, *Mémorial*, 1963, n° 129, repr. — Johnson, 1981, sous le n° 144, cité p. 151.
EXPOSITIONS
Paris, Louvre, 1982-1983, n° 39, repr.

Au recto comme au verso, groupes de maisons, jusqu'ici considérées comme études pour le fond du tableau, partie droite.
Toutefois H. Toussaint (cat. exp. Paris, Louvre, 1982-1983, n° 39) pense que ce dessin est nettement postérieur à la peinture et n'a pas de rapport avec celle-ci.

161

FEUILLE D'ÉTUDES AVEC PERSONNAGES ET UN GROUPE DE MAISONS

Pinceau et lavis brun. H. 0,225; L. 0,322.
HISTORIQUE
E. Moreau-Nélaton; legs en 1927 (L. 1886a). Inventaire *RF 10610*.

Le petit croquis de maisons est en rapport avec le dessin précédent RF 9236.
Il est possible que le personnage à tête renversée, au-dessous, soit un projet pour le personnage mort au premier plan du tableau.

MIRABEAU ET DREUX-BRÉZÉ
(1830-1831)

La première esquisse peinte (Louvre) se situe vers 1830 et la seconde plus poussée (Ny Carlsberg Glyptotek à Copenhague) est signée et datée 1831. L'une et l'autre se rapportent au concours organisé pour la décoration de la salle des séances du Palais-Bourbon (Sérullaz, 1980-1981, n° 117, repr. — Johnson, 1981, n° 146, pl. 129).

Voir album RF 9148, f°s 1 recto, 2 recto, 3 recto, 4 verso, 5 recto, 6 recto, ainsi que le dessin RF 9898.

162

ÉTUDES DE PERSONNAGES EN COSTUME LOUIS XVI

Mine de plomb. H. 0,131; L. 0,102.
En bas à droite, annotation à la mine de plomb : *Robes* (pierre)?
HISTORIQUE
E. Moreau-Nélaton; legs en 1927 (L. 1886a). Inventaire *RF 10012*.

Études de coiffures et de costumes, en vue du *Mirabeau et Dreux-Brézé*.

163

CINQ ÉTUDES DE TÊTES D'HOMMES, DE PROFIL A DROITE

Mine de plomb. H. 0,162; L. 0,215.
HISTORIQUE
Atelier Delacroix; vente 1864. — A. Robaut (code au verso et annotations : *études pour*

Mirabeau et Dreux-Brézé). — E. Moreau-Nélaton; legs en 1927 (L. 1886a). Inventaire *RF 9583*.
EXPOSITIONS
Paris, Louvre, 1930, n° 287.

Exécuté vraisemblablement vers 1830-1831, sans doute d'après des gravures, en vue du *Mirabeau et Dreux-Brézé*. La tête en haut, à gauche, semble bien avoir servi, en effet, pour le personnage qui se trouve derrière Mirabeau, dans l'esquisse conservée à Copenhague (Johnson, 1981, n° 146, pl. 129).

UN INDIEN ARMÉ DU GOURKA-KREE
(1830)

Peinture. Salon de 1831, n° 513. Zurich, Kunsthaus (Sérullaz, Mémorial, 1963, n° 133 repr. — Sérullaz, 1980-1981, n° 107 repr. — Johnson, 1981, n° 39, pl. 34).

164

FEUILLE D'ÉTUDES DE TÊTES

Pinceau et lavis brun. H. 0,303; L. 0,193.
HISTORIQUE
Atelier Delacroix; vente 1864. — A. Robaut (code au verso). — E. Moreau-Nélaton; legs en 1927 (L. 1886a). Inventaire *RF 9640*.

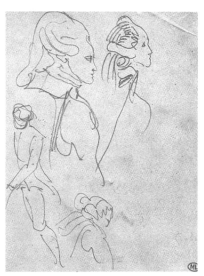

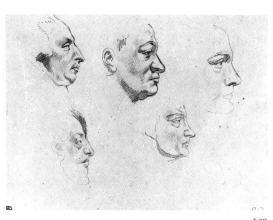

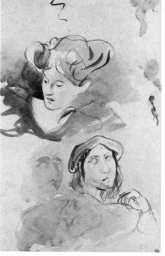

BIBLIOGRAPHIE
Johnson, 1981, sous le n° 39, cité p. 209 et fig. 26, p. 208.
EXPOSITIONS
Paris, Louvre, 1930, n° 554. — Paris, Louvre, Cabinet des Dessins, 1963, n° 33.

On distingue dans le bas de la feuille, au centre d'une tache de lavis, la tête de l'Indien avec ses grosses moustaches, en sens inverse du tableau.

La tête de jeune homme coiffé d'une calotte a été mise en rapport par Johnson (1981, n° L 105, fig. 26) avec la peinture exposée au Salon de 1831, *Le jeune Raphael méditant dans son atelier* (localisation actuelle inconnue).

165

FEUILLE D'ÉTUDES DE TÊTES ET DE PERSONNAGES, CERTAINS DE TYPE ORIENTAL

Plume et encre brune, lavis brun. H. 0,226; L. 0,184.

HISTORIQUE
E. Moreau-Nélaton; legs en 1927 (L. 1886a). Inventaire *RF 10296*.

Au centre de la feuille, une étude de tête que l'on peut rapprocher de celle — en sens inverse — de l'Indien armé d'un gourka-kree?

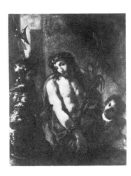

ECCE HOMO
(Vers 1830-1833)

Peinture. Suisse, collection particulière (Johnson, 1981, n° 157, pl. 138, la date plutôt vers 1850 alors que Robaut, 1885, n° 1554, donne la date de 1830).

166

CHRIST AU ROSEAU ET DEUX PERSONNAGES

Pinceau et lavis brun. H. 0,157; L. 0,126.

HISTORIQUE
Atelier Delacroix; vente 1864, sans doute partie du n° 375. — E. Moreau-Nélaton; legs en 1927 (L. 1886a).
Inventaire *RF 9991*.

BIBLIOGRAPHIE
Robaut, 1885, sans doute partie du n° 1796.
EXPOSITIONS
Paris, Louvre, 1982, n° 54.

Cette étude nous paraît avoir été réalisée en vue de la peinture du même sujet, cataloguée par Robaut en 1830 (n° 1554).
Nous ne pensons pas possible qu'il s'agisse de la sépia exposée au Salon de 1831, n° 2953, sous le titre *Un Ecce Homo*, bien que les dimensions soient très voisines : H. 0,015; L. 0,09 (Robaut, 1885, n° 339). On peut, par ailleurs, comparer ce dessin à la lithographie datée de 1833 (Delteil, 1908, n° 14). Pour ces raisons, on peut situer le dessin vers 1830-1833.

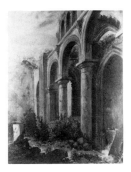

RUINES DE LA CHAPELLE DE L'ABBAYE DE VALMONT
(1831)

Peinture signée et datée 1831. Collection particulière, Paris (Sérullaz, Mémorial, 1963, n° 148, repr. — Johnson, 1981, n° 158, pl. 139).

167

RUINES D'UNE ABBAYE GOTHIQUE

Aquarelle, sur traits à la mine de plomb. H. 0,197; L. 0,158.

HISTORIQUE
Atelier Delacroix; vente 1864, sans doute partie du n° 597 (50 feuilles). — Chocquet; vente, Paris, 1er juillet 1899, n° 125. — E. Moreau-Nélaton; legs en 1927 (L. 1886a). Inventaire *RF 9250*.

BIBLIOGRAPHIE
Robaut, 1885, sans doute partie du n° 1809. — Conan, 1963, p. 274 et note 17. — Sérullaz, *Mémorial*, 1963, n° 149, repr.
EXPOSITIONS
Paris, Louvre, 1930, n° 288. — Paris, Atelier, 1935, n° 29. — Paris, Louvre, 1982, n° 302.

Étude partielle des ruines de l'abbaye de Valmont, pour la peinture où Delacroix s'est représenté dessinant parmi les ruines.
La chapelle de l'abbaye bénédictine de Valmont près de Fécamp, appartint — ainsi que le château où Delacroix se rendit fréquemment — suc-

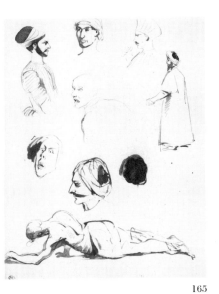

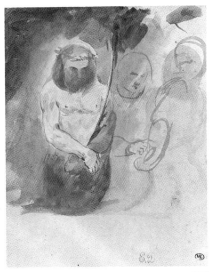

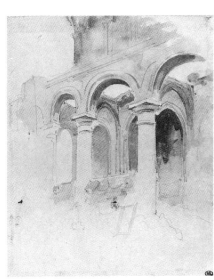

cessivement à l'un des oncles de l'artiste, M. Bataille, au fils de celui-ci, puis à un cousin, M. Bornot. La peinture est datée de 1831, lors du troisième séjour de l'artiste à Valmont; il est donc vraisemblable que l'aquarelle qui a servi pour le tableau, date de cette période.

SCÈNE RENAISSANCE
(Vers 1831-1832)

Peinture. Localisation actuelle inconnue (Sérullaz, 1980-1981, n° 131, repr. — Johnson, 1981, n° D. 17, pl. 191).

168

INTÉRIEUR AVEC UN LONG COULOIR. TÊTE D'HOMME

Mine de plomb, rehauts de lavis brun.
H. 0,228; L. 0,180.

HISTORIQUE
E. Moreau-Nélaton; legs en 1927 (L. 1886a).
Inventaire *RF 10418*.

BIBLIOGRAPHIE
Johnson, 1981, sous le n° D.17, cité p. 237.

EXPOSITIONS
Paris, Louvre, 1930, n° 772b.

Reproduisant, à peu de choses près, le décor de la *Scène renaissance*, petite peinture ayant appartenu à George Sand et qu'elle aurait donnée en 1876 à Gustave Chaix d'Est-Ange, ce dessin constitue, à notre avis, une preuve suffisante de l'authenticité de cette œuvre reproduite par Huyghe

(1964, n° 151 p. 207, pl. 151) et par nous-mêmes (Sérullaz, 1980-1981, n° 131) comme un original de Delacroix, mais rejetée par Johnson, qui, pourtant, fait état du présent dessin.

L'APPARTEMENT DU COMTE DE MORNAY
(1833)

Esquisse pour la peinture (détruite durant la guerre de 1914-1918) exposée au Salon de 1833 (n° 633) sous le titre : Intérieur d'un appartement avec deux portraits. Elle représentait le prince Demidoff en visite chez le comte de Mornay. Musée du Louvre (Sérullaz, Mémorial, 1963, n° 193, repr. — Sérullaz, 1980-1981, n° 136, repr.).

169

INTÉRIEUR PRÉSENTÉ COMME UNE TENTE

Aquarelle, sur traits à la mine de plomb.
H. 0,309; L. 0,230.
Annotations à la mine de plomb : *intérieur, appartement avec 2 portraits.*

HISTORIQUE
Atelier Delacroix; vente 1864, sans doute n° 566, ou 571, ou 572? (adjugé 100 F à A. Robaut). — A. Robaut. — E. Moreau-Nélaton; legs en 1927 (L. 1886a).
Inventaire *RF 9293*.

BIBLIOGRAPHIE
Robaut, 1885, n° 445. — Sérullaz, 1951, n° 5, pl. 5. — Sérullaz, *Mémorial*, 1963, n° 194, repr.

EXPOSITIONS
Paris, École des Beaux-Arts, 1885, n° 400 (à M. Art, c'est-à-dire A. Robaut). — Paris, Louvre, 1930, n° 347. — Paris, Atelier, 1932, n° 168. — Paris, Orangerie, 1933, n° 203. — Paris, Atelier, 1937, n° 13. — Paris, Atelier, 1939, n° 13. — Paris, Louvre, 1951, n° 5. — Paris, Louvre, 1963, n° 194. — Paris, Louvre, 1982, n° 220.

Vue de l'appartement qu'occupait le comte de Mornay rue de Verneuil. Cette aquarelle est très proche de la petite esquisse peinte conservée au Louvre (cf. Sérullaz, *Mémorial*, 1963, n° 193, repr.).

DÉCORATION DU SALON DU ROI AU PALAIS BOURBON
(1833-1838)

Le 31 août 1833, Delacroix reçoit, grâce à Thiers qui fait alors partie du ministère, sa première commande de décoration : celle du Salon du Roi au Palais-Bourbon, pour la somme de 35 000 francs. Cette décoration comprend le plafond composé de huit caissons — quatre grands (H. 1,40; L. 3,80) et quatre petits (H. 1,40; L. 1,40) — les quatre frises (H. 2,60; L. 11 m) qui se déroulent au-dessus des archivoltes surmontant portes et fenêtres, et les huit pilastres (H. 3 m; L. 1 m), deux sur chaque mur. L'artiste exécuta le plafond à l'huile sur toiles marouflées, et les frises directement sur le mur, à l'huile et à la cire; les pilastres, eux, sont en grisaille sur le mur.
Delacroix réalisa cette commande seul, sans aide aucune (sauf les ornements pour lesquels il fit appel à des décorateurs de profession) et l'acheva au début de 1838.
L'artiste en a donné lui-même dans un mémoire rédigé en 1848, après la chute de la monarchie de juillet et reproduit par le Journal « L'Art », le 16 juillet 1878, une description détaillée : « Le Salon du Roi ou Salle du Trône était mal disposée pour la peinture. C'est une grande pièce carrée percée de tous côtés de portes et de fenêtres réelles ou simulées, qui ne laissent entre elles que d'étroits trumeaux. Au-dessus des archivoltes régnait une large frise, qui n'offrait encore, de ce côté,

168

169

aucune place à remplir. On a pu supprimer cette frise, de manière à la réunir à la corniche en l'amoindrissant. Il en est résulté entre les archivoltes et au-dessus, un espace suffisant pour y placer des sujets importants, qui se lient entre eux et occupent sans interruption tout le tour de la salle (...)

» Quatre caissons principaux, allongés et étroits, occupent le plafond. Le peintre y a représenté quatre figures allégoriques, qui dominent la composition et symbolisent, dans son esprit, les forces vives de l'État, à savoir la Justice, l'Agriculture, l'Industrie et la Guerre.

» 1º « La Justice » au-dessus de la niche occupée par le trône. Elle est l'attribut de la puissance suprême et le lien principal de la société humaine. Dans le tableau, elle étend son sceptre sur des femmes, des vieillards, etc. Au-dessus des archivoltes qui occupent cette face du Salon et dans cet espace ménagé dont il a été parlé plus haut, le peintre a représenté, dans une sorte de frise continue, des sujets qui se rapportent à la Justice dans les figures de moindre dimension, colorées également. D'un côté, la Vérité, la Prudence, etc., assistent un vieillard occupé à écrire les lois; la Méditation s'applique sur les textes; les peuples se reposent sous l'égide des lois protectrices. De l'autre côté, trois vieillards siègent sur un tribunal. La Force debout, représentée sous les traits d'une jeune femme presque nue, appuyée sur la massue et ayant à ses pieds un lion frémissant, est l'appui naturel de leurs décisions et, plus loin, un génie vengeur, qui semble exécuter leurs ordres va saisir dans leurs repaires les larrons et les sacrilèges, occupés à cacher ou à dérober des vases, des trésors, etc. Toute cette partie de la composition est la première qui s'offre aux yeux quand on entre par la porte principale et se trouve placée au-dessus du trône, comme nous l'avons dit.

» 2º « L'Agriculture ». Cette figure occupe le grand caisson à droite. Elle allaite des enfants, qui se pressent sur son sein bruni. Un laboureur est occupé à ensemencer, etc.

» Dans la frise correspondante, d'un côté, les vendangeurs, les faunes, les suivants de Bacchus célèbrent cette fête de l'automne. De l'autre, les moissons : un robuste paysan porte à ses lèvres un vase, que lui présentent des femmes, des enfants, une moissonneuse endormie est étendue sur des gerbes : plus loin, retiré à l'ombre, un jeune homme, couronné de lierre, s'exerce sur la flûte.

» 3º « L'Industrie ». Sur la face correspondante, se déroulent les accents variés qui se rapportent à l'Industrie et au Commerce. La figure principale, occupant le plafond, est caractérisée par des accessoires, tels que ballots de marchandises, ancres, etc. Un génie, appuyé sur un trident, figure l'importance de la Marine. Un autre génie ailé, armé d'un caducée, symbolise la rapidité des transactions.

» Au-dessus des archivoltes, on voit, à gauche, des nègres chargés de marchandises, échangeant contre nos denrées l'ivoire, la poudre d'or, les dattes, etc. Des nymphes de l'océan, des dieux marins, chargés des perles et des coraux de la mer, président à l'embarquement des navigateurs, figurés par des enfants qui couronnent de fleurs la proue d'un navire. A droite, des métiers à tisser la soie, des fileuses, des femmes apportant les cocons dans les corbeilles et d'autres personnages occupés

à les recueillir sur les branches mêmes du mûrier.

» 4º « La Guerre ». L'Agriculture et le Commerce fournissent les éléments de la vie dans les matières produites ou échangées; la Justice conserve la sécurité des relations entre les particuliers d'un état. La guerre est le moyen de protection contre les attaques du dehors. Dans le dernier caisson, la figure de la Guerre est représentée par une femme couchée, coiffée d'un casque, la poitrine couverte par l'égide et tenant des drapeaux. Des femmes éplorées s'enfuient et se retournent une dernière fois pour contempler les traits du père ou du mari qui est tombé pour défendre le pays. Les sujets correspondants occupant la face inférieure de la muraille, sont d'une part, les malheurs de la guerre : les femmes emmenées en esclavage, lançant au ciel des regards de désespoir, puisqu'elles ne peuvent élever, pour le prendre à témoin, leurs faibles bras chargés de liens. « Nam teneres arcebant, » etc., Des guerriers rattachent leurs armes et s'élancent au son de la trompette. De l'autre part, on a représenté la fabrication des armes, les arsenaux remplis d'épées, de boucliers, de catapultes. Des forgerons gonflent les soufflets et font rougir le fer; d'autres aiguisent les épées ou martèlent sur l'enclume les casques et les cuirasses. Des légendes latines, la plupart tirées des poètes, se lisent au-dessus de la plupart des sujets. Ainsi, pour le premier des sujets qu'on vient de voir : « Invisa matribus arma »; pour le second : « gladios incude parante ».

» Nous n'avons pas parlé, dans la disposition du plafond, des quatre caissons plus petits, placés aux quatre angles de la pièce, entre les caissons allongés occupés par les grandes figures de la « Justice », etc. Ces places sont remplies par des figures d'enfants portant des emblèmes, tels que le hibou de Minerve pour la Sagesse, la massue d'Hercule pour la Force, le ciseau et le marteau du statuaire pour les Arts, etc. Ces figures d'enfants, par leur petite stature, servent d'opposition aux grands sujets et concourent à l'ensemble du plafond.

» On a représenté dans les trumeaux allongés qui forment la séparation des fenêtres ou portes, les principaux fleuves de la France peints en grisaille. Il faut y ajouter l'Océan et la Méditerranée, qui sont les cadres naturels de notre pays et qui sont figurés aux deux côtés du trône, au fond de la pièce. Ces figures, étant d'une proportion beaucoup au-dessus de la naturelle, sont atténuées de ton de manière à ne pas trop attirer l'attention. »

(Sérullaz, Peintures Murales, 1963, pp. 27 à 47. — Sérullaz, Mémorial, 1963, pp. 195-196).

170

FEUILLE D'ÉTUDES

Mine de plomb, pinceau et lavis brun.
H. 0,180; L. 0,227.

HISTORIQUE
E. Moreau-Nélaton; legs en 1927 (L. 1886a).
Inventaire *RF 10432*.

En bas, croquis de pilastre et d'un mur avec trois portes-fenêtres cintrées surmontées d'une frise et séparées

par des pilastres. Au-dessus vers la droite, plan d'un plafond avec un carré et un rectangle correspondant, dans l'ensemble, au plafond et aux murs avec portes, pilastres et frise du Salon du Roi ou salle du trône, au Palais-Bourbon.

Cette feuille semble ainsi être l'une des premières mises en place, très sommaire, du décor.

Le torse de l'homme de dos serait peut-être une étude pour l'une des frises.

Le paysage esquissé en haut pourrait avoir été exécuté en septembre 1834 lors du séjour que Delacroix fit à cette époque à Valmont, en Normandie, où il s'essaya à la fresque.

171

FEUILLE D'ÉTUDES AVEC NOMBREUX PERSONNAGES

Mine de plomb. H. 0,248; L. 0,372.
Annotations à la mine de plomb : *bled de turquie - argent - vigne et épis de bled.*

HISTORIQUE
Atelier Delacroix; vente 1864, partie du n° 250 (35 feuilles en 6 lots adjugés 340 F à MM. Delille, J. Leman, E. Minoret...). — E. Moreau-Nélaton; legs en 1927 (L. 1886a).
Inventaire *RF 9307.*

BIBLIOGRAPHIE
Robaut, 1885, sans doute partie du n° 1659. — Sérullaz, *Master Drawings*, 1963, p. 42, pl. 29.

EXPOSITIONS
Paris, Palais-Bourbon, 1935, hors cat. — Paris, Palais-Bourbon, 1957, n° 6.

Les croquis de cette feuille, disposés en trois registres, sont à mettre en rapport non pas avec la réalisation définitive du plafond du Salon du Roi, mais avec les premières pensées à la plume publiées par Robaut (1885, n°s 532 à 535, appartenant à M. Arago). Les croquis du registre supérieur, tout comme les figures dessinées à gauche du registre intermédiaire sont, en effet, proches du *Commerce* (Robaut, 1885, n° 534); les figures dessinées à droite du registre intermédiaire, se retrouvent, par contre, dans la composition de l'*Agriculture* (Robaut, 1885, n° 535) que l'on peut rapprocher du dessin à la plume de la collection Granville, aujourd'hui conservé au Musée de Dijon, pour le caisson de l'*Agriculture* (Sérullaz, *Mémorial*, 1963, n° 261, repr.).
Le motif dessiné au registre inférieur, enfin, reprend celui de *La Justice* (Robaut, 1885, n° 532) et peut être rapproché du dessin pour la frise de la *Justice* conservé au Metropolitan Museum de New York (1916 - 16 - 37 - 4).

172

FEMME AVEC DES ENFANTS DANS LES BRAS, DEUX FEMMES TENANT EN LAISSE UN FÉLIN

Mine de plomb. H. 0,176; L. 0,223.
Annotation à la mine de plomb : *Jean Duvet.*

HISTORIQUE
Atelier Delacroix; vente 1864, sans doute partie des n°s 250 (35 feuilles) ou 255 (35 feuilles). — E. Moreau-Nélaton; legs en 1927 (L. 1886a).
Inventaire *RF 9300.*

BIBLIOGRAPHIE
Robaut, 1885, sans doute partie des n°s 1659 ou 1668. — Sérullaz, *Mémorial*, 1963, n° 260, repr. — Spector, 1981, p. 205, fig. 8.

EXPOSITIONS
Paris, Louvre, 1963, n° 265. — Paris, Louvre, 1982, n° 236.

Projet, très différent de la peinture, pour le caisson de *La Justice* ou pour la frise de *La Justice.* Cette première pensée est à rapprocher d'un dessin à la plume du même sujet, catalogué par Robaut (1885, n° 532).
Signalons, par ailleurs, que bien des années plus tard — 1857-1861 — sur une feuille d'études pour *Héliodore chassé du Temple*, conservée au Fogg Art Museum de Cambridge (*Mémorial*, 1963, n° 512), Delacroix fera également référence à Jean Duvet : *voir Jean Duvet pour les anges.*
Jean Duvet, fils d'un orfèvre, graveur français né à Dijon en 1485, mourut à Langres vers 1570.
A comparer à un dessin du même sujet, mais en sens inverse, également pour le caisson de *La Justice* et conservé au Metropolitan Museum de New York (Sérullaz, *Master Drawings*, 1963, pl. 30, p. 42).

173

FEUILLE D'ÉTUDES AVEC DIVERS PERSONNAGES

Mine de plomb. H. 0,200; L. 0,311.

HISTORIQUE
Cachet dit d'Andrieu (L. 838). — E. Moreau-Nélaton; legs en 1927 (L. 1886a).
Inventaire *RF 9945.*

En haut, à droite, étude à rapprocher du personnage à droite du caisson de *La Justice.* A comparer à un dessin de Delacroix conservé au Metropolitan Museum de New York (Sérullaz, *Master Drawings*, 1963, pl. 30, p. 42).

174

FEUILLE D'ÉTUDES AVEC TROIS PERSONNAGES ET TROIS FEMMES EN BUSTE

Plume et encre brune. H. 0,225; L. 0,232.

HISTORIQUE
E. Moreau-Nélaton; legs en 1927 (L. 1886a).
Inventaire *RF 9598.*

BIBLIOGRAPHIE
Sérullaz, *Mémorial*, 1963, n° 259, repr.

EXPOSITIONS
Paris, Louvre, 1963, n° 264.

La tête du haut a pu servir pour la figure de droite dans le caisson de *La Justice*, et la silhouette étendue au centre est un projet très proche de la figure principale du même caisson. En bas, les deux croquis de têtes ont servi pour la tête du personnage principal du caisson de *La Guerre.*

175

FEUILLE D'ÉTUDES AVEC DIVERSES FIGURES

Mine de plomb. H. 0,200; L. 0,310.

HISTORIQUE
Darcy (L. 652F). — Cailac. — Acquis en 1932 (L. 1886a).
Inventaire *RF 22958.*

EXPOSITIONS
Paris, Palais-Bourbon, 1963, n° 7.

En haut, à droite, la femme nue tenant des enfants sur son sein est un projet pour le caisson de *L'Agriculture*. A comparer au dessin à la plume de la collection Granville au Musée de Dijon (Sérullaz, *Mémorial*, 1963, n° 261, repr.), à un autre dessin à la plume conservé au Musée Bonnat à Bayonne (Inventaire 1928 [N.I. 569]) et enfin à une étude, également à la plume, conservée à la Kunsthalle de Brême (Inventaire 65/639). Les autres figures de la feuille sont copiées d'après la gravure de T. van Thulden, *l'Arc de Triomphe de Philippe IV* (face postérieure), d'après Rubens.

176

FEMME ALLONGÉE, DEMI-NUE, ALLAITANT UN ENFANT

Plume et encre brune. Léger croquis à la mine de plomb. H. 0,134; L. 0,317.

HISTORIQUE
Atelier Delacroix; vente 1864, sans doute partie des n°s 250 (35 feuilles) ou 255 (35 feuilles). — E. Moreau-Nélaton; legs en 1927 (L. 1886a).
Inventaire *RF 9977.*

BIBLIOGRAPHIE
Robaut, 1885, sans doute partie des n°s 1659 ou 1668.

EXPOSITIONS
Paris, Palais-Bourbon, 1963, n° 176. — Paris, Louvre, 1982, n° 240.

Il pourrait s'agir ici, soit d'une première pensée pour le caisson de *L'Agriculture*, soit d'un projet pour une figure de la frise de *La Justice*,

170

171

172

173

174

175

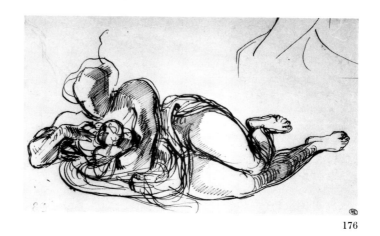

176

177

178

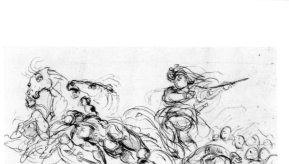

179

180

181

au-dessus de la niche centrale, près des juges. Ce dessin est à rapprocher par son style, comme par l'attitude du personnage, d'un dessin également à la plume et conservé au Musée de Dijon (Inventaire J. 385), représentant *La Méditation qui s'applique à interpréter les textes* (Prat, 1981, p. 105, fig. 4, notes 17 et 18).

177

FEUILLE D'ÉTUDES AVEC PERSONNAGES CASQUÉS OU VOLANT

Mine de plomb. H. 0,212; L. 0,330.
Annotations à la mine de plomb : *l'histoire - ou des génies sans beaucoup de signif*(ation).
HISTORIQUE
Atelier Delacroix; vente 1864, sans doute partie du n° 250 (35 feuilles) ou 255 (35 feuilles). — E. Moreau-Nélaton; legs en 1927 (L. 1886a).
Inventaire *RF 9295*.
BIBLIOGRAPHIE
Robaut, 1885, sans doute partie des n°s 1659 ou 1668. — Sérullaz, *Master Drawings*, 1963, p. 43, fig. 31ᵃ.
EXPOSITIONS
Paris, Palais-Bourbon, 1963, n° 3.

En haut, projet pour le caisson de *La Guerre*, à comparer à un autre dessin ayant appartenu à M. Étienne Arago (Robaut, 1885, n° 533).
En bas, projet pour le caisson de *L'Agriculture*, très différent du dessin de même sujet de la collection Granville et conservé au Musée des Beaux-Arts de Dijon (Sérullaz, *Mémorial*, 1963, n° 261), de celui du Musée Bonnat à Bayonne (Inventaire 1928; N.I. 569) ainsi que de celui de la Kunsthalle de Brême (Inventaire 65/639).
Vers la droite du dessin, dans des carrés, sans doute des projets non réalisés pour les quatre petits caissons.

178

FEUILLE D'ÉTUDES AVEC PERSONNAGES

Mine de plomb. H. 0,199; L. 0,309.
HISTORIQUE
Cachet dit d'Andrieu (L. 838a). — E. Moreau-Nélaton; legs en 1927 (L. 1886a).
Inventaire *RF 9953*.

La figure centrale de ce dessin se retrouve en bas au centre d'une feuille d'études de figures, sans doute pour les caissons du Salon du Roi, conservée dans une collection particulière parisienne.
A comparer à la partie supérieure du RF 9943, projet non réalisé pour le caisson de *La Guerre*.

179

FEUILLE D'ÉTUDES AVEC NOMBREUX PERSONNAGES

Mine de plomb, plume et encre brune.
H. 0,445; L. 0,595.
Annotations à la plume : *draperie d'un seul burnous*, et à la mine de plomb en bas à droite, peu lisible : *voir mon croquis d'après nature pour la Grèce*, et en bas vers le centre : *prendre la grande Charlotte*.
HISTORIQUE
E. Moreau-Nélaton; legs en 1927 (L. 1886a).
Inventaire *RF 9943*.
BIBLIOGRAPHIE
Sérullaz, *Master Drawings*, 1963, p. 43, pl. 31ᵇ.
EXPOSITIONS
Paris, Palais-Bourbon, 1963, n° 5. — Paris, Louvre, 1982, n° 234.

En haut, à gauche, ainsi qu'à droite, premières pensées pour le caisson du plafond de *La Guerre*; à comparer au dessin RF 29664 traitant le même sujet, avec quelques variantes; celui-ci est, d'autre part, noté au verso de la couverture de l'album RF 23357. On lit en effet de la main de l'artiste : « *Le peintre a représenté le Dieu Mars sur son char, fier et même terrible. La Renommée vole autour de lui ; la Peur, la Mort marchent devant ses coursiers couverts d'écume. Il entre dans la mêlée et une poussière épaisse commence à le dérober.* » (voir aussi *Journal*, III, p. 342). Signalons, en outre, que la Bibliothèque du Palais Bourbon conserve une liste manuscrite de la main de Delacroix où sont notés des sujets pour la décoration de la Chambre des Députés (dont la Bibliothèque); on y lit notamment : « *Mars sur son char. La peur et la mort attellent et précèdent ses coursiers. Pour un des bouts.* » (Sérullaz, *Peintures Murales*, 1963, p. 52).
En bas de la feuille, diverses recherches non réalisées exactement, pour la frise de *La Justice*. Le personnage assis au centre se retrouve, avec des variantes, sur une feuille conservée à la Bibliothèque du Palais Bourbon.
Le personnage dessiné en bas à l'extrémité droite, de même que les deux silhouettes l'une au-dessus de l'autre, à l'extrémité gauche, et aussi les deux petites figures de part et d'autre du personnage assis, drapé, nous paraissent faire partie des recherches pour l'allégorie de *La Force*. A comparer au dessin RF 23319.
Enfin, en bas vers la gauche, études pour *La Justice de Trajan*, peinture exposée au Salon de 1840 et conservée au Musée des Beaux Arts de Rouen.

180

HOMME DEBOUT SUR UN CHAR TIRÉ PAR DEUX CHEVAUX QUE RETIENT UN PERSONNAGE VOLANT

Plume et encre brune. H. 0,216; L. 0,414.
HISTORIQUE
Atelier Delacroix; vente 1864, sans doute partie des n°s 250 (35 feuilles) ou 255 (35 feuilles). — Barbedienne - Acquis par le Comte Armand Doria le 23 janvier 1878. — Arnaud Doria, petit-fils du précédent qui en fit don à la Société des Amis du Louvre pour le Cabinet des Dessins en 1948 (L. 1886a).
Inventaire *RF 29664*.
BIBLIOGRAPHIE
Robaut, 1885, sans doute partie des n°s 1659 ou 1668. — Bouchot-Saupique, 1948, pp. 66 à 69, fig. 1. — Sérullaz, *Mémorial*, 1963, n° 262, repr. — Sérullaz, *Master Drawings*, 1963, p. 43, pl. 32. — Huyghe, 1964, n° 328 p. 496, pl. 328.
EXPOSITIONS
Venise, 1956, n° 65. — Paris, Louvre, 1963, n° 267. — Kyoto-Tokyo, 1969, n° D 13, repr. — Nancy, 1978, n° 73. — Paris, Louvre, 1982, n° 241.

Ce dessin passait primitivement pour une recherche en vue du plafond de la Galerie d'Apollon au Louvre (1849-1850). L'étude de la composition et du style nous a amenés à le situer beaucoup plus tôt dans la carrière de l'artiste, entre 1833 et 1838. Nous avions d'abord émis l'hypothèse qu'il pouvait être une première pensée pour l'hémicycle d'Attila à la Bibliothèque du Palais Bourbon. Mais la forme en rectangle allongé — très caractéristique — et la comparaison avec trois projets de caissons pour *La Guerre*, figurant sur la feuille de croquis du Louvre, RF 9943, projets presque identiques — nous ont permis d'affirmer qu'il s'agit en fait d'une première pensée non réalisée pour le caison de *La Guerre*.
Le personnage représenté ici casqué et brandissant un javelot ne peut être Apollon puisque dépourvu de carquois et de flèches et son char d'autre part, est un bige, alors que celui d'Apollon est un quadrige.
Pour la description de cette scène, nous renvoyons au dessin RF 9943, à l'album RF 23357, verso de la couverture, au *Journal* (III, p. 342) et enfin à Sérullaz (1963, *Peintures Murales*, p. 52).

181

FEUILLE D'ÉTUDES AVEC DIVERS PERSONNAGES ET MOTIFS ARCHITECTURAUX

Mine de plomb. H. 0,192; L. 0,296.
Annotations à la mine de plomb : *Matribus*

182

183

184

185

186

187

détestati - masque ou ornements terre d'ombre autres blanches - Commerce - commerce (rayé) - Agriculture.

HISTORIQUE
Atelier Delacroix; vente 1864, sans doute partie des nᵒˢ 250 (35 feuilles) ou 251 (87 feuilles). — E. Moreau-Nélaton; legs en 1927 (L. 1886a).
Inventaire *RF 9296.*

BIBLIOGRAPHIE
Robaut, 1885, sans doute parties des nᵒˢ 1659 ou 1661.

EXPOSITIONS
Paris, Palais-Bourbon, 1963, nᵒ 15.

En haut, projets pour la frise de *La Guerre.*
En bas, projets pour les petits caissons du plafond, notamment pour celui du *Commerce* (remplacé définitivement par *L'Industrie*) et pour celui de *L'Agriculture.*

182

FEUILLE D'ÉTUDES AVEC DIVERS PERSONNAGES ET PLANS D'UN PLAFOND

Mine de plomb. H. 0,194; L. 0,302.
Annotation à la mine de plomb : *rappelant les écoinçons.*

HISTORIQUE
Darcy (L. 652ᶠ). — Cailac. — Acquis en 1932 (L. 1886a).
Inventaire *RF 22962.*

Exécuté sans doute entre 1833 et 1842. D'après les plans rectangulaires et carrés, on peut supposer qu'il s'agit ici d'un projet pour la décoration des grands et petits caissons du plafond du Salon du Roi au Palais Bourbon (1833-1838). Cependant le pendentif de forme octogonale au centre évoquerait plutôt les pendentifs *hexagonaux* de la coupole de la Bibliothèque du Palais du Luxembourg. Le vieillard barbu lisant à droite pourrait être un projet pour un *Saint Jérôme* ou pour un père de l'Église, mais plus vraisemblablement pour le vieillard de la frise de *La Justice* au Salon du Roi. Nous pensons donc que cette feuille pourrait se rapporter à la décoration du Salon du Roi.

183

ÉTUDES DE PLAFOND, ARCS EN PLEIN CINTRE ET PILASTRES

Mine de plomb. H. 0,243; L. 0,371.
Nombreuses annotations à la mine de plomb.
Au centre : *Petites figures or ou terre d'ombre - jouant de la flûte - de l'autre côté homme buvant - blanc - Petite figure noire et le reste blanc et or - or le bord - quand il y aura des vides dans les pendentifs remplir avec des arbres, palmiers, lauriers, oliviers, draperies -*

Syrènes (il faut peut-être renoncer à faire ces figures blanches, le fond étant blanc.
A gauche : Paniers faire les oiseaux et les perroquets d'après Schwiter demander à Roy(er) Coll(ard?) ses peintures chinoises.
Petites fig(ures) or ou terre d'ombre - justice dans le coin - femme travaillant à la lampe voir dans les croquis pour Sardanapale croquis d'armes, vases, etc.
On pourrait mettre les attributs dans les coins.
A droite : renommée dans l'angle de la Guerre - liv(res)? et l'industrie la femme dévidant et fiant - mettre la navigation sous le commerce - Guerre terrassant des vaincus - Prisonniers - Sous la guerre Cyclopes d'une part forgeant - hommes s'armant mettant la chlamide ou les sandales, l'autre une femme jouant de la trompette - homme s'armant mettant la chlamide tenant l'enclume entre ses jambes - Pièces d'armures - à la guerre, faisceau de drapeaux.

HISTORIQUE
G. Aubry. — Acquis pour la somme de 1000 F en 1932 (L. 1886a).
Inventaire *RF 23313.*

EXPOSITIONS
Paris, Palais-Bourbon, 1963, nᵒ 1. — Paris, Louvre, 1982, nᵒ 232.

En haut, étude avec de nombreuses variantes en vue de la frise de *L'Agriculture*; en bas, études pour la frise de *La Guerre.*
Le pilastre, ici représenté avec des ornements décoratifs, sera en définitive remplacé, comme les autres, par des figures de mers et de fleuves baignant la France.

184

ÉTUDES D'ARCHITECTURE AVEC NICHES, ET DEUX CROQUIS DE PERSONNAGE BARBU ET NU

Plume et encre brune, rehauts d'aquarelle, sur traits à la mine de plomb. H. 0,243; L. 0,357. Partie manquante en bas à droite.
Annotations en haut, à la plume : *frise couronne*; vers le centre, à la mine de plomb : *bas relief en terre cuite ou groupe semblable à ceux qui seront ou au dessous ou au dessus du cadre des piliers, et, en bas : même cadres que les piliers. Vas(e)? ou bien ornements assortissant à ceux qui seront dans les angles de la chamb(re).*

HISTORIQUE
Atelier Delacroix; vente 1864, sans doute nᵒ 253 (30 feuilles en lots, adjugé 65 F). — E. Moreau-Nélaton; legs en 1927 (L. 1886a).
Inventaire *RF 9303.*

BIBLIOGRAPHIE
Robaut, 1885, sans doute partie du nᵒ 1664. — Sérullaz, *Master Drawings*, 1963, p. 42, pl. 28 b.

EXPOSITIONS
Paris, Louvre, nᵒ 350. — Paris, Palais-Bourbon, 1957, nᵒ 1. — Paris, Palais-Bourbon, 1963, nᵒ 2. — Paris, Louvre, 1982, nᵒ 235.

Études se rapportant à la niche principale, celle de *La Justice.*

A droite, croquis sans doute pour la figure en grisaille de l'un des fleuves : *La Saône (Araris).*

185

FEUILLE D'ÉTUDES AVEC DIVERSES FIGURES DANS UN CADRE ARCHITECTURAL CINTRÉ

Mine de plomb. H. 0,207; L. 0,290.

HISTORIQUE
E. Moreau-Nélaton; legs en 1927 (L. 1886a).
Inventaire *RF 10497.*

Ces deux projets sont très certainement des études pour la frise de *La Justice.* En haut, pour la partie gauche et centre gauche de la frise; en bas, pour la partie centre droite et droite de la même frise, avec notamment les trois figures de juges.

186

FEUILLE D'ÉTUDES AVEC DIVERSES FIGURES DANS UN CADRE ARCHITECTURAL CINTRÉ

Plume et encre brune, sur traits à la mine de plomb. H. 0,191; L. 0,298.

HISTORIQUE
E. Moreau-Nélaton; legs en 1927 (L. 1886a).
Inventaire *RF 10544.*

EXPOSITIONS
Paris, Louvre, 1982, nᵒ 233.

Dans la partie supérieure, projet non réalisé en vue d'une des frises; à comparer notamment à une première pensée (Robaut, 1885, nᵒ 539, repr.) pour la frise de *La Justice*, où l'on retrouve vers le centre droit le même personnage agenouillé, les mains liées derrière le dos; en bas, projet non réalisé en vue de la frise de *L'Agriculture.*
A gauche, sans doute projet, non réalisé, pour l'un des pilastres, peut-être pour la figure de *La Méditerrannée.*

187

FEUILLE D'ÉTUDES AVEC NOMBREUX PERSONNAGES

Plume et encre brune, et mine de plomb. H. 0,272; L. 0,410.

HISTORIQUE
Atelier Delacroix; vente 1864, sans doute partie des nᵒˢ 251 (87 feuilles) ou 255 (35 feuilles). — E. Moreau-Nélaton; legs en 1927 (L. 1886a).
Inventaire *RF 9970.*

BIBLIOGRAPHIE
Robaut, 1885, sans doute partie des nᵒˢ 1661 ou 1668. — Sérullaz, *Mémorial*, 1963, nᵒ 263, repr.

EXPOSITIONS
Paris, Palais-Bourbon, 1935, hors cata-
logue. — Paris, Louvre, 1963, n° 268. —
Paris, Atelier, 1967, hors cat. — Paris,
Louvre, 1982, n° 231.

Croquis pour des projets non réalisés,
très probablement en vue de la frise
de *La Justice*, à gauche de la niche
centrale; les deux croquis d'enfants
en haut à gauche, semblent bien être
des études pour l'enfant dans les bras
de sa mère, et tenant un glaive,
au-dessus de la niche centrale, vers la
droite; la figure vers le centre droit est
une première pensée en vue du per-
sonnage au-dessus de la niche de
droite; enfin, le personnage légèrement
au-dessus est relativement voisin de
celui à l'extrémité droite de la même
frise.

188

QUATRE FIGURES DRAPÉES
D'ARABES ET UN CROQUIS
DE FIGURE

Plume et encre brune, mine de plomb.
H. 0,190; L. 0,217.
Annotations à la plume : *Dans le panneau
justice-juges.*

HISTORIQUE
Atelier Delacroix; vente 1864, sans doute
partie du n° 251 (87 feuilles en 9 lots). —
E. Moreau-Nélaton; legs en 1927 (L. 1886a).
Inventaire *RF 9302*.
BIBLIOGRAPHIE
Robaut, 1885, sans doute partie du n° 1661.
— Sérullaz, *Mémorial*, 1963, n° 264, repr. —
Sérullaz, *Master Drawings*, 1963, pl. 33,
p. 43.
EXPOSITIONS
Paris, Orangerie, 1933, n° 228. — Paris,
Palais-Bourbon, 1957, n° 5. — Paris,
Louvre, 1963, n° 269. — Paris, Louvre,
1982, n° 237.

Projet avec de nombreuses variantes,
pour les trois juges de la frise de *La
Justice*, au-dessus de la niche centrale,
vers la droite.

Remarquons que Delacroix s'est ici
nettement inspiré pour ces figures de
juges, de types et de costumes arabes
observés durant son voyage au Maroc
en 1832.
A comparer au dessin sur calque
RF 9277.

189

FEUILLE D'ÉTUDES

Mine de plomb, plume et encre brune.
H. 0,230; L. 0,152.
HISTORIQUE
E. Moreau-Nélaton; legs en 1927 (L. 1886a).
Inventaire *RF 10404*.

Les deux études de têtes en haut sont
en relation étroite avec les figures de
juges dans la frise de *La Justice*, et
sont en outre inspirées de croquis
d'Arabes exécutés lors du séjour de
l'artiste en Afrique du Nord en 1832.
Le style de ce dessin, particulièrement
la tête d'homme, est à comparer à
celui de la feuille RF 22963 où la tête
de femme est exécutée de la même
façon.

190

FEUILLE D'ÉTUDES AVEC
DIVERS PERSONNAGES DONT
CERTAINS DE TYPE ARABE

Mine de plomb, sur papier calque contre-
collé. H. 0,251; L. 0,318.
HISTORIQUE
Atelier Delacroix; vente 1864, sans doute
partie du n° 251 (87 feuilles). — E. Moreau-
Nélaton; legs en 1927 (L. 1886a).
Inventaire *RF 9277*.
BIBLIOGRAPHIE
Robaut, 1885, sans doute partie du n° 1661.
EXPOSITIONS
Paris, Palais-Bourbon, 1963, n° 8.

Ces études sont en relation directe
avec des personnages de la frise de
La Justice. La femme à gauche se
retrouve, dans la même attitude mais

avec quelques variantes, dans la
partie gauche de la frise, juste au-
dessus du pilastre où est représentée
La Mer Méditerranée. Elle apparaît
également dans un dessin de la col-
lection de M. et Mme René Pleven
(Sérullaz, *Mémorial*, 1963, n° 265,
repr.).
Les deux figures d'Arabes pourraient
probablement — malgré de nom-
breuses variantes et leur inversion —
être rapprochées du groupe des juges
à droite de la niche centrale. On peut
les comparer à celles du dessin
RF 9302 qui sont des études directes
pour la frise, et dans le bon sens cette
fois.
Le personnage à droite, se retrouve
presque identique, mais à la plume,
sur le dessin RF 10000, et ne semble
pas avoir de rapports avec le Salon
du Roi.

191

HOMME A MI-CORPS, ASSIS,
DE TROIS-QUARTS A GAUCHE

Plume et encre brune, et légers traits à la
mine de plomb. H. 0,131; L. 0,126.
HISTORIQUE
E. Moreau-Nélaton; legs en 1927 (L. 1886a).
Inventaire *RF 10000*.

Cette figure se retrouve sans grands
changements dans le dessin sur calque
RF 9277 dont certains éléments sont
à rapprocher du Salon du Roi au
Palais Bourbon. L'identification du
personnage reste cependant difficile.
Faut-il reconnaître ici Dante ou bien
Ugolin ou encore un juge? Nous ne
saurions le préciser.

192

FIGURE A DEMI-VÊTUE
ET TENANT UNE MASSUE

Plume et encre brune, sur papier calque
contre-collé. H. 0,186; L. 0,144.

188

190

189

HISTORIQUE

Atelier Delacroix; vente 1864, sans doute partie des nᵒˢ 251 (87 feuilles) ou 255 (35 feuilles). — R. Koechlin; legs en 1933 (L. 1886a).

Inventaire *RF 23319*.

BIBLIOGRAPHIE

Robaut, 1885, sans doute partie des nᵒˢ 1661 ou 1668.

Il s'agit ici, pensons-nous, non d'une figure d'*Hercule* vêtu de sa peau de lion et tenant sa massue, comme on a pu le supposer, mais plutôt d'un projet pour la figure allégorique de *La Force* pour la frise de *La Justice*, située dans la partie droite de la niche centrale, au-dessus du pilastre représentant *L'Océan*. Toutefois le dessin offre d'assez nombreuses variantes par rapport à la peinture, et la pose paraît inversée, le personnage tenant ici sa massue de la main droite, alors qu'elle se trouve dans sa main gauche dans la peinture.

A comparer à un personnage, en bas, à droite du dessin RF 9943, et au dessin reproduit par Robaut (1885, nᵒ 542).

193

TROIS ÉTUDES D'UNE MAIN TENANT UN PARCHEMIN DÉPLOYÉ

Mine de plomb. H. 0,200; L. 0,156.

HISTORIQUE

Atelier Delacroix; vente 1864, sans doute partie des nᵒˢ 251 (87 feuilles), 256 (70 feuilles) ou 266 (9 feuilles). — E. Moreau-Nélaton; legs en 1927 (L. 1886a).

Inventaire *RF 9632*.

BIBLIOGRAPHIE

Robaut, 1885, sans doute partie des nᵒˢ 833, 952 ou 1661.

Ces trois études et tout particulièrement celle de droite se rapportent à la main gauche du vieillard écrivant les lois, dans la frise de *La Justice*, mais il faut indiquer que ce dessin a servi

ultérieurement (entre 1838 et 1847) à Delacroix pour Orphée, tenant de la main gauche un texte, au centre de l'un des deux hémicycles de la Bibliothèque du Palais Bourbon. Et, plus tard encore (entre 1840 et 1846), l'artiste reprendra ce même geste, en s'inspirant surtout des deux croquis de gauche, avec de légères variantes, pour le personnage de Caton d'Utique, dans le groupe des Romains illustres à la coupole de la Bibliothèque du Palais du Luxembourg.

194

QUATRE ÉTUDES DE FIGURES DRAPÉES

Mine de plomb. H. 0,184; L. 0,300.

Annotations à la mine de plomb : *dans le coin à droite - Agr.*(iculture) *ou Commerce - fig*(ure) *principale*.

HISTORIQUE

Atelier Delacroix; vente 1864, sans doute partie des nᵒˢ 251 (87 feuilles) ou 255 (35 feuilles). — E. Moreau-Nélaton; legs en 1927 (L. 1886a).

Inventaire *RF 9917*.

BIBLIOGRAPHIE

Robaut, 1885, sans doute partie des nᵒˢ 1661 ou 1668 (ou voir copie par Robaut, Bibliothèque Nationale, Estampes, documents Robaut nᵒ 1632ᵗᵉʳ).

D'après les annotations de Delacroix, il pourrait s'agir ici de projets de figures pour la frise de *L'Agriculture* ou du *Commerce* (ce sujet étant devenu définitivement *L'Industrie*) et la femme debout au centre aurait pu être reprise avec variantes pour la femme à demi-nue près du lion représentant *La Force* dans la frise de *La Justice*.

Aucune d'entre elles n'apparaît toutefois dans les compositions définitives, mais on peut comparer la femme assise à droite, à celle, pratiquement identique, exécutée sur une feuille de

croquis conservée à la Bibliothèque de la Chambre des Députés.

Reste enfin le caractère « marocain » de ce dessin, comme du dessin RF 9302, qui inciterait à penser que l'un et l'autre auraient pu être pris directement sur place lors du voyage de l'artiste en Afrique du Nord en 1832. Telle a été du reste l'opinion de Lambert (1937, pp. 20, 53, nᵒ 11, pl. V, fig. 11) qui a catalogué le présent dessin (d'après un calque par Robaut conservé à la Bibliothèque Nationale, Estampes, documents Robaut, nᵒ 1632 ter) comme une étude pour les *Femmes d'Alger*, interprétant les annotations de Delacroix de la manière suivante : *dans le coin à droite Alger rue Carmine, fig. princ*(i*pale*). Nous pensons, quant à nous, que Delacroix a pu reprendre, au moment où il entreprenait la décoration du Salon du Roi, certains croquis exécutés en Afrique du Nord en y ajoutant alors comme ici, quelques indications de recherches.

A comparer au dessin RF 9666.

195

ÉTUDE D'UN PERSONNAGE NU JOUANT DE LA FLUTE

Mine de plomb. H. 0,237; L. 0,210.

HISTORIQUE

Cachet dit d'Andrieu (L. 838). — E. Moreau-Nélaton; legs en 1927 (L. 1886a).

Inventaire *RF 9309*.

EXPOSITIONS

Paris, Palais-Bourbon, 1935, nᵒ 44. — Paris, Palais-Bourbon, 1957, nᵒ 2. — Paris, Palais-Bourbon, 1963, nᵒ 12.

Étude de la figure du faune à l'extrémité droite de la frise de *L'Agriculture*.

196

DIEU MARIN ET TRITON

Mine de plomb. H. 0,197; L. 0,313.

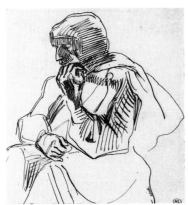

191

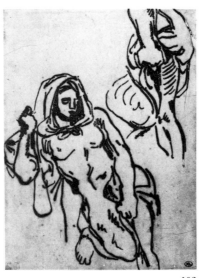

192

193

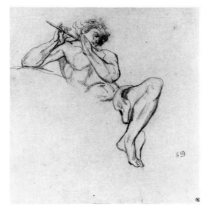

195

194

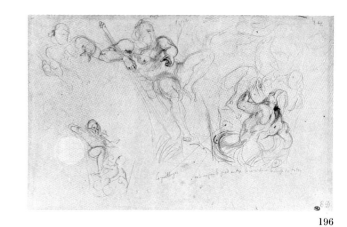

196

197

198

199

200

Annotations à la mine de plomb : *Poissons - de coté - dans les ouies - coquillages - voir un peu le pied entre la corniche et la cuisse du triton.*

HISTORIQUE
Atelier Delacroix ; vente 1864, sans doute partie du nº 251 (87 feuilles). — E. Moreau-Nélaton ; legs en 1927 (L. 1886a). Inventaire *RF 9299*.

BIBLIOGRAPHIE
Robaut, 1885, sans doute partie du nº 1661. — Sérullaz, *Master Drawings*, 1963, pl. 34, p. 43.

EXPOSITIONS
Paris, Palais-Bourbon, 1935, nº 43. — Paris, Palais-Bourbon, 1957, nº 3. — Paris, Palais-Bourbon, 1963, nº 13. — Paris, Louvre, 1982, nº 238.

Étude pour la partie gauche de la frise de *L'Industrie* ; les personnages du dieu marin et du triton sont assez différents de la réalisation définitive.

197

FEUILLE D'ÉTUDES AVEC UNE FEMME TENANT UN ENFANT, ET UN TRITON

Plume et encre brune, lavis brun. H. 0,251 ; L. 0,337.

HISTORIQUE
Atelier Delacroix ; vente 1864, sans doute partie du nº 251 (87 feuilles). — E. Moreau-Nélaton ; legs en 1927 (L. 1886a). Inventoire *RF 9969*.

BIBLIOGRAPHIE
Robaut, 1885, sans doute partie du nº 1661.

EXPOSITIONS
Paris, Palais-Bourbon, 1963, nº 14. — Paris, Louvre, 1982, nº 239.

Les deux croquis de femme tenant un enfant sont à rapprocher de la femme dans la frise de *L'Industrie*, à droite de la porte-fenêtre centrale : son attitude est assez voisine, mais elle ne tient pas d'enfant. Le triton et les reprises de sa main tenant le corail sont presque identiques à la peinture définitive, dans la partie gauche de cette frise. La main du personnage en bas à

gauche de la feuille, n'est pas sans rappeler celle de l'homme nu faisant face au nègre, à gauche de la même frise.

198

FEUILLE D'ÉTUDES AVEC NOMBREUX PERSONNAGES

Mine de plomb. H. 0,217 ; L. 0,283.
Annotations à la mine de plomb : *Arc et flèches - vase de forme arabe.*

HISTORIQUE
Atelier Delacroix ; vente 1864, sans doute partie du nº 251 (87 feuilles). — E. Moreau-Nélaton ; legs en 1927 (L. 1886a). Inventaire *RF 9308*.

BIBLIOGRAPHIE
Robaut, 1885, sans doute partie du nº 1661.

EXPOSITIONS
Paris, Palais-Bourbon, 1963, nº 10.

Étude en rapport avec une première pensée de la frise de *L'Industrie*, partie gauche (Robaut, 1885, nº 537).

199

FEUILLE D'ÉTUDES AVEC DIVERS PERSONNAGES

Mine de plomb. H. 0,197 ; L. 0,315.

HISTORIQUE
Atelier Delacroix ; vente 1864, sans doute partie du nº 251 (87 feuilles). — E. Moreau-Nélaton ; legs en 1927 (L. 1886a). Inventaire *RF 9297*.

BIBLIOGRAPHIE
Robaut, 1885, sans doute partie du nº 1661.

EXPOSITIONS
Paris, Palais-Bourbon, 1963, nº 11.

Recherches diverses pour l'extrême droite de la frise de *L'Industrie.*

200

FEUILLE D'ÉTUDES AVEC DIVERS PERSONNAGES, ET DES ENFANTS

Mine de plomb. H. 0,190 ; L. 0,272.

HISTORIQUE
E. Moreau-Nélaton ; legs en 1927 (L. 1886a). Inventaire *RF 9294*.

EXPOSITIONS
Paris, Palais-Bourbon, 1935, nº 47. — Paris, Palais-Bourbon, 1963, nº 9.

Les groupes du centre et à droite de la feuille sont des études en vue des mères protégeant leurs enfants, à l'extrêmité gauche de la frise de *La Guerre*.

La figure d'enfant, au centre, se retrouve en bas à gauche de l'étude préliminaire de la frise de *La Guerre* (Robaut, 1885, nº 538).

Quant au génie ailé en haut à gauche, c'est sans doute un projet non réalisé, peut-être pour la frise de *La Guerre* ou celle de *La Justice.*

201

FEMME NUE, A MI-CORPS ET ALLONGÉE, LES BRAS LEVÉS

Fusain. H. 0,196 ; L. 0,303.
Au verso, figure debout.

HISTORIQUE
Atelier Delacroix ; vente 1864, sans doute partie du nº 251 (87 feuilles). — E. Moreau-Nélaton ; legs en 1927 (L. 1886a). Inventaire *RF 9966*.

BIBLIOGRAPHIE
Robaut, 1885, sans doute partie du nº 1661.

Étude pour la femme étendue au-dessus de la porte-fenêtre centrale de la frise de *La Guerre.*

202

FEMME A MI-CORPS, LES MAINS DERRIÈRE LE DOS, HOMME DE PROFIL A DROITE

Mine de plomb. H. 0,233 ; L. 0,314.
Annotation à la mine de plomb d'une main étrangère : *à la chambre des Députés - La Guerre - un esclave.*

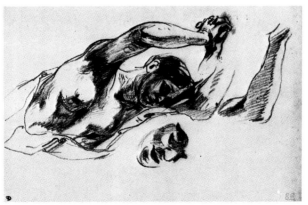

201

Ces deux figures sont en relation
étroite avec les deux personnages de
la frise de *La Guerre* dans la partie
gauche de la porte-fenêtre cintrée
centrale : l'homme au premier plan,
et la femme esclave, de dos.

Le traitement très poussé de cette
double étude comporte néanmoins
certaines maladresses qui nous font
maintenir avec réserves son attribution
à Delacroix.

203

FEMME DEMI-NUE
LES BRAS ATTACHÉS

Plume et encre brune, lavis brun. H. 0,231 ;
L. 0,116.
HISTORIQUE
Darcy (L. 652F). — Cailac. — Acquis en 1932
(L. 1886a).
Inventaire *RF 22946*.

Sans doute une première pensée pour
la femme esclave les mains liées der-
rière le dos, dans la frise de *La Guerre*,
à gauche de la porte-fenêtre centrale.
Ici, la femme est vue également de
dos, mais tournant davantage la
tête, et ses mains sont liées devant
elle.

204

CINQ ÉTUDES D'HOMME
CASQUÉ, VU A MI-CORPS

Plume et encre brune. H. 0,258 ; L. 0,196.
HISTORIQUE
Darcy (L. 652F). — Cailac. — Acquis en 1932
(L. 1886a).
Inventaire *RF 22951*.

Ce dessin qui paraît avoir été exécuté
vers les années 1833-1838, pourrait
faire partie des croquis préliminaires
pour la frise de *La Guerre*.

205

HOMME NU RENVERSÉ
A TERRE, HOMME NU
DEBOUT ; DEUX TRITONS

Plume et encre brune. H. 0,228 ; L. 0,176.

Ce dessin qui paraît avoir été exécuté
vers les années 1833-1838, pourrait
faire partie des croquis préliminaires
pour la frise de *La Guerre*, ou celle de
L'Industrie.

206

FEMME ACCROUPIE, ET CINQ
ÉTUDES DE MAINS

Mine de plomb. H. 0,198 ; L. 0,308.
HISTORIQUE
E. Moreau-Nélaton ; legs en 1927 (L. 1886a).
Inventaire *RF 10494*.

Exécuté, semble-t-il, vers les années
1833-1838 et faisant partie des recher-
ches en vue de la décoration du Salon
du Roi au Palais-Bourbon. La femme
nue accroupie peut être rapprochée de
la femme au centre de la frise de *La
Guerre*, juste au-dessus de la porte-
fenêtre centrale. On pourrait également
établir une comparaison avec le
dessin conservé à la Tate Gallery à
Londres, étude pour la frise de *L'In-
dustrie* ; on y trouve à l'extrémité

202

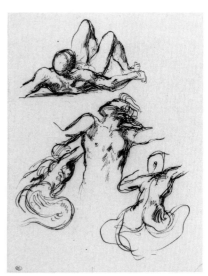

203

204

205

droite, une figure nue accroupie assez proche.

A comparer surtout à une feuille de croquis appartenant à l'Assemblée Nationale, projets pour le Salon du Roi, sur laquelle, en bas au centre, on trouve une étude presque identique à celle-ci.

207

TROIS ÉTUDES DE FIGURES : UN VIEILLARD, UN ENFANT, UNE FEMME NUE

Mine de plomb. H. 0,206; L. 0,348.
HISTORIQUE
Atelier Delacroix; vente 1864, sans doute partie du n° 251 (87 feuilles). — E. Moreau-Nélaton; legs en 1927 (L. 1886a). Inventaire *RF 9928*.
BIBLIOGRAPHIE
Robaut, 1885, sans doute partie du n° 1661.

Exécuté vraisemblablement entre 1833 et 1838, en vue de la décoration du Salon du Roi au Palais-Bourbon. L'enfant au centre de la feuille, est repris dans une attitude très voisine, avec quelques variantes, dans la frise de *L'Agriculture*, partie droite de la porte-fenêtre centrale.

Le vieillard et la femme nue ne se retrouvent pas dans cette frise mais il pourrait s'agir de projets non réalisés soit pour cette frise, soit pour celle de *L'Industrie*, soit aussi pour les figures de fleuves des pilastres.

208

DEUX HOMMES NUS ET UNE FEMME A DEMI-DRAPÉE

Mine de plomb. H. 0,228; L. 0,343.
HISTORIQUE
Atelier Delacroix; vente 1864, sans doute partie du n° 252 (24 feuilles en 4 lots, adjugé 165 F à MM. Moureau, Arosa et Minoret). — E. Moreau-Nélaton; legs en 1927 (L. 1886a). Inventaire *RF 9929*.
BIBLIOGRAPHIE
Robaut, 1885, sans doute partie du n° 1663. — Sérullaz, *Master Drawings*, 1963, pl. 37 et p. 43.
EXPOSITIONS
Paris, Palais Bourbon, 1963, n° 19.

La figure de femme, au centre, tenant un gouvernail, semble bien être un projet pour la figure de *La Mer Méditerranée*, sur l'un des pilastres, à gauche de la niche centrale. Les deux

autres figures pourraient être des premières recherches en vue des figures de fleuves pour les pilastres, ou pour les frises : la figure de gauche, de dos, n'est pas très éloignée de la figure à l'extrême-droite de la frise de *La Justice*.

209

FEMME A DEMI-NUE, ET VIEILLARD BARBU S'APPUYANT SUR UN ENFANT

Mine de plomb. H. 0,227; L. 0,345.
HISTORIQUE
Atelier Delacroix; vente 1864, sans doute partie du n° 252 (24 feuilles en 4 lots). — E. Moreau-Nélaton; legs en 1927 (L. 1886a). Inventaire *RF 9298*.
BIBLIOGRAPHIE
Robaut, 1885, sans doute partie du n° 1663.
EXPOSITIONS
Paris, Palais Bourbon, 1963, n° 16.

A gauche, recherches pour la figure de *La Mer Méditerranée*, pilastre à gauche de la niche centrale consacrée à *La Justice*.

A droite, recherche pour la figure de *L'Océan*, pilastre à droite de la niche centrale, consacrée à *La Justice*.

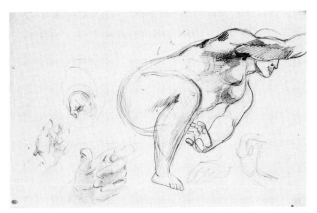

206

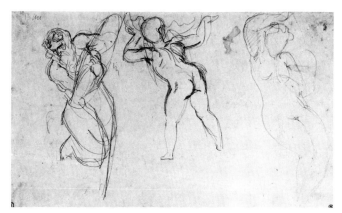

207

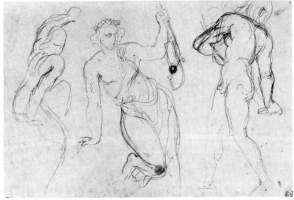

208

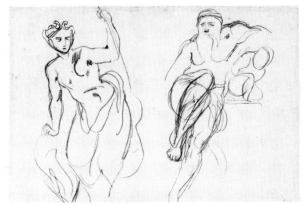

209

210

ÉTUDES DE PERSONNAGES NUS ET DE TÊTES

Plume et encre brune. H. 0,212; L. 0,315.
Au verso, croquis à la mine de plomb, d'un
personnage.

HISTORIQUE
Atelier Delacroix; vente 1864, sans doute
partie du n° 252 (24 feuilles en 4 lots). —
E. Moreau-Nélaton; legs en 1927 (L. 1886a).
Inventaire *RF 9310*.

BIBLIOGRAPHIE
Robaut, 1885, sans doute partie du n° 1663.

EXPOSITIONS
Paris, Louvre, 1930, n° 351. — Paris, Palais
Bourbon, 1957, n° 7. — Paris, Palais-Bour-
bon, 1963, n° 18. — Paris, Louvre, 1982,
n° 242.

Série de recherches en vue de la figure
de *La Garonne* (la troisième figure en
haut de la feuille, en partant de la
droite), pour le pilastre de gauche
sous la frise consacrée à *L'Agriculture*.
De nombreuses études pour *La Saône*
(le vieillard barbu tourné vers la
droite), pour le pilastre de droite sous
la frise consacrée à *L'Agriculture*.

Enfin, quelques études en vue de la
figure de *L'Océan* (les trois petites
figures en bas et celle en haut vers le
centre gauche), pour le pilastre à
droite de la niche centrale, sous la
frise de *La Justice*.
A comparer à d'autres feuilles du
même genre (*Mémorial*, 1963, n°s 265
et 273 repr.).

211

ÉTUDES DE PERSONNAGES NUS ET DE TÊTES

Plume et encre brune. H. 0,319; L. 0,212.

HISTORIQUE
Atelier Delacroix; vente 1864, sans doute
partie du n° 252 (24 feuilles en 4 lots). —
E. Moreau-Nélaton; legs en 1927 (L. 1886a).
Inventaire *RF 9920*.

BIBLIOGRAPHIE
Robaut, 1885, sans doute partie du n° 1663.
— Sérullaz, *Mémorial*, 1963, n° 269, repr.

Série de recherches pour la figure
de *L'Océan* (à gauche et à droite, en
bas et au centre ainsi que la tête

d'homme barbu), pilastre à droite de
la niche centrale sous la frise de *La
Justice*; pour la figure de *La Saône*
(au centre gauche et vers la droite?),
pilastre à droite de la porte-fenêtre
centrale, sous la frise de *L'Agriculture*.
Enfin la tête de femme en haut,
semble être une première pensée pour
la tête de *La Mer Méditerranée*,
pilastre à gauche de la niche centrale
sous la frise de *La Justice*.
A comparer à d'autres feuilles du
même genre (*Mémorial*, 1963, n°s 265
et 273 repr.).

212

ÉTUDE D'HOMME BARBU ASSIS TENANT UN TRIDENT

Mine de plomb. H. 0,357; L. 0,222.
En bas, en capitales, à la mine de plomb :
Oceanus.

HISTORIQUE
E. Moreau-Nélaton; legs en 1927 (L. 1886a).
Inventaire *RF 9306*.

BIBLIOGRAPHIE
Escholier, 1929, repr. p. 15. — Sérullaz,
Mémorial, 1963, n° 271 repr.

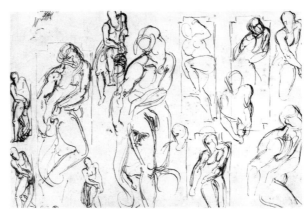

210

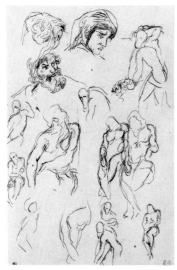

211

212

213

214

Paris, Louvre, 1930, n° 352. — Paris, Palais Bourbon, 1935, hors catalogue. — Paris, Palais-Bourbon, 1957, n° 9. — Paris, Louvre, 1963, n° 274. — Paris, Louvre, 1982, n° 243.

Étude préparatoire poussée mais avec nombreuses variantes pour la figure de *L'Océan*, pour le pilastre à droite de la niche centrale, sous la frise de *La Justice*.

213

ÉTUDE DE FEMME DEMI-NUE, LA JAMBE SUR UN SOCLE ET TENANT UNE COQUILLE

Mine de plomb. H. 0,323; L. 0,159.
En bas, en capitales, à la mine de plomb : *Garumna*.
HISTORIQUE
E. Moreau-Nélaton; legs en 1927 (L. 1886a). Inventaire *RF 9305*.
BIBLIOGRAPHIE
Moreau-Nélaton, 1916, I, fig. 165. — Escholier, 1929, repr. p. 14. — Sérullaz, *Mémorial*, 1963, n° 270 repr.
EXPOSITIONS
Paris, Louvre, 1930, n° 353. — Paris, Palais Bourbon, 1935, hors catalogue. — Paris, Palais-Bourbon, 1957, n° 8. — Paris, Louvre, 1963, n° 273. — Paris, Louvre, 1982, n° 244.

Étude préparatoire poussée pour la figure de *La Garonne*, pour le pilastre à gauche de la porte-fenêtre, sous la frise de *L'Agriculture*.

214

ÉTUDE DE FEMME NUE SE COIFFANT

Mine de plomb. H. 0,327; L. 0,137.
En bas, en capitales, à la mine de plomb : *Sequana*.
HISTORIQUE
E. Moreau-Nélaton; legs en 1927 (L. 1886a). Inventaire *RF 9304*.
BIBLIOGRAPHIE
Moreau-Nélaton, 1916, I, fig. 163.
EXPOSITIONS
Paris, Louvre, 1930, n° 354. — Paris, Palais

Bourbon, 1935, n° 42. — Paris, Palais Bourbon, 1963, n° 17.

Étude préparatoire poussée pour la figure de *La Seine*, pour le pilastre à gauche de la porte-fenêtre, au-dessous de la frise de *La Guerre*.

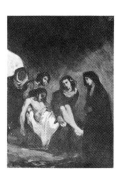

ENSEVELISSEMENT DU CHRIST
(1834)

Peinture non retrouvée à ce jour. Ancienne collection Mme Boulanger-Cavé. (Robaut, 1885, n° 559, repr.).

215

ÉTUDE POUR UNE MISE AU TOMBEAU

Plume et encre brune, sur papier beige. H. 0,212; L. 0,317.
HISTORIQUE
E. Moreau-Nélaton; legs en 1927 (L. 1886a). Inventaire *RF 10521*.
BIBLIOGRAPHIE
Sérullaz, *Mémorial*, 1963, n° 211, repr.
EXPOSITIONS
Paris, Louvre, 1963, n° 496.

Cette étude peut être mise en relation avec une peinture ayant appartenu à Mme Boulanger-Cavé et située par Robaut (1885, n° 559, repr.) à l'année 1834.

A comparer au dessin RF 10514 traitant du même sujet.

216

FEUILLE D'ÉTUDES POUR UNE MISE AU TOMBEAU

Plume et encre brune. H. 0,214; L. 0,322.
HISTORIQUE
E. Moreau-Nélaton; legs en 1927 (L. 1886a). Inventaire *RF 10514*.

A comparer au dessin RF 10521 traitant du même sujet. Les deux dessins sont à mettre en relation avec la peinture ayant appartenu à Mme Boulanger-Cavé.

FEMMES D'ALGER DANS LEUR APPARTEMENT
(1834)

Peinture signée et datée 1834, exposée au Salon de 1834. Acquis par décision du 16 juin 1834 au Salon, par le roi Louis-Philippe, pour le Palais du Luxembourg. Transféré au Louvre en 1874. Musée du Louvre (Sérullaz, Mémorial, 1963, n° 201, repr. — Sérullaz, 1980-1981, n° 163, repr.). Voir aussi les dessins RF 3719, RF 4185 et RF 10196.

217

FEUILLE D'ÉTUDES

Mine de plomb, sur papier bis. H. 0,256; L. 0,407.

HISTORIQUE
Atelier Delacroix; vente 1864, sans doute partie du n° 329 (2 dessins) ou plutôt du n° 330 (6 feuilles). — E. Moreau-Nélaton; legs en 1927 (L. 1886a).
Inventaire *RF 9290*.
BIBLIOGRAPHIE
Robaut, 1885, sans doute partie du n° 1673 ou plutôt du n° 1674. — Lambert, 1937, pp. 41, 53, n° 16, pl. VIII. — Sérullaz, 1951, n° 19, pl. 19. — Jullian, 1963, fig. 20. — Sérullaz, *Mémorial*, 1963, n° 207, repr.
EXPOSITIONS
Paris, Louvre, 1930, n° 362. — Paris, Orangerie, 1933, n° 213. — Paris, Louvre, 1963, n° 208. — Paris, Louvre, 1982, n° 218.

Feuille de recherches assez poussées pour la peinture *Femmes d'Alger dans leur appartement*. C'est sans doute dès 1833 que Delacroix commença ses études en vue de cette importante toile. La femme en buste à droite, est une étude pour la tête de la femme étendue à gauche du tableau. Les autres études : la femme de dos, la femme en buste tournant la tête, le bras, les pieds avec babouches, sont

des recherches pour la négresse se retournant, à droite dans le tableau. Plus tard, lorsque l'artiste reprit ce thème pour une peinture exposée au Salon de 1849 (Musée Fabre, Montpellier) il se servit sans doute encore de ces dessins.
A comparer au dessin RF 10196.

218

FEMME ARABE ASSISE DE FACE, LES PIEDS CROISÉS

Mine de plomb, sur papier calque contrecollé. H. 0,190; L. 0,148. Mis au carreau à la sanguine.

HISTORIQUE
Atelier Delacroix; vente 1864, sans doute partie du n° 329 (2 dessins) ou plutôt du n° 330 (6 feuilles). — E. Moreau-Nélaton; legs en 1927 (L. 1886a).
Inventaire *RF 9291*.
BIBLIOGRAPHIE
Robaut, 1885, sans doute partie du n° 1673 ou plutôt du n° 1674. — Lambert, 1937, pp. 30, 31 et 53 n° 15, pl. VII, fig. 15.
EXPOSITIONS
Paris, Louvre, 1930, n° 363 (*Algérienne assise*). — Paris, Orangerie, 1933, n° 214 (*Algérienne assise*).

Étude pour la peinture *Femmes d'Alger dans leur appartement*, du Salon de 1834, sans doute reprise pour le tableau du même sujet exposé au Salon de 1849 (Musée Fabre, Montpellier). Il s'agit de la femme de gauche assise au centre. D'après Lambert (1937, pp. 30, 31), c'est un modèle parisien qui aurait posé pour le peintre. « Nous avons là, écrit-il, mise au carreau et tracée simplement à la mine de plomb, l'esquisse définitive de la jeune femme telle qu'elle figurera dans le tableau. Cette fois le costume est très sommairement traité; les cheveux et le visage aux traits réguliers sont indiqués en quelques coups de crayon d'après le nouveau modèle; le cou est nu, sans collier ni foulard, avec son gonflement très caractéristique du gosier; les bras sont sans bracelets, les jambes sans

217

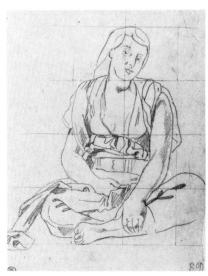

218

219

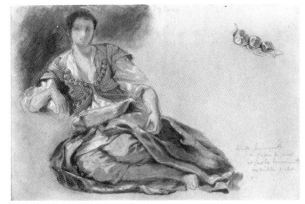

220

anneaux aux chevilles, et les pieds sans babouches ». Comparer ce dessin à une aquarelle sur traits à la mine de plomb pour le même personnage, conservée au Musée Fabre à Montpellier (Lambert, 1937, p. 53, n° 14, pl. VII, fig. 14).

219

DEUX ÉTUDES DE JAMBES, VÊTUES D'UN PANTALON COLLANT, A DEMI PLIÉES

Mine de plomb. H. 0,169; L. 0,202.

HISTORIQUE
Atelier Delacroix; vente 1864, sans doute partie du n° 330 (6 feuilles). — E. Moreau-Nélaton; legs en 1927 (L. 1886a).
Inventaire RF 9292.

BIBLIOGRAPHIE
Robaut, 1885, sans doute partie du n° 1674. — Lambert, 1937, pp. 32, 54, n° 17, pl. IX, fig. 17.

EXPOSITIONS
Paris, Louvre, 1930, n° 361. — Paris, Orangerie, 1933, n° 215.

Études exécutées vers 1833, en vue de la peinture Femmes d'Alger dans leur appartement.
Il s'agit ici des jambes de la femme allongée à gauche du tableau. Ce croquis a pu servir ensuite pour la version sur le même sujet, exposée au Salon de 1849, et conservée au Musée Fabre à Montpellier.

220

FEMME ARABE ASSISE A TERRE, ET ÉTUDES DE BOUTONS

Pastel, sur papier beige. H. 0,275; L. 0,424.
Annotations à la mine de plomb : 8 boutons - teinte plus rougeâtre au frisan du jour et sur les tournants - au milieu violet.

HISTORIQUE
Atelier Delacroix; vente 1864, n° 328; acquis par Frédéric Reiset, conservateur,

pour la somme de 245 F pour le Musée du Louvre (L. 1886a).
Inventaire MI 890.

BIBLIOGRAPHIE
Tauzia, 1879, n° 1720. — Robaut, 1885, n° 481, repr. — Guiffrey-Marcel, 1909, n° 3456, repr. — Escholier, 1927, repr. p. 88. — Joubin, 1930, pl. 30. — Joubin, 1936, p. 359, repr. p. 352, fig. 8. — Lambert, 1937, pp. 32, 54, n° 20, pl. X, fig. 20. — Johnson, 1963, p. 42, fig. 23. — Sérullaz, Mémorial, 1963, n° 208, repr.

EXPOSITIONS
Paris, Louvre, 1930, n° 360, repr. album p. 44. — Paris, Orangerie, 1933, n° 212, pl. XVIII. — Paris, Atelier, 1934, n° 49. — Bruxelles, 1936, n° 103. — Zurich, 1939, n° 193. — Bâle, 1939, n° 210. — Paris, Louvre, 1963, n° 207. — Paris, Louvre, 1982, n° 221.

Étude très poussée, exécutée vers 1833-1834, pour la femme allongée sur des coussins dans la partie gauche de la peinture Femmes d'Alger dans leur appartement. Joubin (Journal, I, p. 126 note 2) a d'abord pensé que Delacroix avait représenté ici la Juive Dititia en se référant à ce qu'écrivait le peintre le 12 février 1832 sur un album récemment acquis (RF 39050) : « Dessiné la juive Dititia avec le costume d'Algérienne ». Puis, le même auteur a suggéré ensuite (1936, p. 352) que le peintre aurait demandé à son « amie » Élisa Boulanger de poser pour lui, à Paris, à son retour d'Afrique du Nord, en costume algérien. Lambert (1937, p. 32) a estimé avec raison, qu'il s'agit plutôt d'une étude d'atelier intermédiaire entre les premières aquarelles, faites directement d'après des femmes marocaines ou algériennes pendant le voyage en Afrique du Nord, et la réalisation définitive du tableau.
Ce pastel a pu également servir à l'artiste ultérieurement lorsqu'il reprit ce thème dans la peinture qu'il exposa au Salon de 1849, conservée au Musée Fabre à Montpellier.

Mentionnons enfin un rapport avec la lithographie Juive d'Alger et une rue à Alger, de 1838 (Delteil, 1908, n°s 101 et 102).

FRESQUES DE VALMONT
(1834)

En septembre 1834, alors qu'il séjournait à Valmont près de Fécamp, Delacroix fit trois essais de fresques. Depuis un an déjà, il était chargé de sa première grande commande décorative, celle du Salon du Roi au Palais-Bourbon. Songea-t-il un moment à en réaliser une partie à la fresque? Ces trois essais se trouvent encore dans le couloir du premier étage de la propriété de son cousin Bataille, appartenant aujourd'hui à M. et Mme Méra. Tous trois font appel, pour leur sujet, à la mythologie et à l'antiquité : Bacchus, Léda et le cygne, Anacréon et la Muse (Sérullaz, Mémorial, 1963, p. 157 et n° 212. — Sérullaz, Peintures Murales, 1963, pp. 21 à 25, pl. 1, 2 et 3).

221

FEUILLE D'ÉTUDES AVEC UN PERSONNAGE NU TENDANT UNE ÉCUELLE A UN FÉLIN

Plume et encre brune. H. 0,195; L. 0,270.

HISTORIQUE
Atelier Delacroix; vente 1864, sans doute partie des n°s 251 à 255. — E. Moreau-Nélaton; legs en 1927 (L. 1886a).
Inventaire RF 9355.

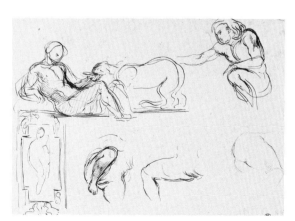

221

BIBLIOGRAPHIE
Sérullaz, « *Art de France* », 1963, p. 267,
note 17. — Sérullaz, *Mémorial*, 1963, n° 212
repr.
EXPOSITIONS
Paris, Louvre, 1963, n° 212.

Le dessin en haut à gauche de la
feuille semble bien être une première
pensée — inversée par rapport à la
fresque elle-même — pour le *Bacchus*.
Robaut (1885) catalogue, par ailleurs,
deux études à la mine de plomb pour
le même sujet (n°s 548 et 550), dont
la dernière est très proche de celle-ci.
Les autres croquis pourraient se
rapporter à la décoration du Salon
du Roi au Palais-Bourbon, dont Dela-
croix venait d'obtenir la commande le
31 août 1833. En effet, le personnage
nu esquissé sur un pilastre, en bas à
gauche, se retrouve sur un dessin
conservé à la Bibliothèque du Palais-
Bourbon.

HAMLET
(1834-1843)

*De 1834 à 1843, Delacroix travailla à une
série de 16 lithographies (Delteil, 1908,
n°s 103 à 118) dont les sujets étaient tirés
de l'Hamlet de Shakespeare. Il édita les
13 premières en 1843 dans la publication
qu'il fit lui-même de ses œuvres. Les seize
pierres lithographiques figurèrent à la vente
posthume de l'artiste en 1864 (n°s 700 et
701) et furent acquises par Paul Meurice
au prix de 2050 F. Elles sont aujourd'hui
conservées au Musée Eugène Delacroix. En
revanche, toute trace semble avoir disparu
de la pierre mentionnée au n° 700 de la vente
posthume comme « destinée à imprimer la
couverture ».*

222

GROUPE DE PERSONNAGES
DONT UN ROI ET UNE REINE

Mine de plomb. H. 0,255; L. 0,374.

222

223

224

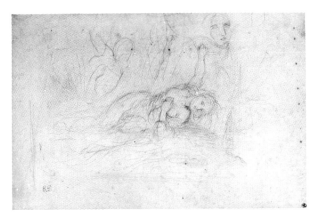

225

Annotation à la mine de plomb : *Horatio et Marcellus lui racontent.*

HISTORIQUE

Atelier Delacroix ; vente 1864, sans doute partie du nº 407 (41 feuilles, adjugé 488 F à MM. Dumaresq, Cadart, Burty, Meurice, Andrieu). — P. Meurice. — Baron Vitta ; don à la Société des Amis de Delacroix en 1934 ; acquis en 1953.

Inventaire *RF 32252.*

BIBLIOGRAPHIE

Robaut, 1885, sans doute partie du nº 1678. — Sérullaz, *Mémorial*, 1963, nº 317, repr.

EXPOSITIONS

Paris, Atelier, 1934, nº 10. — Paris, Atelier, 1935, nº 43. — Paris, Atelier, 1937, nº 46. — Paris, Atelier, 1939, nº 32. — Paris, Atelier, 1945, nº 20. — Paris, Atelier, 1946, nº 20. — Paris, Atelier, 1947, nº 101. — Paris, Atelier, 1948, nº 84. — Paris, Atelier, 1949, nº 113. — Paris, Atelier, 1950, nº 92. — Paris, Atelier, 1951, nº 104. — Paris, Atelier, 1952, nº 57. — Paris, Louvre, 1963, nº 320. — Berne, 1963-1964, nº 165. — Brême, 1964, nº 262. — Paris, Atelier, 1967, hors cat.

Étude pour *Hamlet, sa mère et le roi* (*Hamlet*, acte I, scène II). Projet inversé, et avec variantes, en vue de la lithographie datée de 1834 (Delteil, 1908, nº 103, repr.).

223

HAMLET ET LE SPECTRE DE SON PÈRE

Mine de plomb. H. 0,247 ; L. 0,370.

HISTORIQUE

Atelier Delacroix ; vente 1864, sans doute partie du nº 407 (41 feuilles, adjugé 488 F à MM. Dumaresq, Cadart, Burty, Meurice, Andrieu) — P. Meurice. — Baron Vitta ; don à la Société des Amis de Delacroix en 1934 ; acquis en 1953.

Inventaire *RF 32253.*

BIBLIOGRAPHIE

Robaut, 1885, sans doute partie du nº 1678. — Sérullaz, *Mémorial*, nº 318, repr.

EXPOSITIONS

Paris, Atelier, 1934, nº 11. — Paris, Atelier, 1935, nº 44. — Paris, Atelier, 1937, nº 47. — Paris, Atelier, 1939, nº 34. — Paris, Atelier,

1945, nº 21. — Paris, Atelier, 1947, nº 100. — Paris, Atelier, 1948, nº 83. — Paris, Atelier, 1949, nº 112. — Paris, Atelier, 1950, nº 91. — Paris, Atelier, 1951, nº 105. — Paris, Atelier, 1952, nº 58. — Paris, Louvre, 1963, nº 321. — Berne, 1963-1964, nº 165. — Brême, 1964, nº 263. — Paris, Atelier, 1967, hors cat.

Étude pour *Hamlet et le spectre* ou *Le Fantôme sur la terrasse* (*Hamlet*, acte I, scène V). Projet inversé avec variantes pour la lithographie datée de 1843 (Delteil, 1908, nº 105, repr.).

224

TROIS PERSONNAGES DEBOUT DEVANT UNE DRAPERIE

Mine de plomb et frottis de sanguine, sur papier calque contre-collé. H. 0,252 ; L. 0,201.

HISTORIQUE

E. Moreau-Nélaton ; legs en 1927 (L. 1886a).

Inventaire *RF 9330.*

BIBLIOGRAPHIE

Delteil, 1908, signalé en fin de page au nº 108.

La scène représente Hamlet et Guildenstern (*Hamlet*, acte III, scène II), et reproduit, en sens inverse, la lithographie (Delteil, 1908, nº 108, repr.).

225

FEMME SE NOYANT ET S'ACCROCHANT A UNE BRANCHE D'ARBRE

Mine de plomb. H. 0,219 ; L. 0,334.

HISTORIQUE

Atelier Delacroix ; vente 1864, nº 402, adjugé 515 F à M. Boigne. — Marcel Guérin (L. 1872B) ; don en 1932 (L. 1886a).

Inventaire *RF 23352.*

BIBLIOGRAPHIE

Robaut, 1885, nº 592. — Escholier, 1927, repr. p. 206. — Sérullaz, *Mémorial*, 1963, nº 329 repr.

EXPOSITIONS

Zurich, 1939, nº 257. — Bâle, 1939, nº 157. — Paris, Louvre, 1963, nº 332. — Berne, 1963-1964, nº 167. — Brême, 1964, nº 254. — Paris, Louvre, 1982, nº 91.

Étude pour la *Mort d'Ophélie* (*Hamlet*, acte IV, scène VII), en sens inverse de la lithographie de 1843 (Delteil, 1908, nº 115, repr.). Le dessin a sans doute servi pour la peinture exécutée en 1853 (Louvre). Delacroix réalisa également deux autres compositions peintes sur ce même thème (1838, Munich, Neue Pinacothek ; 1844, Winterthur, Fondation O. Reinhart).

LE PRISONNIER DE CHILLON
(1834)

Peinture signée et datée 1834, exposée au Salon de 1835. Musée du Louvre (Sérullaz, Mémorial, 1963, nº 215, repr. — Sérullaz, 1980-1981, nº 164, repr.).

226

DEUX ÉTUDES D'UN PERSONNAGE NU, ENDORMI

Plume et encre brune. H. 0,133 ; L. 0,202.

HISTORIQUE

E. Moreau-Nélaton ; legs en 1927 (L. 1886a).

Inventaire *RF 10397.*

Ce dessin paraît être une étude pour le jeune fils enchaîné, à gauche, dans la peinture représentant le *Prisonnier*

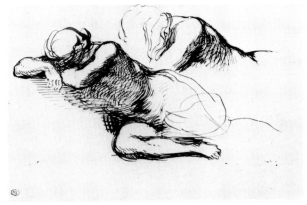

226

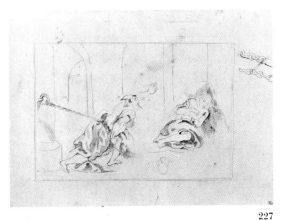

227

de Chillon, dont le sujet est directement inspiré du poème de Lord Byron (chant VIII), qui rend hommage au patriote genevois Bonivard, enfermé dans le célèbre château et prison d'état, bâti sur un rocher au bord du lac Léman, près de Montreux.

227

VIEILLARD ENCHAINÉ S'EFFORÇANT DE SECOURIR UN JEUNE GARÇON

Mine de plomb, sur papier calque. H. 0,254; L. 0,377.
Au verso, frottis de sanguine.

HISTORIQUE
E. Moreau-Nélaton; legs en 1927 (L. 1886a). Inventaire RF 9327.

BIBLIOGRAPHIE
Delteil, 1908, IVe section, Pièces douteuses, repr. au verso du nº 4. — Sérullaz, Mémorial, 1963, nº 216 repr.

EXPOSITIONS
Paris, Louvre, 1930, nº 359.

Ce dessin, inversé par rapport à la peinture représentant Le Prisonnier de Chillon, paraît être un calque pour la lithographie d'Alophe Menut (1812-

1883) exécutée en 1835 et publiée la même année dans L'Artiste (Delteil, 1908, IVe section, nº 4).

Delteil suggère qu'il s'agit sans doute d'une mise en place de la main de Delacroix, mais le style assez sec du dessin appelle cependant quelques réserves.

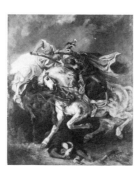

COMBAT DU GIAOUR ET DU PACHA
(1835)
Peinture signée et datée 1835. Musée du

Petit-Palais à Paris (Sérullaz, Mémorial, 1963, nº 220, repr. — Sérullaz, 1980-1981, nº 174, repr.).

228

CAVALIER ORIENTAL, TENANT UN BOUCLIER ET UN SABRE, COMBATTANT

Mine de plomb. H. 0,275; L. 0,199.

HISTORIQUE
E. Moreau-Nélaton; legs en 1927 (L. 1886a). Inventaire RF 9669.

EXPOSITIONS
Paris, Louvre, 1930, nº 508. — Paris, Louvre, Cabinet des Dessins, 1963, nº 100.

Fait sans doute partie des diverses recherches sur le thème du Combat du Giaour et du Pacha, d'après le poème de Lord Byron. Seul ici l'un des combattants est représenté. Ce dessin semble pouvoir se situer assez tôt dans la carrière de l'artiste, vers 1824-1826.

En effet, Delacroix a noté dans son Journal dès le lundi 10 mai 1824 (I, p. 99) : « Faire le Giaour ».

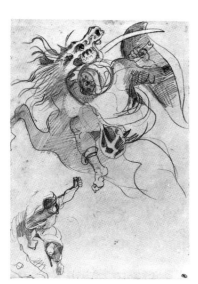

228

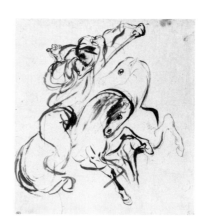

229

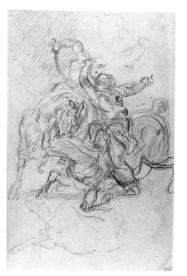

231

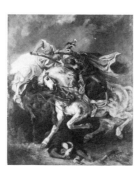

230

A noter qu'il s'agit par ailleurs d'une copie partielle de la *Chasse aux lions* de Rubens, d'après la gravure de Soutmann. Voir le dessin RF 32254.

229

DEUX CAVALIERS ORIENTAUX COMBATTANT

Pinceau et lavis brun, sur traits à la mine de plomb. H. 0,240; L. 0,248.

HISTORIQUE
Atelier Delacroix; vente 1864, sans doute partie du n° 313 (14 feuilles en 2 lots). — E. Moreau-Nélaton; legs en 1927 (L. 1886a). Inventaire *RF 9331*.

BIBLIOGRAPHIE
Robaut, 1885, sans doute partie du n° 1529. — Huyghe, 1964, n° 326, p. 496, pl. 326.

EXPOSITIONS
Paris, Atelier, 1948, n° 70. — Paris, Louvre, 1982, n° 110.

Le dessin représente certainement *Le Combat du Giaour et du Pacha*. Peut-être s'agit-il ici d'un projet pour la peinture de 1826 refusée au Salon de 1827 (Art Institute de Chicago) dont l'artiste se serait inspiré pour la version exposée au Salon de 1835.

230

DEUX CAVALIERS ORIENTAUX COMBATTANT, ET UN CAVALIER SEUL

Mine de plomb. H. 0,251; L. 0,159.

HISTORIQUE
Atelier Delacroix; vente 1864, sans doute partie du n° 313 (14 feuilles en 2 lots). — M. Brouillet. — Acquis en 1921 (L. 1886a). Inventaire *RF 5309*.

BIBLIOGRAPHIE
Robaut, 1885, sans doute partie du n° 1529.

EXPOSITIONS
Paris, Louvre, 1930, n° 366. — Zurich, 1939, n° 196. — Bâle, 1939, n° 121. — Paris,

Atelier, 1948, n° 71. — Bordeaux, 1963, n° 138.

On peut penser qu'il s'agit ici d'un projet pour un *Combat du Giaour et du Pacha*. Le style de ce dessin permet de le situer vers 1824-1826.

231

DEUX CAVALIERS ORIENTAUX COMBATTANT

Mine de plomb. H. 0,340; L. 0,225.

HISTORIQUE
Atelier Delacroix; vente 1864, sans doute partie du n° 313 (14 feuilles en 2 lots, adjugé 304 F à MM. Mène et Delille). — E. Moreau-Nélaton; legs en 1927 (L. 1886a). Inventaire *RF 9332*.

BIBLIOGRAPHIE
Robaut, 1885, sans doute partie du n° 1529. — Moreau-Nélaton, 1916, I, fig. 183. — Sérullaz, *Mémorial*, 1963, n° 221, repr.

EXPOSITIONS
Paris, Louvre, 1930, n° 367. — Paris, Atelier, 1948, n° 72. — Paris, Louvre, 1963, n° 224. — Paris, Atelier, 1967, hors cat. — Paris, Louvre, 1982, n° 111.

Vraisemblablement étude en vue du *Combat du Giaour et du Pacha*, exposé au Salon de 1835. Toutefois le dessin présente de notables variantes par rapport à la peinture.
Delacroix s'est inspiré à plusieurs reprises du poème de Lord Byron, *Le Giaour*, publié en 1813.

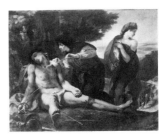

SAINT SÉBASTIEN ou SAINT SÉBASTIEN SECOURU PAR LES SAINTES FEMMES
(1836)

Peinture exposée au Salon de 1836 (N° 499) et conservée à l'église de Nantua (Sérullaz, Mémorial, 1963, n° 227 repr. — Sérullaz, 1980-1981, n° 183, repr.).

232

ÉTUDE POUR UN SAINT SÉBASTIEN

Plume et encre brune. H. 0,314; L. 0,257.

HISTORIQUE
E. Moreau-Nélaton; legs en 1927 (L. 1886a). Inventaire *RF 10646*.

BIBLIOGRAPHIE
Sérullaz, *Mémorial*, 1963, n° 228 repr.

EXPOSITIONS
Paris, Louvre, 1963, n° 231. — Paris, Louvre, 1982, n° 56.

Étude pour la partie gauche de la peinture.

233

FEUILLE D'ÉTUDES AVEC DIVERSES FIGURES D'ARABES

Mine de plomb, plume et encre brune. H. 0,271; L. 0,422.
Au verso, croquis à la mine de plomb, dont un *Saint Sébastien* et une étude pour *Médée*, ainsi que plusieurs projets de rébus.

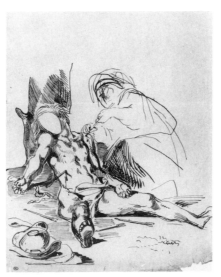

232

E. Moreau-Nélaton; legs en 1927 (L. 1886a).
Inventaire *RF 10652*.

Les dessins du recto semblent bien
avoir été exécutés lors du séjour de
l'artiste en Afrique du Nord en 1832.
Au verso, par contre, nous relevons
deux croquis postérieurs, l'un à gauche
de la feuille, pour le *Saint Sébastien*,
peinture exposée au Salon de 1836;
l'autre pour une *Médée furieuse*, pein-
ture exposée au Salon de 1838 (Musée
des Beaux-Arts de Lille).

GOETZ DE BERLICHINGEN,
(1836-1843)

*Dès le 1er mars 1824, Delacroix songe à
s'inspirer du drame de Goethe, « sur ce que
m'en a dit Pierret ». Toutefois ce projet*

*ne vit le jour qu'une douzaine d'années plus
tard. Delacroix, en effet, exécuta de 1836 à
1843 une suite de sept planches lithographiées
d'après ce drame (Delteil, 1908, n^os 119 à
125). En 1843, l'artiste reprit certains de ces
thèmes avec quelques variantes, et en ajoutant
un épisode, La mort de Goetz de Berlichingen,
pour des gravures sur bois qui furent publiées
dans Le Magasin Pittoresque (Robaut, 1885,
n^os 778 à 781). Quatre pierres lithogra-
phiques (Delteil, 1908, n^os 119 à 122) figu-
rèrent à la vente après décès de 1864 sous le
n° 702 et furent vendues au prix de 410 F;
les autres pierres de la série furent sans doute
détruites à leur origine et les planches tirées
sont fort rares.*

234

UN MOINE SERRANT
LA MAIN D'UN HOMME
EN ARMURE

Plume et encre brune, sur traits à la mine
de plomb. H. 0,243; L. 0,192.
HISTORIQUE
Riesener. — Fantin-Latour; vente, Paris,
14 mars 1905, n° 175. — E. Moreau-Nélaton;
legs en 1927 (L. 1886a).
Inventaire *RF 9334*.
BIBLIOGRAPHIE
Sérullaz, *Mémorial*, 1963, n° 320 repr.
EXPOSITIONS
Paris, Louvre, 1930, n° 377^B. — Paris,
Louvre, 1963, n° 323.

Étude pour *Frère Martin serrant la
main de fer de Goetz*, en vue de la
lithographie (Delteil, 1908, n° 119,

repr.). Contrairement aux dessins
RF 9333 et RF 9335, le décor est ici
établi et correspond pratiquemment
à la lithographie. Cependant, derrière
le moine apparaît assez curieuse-
ment l'esquisse d'une tête de cheval qu'un
personnage tient par la bride.
A comparer aux dessins du même
sujet RF 9333 et RF 9335.

235

UN MOINE SERRANT LA
MAIN D'UN HOMME
EN ARMURE

Mine de plomb. H. 0,230; L. 0,188.
Annotation à la mine de plomb : *tenant* (?)
le cheval (?) *dans le fond*.
HISTORIQUE
Atelier Delacroix; vente 1864, sans doute
n° 380 (adjugé 107 F). — J. Leman; vente,
Paris, 14 mars 1874, n° 38. — E. Moreau-
Nélaton; legs en 1927 (L. 1886a).
Inventaire *RF 9333*.
BIBLIOGRAPHIE
Sérullaz, *Mémorial*, 1963, n° 319 repr.
EXPOSITIONS
Paris, Louvre, 1930, n° 377. — Paris, Louvre,
1963, n° 322. — Paris, Louvre, 1982, n° 121.

Première pensée pour *Frère Martin
serrant la main de fer de Goetz* (*Goetz
de Berlichingen*, acte I, scène II).
Le décor est encore imprécis et les
deux personnages du fond seront
supprimés dans la lithographie (Del-
teil, 1908, n° 119, repr.). A comparer
aux dessins de même sujet RF 9334
et RF 9335.

236

UN MOINE SERRANT LA
MAIN D'UN HOMME
EN ARMURE

Mine de plomb, sur papier calque contre-
collé. H. 0,227; L. 0,150.
HISTORIQUE
Atelier Delacroix; vente 1864, sans doute

partie du n° 384 (27 feuilles, adjugé 242 F à MM. Burty, Latouche, Piot, Leman, Wyatt). — E. Piot; paraphe au verso du montage; vente, Paris, 2-3 juin 1890, sans doute partie du n° 261. — Edgar Degas; cachet de l'atelier sur le montage, au recto et au verso (L. 657); ne figure pourtant pas dans les deux ventes de sa collection. — E. Moreau-Nélaton; legs en 1927 (L. 1886a). Inventaire *RF 9335*.

BIBLIOGRAPHIE
Robaut, 1885, sans doute partie du n° 1552.

EXPOSITIONS
Paris, Louvre, 1930, n° 377ᴬ.

Étude pour *Frère Martin serrant la main de fer de Goetz*, en vue de la gravure sur bois parue dans *Le Magasin pittoresque* (Moreau, 1873, p. 77, n° 7; Robaut, 1885, n° 778).
A comparer aux dessins du même sujet RF 9333 et RF 9334.
On trouve dans les notes manuscrites de Degas concernant sa collection de peintures et de dessins de Delacroix : « Goetz de Berlichingen et le moine. Presque au trait simple. Échange

avec le Dr Goubert qui l'avait trouvé à St-Germain » (renseignements communiqués par M. Philippe Brame).

237
CAVALIER EN ARMURE SECOURU PAR UN PAYSAN

Mine de plomb, sur papier calque contrecollé. H. 0,225; L. 0,149.

HISTORIQUE
E. Moreau-Nélaton; legs en 1927 (L. 1886a). Inventaire *RF 9336*.

BIBLIOGRAPHIE
Moreau-Nélaton, 1916, II, fig. 239. — Sérullaz, *Mémorial*, 1963, n° 321 repr.

EXPOSITIONS
Paris, Louvre, 1930, n° 377ᶜ. — Paris, Louvre, 1963, n° 324.

Étude pour *Goetz blessé recueilli par les Bohémiens* (*Goetz de Berlichingen*, acte V, scène VI).
Ce dessin, en sens inverse par rapport à la lithographie (Delteil, 1908, n° 123, repr.) est très différent de celle-ci.

Par contre, il est pratiquement identique à la gravure sur bois réalisée pour *Le Magasin pittoresque* (Robaut, 1885, n° 780, mentionne le calque du dessin original comme passé à la vente Pierret, mai 1879, adjugé 50 F).

238
COUPLE SE DISPUTANT PRÈS D'UN LIT

Mine de plomb, sur papier calque contrecollé. H. 0,261; L. 0,205.

HISTORIQUE
Riesener. — Fantin-Latour; vente Paris, 14 mars 1905, n° 174? — E. Moreau-Nélaton; legs en 1927 (L. 1886a). Inventaire *RF 9337*.

BIBLIOGRAPHIE
Sérullaz, *Mémorial*, 1963, n° 323 repr.

EXPOSITIONS
Paris, Louvre, 1930, n° 377ᶠ. — Paris, Louvre, 1963, n° 326.

Il s'agit, non d'une scène d'*Hamlet* comme on l'a parfois pensé, mais de

234

235

236

237

238

141

la scène VIII de l'acte V de *Goetz de Berlichingen*, représentant *Adélaïde donnant le poison au jeune page*. Le dessin est en sens inverse par rapport à la lithographie (Delteil, 1908, n° 124, repr.) et avec quelques variantes; le gant à terre visible au premier plan de la lithographie n'apparaît pas ici. A comparer à un dessin à la mine de plomb du même sujet et conservé dans une collection particulière à Paris (Sérullaz, *Mémorial*, 1963, n° 322, repr.). Une étude plus aboutie se trouve à l'Art Institute de Chicago (Inv. 57/332).

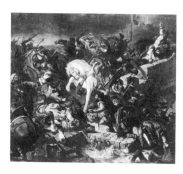

LA BATAILLE DE TAILLEBOURG
(1837)

Peinture signée et datée 1837, exposée au Salon de 1837 et conservée au Musée de Versailles. Esquisse conservée au Louvre (Sérullaz, Mémorial, 1963, n°s 229 et 230 repr. — Sérullaz, 1980-1981, n°s 184 et 185, repr.).

239

DIVERS CROQUIS D'UN COMBAT PRÈS D'UN PONT

Mine de plomb, sur papier beige. H. 0,253; L. 0,371.
Annotations à la mine de plomb : *tachant de voir et se penchant de côté se cabrant sur le cheval* (un mot illisible) *- se retenant en touchant - plus bas - plus enfoui - poussant - enjambant pour se précipiter.*

HISTORIQUE
Atelier Delacroix; vente 1864, très certainement partie du n° 333 (adjugé 32 F à A. Robaut). — A. Robaut (code au verso). — E. Moreau-Nélaton; legs en 1927 (L. 1886a).
Inventaire *RF 9347*.

BIBLIOGRAPHIE
Robaut, 1885, très certainement partie du n° 1677. — Sérullaz, *Mémorial*, 1963, n° 231, repr.

EXPOSITIONS
Paris, École des Beaux-Arts, 1885, partie du n° 404 ou 405 (à M. Art, c'est-à-dire A. Robaut). — Paris, Louvre, 1963, n° 235.

Trois recherches pour la *Bataille de Taillebourg*, avec le pont placé tantôt à gauche, en haut à la feuille, tantôt à droite dans les deux autres croquis, et divers croquis de soldats et cavaliers.

240

FEUILLE D'ÉTUDES DE CAVALIERS COMBATTANT

Plume et encre brune. H. 0,282; L. 0,423.
Annotations à la plume : *morts - chevaux embarrassants.*

HISTORIQUE
Atelier Delacroix; vente 1864, très certainement partie du n° 333 (adjugé 32 F à A. Robaut). — A. Robaut. — E. Moreau-Nélaton; legs en 1927 (L. 1886a).
Inventaire *RF 9342*.

BIBLIOGRAPHIE
Robaut, 1885, très certainement partie du n° 1677. — Sérullaz, *Mémorial*, 1963, n° 233, repr.

EXPOSITIONS
Paris, École des Beaux-Arts, 1885, partie du n° 404 ou 405 (à M. Art, c'est-à-dire A. Robaut). — Paris, Louvre, 1930, n° 382. — Paris, Louvre, 1963, n° 237. — Paris, Louvre, 1982, n° 73.

Études pour la *Bataille de Taillebourg*, se rapportant aux groupes des guerriers luttant, renversés ou nageant. A droite, croquis d'ensemble très sommaire de la composition, plus proche de l'esquisse peinte conservée au Louvre que du tableau de Versailles.

241

FEUILLE D'ÉTUDES AVEC DIVERS CAVALIERS ET PERSONNAGES COMBATTANT

Plume et encre brune. H. 0,280; L. 0,422.
HISTORIQUE
Atelier Delacroix; vente 1864, vraisemblablement partie du n° 333 (adjugé 32 F à A. Robaut). — A. Robaut. — E. Moreau-Nélaton; legs en 1927 (L. 1886a).
Inventaire *RF 9339*.

BIBLIOGRAPHIE
Robaut, 1885, très vraisemblablement partie du n° 1677. — Sérullaz, *Mémorial*, 1963, n° 234, repr.

EXPOSITIONS
Paris, École des Beaux-Arts, 1885, partie du n° 404 ou 405 (à M. Art, c'est-à-dire A. Robaut). — Paris, Louvre, 1930, n° 379. — Paris, Louvre, 1963, n° 238. — Paris, Louvre, 1982, n° 75.

Étude pour la *Bataille de Taillebourg*.

242

CAVALIERS COMBATTANT ET BATAILLE PRÈS D'UN PONT

Mine de plomb, sur papier beige. H. 0,257; L. 0,388.
Annotations à la mine de plomb : *tenant la bride - les chevaux et les chevaliers tués en défendant le roi.*

HISTORIQUE
Atelier Delacroix; vente 1864, très certainement partie du n° 333 (adjugé 32 F à A. Robaut). — A. Robaut (code au verso). —

E. Moreau-Nélaton; legs en 1927 (L. 1886a).
Inventaire *RF 9344*.

BIBLIOGRAPHIE
Robaut, 1885, très certainement partie du n° 1677. — Sérullaz, *Mémorial*, 1963, n° 232, repr.

EXPOSITIONS
Paris, École des Beaux-Arts, 1885, partie du n° 404 ou 405 (à M. Art, c'est-à-dire A. Robaut). — Paris, Louvre, 1963, n° 236. — Paris, Louvre, 1982, n° 76.

En haut à gauche, petite étude d'ensemble pour la *Bataille de Taillebourg* et diverses recherches pour les groupes.

243

SCÈNE DE COMBAT

Mine de plomb. H. 0,200; L. 0,249.
Au verso, croquis de silhouettes accroupies ou agenouillées, à la mine de plomb.
HISTORIQUE
Darcy (L. 652F). — Cailac. — Acquis en 1932 (L. 1886a).
Inventaire *RF 24216*.

Ce croquis rapide peut être rapproché de la feuille d'études RF 9344 et fait vraisemblablement partie des premières pensées pour la *Bataille de Taillebourg*.

244

DEUX HOMMES A CHEVAL, COMBATTANT

Pinceau et lavis brun, sur traits à la mine de plomb. H. 0,220; L. 0,169.
HISTORIQUE
Atelier Delacroix; vente 1864. — E. Moreau-Nélaton; legs en 1927 (L. 1886a).
Inventaire *RF 9905*.

Le cavalier du premier plan levant son épée a la même attitude et le même geste que le roi Saint Louis; il semble donc bien qu'il s'agisse ici d'une première pensée pour le groupe central de la *Bataille de Taillebourg* et non, comme on a pu le supposer, d'un *Combat du Giaour et du Pacha*.

245

DEUX GUERRIERS A CHEVAL COMBATTANT

Mine de plomb. H. 0,204; L. 0,307.
HISTORIQUE
Atelier Delacroix; vente 1864, très certainement partie du n° 333 (adjugé 32 F à A. Robaut). — A. Robaut (code au verso). — E. Moreau-Nélaton; legs en 1927 (L. 1886a).
Inventaire *RF 9350*.

BIBLIOGRAPHIE
Robaut, 1885, très certainement partie du n° 1677. — Sérullaz, *Mémorial*, 1963, n° 235, repr.

EXPOSITIONS
Paris, École des Beaux-Arts, 1885, partie du

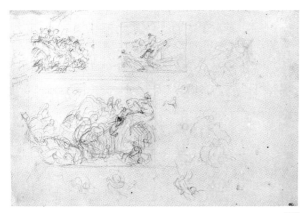

239

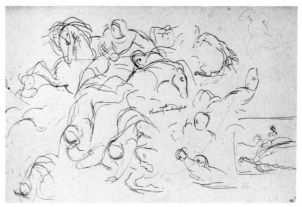

240

241

242

243

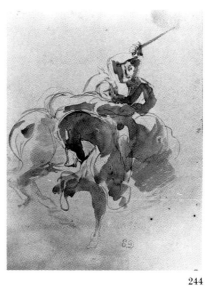

244

243 v

245

143

246

247

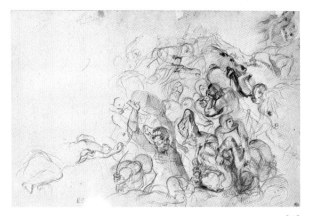

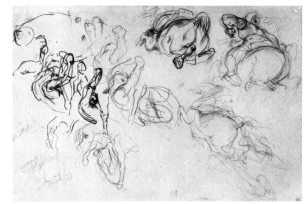

248

249

250

252

251

144

253

nº 404 ou 405 (à M. Art, c'est-à-dire A. Robaut). — Paris, Louvre, 1963, nº 240.

Croquis pour le groupe central de la *Bataille de Taillebourg*, avec le roi Saint Louis à cheval, brandissant son épée.

246

UN CAVALIER ET PERSONNAGES COMBATTANT

Mine de plomb, sur papier beige. H. 0,261; L. 0,391.

HISTORIQUE
Atelier Delacroix; vente 1864, très certainement partie du nº 333 (adjugé 32 F à A. Robaut). — A. Robaut (code au verso). — E. Moreau-Nélaton; legs en 1927 (L. 1886a).
Inventaire *RF 9345*.

BIBLIOGRAPHIE
Robaut, 1885, très certainement partie du nº 1677. — Sérullaz, *Mémorial*, 1963, nº 241, repr.

EXPOSITIONS
Paris, École des Beaux-Arts, 1885, partie du nº 404 ou 405 (à M. Art, c'est-à-dire A. Robaut). — Paris, Louvre, 1963, nº 246.

Recherches pour le groupe central de la *Bataille de Taillebourg* avec Saint Louis à cheval et le soldat à ses pieds tenant une lance dont l'attitude est ici légèrement différente de celle qu'il aura dans le tableau.

247

FEUILLE D'ÉTUDES DE PERSONNAGES COMBATTANT

Mine de plomb, sur papier beige. H. 0,252; L. 0,378.
Annotations à la mine de plomb : *chaperon - draperie - draperie flottant sur le casque - de face la tête.*

HISTORIQUE
Atelier Delacroix; vente 1864, très certainement partie du nº 333 (adjugé 32 F à A. Robaut). — A. Robaut. — E. Moreau-Nélaton; legs en 1927 (L. 1886a).
Inventaire *RF 9340*.

BIBLIOGRAPHIE
Robaut, 1885, très certainement partie

du nº 1677. — Moreau-Nélaton, 1916, I, fig. 173, p. 189. — Sérullaz, *Mémorial*, 1963, nº 237, repr.

EXPOSITIONS
Paris, École des Beaux-Arts, 1885, partie du nº 404 ou 405 (à M. Art, c'est-à-dire A. Robaut). — Paris, Louvre, 1930, nº 381. — Paris, Louvre, 1963, nº 241.

Ces études pour la *Bataille de Taillebourg* paraissent plus proches de l'esquisse peinte, conservée au Musée du Louvre, que de la peinture exposée au Salon de 1837 et conservée au Musée de Versailles. Le personnage jeté par-dessus le parapet, en bas à gauche dans le dessin, notamment, ne se retrouve pas dans le grand tableau.

248

CAVALIERS ET GUERRIERS EN COSTUMES DU MOYEN AGE COMBATTANT

Mine de plomb. H. 0,246; L. 0,375.
Annotations à la mine de plomb : *furieux - le cheval de manè(ge) - chez Elmore - le cou et le haut de la poitrine du vieux ramoneur - amarante clair - cendre bleu - gris perle harnais noirs.*

HISTORIQUE
Atelier Delacroix; vente 1864, très certainement partie du nº 333 (adjugé 32 F à A. Robaut). — A. Robaut (code au verso). — E. Moreau-Nélaton; legs en 1927 (L. 1886a).
Inventaire *RF 9343*.

BIBLIOGRAPHIE
Robaut, 1885, vraisemblablement nº 652 (ou partie du nº 1677). — Sérullaz, *Mémorial*, 1963, nº 236, repr.

EXPOSITIONS
Paris, École des Beaux-Arts, 1885, partie du nº 404 ou 405 (à M. Art, c'est-à-dire A. Robaut). — Paris, Louvre, 1963, nº 239. — Paris, Louvre, 1982, nº 72.

Fait partie des études pour la *Bataille de Taillebourg*. Ce dessin est très certainement celui catalogué par Robaut sous le nº 652, reproduit sans le croquis isolé de gauche qui se rapporte au soldat à terre devant le cheval blanc de Saint Louis.

249

FEUILLE D'ÉTUDES AVEC CHEVAUX, CAVALIERS ET DIVERS PERSONNAGES

Mine de plomb, plume et encre brune, sur papier beige. H. 0,255; L. 0,375.
Annotations à la mine de plomb : *sans selle - bleu - rouge - puce.*

HISTORIQUE
Atelier Delacroix; vente 1864, très certainement partie du nº 333 (adjugé 32 F à A. Robaut). — A. Robaut. — E. Moreau-Nélaton; legs en 1927 (L. 1886a).
Inventaire *RF 9341*.

BIBLIOGRAPHIE
Robaut, 1885, très certainement partie du nº 1677. — Moreau-Nélaton, 1916, I, fig. 172, p. 189. — Sérullaz, *Mémorial*, 1963, nº 238, repr.

EXPOSITIONS
Paris, École des Beaux-Arts, partie du nº 404 ou 405 (à M. Art, c'est-à-dire A. Robaut). — Paris, Louvre, 1930, nº 380. — Paris, Louvre, 1963, nº 242. — Paris, Louvre, 1982, nº 74.

Détails des chevaux du premier plan à droite et à gauche de la *Bataille de Taillebourg*, et croquis rapides de cavaliers luttant.

250

ÉTUDES DE DEUX PERSONNAGES LUTTANT

Mine de plomb. H. 0,254; L. 0,290.

HISTORIQUE
Atelier Delacroix; vente 1864, partie du nº 333? — A. Robaut (code au verso). — E. Moreau-Nélaton; legs en 1927 (L. 1886a).
Inventaire *RF 9346*.

Croquis préliminaire pour les deux guerriers combattant vers la droite de la *Bataille de Taillebourg*, près du pont et au-dessous du roi.

251

TROIS ÉTUDES DE TÊTES

Mine de plomb. H. 0,221; L. 0,273.

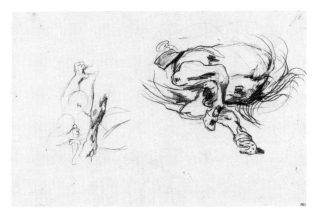

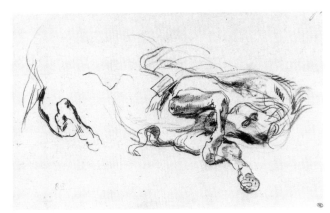

HISTORIQUE

Atelier Delacroix; vente 1864, partie du nº 333? — A. Robaut (code au verso). — E. Moreau-Nélaton; legs en 1927 (L. 1886a). Inventaire *RF 9656*.

Le personnage de gauche est une étude pour le guerrier sortant de l'eau, sous le cheval du roi au centre de la *Bataille de Taillebourg*. La tête à droite est une étude pour le guerrier au premier plan vers la droite s'agrippant aux pierres.

252

FEUILLE D'ÉTUDES

Mine de plomb et sanguine. H. 0,351; L. 0,220.

HISTORIQUE

Atelier Delacroix; vente 1864, très certainement partie du nº 333 (adjugé 32 F à A. Robaut). — A. Robaut (code au verso). — E. Moreau-Nélaton; legs en 1927 (L. 1886 a). Inventaire *RF 9349*.

BIBLIOGRAPHIE

Robaut, 1885, très certainement partie du nº 1677. — Sérullaz, *Mémorial*, 1963, nº 239, repr. (dans le mauvais sens, c'est-à-dire en largeur et non en hauteur).

EXPOSITIONS

Paris, École des Beaux-Arts, 1885, partie du nº 404 ou 405 (à M. Art, c'est-à-dire A. Robaut). — Paris, Louvre, 1963, nº 243. — Paris, Louvre, 1982, nº 78.

Diverses études pour la *Bataille de Taillebourg*, se rapportant au cheval à l'extrême gauche, en bas. Détails de harnachement. Petit croquis, à droite, pour le cavalier attaquant le roi Saint Louis.

253

DEUX ÉTUDES DE CHEVAUX ET DE CAVALIERS RENVERSÉS A TERRE

Plume et encre brune, lavis brun. H. 0,212; L. 0,265.

HISTORIQUE

Atelier Delacroix; vente 1864, très certainement partie du nº 333 (adjugé 32 F à A. Robaut). — A. Robaut (code au verso). — E. Moreau-Nélaton; legs en 1927 (L. 1886a). Inventaire *RF 9348*.

BIBLIOGRAPHIE

Robaut, 1885, très certainement partie du nº 1677. — Sérullaz, *Mémorial*, 1963, nº 240, repr.

EXPOSITIONS

Paris, École des Beaux-Arts, 1885, partie du nº 404 ou 405 (à M. Art, c'est-à-dire A. Robaut). — Paris, Louvre, 1963, nº 244. — Paris, Louvre, 1982, nº 77.

Études de chevaux et cavaliers renversés à terre pour le groupe en bas à gauche dans la *Bataille de Taillebourg*.

254

CHEVAL A TERRE, ET HOMME SOUS LES JAMBES D'UN CHEVAL

Mine de plomb. H. 0,203; L. 0,312.

HISTORIQUE

A. Robaut (code Robaut au verso). — E. Moreau-Nélaton; legs en 1927 (L. 1886a). Inventaire *RF 9351*.

BIBLIOGRAPHIE

Sérullaz, *Mémorial*, 1963, nº 242, repr.

EXPOSITIONS

Paris, Louvre, 1963, nº 245.

Recherche pour le combattant couché entre les jambes du cheval du roi, et croquis du cheval abattu, au centre, près de l'eau (voir aussi l'étude du même cheval, RF 9353).

255

ÉTUDE DE CHEVAL RENVERSÉ A TERRE

Mine de plomb. H. 0,200; L. 0,310.

HISTORIQUE

Atelier Delacroix; vente 1864, partie du nº 333? — A. Robaut (code Robaut au verso). — E. Moreau-Nélaton; legs en 1927 (L. 1886a). Inventaire *RF 9353*.

Croquis du cheval abattu, au centre de la *Bataille de Taillebourg*, près de l'eau (voir aussi l'étude du même cheval, RF 9351).

DOUBLE PORTRAIT DE CHOPIN AU PIANO ET DE GEORGE SAND
(1838)

Peinture exécutée en 1838, et coupée en deux parties. Le portrait de Chopin est conservé au Louvre, le portrait de George Sand au musée d'Ordrupgaard à Copenhague. — (Sérullaz, Mémorial, 1963, nºs 274 et 275. — Sérullaz, 1980-1981, nºs 192 et 193, repr.).

256

HOMME ASSIS DEVANT UN PIANO, UNE FEMME A SES COTÉS

Mine de plomb, sur papier chamois. H. 0,126; L. 0,143.

HISTORIQUE

E. Moreau-Nélaton; legs en 1927 (L. 1886a). Inventaire *RF 9357*.

BIBLIOGRAPHIE

Moreau-Nélaton, 1916, II, fig. 243. — Starzynksi, 1962, p. 6, fig. 4. — Jullian, 1963, fig. 26. — Génies et Réalités, 1963,

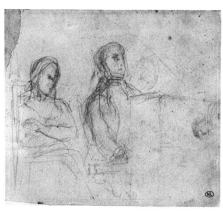

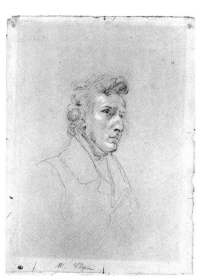

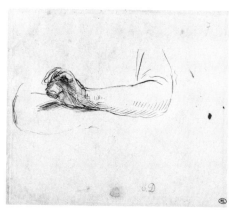

repr. p. 111. — Berthelot, 1963, p. 29, repr. p. 28. — Sérullaz, *Mémorial*, 1963, n° 276, repr. — Frerichs, 1962, p. 100, fig. 2. — Huyghe, 1964, n° 264, p. 350, pl. 264.

EXPOSITIONS
Paris, Louvre, 1930, n° 383. — Paris, Louvre, 1963, n° 279.

Dessin préparatoire pour la peinture exécutée en 1838, montrant le premier aspect de la composition (Robaut, 1885, n° 665) avant que le tableau ne soit coupé en deux parties, le portrait de Chopin, réduit, étant conservé au Louvre, et celui de George Sand, debout, au Musée d'Ordrupgaard à Copenhague.

257

PORTRAIT DE FRÉDÉRIC CHOPIN

Mine de plomb et rehauts de blanc. H. 0,292 ; L. 0,220.
En bas, annotation d'une main étrangère : *M. Chopin.*

HISTORIQUE
Léon Riesener ; Mme Léon Riesener. — Pillaut ; don de Mme Pillaut en 1960 (L. 1886a). Inventaire *RF 31280.*

BIBLIOGRAPHIE
Moreau, 1873, p. 238. — Robaut, 1885, n° 666. — Escholier, 1927, repr. face à la p. 130. — Busch, 1973, n° 7, repr.

EXPOSITIONS
Paris, École des Beaux-Arts, 1885, n° 370 (appartient à Mme Léon Riesener). — Paris, Louvre, 1930, n° 384. — Paris, Atelier, 1937, n° 4. — Paris, Louvre, Cabinet des Dessins, 1963, n° 68, pl. XV. — Berne, 1963-1964, n° 175. — Brême, 1964, n° 248 repr. p. 108. — Brême, 1973, n° 7, repr. — Kyoto - Tokyo, 1969, n° D 15, repr.

Ce portrait a dû être exécuté en 1838, et utilisé dans la peinture, réalisée cette même année, représentant George Sand et Chopin.
Au verso de l'ancien montage de ce dessin, un cartel portait une annotation de la main de Léon Riesener : *Portrait de Mr. Chopin, le célèbre*

compositeur dessiné par Eugène Delacroix. Me provient directement de Mr. Delacroix. L. Riesener.

258

ÉTUDE DE BRAS

Plume et encre brune. H. 0,143 ; L. 0,163.

HISTORIQUE
Atelier Delacroix ; vente 1864. — E. Moreau-Nélaton ; legs en 1927 (L. 1886a). Inventaire *RF 9633.*

BIBLIOGRAPHIE
Sérullaz, *Mémorial*, 1963, n° 277, repr.

EXPOSITIONS
Paris, Louvre, 1930, n° 385. — Paris, Louvre, 1963, n° 280.

Étude des bras de George Sand, pour la peinture exécutée en 1838.

MÉDÉE FURIEUSE
(1838)

Peinture signée et datée 1838, exposée au Salon de 1838. Musée des Beaux-Arts de Lille (Sérullaz, Mémorial, 1963, n° 245, repr. — Sérullaz, 1980-1981, n° 191, repr.).

259

FEMME NUE TENANT DEUX ENFANTS DANS SES BRAS

Plume et encre brune. H. 0,253 ; L. 0,150.

HISTORIQUE
E. Moreau-Nélaton ; legs en 1927 (L. 1886a). Inventaire *RF 9356.*

BIBLIOGRAPHIE
Sérullaz, *Mémorial*, 1963, n° 250, repr.

EXPOSITIONS
Paris, Louvre, 1930, n° 386. — Paris, Louvre, 1963, n° 254. — Paris, Louvre, 1982, n° 131.

Étude pour *Médée furieuse*, présentant quelques variantes par rapport à la peinture, notamment dans la position des deux enfants.
A comparer avec deux dessins à la mine de plomb conservés au Musée des Beaux Arts de Lille (Sérullaz, *Mémorial*, 1963, n°s 252 et 253, repr.), ainsi qu'au dessin RF 10652 verso qui comporte également un croquis pour le *Saint Sébastien* de 1836.

260

DEUX ÉTUDES DE NUS ET FEMME TENANT UN ENFANT

Mine de plomb. H. 0,227 ; L. 0,183.
Au verso, divers croquis à la mine de plomb de personnages dont une femme tenant un enfant et une tête d'enfant.

HISTORIQUE
Darcy (L. 652F). — Cailac. — Acquis en 1932 (L. 1886a). Inventaire *RF 22966.*

Le personnage nu, à droite, est à rapprocher du personnage ailé du dessin RF 9362, étude pour le *Génie* ou l'*Envie* (vers 1840), ainsi que du personnage du dessin RF 9933. Voir aussi une étude de nu masculin, de face, bras écartés (localisation actuelle inconnue ; photographie dans les dossiers du Service de Documentation du département des Peintures du Louvre).
Au verso, la femme tenant l'enfant est incontestablement une étude pour la *Médée furieuse*, peinture exposée au Salon de 1838.

Premier hémicycle

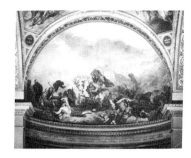

Deuxième hémicycle

261
FEUILLE D'ÉTUDES AVEC
DIVERS PERSONNAGES

Plume et encre brune. H. 0,239; L. 0,380.
HISTORIQUE
E. Moreau-Nélaton; legs en 1927 (L. 1886a).
Inventaire *RF 10619*.

En bas, vers le centre, la femme tenant un enfant dans les bras, pourrait être une première pensée pour la *Médée furieuse* exposée au Salon de 1838. Escholier (1929, p. 255) reproduit un fragment d'une feuille d'études à la plume présentant les mêmes groupes de personnages que sur la feuille du Louvre, mais avec des variantes dans la répartition des personnages et, à notre avis, une certaine lourdeur de trait.

DÉCORATION
DE LA BIBLIOTHÈQUE
DU PALAIS-BOURBON
(1838-1847)

Delacroix fut chargé par arrêté du 30 août 1838 de la décoration de la Bibliothèque du Palais-Bourbon pour la somme de 60 000 francs. Cette commande comprenait deux hémicycles en cul de four (H. 7,35; L. 10,98) aux extrémités et cinq coupoles comportant chacune quatre pendentifs hexagonaux (H. 2,21; L. 2,91), soit vingt-deux compositions. L'artiste eut cette fois-ci recours à l'aide de deux de ses élèves : Lassalle-Bordes et Louis de Planet, mais, pris en partie par la décoration de la Bibliothèque du Palais du Luxembourg qui lui fut confiée en 1840, il n'acheva celle du Palais-Bourbon qu'en 1847, au grand mécontentement des députés.
L'artiste a donné une description complète de son œuvre dans une notice envoyée au critique Th. Thoré le 9 janvier 1848 et reproduite par celui-ci dans son article du « Constitutionnel », le 31 janvier. « *Les peintures de la Bibliothèque de la Chambre des Députés sont distribuées dans la voûte de la galerie et dans les deux hémicycles qui en forment les extrémités. La voûte est divisée en cinq petites coupoles, ou travées, présentant chacune quatre pendentifs. Ce sont donc quatre tableaux par chaque division ou vingt tableaux dans toute la longueur.*
» *Les sujets de ces peintures ont rapport à la philosophie, à l'histoire et à l'histoire natu-*

relle, à la législation, à l'éloquence, à la littérature, à la poésie, et même à la théologie. Ils rappellent les divisions adoptées dans toutes les bibliothèques, sans toutefois en suivre la classification exacte.
» *Les sujets qui occupent les quatre pendentifs de la première des travées, en commençant par l'extrémité Sud (Coupole des Sciences) sont :*
« *1° « Pline l'Ancien » pendant la fameuse éruption du Vésuve qui détruisit Herculanum et Pompeia. Il est représenté dans la campagne, assis sur des coussins, ayant près de lui ses esclaves effrayés. Il suit avec émotion les différentes phases du phénomène dont il va devenir bientôt la victime. Un de ses serviteurs semble écrire sous sa dictée et recueillir des notes.*
» *2° « Aristote » occupé à décrire les animaux variés qui lui sont présentés par des soldats macédoniens. Alexandre envoyait ainsi à son ancien maître, de tous les points parcourus par sa conquête, les objets d'histoire naturelle dignes d'intérêt. Un jeune homme tient par les cornes et traîne aux pieds du philosophe un bouc d'une espèce particulière. Un vétéran porte entre ses bras une gazelle, qu'il lui présente. On voit, à terre ou près de lui, des coquillages, des plantes, etc.*
» *3° « Hippocrate » refuse les présents du roi de Perse. Il est entouré d'Asiatiques et d'esclaves basanés, dans des attitudes suppliantes. Ils viennent lui offrir des vases remplis de pièces de monnaie et des coffres précieux.*
» *4° « Archimède » tué par un soldat au milieu de sa méditation. Il a le dos tourné vers une ouverture par laquelle il va recevoir le coup mortel.*

SUJETS DE LA SECONDE TRAVÉE *(Coupole de la Philosophie).*
» *1° « Hérodote » vient consulter pour son histoire les traditions antiques des Mages. Il est amené par un esclave et arrêté sur un palier inférieur, en présence de ceux qu'il est venu interroger. Les personnages mystérieux examinent avec curiosité ce Grec venu de si*

loin, et, en même temps, la froideur de leur maintien semble peu propre à encourager les questions. L'un de ces hiérophantes, presqu'aveugle et courbé par l'extrême vieillesse, s'appuie au bras d'un serviteur muet.
» *2° « Les Bergers de la Chaldée » inventeurs de l'astronomie. Appuyés sur leur bâton, ils contemplent l'immensité du ciel, assistent au lever des astres et notent dans leur mémoire leurs phases différentes.*
» *3° « Sénèque » se fait ouvrir les veines. Il est debout et soutenu par ses serviteurs et ses amis éplorés. Ses jambes sont jusqu'à moitié dans une cuve de porphyre. Son sang coule et la vie va l'abandonner. Deux centurions, porteurs de l'ordre fatal, assistent aux derniers moments de l'illustre stoïcien.*
» *4° « Socrate et son démon ». Le philosophe est assis dans un bocage, loin des hommes et près d'un ruisseau qui murmure. On voit voler derrière lui et se pencher à son oreille son génie ou démon familier, qui n'était peut-être que la solitude elle-même et le recueillement, dans lesquels les vrais sages ont toujours retrempé leur âme et puisé des inspirations profondes.*

SUJETS DE LA TROISIÈME TRAVÉE, FORMANT LE MILIEU DE LA GALERIE *(Coupole de la Législation).*
» *1° « Numa et Egérie ». Au fond d'un bois mystérieux et couché sur le gazon, le roi de Rome s'entretient avec la nymphe. Cette dernière est assise au milieu des roseaux, et ses pieds baignent dans sa source limpide. Une biche étonnée s'arrête un instant à les considérer.*
» *2° « Lycurgue », le laurier à la main, consulte la Pythie sur la durée des lois de Sparte. La prêtresse est assise sur le trépied, au fond de la caverne où elle rend ses oracles. Devant elle est un petit autel, sur lequel on voit un chevreau égorgé.*
» *3° « Cicéron » accuse Vérrès devant le peuple romain. Il fait apporter près de lui et montre avec indignation ces vases, ces statues que*

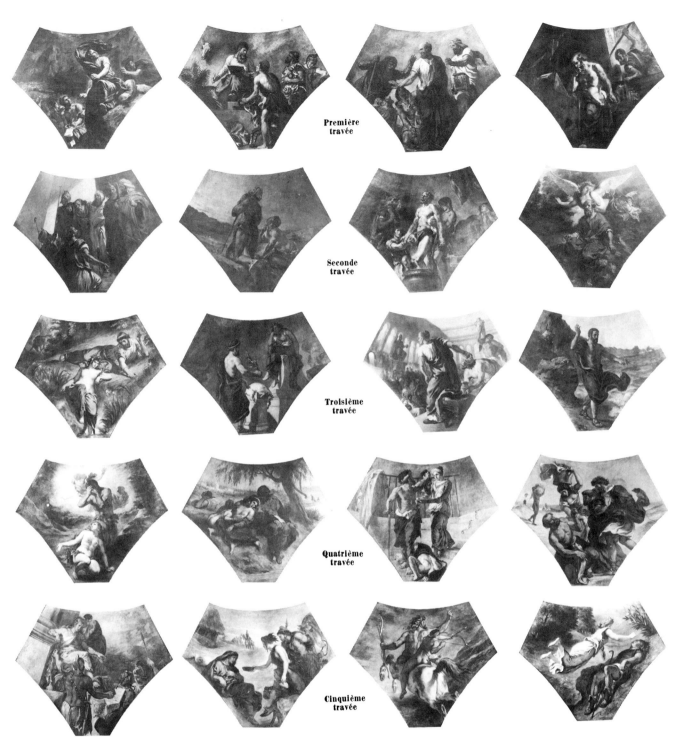

Première travée

Seconde travée

Troisième travée

Quatrième travée

Cinquième travée

l'indigne proconsul arrachait aux peuples soumis à sa domination.

» 4° « Démosthène » harangue les flots de la mer pour s'aguerrir au tumulte et à l'agitation des assemblées du peuple d'Athènes. Il est debout, à peine enveloppé d'un manteau, que le vent furieux élève autour de sa tête. Cachés à moitié par les rochers, deux jeunes paysans l'observent avec surprise.

SUJETS DE LA QUATRIÈME TRAVÉE (Coupole de la Théologie).

» Deux sujets de l'Ancien Testament :

» 1° « Adam et Eve » après le péché, et chassés par l'ange. Adam, debout, cache sa tête dans

ses mains. Eve, tombée sur ses genoux, se retourne encore vers le céleste vengeur et semble conserver l'espoir de le fléchir.

» 2° « La captivité à Babylone ». Une famille éplorée, assise au bord du fleuve, contemple douloureusement les flots en pensant à la patrie absente. Dans la campagne, auprès des murs de la ville, des Hébreux dispersés, occupés à de vils travaux ou succombant sous la tristesse.

» Deux sujets du Nouveau Testament :

» 1° « La mort de Saint Jean-Baptiste ». Le bourreau présente à la fille d'Hérodias la tête de saint Jean, dont le corps livide est étendu sur les degrés de la prison.

» 2° « La drachme du tribut » trouvée par saint Pierre dans l'ouïe d'un poisson. Des pêcheurs s'approchent, étonnés du prodige. La mer est dans le fond. Des hommes, des femmes, portent sur leur tête les fruits de la pêche, ou tirent leurs barques sur le sable.

SUJETS DE LA CINQUIÈME TRAVÉE (Coupole de la Poésie).

» 1° « Alexandre » s'étant fait apporter le coffre précieux trouvé dans les dépouilles de Darius, y fait enfermer les poèmes d'Homère.

» 2° « Ovide en exil ». Il est assis tristement sur la terre nue et froide, dans une contrée barbare. Une famille scythe lui offre de simples

présents, du lait de jument et des fruits sauvages.
» 3° « L'éducation d'Achille ». Assis sur la croupe du Centaure, son maître, emporté lui-même par une course rapide à travers les plaines et les montagnes, il poursuit de ses flèches les oiseaux et les animaux des forêts.
» 4° « Hésiode » endormi. La Muse, suspendue sur ses lèvres et sur son front, lui inspire des chants divins.

HÉMICYCLE FORMANT L'EXTRÉMITÉ DE LA GALERIE DU COTÉ SUD.

« Orphée » apporte aux Grecs, dispersés et livrés à la vie sauvage, les bienfaits des arts et de la civilisation. Il est entouré de chasseurs couverts de la dépouille des lions et des ours. Ces hommes simples s'arrêtent avec étonnement. Leurs femmes s'approchent avec leurs enfants. Des bœufs réunis sous le joug tracent des sillons dans cette terre antique, au bord des lacs et sur le flanc des montagnes couvertes encore de mystérieux ombrages. Retirés sous des abris grossiers, des vieillards, des hommes plus farouches ou plus timides contemplent de loin le divin étranger. Les Centaures s'arrêtent à sa vue et vont rentrer dans le sein des forêts. Les Naïades, les Fleuves s'étonnent au milieu de leurs roseaux, pendant que les divinités des Arts et de la Paix, la féconde Cérès chargée d'épis, Pallas tenant dans la main un rameau d'olivier, traversent l'azur du ciel et descendent sur la terre à la voix de l'enchanteur.

DEUXIÈME HÉMICYCLE, COTÉ NORD.

« Attila », suivi de ses hordes barbares, foule aux pieds de son cheval l'Italie renversée sur des ruines. L'Eloquence éplorée, les Arts s'enfuient devant le farouche coursier du roi des Huns. L'incendie et le meurtre marquent le passage de ces sauvages guerriers, qui descendent des montagnes comme un torrent. Les timides habitants abandonnent, à leur approche, les campagnes et les cités ou, atteints dans leur fuite par la flèche ou par la lance, arrosent de leur sang la terre qui les nourrissait. »
(Sérullaz, Peintures Murales, 1963, pp. 49 à 77. — Sérullaz, Mémorial, 1963, pp. 272 à 276).

262

FEUILLE D'ÉTUDES
AVEC DIVERS PERSONNAGES

Mine de plomb. H. 0,220; L. 0,351.
Nombreuses annotations à la mine de plomb et à la plume. A gauche : *Grands hommes d'état et hommes éloquents - Cicéron - ou bien 4 vertus d'homme d'état personnifiées dans 4 personnages - l'éloquence ou Cicéron (à la mine de plomb); deux figures principales dans chaque panneau - L'armée et la marine - la paix et les arts ou le commerce - la justice et la loi - au dessous - un soldat - un savant - un artiste (à la plume). A droite : antiquité seulement - on ne peut faire à côté l'un de l'autre les costumes modernes et les costumes antiques - d'aguesseau - L'hopital etc. tout cela usé - l'avantage de faire 4 législateurs c'est que en ne venant pas tout à fait jusqu'à nos jours, on peut les confondre, le costume*

ne choquant pas trop - A qui Minerve dictait-elle des lois - Lycurgue (à la mine de plomb).

HISTORIQUE
E. Moreau-Nélaton; legs en 1927 (L. 1886a).
Inventaire *RF 10710.*
BIBLIOGRAPHIE
Beetem, 1971, p. 22, note 32.

Les croquis comme les annotations concernent des projets non exécutés, en relation avec la décoration de la Bibliothèque du Palais-Bourbon, aussi pensons-nous pouvoir situer cette feuille d'études plutôt vers les années 1838-1840, lors des recherches préliminaires entreprises par Delacroix peu après sa commande officielle.

263

FEUILLE D'ÉTUDES AVEC
DIVERS PERSONNAGES

Mine de plomb. H. 0,227; L. 0,348.
Nombreuses annotations à la mine de plomb.
A gauche : *Mahomet et son ange - mort de Mahomet ou le Coran proclamé - Numa et la nymphe - Charlemagne et un ange chrétien - Moïse et Dieu - Le peuple recevant la loi.*
A droite : *Lycurgue se présentant à la sédition - Les quatre actions n'ayant pas un rapport immédiat avec les figures des coins ainsi progrès dans la civilisation, et la législation des peuples - affranchissement des serfs - champs de mai - modeler les figures en terre pour raccourcir les médaillons figures plus grandes - actions (un mot barré) petites figures.*
HISTORIQUE
E. Moreau-Nélaton; legs en 1927 (L. 1886a).
Inventaire *RF 9935.*
BIBLIOGRAPHIE
Sérullaz, *Mémorial*, 1963, n° 381, repr.
EXPOSITIONS
Paris, Louvre, 1963, n° 370.

Comme pour le dessin précédent, nous pensons pouvoir situer cette feuille d'études plutôt vers les années 1838-1840, lors des recherches préliminaires de Delacroix pour la décoration de la Bibliothèque du Palais-Bourbon. Certains des sujets notés sur cette feuille se retrouvent dans les deux mémoires détaillés où Delacroix avait consigné toute une série de thèmes susceptibles d'être traités au Palais-Bourbon. C'est le cas du Lycurgue, envisagé pour la salle des Conférences : *Lycurgue se présentant seul à une sédition furieuse du peuple de Lacédémone* (Sérullaz, 1963, *Peintures murales*, p. 50) et du Moïse, projeté pour la coupole de la *Théologie*, à la Bibliothèque : *Écriture Sainte. Moïse présentant la loi au peuple* (id., p. 51). En revanche, aucun des mémoires ne fait allusion à Mahomet, bien que nous pensions que le croquis de gauche puisse représenter *Mahomet recevant de l'archange Gabriel les vérités qu'il devait révéler*

aux hommes. L'autre croquis pourrait représenter soit le même sujet, soit, peut-être, *Charlemagne et un ange chrétien,* sujet mentionné ci-dessus.

264

FEUILLE D'ÉTUDES AVEC
DIVERS PERSONNAGES

Plume et encre brune. H. 0,265; L. 0,408.
Nombreuses annotations à la plume : *Sciences et Philosophie - Aristote - Socrate - Archimède - Hypocrate - Arts - Poésie - Sacra Pères de l'église* et à la mine de plomb : *jurisprudence + histoire - ciel vu à travers des arcades - varier seulement la forme des séparations - à la Poésie guirlandes comme à la farnésine - architecture en perspective.*
HISTORIQUE
Atelier Delacroix; vente 1864, peut-être partie du n° 290. — E. Moreau-Nélaton; legs en 1927 (L. 1886a).
Inventaire *RF 9405.*
BIBLIOGRAPHIE
Robaut, 1885, peut-être partie du n° 1725.
— Sérullaz, *Mémorial*, 1963, n° 376, repr.
EXPOSITIONS
Paris, Palais-Bourbon, 1935, n° 33. — Paris, Louvre, 1963, n° 381. — Paris, Louvre, 1982, n° 250.

Comme pour les dessins précédents, nous pensons pouvoir situer cette feuille d'études plutôt vers les années 1838-1840, lors des recherches préliminaires de Delacroix pour la Bibliothèque du Palais-Bourbon.
Dans un mémoire de la main de l'artiste conservé aux Archives Nationales (F. 21752; Sérullaz, *Peintures Murales*, 1963, pp. 49 à 51), figure l'indication suivante : « *4e coupole. Arts. Raphael, Michel-Ange, Rubens, Poussin. Ces quatre grands artistes considérés comme les plus illustres représentants de l'art, chez les modernes, seraient caractérisés de la manière suivante : ... Michel-Ange tiendrait à la main le modèle de la coupole de Saint-Pierre dont l'invention lui appartient et serait entouré de quatre petits génies figurant la Peinture, la Sculpture, l'Architecture, la Poésie...* ». Si l'on se réfère à ce document, l'étude au centre est vraisemblablement une recherche pour un pendentif — non réalisé — évoquant Michel-Ange et destiné à une coupole que Delacroix pensait primitivement consacrer aux *Arts.* Dans une collection particulière parisienne, un dessin en forme d'écoinçon montre un projet pour *Michel-Ange et son génie* dans lequel l'artiste, tenant un maillet de sculpteur et entouré de statues, a déjà le visage de Socrate; or le sujet définitif du pendentif sera : *Socrate et son démon.*
Vers le centre droit, sans doute étude pour la coupole de la *Théologie (Sacra),*

vraisemblablement l'un des « Pères de l'église », peut-être Saint Augustin? Aucun de ces projets ne fut réalisé.

265

FEUILLE D'ÉTUDES AVEC DIVERS PERSONNAGES

Mine de plomb. H. 0,254; L. 0,392.
Nombreuses annotations à la mine de plomb : *Les jardins de l'académie - Ovide mourant dans la Scythie - Démosthène au bord de la mer - les poèmes d'Homère - Archimède - Marc-Aurèle chez les Stoiciens - les bergers de Chaldée - Platon - Par les ailerons - Diogène à l'Académie - Aspasie dans un coin entourée avec consideration d'un groupe - Alcibiade éclairé à travers les feuillages - Les disciples dans l'ombre - Percée - allées, etc., discours d'Antoine - sur le corps de César - Socrate.*

HISTORIQUE
Atelier Delacroix; vente 1864, sans doute partie du n° 287 (43 feuilles en 7 lots). — E. Moreau-Nélaton; legs en 1927 (L. 1886a). Inventaire *RF 9400.*

BIBLIOGRAPHIE
Robaut, 1885, sans doute partie du n° 1727 et voir aussi n° 814, repr. avec variantes.

EXPOSITIONS
Paris, Palais-Bourbon, 1935, n° 37. — Paris, Palais-Bourbon, 1957, n° 18. — Paris, Palais-Bourbon, 1963, n° 43.

Plusieurs de ces sujets, inscrits ou dessinés sur cette feuille, ont été notés par Delacroix dans deux mémoires rédigés lors de la commande (Sérullaz, *Peintures murales*, 1963, pp. 49 à 52). On relève notamment parmi les sujets non réalisés : *Bibliothèque : 2 / Dans l'autre hémicycle faisant face au précédent : « Le Phédon » - Socrate au milieu d'un banquet, entouré de Platon et des Philosophes qui suivent ses leçons, les entretient de l'immortalité de l'âme* (op. cit. p. 50), puis dans la rubrique *Sciences et arts* (op. cit. p. 52) : *Phédon*, et plus loin, *Platon et ses disciples sous des arbres. Soleil. Lasthénie parmi eux;* dans la rubrique *Belles-Lettres* (p. 52), *Grammaire et rhétorique, Jardins d'Académus. Le portique*, et la ligne suivante : *Orateurs. Antoine. Mort de César.* Peu après (p. 52), *Diogène jettant le coq au milieu de l'école de Platon*, thème que l'on voit traité ici, à gauche, au centre et à droite de la feuille. Le groupe central représente, d'après Robaut (1885, n° 814, repr. avec variantes), *Diogène à l'Académie* ou *les Jardins d'Académus.*
Le personnage de Diogène est repris dans le dessin RF 12857, très proche

également de la figure d'Hippocrate. Les autres croquis, vers la droite, semblent être en rapport avec les thèmes relatifs à *Socrate* ou à *Platon* (op. cit. 52).
Enfin, les autres thèmes cités dans les annotations : *Ovide mourant dans la Scythie, Démosthène au bord de la mer, Les poèmes d'Homère, Archimède, Les bergers de Chaldée*, ont été traités dans les pendentifs des cinq coupoles.

266

FEUILLE D'ÉTUDES AVEC PERSONNAGES DANS UN PENDENTIF ET TROIS FIGURES

Plume et encre brune. H. 0,258; L. 0,390.

HISTORIQUE
Atelier Delacroix; vente 1864, peut-être partie du n° 290. — A. Robaut (code au verso). — E. Moreau-Nélaton; legs en 1927 (L. 1886a). Inventaire *RF 9404.*

BIBLIOGRAPHIE
Robaut, 1885, n° 809, repr. (ajoutant, sans doute par erreur, *indication à la mine de plomb*). — Sérullaz, *Mémorial*, 1963, n° 380 repr.

262

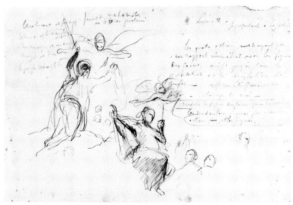

263

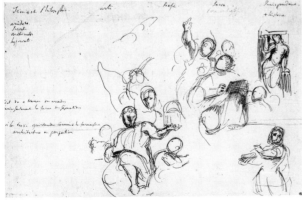

264

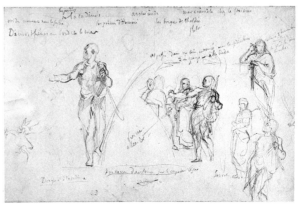

265

Paris, Palais-Bourbon, 1935, n° 34. — Paris, Louvre, 1963, n° 379. — Paris, Louvre, 1982, n° 249.

Projets non réalisés pour la Bibliothèque du Palais-Bourbon et exécutés vers les années 1838-1840 lors des recherches préliminaires de Delacroix, peu après sa commande officielle.

Robaut reproduit ce projet de pendentif qui évoque *Tyrtée entraînant les Lacédémoniens à la victoire* (n° 809). On peut le comparer au dessin RF 9409 traitant du même sujet avec variantes. A droite, croquis peut-être pour *Dante enlevé par Béatrice*, projet envisagé par l'artiste pour la coupole de la *Poésie*, mais non réalisé (Sérullaz, *Peintures murales*, 1963, p. 51 et Robaut, 1885, n° 828, repr., mais tout à fait différent de cette première pensée).

267

FEUILLE D'ÉTUDES AVEC PERSONNAGES

Mine de plomb, plume et encre brune. H. 0,269; L. 0,422.
Annotations à la mine de plomb : *Tyrtée - Orphée et les Euménides - tantôt les personnages dans la partie large et un accessoire en bas tantôt les pieds jusqu'en bas comme dans l'Orphée - dans le démosthène la figure serait plus haut et les degrés pourraient aller jusqu'en bas. D'autres avec des figures à mi-corps en bas - Tyrtée par exemple.*

HISTORIQUE
Atelier Delacroix; vente 1864, peut-être partie du n° 290 (30 feuilles). — A. Robaut (code au verso). — E. Moreau-Nélaton; legs en 1927 (L. 1886a).
Inventaire *RF 9409*.

BIBLIOGRAPHIE
Robaut, 1885, n° 807, repr. — Beetem, 1971, p. 21, note 12.

EXPOSITIONS
Paris, Palais-Bourbon, 1935, n° 35. — Paris, Palais-Bourbon, 1957, n° 22. — Paris, Palais-Bourbon, 1963, n° 44. — Paris, Louvre, 1982, n° 248.

Cette feuille d'études évoque par ses croquis comme par son texte une série de projets, non réalisés — sauf le *Démosthène* cité ici — en vue de la décoration de la Bibliothèque du Palais Bourbon. C'est pourquoi nous pensons pouvoir la situer plutôt vers les années 1838-1840, lors des recherches préliminaires de Delacroix, peu après sa commande officielle.
Robaut (1885) reproduit deux projets de pendentifs, l'un ayant trait à *Orphée et les Euménides* (n° 807) — sujet représenté au centre de cette feuille d'études — et l'autre évoquant *Tyrtée entraînant les Lacédémoniens à la victoire* (n° 809), sujet, semble-t-il, traité ici à gauche de la feuille, mais avec de nombreuses variantes.
Voir aussi le dessin RF 9404.

268

FEUILLE D'ÉTUDES AVEC DIVERS PERSONNAGES

Mine de plomb, plume et encre brune. H. 0,306; L. 0,205.
Nombreuses annotations à la mine de plomb : *éloquence - philosophie;* près du schéma de deux hémicycles : *éloquence - théologie - poésie - arts - histoire - Sciences - phil(oso)phie) - Le Dante professe (?) - St Jérôme - St Augustin - St Jean Chrisostôme - un pape - pères de l'Eglise ou prophètes - Thucydide - Archimède - Galilée - Xénophon - Pline - Aristote - César - Cicéron (barré) - Tacite (barré) - Descartes (barré) - Tite-live - Newton.*

HISTORIQUE
Atelier Delacroix; vente 1864, sans doute partie des n°s 287 (43 feuilles en 7 lots) ou 290 (30 feuilles en 6 lots). — A. Robaut (code au verso). — E. Moreau-Nélaton; legs en 1927 (L. 1886a).
Inventaire *RF 9396*.

BIBLIOGRAPHIE
Robaut, 1885, sans doute partie des n°s 1727 ou 1725. — Beetem, 1971, note 33.

Comme pour les deux dessins précédents, nous pensons pouvoir situer cette feuille d'études plutôt vers les années 1838-1840, lors des recherches préliminaires de Delacroix pour la Bibliothèque du Palais-Bourbon.
On remarquera que sont inscrits, en bas à gauche de la feuille et entre deux demi-cercles dessinés, les thèmes des cinq coupoles et des deux hémicycles, ce qui permet de voir les modifications apportées par la suite : les hémicycles consacrés à l'*Éloquence* et à la *Philosophie* sont devenus *Orphée* (ou la Paix) et *Attila* (ou la Guerre); trois sujets des coupoles ont été repris pour les compositions définitives : les *Sciences*, la *Théologie*, la *Poésie;* par contre les *Arts* et l'*Histoire* ont été remplacés par la *Philosophie* et la *Législation* (cf. Sérullaz, *Peintures murales*, 1963, *Bibliothèque*, pp. 50 et 51).
Le projet de pendentif sur cette feuille pourrait évoquer *Orphée* (cf. Robaut, 1885, n°s 807, 808).
Le personnage à la plume écrivant pourrait être une étude pour le pendentif réalisé en peinture, mais tout à fait différemment, représentant *Aristote décrit les animaux que lui envoie Alexandre* (coupole des *Sciences*) ou bien serait-ce l'un des pères de l'Église ?

269

FEUILLE D'ÉTUDES AVEC DIVERS PERSONNAGES ET MOTIFS D'ARCHITECTURE

Mine de plomb. H. 0,275; L. 0,438.
Annotations à la mine de plomb : *tite-live présentant à Auguste son histoire - allant jusqu'à l'autre arcade faisant une croix.*

HISTORIQUE
Atelier Delacroix; vente 1864, peut-être partie du n° 287 (43 feuilles en 7 lots). — A. Robaut (code au verso). — E. Moreau-Nélaton; legs en 1927 (L. 1886a).
Inventaire *RF 9410*.

BIBLIOGRAPHIE
Robaut, 1885, n° 824.

EXPOSITIONS
Paris, Palais-Bourbon, 1963, n° 45.

La composition esquissée en bas à droite de la feuille doit représenter, si l'on se réfère à l'annotation, *Tite Live présentant son histoire à Auguste*, sujet repris, mais en sens inverse,

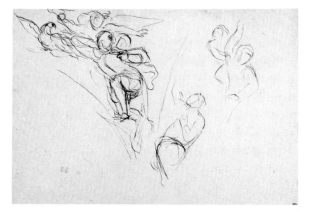

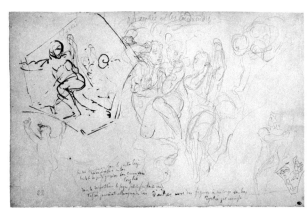

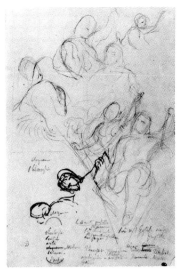

268

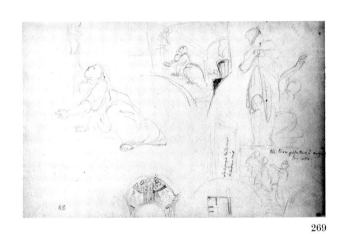

269

270

271

272

273

153

dans un autre dessin RF 9416.
En bas, vers le centre, détail d'une coupole avec deux pendentifs.
Les deux études en haut à gauche et au centre seraient-elles inspirées du thème noté par Delacroix (Sérullaz, *Peintures murales*, 1963, p. 52) : *Lycurgue offrant un sacrifice à Apollon Delphien avant de le consulter sur les lois qu'il méditait?*
En haut, à droite, peut-être une première pensée pour *les Bergers Chaldéens inventeurs de l'astronomie*, pendentif de la coupole de la *Philosophie*.

270
ÉTUDES DE PERSONNAGES DONT CERTAINS DANS DES PENDENTIFS

Mine de plomb. H. 0,257; L. 0,400.
Annotations à la mine de plomb : *Sénèque-bergers.*
HISTORIQUE
Atelier Delacroix; vente 1864, peut-être partie du nº 290 (30 feuillets en 6 lots). — A. Robaut (code au verso). — E. Moreau-Nélaton; legs en 1927 (L. 1886a.)
Inventaire *RF 9415.*
BIBLIOGRAPHIE
Robaut, 1885, nº 813, repr. (mais avec d'autres dimensions : H. 0,16; L. 0,20).
EXPOSITIONS
Paris, Palais-Bourbon, 1963, nº 47.

Projet non réalisé représentant *Socrate devant ses juges* (Robaut, 1885, nº 813 avec des dimensions plus petites H. 0,16; L. 0,20 qui sont celles du pendentif dans la feuille, et non celles de la feuille dans sa totalité). D'autres projets, sans doute pour le même sujet et non réalisés, sont également dessinés sur cette feuille.

271
FEUILLE D'ÉTUDES AVEC DIVERS PERSONNAGES LUTTANT

Mine de plomb. H. 0,251; L. 0,403.
HISTORIQUE
Atelier Delacroix; vente 1864, peut-être partie du nº 290 (30 feuilles en 6 lots). — A. Robaut (code et inscription au verso). — E. Moreau-Nélaton; legs en 1927 (L. 1886a).
Inventaire *RF 9414.*
BIBLIOGRAPHIE
Robaut, 1885, peut-être partie du nº 1725.

Croquis pour un sujet non représenté par Delacroix, mais qui l'avait vivement intéressé, celui des *Jeunes filles de Sparte s'exerçant à la lutte*, projet pour la *Gymnastique* (Sérullaz, *Peintures murales*, 1963, p. 52). Il a traité ce thème à plusieurs reprises (voir les dessins RF 9403 et RF 3713).

Il semble que l'homme au bas au centre soit une première pensée pour le personnage d'*Hippocrate* (voir les dessins RF 12857 et RF 9412).

272
ÉTUDES DE JEUNES FILLES LUTTANT ET PERSONNAGE FOUETTANT UN ENFANT

Mine de plomb. H. 0,252; L. 0,391.
HISTORIQUE
Atelier Delacroix; vente 1864, sans doute partie du nº 290 (30 feuilles en 6 lots). — A. Robaut (code et inscription au verso). — E. Moreau-Nélaton; legs en 1927 (L. 1886a).
Inventaire *RF 9403.*
BIBLIOGRAPHIE
Robaut, 1885, sans doute partie du nº 1725. — Sérullaz, *Mémorial*, 1963, nº 379, repr.
EXPOSITIONS
Paris, Louvre, 1930, nº 403. — Paris, Palais-Bourbon, 1935, nº 33. — Paris, Louvre, 1963, nº 380.

Recherches pour les *Jeunes Filles de Sparte s'exerçant à la lutte*, sujet non retenu mais auquel Delacroix s'était intéressé quelque temps et dont on connaît deux autres études (RF 9414 et RF 3713).
Degas, qui fut un fervent admirateur et collectionneur de peintures et de dessins de Delacroix, a repris un thème pratiquement analogue dans une peinture intitulée *Jeunes filles spartiates provoquant les garçons à la lutte*, exécutée en 1860 et conservée à la National Gallery de Londres.

273
JEUNES FILLES DE SPARTE S'EXERÇANT A LA LUTTE

Mine de plomb, sur papier calque. H. 0,220; L. 0,266.
HISTORIQUE
Atelier Delacroix; vente 1864, sans doute nº 288, adjugé 280 F à M. P. Tesse. — Ph. Burty. — A. Robaut; vente, Paris, 18 décembre 1907, partie du nº 64 (sous le titre l'*Automne*); acquis pour la somme de 1.240 F par la Société des Amis du Louvre et offert au Musée (L. 1886a).
Inventaire *RF 3713.*
BIBLIOGRAPHIE
Robaut, 1885, nº 810 repr. — Guiffrey-Marcel, 1909, nº 3440 repr. — Moreau-Nélaton, 1916, I, fig. 228.
EXPOSITIONS
Paris, 1889, nº 164. — Paris, Louvre, 1930, nº 402. — Paris, Palais-Bourbon, 1935, nº 32. — Paris, Atelier, 1937, nº 29. — Paris, Palais-Bourbon, 1957, nº 21. — Paris, Palais-Bourbon, 1963, nº 42. — Paris, Louvre, 1982, nº 247.

Étude très poussée pour les *Jeunes*

Filles de Sparte s'exerçant à la lutte, sujet non retenu.
A comparer aux autres études de même sujet : RF 9414 et RF 9403.
Robaut a décrit avec précision dans son catalogue (1885, sous le nº 810, repr.) cette pièce qui lui a appartenu, mais à sa vente, elle passa sous le titre inattendu de *L'Automne* (nº 64).

274
FIGURE VOLANTE APPARAISSANT A UN ORIENTAL ASSIS

Pinceau et lavis brun, sur traits à la mine de plomb. H. 0,157; L. 0,113.
HISTORIQUE
Atelier Delacroix; vente 1864, peut-être partie du nº 290 (30 feuilles en 6 lots). — E. Moreau-Nélaton; legs en 1927 (L. 1886a).
Inventaire *RF 10017.*
BIBLIOGRAPHIE
Robaut, 1885, peut-être partie du nº 1725.

Le dessin semble représenter *Mahomet et son ange* (cf. dessin RF 9935) ou plus exactement, comme l'indique Delacroix dans une liste de projets non exécutés pour la Bibliothèque du Palais-Bourbon (Sérullaz, *Peintures murales*, 1963, pp. 49 à 52) : « *Mahomet recevant de l'archange Gabriel les vérités qu'il devait révéler aux hommes* ». Rappelons que l'archange Gabriel apparut dans une caverne où Mahomet aimait à se retirer; en lui annonçant sa mission, il lui révéla les six premiers versets de la 96e sourate du Coran.

275
SAINT PAUL RENVERSÉ SUR LE CHEMIN DE DAMAS

Mine de plomb, sur papier calque contrecollé. H. 0,413; L. 0,202.
HISTORIQUE
Atelier Delacroix; vente 1864, peut-être partie du nº 290 (30 feuilles en 6 lots). — E. Moreau-Nélaton; legs en 1927 (L. 1886a).
Inventaire *RF 9408.*
BIBLIOGRAPHIE
Robaut, 1885, nº 821 (avec des dimensions plus réduites : H. 0,125; L. 0,190).
EXPOSITIONS
Paris, Palais-Bourbon, 1935, nº 36.

Projet, non réalisé, pour un *Saint Paul sur le chemin de Damas*. A comparer à deux autres compositions, avec variantes, du même sujet pour un des pendentifs de la Bibliothèque du Palais-Bourbon (Robaut, 1885, nºs 822 et 823, repr.).
On peut également rapprocher ce dessin d'une autre étude pour le même sujet, mais très différente de composition (RF 9352).

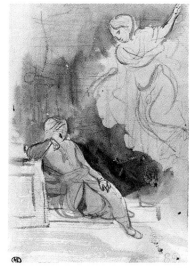

274

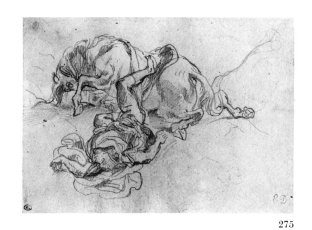

275

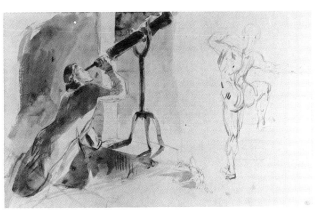

277

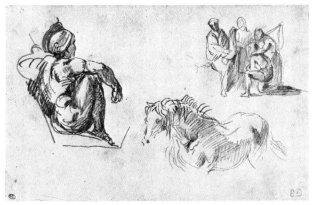

279

276

278

276

CHEVAL ET CAVALIER
TOMBANT A TERRE

Plume et encre brune. H. 0,133; L. 0,206.

HISTORIQUE

Atelier Delacroix; vente 1864, peut-être partie du n° 290 (30 feuilles en 6 lots). — E. Moreau-Nélaton; legs en 1927 (L. 1886a). Inventaire *RF 9352*.

BIBLIOGRAPHIE

Robaut, 1885, peut-être partie du n° 1725.

Ce dessin peut être mis en rapport avec le dessin RF 9408 représentant *Saint Paul renversé sur le chemin de Damas*, projet non réalisé pour l'un des pendentifs de la Bibliothèque du Palais-Bourbon.

277

UN ASTRONOME EN
OBSERVATION ET ÉTUDE
DE NU

Pinceau et lavis brun. H. 0,220; L. 0,352.

HISTORIQUE

P. Chenavard (?). — E. Moreau-Nélaton; legs en 1927 (L. 1886a). Inventaire *RF 9338*.

BIBLIOGRAPHIE

Robaut, 1885, n° 632 (sépia, avec dimensions erronées : H. 0,20; L. 0,18).

EXPOSITIONS

Paris, Louvre, 1930, n° 376. — Paris, Louvre, 1982, n° 257.

Robaut situe ce dessin à l'année 1836. Il pourrait être, à notre avis, postérieur de quelques années, vers 1838-1840 environ.
A cette époque Delacroix était chargé de décorer la Bibliothèque du Palais-Bourbon. Si l'on se réfère au mémoire que nous avons publié (Sérullaz, *Peintures murales*, 1963, p. 51), Delacroix avait envisagé de consacrer la troisième coupole aux *Sciences* et d'y représenter : « *Galilée, Aristote, Archimède, Newton — Galilée dans ses fers, assigne aux sphères célestes leurs révolutions diverses* ». Si les thèmes d'Aristote et d'Archimède furent traités dans les compositions définitives, ceux de Galilée et de Newton furent abandonnés et pourtant Delacroix avait noté, dans un autre projet, de traiter quelque composition relative aux *Sciences physiques* (id. p. 52). On retrouve encore le nom de *Galilée* en bas d'une feuille d'études (RF 9396).
Pour toutes ces raisons nous pensons que ce dessin, généralement intitulé *l'Astronome*, pourrait plus précisément représenter *Galilée*.

278

ÉTUDES DE QUATRE
FIGURES NUES

Plume et encre brune. H. 0,195; L. 0,287.

HISTORIQUE

E. Moreau-Nélaton; legs en 1927 (L. 1886a). Inventaire *RF 10527*.

L'homme à gauche pourrait être une première pensée pour le Centaure à gauche de l'hémicycle d'*Orphée*. Les autres figures seraient des projets non réalisés pour cet hémicycle.

279

FEUILLE D'ÉTUDES
AVEC PERSONNAGES
ET CHEVAL

Mine de plomb, sur papier calque contre-collé. H. 0,165; L. 0,263.

HISTORIQUE

Atelier Delacroix; vente 1864, sans doute partie du n° 287 (43 feuilles en 7 lots). — E. Moreau-Nélaton; legs en 1927 (L. 1886a). Inventaire *RF 9939*.

BIBLIOGRAPHIE

Robaut, 1885, sans doute partie du n° 1727.

EXPOSITIONS

Paris, Palais-Bourbon, 1963, n° 23.

Le groupe de quatre personnages en haut à droite est à comparer au groupe central d'*Orphée* dans l'hémicycle du même nom.
Le personnage de gauche, casqué, est sans doute une première pensée avec variantes pour le personnage d'*Alexandre* dans le pendentif *Alexandre et les poèmes d'Homère*, de la coupole de la *Poésie ;* il peut aussi se rapporter — mais en sens inverse et assez différent — au personnage à l'extrême droite du pendentif *Aristote décrit les animaux que lui envoie Alexandre*, de la coupole des *Sciences*.

280

ÉTUDES
DE FIGURES VOLANTES
ET UN SANGLIER

Mine de plomb, sur papier calque contre-collé. H. 0,173; L. 0,265.

HISTORIQUE

Atelier Delacroix; vente 1864, sans doute partie du n° 266 (9 feuilles en 3 lots). — E. Moreau-Nélaton; legs en 1927 (L. 1886a). Inventaire *RF 9454*.

BIBLIOGRAPHIE

Robaut, 1885, sans doute partie du n° 833.

EXPOSITIONS

Paris, Luxembourg, 1936, sans n°. — Paris, Palais-Bourbon, 1963, n° 22.

Études pour le groupe de « la féconde Cérès chargée d'épis, Pallas tenant dans la main un rameau d'olivier, traversent l'azur du ciel et descendent sur la terre », figures volantes de l'hémicycle d'*Orphée*. A comparer au dessin RF 9453 tout à fait identique.

281

ÉTUDES
DE FIGURES VOLANTES
ET UN SANGLIER

Mine de plomb, sur papier calque. H. 0,183; L. 0,280.

HISTORIQUE

Atelier Delacroix; vente 1864, sans doute partie du n° 266 (9 feuilles en 3 lots). — E. Moreau-Nélaton; legs en 1927 (L. 1886a). Inventaire *RF 9453*.

BIBLIOGRAPHIE

Robaut, 1885, sans doute partie du n° 833. — Sérullaz, *Mémorial*, 1963, n° 365, repr.

EXPOSITIONS

Paris, Luxembourg, 1936, sans n° (sous le titre erroné : *Pensée pour le Salon de la Paix à l'Hôtel de ville (?)*. — Paris, Louvre, 1963, n° 368.

Études pour le groupe de « la féconde Cérès chargée d'épis, Pallas tenant dans la main un rameau d'olivier, traversent l'azur du ciel et descendent sur la terre... », figures volantes de l'hémicycle d'*Orphée*.
A comparer au dessin RF 9454, tout à fait identique.
Serait-ce une copie par Robaut du dessin RF 9454? Il nous paraît difficile de l'affirmer.

282

ÉTUDE D'HOMME A DEMI-NU,
ÉCRIVANT

Mine de plomb, sur papier calque contre-collé. H. 0,129; L. 0,094.

HISTORIQUE

Atelier Delacroix; vente 1864, peut-être partie du n° 287 (43 feuilles en 7 lots). — A. Robaut (code au verso). — E. Moreau-Nélaton; legs en 1927 (L. 1886a). Inventaire *RF 9406*.

BIBLIOGRAPHIE

Robaut, 1885, peut-être partie du n° 1727.

EXPOSITIONS

Paris, Palais-Bourbon, 1963, n° 28.

Étude en sens inverse pour le personnage écrivant du pendentif représentant *La Mort de Pline l'Ancien*, pour la coupole des *Sciences*.

283

ÉTUDE D'APRÈS
UNE STATUE ANTIQUE

Mine de plomb. H. 0,274; L. 0,432.
Daté à la mine de plomb : *15 avril 1840* (et non 1860 comme il a été parfois relevé par erreur). Au verso, étude à la mine de plomb de quatre personnages dans un pendentif.

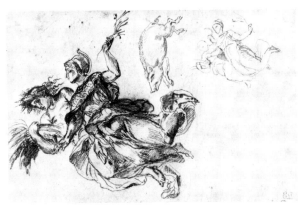

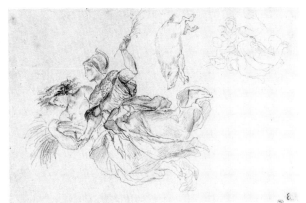

280 281

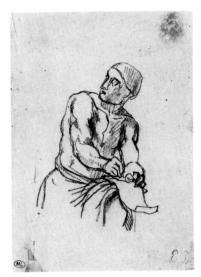

282

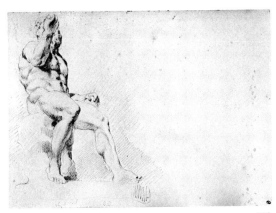

283 283 v

157

284

HISTORIQUE
Atelier Delacroix; vente 1864, peut-être partie du n° 290 (30 feuilles en 6 lots). — E. Moreau-Nélaton; legs en 1927 (L. 1886a). Inventaire *RF 9545*.

BIBLIOGRAPHIE
Robaut, 1885, peut-être partie du n° 1725.

EXPOSITIONS
Paris, Louvre, 1930, n° 722.

D'après l'annotation, le dessin du recto a été exécuté le 15 avril 1840. Est-ce aussi la date du verso? Il est difficile de l'affirmer, mais le verso se situe très vraisemblablement entre 1838 et 1840, au moment des recherches de Delacroix en vue de la décoration de la Bibliothèque du Palais-Bourbon.

Ce projet, très différent de la composition définitive, pourrait être une première pensée pour l'un des pendentifs de la coupole des *Sciences : Aristote décrit les animaux que lui envoie Alexandre.* Le personnage de droite tient en effet une gazelle, comme dans la peinture.

284

FEUILLE D'ÉTUDES AVEC DIVERS PERSONNAGES DANS DES PENDENTIFS

Mine de plomb. H. 0,250; L. 0,392. Annotations manuscrites à la mine de plomb : *Aristote dans le milieu du tableau portant une cassette - genou.*

HISTORIQUE
Atelier Delacroix; vente 1864, peut-être partie du n° 287 (43 feuilles en 7 lots). — A. Robaut (code au verso). — E. Moreau-Nélaton; legs en 1927 (L. 1886a). Inventaire *RF 9412*.

BIBLIOGRAPHIE
Robaut, 1885, peut-être partie du n° 1727.

EXPOSITIONS
Paris, Palais-Bourbon, 1963, n° 29.

A gauche, au centre et à droite, études comportant des variantes pour le pendentif représentant *Hippocrate refuse les présents du roi des Perses,* pour la coupole des *Sciences.* La figure de gauche montre le personnage avec un geste inversé par rapport à celui de la composition définitive. En haut, sans doute, d'après l'annotation, projet — très différent — pour *Aristote décrit les animaux que lui envoie Alexandre,* pendentif de la coupole des *Sciences.*

Une autre étude pour le pendentif d'Hippocrate est conservée dans une collection particulière parisienne.

285

HOMME BARBU, NU, A MI-CORPS, DE PROFIL A GAUCHE

Fusain, rehauts de blanc et estompe. H. 0,307; L. 0,229. Daté au crayon : *30 X^{bre} 40.*

HISTORIQUE
Atelier Delacroix; vente 1864, peut-être partie du n° 287 (43 feuilles en 7 lots). — A. Robaut (code au verso). — E. Moreau-Nélaton; legs en 1927 (L. 1886a). Inventaire *RF 9608*.

BIBLIOGRAPHIE
Robaut, 1885, n° 729, repr.

EXPOSITIONS
Paris, Louvre, 1930, n° 566.

La date mise par Delacroix sur cette feuille, permet de la considérer vraisemblablement comme une étude pour la décoration de la Bibliothèque du Palais-Bourbon. Il s'agit, selon nous, d'une étude, sans doute d'après le modèle, pour le personnage d'Archimède, pour le pendentif *Archimède tué par le soldat,* de la coupole des *Sciences.*

A comparer à un autre dessin du Louvre, RF 9615, où l'on retrouve, à droite, exactement le même personnage, ainsi qu'à un dessin du Musée de Besançon qui représente sans doute le même modèle dans une attitude différente (D. 2464).

286

FEUILLE D'ÉTUDES AVEC DEUX FEMMES NUES ASSISES ET UN VIEILLARD DE PROFIL

Plume et encre brune. H. 0,275; L. 0,440.

HISTORIQUE
Atelier Delacroix; vente 1864, peut-être partie du n° 287 (43 feuilles en 7 lots). — A. Robaut (code au verso). — E. Moreau-Nélaton; legs en 1927 (L. 1886a). Inventaire *RF 9615*.

BIBLIOGRAPHIE
Robaut, 1885, peut-être partie du n° 1727.

EXPOSITIONS
Paris, Louvre, 1930, n° 567.

Ce dessin a vraisemblablement été exécuté en 1840, par comparaison au dessin RF 9608, daté du 30 décembre 1840, où nous retrouvons la figure identique du vieillard demi-nu, tourné vers la gauche. Ces deux études de vieillard barbu ont très certainement servi à Delacroix pour la figure d'Archimède, pour le pendentif *Archimède tué par le soldat,* de la coupole des *Sciences,* en vue de la décoration de la Bibliothèque du Palais-Bourbon. Les deux études de femme levant le bras droit sont répétées dans deux autres dessins à la mine de plomb : l'un conservé au Musée de Besançon (D. 2780), l'autre, au Musée de Dijon (coll. Granville) annoté : *Mlle Julia florentine, rue Contrescarpe Dauphine 7.*

287

ÉTUDE POUR HÉRODOTE INTERROGE LA TRADITION DES MAGES

Mine de plomb. H. 0,218; L. 0,233. Découpé en forme de pendentif.

HISTORIQUE
Atelier Delacroix; vente 1864, sans doute partie du n° 287 (43 feuilles en 7 lots). — Baronne de Forget. — Chocquet; vente, Paris, Galerie Georges Petit, 1^{er}-4 juillet

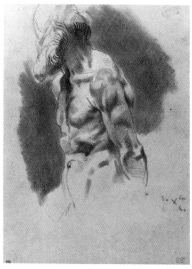

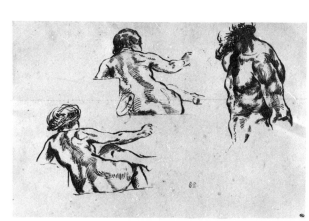

1899, sans doute nº 179. — E. Moreau-Nélaton; legs en 1927 (L. 1886a).
Inventaire *RF 9399*.

BIBLIOGRAPHIE
Robaut, 1885, nº 876.

EXPOSITIONS
Paris, Louvre, 1930, nº 400. — Paris, Palais-Bourbon, 1935, nº 26. — Paris, Palais-Bourbon, 1957, nº 20. — Paris, Palais-Bourbon, 1963, nº 31. — Paris, Louvre, 1982, nº 251.

Étude pour le pendentif représentant *Hérodote interroge la tradition des Mages*, de la coupole de la *Philosophie*. A comparer au pastel conservé au Louvre de même sujet (RF 3379).
Une autre étude a fait partie de la collection André Joubin (cat. exp. Paris, Louvre, 1930, nº 401).

288

ÉTUDE POUR HÉRODOTE INTERROGE LA TRADITION DES MAGES

Pastel de forme hexagonale, sur papier gris. H. 0,200; L. 0,242.

HISTORIQUE
Atelier Delacroix; vente 1864, nº 285, adjugé 310 F à M. Lauvech. — E. Moreau-Nélaton; don en 1907 (L. 1886a).
Inventaire *RF 3379*.

BIBLIOGRAPHIE
Robaut, 1885, nº 877. — Guiffrey-Marcel, 1909, nº 3441, repr. — Martine-Marotte, 1928, pl. 20. — Escholier, 1929, repr. p. 40. — Hourticq, 1930, repr. p. 99. — Sérullaz, *Mémorial*, 1963, nº 368, repr.

EXPOSITIONS
Paris, Louvre, 1930, nº 399. — Paris, Palais-Bourbon, 1957, nº 19. — Paris, Louvre, 1963, nº 377.

Étude pour le pendentif représentant *Hérodote interroge la tradition des Mages*, de la coupole de la *Philosophie*. A comparer au dessin de même sujet RF 9399.

289

ÉTUDES DE PERSONNAGES DONT UN GROUPE DANS UN PENDENTIF

Mine de plomb. H. 0,207; L. 0,298.
Annotations à la mine de plomb : *les deux messagers - femme éplorée - cacher le genou - l'esclave - Pied de l'esclave - on pourrait cacher le pied de droite et montrer celui de gauche.*

HISTORIQUE
Atelier Delacroix; vente 1864, peut-être partie du nº 287 (43 feuilles en 7 lots). — A. Robaut (code au verso). — E. Moreau-Nélaton; legs en 1927 (L. 1886a).
Inventaire *RF 9401*.

BIBLIOGRAPHIE
Robaut, 1885, peut-être partie du nº 1727.

EXPOSITIONS
Paris, Palais-Bourbon, 1963, nº 34.

A gauche, étude d'ensemble pour le pendentif *Sénèque se fait ouvrir les veines* pour la coupole de la *Philosophie*. Dans la partie droite de la feuille et en bas, étude de détails pour cette composition. A comparer au dessin de même sujet RF 9397.

290

ÉTUDES DE PERSONNAGES DONT UN GROUPE DANS UN PENDENTIF

Mine de plomb, sur papier calque contre-collé. H. 0,209; L. 0,245.

HISTORIQUE
Atelier Delacroix; vente 1864, peut-être partie du nº 287 (43 feuilles en 7 lots). — A. Robaut (code au verso). — E. Moreau-Nélaton; legs en 1927 (L. 1886a).
Inventaire *RF 9397*.

BIBLIOGRAPHIE
Robaut, 1885, peut-être partie du nº 1727.

EXPOSITIONS
Paris, Palais-Bourbon, 1963, nº 33.

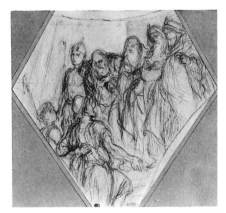

287

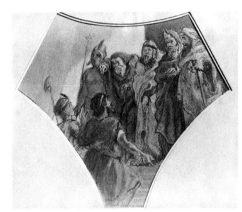

288

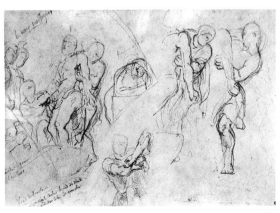

289

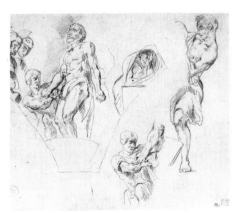

290

A gauche, étude d'ensemble (seule manque la figure de l'homme soutenant Sénèque et que l'on voit ici à droite de la feuille) pour le pendentif *Sénèque se fait ouvrir les veines*, de la coupole de la *Philosophie*. Dans la partie droite et en bas de la feuille, études de détails pour cette composition.

A comparer au dessin de même sujet RF 9401.

291

FEUILLE D'ÉTUDES AVEC TROIS PERSONNAGES DANS UN PENDENTIF

Plume et encre brune. H. 0,233, L. 0,362.

HISTORIQUE
Atelier Delacroix; vente 1864, peut-être partie du nº 287 (43 feuilles en 7 lots). — A. Robaut (code au verso). — E. Moreau-Nélaton; legs en 1927 (L. 1886a).
Inventaire *RF 9416*.

BIBLIOGRAPHIE
Robaut, 1885, peut-être partie du nº 1727.

EXPOSITIONS
Paris, Palais-Bourbon, 1963, nº 46.

Le vieillard de droite est très vraisemblablement une étude avec nombreuses variantes, pour le personnage de *Sénèque*, en vue du pendentif *Sénèque se fait ouvrir les veines*, pour la coupole de la *Philosophie*. Ce personnage dérive sans doute de la *Mort de Sénèque*, peinture de Rubens

conservée à la Pinacothèque de Munich, que Delacroix devait connaître par la gravure.

A gauche, projet non réalisé, probablement pour *Tite-Live présente à Auguste son Histoire*? Robaut signale ce projet, sans le reproduire (1885, nº 824). A comparer au dessin RF 9410 qui évoque, dans le bas à droite de la feuille, le même sujet mais inversé par rapport à celui-ci.

292

ÉTUDE POUR LYCURGUE CONSULTE LA PYTHIE

Pastel de forme hexagonale, sur papier gris. H. 0,245; L. 0,320.
Signé en bas : *Eug. Delacroix*.

HISTORIQUE
Donné par Delacroix en 1842 à Th. Thoré pour un album de la Société des gens de lettres. — Hulot; vente, Paris, 9 mai 1892, adjugé 470 F à M. Chéramy. — Chéramy; vente, Paris, 5-7 mai 1908, nº 297; 2e vente, 14-16 avril 1913, nº 96. — Paul Jamot; don à la Société des Amis de Delacroix en 1939; acquis en 1953.
Incentaire *RF 32259*.

BIBLIOGRAPHIE
Journal, I, p. 463 (?). — Robaut, 1885, nº 870. — Escholier, 1929, repr. p. 29. — Hourticq, 1930, repr. p. 99. — Sérullaz, *Mémorial*, 1963, nº 369, repr. — Beetem, 1971, p. 20, note 8.

EXPOSITIONS
Paris, École des Beaux-Arts, 1885, nº 364 (à M. Hulot). — Paris, Galerie Dru, 1925,

nº 50. — Paris, Galerie Rosenberg, 1928, nº 55. — Paris, Louvre, 1930, nº 396, repr. Album p. 54. — Paris, Palais-Bourbon, 1935, nº 24. — Paris, Galerie Gobin, 1937, nº 52. — Zurich, 1939, nº 256. — Bâle, 1939, nº 208. — Paris, Atelier, 1945, nº 36. — Paris, Atelier, 1946, nº 35. — Paris, Atelier, 1947, nº 103. — Paris, Atelier, 1948, nº 77. — Paris, Atelier, 1949, nº 116. — Paris, Atelier, 1950, nº 95. — Paris, Atelier, 1951, nº 113. — Paris, Atelier, 1952, nº 66. — Paris, Palais-Bourbon, 1957, nº 17. — Paris, Louvre, 1963, nº 373. — Paris, Louvre, 1982, nº 252.

Étude pour le pendentif représentant *Lycurgue consulte la Pythie*, de la coupole de la *Législation*.

Delacroix note dans son *Journal* (I, p. 463) à la date du vendredi 12 mars 1852 : « *Prêté à M. Hédouin six esquisses de la Chambre des députés : le Lycurgue, le Chiron, l'Hésiode, l'Ovide, l'Aristote, le Démosthène* » (cf. le dessin MI 1079).

D'après Robaut (1885), ce pastel aurait été exécuté en 1842, la même année qu'une peinture presque identique à laquelle l'artiste ajouta seulement quelques détails peu importants, en raison de la forme rectangulaire qu'il lui donna (nº 869). Cette peinture est conservée à l'University of Michigan Museum of Art (voir à ce propos l'article de Robert N. Beetem, 1971, pp. 11 à 23). Robaut (nº 868) signale encore une autre peinture sur ce sujet (nº 20 de la vente posthume de 1864).

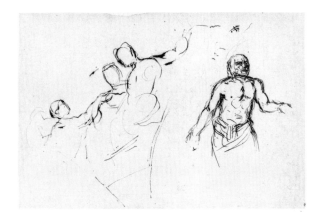

291

292

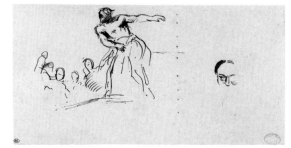

293

293

HOMME DEMI-NU HARANGUANT UNE FOULE. CROQUIS DE TÊTE

Plume et encre brune. H. 0,147; L. 0,282.

Darcy (L. 652[F]). — Cailac. — Acquis en 1932 (L. 1886a).
Inventaire *RF 22965*.

Cette feuille de recherches préliminaires pour la décoration de la Bibliothèque du Palais-Bourbon semble plutôt devoir se situer vers les années 1838-1840, au début des projets de l'artiste. Il s'agit vraisemblablement ici d'un projet assez différent de la composition définitive pour *Cicéron accuse Verrès*, pendentif de la coupole de la *Législation*.

294

HOMME NU TOURNÉ VERS LA GAUCHE ET TENANT UN BASSIN

Mine de plomb. H. 0,093; L. 0,072. Découpé

irrégulièrement en une sorte d'ovale. Annotations à la mine de plomb : *celui - le plus*.

Atelier Delacroix; vente 1864, sans doute partie du n° 287 (43 feuilles). — E. Moreau-Nélaton; legs en 1927 (L. 1886a).
Inventaire *RF 9989*.

Robaut, 1885, sans doute partie du n° 1727.

Ce dessin découpé d'une feuille plus importante semble être un projet avec variantes en vue du personnage de droite du pendentif *Cicéron accuse Verrès* (Sérullaz, *Peintures Murales*, 1963, pl. 40) pour la coupole de la *Législation*.

295

ÉTUDE D'HOMME PORTANT UNE JARRE

Plume et encre brune, sur papier calque contre-collé. H. 0,079; L. 0,036. Découpé irrégulièrement.

Atelier Delacroix; vente 1864, peut-être partie du n° 287 (43 feuilles en 7 lots). — E. Moreau-Nélaton; legs en 1927 (L. 1886a).
Inventaire *RF 9940*.

Robaut, 1885, peut-être partie du n° 1727.

Étude — mais en sens inverse — pour le serviteur à droite dans le pendentif représentant *Cicéron accuse Verrès*, à la coupole de la *Législation*. Robaut (1885) signale deux dessins à la mine de plomb pour ce pendentif (n°s 874 et 875) et une peinture (n° 873).

296

ÉTUDES DE PERSONNAGES DANS DES PENDENTIFS HEXAGONAUX

Mine de plomb. H. 0,249; L. 0,380.
Annotations à la mine de plomb : *Alexandre - Hésiode - Ovide - Ciceron* (barré) - *Chiron - Numa* (barré) - *Ciceron - Lycurgue - tragedie - Démosthène - Numa - Ovide - Démosthène*.
Au verso, croquis à la mine de plomb reprenant en sens inverse et plus schématiquement l'étude de pendentif dessinée en bas du recto.

Atelier Delacroix; vente 1864, peut-être

294

295

296

296 v

partie du nº 287 (43 feuilles en 7 lots). — A. Robaut (inscription et code au recto à demi effacés). — E. Moreau-Nélaton; legs en 1927 (L. 1886a).
Inventaire *RF 9411*.

BIBLIOGRAPHIE
Robaut, 1885, peut-être partie du nº 1727. — Beetem, 1971, p. 22, note 33.

EXPOSITIONS
Paris, Palais-Bourbon, 1963, nº 36.

En haut à gauche, croquis peu lisible; est-ce un projet pour *Archimède tué par le soldat*, pendentif de la coupole des *Sciences?* A droite, croquis, mais en sens inverse, de la composition *Ovide chez les barbares* (ou chez les Scythes), pendentif de la coupole de la *Poésie*.
En bas, croquis pour le pendentif *Démosthène harangue les flots de la mer*, de la coupole de la *Législation*, repris au verso, en sens inverse.
A comparer au dessin RF 9407 qui présente un sujet identique, avec variantes.
Le thème de *Démosthène haranguant les flots* a été traité par Delacroix à diverses reprises; Robaut (1885) signale deux peintures en 1844 (nºˢ 871 et 872) et une autre datée de 1859 (nº 1373).

297

FIGURE VOLANTE TENANT UN GLAIVE, POURSUIVANT DEUX PERSONNAGES

Mine de plomb. H. 0,220; L. 0,333.

HISTORIQUE
Atelier Delacroix; vente 1864, peut-être partie du nº 287 (43 feuilles en 7 lots). — A. Robaut (code au verso). — E. Moreau-Nélaton; legs en 1927 (L. 1886a).
Inventaire *RF 9417*.

BIBLIOGRAPHIE
Robaut, 1885, peut-être partie du nº 1727.

EXPOSITIONS
Paris, Palais-Bourbon, 1963, nº 37.

Projet préliminaire et avec variantes

pour le pendentif représentant *Adam et Ève chassés du paradis* pour la coupole de la *Théologie* (Ancien Testament). Le dessin devrait se situer plutôt vers les années 1838-1842, lors des premières recherches de l'artiste. On notera que l'ange est très voisin de la figure ailée du pendentif de Tyrtée (cf. RF 9404).
A comparer à un dessin à la mine de plomb et de même sujet, de l'ancienne collection de M. Julien Cain (Sérullaz, *Mémorial*, 1963, nº 371, repr.) qui montre une composition pratiquement identique à la décoration, et à un autre dessin d'une collection particulière parisienne.
Le Louvre possède un autre dessin (RF 9402) représentant l'ange sortant d'une porte et chassant Adam et Ève, avec à l'arrière plan, à droite, le Temps armé d'une faux (Robaut, 1885, nº 855, repr. qui semble le considérer comme une première pensée pour le pendentif). Prat (1979, p. 102, fig. 4) y voit une première pensée pour la décoration de l'église St Sulpice. Robaut (1885) signale enfin deux peintures, l'une de forme hexagonale en vue du pendentif (dans la collection de M. et Mme P. Granville, maintenant au Musée de Dijon; Robaut 853), l'autre, de plus grandes dimensions (Robaut 854), qui serait sans doute postérieure.

298

ÉTUDE POUR LA CAPTIVITÉ A BABYLONE

Aquarelle et gouache, sur traits à la mine de plomb, sur papier brun. Forme hexagonale. H. 0,249; L. 0,313.

HISTORIQUE
Atelier Delacroix; vente 1864, nº 279, adjugé 640 F à M. Piron. — Piron; vente, Paris, 21 avril 1865, adjugé 212 F. — Chocquet; vente, Paris, Georges Petit, 1ᵉʳ-4 juillet 1899,

nº 141 repr. (sous le titre : *la Poésie élégiaque*). — Chéramy; vente, Paris, 5-7 mai 1908, nº 299; 2ᵉ vente, 14-16 avril 1913, nº 95. — Leprieur; vente, Paris, 21 novembre 1919, nº 38; acquis par la Société des Amis du Louvre et offert au Musée. (L. 1886a).
Inventaire *RF 4774*.

BIBLIOGRAPHIE
Moreau, 1873, p. 323, nº 279. — Robaut, 1885, nº 856. — Escholier, 1929, repr. p. 66. — Hourticq, 1930, repr. p. 100. — Sérullaz, *Mémorial*, 1963, nº 372 repr.

EXPOSITIONS
Paris, Louvre, 1930, nº 394. — Paris, Atelier, 1934, nº 51. — Paris, Palais-Bourbon, 1935, nº 20. — Bruxelles, 1936, nº 107. — Paris, Atelier, 1937, nº 26. — Paris, Atelier, 1949, nº 63. — Paris, Louvre, 1963, nº 374. — Paris, Louvre, 1982, nº 253.

Étude pour le pendentif représentant *La Captivité à Babylone*, de la coupole de la *Théologie* (Ancien Testament). Robaut (1885, nº 857) signale un dessin à la mine de plomb pour le même pendentif.

299

FEUILLE D'ÉTUDES AVEC DIVERS PERSONNAGES

Mine de plomb. H. 0,381; L. 0,257.

HISTORIQUE
Atelier Delacroix; vente 1864, peut-être partie du nº 287 (43 feuilles en 7 lots). — A. Robaut (code et inscription au verso). — E. Moreau-Nélaton; legs en 1927 (L. 1886a).
Inventaire *RF 9947*.

BIBLIOGRAPHIE
Robaut, 1885, peut-être partie du nº 1727.

Les divers croquis ont trait à la *Mort de Saint Jean-Baptiste* : on voit en haut le bourreau remettant sur un plateau la tête du saint à Salomé, en bas, deux études pour Salomé. Ce thème a été représenté par Delacroix dans un pendentif de la coupole de la *Théologie* (Nouveau Testament). Toutefois les projets esquissés ici sont totalement différents de la composi-

297

298

tion définitivement adoptée par l'artiste pour sa décoration de la Bibliothèque du Palais-Bourbon.
Voir aussi le dessin RF 9413.

300

FEUILLE D'ÉTUDES AVEC UN GROUPE DE QUATRE HOMMES

Mine de plomb. H. 0,227; L. 0,181.

HISTORIQUE
E. Moreau-Nélaton; legs en 1927 (L. 1886a).
Inventaire *RF 10421*.

Le groupe des quatre hommes peut se rapprocher de la composition d'un des pendentifs de la coupole de la *Théologie* : *la Drachme du Tribut* (voir RF 4775), mais la composition définitive est très différente. Notons toutefois que le personnage de gauche tient un poisson dans la main gauche, et la drachme dans la main droite. Stylistiquement, et par quelques détails, le dessin n'est pas sans faire penser au *Denier du Tribut*, volet gauche du triptyque de Rubens, *La Pêche miraculeuse* (Malines, église Notre-Dame au-delà de la Dyle).

301

ÉTUDE POUR LA DRACHME DU TRIBUT

Mine de plomb, sur papier calque contre-collé. H. 0,258; L. 0,300. Mis au carreau à la craie blanche.

HISTORIQUE
Atelier Delacroix; vente 1864, n° 274? — A. Robaut; vente, Paris, 28 novembre 1919, n° 45; acquis par le Louvre (L. 1886a).
Inventaire *RF 4775*.

BIBLIOGRAPHIE
Robaut, 1885, n° 863, repr. — Escholier, 1929, repr. p. 22.

EXPOSITIONS
Paris, Louvre, 1930, n° 395. — Paris, Palais-Bourbon, 1935, n° 18. — Zurich,

1939, n° 254. — Bâle, 1939, n° 161. — Paris, Palais-Bourbon, 1957, n° 14. — Paris, Palais-Bourbon, 1963, n° 38.

Étude pour le pendentif représentant *La Drachme du Tribut* de la coupole de la *Théologie* (Nouveau Testament). Robaut (1885) signale un autre dessin à la mine de plomb (n° 864) ainsi qu'une peinture de même sujet (n° 862). A comparer au dessin RF 10421.

302

FEUILLE D'ÉTUDES AVEC DIVERS PERSONNAGES

Mine de plomb. H. 0,256; L. 0,393. Annotations à la mine de plomb : *Pour un des hémicycles - Dante rencontrant Homère. etc. dan* (mot illisible masqué par une tache d'encre) *oublier - Pour l'autre, les jardins d'Académie - Philos*(ophes) *errants sombres ombrages. fontaines - Virgile - Alexandre - Thespis.*

HISTORIQUE
Atelier Delacroix; vente 1864, peut-être partie du n° 287 (43 feuilles en 7 lots). — Alfred Hachette. — Acquis par le Louvre en 1930 (L. 1886a).
Inventaire *RF 12857*.

BIBLIOGRAPHIE
Robaut, 1885, peut-être partie du n° 1727.

EXPOSITIONS
Paris, Palais du Luxembourg, 1958, n° 7. — Paris, Palais du Luxembourg, 1963, n° 8.

A gauche, figure proche de celle d'Hippocrate dans le pendentif *Hippocrate refuse les présents du roi de Perse*, pour la coupole des *Sciences*, mais très proche aussi de celle du *Diogène* (voir RF 9400). Les deux figures du bas sont des études pour Alexandre et pour un soldat dans le pendentif *Alexandre et les poèmes d'Homère*, pour la coupole de la *Poésie*.
Nous n'avons pu jusqu'ici identifier les autres figures.

303

ALEXANDRE FAIT ENFERMER DANS UN COFFRET D'OR LES POÈMES D'HOMÈRE

Mine de plomb, sur papier calque contre-collé. H. 0,218; L. 0,268. Mis au carreau à la mine de plomb.

HISTORIQUE
Atelier Delacroix; vente 1864, sans doute partie du n° 287 (43 feuilles en 7 lots). — A. Robaut (code et inscription au verso); vente, Paris, 18 décembre 1907, partie du n° 64; acquis par la Société des Amis du Louvre, et offert au Musée (L. 1886a).
Inventaire *RF 3712*.

BIBLIOGRAPHIE
Robaut, 1885, n° 839. — Guiffrey-Marcel, 1909, n° 3442, repr. — Escholier, 1929, repr. p. 65. — Prat, 1976, n° 63. — Prat, 1977, p. 269, verso repr. fig. 4.

EXPOSITIONS
Paris, Louvre, 1930, n° 388. — Paris, Palais-Bourbon, 1935, n° 10. — Zurich, 1939, n° 252. — Bâle, 1939, n° 160. — Paris, Palais-Bourbon, 1957, n° 12. — Paris, Palais-Bourbon, 1963, n° 39. — Paris, Louvre, 1982, n° 256.

Étude pour le pendentif représentant *Alexandre et les poèmes d'Homère* de la coupole de la *Poésie*.
Robaut (1885) indique en outre une aquarelle de même sujet (n° 838) qui passa à la vente posthume de l'artiste en 1864 sous le n° 278 (cf. cat. exp. Kyoto-Tokyo, 1969, n° A-9, repr.). Signalons que Delacroix reprit ce thème pour la décoration de l'hémicycle au-dessus de la fenêtre centrale de la Bibliothèque du Palais du Luxembourg (cf. RF 9438, RF 9975, RF 9993, RF 12937, RF 12939, RF 16675, RF 16676). Au verso du dessin, se trouve une longue annotation manuscrite signée de Robaut, prouvant que le code qui l'accompagne et que l'on remarque sur de nombreux dessins du Louvre est bien de sa main (cf. Prat, 1976 et 1977).

Une autre étude pour le même pendentif est conservée dans une collection particulière parisienne.

304

ÉTUDES
DE DEUX PENDENTIFS
AVEC PERSONNAGES PRÈS
D'UN CHEVAL

Mine de plomb. H. 0,257; L. 0,143. Découpé à gauche irrégulièrement.

HISTORIQUE
Atelier Delacroix; vente 1864, peut-être partie du n° 287 (43 feuilles en 7 lots). — A. Robaut (code et inscription au verso). — E. Moreau-Nélaton; legs en 1927 (L. 1886a). Inventaire RF 9407.

BIBLIOGRAPHIE
Robaut, 1885, n° 845 (avec les dimensions suivantes : H. 0,090; L. 0,120).

EXPOSITIONS
Paris, Louvre, 1930, n° 390. — Paris, Palais-Bourbon, 1935, n° 12. — Paris, Palais-Bourbon, 1963, n° 40.

Deux études très différentes par rapport à la composition définitive pour le pendentif représentant *Ovide en exil chez les barbares* (ou chez les Scythes) pour la coupole de la *Poésie* (Robaut, 1885, n° 845, indique sans doute les dimensions du croquis seul et non de la feuille entière).
Le thème d'*Ovide chez les Scythes* a été repris ultérieurement par Delacroix, dans une peinture exposée au Salon de 1859 et conservée à la National Gallery de Londres, et dans une seconde peinture, datée de 1862, et conservée dans une collection particulière à Zurich.

305

DEUX ÉTUDES POUR
L'ÉDUCATION D'ACHILLE

Mine de plomb, sur papier calque contre-collé. H. 0,152; L. 0,216.
Annotation à la mine de plomb : *mettre une nymphe qui regarde.*

HISTORIQUE
Atelier Delacroix; vente 1864, sans doute partie du n° 287 (43 feuilles en 7 lots). — R. Koechlin; legs en 1933 (L. 1886a). Inventaire RF 23320.

BIBLIOGRAPHIE
Robaut, 1885, n° 844 (indique, à notre avis par erreur, que le croquis est à la plume, avec comme dimensions H. 0,12; L. 0,11, et la même note de Delacroix : « *mettre une nymphe qui regarde* »).

EXPOSITIONS
Paris, Louvre, 1930, n° 389. — Zurich, 1939, n° 253. — Bâle, 1939, n° 132. — Paris, Palais-Bourbon, 1963, n° 41.

Ces deux études ont été réalisées pour l'un des pendentifs de la coupole

la *Poésie* représentant *l'Éducation d'Achille* (par le centaure Chiron). Robaut (1885, n° 844, repr.) catalogue le dessin à gauche de la feuille, mais parle d'un dessin à la plume, notant cependant la phrase de Delacroix annotée ici. A comparer à deux autres dessins du Louvre, RF 10651 et MI 1079, du même sujet.
Robaut signale en outre un dessin à la plume daté du 11 juillet 1845 (n° 1719) représentant ce thème. Enfin le Musée Bonnat à Bayonne possède un dessin à la mine de plomb, sur papier calque qui semble plus être en relation avec ce pendentif qu'avec la peinture que Delacroix a exécutée beaucoup plus tard en 1862 (Robaut, 1885, n° 1438) comme nous l'avions signalé dans le *Mémorial* (n° 373).
Robaut catalogue enfin un pastel (n° 841) et deux esquisses peintes (n°s 842 et 843) pour ce même sujet. Delacroix exécuta en effet une esquisse (Robaut, n° 842) pour ce pendentif, dont il fit une répétition de même forme hexagonale pour Constant Dutilleux, aujourd'hui conservée au Musée Fabre à Montpellier (Sérullaz, *Mémorial*, 1963, n° 392).

306

ÉTUDE POUR L'ÉDUCATION
D'ACHILLE

Mine de plomb. H. 0,263; L. 0,409.

HISTORIQUE
E. Moreau-Nélaton; legs en 1927 (L. 1886a). Inventaire RF 10651.

Projet assez poussé pour le pendentif représentant *L'Éducation d'Achille* de la coupole de la *Poésie*.
A comparer aux dessins RF 23320 et MI 1079.

307

ÉTUDE POUR L'ÉDUCATION
D'ACHILLE

Mine de plomb. H. 0,234; L. 0,360.

HISTORIQUE
Atelier Delacroix; vente 1864, n° 277, adjugé 2.500 F à M. Paul de Laage. — Paul de Laage; don en 1868 au Musée du Luxembourg et reversé au Louvre (L. 1886a). Inventaire MI 1079.

BIBLIOGRAPHIE
Journal, I, p. 463, note 2. — Moreau, 1873, p. 136, n° 25. — Véron, 1877, repr. p. 97. — Tauzia, 1879, n° 1719. — Robaut, 1885, n° 840. — Guiffrey-Marcel, 1909, n° 3439, repr. — Moreau-Nélaton, 1916, II, fig. 229. — Martine-Marotte, 1928, pl. 2. — Escholier, 1929, repr. face à la p. 42. — Piot, 1931, repr. p. 16. — Roger-Marx, 1933, repr. p. 48. — Lavallée, 1938, pl. 8. — Badt,

1946, n° 36, pl. 36. — Jullian, 1963, fig. 27. — Sérullaz, *Mémorial*, 1963, n° 373, repr.

EXPOSITIONS
Paris, 1864, n° 179 (à M. le baron de Laage). Paris, Louvre, 1930, n° 389ᴬ. — Paris, Atelier, 1934, n° 27. — Paris, Palais-Bourbon, 1935, n° 9. — Bruxelles, 1936, n° 106. — Paris, Atelier, 1937, n° 22. — Paris, Palais-Bourbon, 1957, n° 11. — Paris, Louvre, 1963, n° 376. — Paris, Louvre, 1982, n° 255.

Étude très poussée pour le pendentif de la coupole de la *Poésie* représentant *L'Éducation d'Achille*.
Le catalogue de la vente posthume de 1864 indique (n° 277, note 1) que Delacroix avait spécialement désigné ce dessin, dans son testament, pour figurer à sa vente.
Le 12 mars 1852, l'artiste écrivait dans son *Journal* (I, p. 463) : « *Prêté à M. Hédouin* (...) *Le 2 mai* (ne s'agirait-il pas plutôt du 2 mars ?) *Le dessin sous verre de Chiron et de l'Achille* ».
On sait en effet que Delacroix prêtait certaines de ses études à Edmond Hédouin (1820-1889) peintre, graveur et lithographe, pour les lui faire graver ou lithographier.

308

ÉTUDE POUR HÉSIODE
ET LA MUSE

Aquarelle et gouache, sur papier brun. H. 0,220; L. 0,300. Forme hexagonale.

HISTORIQUE
Légué par Delacroix au peintre Dauzats; vente, Paris, 1-4 février 1869, n° 385, adjugé 500 F à M. Christophe. — E. Christophe. — Haro; vente, Paris, 30-31 mai 1892, n° 145, adjugé 1.000 F à M. Chéramy. — Chéramy; vente, Paris, 5-7 mai 1908, n° 306. — Leprieur; vente, Paris, 21 novembre 1919, n° 39; acquis par le Louvre (L. 1886a). Inventaire RF 4773.

BIBLIOGRAPHIE
Robaut, 1885, n° 850, repr. — Escholier, 1929, repr. face à la p. 64. — Hourticq, 1930, repr. p. 100. — Johnson, 1963, p. 68, fig. 42. — Sérullaz, *Mémorial*, 1963, n° 374, repr.

EXPOSITIONS
Paris, École des Beaux-Arts, 1885, n° 255 (à M. Christophe, statuaire). — Paris, Louvre, 1930, n° 392. — Paris, Atelier, 1934, n° 50. — Paris, Palais-Bourbon, 1935, n° 13. — Venise, 1956, p. 536, n° 56. — Paris, Palais-Bourbon, 1957, n° 13. — Paris, Louvre, 1963, n° 378. — Paris, Louvre, 1982, n° 254.

Étude pour le pendentif de la coupole de la *Poésie* représentant *Hésiode et la Muse*. La composition est presque identique à celle de l'œuvre définitive, mais comporte une variante dans l'angle supérieur gauche : les deux personnages, dont l'un porte une lyre, ne se retrouvent pas dans la peinture, où ils sont remplacés par un paysage

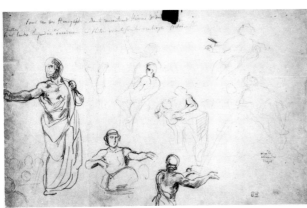

302

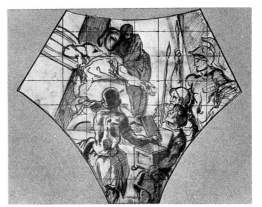

303

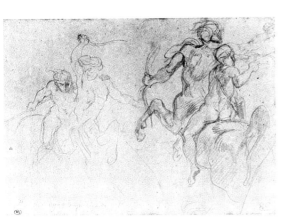

305

304

306

307

308

309

boisé. Robaut (1885) signale sur le même sujet deux dessins à la mine de plomb (nᵒˢ 851 et 1722), un pastel (nᵒ 849) et une petite peinture (nᵒ 848). Ces deux dernières œuvres ont passé à la vente posthume de 1864 (nᵒ 281, pastel, et nᵒ 26, peinture) et ont été adjugées à M. Piron. Une feuille d'études comportant notamment un croquis assez poussé — mais avec une variante dans la position du bras gauche de la Muse — nous a récemment été signalée (coll. part., Paris; crayon noir, sur papier calque contre-collé. H. 0,19; L. 0,18).

309

CAVALIER BRANDISSANT UNE ARME

Plume et encre brune (les quatre coins sont coupés). H. 0,177; L. 0,220.
Annotations à la plume : donn(er) - note à.
HISTORIQUE
Atelier Delacroix; vente 1864, sans doute partie du nᵒ 269 (11 feuilles, adjugé 50 F à M. Gaultron). — R. Koechlin; legs en 1933 (L. 1886a).
Inventaire RF 23318.
BIBLIOGRAPHIE
Robaut, 1885, sans doute partie du nᵒ 837. — Escholier, 1929, repr. p. 25. — Sérullaz, Mémorial, 1963, nᵒ 367. — Huyghe, 1964, p. 381, fig. 25.
EXPOSITIONS
Paris, Louvre, 1930, nᵒ 387. — Paris, Palais-Bourbon, 1957, nᵒ 10. — Paris, Louvre, 1963, nᵒ 364. — Kyoto-Tokyo, 1969, nᵒ D26, repr. — Paris, Louvre, 1982, nᵒ 245.

Étude pour le personnage d'Attila sur son cheval, pour l'hémicycle d'*Attila suivi de ses hordes barbares foule aux pieds l'Italie et les Arts*, ou *la Guerre*.

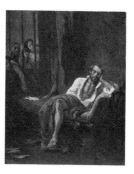

LE TASSE A L'HOPITAL DES FOUS
(1839)

Peinture refusée au Salon de 1839. Winterthur, Fondation O. Reinhart (Johnson, 1966, p. 224, indique que l'œuvre figure au livret du Salon au nᵒ 3244).

310

ÉTUDES D'UN HOMME ÉTENDU ET PENSIF. PERSONNAGES GESTICULANT DERRIÈRE DES BARREAUX

Plume et encre brune. H. 0,201; L. 0,303.
Annotations à la plume : *le cadavre du Cid mis sur son cheval et fesant fuir les maures - Stanton (?) dans la mort (?) - vieux lambeaux de tapisserie - vieux livre déchiré papier-Cruche - Houel pour le Tasse - qui decumbit humi non habet unde cadat.*
HISTORIQUE
Atelier Delacroix; vente 1864. — Louis Rouart. — Mme Hamel, née Rouart; don en 1967 (L. 1886a).
Inventaire RF 31775.
BIBLIOGRAPHIE
Sérullaz, *Revue du Louvre*, 1971, p. 363, fig. 3.

Études pour la seconde version du *Tasse dans la Maison des Fous* que Robaut (1885, nᵒ 199) situait en 1827, indiquant par ailleurs avec raison qu'elle fut refusée au Salon de 1839. Johnson (1966, p. 224) a rectifié l'erreur de date de Robaut, rappelant que la première version de *La Captivité du Tasse* (Zurich, coll. Bührle) fut

exposée au Salon de 1824 mais n'est pas mentionnée dans le livret; la seconde version (Winterthur, Fondation O. Reinhart) fut effectivement refusée par le jury au Salon de 1839 par 14 voix contre 4; elle apparaît néanmoins dans le livret au nᵒ 3244. Delacroix a emprunté le thème à un poème célèbre de Byron, *Les Lamentations du Tasse*. Baudelaire, de son côté, écrivit un poème sur *Le Tasse en prison d'Eugène Delacroix* (pièce XVI des *Épaves* publiée en février 1844, puis dans *La Revue Nouvelle* du 1ᵉʳ mars 1864).
A comparer avec une feuille d'études de même technique, de l'ancienne collection Marcel Guérin (Zurich, coll. Nathan).

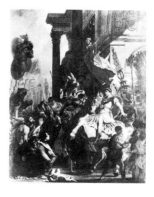

JUSTICE DE TRAJAN
(1840)

Peinture signée et datée 1840, exposée au Salon de 1840. Musée des Beaux-Arts de Rouen. Sujet tiré de Dante, Divine Comédie, Purgatoire, chant X (Sérullaz, Mémorial, 1963, nᵒ 283, repr. — Sérullaz, 1980-1981, nᵒ 233 repr. et en couleurs p. 95).

311

FEUILLE D'ÉTUDES

Mine de plomb, plume et encre brune. H. 0,269; L. 0,421.

310

Annotations à la mine de plomb et à la plume : *40 ou 45 sur 14 ou 15 voir Tempeste - faire des guerriers très armés - barbares sur des chameaux et des éléphants - trompettes - timbales - chars - prêtres sacrifiant - enseignes au vent - peuples grimpant sur les corniches - Traj(an) descendant du Capitole à cheval par une pente dou(ce) - nègres - barbares - les Prêt(res) - fig(ures) coupées - point de chevaux près des éléph(ants) - homme jetté à bas de son chev(al) dans le coin tout à fait les éléphants à droite - l'Empe(reur) assez en avant pour être éclairé - l'armée qui défile de Raphaël - cavaliers numides - l'Attila.*

HISTORIQUE
Atelier Delacroix; vente 1864, sans doute partie du nº 339 (36 feuilles en 2 lots, adjugé 51 f à MM. Moufflard et Cadart). — E. Moreau-Nélaton; legs en 1927 (L. 1886a). Inventaire *RF 9364*.

BIBLIOGRAPHIE
Robaut, 1885, sans doute partie du nº 1695. — Sérullaz, *Mémorial*, 1963, nº 290, repr.

EXPOSITIONS
Paris, Louvre, 1930, nº 410. — Paris, Louvre, 1963, nº 293. — Paris, Louvre, 1982, nº 85.

Études diverses et projets pour *La Justice de Trajan*, montrant que Delacroix envisageait sans doute au début une composition en largeur. A comparer notamment avec certains dessins préparatoires conservés au Musée des Beaux-Arts de Rouen

(Sérullaz, *Mémorial*, 1963, nºs 285 et 286, repr.); voir aussi les croquis faisant partie d'une feuille d'études pour le Salon du Roi à la Bibliothèque du Palais-Bourbon (RF 9943).

312

CAVALIERS FACE A UNE FEMME AGENOUILLÉE PRÈS D'UN ENFANT NU

Plume et encre brune, lavis brun. H. 0,199; L. 0,285.

HISTORIQUE
Atelier Delacroix; vente 1864, sans doute partie du nº 339 (36 feuilles en 2 lots, adjugé 51 f à MM. Moufflard et Cadart). — E. Moreau-Nélaton; legs en 1927 (L. 1886a). Inventaire *RF 9363*.

BIBLIOGRAPHIE
Robaut, 1885, sans doute partie du nº 1695. — Lavallée, 1938, nº 9, repr. — Sérullaz, *Mémorial*, 1963, nº 289, repr.

EXPOSITIONS
Paris, Louvre, 1930, nº 411. — Paris, Louvre, 1963, nº 292. — Paris, Louvre, 1982, nº 86.

Études pour *La Justice de Trajan* : groupe de Trajan et sa suite avec la suppliante devant lui; à droite, détail de Trajan.

313

CAVALIER LAURÉ ET PERSONNAGES DANS L'ATTITUDE DE SUPPLIANTS

Pinceau, lavis brun. H. 0,264; L. 0,419.

HISTORIQUE
E. Moreau-Nélaton; legs en 1927 (L. 1886a). Inventaire *RF 10644*.

Projet pour *La Justice de Trajan*.
A gauche, étude, avec variantes, de Trajan retenant son cheval.
Au centre et à droite, sans doute études pour la suppliante, mais sans rapport avec la composition définitive.

314

CAVALIER SUR UN CHEVAL CABRÉ, ET TROIS ÉTUDES DE NUS

Plume et encre brune, sur papier bleu. H. 0,261; L. 0,204.

HISTORIQUE
E. Moreau-Nélaton; legs en 1927 (L. 1886a). Inventaire *RF 10326*.

Vraisemblablement projets pour *La Justice de Trajan* : en haut, Trajan sur son cheval qui se cabre et croquis

311

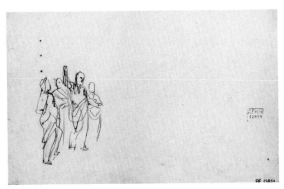

311 v

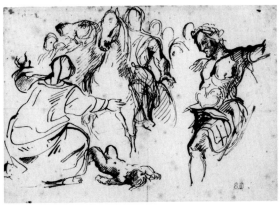

312

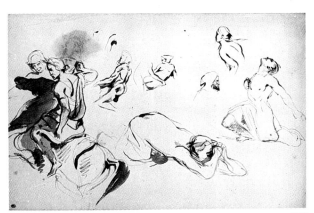

313

d'un des personnages grimpés sur les colonnes; en bas, croquis de l'enfant mort; l'homme nu est peut-être une recherche pour l'homme de dos, au premier plan, à l'extrême-droite de la composition définitive.

315

QUATRE ÉTUDES D'HOMMES NUS DONT L'UN AGENOUILLÉ ET IMPLORANT

Plume et encre brune, essais d'aquarelle.
H. 0,200; L. 0,301.
Daté à la plume : *30 8bre* et annoté : *un soldat tenant son cheval par la bride s'approchant en se baissant de la femme et de l'enfant mort elle les écarte pour montrer son malheur à Trajan.*
HISTORIQUE
Atelier Delacroix; vente 1864. — E. Moreau-Nélaton; legs en 1927 (L. 1886a).
Inventaire *RF 9983*.
BIBLIOGRAPHIE
Huyghe, 1964, n° 258, p. 349, pl. 258.

Cette feuille d'études est difficile à situer, et la date du 30 octobre ne nous apprend pas grand chose.
Par contre l'annotation à la plume en bas à droite se rapporte sans nul doute à *La Justice de Trajan*.

DÉCORATION DE LA BIBLIOTHÈQUE DU PALAIS DU LUXEMBOURG
(1840-1846)

Delacroix était occupé depuis deux ans à la décoration du Palais-Bourbon, lorsqu'il réussit à obtenir, toujours grâce à l'appui de Thiers, redevenu président du Conseil depuis le 1er mars 1840, une commande pour la bibliothèque nouvellement construite au Palais du Luxembourg. L'arrêté du 3 septembre 1840 lui attribue la coupole, ses quatre pendentifs et l'hémicycle au-dessus de la fenêtre. Il exécutera toutes ces compositions sur toiles marouflées. Villot a raconté dans une lettre écrite à Sensier, en 1869, (cf. Tourneux 1886, pp. 123 à 127) comment l'artiste a trouvé ses sujets : «... Le soir où il vint nous faire part de cette nouvelle, il me trouva lisant l'« Enfer », du Dante, et il n'eût pas plus tôt achevé son invariable question en pareil cas : Que faudra-t-il mettre là? que je lui dis : J'ai précisément votre affaire : deux sujets admirables et qui se donnent naturellement la main. Alors je lui lus le passage où Dante raconte son arrivée dans les Champs-Elysées, l'accueil que lui firent Horace, Ovide, Lucain et Homère.

*» Quel signor dell' altissimo canto
Che sona gli altri come aquila vola*

» Après avoir appuyé sur les divers épisodes qu'on pouvait faire entrer dans la composition, épisodes qui permettaient d'introduire des femmes, des hommes, nus ou drapés, des animaux et un magnifique paysage, je lui proposai pour l'hémicycle Alexandre faisant serrer dans une cassette d'or les œuvres d'Homère. Évidemment, il fut tout d'abord saisi par la grandeur et la richesse de la scène, car il ne fit pas ses objections ordinaires à ce que je lui proposais et après un moment de silence, il me pria de tracer sur une feuille de papier bleu que j'avais devant moi, les principales dispositions des groupes. Ceci entrait encore souvent dans ses habitudes; certes son imagination, d'une fécondité inépuisable, n'avait pas besoin que je lui vienne en aide, car il était bien sûr que cette fécondité ne lui ferait pas défaut, mais il était bien aise de voir comment un autre à sa place s'y prendrait, les fautes qu'il ferait et qu'il importerait d'éviter; enfin les variations heureuses dont un thème exprimé grossièrement serait susceptible. Bref, c'était en quelque sorte, une expérience « in anima vili » qu'il lui plaisait fréquemment de pratiquer. J'ai encore ce dessin, et il est superflu d'ajouter que Delacroix ne lui emprunta absolument rien. »

Aidé principalement par Lassalle-Bordes, Delacroix acheva ce nouveau travail à la fin de 1846, un an avant la bibliothèque du Palais-Bourbon. Le 4 octobre 1846, il fit paraître dans « l'Artiste » une notice descriptive sa coupole : « On a représenté dans la coupole de la bibliothèque les limbes décrits par le Dante au 4e Chant de son « Enfer ». C'est une espèce d'Elysée, où sont réunis les grands hommes qui n'ont pas reçu la grâce du baptême. « Leur renommée leur a valu une distinction si précieuse ». Ces mots, tirés du poème, sont inscrits sur un cartouche élevé par deux enfants ailés et indiquant le sujet. La légende portée par un aigle dans une autre partie du ciel complète cette explication et signifie : « Je vis l'illustre compagnie du poète souverain, qui plane comme l'aigle au-dessus de tous les poètes ».

» La composition est disposée en quatre parties ou groupes principaux. Le premier, qui est comme le centre et le plus important du tableau, se trouve en face de la fenêtre donnant sur le jardin. Il représente Homère appuyé à un sceptre, accompagné des poètes Ovide,

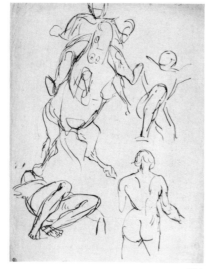

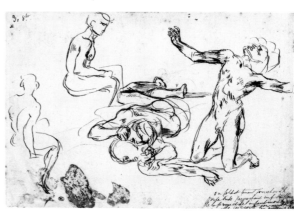

315

Stace et Horace. Il accueille le Dante, qui lui est amené par Virgile. Une source divine sort de terre sous ses pieds, et l'eau de cet Hypocrène est recueillie par un jeune enfant, qui semble l'offrir dans une coupe d'or au Florentin, le dernier introduit dans cette compagnie illustre. Sur l'un des côtés et en avant, Achille, assis près de son bouclier et rapproché du groupe que domine l'auteur de l'Iliade ; de l'autre, se tourne vers le peintre Apelle, s'est revêtu de ses armes, et Annibal ; ce dernier debout, les regards tournés vers la partie du tableau où l'on voit les Romains.

» En retournant à gauche, on trouve le second groupe qui est celui des Illustres Grecs. Alexandre, appuyé sur l'épaule d'Aristote, son maître, se tourne vers le peintre Apelle, assis devant lui, comme se préparant à saisir ses traits. Aspasie, enveloppée d'une draperie blanche, Platon appuyé sur un cippe et, derrière lui, Alcibiade coiffé d'un casque, et quelques figures, dans l'ombre d'un bocage de lauriers et d'orangers, entourent Socrate, qui discute familièrement. Un génie ailé présente à ce dernier une palme, symbole de l'oracle qui l'avait proclamé le plus sage des mortels. En avant et dans l'ombre, Xénophon, couronné de fleurs et tourné vers Démosthène, qui tient un rouleau sur ses genoux.

» La troisième face ou division montre Orphée, le poète des temps héroïques, assis et sa lyre à la main. La Muse, qui vole à ses côtés, semble lui dicter des chants divins. Hésiode, couché près de lui, recueille de sa bouche les traditions mythologiques de la Grèce, et la Lesbienne Sapho leur présente les tablettes inspirées. Une panthère attentive s'étend à leurs pieds. Derrière ces personnages et dans une plaine riante, on voit errer ou se reposer d'autres ombres privilégiées. De jeunes femmes cueillent des fleurs sur les bords d'un ruisseau qui serpente dans ces lieux agréables, et des animaux des forêts s'approchent timidement pour s'y désaltérer.

» Le quatrième côté est celui des Romains. Porcia, assise près de Marc-Aurèle, montre un vase qui contient les charbons ardents, instruments de sa mort. Caton d'Utique, s'adressant à sa fille et au sage empereur tient à sa main le célèbre traité de Platon. Son épée repose sur la terre, la pointe vers ses entrailles. A gauche de ce groupe, on aperçoit Trajan dans l'ombre projetée par un grand laurier, et, sur un tertre plus éloigné, apparaît César en habit guerrier, tenant un globe et une épée, et, près de lui, Cicéron et quelques

personnages romains. Deux nymphes, dont l'une entièrement nue et couchée sur une urne, l'autre assise sous le laurier et jouant avec un enfant, occupent le devant de cette partie du tableau. La partie de droite montre sur le premier plan Cincinnatus, appuyé sur sa bêche et dans un équipage rustique. Il sourit à un jeune enfant, qui s'est chargé de son casque et semble le génie de Rome, qui l'invite à prendre les armes ».

Il n'est pas question dans cette notice des quatre pendentifs de forme hexagonale ni de l'hémicycle, mais Delacroix les a décrits brièvement dans un manuscrit recueilli par Ph. Burty :

« Du côté qui fait face au jardin, l'Eloquence : un homme déjà mûr, haranguant une multitude ; la Poésie : une jeune femme tenant une lyre. Du côté opposé, la Théologie ou Saint Jérôme dans le désert ; la Philosophie : un homme entouré d'attributs et d'animaux de tous les règnes.

» Hémicycle au-dessus de la fenêtre :

» Après la bataille d'Arbelles, les soldats macédoniens trouvèrent parmi les dépouilles des Perses un coffre d'or d'un prix inestimable. Alexandre ordonna qu'on le fît servir à renfermer les poèmes d'Homère.

» Il est représenté assis sur un siège élevé et près d'un vaste trophée élevé sur le champ de bataille. A ses pieds sont des captives menant des enfants, des satrapes dans la posture de suppliants. La Victoire, les ailes déployées, couronne le vainqueur. Derrière le groupe des figures qui portent le coffre, un char fracassé et le champ de bataille dans le lointain. » (Sérullaz, Peintures Murales, 1963, pp. 85 à 109 — Sérullaz, Mémorial, 1963, pp. 262 à 265).

316

ÉTUDES DE PERSONNAGES DANS UNE DEMI-COUPOLE SUR PENDENTIFS

Mine de plomb. H. 0,254 ; L. 0,396.
Annotations à la mine de plomb : Au-dessus du groupe d'Homère, figures volantes, montagne élevée pour donner plus d'impor(tance) Fui il sesto.
Au verso, croquis à la mine de plomb d'une coupole et d'un paysage. Annotations à la

mine de plomb : près d'Homère, achille sur le devant avec un trophée ou ses armes.

HISTORIQUE
Atelier Delacroix ; vente 1864, sans doute partie du n° 256 (70 feuilles divisées en 13 lots). — M^{me} Ernest Laurent. — Acquis en 1930 (L. 1886a).
Inventaire RF 12938.

BIBLIOGRAPHIE
Robaut, 1885, sans doute partie du n° 952.

EXPOSITIONS
Paris, Palais du Luxembourg, 1958, n° 5. — Paris, Palais du Luxembourg, 1963, n° 1. — Paris, Louvre, 1982, n° 258.

Dans la partie supérieure, Homère, entouré de divers personnages drapés, accueille Dante que couronne une figure volante ; la composition est ici assez différente de la composition définitive. L'attitude de Dante n'est pas sans rappeler celle du personnage agenouillé à l'arrière-plan d'un dessin que l'on situe généralement vers 1840, Le Génie ou l'Envie (RF 9362), représentant sans doute Dante endormi sur les genoux de Béatrice (?)

A comparer aussi avec Le Triomphe du génie, dessin conservé au Metropolitan Museum de New York (Sérullaz, Mémorial, 1963, n° 294, repr.) pour le groupe de trois personnages en bas à droite.

Les rapports entre les deux compositions apparaissent de façon plus évidente encore dans un dessin inédit du Fitzwilliam Museum de Cambridge (Inventaire 2032c), présentant une recherche assez poussée pour un plafond et dans lequel un personnage à tête laurée, entouré de poètes et d'artistes (?) s'approche d'un trône sur lequel siège une figure qui se penche vers lui. En bas à droite un personnage repousse des monstres. Les diverses autres figures, en bas de la feuille du Louvre, sont des projets non retenus. Le verso en revanche comporte deux croquis de la coupole ; ébauche d'un paysage avec montagnes, et, à droite, deux croquis de figures.

316

316 v

317

FEUILLE D'ÉTUDES
DE PERSONNAGES ANTIQUES
DANS UN PAYSAGE

Mine de plomb. H. 0,251; L. 0,390.
Annotations à la mine de plomb : *auprès des guerriers une victoire écrivant sur un bouclier entourée d'armes et de Trophées - amour portant des armes et des palmes - diviser également par 4 ou 5 figures comme des génies ou la victoire écrivant sur la corniche même.*
Au verso, croquis, à la mine de plomb, de quatre personnages drapés à l'antique.

HISTORIQUE
Atelier Delacroix; vente 1864, sans doute partie du nº 256 (70 feuilles divisées en 13 lots). — Alfred Hachette; acquis en 1930 (L. 1886a).
Inventaire *RF 12859.*

BIBLIOGRAPHIE
Robaut, 1885, sans doute partie du nº 952.

EXPOSITIONS
Paris, Louvre, 1930, nº 460. — Paris, Palais du Luxembourg, 1958, nº 4. — Paris, Palais du Luxembourg, 1963, nº 3. — Paris, Louvre, 1982, nº 260.

Dans la partie centrale et à droite, Homère entouré des poètes Ovide, Stace et Horace, accueille Dante que lui présente Virgile. Mais ici, les deux groupes sont inversés par rapport à la composition définitive (à comparer aux dessins RF 12858 et RF 12938). Dans la partie gauche de la feuille, sous des frondaisons, trois personnages étendus sur le sol, et près d'eux, un peu en retrait, deux hommes debout. Ce pourrait être un projet — avec variantes — pour le groupe des Romains illustres et les deux hommes debout seraient alors Trajan et César.

Les personnages étendus diffèrent de ceux de la composition définitive qu'accompagnent au premier plan des nymphes nues.
Au verso, groupe d'Homère et des poètes.

318

FEUILLE D'ÉTUDES
DE PERSONNAGES
DRAPÉS A L'ANTIQUE

Mine de plomb. H. 0,252; L. 0,393.
Annotations à la mine de plomb : *Le groupe de Socrate avec Alexandre, César, Platon, Cicéron - Celui d'Homère avec les poètes, le Dante, Virgile - un héros seul, triste et à l'écart, sa blessure saigne encore.*

HISTORIQUE
Atelier Delacroix; vente 1864, sans doute

317

318

319

320

321

partie du n° 256 (70 feuilles divisées en 13 lots). — Alfred Hachette; acquis en 1930 (L. 1886a).
Inventaire *RF 12858*.

BIBLIOGRAPHIE
Robaut, 1885, sans doute partie du n° 952.

EXPOSITIONS
Paris, Palais du Luxembourg, 1958, n° 3. — Paris, Palais du Luxembourg, 1963, n° 2. — Paris, Louvre, 1982, n° 259.

Dans la partie centrale du dessin, en haut et en bas, projets pour le groupe principal d'Homère, entouré des poètes Ovide, Stace et Horace, accueillant Dante que lui présente Virgile. Les autres personnages ou groupes n'ont pas de liens directs avec la composition définitive.

319

ÉTUDES DE PERSONNAGES DRAPÉS ET D'ENFANTS

Mine de plomb. H. 0,256; L. 0,392.

HISTORIQUE
Atelier Delacroix; vente 1864, sans doute partie du n° 256 (70 feuilles divisées en 13 lots). — E. Moreau-Nélaton; legs en 1927 (L. 1886a).
Inventaire *RF 9542*.

BIBLIOGRAPHIE
Robaut, 1885, sans doute partie du n° 952. — Sérullaz, *Mémorial*, 1963, n° 357, repr.

EXPOSITIONS
Paris, Louvre, 1930, n° 461. — Paris, Palais du Luxembourg, 1936, n° 8. — Paris, Palais du Luxembourg, 1958, n° 2. — Paris, Louvre, 1963, n° 360. — Paris, Louvre, 1982, n° 261.

Étude avec quelques variantes pour le groupe principal de la coupole de la Bibliothèque du Palais du Luxembourg : Homère et les poètes latins accueillant Dante présenté par Virgile; en haut à droite, deux études pour l'enfant présentant la coupe, aux pieds de Virgile, dans ce même groupe.

320

ÉTUDES DE PERSONNAGES ANTIQUES DANS UN PAYSAGE

Mine de plomb. H. 0,252; L. 0,392.
Annotations à la mine de plomb : *Démostène* (barré), *Périclès armé pour varier - annibal et Pyrrhus.*

HISTORIQUE
Atelier Delacroix; vente 1864, sans doute partie du n° 256 (70 feuilles divisées en 13 lots). — E. Moreau-Nélaton; legs en 1927 (L. 1886a).
Inventaire *RF 9435*.

BIBLIOGRAPHIE
Robaut, 1885, sans doute partie du n° 952.

EXPOSITIONS
Paris, Louvre, 1930, n° 459. — Paris, Palais du Luxembourg, 1936, n° 6. — Paris, Palais du Luxembourg, 1958, n° 6. — Paris, Palais du Luxembourg, 1963, n° 7. — Paris, Louvre, 1982, n° 262.

Au centre, étude pour les *Romains*, mais les personnages sont ici très différents de ceux du groupe définitif. En bas à gauche, projets rapidement esquissés pour le groupe d'Annibal et Pyrrhus.

321

FEMME ASSISE, DRAPÉE A L'ANTIQUE, ET TENANT UN LIVRE

Mine de plomb. H. 0,119; L. 0,183.

HISTORIQUE
Atelier Delacroix; vente 1864, sans doute partie du n° 256 (70 feuilles divisées en 13 lots). — E. Moreau-Nélaton; legs en 1927 (L. 1886a).
Inventaire *RF 9436*.

BIBLIOGRAPHIE
Robaut, 1885, sans doute partie du n° 952.

EXPOSITIONS
Paris, Palais du Luxembourg, 1936, n° 9. — Paris, Palais du Luxembourg, 1958, n° 8. — Paris, Palais du Luxembourg, 1963, n° 6.

Étude presque définitive pour « la lesbienne *Sapho* », assise près d'Orphée et « présentant les tablettes inspirées », dans le groupe dit d'*Orphée*.

322

HOMME A DEMI-NU, DRAPÉ A L'ANTIQUE, TENANT UNE BÊCHE

Mine de plomb. H. 0,194; L. 0,250.
Annotations à la mine de plomb : *la femme cueillant des fleurs dans la prairie à droite au bord du ruisseau - sur son soc.*

HISTORIQUE
Atelier Delacroix; vente 1864, sans doute partie du n° 256 (70 feuilles divisées en 13 lots). — E. Moreau-Nélaton; legs en 1927 (L. 1886a).
Inventaire *RF 9437*.

BIBLIOGRAPHIE
Robaut, 1885, sans doute partie du n° 952.

EXPOSITIONS
Paris, Palais du Luxembourg, 1936, n° 10. — Paris, Palais du Luxembourg, 1958, n° 9. — Paris, Palais du Luxembourg, 1963, n° 5.

Étude pour *Cincinnatus* appuyé sur sa bêche, dans le groupe des *Romains illustres*, mais assez différent, surtout quant au visage, du personnage de la peinture.

323

TROIS ÉTUDES D'HOMMES A DEMI-NUS

Plume et encre brune. H. 0,208; L. 0,321.

HISTORIQUE
E. Moreau-Nélaton; legs en 1927 (L. 1886a).
Inventaire *RF 10565*.

A gauche, étude pratiquement identique à la peinture, pour le personnage de *Socrate* dans le groupe des *Grecs illustres*. Le personnage de droite pourrait être une première pensée, mais inversée, pour Pyrrhus, ici évoqué nu.

324

DEUX ENFANTS AILÉS PORTANT UN CARTOUCHE

Mine de plomb, sur papier bleuté. H. 0,097; L. 0,186.

HISTORIQUE
Atelier Delacroix; vente 1864, sans doute

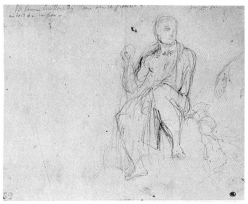

322

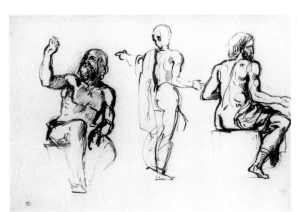

323

partie du n° 256 (70 feuilles divisées en 13 lots). — E. Moreau-Nélaton; legs en 1927 (L. 1886a).
Inventaire *RF 9924*.

BIBLIOGRAPHIE
Robaut, 1885, sans doute partie du n° 952.

Étude, avec variantes, pour les deux enfants ailés portant le cartouche avec une inscription tirée du quatrième chant de *l'Enfer* de Dante.

325

ENFANT AILÉ ACCROUPI VU DE DOS

Mine de plomb, sur papier beige. H. 0,183; L. 0,200.

HISTORIQUE
Atelier Delacroix; vente 1864, sans doute partie du n° 256 (70 feuilles divisées en 13 lots). — E. Moreau-Nélaton; legs en 1927 (L. 1886a).
Inventaire *RF 9927*.

BIBLIOGRAPHIE
Robaut, 1885, sans doute partie du n° 952.

Étude pratiquement identique à la peinture, pour l'enfant ailé près de Virgile, présentant une coupe d'or à Dante.

326

FEUILLE D'ÉTUDES AVEC PERSONNAGES, CHEVAUX ET CHAR

Mine de plomb. H. 0,256; L. 0,398.
Mise en place, pas exactement au carreau, et nombreuses annotations à la mine de plomb de dimensions en pieds et en pouces, et autres : *reculé de l'épaisseur de la tête - la tête 2 ou 3 po(uces) au-dessous de la jonction des toiles 2 pi(eds) 8 po(uces) d'épaisseur - la femme accroupie.*
Dans le sens inverse de la feuille : *plus court - plus court.*

HISTORIQUE
Cachet dit d'Andrieu (L. 838). — E. Moreau-Nélaton; legs en 1927 (L. 1886a).
Inventaire *RF 9438*.

EXPOSITIONS
Paris, Palais du Luxembourg, 1958, n° 18. — Paris, Palais du Luxembourg, 1963, n° 21. — Paris, Louvre, 1982, n° 263.

Étude avec variantes de la partie droite de l'hémicycle représentant Alexandre assis et à ses pieds les captives, enfants et satrapes dans la posture de suppliants.
En retournant la feuille, étude avec légères variantes, pour le char renversé et les chevaux, dans la partie gauche du même hémicycle.

327

ÉTUDES DE GROUPES DE PERSONNAGES DANS UNE DEMI-COUPOLE.

Mine de plomb. H. 0,260; L. 0,399.
Annotations à la mine de plomb : *portant un vase - l'enfant dans la noce juive.*

HISTORIQUE
Atelier Delacroix; vente 1864, sans doute partie du n° 262 (28 feuilles divisées en 3 lots adjugés 129 F à MM. Marmontel, Moufflard et Roux). — M^me Ernest Laurent. — Acquis en 1930 (L. 1886a).
Inventaire *RF 12940*.

BIBLIOGRAPHIE
Robaut, 1885, sans doute partie du n° 1748.

EXPOSITIONS
Paris, Palais du Luxembourg, 1958, n° 21. — Paris, Palais du Luxembourg, 1963, n° 19. — Paris, Louvre, 1982, n° 264.

Dans la majeure partie de la feuille, projets assez proches de la composition définitive pour la partie centre droit de l'hémicycle où figure Alexandre assis.
A l'extrême gauche, croquis de char renversé, de chevaux morts, et de groupes d'objets, pour la partie gauche de l'hémicycle.
L'annotation de Delacroix, en bas à droite : *l'enfant dans la noce juive,* n'est pas sans intérêt. Elle renvoie à la peinture intitulée *La Noce juive dans le Maroc* (Louvre) qui fut exposée au Salon de 1841 et révèle ainsi que Delacroix travaillait parfois à partir des mêmes modèles pour des compositions bien différentes, même à des années d'écart.

328

DIVERSES ÉTUDES DE PERSONNAGES DONT UN CAVALIER

Mine de plomb. H. 0,256; L. 0,401.
Au verso, croquis, à la mine de plomb, d'un personnage à mi-corps.

HISTORIQUE
Atelier Delacroix; vente 1864, sans doute partie du n° 262 (28 feuilles divisées en 3 lots à MM. Marmontel, Moufflard et Roux). — M^me Ernest Laurent. — Acquis en 1930 (L. 1886a).
Inventaire *RF 12939*.

BIBLIOGRAPHIE
Robaut, 1885, sans doute partie du n° 1748.

EXPOSITIONS
Paris, Palais du Luxembourg, 1958, n° 20. — Paris, Palais du Luxembourg, 1963, n° 18.

Étude pour la partie droite de la composition de l'hémicycle de la Bibliothèque du Palais-Bourbon avec certaines variantes importantes; notamment le cavalier représenté ici n'apparaît pas dans la composition définitive.

329

FIGURE AILÉE VOLANTE, COURONNANT UN PERSONNAGE CASQUÉ

Mine de plomb. H. 0,200; L. 0,258.

HISTORIQUE
Atelier Delacroix; vente 1864, sans doute partie du n° 262 (28 feuilles divisées en 3 lots à MM. Marmontel, Moufflard et Roux). — Alfred Hachette; acquis en 1930 (L. 1886a).
Inventaire *RF 16676*.

BIBLIOGRAPHIE
Robaut, 1885, sans doute partie du n° 1748. — Huyghe, 1964, n° 297, p. 426, pl. 297.

EXPOSITIONS
Paris, Palais du Luxembourg, 1958, n° 23. — Paris, Palais du Luxembourg, 1963, n° 16. — Paris, Louvre, 1982, n° 266.

Étude pour la Victoire, les ailes déployées, couronnant Alexandre. A comparer aux dessins RF 16675, RF 9975 et RF 22967.

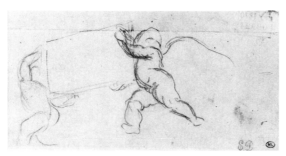

324

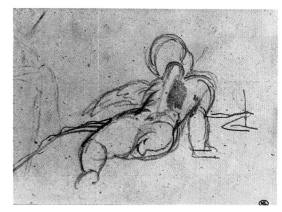

326

327

328

328 v

329

330

331

173

330

DEUX ÉTUDES DE FIGURE AILÉE VOLANTE TENANT UNE COURONNE

Mine de plomb. H. 0,221; L. 0,313.

HISTORIQUE
Atelier Delacroix; vente 1864, sans doute partie du n° 262 (28 feuilles divisées en 3 lots à MM. Marmontel, Moufflard et Roux). — Alfred Hachette; acquis en 1930 (L. 1886a).
Inventaire *RF 16675*.

BIBLIOGRAPHIE
Robaut, 1885, sans doute partie du n° 1748.

EXPOSITIONS
Paris, Palais du Luxembourg, 1958, n° 22. — Paris, Palais du Luxembourg, 1963, n° 17.

Études pour la Victoire ailée couronnant Alexandre.
A comparer aux dessins RF 16676, RF 9975 et RF 22967.

331

FIGURE AILÉE TENANT UNE PALME ET UNE COURONNE

Mine de plomb, sur papier beige. H. 0,098; L. 0,175.

HISTORIQUE
Atelier Delacroix; vente 1864, sans doute partie du n° 262 (28 feuilles divisées en 3 lots à MM Marmontel, Moufflard et Roux). — E. Moreau-Nélaton; legs en 1927 (L. 1886a).
Inventaire *RF 9975*.

BIBLIOGRAPHIE
Robaut, 1885, sans doute partie du n° 1748.

Étude pour la Victoire ailée couronnant Alexandre.
A comparer aux dessins RF 16675, RF 16676 et RF 22967.

332

DEUX ÉTUDES DE FIGURE AILÉE VOLANTE

Mine de plomb. H. 0,249; L. 0,255.

HISTORIQUE
Darcy (L. 652F). — Cailac. — Acquis en 1932 (L. 1886a).
Inventaire *RF 22967*.

EXPOSITIONS
Paris, Palais du Luxembourg, 1958, n° 24.

Étude pour la Victoire ailée couronnant Alexandre.
A comparer aux dessins RF 16675, RF 16676 et RF 9975.

333

ÉTUDES D'HOMMES PORTANT UN COFFRE

Mine de plomb. H. 0,255; L. 0,398.
Au verso, études, à la mine de plomb, d'hommes portant un coffre.

HISTORIQUE
Atelier Delacroix; vente 1864, sans doute partie du n° 262 (28 feuilles divisées en 3 lots à MM Marmontel, Moufflard et Roux). — Mme Ernest Laurent. — Acquis en 1930 (L. 1886a).
Inventaire *RF 12937*.

BIBLIOGRAPHIE
Robaut, 1885, sans doute partie du n° 1748.

EXPOSITIONS
Paris, Palais du Luxembourg, 1958, n° 19. — Paris, Palais du Luxembourg, 1963, n° 20. — Paris, Louvre, 1982, n° 265.

Études avec variantes, au recto et au verso, pour le groupe des hommes présentant à Alexandre le coffret d'or trouvé parmi les dépouilles des Perses, et dans lequel il fit enfermer les poèmes d'Homère.

334

ÉTUDES DE PERSONNAGES DE TYPE ORIENTAL

Plume et encre brune. H. 0,198; L. 0,306.
Annotation à la plume : *voir l'ouvrage de Geringer* (?).

HISTORIQUE
Atelier Delacroix; vente 1864, peut-être partie du n° 287? — A. Robaut (code au verso). — E. Moreau-Nélaton; legs en 1927 (L. 1886a).
Inventaire *RF 9980*.

BIBLIOGRAPHIE
Robaut, 1885, peut-être partie du n° 1727? — Sérullaz, *Mémorial*, 1963, n° 375, repr.

EXPOSITIONS
Paris, Louvre, 1963, n° 378.

Nous avions suggéré (Sérullaz, *Mémorial*, 1963, n° 375) que cette feuille de croquis concernait la Bibliothèque du Palais-Bourbon, et que le croquis de la partie inférieure, à gauche, pouvait être un projet en rapport avec *Alexandre faisant enfermer dans un coffret d'or les poèmes d'Homère*, pendentif de la coupole de la *Poésie*. Toutefois ce groupe pourrait bien être plutôt un projet pour l'hémicycle de la Bibliothèque du Palais du Luxembourg, partie gauche, traitant du même sujet.

Nous avions également suggéré que les autres personnages — surtout ceux dessinés en bas à droite et en haut à gauche — se rapportaient aux prêtres égyptiens d'*Hérodote interroge la tradition des Mages*, pendentif de la coupole de la *Philosophie* (le personnage du haut du dessin étant assez proche du deuxième personnage à droite de la décoration). Il n'est pas impossible, cependant, que ces croquis soient à rapprocher d'un projet non exécuté pour la Bibliothèque du Luxembourg : *Pythagore chez les Prêtres Égyptiens* (B. N., Estampes,

333

333 v

334

335

336

337

calques Robaut dans carton 15 des documents E. Moreau-Nélaton, Dc 183, r 39).

335

ÉTUDES DE TROPHÉES, D'ARMES, DE CHAR ET DE COUPES

Plume et encre brune, mine de plomb. H. 0,196; L. 0,300.
Annotations à la plume, en latin : *Durum! sed livius fit patienta quid quid corrigare est nefas.*

HISTORIQUE
Atelier Delacroix; vente 1864, sans doute partie du n° 262 (28 feuilles divisées en 3 lots à MM. Marmontel, Moufflard et Roux). — E. Moreau-Nélaton; legs en 1927 (L. 1886a).
Inventaire *RF 9993.*

BIBLIOGRAPHIE
Robaut, 1885, sans doute partie du n° 1748. — Sérullaz, *Mémorial*, 1963, n° 359, repr.

EXPOSITIONS
Paris, Louvre, 1963, n° 362.

Recherches, avec nombreuses variantes, pour les trophées, armes, vaisselle d'or et autres au centre de la composition : *Alexandre fait enfermer dans un coffre d'or les poèmes d'Homère.*

336

FEUILLE D'ÉTUDES

Mine de plomb, plume et encre brune. H. 0,180; L. 0,228.

HISTORIQUE
E. Moreau-Nélaton; legs en 1927 (L. 1886a). Inventaire *RF 10423.*

Les études en haut de la feuille, pourraient être des projets pour le groupe de soldats présentant à Alexandre les poèmes d'Homère et tenant le coffret d'or, dans l'hémicycle de la Bibliothèque du Palais du Luxembourg. Le nu esquissé en bas peut être rapproché de certaines figures de l'hémicycle d'*Orphée*, pour la Bibliothèque du Palais-Bourbon.

337

GROUPES DE FIGURES DRAPÉES DANS UN PAYSAGE

Plume et encre brune. H. 0,328; L. 0,220.

HISTORIQUE
E. Moreau-Nélaton; legs en 1927 (L. 1886a). Inventaire *RF 10580.*

Peut-être une première pensée pour la coupole de la Bibliothèque du Sénat, avec les personnages illustres étagés le long d'une pente. On peut rapprocher ce dessin de celui conservé dans une collection particulière (cat. exp. Kyoto-Tokyo, 1969, n° D. 23, repr.) et qui représente, de façon aussi schématique, une partie des personnages de la composition disséminés dans un paysage.

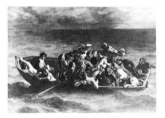

UN NAUFRAGE ou LE NAUFRAGE DE DON JUAN (1840)

Peinture signée et datée 1840, exposée au Salon de 1841 et conservée au Louvre. Sujet tiré de Lord Byron, Don Juan, Chant II, Stances LXXIV et LXXV (Sérullaz, Mémorial, 1963, n° 303 repr. — Sérullaz, 1980-1981, n° 232 repr.).

338

PERSONNAGES DANS UNE BARQUE, SUR LA MER

Pinceau et lavis brun, sur traits à la mine de plomb, sur papier beige. H. 0,232; L. 0,300.

HISTORIQUE
Atelier Delacroix; vente 1864, sans doute partie du n° 343 (5 feuilles, adjugé 56 f). — Sensier; vente, Paris, 10-12 décembre 1877, n° 125. — Acquis par la Société des Amis du Louvre en 1925 et offert au Musée (L. 1886a).
Inventaire *RF 6743.*

BIBLIOGRAPHIE
Robaut, 1885, n° 708, repr. — Escholier, 1927, repr. p. 265. — Jullian, 1963, fig. 25. — Sérullaz, *Mémorial*, 1963, n° 304, repr.

EXPOSITIONS
Paris, Louvre, 1930, n° 407. — Paris, Atelier, 1934, n° 45. — Zurich, 1939, n° 245. — Bâle, 1939, n° 168. — Paris, Atelier, 1948, n° 66. — Paris, Louvre, 1963, n° 307. — Kyoto-Tokyo, 1969, n° D 19 repr. — Paris, Louvre, 1982, n° 114.

Cette étude pour le *Naufrage de Don Juan* présente de notables différences avec la peinture; on y retrouve toutefois la composition circulaire du groupe central et le personnage du premier plan, de dos, appuyé contre la barque.
Le moment choisi est celui où l'on va tirer au sort dans le chapeau : « les lots sont faits, marqués, mêlés et distribués dans une silencieuse horreur. Et le sort tomba sur le précepteur de Don Juan. » (Lord Byron, *Don Juan*).
A comparer au dessin RF 9361.

339

PERSONNAGES DANS UNE BARQUE, SUR LA MER

Plume et encre brune, lavis brun. H. 0,240; L. 0,374.

HISTORIQUE
Champfleury; vente, Paris, 28 avril 1890, partie du n° 31 (cf. Robaut annoté, n° 685 bis). — E. Moreau-Nélaton; legs en 1927 (L. 1886a).
Inventaire *RF 9361.*

BIBLIOGRAPHIE
Sérullaz, *Mémorial*, 1963, n° 305, repr.

EXPOSITIONS
Paris, Louvre, 1930, n° 406. — Paris, Atelier, 1937, n° 23. — Paris, Atelier, 1948, n° 65. — Paris, Louvre, 1963, n° 308. — Paris, Louvre, 1982, n° 115.

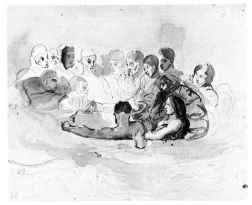

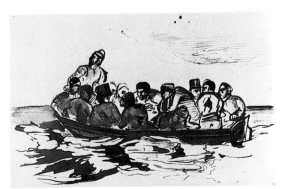

338

339

Étude avec nombreuses variantes pour le *Naufrage de Don Juan*. Dans la peinture disparaîtra notamment l'homme debout à l'avant de la barque. Signalons que nous retrouvons un personnage en chapeau haut-de-forme dans la peinture du Salon de 1847, intitulée *Naufragés abandonnés dans un canot*, conservée au Musée Pouchkine à Moscou (Sérullaz, *Mémorial*, 1963, n° 362, repr.). Robaut (exemplaire annoté) signale que le dessin, à la vente Champfleury, était encadré avec le dessin RF 9270.

L'ENTRÉE DES CROISÉS A CONSTANTINOPLE
(1840)

Peinture signée et datée 1840, exposée au Salon de 1841. Musée du Louvre (Sérullaz, Mémorial, 1963, n° 297, repr. — Sérullaz, 1981-1982, n° 231, repr. et en couleurs, pp. 91 à 93).

340

GROUPE DE CAVALIERS ET DE SUPPLIANTS

Mine de plomb. H. 0,273; L. 0,433.
Annotations à la mine de plomb : *pour la chapelle de la Vierge faire dans des panneaux étroits des sujets à plusieurs figures comme les volets de Rubens - La naissance de la Vierge - La visitation - Le christ sur ses genoux - l'Annonciation etc. La mort de la Vierge - ou plutôt son enterrement - génie dans le cadre.*
HISTORIQUE
Atelier Delacroix; vente 1864, sans doute partie du n° 341 (17 feuilles, en 2 lots, adjugés 121 F à MM Arosa et autre). — E. Moreau-Nélaton; legs en 1927 (L. 1886a). Inventaire *RF 9369*.
BIBLIOGRAPHIE
Robaut, 1885, sans doute partie du n° 1703. — Moreau-Nélaton, 1916, I, fig. 189, p. 197. — Sérullaz, *Mémorial*, 1963, n° 298, repr.
EXPOSITIONS
Paris, Louvre, 1930, n° 421. — Paris, Louvre, 1963, n° 301. — Paris, Louvre, 1982, n° 82.

Étude pour le groupe des captifs et des suppliants autour du comte de Flandre, comportant certaines va-

riantes par rapport à la peinture. Le personnage du comte de Flandre sur son cheval est identique à celui de la toile, mais ici les captifs et les suppliants sont groupés en cercle autour de lui. A droite, croquis très sommaire d'une femme enlevée en croupe par un Croisé et que nous retrouvons dans le dessin RF 9370, mais qui sera supprimée dans la peinture. Voir aussi les dessins RF 9367, RF 9374, RF 9371, RF 9373, RF 9376.
Les annotations à droite du dessin se rapportent à la décoration de la chapelle de la Vierge à l'église Saint-Denis du Saint-Sacrement à Paris.

341

CAVALIER ET GROUPES DE PERSONNAGES

Mine de plomb. H. 0,269; L. 0,430.
HISTORIQUE
Atelier Delacroix; vente 1864, sans doute partie du n° 341 (17 feuilles en 2 lots, adjugés 121 F à MM Arosa et autre). — E. Moreau-Nélaton; legs en 1927 (L. 1886a). Inventaire *RF 9374*.
BIBLIOGRAPHIE
Robaut, 1885, sans doute partie du n° 1703. — Sérullaz, *Mémorial*, 1963, n° 300 repr.
EXPOSITIONS
Paris, Louvre, 1963, n° 305.

Études pour l'*Entrée des Croisés à Constantinople* : croquis de Baudouin de Flandre sur son cheval et recherches d'attitudes pour les suppliants.

342

ÉTUDES DE CAVALIERS, DE PRISONNIERS ET DE SUPPLIANTS

Mine de plomb. H. 0,274; L. 0,434.
HISTORIQUE
Atelier Delacroix; vente 1864, sans doute partie du n° 341 (17 feuilles en 2 lots, adjugés 121 F à MM Arosa et autre). — E. Moreau-Nélaton; legs en 1927 (L. 1886a). Inventaire *RF 9370*.
BIBLIOGRAPHIE
Robaut, 1885, sans doute partie du n° 1703. — Moreau-Nélaton, 1916, I, fig. 190, p. 197. — Sérullaz, *Mémorial*, 1963, n° 301, repr.
EXPOSITIONS
Paris, Louvre, 1930, n° 423. — Paris, Louvre, 1963, n° 303. — Paris, Louvre, 1982, n° 79.

Études de détails pour l'*Entrée des Croisés à Constantinople* : cheval, groupe de captifs, jeune byzantine courbée sur la femme morte et deux études pour une femme enlevée par un cavalier que l'on ne retrouvera ni dans la peinture exposée au Salon de 1841, ni dans celle, assez différente, de 1852.

343

FEUILLE D'ÉTUDES AVEC CAVALIER ENLEVANT UNE FEMME

Mine de plomb. H. 0,269; L. 0,424.
HISTORIQUE
E. Moreau-Nélaton; legs en 1927 (L. 1886a). Inventaire *RF 9995*.
BIBLIOGRAPHIE
Huyghe, 1964, n° 262, p. 350, pl. 262.
EXPOSITIONS
Paris, Louvre, 1930, n° 424. — Paris, Louvre, Cabinet des Dessins, 1963, n° 65.

Première pensée — non retenue dans la composition finale — pour la peinture exposée au Salon de 1841, mais peut-être aussi pour la version de 1852.

344

ÉTUDES DE PERSONNAGES DONT UN HOMME LUTTANT AVEC UN VIEILLARD

Mine de plomb. H. 0,270; L. 0,432.
HISTORIQUE
Atelier Delacroix; vente 1864, sans doute partie du n° 341 (17 feuilles en 2 lots, adjugés 121 F à MM Arosa et autre). — E. Moreau-Nélaton; legs en 1927 (L. 1886a). Inventaire *RF 9371*.
BIBLIOGRAPHIE
Robaut, 1885, sans doute partie du n° 1703. — Sérullaz, *Mémorial*, 1963, n° 302, repr.
EXPOSITIONS
Paris, Louvre, 1930, n° 425. — Paris, Louvre, 1963, n° 304.

Trois études pour le vieillard byzantin saisi à la gorge par un soldat et une étude de femme gisant à leurs pieds. A droite, croquis pour un petit groupe de captifs.
A comparer au dessin RF 9373 représentant les mêmes personnages.

345

DEUX ÉTUDES D'UN VIEILLARD LUTTANT AVEC UN SOLDAT

Mine de plomb. H. 0,398; L. 0,258.
HISTORIQUE
Atelier Delacroix; vente 1864, sans doute partie du n° 341 (17 feuilles en 2 lots, adjugés 121 F à MM Arosa et autre). — E. Moreau- Nélaton; legs en 1927 (L. 1886a). Inventaire *RF 9373*.
BIBLIOGRAPHIE
Robaut, 1885, sans doute partie du n° 1703.

Étude pour le vieillard byzantin luttant avec un soldat, à gauche de la peinture. Voir le dessin RF 9371, traitant du même sujet.

340

341

342

343

345

344

178

346

347

346

JEUNE FEMME PENCHÉE SUR UNE FEMME ÉTENDUE A TERRE

Plume et encre brune, lavis brun, sur traits à la mine de plomb, sur papier calque contre-collé. H. 0,105; L. 0,175.

HISTORIQUE
Atelier Delacroix; vente 1864, sans doute partie du n° 341 (17 feuilles en 2 lots, adjugés 121 F à MM Arosa et autre). — E. Moreau-Nélaton; legs en 1927 (L. 1886a). Inventaire RF 9376.

BIBLIOGRAPHIE
Robaut, 1885, sans doute partie du n° 1703.

EXPOSITIONS
Paris, Louvre, 1930, n° 426.

Étude assez poussée pour les deux femmes au premier plan à droite de la peinture.

Robaut (1885, n° 735) reproduit un dessin strictement identique, de dimensions légèrement plus grandes (H. 0,120; L. 0,155), signé en bas à droite, et note que ce sujet a été gravé sur bois pour le *Magasin pittoresque* (1841) dans les mêmes dimensions, photolithographié également par Arosa et reproduit en fac-similé inédit par Robaut dans les mêmes dimensions. Le dessin du Louvre sur calque, pourrait être une étude pour la gravure sur bois.

L'ANNONCIATION
(1841)

Peinture signée et datée 1841 (vente, Paris, Palais Galliéra, 4 décembre 1971; Sérullaz, 1980-1981, n° 238, repr.).

347

L'ANNONCIATION

Mine de plomb, sur deux feuilles de papier beige accolées. H. 0,320; L. 0,482.

HISTORIQUE
E. Moreau-Nélaton; legs en 1927 (L. 1886a). Inventaire RF 9366.

EXPOSITIONS
Paris, Louvre, 1930, n° 427. — Paris, Louvre, 1982, n° 58.

Rapide mise en place pour la peinture dont la composition reprend sans changement important celle du dessin.

L'ÉDUCATION DE LA VIERGE ou SAINTE ANNE ET LA VIERGE
(1842)

Peinture signée et datée 1842. Paris, collection particulière (Sérullaz, Mémorial, 1963, n° 311, repr. — Sérullaz, 1980-1981, n° 251, repr.).

348

TROIS ÉTUDES DE MAINS

Mine de plomb. H. 0,157; L. 0,189.

HISTORIQUE
Atelier Delacroix; vente 1864, sans doute partie du n° 353 (4 feuilles en 2 lots, adjugé 84 F à MM. Cadart et autre). — E. Moreau-Nélaton; legs en 1927 (L. 1886a). Inventaire RF 9630.

BIBLIOGRAPHIE
Robaut, 1885, sans doute partie du n° 1710.

EXPOSITIONS
Paris, Louvre, 1982, n° 93.

En bas, études des mains de la Vierge enfant, la gauche sur son genou, la droite sur le livre. En haut, étude de la main droite de Sainte Anne soutenant le livre ouvert.

SAINT LOUIS A LA BATAILLE DE TAILLEBOURG

Vitrail exécuté par la manufacture de Sèvres pour la chapelle sépulcrale de Dreux en 1842.

349

SCÈNES DE BATAILLE AU MOYEN AGE

Aquarelle, plume et encre brune, sur papier calque contre-collé. H. 0,454; L. 0,232. Annotations, d'une main étrangère, sur le support : *Eug. Delacroix 1842 - Section F. 24 M 1842 n° 1 - Vitraux de Dreux - Saint Louis, à la Bataille de Taillebourg, 1842.*

HISTORIQUE
Manufacture de Sèvres (cachet sur le support); disparu en 1863; retrouvé en Angle-

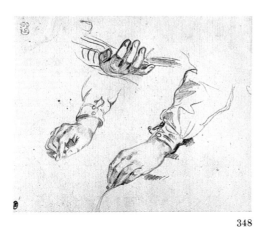

348

349

terre et donné au Louvre par un groupe de donateurs anglais, par l'intermédiaire de M. René Varin, en 1958 (L. 1886a).
Inventaire RF 31166.

BIBLIOGRAPHIE
Journal, I, p. 249; III, p. 375. — Robaut, 1885, n° 750. — Sérullaz, Mémorial, 1963, n° 316, repr.

EXPOSITIONS
Paris, Louvre, 1963, n° 319. — Paris, Atelier, 1967, hors cat. — Paris, 1982, n° 81.

Si cette étude pour le vitrail garde l'essentiel de la composition de la peinture du Salon de 1837, elle est cependant d'une conception nouvelle. La composition en hauteur modifie les plans, et la mêlée sanglante des hommes et des chevaux réalisée dans le tableau, est remplacée ici par une suite de combats singuliers au premier plan. A deux reprises, Delacroix fait allusion, dans son Journal, à cette étude; le 15 décembre 1847, il note en effet : « Preté anciennement à Villot l'aquarelle de Saint Louis au pont de Taillebourg, faite pour Sèvres » et dans une liste de ses œuvres dressée après 1842 : « Petit dessin au net du même et colorié, à Sèvres. ». Une autre aquarelle, présentant peu de variantes, est conservée au Musée Condé à Chantilly (ancienne collection Villot et Duc d'Aumale; Robaut, 1885, n° 749; Moreau-Nélaton, 1916, fig. 136, p. 204). Le musée du Louvre conserve le carton exécuté par Lassalle-Bordes, élève de Delacroix, d'après le projet du maître (Robaut, 1885, n° 748).

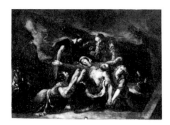

PIETA
(1843-1844)

Peinture. Église Saint-Denis du Saint-Sacrement. Le 4 juin 1840, Delacroix reçoit sa première commande de décoration religieuse : Rambuteau, préfet de la Seine, lui transfère en effet celle que le peintre Robert Fleury avait reçue par arrêté préfectoral du 14 février 1839 pour la chapelle de la Vierge à Saint-Denis du Saint-Sacrement, et qu'il avait renoncé à faire. Delacroix échange d'ailleurs la chapelle qui lui était attribuée avec celle donnée à Court. Il est à l'œuvre dans l'hiver 1843-1844, mais fait les retouches nécessaires et termine en dix-sept jours en mai 1844 (Sérullaz, Peintures Murales, 1963, pp. 79 à 84. — Sérullaz, Mémorial, 1963, p. 244).

350

PIETA

Mine de plomb, sur papier calque contre-collé. H. 0,206; L. 0,315.

HISTORIQUE
Atelier Delacroix; vente 1864, sans doute partie du n° 345 (13 feuilles en 4 lots, adjugés 452 F à MM. Gervais, de Calonne et Riesener). — Chéramy?; vente Paris, 5-7 mai 1908, n° 332? — E. Moreau-Nélaton; legs en 1927 (L. 1886a).
Inventaire RF 9380.

BIBLIOGRAPHIE
Robaut, 1885, sans doute partie du n° 1705. — Moreau-Nélaton, 1916, I, fig. 186. — Escholier, 1929, repr. p. 59. — Sérullaz, Mémorial, 1963, n° 328, repr.

EXPOSITIONS
Paris, Louvre, 1930, n° 429. — Paris, Louvre, 1963, n° 331. — Paris, Louvre, 1982, n° 57.

Composition exactement semblable à

celle de la peinture murale, mais inversée par rapport à celle-ci. Escholier (1929, p. 56) reproduit une autre étude, dans le sens de l'esquisse peinte conservée au Louvre. Robaut (1885, n°s 759 à 771) signale trois esquisses ou variantes, dont celle du Louvre. C'est sans doute au dessin ci-dessus que Delacroix fait allusion lorsqu'il note dans son Journal (II, p. 280) le 3 octobre 1854 : « Remis ce matin à M. Pothey, graveur sur bois, le dessin sur papier végétal du Christ au Tombeau de Saint Denis du Saint Sacrement ». Or, notre dessin est justement sur papier végétal ou papier calque; la composition, d'autre part, étant inversée, il est probable qu'elle a été réalisée en vue de la gravure.

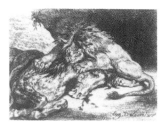

LION DÉVORANT UN CHEVAL
(1844)

Lithographie (Delteil, 1908, n° 126, repr.). — Peinture; localisation actuelle inconnue (Robaut, 1885, n° 806).

351

LION DÉVORANT UN CHEVAL

Mine de plomb, sur papier calque. H. 0,158; L. 0,260.

HISTORIQUE
Atelier Delacroix; vente 1864, n° 478; adjugé 360 F et acquis par le Musée du Louvre (L. 1886a).
Inventaire MI 894.

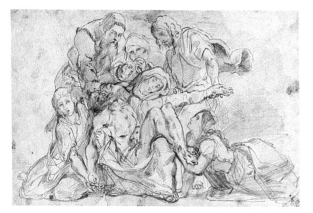

350

BIBLIOGRAPHIE
Robaut, 1885, nº 804, repr. — Guiffrey-Marcel, 1909, nº 3460, repr.
EXPOSITIONS
Paris, Louvre, 1930, nº 432ᴬ. — Paris, Orangerie, 1933, nº 229. — Paris, Atelier, 1934, nº 40. — Paris, Atelier, 1937, nº 3.

Ce dessin est l'un des cinq dessins acquis par le Louvre à la vente posthume en 1864. Il a très vraisemblablement servi à la lithographie — en sens inverse — datée de 1844 (Delteil, 1908, nº 126). Une copie de ce dessin est conservée au Musée de Cincinnati et provient de la collection Renart (Inventaire 1953-89).
Notre dessin est à comparer à l'aquarelle de même sujet (RF 4047). Une esquisse peinte provenant de la vente posthume (nº 149; cf. Robaut, 1885, nº 1842) et présentant un sujet identique se trouvait jadis dans une collection particulière à Paris.

352

LION DÉVORANT UN CHEVAL

Aquarelle, légèrement vernie par endroits, avec rehauts de gouache, sur traits à la mine de plomb. H. 0,202; L. 0,262.
Signé au pinceau, en bas vers le centre : *Eug. Delacroix.*
HISTORIQUE
Comte d'Aquila; vente, Paris, 21-22 février

1868, nº 75. — Mame; vente, Paris, 26-29 avril 1904, nº 98 (4200 F). — Isaac de Camondo; legs en 1912 (L. 1886a).
Inventaire *RF 4047.*
EXPOSITIONS
Paris, École des Beaux-Arts, 1885, nº 432. — Bordeaux, 1963, nº 136. — Paris, Louvre, 1982, nº 337.

Aquarelle exécutée vraisemblablement en 1844, en relation avec la peinture et la lithographie de même sujet et avec le dessin MI 894.

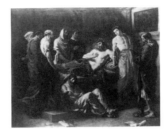

DERNIÈRES PAROLES DE L'EMPEREUR MARC-AURÈLE
(1843-1844)

Peinture exposée au Salon de 1845 et conservée au Musée des Beaux-Arts de Lyon (Sérullaz, Mémorial, 1963, nº 330 repr. — Sérullaz, 1980-1981, nº 259 repr. et en couleurs, p. 102).

353

FEUILLE D'ÉTUDES AVEC UN HOMME SUR UN LIT, ENTOURÉ DE PERSONNAGES

Mine de plomb. H. 0,215; L. 0,330.
Annotations à la mine de plomb : *jeunes esclaves plus rapprochés de l'Empereur que Commode le soutenant.*
Au verso, croquis à la plume et encre brune, de deux figures, dont un cavalier.
HISTORIQUE
Atelier Delacroix; vente 1864, sans doute partie du nº 348 (5 feuilles). — E. Moreau-Nélaton; legs en 1927 (L. 1886a).
Inventaire *RF 9441.*
BIBLIOGRAPHIE
Robaut, 1885, sans doute partie du nº 1735. — Sérullaz, *Mémorial*, 1963, nº 332, repr.
EXPOSITIONS
Paris, Louvre, 1930, nº 433. — Paris, Louvre, 1963, nº 336. — Paris, Louvre, 1982, nº 83.

Croquis d'ensemble de la composition et études de détails pour les personnages de Marc-Aurèle et de Commode, avec quelques variantes. On ne retrouve pas dans la peinture les jeunes esclaves derrière l'Empereur.
Un dessin très achevé était conservé dans la collection Arosa (vente 27-28 février 1884, nº 130; Robaut, 1885, nº 926, repr.). Une autre étude passa de Constant Dutilleux à Detrimont (vente, 14-15 avril 1876, nº 116; Robaut, 1885, nº 925). Un pastel

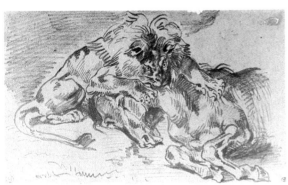

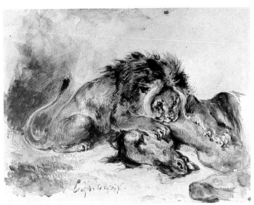

351

352

353

353 v

représentant la partie droite du tableau se trouvait dans la collection Ozenne (Escholier, 1927, repr. face à la p. 292).

354

ÉTUDES DE PERSONNAGES VÊTUS A L'ANTIQUE

Plume et encre brune, lavis brun. H. 0,187; L. 0,334.
Annotation à la plume et encre brune : *4-IV.*
HISTORIQUE
Atelier Delacroix; vente 1864, sans doute partie du nº 348 (5 feuilles). — E. Moreau-Nélaton; legs en 1927 (L. 1886a).
Inventaire *RF 9961.*
BIBLIOGRAPHIE
Robaut, 1885, sans doute partie du nº 1735.
EXPOSITIONS
Paris, Louvre, 1982, nº 84.

A droite, recherches pour l'Empereur Marc-Aurèle, présentant son fils Commode qu'il tient par l'épaule. Au centre et à gauche, études pour le vieillard assis au premier plan, au pied du lit.

LA SYBILLE ou LA SYBILLE AU RAMEAU D'OR
(1845)

Peinture exposée au Salon de 1845. Chez M. Wildenstein à New York (Sérullaz, 1980-1981, nº 267, repr.).

355

FEMME A MI-CORPS, ACCOUDÉE, LEVANT LE BRAS DROIT

Mine de plomb. H. 0,298; L. 0,195.
Au verso, notes de la main de Frédéric Villot: *Étude pour la sibylle par Eug. Delacroix F.V.* et annotation commentant le dessin.
HISTORIQUE
Atelier Delacroix; vente 1864, sans doute partie du nº 349 (6 feuilles en 2 lots, adjugés 59 F à MM. Wyatt et autre). — Frédéric Villot. — E. Moreau-Nélaton; legs en 1927 (L. 1886a).
Inventaire *RF 9439.*
BIBLIOGRAPHIE
Robaut, 1885, sans doute partie du nº 1730. — Sérullaz, *Mémorial,* 1963, nº 333, repr.
EXPOSITIONS
Paris, Louvre, 1930, nº 447. — Paris, Louvre, 1963, nº 377.

Première pensée du personnage, encore à l'état de croquis.
A comparer au dessin RF 9440.

356

FEMME A MI-CORPS, ACCOUDÉE, LEVANT UN BRAS

Mine de plomb, sur papier beige. H. 0,300; L. 0,206.
Au verso, note de la main de Frédéric Villot : *Étude pour la Sibylle par Eug. Delacroix F.V.* et annotations commentant le dessin.
HISTORIQUE
Atelier Delacroix; vente 1864, sans doute partie du nº 349 (6 feuilles en 2 lots, adjugés 59 F à MM. Wyatt et autre). — Frédéric Villot. — E. Moreau-Nélaton; legs en 1927 (L. 1886a).
Inventaire *RF 9440.*
BIBLIOGRAPHIE
Robaut, 1885, sans doute partie du nº 1730. — Jullian, 1963, fig. 24. — Sérullaz, *Mémorial,* 1963, nº 334 repr.
EXPOSITIONS
Paris, Louvre, 1930, nº 448. — Paris, Louvre, 1963, nº 338.

Étude poussée en vue de la peinture : le visage et la tunique sont plus détail-

lés que dans le dessin RF 9439. De plus, Delacroix a étudié ici avec soin l'épaule nue, le bras et la main gauche.

357

DEUX ÉTUDES DE BRAS GAUCHE

Mine de plomb, sur papier beige (les quatre angles coupés). H. 0,275; L. 0,205.
Au verso, note de la main de Frédéric Villot : *Étude pour la Sibylle par Eug. Delacroix F.V.*
HISTORIQUE
Atelier Delacroix; vente 1864, sans doute partie du nº 349 (6 feuilles en 2 lots, adjugés 59 F à MM. Wyatt et autre). — Frédéric Villot. — E. Moreau-Nélaton; legs en 1927 (L. 1886a).
Inventaire *RF 9440 bis.*
BIBLIOGRAPHIE
Robaut, 1885, sans doute partie du nº 1730.
EXPOSITIONS
Paris, Louvre, 1930, nº 449.

Deux études du bras gauche de la Sybille, avec une ébauche du torse.
A comparer aux dessins RF 9439 et RF 9440.

LE SULTAN DU MAROC
(1845)

Peinture signée et datée 1845, exposée au Salon de 1845. Musée des Augustins, Toulouse (Sérullaz, Mémorial, 1963, nº 355 repr. — Sérullaz, 1980-1981, nº 263, repr.).

354

Voir album RF 1712 bis, f^os 19 verso et 92 verso, ainsi que les dessins RF 9564, RF 9418, RF 22971, RF 9387, RF 9388 et RF 9384.

358

PERSONNAGES ENTOURANT UN CAVALIER, DEVANT DES MURAILLES

Mine de plomb. H. 0,195; L. 0,305.
Annotations à la plume : *ensembles avec les habits d'après le nègre.*
HISTORIQUE
Darcy (L. 652^F). — Cailac. — Acquis en 1932 (L. 1886a).
Inventaire *RF 22970.*
BIBLIOGRAPHIE
Sérullaz, *Mémorial*, 1963, n° 345 repr.
EXPOSITIONS
Paris, Louvre, 1963, n° 344. — Paris, Louvre, 1982, n° 152.

Croquis sommaire en vue de l'ensemble de la composition, cadrée, à gauche de la feuille. A droite, détail du Sultan seul.
Cette étude est extrêmement proche du dessin de la collection Vatan (Lambert, 1953, n° 15, pl. XII, fig. 15) sur lequel Delacroix désigne nommément par des annotations les deux principaux personnages de la délégation française : le comte de Mornay et Desgranges qui lui était adjoint comme interprète officiel.

359

ARABE SUR SON CHEVAL, ENTOURÉ DE PERSONNAGES

Mine de plomb. H. 0,198; L. 0,307.
Annotations à la mine de plomb : *plus incliné pour dégager le haut du col du cheval - le terrain plus montant comme vu de plus haut.*
HISTORIQUE
Atelier Delacroix; vente 1864, sans doute partie du n° 351 (27 feuilles en 3 lots, adjugé 109 f à MM. A. Dumarescq, G. Arosa, A. Robaut). — A. Robaut (code au verso). —

E. Moreau-Nélaton; legs en 1927 (L. 1886a).
Inventaire *RF 9383.*
BIBLIOGRAPHIE
Robaut, 1885, sans doute partie du n° 1742. — Moreau-Nélaton, 1916, II, fig. 247. — Lambert, 1953, pp. 15, 16, 40, 41 n° 14, pl. XI, fig. 14. — Sérullaz, *Mémorial*, 1963, n° 346 repr.
EXPOSITIONS
Paris, Louvre, 1930, n° 436. — Paris, Orangerie, 1933, n° 220. — Paris, Atelier, 1951, n° 14. — Paris, Louvre, 1963, n° 341. — Paris, Louvre, 1982, n° 153.

Ce dessin serait, selon Lambert (1953), un des premiers projets de Delacroix en vue de la peinture exposée au Salon de 1845. Le Sultan est au centre, sur son cheval; devant lui, de dos et nu-pieds, Abraham-ben-Chimol, drogman du Consulat de Tanger, interprète de la délégation. A sa droite, le Caïd Mohammed-ben-Abou, qui porte une barbiche en pointe, puis le comte de Mornay, ambassadeur de France. Les personnages sont ici tous sur le même plan, et la composition se présente, non en hauteur, comme dans la peinture, mais en largeur. On sait que les Français et leur ambassadeur ont été éliminés par Delacroix de la composition définitive. Par contre, ils sont encore représentés dans l'esquisse peinte de la collection Granville, aujourd'hui conservée au Musée de Dijon (Sérullaz, *Mémorial*, 1963, n° 336, repr.).

360

CAVALIER ARABE ENTOURÉ DE DIVERS PERSONNAGES

Mine de plomb, légère touche de lavis gris. H. 0,225; L. 0,349.
HISTORIQUE
Atelier Delacroix; vente 1864, sans doute partie du n° 351 (27 feuilles en 3 lots, adjugé 109 f à MM. A. Dumarescq, G. Arosa, A. Robaut). — A. Robaut (code au verso). — E. Moreau-Nélaton; legs en 1927 (L. 1886a).

Inventaire *RF 9382.*
BIBLIOGRAPHIE
Robaut, 1885, sans doute partie du n° 1742, ou plutôt des n^os 928 à 936 (repr. au centre). — Moreau-Nélaton, 1916, II, fig. 248. — Lambert, 1953, pp. 17, 43 n° 20, pl. XV, fig. 20. — Sérullaz, *Mémorial*, 1963, n° 347 repr.
EXPOSITIONS
Paris, Louvre, 1930, n° 434. — Paris, Orangerie, 1933, n° 219. — Paris, Louvre, 1963, n° 342. — Paris, Louvre, 1982, n° 154.

Dans cette étude, deux personnages se détachent particulièrement : le Comte de Mornay, en uniforme d'ambassadeur, son bicorne sous le bras, et le drogman Abraham-ben-Chimol, de dos, le présentant au Sultan. A gauche, celui-ci est entouré des soldats de sa garde noire.
On sait que, dans la composition définitive, les Français et leur ambassadeur ne seront pas présents.

361

CAVALIER ARABE DEVANT LES MURAILLES D'UNE VILLE, ENTOURÉ DE PERSONNAGES

Pinceau et lavis gris, rehauts de blanc, sur papier bleuté. H. 0,147; L. 0,200.
HISTORIQUE
Atelier Delacroix; vente 1864, sans doute partie du n° 351 (27 feuilles en 3 lots, adjugé 109 f à MM. A. Dumarescq, G. Arosa, A. Robaut). — E. Moreau-Nélaton; legs en 1927 (L. 1886a).
Inventaire *RF 9381.*
BIBLIOGRAPHIE
Robaut, 1885, sans doute partie du n° 1742. — Sérullaz, *Mémorial*, 1963, n° 348, repr.
EXPOSITIONS
Paris, Louvre, 1930, n° 437. — Paris, Louvre, 1963, n° 351. — Paris, Louvre, 1982, n° 156.

Cette rapide étude semble être une mise en place en vue de la composition définitive. Elle est cadrée en largeur, comme dans l'esquisse peinte (Sérullaz, *Mémorial*, 1963, n° 336,

355 356 357

repr.) avec laquelle elle présente des analogies dans la répartition des plans d'ombres et de lumières.

362

FEUILLE D'ÉTUDES
DE PERSONNAGES
DONT CERTAINS
EN COSTUMES ARABES

Plume et encre brune. H. 0,195; L. 0,300.
Annotation à la plume : *Eugène*.

HISTORIQUE
Atelier Delacroix; vente 1864, sans doute partie du n° 351 (27 feuilles en 3 lots, adjugé 109 F à MM. A. Dumarescq, G. Arosa, A. Robaut). — E. Moreau-Nélaton; legs en 1927 (L. 1886a).
Inventaire *RF 9391*.

BIBLIOGRAPHIE
Robaut, 1885, sans doute partie du n° 1742. — Lambert, 1953, pp. 16, 42 n° 17, pl. XIII, fig. 17. — Sérullaz, *Mémorial*, 1963, n° 341, repr.

EXPOSITIONS
Paris, Louvre, 1963, n° 347. — Paris, Louvre 1982, n° 155.

Dans le groupe de droite, Abraham-ben-Chimol est vu ici de face auprès d'un soldat de la garde maure; le caïd Mohamed-ben-Abou est de profil au premier plan, et, légèrement en retrait, à sa droite, le comte de Mornay. Le mot *Eugène* au-dessus d'un ovale désigne vraisemblablement la place d'Eugène Delacroix lui-même.
Dans la peinture, le caïd Mohamed-ben-Abou se retrouve exactement dans la même attitude à l'extrême droite.
Au centre, trois études d'Arabes; et à gauche trois croquis de nus, sans rapport avec la scène.

363

FEUILLE D'ÉTUDES AVEC
UN CAVALIER ENTOURÉ DE
NOMBREUX PERSONNAGES

Plume et encre brune, mine de plomb. H. 0,194; L. 0,308.

Annotations à la plume et à la mine de plomb : *voir Van Thulden - faire les dessins dans l'atelier de Villot à cause du jour qui vient d'en haut. faire un grand tableau - moines au réfectoire par exemple ou dans la grande salle de Séville que j'ai dessinée*.

HISTORIQUE
Atelier Delacroix; vente 1864, sans doute partie du n° 351 (27 feuilles en 3 lots, adjugé 109 F à MM. A. Dumarescq, G. Arosa, A. Robaut). — A. Robaut (code au verso). — E. Moreau-Nélaton; legs en 1927 (L. 1886a).
Inventaire *RF 9386*.

BIBLIOGRAPHIE
Robaut, 1885, sans doute partie du n° 1742. — Lambert, 1953, p. 41 n° 16, pl. XIII, fig. 16.

EXPOSITIONS
Paris, Louvre, 1930, n° 435.

En bas, croquis avec variantes pour l'ensemble de la composition, assez proches du dessin RF 9383. Sur la partie droite de la feuille, on reconnaît Mohamed-ben-Abou et M. de Mornay. Les annotations, notamment celle ayant trait à un *grand tableau* avec *moines*, ne peuvent concerner la peinture *Intérieur d'un couvent de Dominicains à Madrid*, connue aussi sous le titre l'*Amende honorable* (sujet tiré de *Melmoth le vagabond* de Charles-Robert Maturin) puisque celle-ci est datée de 1831 et fut exposée au Salon de 1834.
En revanche, l'artiste envisageait peut-être une reprise de ce thème (il en existe, en effet, une version plus tardive, située vers 1850-1853 et conservée à Urbana, Illinois; Sérullaz, 1980-1981, n° 328, repr.).
Car nous ne pensons pas qu'il puisse s'agir du *Christophe Colomb au couvent de Saint-Marie de la Rabida*, daté de 1838.

364

FEUILLE D'ÉTUDES AVEC
DIVERS NOTABLES ARABES

Mine de plomb, plume et encre brune. H. 0,195; L. 0,299.
Annotations à la plume : *Abou dans sa tente*

ou dans sa chambre gr. c. nat. (grand comme nature) - La négresse folle d'Oran, avec les hommes qui jouent aux dames - femmes qui se baignent (Aspasie).

HISTORIQUE
Atelier Delacroix; vente 1864, sans doute partie du n° 351 (27 feuilles en 3 lots, adjugé 109 F à MM. A. Dumarescq, G. Arosa, A. Robaut). — E. Moreau-Nélaton; legs en 1927 (L. 1886a).
Inventaire *RF 9390*.

BIBLIOGRAPHIE
Robaut, 1885, sans doute partie du n° 1742. — Lambert, 1953, p. 42 n° 18, pl. XIV, fig. 18. — Sérullaz, *Mémorial*, 1963, n° 359 repr.

EXPOSITIONS
Paris, Louvre, 1930, n° 442. — Paris, Orangerie, 1933, n° 222. — Paris, Atelier, 1937, hors cat. — Paris, Louvre, 1963, n° 348.

Sur ce dessin sont représentés les notables marocains accompagnant le Sultan du Maroc : à gauche, le ministre Amin-Bias (voir le dessin RF 4612) puis Mouktar, chef du Mèchouar, devant un petit groupe de personnages, un dignitaire, enfin le drogman du consulat de Tanger Abraham-ben-Chimol, interprète de la délégation française, vu de face et reconnaissable à sa tenue particulière, ample culotte et pieds nus. A l'extrême droite, deux détails de têtes de notables. Tous ces personnages se retrouvent dans la peinture.

365

TROIS ÉTUDES D'ARABES
DONT UN CAVALIER

Plume et encre brune. H. 0,201; L. 0,298.

HISTORIQUE
Atelier Delacroix; vente 1864, sans doute partie du n° 351 (27 feuilles en 3 lots, adjugé 109 F à MM. A. Dumarescq, G. Arosa, A. Robaut). — E. Moreau-Nélaton; legs en 1927 (L. 1886a).
Inventaire *RF 9389*.

BIBLIOGRAPHIE
Robaut, 1885, sans doute partie du n° 1742. — Lambert, 1953, repr. sur la couverture.

Ce dessin représente le Sultan du Maroc à cheval, au centre, et l'un de

358

359

360

361

362

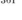

363

364

366

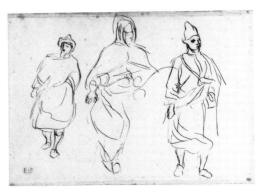

365

ses gardes — celui qui est à droite — tenant le cheval du Sultan par la bride.

366

ARABE A CHEVAL

Plume et encre brune. H. 0,208; L. 0,154.

HISTORIQUE
E. Moreau-Nélaton; legs en 1927 (L. 1886a). Inventaire *RF 9434*.

BIBLIOGRAPHIE
Lambert, 1953, p. 45 n° 28, pl. XXI, fig. 28. — Sérullaz, *Mémorial*, 1963, n° 344, repr.

EXPOSITIONS
Paris, Louvre, 1930, n° 441. — Paris, Orangerie, 1933, n° 224. — Paris, Louvre, 1963, n° 350.

Étude pour la figure du Sultan ayant la même attitude que dans le tableau.

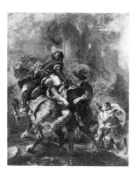

L'ENLÈVEMENT DE REBECCA
(1846)

Peinture signée et datée 1846, exposée au Salon de 1846. The Metropolitan Museum of Art, New York. D'après Ivanhoé de Walter Scott (Sérullaz, Mémorial, 1963, n° 352, repr. — Sérullaz, 1980-1981, n° 272 repr.).

367

CAVALIER ENLEVANT UNE FEMME DANS LE FOND, UN CHATEAU FORT

Mine de plomb. H. 0,237; L. 0,207.
Annotations à la mine de plomb, illisibles.

HISTORIQUE
Atelier Delacroix; vente 1864, sans doute partie du n° 354 (4 feuilles en 2 lots, 136 F à MM. de Laage et A. Robaut). — A. Robaut; vente, Paris, 18 décembre 1907, partie du n° 74; acquis par le Musée du Louvre (avec le dessin RF 3705, adjugés 560 F) (L. 1886a).
Inventaire *RF 3704*.

BIBLIOGRAPHIE
Robaut, 1885, n° 975, repr. (et aussi sans doute partie du n° 1753). — Guiffrey-Marcel, 1909, n° 3446 repr. — Martine-Marotte, 1928, pl. 6. — Graber, 1929, pl. 48. — Sérullaz, *Mémorial*, 1963, n° 353 repr.

EXPOSITIONS
Paris, École des Beaux-Arts, 1885, n° 380 (à M. Alfred Robaut). — Paris, Louvre, 1930, n° 463. — Zurich, 1939, n° 262. — Bâle, 1939, n° 158. — Paris, Atelier, 1948, n° 50. — Paris, Louvre, 1963, n° 356. — Nancy, 1978, n° 76.

A comparer au dessin à la plume et encre brune, de même sujet et pratiquement identique comme composition, conservé au Musée des Beaux-Arts de Lille (Sérullaz, *Mémorial*, 1963, n° 355, repr.). L'un et l'autre sont très proches de la peinture, sauf en ce qui concerne le château en flammes à l'arrière-plan.

368

DEUX HOMMES ENLEVANT UNE FEMME SUR UN CHEVAL

Mine de plomb. H. 0,257; L. 0,109.
Annotations à la mine de plomb, d'une main étrangère : *dessin encadré ci-contre se trouvait sur cette feuille à la gauche de l'autre des*(sin).

HISTORIQUE
Atelier Delacroix; vente 1864, sans doute partie du n° 354 (4 feuilles en 2 lots, 136 F à MM. de Laage et A. Robaut). — A. Robaut; vente, Paris, 18 décembre 1907, partie du n° 74; acquis par le Musée du Louvre (avec le dessin RF 3704, adjugés 560 F).
Inventaire *RF 3705*.

BIBLIOGRAPHIE
Robaut, 1885, sans doute partie du n° 1753. — Guiffrey-Marcel, 1909, n° 3446 repr. — Sérullaz, *Mémorial*, 1963, n° 354, repr.

EXPOSITIONS
Paris, Louvre, 1930, n° 463. — Zurich, 1939, n° 262. — Bâle, 1939, n° 158. — Paris, Atelier, 1948, n° 51. — Paris, Louvre, 1963, n° 357.

Étude pour le groupe central de l'*Enlèvement de Rebecca*, présentant de légères variantes dans les attitudes par rapport au RF 3704.
Ce dessin est passé à la vente Robaut en même temps que le RF 3704 au dos duquel il se trouvait encadré. Il était en effet précisé dans le catalogue de cette vente (n° 74) : « Au verso, dessin de détail, représentant une variante de même motif. »

369

DEUX ÉTUDES DE CAVALIER ENLEVANT UNE FEMME

Mine de plomb. H. 0,218; L. 0,317.

HISTORIQUE
Atelier Delacroix; vente 1864, peut-être partie du n° 354 (4 feuilles en 2 lots, 136 F à MM. de Laage et A. Robaut)? — A. Robaut (code au verso). — E. Moreau-Nélaton; legs en 1927 (L. 1886a).
Inventaire *RF 9530*.

EXPOSITIONS
Paris, Louvre, 1930, n° 526 (sous le titre : *Étude pour Roger et Angélique* (1860, Robaut n° 1406).

Il est possible que ces deux croquis fassent partie des toutes premières recherches en vue de l'*Enlèvement de Rebecca*.

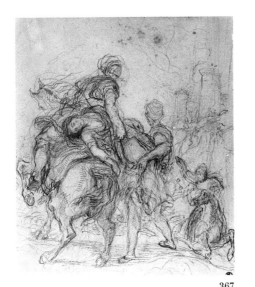

367

368

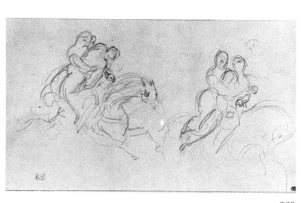

369

LES ADIEUX DE ROMÉO ET JULIETTE
(1845)

Peinture signée et datée 1845, exposée au Salon de 1846. Collection particulière, États-Unis (Sérullaz, 1980-1981, nᵒ 266, repr.).

370

COUPLE ENLACÉ SUR UN BALCON

Pinceau et lavis brun, sur traits à la mine de plomb. H. 0,216; L. 0,170.

HISTORIQUE
Atelier Delacroix; vente 1864, sans doute partie du nᵒ 409 (12 feuilles, adjugé 90 F à M. Piot). — Eugène Piot; peut-être vente, 2-3 juin 1890, partie du nᵒ 261? — E. Moreau-Nélaton; legs en 1927 (L. 1886a).
Inventaire *RF 9442.*

BIBLIOGRAPHIE
Robaut, 1885, sans doute partie du nᵒ 1747. — Sérullaz, *Mémorial*, 1963, nᵒ 356, repr.

EXPOSITIONS
Paris, Louvre, 1930, nᵒ 450. — Paris, Atelier, 1948, nᵒ 47. — Paris, Louvre, 1963, nᵒ 359. — Paris, Louvre, 1982, nᵒ 97.

Dans la composition définitive, les têtes de Roméo et de Juliette sont plus éloignées l'une de l'autre.
Robaut (1885) signale un autre dessin à la sépia (lavis d'encre brune) ayant appartenu à Riesener (nᵒ 940, repr.).

LE CHRIST AU TOMBEAU
(1848)

Peinture signée et datée 1848, exposée au Salon de 1848. Museum of Fine Arts, Boston (Sérullaz, Mémorial, 1963, nᵒ 383, repr. — Sérullaz, 1980-1981, nᵒ 294 repr.).

371

LE CHRIST AU TOMBEAU

Mine de plomb. H. 0,510; L. 0,385.
Annotations à la mine de plomb : *linceul - plus bas.*

HISTORIQUE
Atelier Delacroix; vente 1864, peut-être partie du nᵒ 340? ou plutôt partie du nᵒ 376 (25 feuilles en 5 lots adjugés 287 F à MM. Gerspach, Robaut, Étienne, Lemon.) — A. Robaut (code au verso et annotations de sa main). — E. Moreau-Nélaton; legs en 1927 (L. 1886a).
Inventaire *RF 9487.*

BIBLIOGRAPHIE
Robaut, 1885, sans doute partie du nᵒ 1795. — Sérullaz, Mémorial, 1963, nᵒ 384, repr.

EXPOSITIONS
Paris, Louvre, 1963, nᵒ 387. — Paris, Louvre, 1982, nᵒ 59.

La composition du dessin offre certaines variantes importantes par rapport à la peinture, principalement dans les attitudes des personnages. Une annotation au verso : « *Le tableau a été acheté par M. de Foer, à la vente Faure (juin 73) 60 000 F.* » nous

paraît créer une confusion entre *Le Christ au tombeau* du Salon de 1848 qui passa effectivement à la vente Faure (7 juin 1873, nᵒ 7, repr., adjugé 60 000 F à Durand-Ruel) et *Le Christ en Croix* exposé au Salon de 1847 qui appartient effectivement à M. Defoer (Sérullaz, *Mémorial*, 1963, nᵒ 360, repr.).

LELIA
(1848)

Peinture signée et datée 1848. Collection Dr. Hans R. Hahnloser, Berne. Inspirée du roman de George Sand publié en 1833 et remanié ultérieurement (Sérullaz, Mémorial, 1963, nᵒ 393, repr. — Sérullaz, 1980-1981, nᵒ 268 repr.).

372

DEUX ÉTUDES DE RELIGIEUSES

Mine de plomb. H. 0,252; L. 0,373.
HISTORIQUE
Darcy (L. 652ᶠ). — Cailac. — Acquis en 1932 (L. 1886a).
Inventaire *RF 22961.*

Les attitudes des deux figures de religieuses offrent quelques légères variantes par rapport à la peinture et au pastel du même sujet conservé au Musée Carnavalet à Paris.

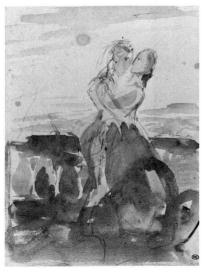

LA MORT DE VALENTIN
(1847)

Peinture signée et datée 1847, exposée au Salon de 1848. Kunsthalle, Brême. Inspirée du Faust de Goethe (Sérullaz, Mémorial, 1963, n° 386 repr. — Busch, 1973, pl. en couleurs II, face à la p. 120. — Sérullaz, 1980-1981, n° 283 repr.).

373

HOMME
TENANT UN FLAMBEAU,
UNE FEMME PRÈS DE LUI

Mine de plomb. H. 0,213 ; L. 0,331.
HISTORIQUE
Darcy (L. 652 F). — Cailac. — Acquis en 1932 (L. 1886a).
Inventaire *RF 22954*.
BIBLIOGRAPHIE
Busch, 1973, pp. 124 et 266, n° 80, pl. 80

(avec des dimensions erronées H. 0,12 ; L. 0,24).
EXPOSITIONS
Brême, 1973, n° 80, repr.

Première pensée pour la composition, rapidement esquissée.
Un dessin à la mine de plomb, très différent, représentant également *La Mort de Valentin*, est conservé au Städelsches Kunstinstituts de Francfort.

MORT DE LARA
(1847)

Peinture signée et datée 1847, exposée au Salon de 1848. Collection Walter Scharf, Obersdorf, Allgau (Allemagne). D'après Lord Byron, Lara, chant II, stances XV à XX (Sérullaz, Mémorial, 1963, n° 387, repr. — Sérullaz, 1980-1981, n° 284 repr.).

374

FEUILLE D'ÉTUDES
AVEC UN PERSONNAGE
SOUTENANT UN MOURANT

Mine de plomb. H. 0,251 ; L. 0,347.
Annotations à la mine de plomb : *Villot - Le club des Hachichins - avril 25 - parler à Cavé ou Lassalle lui parler de Dittmer - éclairé de droite*. Autres annotations à demi effacées et illisibles.
HISTORIQUE
Atelier Delacroix ; vente 1864, sans doute partie du n° 356 (3 feuilles adjugées 50 F à M. Lehmann). — Lehmann. — E. Moreau-Nélaton ; legs en 1927 (L. 1886a).
Inventaire *RF 9443*.
BIBLIOGRAPHIE
Robaut, 1885, sans doute partie du n° 1736. — Sérullaz, *Mémorial*, 1963, n° 388, repr.
EXPOSITIONS
Paris, Louvre, 1930, n° 465. — Paris, Atelier, 1948, n° 69. — Paris, Louvre, 1963, n° 391.

Robaut (1885) signale un autre dessin du même sujet, à la plume, mais de dimensions pratiquement analogues (n° 1007).
La tête de femme, en haut à gauche, est à comparer à la tête reproduite par Robaut et lui appartenant alors (1885, n° 982 ; avec l'indication : « don de Jenny Le Guillou à Constant Dutilleux).

373

374

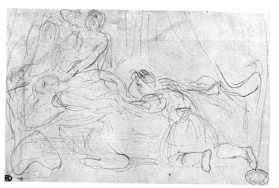

375

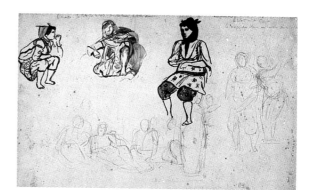

376

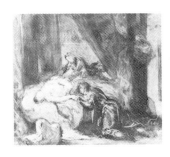

MORT DE DESDÉMONE
(1849)

Peinture ayant appartenu à Marcel Guérin;
vente, Paris, 29 octobre 1975, nº 100, repr.
(Robaut, 1885, nº 1769).

375

TROIS PERSONNAGES,
AUTOUR D'UNE FEMME
ÉTENDUE SUR UN LIT

Mine de plomb. H. 0,116; L. 0,185.
HISTORIQUE
Darcy (L. 652ᶠ). — Cailac. — Acquis en
1932 (L. 1886a).
Inventaire *RF 22969.*

Sans doute étude en vue de la pein-
ture *Mort de Desdémone*, citée par
Robaut (1885, nº 1769), et connue
par un dessin de Robaut conservé au
Cabinet des Estampes de la Biblio-
thèque Nationale.

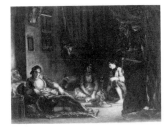

FEMMES D'ALGER
DANS LEUR INTÉRIEUR
(1847-1849)

Peinture exposée au Salon de 1849 et conser-
vée au Musée Fabre à Montpellier. (Sérullaz,
Mémorial, 1963, nº 394, repr. — Sérullaz,
1980-1981, nº 306 repr.).

376

FEUILLE D'ÉTUDES AVEC
DES HOMMES ET
DES FEMMES ARABES

Mine de plomb, plume et encre brune,
aquarelle. H. 0,255; L. 0,405.
Annotations à la mine de plomb : *le maître*
la fota sur la tête jambes nues, culottes (un
mot illisible) - emprunté à Villot ses coussins
et son bonnet - la portière de Pierret - le vase
de fleurs au milieu de la chambre.
HISTORIQUE
Atelier Delacroix; vente 1864, sans doute
partie des nᵒˢ 329 ou 330. — Paul Rosen-
berg; don au Louvre en 1947 (L. 1886a).
Inventaire RF 29527.
BIBLIOGRAPHIE
Sérullaz, 1947, pp. 9-13, fig. 8 et détails,
fig. 10. — Sérullaz, *Mémorial*, 1963, nº 395,
repr.
EXPOSITIONS
Paris, Louvre, 1963, nº 206. — Paris,
Louvre, 1982, nº 223.

Nous avions supposé que ces études
étaient en rapport avec la peinture
du Salon de 1834 *Femmes d'Alger*
dans leur appartement (Louvre). Tou-
tefois, la présence sur cette feuille
d'un croquis pour l'*Intérieur de harem*
à Oran, peinture exécutée vers 1847
et conservée au Musée des Beaux-Arts
de Rouen, nous a incités à penser
que les autres dessins ont plutôt servi
pour la peinture *Femmes d'Alger dans*
leur intérieur, commencée dès 1847.
En bas, croquis rapide de l'ensemble
de la composition, avec l'adjonction
de quelques personnages qui n'appa-
raîtront pas sur le tableau. En haut,
au centre, Arabe assis à terre entouré
de deux femmes algériennes où l'on
peut sans doute reconnaître, à gauche,
Béliah (voir RF 4185b) et à droite
Zera ben Sultane (voir RF 4185a).
Signalons d'ailleurs que ces trois
croquis aquarellés nous paraissent

avoir été repris, ou peut-être même
ajoutés sur cette feuille, par une main
étrangère. On retrouve en effet deux
études de femmes presque semblables
sur une feuille aquarellée conservée
au Musée Fabre à Montpellier (Inven-
taire 876-3-99).
A l'extrême droite, les deux silhouettes
esquissées se rapportent à l'*Intérieur*
de harem à Oran.

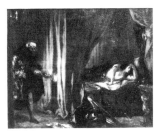

OTHELLO ET DESDÉMONE
(1849)

Peinture exposée au Salon de 1849. National
Gallery of Canada, Ottawa. Sujet tiré du
drame de Shakespeare, Othello, acte V,
scène II et de l'opéra de Rossini, Otello,
acte III, scène III (Sérullaz, Mémorial,
1963, nº 396, repr. — Sérullaz, 1980-1981,
nº 307 repr.).

377

HOMME S'AVANÇANT
VERS UNE FEMME
ÉTENDUE SUR UN LIT

Mine de plomb, sur papier bis. H. 0,253;
L. 0,386.
Annotations à la mine de plomb : *plus bas,*
la femme - tenture à droite baisser ceci pour
descendre le lit.
HISTORIQUE
Atelier Delacroix; vente 1864, peut-être
le nº 359 (mais il est indiqué que le dessin
est à la plume), soit peut-être partie du
nº 359ᵇⁱˢ (mais les cinq feuilles sont grou-
pées sous le titre *Desdémone maudite par son*
père). — Arosa; vente Paris, 27-28 fé-

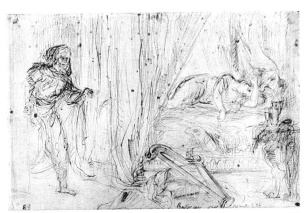

377

隐

vrier 1884, nº 141; adjugé 50 F (cf. Robaut
annoté nº 1080). — E. Moreau-Nélaton;
legs en 1927 (L. 1886a).
Inventaire *RF 9528*.
BIBLIOGRAPHIE
Robaut, 1885, nº 1080, repr. — Sérullaz,
Mémorial, 1963, nº 397, repr.
EXPOSITIONS
Paris, Louvre, 1930, nº 468. — Paris, Ate-
lier, 1947, nº 45. — Paris, Louvre, 1963,
nº 399. — Paris, Louvre, 1982, nº 94.

Étude pour *Othello et Desdémone*,
peinture exposée au Salon de 1849,
comportant quelques variantes par
rapport à la composition définitive :
attitude de la tête de Desdémone
position de la harpe et forme du
guéridon. L'œuvre est autant inspirée
de Shakespeare que de l'opéra de
Rossini dont Delacroix avait vu les
actes II et III en compagnie de
Mme de Forget le 30 mars 1847
(*Journal*, I, p. 211).
Johnson (cat. exp. Toronto-Ottawa,
1962-1963, nº 14) observe en effet
que deux détails ont leur origine dans
le livret du comte Berio pour l'opéra
de Rossini, et non dans la pièce de
Shakespeare : la harpe qui se trouve
au premier plan et la lampe que tient
Othello.
Une étude pour la main gauche
d'Othello tenant une lampe figure
sur une feuille de croquis conservée
au Louvre et présentant par ailleurs
deux études pour *Lady Macbeth*, pein-
ture exposée au Salon de 1850-1851
(RF 9976).

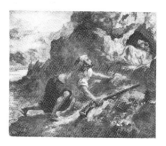

ARABE A L'AFFUT
(1849-1854)

*Peinture réalisée en 1849 (Georgel, 1975,
nº 566, repr.) ou en 1853 (Robaut, 1885,
nº 1227, repr.). Collection Eliot Hodgkin, à
Londres (Sérullaz, 1980-1981, nº 316, repr.
à l'année 1849).*

378

ARABE GUETTANT UN LION

Mine de plomb, sur papier calque. H. 0,223;
L. 0,287.
HISTORIQUE
Atelier Delacroix; vente 1864, nº 443 (sous
le titre *Chasse au lion : l'Affût*) adjugé
315 F et acquis par Frédéric Reiset pour le
Musée du Louvre (L. 1886a).
Inventaire *MI 892*.
BIBLIOGRAPHIE
Robaut, 1885, nº 1228, repr. — Guiffrey-
Marcel, 1909, nº 3451, repr.
EXPOSITIONS
Paris, Louvre, 1930, nº 483. — Paris, Oran-
gerie, 1933, nº 230. — Paris, Atelier, 1934,
nº 26. — Paris, Atelier, 1937, nº 7. — Paris,
Atelier, 1951, nº 15. — Londres-Edimbourg,
1964, nº 166, pl. 97.

Étude pour l'*Arabe à l'affût*, très
proche de la composition définitive.
A notre avis, la peinture doit se situer
en 1849, car dès le lundi 27 septembre
1849, Delacroix note dans son *Journal*
(I, p. 308) : « ... j'ai retouché l'ébauche
*en grisaille de la Femme qui se peigne,
et dessiné et ébauché entièrement en
très peu de temps l'Arabe qui grimpe*

*sur des rochers pour surprendre un
lion.* » Toutefois, et cela peut donner
raison à Robaut, Delacroix note plus
tard le 22 juin 1854 (*Journal*, II,
p. 204) : « *Terminé les tableaux de
l'Arabe à l'affût du lion et des Femmes
à la fontaine. Il faut au moins dix jours
pour mettre le siccatif.* »

ARABE MONTANT A CHEVAL
(1849-1854)

*Peinture exécutée soit en 1849 (Robaut, 1885,
nº 1076) soit plutôt en 1854 (Georgel, 1975,
nº 540, repr.) et conservée dans une collection
particulière à Zurich (Sérullaz, 1980-1981,
nº 397, non repr.).*

379

DEUX ÉTUDES D'HOMME
MONTANT A CHEVAL

Mine de plomb. H. 0,247; L. 0,381.
HISTORIQUE
Atelier Delacroix; vente 1864. — E. Mo-
reau-Nélaton; legs en 1927 (L. 1886a).
Inventaire *RF 10040*.
BIBLIOGRAPHIE
Moreau-Nélaton, 1916, II, fig. 373.
EXPOSITIONS
Paris, Louvre, 1930, nº 467. — Paris,
Louvre, Cabinet des Dessins, 1963, nº 79.

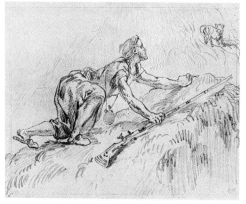

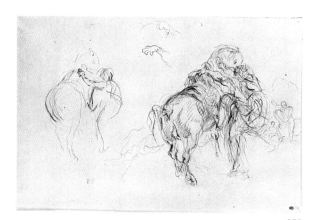

378

379

Recherches en vue de l'*Arabe montant à cheval*, centrées sur l'attitude de l'Arabe s'agrippant à la selle, avec reprise des mains dans le haut de la feuille.

OTHELLO ET DESDÉMONE ou DESDÉMONE DANS SA CHAMBRE
(1850)

Peinture exécutée en 1850. Localisation actuelle inconnue. Le sujet est tiré du drame de Shakespeare, Othello, acte IV, dernière scène (Robaut, 1885, n° 1172, repr.).

380

DOUBLE ÉTUDE DE DEUX FEMMES DANS UNE CHAMBRE

Mine de plomb. H. 0,262; L. 0,395.
HISTORIQUE
Atelier Delacroix; vente 1864, peut-être partie du n° 359^bis (mais les cinq feuilles sont groupées sous le titre *Desdémone maudite par son père*). — E. Moreau-Nélaton; legs en 1927 (L. 1886a).
Inventaire *RF 9455*.
BIBLIOGRAPHIE
Robaut, 1885, peut-être partie du n° 1770?

Recherches rapidement esquissées en vue de la mise en place de la composition et centrées sur le groupe de Desdémone et de sa suivante. Le personnage

d'Othello, visible à l'arrière-plan de la peinture (connue par une photolithographie d'Arosa et une lithographie de Jules Laurens) n'apparaît pas ici. A comparer au dessin RF 9221 de même sujet.

381

DEUX FEMMES DANS UNE CHAMBRE PRÈS D'UN LIT ET D'UNE HARPE

Mine de plomb. H. 0,358; L. 0,249.
Annotation à la mine de plomb : *lampe*.
HISTORIQUE
Atelier Delacroix; vente 1864, peut-être partie du n° 359^bis (mais les cinq feuilles sont groupées sous le titre *Desdémone maudite par son père*). — E. Moreau-Nélaton; legs en 1927 (L. 1886a).
Inventaire *RF 9221*.
BIBLIOGRAPHIE
Robaut, 1885, peut-être partie du n° 1770? — Sérullaz, *Mémorial*, 1963, n° 398, repr.
EXPOSITIONS
Paris, Louvre, 1963, n° 407.

Cette illustration de la dernière scène du IV^e acte d'*Othello* de Shakespeare est sans doute une étude en vue de la peinture que Robaut (1885, n° 1172) date de 1850 et intitule : *Othello et Desdémona* (nous pensons plutôt qu'il s'agit de *Desdémone et de sa servante Emilia*). Le dessin, par le style, comme par le sujet, est à rapprocher du dessin RF 9528; il a dû être aussi exécuté vers 1849, car Delacroix notait dans son *Journal* (I, p. 276) le 13 mars de cette même année : « *travaillé (...) vers la fin de la journée à la Desdémone !* » Le 17 juin, il mentionne à nouveau : « *travaillé à la Desdémone* » (*Journal*, I, p. 297). Il ne peut donc s'agir du tableau exposé au Salon de 1849, celui-ci étant ouvert depuis le 15 juin. Le mercredi 27 mars 1850, nous relevons encore : « *Beau ton de cheveux châtain dans la Desdémone : frottis de bitume sur fond assez clair.*

Clairs : terre verte brûlée et blanc » (*Journal*, I, p. 353). Cette peinture commencée en 1850 fut sans doute livrée en avril 1853 au marchand de tableaux Thomas : « *le 10 avril, reçu de Thomas 1 100 francs (J'ai à lui donner les Lions sur ce marché, et en lui livrant la Desdémone dans sa chambre, il n'aura à me donner que 500 francs (...) Marché avec Thomas : (...) en avril Desdémone dans sa chambre 500 francs (Journal, I, pp. 502-503).*

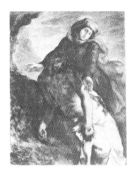

PIETA
(1850)

Peinture conservée à la Nasjonalgalleriet d'Oslo (Sérullaz, 1980-1981, n° 324, repr.).

382

ÉTUDE POUR UNE PIETA

Crayon noir, sur papier chamois. H. 0,280; L. 0,205.
Signé en bas à droite à la gouache blanche : *Eug. Delacroix*.
HISTORIQUE
Dr. Marchal. — Crabbe. — Baron Vitta; don en 1934 à la Société des Amis d'Eugène Delacroix; acquis par le Louvre en 1953.
Inventaire *RF 32247*.
BIBLIOGRAPHIE
Robaut, 1885, n° 1174.

380

381

Le dessin reproduit en sens inverse le tableau de 1850 que Robaut a reproduit à l'envers (1885, n° 1174) et dont Van Gogh exécuta une copie célèbre (Amsterdam, Rijksmuseum Vincent Van Gogh). Serait-ce d'après ce dessin que Célestin Nanteuil a exécuté sa lithographie?

LE PLAFOND CENTRAL DE LA GALERIE D'APOLLON AU LOUVRE
(1850-1851)

Une loi du 12 décembre 1848 vota un crédit de 2 millions pour la restauration de diverses parties du Palais du Louvre. Dès le vendredi 13 avril 1849, Delacroix note dans son « Journal » : « Villot venu le matin. Il me parle du projet de Duban (architecte du Louvre de 1848 à 1854) de me faire faire dans la galerie restaurée d'Apollon la peinture correspondante à celle de Lebrun » (« Journal », I,

p. 287). C'est seulement le 8 mars 1850 qu'est signé l'arrêté lui confiant le plafond central pour la somme de 18 000 francs. Notons que l'artiste, une fois l'œuvre achevée, touchera une indemnité supplémentaire de 6 000 francs allouée par arrêté du 3 novembre 1851. Delacroix va s'adjoindre un collaborateur, son élève Pierre Andrieu, et exécuter ce plafond consacré à « Apollon vainqueur du Serpent Python » (H. 8 m; L. 7,50 m) sur toile marouflée.

« C'est un ouvrage très important qui sera placé dans le plus bel endroit du monde, à côté de belles compositions de Lebrun. Vous voyez que le pas est glissant et qu'il faut se tenir ferme », écrit-il le 5 octobre 1850 à Constant Dutilleux (« Correspondance », III, p. 36). Il ne terminera pas pour l'inauguration de la Galerie d'Apollon, le 5 juin 1851, comme il l'avait espéré, car il rencontra de grandes difficultés : « (...) Je vous écris cela à travers la besogne que me donne mon plafond : elle est plus forte encore que je n'avais imaginé d'abord la nécessité de faire par parties tient l'esprit continuellement en échec sur ce qu'on ne voit pas, et malgré les soins que j'ai pris d'arrêter mes idées dans l'esquisse, la nécessité de grandir amène des différences forcées qui demandent des combinaisons incessantes. Mais le plaisir de travailler à un objet comme celui-là compense la peine et la fatigue... » (Lettre à Dutilleux, 10 avril 1851, « Correspondance, » III, p. 64).

Après un labeur acharné tout l'été : « (...) Vous avez bien deviné en supposant que je travaillais comme un nègre je travaille même davantage, car je crois qu'ils n'agissent pas communément beaucoup de la tête et chez moi, tête, bras et jambes sont en danse. J'achève en un mot un travail affreux, délicieux (...) » écrit-il à George Sand le 11 août (« Correspondance », III, p. 75), la toile est terminée fin août, marouflée puis retouchée sur place. Les 16 et 17 octobre l'œuvre est montrée aux journalistes et le 25 la galerie est rouverte au public. Aux lettres d'invitation était jointe cette notice rédigée par Delacroix :

« Le dieu, monté sur son char, a déjà lancé une partie de ses traits; Diane, sa sœur, volant à sa suite, lui présente son carquois. Déjà percé par les flèches du dieu de la chaleur et de la vie, le monstre sanglant se tord en exhalant dans une vapeur enflammée les restes de sa vie et de sa rage impuissante. Les eaux du Déluge commencent à tarir et déposent sur

les sommets des montagnes ou entrainent avec elles les cadavres des hommes et des animaux. Les dieux se sont indignés de voir la terre abandonnée à des monstres informes, produits impurs du Limon. Ils se sont armés comme Apollon. Minerve, Mercure, s'élancent pour les exterminer en attendant que la sagesse éternelle repeuple la solitude de l'Univers. Hercule les écrase de sa massue. Vulcain, le dieu du feu, chasse devant lui la Nuit et les vapeurs impures tandis que Borée et les Zéphirs sèchent les eaux de leur souffle et achèvent de dissiper les nuages. Les nymphes des fleuves et des rivières ont retrouvé leur lit de roseaux et leur urne encore souillée par la fange et par les débris. Des divinités plus timides contemplent à l'écart ce combat des dieux et des éléments. Cependant du haut des cieux, la Victoire descend pour couronner Apollon, vainqueur; et Iris, la messagère des dieux, déploie dans les airs son écharpe, symbole du triomphe de la lumière sur les ténèbres et sur la révolte des eaux. »

Delacroix a repris dans cette décoration le projet prévu par Le Brun : « Apollon sur son char », mais en le modifiant (Sérullaz, Peintures Murales, 1963, pp. 111 à 127 — Sérullaz, Mémorial, 1963, pp. 315-316).

383

ÉTUDE POUR UN PLAFOND AVEC NOMBREUX PERSONNAGES ET CHEVAUX

Mine de plomb. H. 0,607; L. 0,471.
Annotations à la mine de plomb : *les nymphes sans queues de poisson - l'horizon bas au-dessous la ligne du milieu.*

HISTORIQUE

Atelier Delacroix; vente 1864, sans doute partie des n°s 292, 293 ou 294. — E. Moreau-Nélaton; legs en 1927 (L. 1886a). Inventaire *RF 9488.*

BIBLIOGRAPHIE

Robaut, 1885, sans doute partie du n° 1107 ou des n°s 1766, 1767 ou 1768.

Première pensée en vue de la décoration de la galerie d'Apollon au Louvre et représentant *Les chevaux du soleil dételés par les nymphes de la mer.*

En effet, le jeudi 21 mars 1850, Delacroix note dans son *Journal* (I, p. 351) :

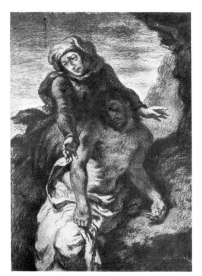

« *Toute la journée chez moi occupé de mes esquisses pour la préfecture. Tous les jours derniers, occupé de la composition du plafond du Louvre. Je m'étais d'abord arrêté sur les Chevaux du Soleil détélés par les nymphes de la mer. J'en suis revenu jusqu'à présent à Python.* » Delacroix avait relevé déjà ce sujet : ainsi, le 25 septembre 1847 (*Journal*, I, p. 241) : « *les Nymphes de la mer détèlent les coursiers du soleil* », en vue d'une décoration qui ne pouvait être celle du Louvre, puisque c'est bien après, le 13 avril 1849, qu'il parle avec Villot de ce projet, et seulement le 8 mars 1850 qu'est signé l'arrêté lui confiant le plafond central de la galerie d'Apollon.
Une fois encore, avant la commande d'*Apollon*, Delacroix note une liste de projets pour des peintures ou des décorations, le 15 décembre 1847 : (*Journal*, I, p. 247) : « *Alexandre faisant violence à la Pythie. Énée suivant la Sibylle qui le précède avec le rameau d'or Ferait bien pour petits sujets accessoires dans une grande décoration comme l'escalier de la Chambre des Députés — les Nymphes de la mer détélant les chevaux du soleil.* »

384

ÉTUDE D'ENSEMBLE POUR LE PLAFOND DE LA GALERIE D'APOLLON

Mine de plomb. H. 0,616; L. 0,476.
Annotations à la mine de plomb : *en haut, Cérès, Vénus se plaignant à Jupiter - Cybèle par ici s'adresse à Jupiter - Les Muses - les hommes seulement feront des sacrifices, ici plus reculés qu'Apollon vu de face ou sur le même plan - sacrificateur - la victoire vole vers lui - Diane lui donne ses traits - les amours avec Iris - engagées - large (ou long?).*
HISTORIQUE
Atelier Delacroix; vente 1864, sans doute parties des nos 292 (50 feuilles), 293 (31 feuilles) ou 294 (24 feuilles). — Léonce Béné-

dite; vente, Paris, 31 mai 1928, partie du no 92; acquis par le Louvre (L. 1886a).
Inventaire *RF 11964.*
BIBLIOGRAPHIE
Robaut, 1885, sans doute partie des nos 1107 ou 1766, 1767, 1768. — Sérullaz, *Mémorial*, 1963, no 420 repr.
EXPOSITIONS
Paris, Louvre, 1930, no 471. — Paris, Palais du Luxembourg, 1936, no 11 (avec un no d'inventaire inexact). — Paris, Louvre, 1963, no 417. — Paris, Louvre, 1982, no 268.

Première pensée — dans le cadre architectural — présentant de multiples variantes avec la composition définitive.
Ainsi que l'indique Robaut (1885) au no 1107, toutes les études pour la Galerie d'Apollon au Louvre sont passées globalement à la vente posthume de 1864 sous les nos 292, 293, 294, sans qu'il soit possible de les distinguer les unes des autres; nous considérons donc que ce dessin et les autres font partie de ces lots sans pouvoir apporter de précisions.

385

ÉTUDE POUR LE PLAFOND DE LA GALERIE D'APOLLON

Mine de plomb. H. 0,545; L. 0,454. Sur deux feuilles de papier collées au centre.
Annotations à la mine de plomb : *Les Muses et les Graces de l'autre coté - Colombe - Plus haut - Saturne vient au secours - génies adolescents glorifiant Apollon - Tout ceci reculé si l'hercule et surtout la Minerve sont au premier plan - La Victoire - Hercule assomant les monstres - Minerve expédiant aussi les mons(tres) - Morts - Second plan - touchant - les hiboux se cachant - instruments de musique - voir le mons(tre) av(ec) des cornes - Mantegna - Cérès - Minerve - Vénus - les Grâces - sur le même plan Python, les Muses et presque Apollon - touchant - sur des cadavres - la prêtresse d'Apollon levant les bras - hommes à tête de grenouille roseaux plantes impures et vaseuses - le marais de Pharsale - L'ignorance. la barbarie - l'aveugle fureur - loups furieux - porcs vautrés.*

HISTORIQUE
Atelier Delacroix; vente 1864, partie des nos 292, 293 ou 294. — Vente, Paris, Hôtel Drouot, 6 novembre 1979, no 30; acquis par le Louvre (L. 1886a).
Inventaire *RF 37303.*
BIBLIOGRAPHIE
Robaut, 1885, sans doute partie des nos 1766, 1767 ou 1768.
EXPOSITIONS
Paris, Louvre, 1982, no 269.

Première pensée avec nombreuses variantes pour l'ensemble de la composition.

386

ÉTUDE D'ENSEMBLE POUR LE PLAFOND DE LA GALERIE D'APOLLON

Mine de plomb et légers rehauts de sanguine, sur trois feuilles accolées. H. 0,695; L. 0,605.
Annotations à la mine de plomb : *plus bas - lyre - 9 La bruyère arnoult la lyre ici - ou couron(ne) de lau(riers) - la femme* (deux mots illisibles).
HISTORIQUE
Acquis en 1895 de Mme Andrieu, 1 000 F (L. 1886a).
Inventaire *RF 1927.*
BIBLIOGRAPHIE
Guiffrey-Marcel, 1909, no 3437, repr. en pleine page.
EXPOSITIONS
Paris, Louvre, 1982, no 267.

Première pensée pour la composition du plafond. La partie gauche en bas est plus chargée que dans la réalisation définitive.

387

APOLLON SUR SON CHAR

Mine de plomb. H. 0,397; L. 0,518.
Annotations à la mine de plomb : *flammes autour des roues.*
HISTORIQUE
Atelier Delacroix; vente 1864, sans doute partie des nos 292, 293 ou 294. — Léonce Bénédite; vente Paris, 31 mai 1928, no 80;

383

384

385

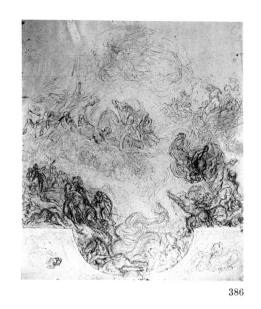

386

387

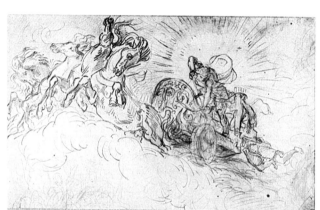

388

390

389

391

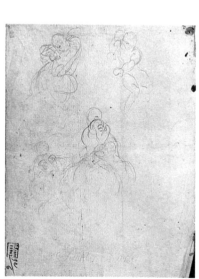

391 v

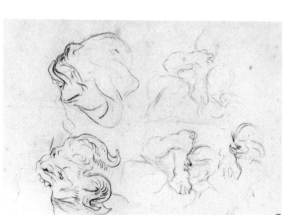

392

acquis par le Musée du Louvre (L. 1886a). Inventaire *RF 11965*.

BIBLIOGRAPHIE
Robaut, 1885, sans doute partie du nº 1107 ou des nºs 1766, 1767 ou 1768. — Sérullaz, *Mémorial*, 1963, nº 422, repr.

EXPOSITIONS
Paris, Louvre, 1930, nº 472. — Paris, Palais du Luxembourg, 1936, nº 16. — Zurich, 1939, nº 272. — Bâle, 1939, nº 163. — Paris, Louvre, 1963, nº 419. — Berne, 1963-1964, nº 200. — Brême, 1964, nº 291. — Paris, Louvre, 1982, nº 270.

Étude pour le groupe central d'Apollon sur son char.

388

APOLLON SUR SON CHAR

Mine de plomb, sur papier calque. H. 0,272; L. 0,440.
Annotation à la mine de plomb : *Jupiter*.

HISTORIQUE
Atelier Delacroix; vente 1864, sans doute partie du nº 292, adjugé 300 F à M. Robaut ou des nºs 293 ou 294. — A. Robaut; vente, Paris, 18 décembre 1907, nº 60 (adjugé 920 F); acquis par la Société des Amis du Louvre et offert au Musée en 1908 (L. 1886a). Inventaire *RF 3711*.

BIBLIOGRAPHIE
Robaut, 1885, nº 1108 repr. (et aussi partie du nº 1767, repr. p. XXV). — Guiffrey-Marcel, 1909, nº 3438 repr. — Moreau-Nélaton, 1916, II, fig. 291. — Martine-Marotte, 1928, pl. 1. — Escholier, 1929, repr., p. 71. — Lavallée, 1938, nº 23, pl. 23. — Badt, 1946, nº 23, pl. 23. — Jullian, 1963, pl. 28. — Sérullaz, *Mémorial*, 1963, nº 421, repr. — Huyghe, 1964, nº 305, p. 427, pl. 305.

EXPOSITIONS
Paris, École des Beaux-Arts, 1885, nº 395 (à M. Art, c'est-à-dire Alfred Robaut). — Paris, Louvre, 1930, nº 473. — Paris, Atelier, 1934, nº 28. — Bruxelles, 1936, nº 111, repr. — Paris, Palais du Luxembourg, 1936, nº 17. — Zurich, 1939, nº 271. — Bâle, 1939, nº 162. — Paris, Louvre, 1963, nº 418. — Paris, Louvre, 1982, nº 271.

Étude pour le groupe central du plafond de la Galerie d'Apollon.

389

ÉTUDE
POUR LA PARTIE
DROITE DU PLAFOND DE LA
GALERIE D'APOLLON

Mine de plomb, sur papier calque contre-collé. H. 0,520; L. 0,329.
Annotations à la mine de plomb : *mettre un dragon crocodile à la place du Python* (mots illisibles).

HISTORIQUE
Atelier Delacroix; vente 1864, sans doute partie des nºs 292, 293 ou 294. — Duc de Trévise; vente, Paris, 19 mai 1938, nº 4; acquis par la Société des Amis du Louvre et offert au Musée (L. 1886a). Inventaire *RF 29108*.

BIBLIOGRAPHIE
Robaut, 1885, sans doute partie du nº 1107 ou des nºs 1766, 1767 ou 1768. — Sérullaz, *Mémorial*, 1963, nº 423, repr.

EXPOSITIONS
Paris, Louvre, 1963, nº 423.

De haut en bas : Junon, Minerve et Mercure, Hercule écrasant Cacus, les monstres impurs, et le serpent Python. En bas à droite, détail de Cacus mordant le pied d'Hercule.

390

SERPENT ET MONSTRES

Mine de plomb, sur papier calque contre-collé. H. 0,260; L. 0,355.
Annotations à la mine de plomb : *autel - les monstres impurs - les Calibans - les autans dispersés par les zéphirs - les vapeurs impures*.

HISTORIQUE
Atelier Delacroix; vente 1864, sans doute partie des nºs 292, 293 ou 294. — Léonce Bénédite; vente, Paris, 31 mai 1928, nº 90; acquis par le Musée du Louvre (L. 1886a). Inventaire *RF 11966*.

BIBLIOGRAPHIE
Robaut, 1885, sans doute partie du nº 1107 ou des nºs 1766, 1767 ou 1768. — Sérullaz, *Mémorial*, 1963, nº 425, repr.

EXPOSITIONS
Paris, Louvre, 1930, nº 476. — Paris, Palais du Luxembourg, 1936, nº 18 (avec un numé-ro d'inventaire inexact). — Paris, Louvre, 1963, nº 422.

Étude pour le Serpent Python et certains monstres dans la partie infé-rieure du plafond de la galerie d'Apollon.
A rapprocher des deux études à la mine de plomb cataloguées par Robaut (1885, nºs 1112 et 1113).

391

SERPENT ET MONSTRES

Mine de plomb. H. 0,308; L. 0,397.
Annotations à la mine de plomb : *taureau - colon*(ne).
Au verso, croquis à la mine de plomb, de personnages et de monstres.

HISTORIQUE
Atelier Delacroix; vente 1864, sans doute partie des nºs 292, 293, ou 294. — Léonce Bénédite; vente, Paris, 31 mai 1928, partie du nº 92; acquis par le Musée du Louvre (L. 1886a). Inventaire *RF 11967*.

BIBLIOGRAPHIE
Robaut, 1885, sans doute partie du nº 1107 et des nºs 1767 ou 1768. — Sérullaz, *Mémorial*, 1963, nº 426, repr.

EXPOSITIONS
Paris, Louvre, 1963, nº 420.

Étude pour le serpent Python et cer-tains monstres dans la partie inférieure du plafond de la galerie d'Apollon. Les croquis du verso se rapportent à la même décoration.

392

ÉTUDES DE TÊTES
DE MONSTRES

Mine de plomb. H. 0,237; L. 0,358.

HISTORIQUE
Atelier Delacroix; vente 1864, sans doute partie des nºs 292, 293 ou 294. — Léonce Bénédite; vente, Paris 31 mai 1928, partie du nº 92; acquis par le Musée du Louvre (L. 1886a). Inventaire *RF 11969*.

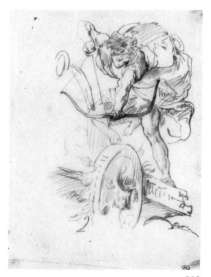

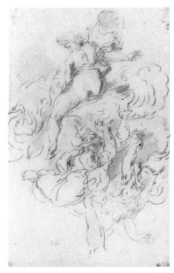

BIBLIOGRAPHIE
Robaut, 1885, sans doute partie du nº 1107
et des nºs 1766, 1767 ou 1768. — Sérullaz,
Mémorial, 1963, nº 424, repr.
EXPOSITIONS
Paris, Louvre, 1963, nº 421.

Cinq études pour Cacus mordant le
pied d'Hercule, dans l'angle inférieur
droit du plafond de la galerie d'Apollon.

393

APOLLON SUR SON CHAR

Mine de plomb, sur papier calque contre-
collé. H. 0,198; L. 0,150.
HISTORIQUE
Cachet dit d'Andrieu (L. 838). — E. Mo-
reau-Nélaton; legs en 1927 (L. 1886a).
Inventaire *RF 9491*.
EXPOSITIONS
Paris, Louvre, 1930, nº 474. — Paris, Palais
du Luxembourg, 1936, nº 14.

Étude pour Apollon sur son char.

394

FEMME SUR DES NUAGES,
ET PERSONNAGES VOLANT

Mine de plomb, sur papier calque contre-
collé. H. 0,310; L. 0,198.
HISTORIQUE
Cachet dit d'Andrieu (L. 838). — E. Mo-
reau-Nélaton; legs en 1927 (1886a).
Inventaire *RF 9492*.
EXPOSITIONS
Paris, Louvre, 1930, nº 475. — Paris, Palais
du Luxembourg, 1936, nº 15.

Étude pour la figure de Junon, un
paon à ses côtés, dans l'angle supé-
rieur droit du plafond de la Galerie
d'Apollon.

395

ÉTUDE D'HOMME VOLANT
BRANDISSANT UN MARTEAU

Mine de plomb, sur papier calque, en partie
contre-collé. H. 0,123; L. 0,184.

HISTORIQUE
Cachet dit d'Andrieu (L. 838). — E. Mo-
reau-Nélaton; legs en 1927 (L. 1886a).
Inventaire *RF 9490*.
EXPOSITIONS
Paris, Palais du Luxembourg, 1936, nº 13.

Étude pour le personnage de Vulcain,
dans l'angle supérieur droit du pla-
fond d'Apollon.

396

HOMME AVEC DEUX
AMOURS VOLANT

Mine de plomb, sur papier calque. H. 0,181;
L. 0,294.
HISTORIQUE
Atelier Delacroix; vente 1864, sans doute
partie des nºs 292, 293 ou 294. — Léonce
Bénédite; vente, Paris, 31 mai 1928, nº 74;
acquis par le Musée du Louvre (L. 1886a).
Inventaire *RF 11968*.

Étude pour le groupe de Borée et les
Zéphirs vers la partie centre gauche
du plafond de la galerie d'Apollon.
L'attribution de ces trois derniers
dessins est discutable.

LADY MACBETH
(1849-1850)
*Peinture exposée au Salon de 1850-1851.
Collection Hosmer-Pillow-Vaughan, Mont-
réal (Sérullaz, 1980-1981, nº 317, repr.).*

397

TROIS ÉTUDES DE BRAS
ET DE MAIN TENANT
UNE LAMPE A HUILE

Mine de plomb. H. 0,168; L. 0,222.
HISTORIQUE
Atelier Delacroix; vente 1864. — E. Mo-
reau-Nélaton; legs en 1927 (L. 1886a).
Inventaire *RF 9976*.

Les deux croquis de bras tenant la
lampe avec une ébauche de buste
sont vraisemblablement deux études
pour la main gauche de *Lady Macbeth*.
Par contre, la main gauche, en bas de
la feuille, semble être plutôt une
étude pour la main gauche d'Othello
entrant dans la chambre de Desdé-
mone, dans la peinture exposée au
Salon de 1849 (voir dessin RF 9528).

LA RÉSURRECTION DE LAZARE
(1850)
*Peinture signée et datée 1850, exposée au
Salon de 1850-1851. Öffentliche Kunstsam-
mlung Kunstmuseum, Bâle (Sérullaz, 1980-
1981, nº 322, repr.).*

398

LA RÉSURRECTION
DE LAZARE

Mine de plomb. H. 0,325; L. 0,249.

HISTORIQUE

Atelier Delacroix; vente 1864, sans doute partie du n° 376. — E. Moreau-Nélaton; legs en 1927 (L. 1886a).

Inventaire RF 9456.

BIBLIOGRAPHIE

Robaut, 1885, sans doute partie du n° 1795. — Roger-Marx, 1933, pl. 36. — Sérullaz, *Mémorial*, 1963, n° 412, repr.

EXPOSITIONS

Paris, Louvre, 1930, n° 480. — Paris, Louvre, 1963, n° 408. — Paris, Louvre, 1982, n° 60.

Projet avec nombreuses variantes — attitudes du Christ et de Lazare, notamment, et disposition des autres personnages assistant à la scène — pour la *Résurrection de Lazare*.

partie du n° 376. — A. Robaut (code au verso). — E. Moreau-Nélaton; legs en 1927 (L. 1886a).

Inventaire RF 9957.

BIBLIOGRAPHIE

Robaut, 1885, sans doute partie du n° 1795. — Sérullaz, *Mémorial*, 1963, n° 415, repr.

EXPOSITIONS

Paris, Louvre, 1930, n° 482. — Paris, Louvre, 1963, n° 413.

Étude pour le groupe du Samaritain hissant le blessé sur son cheval, sans indications de paysage. Certaines surcharges dans le trait nous incitent à penser que le dessin a pu être repris par une main étrangère (Robaut?).

autour d'un triangle : *rouge - orange - jaune - vert - bleu - violet*.

HISTORIQUE

Atelier Delacroix; vente 1864, sans doute partie du n° 341 (17 feuilles en 2 lots, adjugé 121 F à MM. Arosa et autre). — E. Moreau-Nélaton; legs en 1927 (L. 1886a).

Inventaire RF 9368.

BIBLIOGRAPHIE

Robaut, 1885, sans doute partie du n° 1703.

EXPOSITIONS

Paris, Louvre, 1930, n° 422. — Bordeaux, 1963, n° 120. — Paris, Louvre, 1982, n° 80.

Les deux femmes en haut de la feuille se rapportent sans doute à la peinture exposée au Salon de 1841, mais le croquis ébauché dans le rectangle du bas semble plus proche de la version de 1852.

401

CAVALIERS EN COSTUME DU MOYEN-AGE, ET GROUPE DE SUPPLIANTS DEVANT EUX

Mine de plomb, sur papier beige. H. 0,263; L. 0,421.

Annotation à la mine de plomb : *de l'autre côté*.

HISTORIQUE

Atelier Delacroix; vente 1864, sans doute partie du n° 341 (17 feuilles en 2 lots, adjugé 121 F à MM. Arosa et autre). — E. Moreau-Nélaton; legs en 1927 (L. 1886a).

Inventaire RF 9367.

BIBLIOGRAPHIE

Robaut, 1885, sans doute partie du n° 1703. — Sérullaz, *Mémorial*, 1963, n° 299, repr.

EXPOSITIONS

Paris, Louvre, 1930, n° 420. — Paris, Louvre, 1963, n° 302.

Ces croquis se rapportent au groupe de Baudouin de Flandre entouré de ses chevaliers. Les suppliants du premier plan et surtout les deux personnages de droite apparaissent bien dans la version exécutée par Delacroix en 1852.

LE BON SAMARITAIN
(1849)

Peinture exposée au Salon de 1850-1851. Collection particulière, Paris (Sérullaz, Mémorial, 1963, n° 414, repr. — Sérullaz, 1980-1981, n° 315 repr.).

399

LE BON SAMARITAIN

Mine de plomb. H. 0,311; L. 0,198.

Annotations à la mine de plomb : *Madeleine dans le désert - le lion*.

HISTORIQUE

Atelier Delacroix; vente 1864, sans doute

PRISE DE CONSTANTINOPLE PAR LES CROISÉS
(1852)

Peinture signée et datée 1852. Musée du Louvre (Sérullaz, Mémorial, 1963, n° 433, repr. — Sérullaz, 1980-1981, n° 348 repr.).

400

FEUILLE D'ÉTUDES AVEC UN GROUPE DE PERSONNAGES PRÈS D'UN MONUMENT

Mine de plomb. H. 0,181; L. 0,278.

Annotations de couleurs à la mine de plomb,

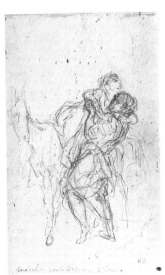

402

ÉTUDES DE PERSONNAGES

Mine de plomb, sur papier beige. H. 0,274;
L. 0,433.
Annotations à la mine de plomb : *un
homme - un blessé se traînant près de la
fontaine.*

HISTORIQUE
Atelier Delacroix; vente 1864, sans doute
partie du nº 341 (17 feuilles en 2 lots, adjugé
121 F à MM. Arosa et autre). — E. Moreau-
Nélaton; legs en 1927 (L. 1886a).
Inventaire *RF 9375.*

BIBLIOGRAPHIE
Robaut, 1885, sans doute partie du nº 1703.

Projets divers pour l'*Entrée des Croisés
à Constantinople*, comportant des
variantes par rapport à la peinture
du Salon de 1841, et dont certains
éléments nous paraissent plus proches
de la version de 1852.

403

ÉTUDES DE CAVALIERS
ET DE PERSONNAGES

Mine de plomb. H. 0,274; L. 0,435.
Annotations à la mine de plomb : *mettre sur
le devant la vieille qui tient le corps de son
fils.*

HISTORIQUE
Atelier Delacroix; vente 1864, sans doute
partie du nº 341 (17 feuilles en 2 lots,
adjugé 125 F à MM. Arosa et autre). — E. Moreau-
Nélaton; legs en 1927 (L. 1886a).
Inventaire *RF 9372.*

BIBLIOGRAPHIE
Robaut, 1885, sans doute partie du nº 1703.

Projets divers pour l'*Entrée des Croisés
à Constantinople*, beaucoup plus pro-
ches, par endroits, de la peinture de
1852 que de celle exposée au Salon
de 1841. On retrouve notamment
dans la version de 1852 tout le groupe
à gauche de la feuille.

404

TROIS ÉTUDES D'UN
PERSONNAGE DE DOS,
MONTRANT LE POING

Mine de plomb. H. 0,323; L. 0,206.

HISTORIQUE
Atelier Delacroix; vente 1864, peut-être par-
tie du nº 341 (17 feuilles en 2 lots, adjugé
125 F à MM. Arosa et autre). — E. Moreau-
Nélaton; legs en 1927 (L. 1886a).
Inventaire *RF 10038.*

BIBLIOGRAPHIE
Robaut, 1885, peut-être partie du nº 1703.

Ces croquis semblent bien être des
études en vue du soldat tirant la
barbe du vieillard à gauche de la
version de 1852.

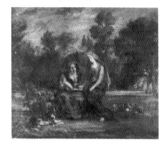

L'ÉDUCATION DE LA VIERGE
ou SAINTE ANNE
(1853)

*Peinture conservée au Musée National d'Art
Occidental à Tokyo (Sérullaz, Mémorial,
1963, nº 443, repr. — Sérullaz, 1980-1981,
nº 393, repr.).*

405

LISIÈRE DE FORÊT

Mine de plomb. H. 0,120; L. 0,185.
Daté à la mine de plomb : *53.*

402

400

401

404

40

HISTORIQUE

Atelier Delacroix; vente 1864, sans doute partie du n° 603 (46 feuilles). — E. Moreau-Nélaton; legs en 1927 (L. 1886a).
Inventaire *RF 9494*.

BIBLIOGRAPHIE

Journal, II, p. 83. — Robaut, 1885, sans doute partie du n° 1812. — Moreau-Nélaton, 1916, fig. 339. — Sérullaz, *Mémorial*, 1963, n° 444, repr.

EXPOSITIONS

Paris, Louvre, 1930, n° 495. — Paris, Louvre, 1963, n° 433.

On peut localiser et dater ce dessin très exactement. Il s'agit de la forêt de Sénart vers Draveil dessinée le dimanche 9 octobre 1853. En effet, Delacroix écrit à cette date dans son *Journal* (II, p. 82), se trouvant à Champrosay : « *Sorti vers la partie de Draveil. Fait un grand tour en contournant la forêt et revenu par les environs du chêne Prieur* » ; le lendemain 10 octobre, l'artiste ajoute (p. 83) : « *Travaillé beaucoup le fond de la Sainte Anne sur un dessin d'arbres d'après nature, que j'ai fait dimanche, sur la lisière de la forêt de Draveil...* » ; et le mercredi 12 octobre, l'artiste confirme (pp. 84, 85) « *Dans la journée, travaillé un peu mollement et pourtant avec succès à la petite Sainte Anne. Le fond refait sur des arbres que j'ai dessinés il y a deux ou trois jours à la lisière de la forêt vers Draveil a changé tout ce tableau. Ce jeu de nature prise sur le fait, et qui pourtant s'encadre avec le reste, lui a donné un caractère.* » Et Delacroix, de la p. 85 à la p. 88, disserte longuement sur l'*emploi du modèle* et sur la nature observée et transposée.

Ce paysage, pris sur place dans la forêt, a donc servi de fond à la peinture de Delacroix intitulée *L'Éducation de la Vierge* ou la petite *Sainte Anne*, réplique totalement différente de la peinture représentant également *L'Éducation de la Vierge* ou *Sainte Anne*, peinte en 1842 et conservée à Paris dans une collection particulière (Sérullaz, *Mémorial*, 1963, n° 311, repr.).

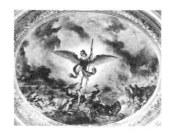

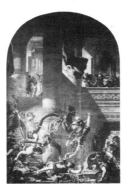

DÉCORATION DE LA CHAPELLE DES SAINTS-ANGES A L'ÉGLISE SAINT-SULPICE
(1850-1861)

Dès 1847, il fut question de confier à Delacroix une décoration à Saint-Sulpice. Il s'agit d'abord du transept près d'une chapelle que Delacroix ne visite que le 2 mars 1849 (cf. « Journal », I, p. 267). Cette chapelle, la première à droite en entrant, devait primitivement contenir les fonds baptismaux ainsi que le stipule l'arrêté en date du 28 avril 1849, chargeant Delacroix de cette décoration pour la

somme de 26 826 francs, payables mi-partie par le Ministère de l'Intérieur, mi-partie par la Ville de Paris.

La chapelle va changer de vocable et Delacroix restera longtemps dans l'incertitude quant au choix des sujets. Enfin le 2 octobre 1849, on décide de la consacrer aux Saints-Anges (« Journal », I, p. 310). L'artiste va représenter au plafond : l'« archange Saint Michel terrassant le démon » (toile marouflée ovale : H. 3,84; L. 5,75) et sur les murs latéraux « Héliodore chassé du temple » et « la lutte de Jacob avec l'Ange » (peintures à l'huile et à la cire, sur le mur : H. 7,15; L. 4,85). Il se fit aider ici encore par son collaborateur Pierre Andrieu, et par Louis Boulangé pour les ornements. Ajournée par des commandes plus urgentes, la Galerie d'Apollon au Louvre en 1850, le Salon de la Paix à l'Hôtel de Ville, en 1852, la chapelle des Saints-Anges ne sera achevée et visible que le 31 juillet 1861. Les invitations imprimées envoyées par Delacroix contenaient la description suivante :

« Plafond ». L'archange saint Michel terrassant le démon.

« Tableau de droite ». Héliodore chassé du temple. S'étant présenté avec ses gardes pour en enlever les trésors, il est tout à coup renversé par un cavalier mystérieux : en même temps, deux envoyés célestes se précipitent sur lui et le battent de verges avec furie, jusqu'à ce qu'il soit rejeté hors de l'enceinte sacrée.

« Tableau de gauche ». La lutte de Jacob avec l'ange. Jacob accompagne les troupeaux et autres présents à l'aide desquels il espère fléchir la colère de son frère Esaü. Un étranger se présente qui arrête ses pas et engage avec lui une lutte opiniâtre, laquelle ne se termine qu'au moment où Jacob, touché au nerf de la cuisse par son adversaire, se trouve réduit à l'impuissance. Cette lutte est regardée, par les livres saints, comme un emblème des épreuves que Dieu envoie quelquefois à ses élus ». — *(Sérullaz, Peintures Murales, 1963, pp. 149 à 182, pl. 111 à 125 — Sérullaz, Mémorial, 1963, pp. 391 à 402).*

406

DEUX PROJETS DE DÉCORATIONS AVEC DIVERS PERSONNAGES

Mine de plomb. H. 0,280; L. 0,180.
Annotation à la mine de plomb : *le cavalier sans bride.*

406

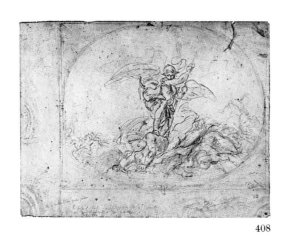

408

407

410

409

412

411

413

414

HISTORIQUE
Darcy (L. 652F). — Cailac. — Acquis en 1932 (L. 1886a).
Inventaire *RF 24215*.
BIBLIOGRAPHIE
Sérullaz, *Mémorial*, 1963, n° 511, repr.
EXPOSITIONS
Paris, Louvre, 1963, n° 514.

Dans la partie supérieure de la feuille, croquis sommaire et première pensée pour *Héliodore chassé du Temple*, et détail du personnage d'Héliodore. Dans la partie inférieure et dans le sens de la largeur de la feuille, peut-être une première pensée pour la *Lutte de Jacob avec l'Ange*, mais il pourrait aussi s'agir d'un *Adam et Ève chassés du Paradis*, sujet qui semble avoir été un moment envisagé pour le décor de la chapelle (cf. Prat, 1979, p. 102, fig. 4, et le dessin RF 9402).

407

ADAM ET ÈVE CHASSÉS DU PARADIS

Mine de plomb, sur papier calque contre-collé. H. 0,247; L. 0,198.
HISTORIQUE
Atelier Delacroix; vente 1864, sans doute partie du n° 375 (21 feuilles). — E. Moreau-Nélaton; legs en 1927 (L. 1886a).
Inventaire *RF 9402*.
BIBLIOGRAPHIE
Robaut, 1885, n° 855, repr.
EXPOSITIONS
Paris, Palais-Bourbon, 1935, n° 16. — Paris, Palais-Bourbon, 1957, n° 15.

Cette étude représentant Adam et Ève chassés du Paradis, semble inspirée d'une peinture du Cavalier d'Arpin conservée au Louvre et constitue sans doute une première pensée pour la décoration de l'Église Saint-Sulpice. Le Musée d'Amiens conserve en effet un dessin de même sujet dont la forme évoque celle des peintures de la chapelle des Saints-Anges (Prat, 1979, p. 102, fig. 4).
Voir aussi le dessin RF 24215.

408

L'ARCHANGE SAINT MICHEL TERRASSANT LE DÉMON

Mine de plomb. H. 0,393; L. 0,510.
Annotations à la mine de plomb : *ceci plus rapproché - sur le même plan que Satan - le soleil chasse les illusions de la nuit et vivifie la nature - ou le remonter un peu.*
HISTORIQUE
Atelier Delacroix; vente 1864, sans doute partie du n° 296 (22 feuilles). — E. Moreau-Nélaton; legs en 1927 (L. 1886a).
Inventaire *RF 9514*.
BIBLIOGRAPHIE
Robaut, 1885, sans doute partie du n° 1787.

EXPOSITIONS
Paris, Louvre, 1930, n° 503 A.

Projet avec variantes, pour l'*Archange Saint Michel terrassant le démon*.
Cette étude est à rapprocher de plusieurs compositions de même sujet, l'une, à la mine de plomb, conservée au Fogg Art Museum de Cambridge (Sérullaz, *Mémorial*, 1963, n° 522, repr.), une autre aux deux crayons et lavis, (n° 295 de la vente posthume et vendue à Cadart; Robaut, n° 1288, repr.), la troisième conservée au Musée Bonnat à Bayonne (Cat. exp. Bayonne, 1963, n° 26, pl. XII).

409

L'ARCHANGE SAINT MICHEL TERRASSANT LE DÉMON

Mine de plomb. H. 0,298; L. 0,216.
HISTORIQUE
Atelier Delacroix; vente 1864, sans doute partie du n° 296 (22 feuilles). — E. Moreau-Nélaton; legs en 1927 (L. 1886a).
Inventaire *RF 9535*.
BIBLIOGRAPHIE
Robaut, 1885, sans doute partie du n° 1787. — Sérullaz, *Mémorial*, 1963, n° 420, repr.
EXPOSITIONS
Paris, Louvre, 1963, n° 509.

Rapide esquisse inscrite dans un ovale, avec variantes, pour *Saint Michel terrassant le démon*.
En bas, croquis pour le démon.

410

FIGURE AILÉE PIÉTINANT DES PERSONNAGES ÉTENDUS AU PREMIER PLAN

Mine de plomb. H. 0,133; L. 0,207.
HISTORIQUE
Darcy (L. 652F). — Cailac. — Acquis en 1932 (L. 1886a).
Inventaire *RF 24214*.
BIBLIOGRAPHIE
Sérullaz, *Mémorial*, 1963, n° 519, repr.
EXPOSITIONS
Paris, Louvre, 1963, n° 508.

Croquis sommaire et première pensée pour *Saint Michel terrassant le démon*, avec indication de l'ovale du plafond de la chapelle.

411

DEUX ÉTUDES DE PERSONNAGE COURONNÉ

Plume et encre brune. H. 0,212; L. 0,134.
HISTORIQUE
E. Moreau-Nélaton; legs en 1927 (L. 1886a).
Inventaire *RF 9596*.

Étude — avec légères variantes — pour le démon abattu par l'archange Saint Michel, au centre du plafond de la chapelle des Saints-Anges.

412

JAMBES ET AILES D'UN PERSONNAGE

Pinceau, aquarelle et encre de chine. H. 0,300; L. 0,215. Sur deux feuilles accolées.
HISTORIQUE
E. Moreau-Nélaton; legs en 1927 (L. 1886a).
Inventaire *RF 10008*.

La technique et le traitement sont assez inhabituels chez Delacroix, mais nous pensons néanmoins qu'il s'agit d'une œuvre du maître. Bien que le dessin soit coupé, on peut supposer qu'il constitue une étude pour le démon terrassé par l'archange Saint Michel, pour le plafond de la chapelle des Saints-Anges.

413

DEUX PERSONNAGES RAMPANT A TERRE

Plume et encre brune. H. 0,189; L. 0,183.
HISTORIQUE
Atelier Delacroix; vente 1864, sans doute partie du n° 296 (22 feuilles). — E. Moreau-Nélaton; legs en 1927 (L. 1886a).
Inventaire *RF 10039*.
BIBLIOGRAPHIE
Robaut, 1885, sans doute partie du n° 1787.

Recherches pour les démons terrassés par l'archange Saint Michel en vue du plafond de la chapelle des Saints-Anges, encore très éloignées de la composition définitive.

414

PERSONNAGES RAMPANT A TERRE

Plume et encre brune, sur papier calque contre-collé. H. 0,146; L. 0,288.
Au verso, traces de croquis à la mine de plomb.
HISTORIQUE
Atelier Delacroix; vente 1864, sans doute partie du n° 296 (22 feuilles). — E. Moreau-Nélaton; legs en 1927 (L. 1886a).
Inventaire *RF 9985*.
BIBLIOGRAPHIE
Robaut, 1885, sans doute partie du n° 1787.

Très vraisemblablement projets pour les démons terrassés sur le sol par l'archange Saint Michel, en dépit des différences par rapport à la composition définitive.

416

417

418

419

420

421

422

423

415

PERSONNAGE A TERRE, RAMPANT VERS L'AVANT

Mine de plomb, sur papier calque contre-collé. H. 0,134; L. 0,187.

HISTORIQUE
Atelier Delacroix; vente 1864, sans doute partie du n° 296 (22 feuilles). — E. Moreau-Nélaton; legs en 1927 (L. 1886a).
Inventaire *RF 9986*.

BIBLIOGRAPHIE
Robaut, 1885, sans doute partie du n° 1787.

Très vraisemblablement projet pour un des démons terrassés sur le sol par l'archange Saint Michel en vue du plafond de la chapelle des Saints-Anges, encore très différent de la composition définitive.

416

DEUX ÉTUDES DE PUTTI, L'UN TENANT UN ENCENSOIR, L'AUTRE UNE HARPE

Mine de plomb, sur papier calque contre-collé. H. 0,147; L. 0,265.
Annotation à la mine de plomb : *tromp*(ette?).

HISTORIQUE
Atelier Delacroix; vente 1864, sans doute partie du n° 300 (16 feuilles). — E. Moreau-Nélaton; legs en 1927 (L. 1886a).
Inventaire *RF 9516*.

BIBLIOGRAPHIE
Robaut, 1885, sans doute partie du n° 1789 (toutefois, au n° 1338, Robaut reproduit, parmi neuf croquis d'anges pour le plafond ayant appartenu à M. Andrieu, ces deux croquis).

Deux études pour les anges des écoinçons du plafond de la chapelle des Saints-Anges. Les deux figures sont inversées (rappelons qu'elles sont sur calque) par rapport aux figures correspondantes reproduites dans Robaut (1885, n°s 1342 et 1345).

417

CAVALIER ENTOURÉ DE DEUX FIGURES VOLANTES FUSTIGEANT UN HOMME A TERRE

Mine de plomb, sur papier calque contre-collé. H. 0,229; L. 0,288.

HISTORIQUE
E. Moreau-Nélaton; legs en 1927 (L. 1886a).
Inventaire *RF 9515*.

BIBLIOGRAPHIE
Sérullaz, *Mémorial*, 1963, n° 513, repr.

EXPOSITIONS
Paris, Louvre, 1930, n° 503. — Paris, Louvre, 1963, n° 515.

Étude pour les trois anges frappant Héliodore étendu à terre, pour l'*Héliodore chassé du temple*.
A comparer au dessin RF 23322.

418

CAVALIER AILÉ ENTOURÉ DE DEUX FIGURES VOLANTES FUSTIGEANT UN HOMME A TERRE

Mine de plomb, sur papier calque contre-collé. H. 0,297; L. 0,317.

HISTORIQUE
Atelier Delacroix; vente 1864, sans doute partie du n° 298 (14 feuilles). — Raymond Koechlin; legs en 1933 (L. 1886a).
Inventaire *RF 23322*.

BIBLIOGRAPHIE
Robaut, 1885, sans doute partie du n° 1331. — Escholier, 1929, repr. p. 88. — Huyghe, 1964, n° 309, p. 427, pl. 309.

EXPOSITIONS
Paris, Louvre, 1930, n° 502. — Zurich, 1939, n° 278. — Bâle, 1939, n° 164. — Paris, Palais du Luxembourg, 1963, n° 22. — Nancy, 1978, n° 78. — Paris, Louvre, 1982, n° 276.

Étude pour le groupe au premier plan d'*Héliodore chassé du temple*. A comparer avec un dessin de composition et de dimensions presqu'identiques, ayant appartenu au peintre Paul Huet (Robaut, 1885, n° 1335, repr.).

419

DOUBLE ÉTUDE D'UN HOMME AGENOUILLÉ, LEVANT LE BRAS DROIT

Mine de plomb. H. 0,135; L. 0,206.

HISTORIQUE
Darcy (L. 652F). — Cailac. — Acquis en 1932 (L. 1886a).
Inventaire *RF 24213*.

Vraisemblablement, études avec variantes, pour le personnage en bas à droite, au premier plan de l'*Héliodore chassé du temple*.

420

MOTIFS ARCHITECTURAUX AVEC COLONNES ET DRAPERIES

Mine de plomb. H. 0,312; L. 0,213.

HISTORIQUE
Atelier Delacroix; vente 1864, sans doute partie du n° 301 (30 feuilles). — E. Moreau-Nélaton; legs en 1927 (L. 1886a).
Inventaire *RF 9517*.

BIBLIOGRAPHIE
Robaut, 1885, sans doute partie du n° 1788. — Sérullaz, *Mémorial*, 1963, n° 514, repr.

EXPOSITIONS
Paris, Louvre, 1963, n° 516. — Paris, Louvre, 1982, n° 277.

Études pour la partie supérieure de l'*Héliodore chassé du temple*.

421

ÉTUDES DE MOTIFS ARCHITECTURAUX

Mine de plomb. H. 0,198; L. 0,301.
Annotations à la mine de plomb : *au milieu de la poutre, de chaque côté*.

HISTORIQUE
Atelier Delacroix; vente 1864, sans doute partie du n° 301 (30 feuilles). — E. Moreau-Nélaton; legs en 1927 (L. 1886a).
Inventaire *RF 9518*.

BIBLIOGRAPHIE
Robaut, 1885, sans doute partie du n° 1788. — Sérullaz, *Mémorial*, 1963, n° 515, repr.

EXPOSITIONS
Paris, Louvre, 1963, n° 517.

Recherches pour le décor architectural de l'*Héliodore chassé du temple*.

422

ÉTUDES DE MOTIFS ARCHITECTURAUX

Mine de plomb. H. 0,198; L. 0,303.

HISTORIQUE
Atelier Delacroix; vente 1864, sans doute partie du n° 301 (30 feuilles). — E. Moreau-Nélaton; legs en 1927 (L. 1886a).
Inventaire *RF 9521*.

BIBLIOGRAPHIE
Robaut, 1885, sans doute partie du n° 1788.

Cette feuille fait partie des recherches pour le décor architectural de l'*Héliodore chassé du temple*.

423

FEUILLE D'ÉTUDES D'ORNEMENTS

Mine de plomb. H. 0,253; L. 0,394.
Annotation à la plume, d'une main étrangère : *N° 339*.

HISTORIQUE
Atelier Delacroix; vente 1864, sans doute partie du n° 301 (30 feuilles). — E. Moreau-Nélaton; legs en 1927 (L. 1886a).
Inventaire *RF 9522*.

BIBLIOGRAPHIE
Robaut, 1885, sans doute partie du n° 1788.

EXPOSITIONS
Paris, Louvre, 1930, n° 500.

Croquis de bijoux, de boucles de ceinture, fragments de colonnes ornées faisant partie des recherches en vue de l'*Héliodore chassé du temple*.

424

ÉTUDES DE MOTIFS DÉCORATIFS

Mine de plomb. H. 0,212; L. 0,133.

HISTORIQUE
Atelier Delacroix; vente 1864, sans doute partie du n° 301 (30 feuilles). — E. Moreau-Nélaton; legs en 1927 (L. 1886a).
Inventaire *RF 9538*.

424

425

426

426 v

427

428

429

430

204

BIBLIOGRAPHIE
Robaut, 1885, sans doute partie du nº 1788.

Études pour les colonnes faisant partie du décor architectural d'*Héliodore chassé du temple*. Six autres études similaires sont conservées au Louvre (RF 9519, RF 9520, RF 9536, RF 9537, RF 9539, RF 9540).

425

FRAGMENTS DE COLONNES ORNÉES

Mine de plomb. H. 0,215; L. 0,315.
Annotation à la mine de plomb : *manteau*.
HISTORIQUE
Atelier Delacroix; vente 1864, sans doute partie du nº 301 (30 feuilles). — E. Moreau-Nélaton; legs en 1927 (L. 1886a).
Inventaire *RF 9519*.
BIBLIOGRAPHIE
Robaut, 1885, sans doute partie du nº 1788.
EXPOSITIONS
Paris, Palais du Luxembourg, 1963, nº 25.

A comparer aux dessins RF 9520 et RF 9536 à RF 9540 inclus.

426

ÉTUDES POUR LA DÉCORATION D'UNE COLONNE

Mine de plomb. H. 0,205; L. 0,132.
Au verso, trois études de motifs décoratifs, à la mine de plomb. Annotation à la plume, d'une main étrangère : *Nº 333*.
HISTORIQUE
Atelier Delacroix; vente 1864, sans doute partie du nº 301 (30 feuilles). — E. Moreau-Nélaton; legs en 1927 (L. 1886a).
Inventaire *RF 9520*.
BIBLIOGRAPHIE
Robaut, 1885, sans doute partie du nº 1788.

Voir les dessins RF 9538, RF 9519, etc.

427

ÉTUDES POUR LA DÉCORATION D'UNE COLONNE

Mine de plomb. H. 0,205; L. 0,134.

HISTORIQUE
Atelier Delacroix; vente 1864, sans doute partie du nº 301 (30 feuilles). — E. Moreau-Nélaton; legs en 1927 (L. 1886a).
Inventaire *RF 9536*.
BIBLIOGRAPHIE
Robaut, 1885, sans doute partie du nº 1788.

Voir les dessins RF 9538, RF 9519, etc.

428

ÉTUDES DE DÉCORATIONS DE COLONNES

Mine de plomb. H. 0,206; L. 0,133.
HISTORIQUE
Atelier Delacroix; vente 1864, sans doute partie du nº 301 (30 feuilles). — E. Moreau-Nélaton; legs en 1927 (L. 1886a).
Inventaire *RF 9537*.
BIBLIOGRAPHIE
Robaut, 1885, sans doute partie du nº 1788.
— Sérullaz, *Mémorial*, 1963, nº 516, repr.
EXPOSITIONS
Paris, Louvre, 1963, nº 518.

Voir les dessins RF 9538, RF 9519, etc.

429

ÉTUDES DE DÉCORATIONS DE COLONNES

Mine de plomb. H. 0,206; L. 0,133.
HISTORIQUE
Atelier Delacroix; vente 1864, sans doute partie du nº 301 (30 feuilles). — E. Moreau-Nélaton; legs en 1927 (L. 1886a).
Inventaie *RF 9539*.
BIBLIOGRAPHIE
Robaut, 1885, sans doute partie du nº 1788.

Voir les dessins RF 9538, RF 9519, etc.

430

ÉTUDES DE DÉCORATIONS DE COLONNES

Plume et encre brune, mine de plomb. H. 0,212; L. 0,133.
Annotations à la mine de plomb : *à Langlois* - *à Mr Lamey*.

HISTORIQUE
Atelier Delacroix; vente 1864, sans doute partie du nº 301 (30 feuilles). — E. Moreau-Nélaton; legs en 1927 (L. 1886a).
Inventaire *RF 9540*.
BIBLIOGRAPHIE
Robaut, 1885, sans doute partie du nº 1788.

Voir les dessins RF 9538, RF 9519, etc.

431

DEUX ÉTUDES D'ENCENSOIR

Mine de plomb. H. 0,256; L. 0,391.
Daté à la mine de plomb : *16 mars 61*.
HISTORIQUE
Atelier Delacroix; vente 1864, sans doute partie du nº 301 (30 feuilles). — E. Moreau-Nélaton; legs en 1927 (L. 1886a).
Inventaire *RF 9523*.
BIBLIOGRAPHIE
Robaut, 1885, sans doute partie du nº 1788.
EXPOSITIONS
Paris, Palais du Luxembourg, 1963, nº 26.
— Paris, Louvre, 1982, nº 278.

Ces deux études se rapportent à l'encensoir visible au premier plan à l'extrême droite d'*Héliodore chassé du temple*. Rappelons que la chapelle des Saints-Anges fut achevée — et visible — le 31 juillet 1861.

MICHEL ANGE DANS SON ATELIER
(vers 1849-1853)
Peinture conservée au Musée Fabre, à Montpellier (Sérullaz, 1980-1981, nº 319, repr.).

431

432

HOMME BARBU
LE GENOU GAUCHE
SUR UN TABOURET

Mine de plomb. H. 0,287; L. 0,209.

HISTORIQUE

E. Moreau-Nélaton; legs en 1927 (L. 1886a).
Inventaire *RF 9911*.

Peut-être une première pensée pour *Michel-Ange dans son atelier*, car le personnage semble tenir un crayon ou un ciseau de la main droite? On retrouve dans la peinture un tabouret identique, mais la figure de Michel-Ange est très différente.

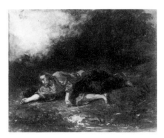

LE CHRIST AU JARDIN
DES OLIVIERS
(1851)

Peinture signée et datée 1851 et conservée au Rijksmuseum d'Amsterdam (Sérullaz, Mémorial, 1963, n° 427, repr. — Sérullaz, 1980-1981, n° 337, repr.).

433

LE CHRIST AU JARDIN
DES OLIVIERS

Mine de plomb, sur papier calque. H. 0,243; L. 0,320.

HISTORIQUE

Atelier Delacroix; vente 1864, sans doute partie du n° 311 (16 feuilles). — A. Robaut

(code au verso). — E. Moreau-Nélaton; legs en 1927 (L. 1886a).
Inventaire *RF 9223*.

BIBLIOGRAPHIE

Robaut, 1885, n° 179. — Badt, 1946, n° 9, pl. 9. — Sérullaz, 1952, n° 79, pl. XLVI. — Sérullaz, *Mémorial*, 1963, n° 428, repr.

EXPOSITIONS

Paris, Louvre, 1930, n° 530. — Paris, Louvre, 1956, n° 79, repr. — Paris, Louvre, 1963, n° 425. — Paris, Louvre, 1982, n° 61.

Robaut, dans son catalogue (1885), a situé le dessin en 1827, le considérant comme un projet pour la peinture exposée cette année-là au Salon et conservée à l'Église Saint-Paul-Saint-Louis. Pour des raisons de style, cette date ne nous paraît pas devoir être retenue.

Par contre, l'attitude et la position du Christ nous incitent à penser qu'il s'agit là d'une étude — bien qu'inversée par rapport à la peinture (mais le dessin est un calque) — pour le tableau du Rijksmuseum d'Amsterdam.

MARPHISE
(1852)

Peinture signée et datée 1852. Walters Art Gallery, Baltimore. Sujet tiré du Roland furieux de l'Arioste, chant XX, stances 108 à 116 (Sérullaz, Mémorial, 1963, n° 429, repr. — Sérullaz, 1980-1981, n° 341, repr.).

434

DEUX ÉTUDES DE FEMMES
NUES VUES DE DOS

Mine de plomb. H. 0,025; L. 0,133.
Daté à la mine de plomb : *20 fr* (février) *63* (rajouté par une main étrangère).

HISTORIQUE

Atelier Delacroix; vente 1864. — E. Moreau-Nélaton; legs en 1927 (L. 1886a).
Inventaire *RF 9551*.

EXPOSITIONS

Paris, Louvre, 1930, n° 570.

La destination de cette double étude est bien difficile à déterminer. Il faut tout d'abord préciser que la date du 20 février est bien de la main de Delacroix — celle de 63 ayant été rajoutée ultérieurement par une main étrangère — et qu'il doit s'agir ici du 20 février 1850. Cette date nous reporterait alors à la décoration du plafond de la galerie d'Apollon au Louvre et l'on pourrait admettre que l'étude de femme nue constitue un premier projet pour le personnage de *Junon*, en haut à droite de la décoration : si l'attitude est très différente, il existe cependant certaines analogies de style. Mais cette date peut correspondre également à l'ébauche d'une peinture dont Delacroix parle dès le 14 février 1850 : « *Travaillé à la femme impertinente* » (*Journal*, I, pp. 340 et 341) et dont il reparle plus tard, le 13 mai 1851 (*Journal*, I, p. 435). Or, nous avons suggéré dans le *Mémorial* (1963, n° 429), que Delacroix devait très vraisemblablement faire allusion à *Marphise*, peinture tirée du *Roland furieux* de l'Arioste (chant XX, stances 108 à 116) datée de 1852 et conservée à la Walters Art Gallery de Baltimore.

Faute de précisions supplémentaires, nous avons donc préféré mettre le dessin en rapport avec cette peinture.

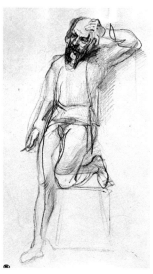

432

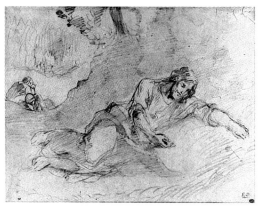

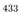

433

434

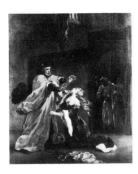

**DESDÉMONE MAUDITE
PAR SON PÈRE**
(1852)

Peinture signée et datée 1852. Musée des Beaux-Arts, Reims. Sujet tiré d'Othello de Shakespeare, acte I, scène III, et de l'opéra de Rossini, Otello, acte II, scène VI (Sérullaz, Mémorial, 1963, n° 431, repr. — Sérullaz, 1980-1981, n° 340, repr.).

435

**JEUNE FEMME AGENOUILLÉE
DEVANT UN VIEILLARD QUI
LA REPOUSSE**

Mine de plomb, sur papier beige. H. 0,244; L. 0,284.

HISTORIQUE
Atelier Delacroix; vente 1864, sans doute partie du n° 359 bis (5 feuilles) et probablement ne formant qu'un seul dessin avec le RF 10041 (cf. Robaut, 1885, n° 1763). — Arosa; vente, Paris, 27-28 février 1884, n° 141 ou partie du n° 165 bis? — Dr. Suchet. — E. Moreau-Nélaton; legs en 1927 (L. 1886a).
Inventaire *RF 9360*.

BIBLIOGRAPHIE
Robaut, 1885, n° 1690? (avec des dimensions légèrement différentes). — Sérullaz, *Mémorial*, 1963, n° 432, repr.

EXPOSITIONS
Paris, Louvre, 1930, n° 487. — Paris, Louvre, 1963, n° 429. — Paris, Louvre, 1982, n° 93.

Étude avec variantes pour *Desdémone maudite par son père* : dans la peinture,

le père de Desdémone ne pose pas sa main sur l'épaule de sa fille. Le sujet est une fois encore (voir RF 9528, RF 9455 et RF 9221) inspiré de l'*Othello* de Shakespeare (acte I, scène III) et de l'opéra de Rossini (acte II, scène VI) que Delacroix était allé voir en compagnie de Mme de Forget le 30 mars 1847 (*Journal*, I, p. 211).
Cette étude est très proche d'un dessin à la plume ayant appartenu à Robaut (1885, n° 699) et que celui-ci vendit 500 F à Chéramy (Robaut, annoté n° 699; vente Chéramy, 5-7 mai 1907, n° 305). Notre dessin doit être celui que Robaut catalogue au n° 1960 et qu'il date de 1839 (avec cependant des dimensions différentes).

436

**GROUPE DE TROIS HOMMES
DEBOUT, VÊTUS
A L'ORIENTALE**

Mine de plomb. H. 0,273; L. 0,149.
Annotations à la mine de plomb : *Imogène endormie - Cymbeline Marmion la jeune femme devant les juges - Marguerite seule - Desdémone et la servante - en haut d'un escalier.*

HISTORIQUE
Atelier Delacroix; vente 1864, sans doute partie du n° 359 bis (5 feuilles) et probablement partie du dessin RF 9360 (cf. Robaut, 1885, n° 1763). — Arosa; vente, Paris, 27-28 février 1884, n° 141 ou partie du n° 165 bis? — Dr. Suchet — E. Moreau-Nélaton; legs en 1927 (L. 1886a).
Inventaire *RF 10041*.

BIBLIOGRAPHIE
Robaut, 1885, n° 1763, repr. (avec comme dimensions : H. 0,220; L. 0,150).

EXPOSITIONS
Paris, Louvre, 1982, n° 95.

Ce dessin est incontestablement une étude pour le groupe d'Othello et ses amis, au second plan à droite de la peinture du Musée de Reims. Il doit s'agir de celui catalogué et reproduit

par Robaut (1885, n° 1763) comme provenant de la collection Arosa et ayant figuré dans la vente de celle-ci (février 1884), inclus dans un album factice acquis par le docteur Suchet. Robaut signale également que le dessin qu'il reproduit se trouvait sur le côté d'une feuille portant pour sujet principal un autre dessin au crayon, première pensée pour *Desdémone maudite par son père*. Certaines taches d'humidité qui coïncident entre ce dessin et celui représentant Desdémone maudite par son père (RF 9360), au demeurant exécutés sur le même papier, étayent l'idée que les deux dessins n'en formaient en réalité qu'un seul, offrant une composition pratiquement conforme à la peinture, sauf pour le groupe d'Othello et ses amis, finalement repoussé à l'arrière-plan dans l'encadrement d'une porte.
A noter que l'on trouve sur une feuille d'études de félins conservée au Musée Boymans à Rotterdam (inventaire F 11161, verso) un petit croquis dans un ovale pour ce même groupe d'Othello et ses amis.

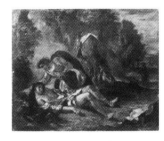

LE BON SAMARITAIN
(1852)

Peinture signée et datée 1852, conservée au Victoria and Albert Museum de Londres (Sérullaz, 1980-1981, n° 343, repr.).

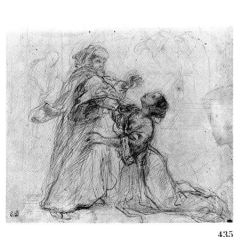

435

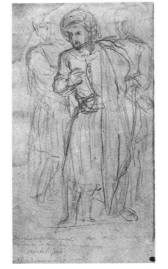

436

437

437

DOUBLE ÉTUDE
D'UN PERSONNAGE
SECOURANT UN BLESSÉ

Mine de plomb. H. 0,232; L. 0,268.
HISTORIQUE
E. Moreau-Nélaton; legs en 1927 (L. 1886a).
Inventaire *RF 9379*.

A notre avis, cette feuille d'études peut être mise en rapport avec la peinture représentant *Le Bon Samaritain* ayant appartenu à Arosa.

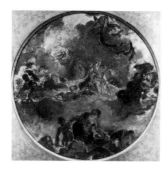

DÉCORATION DU SALON
DE LA PAIX
A L'HOTEL DE VILLE
(1852-1854)

En octobre 1851, alors qu'il venait à peine de terminer le plafond central de la Galerie d'Apollon au Louvre, Delacroix pensait déjà à une nouvelle décoration : celle du Salon de la Paix à l'Hôtel de Ville. Nous ignorons la date exacte de l'arrêté lui attribuant cette commande pour la somme de 30 000 francs, les archives ayant disparu dans l'incendie de la Commune qui, le 24 mai 1871, détruisit l'œuvre elle-même. Le plafond circulaire (diamètre 5 m) représentait « La Paix vient consoler les hommes et ramène l'abondance »; les huit caissons rectangulaires (H. 1,05 m; L. 2,35 m) qui le flanquaient étaient consacrés respectivement à Cérès, la Muse Clio, Bacchus,

Vénus, Mercure, Neptune, Minerve et Mars. Sur les onze tympans cintrés (H. 1,20; L. 2,35) qui formaient frise entre les portes, les fenêtres et la haute cheminée, se déroulaient des épisodes de la Vie d'Hercule, dont voici le détail : Premier tympan. « Hercule à sa naissance recueilli par Junon et Minerve ». Deuxième tympan. « Hercule entre le vice et la vertu ». Troisième tympan. « Hercule écorche le lion de Némée ». Quatrième tympan. « Hercule rapporte sur ses épaules le sanglier d'Erymanthe ». Cinquième tympan. « Hercule, vainqueur d'Hippolyte ». Sixième tympan. « Hercule délivre Hésione ». Septième tympan. « Hercule tue le centaure Nessus ». Huitième tympan. « Hercule enchaîne Nérée ». Neuvième tympan. « Hercule étouffe Antée ». Dixième tympan. « Hercule ramène Alceste du fond des enfers ». Onzième tympan. « Hercule au pied des colonnes ».
Delacroix est à l'œuvre dès février 1852 et il a encore recours à l'aide de Pierre Andrieu. Le mardi 19 octobre 1852, le travail de l'atelier est terminé et les toiles prêtes à être marouflées. Mais Delacroix effectue des retouches sur place qui dureront jusqu'au printemps 1854 et c'est seulement au début de mars 1854 que l'artiste pourra montrer son œuvre définitivement

achevée (Sérullaz, Peintures Murales, 1963, pp. 129 à 148. — Sérullaz, Mémorial, 1963, pp. 348-349).

438

PROJET DE PLAFOND :
GROUPE DE PERSONNAGES
DANS UN CERCLE

Mine de plomb. H. 0,495; L. 0,400.
Sur deux feuilles de papier juxtaposées au centre et collées en plein.
Annotations à la mine de plomb : *la Paix vient consoler - verse l'abondance sur la terre (barré) - est ce parce que la coupole M (?) se compose de l'élite du commer (ce) et de la magistrature que l'on dit que le sentiment n'y est pas etc.*
HISTORIQUE
Atelier Delacroix; vente, 1864. — Vente, Paris, 6 novembre 1979, n° 17; acquis à cette vente (L. 1886a).
Inventaire *RF 37702*.

Première pensée pour le plafond circulaire du Salon de la Paix. On dis-

438

439

tingue essentiellement, en bas, le groupe de « la Terre éplorée levant les yeux au ciel pour en obtenir la fin de ses malheurs » et au-dessus le groupe de Cérès et de la Paix dont la disposition est très différente de celle finalement adoptée.

En haut, à droite, recherche pour la figure de la Paix tenant la corne d'abondance.

439
ÉTUDES D'AMOUR VOLANT

Mine de plomb. H. 0,275; L. 0,220.

HISTORIQUE
Cachet dit d'Andrieu (L. 838). — E. Moreau-Nélaton; legs en 1927 (L. 1886a). Inventaire *RF 9949.*

Croquis pour les amours au centre et en haut du plafond circulaire du Salon de la Paix.

440
ÉTUDE DE BRAS ET DE TORSE

Mine de plomb. H. 0,259; L. 0,280.

Annotations à la mine de plomb : *hôtel de ville - l'homme du devant - Salon de la Paix - voir mon esquisse.*

HISTORIQUE
Atelier Delacroix; vente 1864, peut-être partie du nº 651 (150 feuilles, études d'objets, de mains, de bras...). — E. Moreau-Nélaton; legs en 1927 (L. 1886a). Inventaire *RF 9544.*

BIBLIOGRAPHIE
Robaut, 1885, peut-être partie du nº 1910. — Escholier, 1929, repr. p. 76. — Sérullaz, *Mémorial,* 1963, nº 460, repr.

EXPOSITIONS
Paris, Louvre, 1930, nº 479. — Paris, Palais du Luxembourg, 1936, nº 33. — Paris, Louvre, 1963, nº 455.

Étude de bras pour la figure du premier plan, en bas au centre du plafond circulaire représentant *La Paix vient consoler les hommes et ramène l'abondance.*

441
CINQ ÉTUDES DE PERSONNAGES A DEMI-NUS ET UN AMOUR VOLANT

Plume et encre brune, mine de plomb. H. 0,258; L. 0,396.
Annotations à la mine de plomb, d'une main étrangère : *hôtel de ville, 1855.*

HISTORIQUE
Atelier Delacroix; vente 1864. — E. Moreau-Nélaton; legs en 1927 (L. 1886a). Inventaire *RF 9543.*

BIBLIOGRAPHIE
Escholier, 1929, repr. p. 81. — Sérullaz, *Mémorial,* 1963, nº 463, repr.

EXPOSITIONS
Paris, Louvre, 1963, nº 458. — Paris, Louvre, 1982, nº 273.

Projets pour les caissons du plafond du Salon de la Paix à l'Hôtel de Ville, très différents des gravures subsistantes des œuvres détruites. Ces études seraient-elles pour les caissons de *Mercure,* de *Vénus* et peut-être de *Minerve?* L'annotation pourrait être de la main d'Andrieu, et la date de 1855 est inexacte.

442
DEUX HOMMES LUTTANT; LION DÉVORANT UN CAIMAN ET LION TUANT UNE CHÈVRE

Mine de plomb. H. 0,298; L. 0,200.
Annotations à la mine de plomb : *bleu-bleu-bleu-bleu.*

HISTORIQUE
Atelier Delacroix; vente 1864. — E. Moreau-Nélaton; legs en 1927 (L. 1886a). Inventaire *RF 10023.*

440

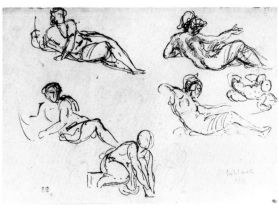

441

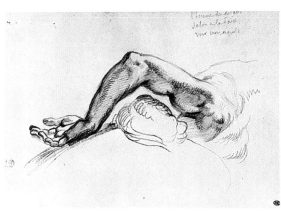

442

443

En haut de la feuille, deux études pour le huitième tympan du Salon de la Paix à l'Hôtel de Ville, consacré à *Hercule enchaînant Nérée.*
Dans la partie inférieure, croquis d'un *Lion dévorant un caïman* dans le sens inverse des deux peintures sur ce sujet : l'une de 1855 (Robaut, 1885, nº 1281) et l'autre de 1863 (Robaut, 1885, nº 1449).

443

HOMME NU ASSIS, ET DEUX ÉTUDES DE TÊTES

Plume et encre brune, sur papier bleu. H. 0,257; L. 0,195.

HISTORIQUE
Atelier Delacroix; vente 1864. — E. Moreau-Nélaton; legs en 1927 (L. 1886a). Inventaire *RF 9923.*

BIBLIOGRAPHIE
Huyghe, 1964, nº 307, p. 427, pl. 307.

L'homme nu pourrait être une recherche pour *Hercule entre le Vice et la Vertu,* sujet du deuxième tympan du Salon de la Paix.

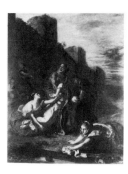

LE MARTYRE DE SAINT ÉTIENNE
(1853)

Peinture signée et datée 1853, exposée au Salon de 1853. Musée Municipal, Arras. (Sérullaz, Mémorial, 1963, nº 437, repr. — Sérullaz, 1980-1981, nº 378, repr.).

444

TROIS PERSONNAGES RELEVANT UN MORT AU PIED DE FORTIFICATIONS

Mine de plomb, sur papier calque contre-collé. H. 0,421; L. 0,335.

HISTORIQUE
Atelier Delacroix; vente 1864, sans doute partie du nº 360 (9 feuilles, adjugé 325 F à M. Detrimont). — Detrimont?; vente, Paris, 14-15 avril 1876, partie du nº 119? — E. Moreau-Nélaton; legs en 1927 (L. 1886a). Inventaire *RF 9460.*

BIBLIOGRAPHIE
Robaut, 1885, sans doute partie du nº 1777. — Sérullaz, *Mémorial,* 1963, nº 438, repr.

EXPOSITIONS
Paris, Louvre, 1930, nº 488. — Paris, Louvre, 1963, nº 435. — Paris, Louvre, 1982, nº 62.

Étude d'ensemble pour le *Martyre de Saint Étienne,* où l'on relève quelques légères variantes par rapport à la peinture, notamment dans les attitudes des deux hommes soutenant le corps du saint. Le premier plan avec les marches n'est pas indiqué ici.
Le Louvre possède un dessin pastellisé du même sujet (RF 9461) et deux autres études moins détaillées (RF 9941 et RF 31270).
Dès le 14 décembre 1847, Delacroix a l'idée de ce thème (*Journal,* I, p. 247) : « *Saint Étienne après son supplice recueilli par les saintes femmes et des disciples.* »

444

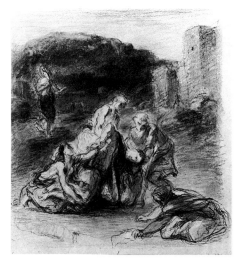

445

446

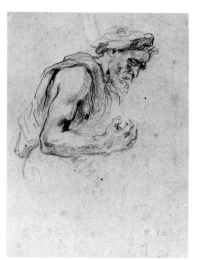

447

445

TROIS PERSONNAGES RELEVANT LE CORPS D'UN HOMME MORT

Crayon noir et pastel, sur traits de crayon noir, sur papier gris. H. 0,380; L. 0,345.

HISTORIQUE
E. Moreau-Nélaton; legs en 1927 (L. 1886a). Inventaire *RF 9461*.

EXPOSITIONS
Paris, Louvre, 1930, nº 489, repr. Album, p. 80. — Paris, Louvre, Cabinet des Dessins, 1963, nº 91, pl. XX.

Étude avec d'assez nombreuses variantes pour le *Martyre de Saint Étienne*.

446

FEUILLE D'ÉTUDES AVEC PERSONNAGES SOULEVANT UN MORT

Mine de plomb. H. 0,465; L. 0,230 (déchirure en bas à gauche).
Au verso, annotations.

HISTORIQUE
Atelier Delacroix; vente 1864, sans doute partie du nº 360 (9 feuilles). — E. Moreau-Nélaton; legs en 1927 (L. 1886a).
Inventaire *RF 9941*.

Recherches pour la partie gauche du *Martyre de Saint Étienne*.

447

VIEILLARD A MI-CORPS, DE PROFIL A DROITE

Mine de plomb. H. 0,311; L. 0,233.

HISTORIQUE
Atelier Delacroix; vente 1864, peut-être partie du nº 360 (9 feuilles). — Collection Marjolin-Scheffer; Psichari; vente Paris, 7 juin 1911, nº 36 (200 F). — Lung; legs en 1961 (L. 1886a).
Inventaire *RF 31270*.

Vraisemblablement étude pour le vieillard soutenant le corps de Saint Étienne, dans le *Martyre de Saint Étienne*.

L'attitude de ce personnage est ici assez différente de celle de la peinture, mais, par contre, pratiquement identique à celle qu'il présente dans le dessin d'ensemble RF 9460.

MARÉCHAL-FERRANT ARABE
(Vers 1853-1860)

Peinture. Collection A. K. Salomon, Cambridge (Mass. États-Unis; Georgel, 1975, nº 664, repr.). Réplique conservée au Louvre (Sérullaz, 1980-1981, nº 396, repr.).

448

DEUX ARABES FERRANT UN CHEVAL

Mine de plomb, sur papier calque. Mis au carreau à la craie blanche. H. 0,160; L. 0,260.

HISTOTIQUE
Atelier Delacroix; vente 1864, nº 423; acquis par Frédéric Reiset 385 F pour le Musée du Louvre (L. 1886a).
Inventaire *MI 891*.

BIBLIOGRAPHIE
Robaut, 1885, nº 1226.

EXPOSITIONS
Paris, Louvre, 1930, nº 492. — Paris, Atelier, 1934, nº 25. — Zurich, 1939, nº 275. — Bâle, 1939, nº 166. — Londres-Edimbourg, 1964, nº 177, pl. 96.

Étude pour la peinture située généralement en 1853 et pour sa réplique, exécutée vers 1853-1860, conservée au Louvre. Ce dessin fait partie des cinq dessins acquis à la vente posthume par Frédéric Reiset, alors conservateur des Dessins au Louvre, pour le Musée du Louvre.

SAMSON ET DALILA
(1854)

Peinture. Fondation O. Reinhart, Winterthur (Sérullaz, 1980-1981, nº 399, repr.).

449

DEUX ÉTUDES D'HOMME POSANT SA TÊTE SUR LES GENOUX D'UNE FEMME

Mine de plomb, sur papier calque contrecollé. H. 0,215; L. 0,298.
Annotation à la mine de plomb : *bon*.

HISTORIQUE
Atelier Delacroix; vente 1864, sans doute partie du nº 376 (25 feuilles). — E. Moreau-Nélaton; legs en 1927 (L. 1886a).
Inventaire *RF 9394*.

BIBLIOGRAPHIE
Robaut, 1885, nº 784 repr. (à l'année 1843 et sous le titre *Etudes de mouvements*) et nº 1239 repr. (à l'année 1854 et sous le bon titre *Samson et Dalila*). Dans les deux cas il s'agit du même dessin reproduit deux fois par Robaut.

EXPOSITIONS
Paris, Louvre, 1930, nº 505.

Études pour *Samson et Dalila*.
A comparer au dessin RF 9395, de même sujet.

450

HOMME NU POSANT SA TÊTE SUR LES GENOUX D'UNE FEMME

Mine de plomb, sur papier calque contrecollé. H. 0,203; L. 0,295.
Annotation à la mine de plomb : *Pantoufles*.

448

449

450

451

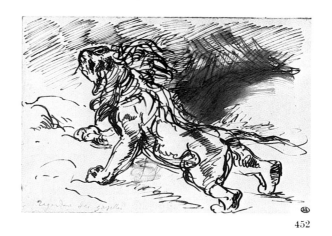

453

452

453 v

454

HISTORIQUE
Atelier Delacroix; vente 1864, sans doute partie du nº 376 (25 feuilles). — E. Moreau-Nélaton; legs en 1927 (L. 1886a).
Inventaire *RF 9395*.

EXPOSITIONS
Paris, Louvre, 1930, nº 504.

Étude pour le groupe principal de *Samson et Dalila* que l'artiste modifiera ultérieurement, relevant le buste de Dalila et changeant l'inclinaison de sa tête.
A comparer au dessin RF 9394 de même sujet.

LE CHRIST SUR LE LAC DE GENESARETH
(1854)

Peinture signée et datée 1854. Walters Art Gallery, Baltimore (Sérullaz, Mémorial, 1963, nº 450, repr. — Sérullaz, 1980-1981, nº 389, repr.).

451

LE CHRIST SUR LE LAC DE GENESARETH

Mine de plomb. H. 0,228; L. 0,351.

HISTORIQUE
Atelier Delacroix; vente 1864, sans doute partie du nº 363 (7 feuilles en 2 lots, adjugés 165 F à MM. Marjolin et Lambert). — E. Moreau-Nélaton; legs en 1927 (L. 1886a).
Inventaire *RF 9493*.

BIBLIOGRAPHIE
Robaut, 1885, sans doute partie du nº 1782. — Sérullaz, *Mémorial*, 1963, nº 452, repr.

EXPOSITIONS
Paris, Louvre, 1930, nº 491. — Paris, Louvre, 1963, nº 446. — Paris, Louvre, 1982, nº 63.

Étude comportant certaines variantes par rapport au tableau, notamment dans les mâts et les voiles.

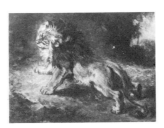

LION GUETTANT SA PROIE
(1854)

Peinture conservée dans une collection particulière à Paris (Sérullaz, 1980-1981, nº 400, repr.).

452

LION TOURNÉ VERS LA GAUCHE, LA TÊTE LEVÉE

Plume et encre brune, lavis brun. H. 0,135; L. 0,207.
Annotations à la mine de plomb : *regardant des gazelles.*
Au verso, annotation de la main de Robaut, à la mine de plomb : *Ce croquis avait été fait l'un des nombreux soirs que Delacroix passait chez Mr. F. Villot son ami intime, duquel je le tiens, par échange. Alfred Robaut. Il y a ici un centimètre caché du haut. Il y a ici un centimètre caché par le passe partout... mais l'.*

HISTORIQUE
F. Villot. — A. Robaut (annotation au verso). — E. Moreau-Nélaton; legs en 1927 (L. 18861a).
Inventaire *RF 9472*.

BIBLIOGRAPHIE
Robaut, 1885, nº 1250, repr.

Comme l'indique Robaut (1885, nº 1250), la disposition du dessin est à peu de chose près celle du tableau : dans le dessin, la tension du corps du lion guettant sa proie est toutefois plus forte et correspond davantage à l'annotation de Delacroix.

FEMMES TURQUES AU BAIN
(1854)

Peinture signée et datée 1854. Wadsworth

Atheneum, Hartford (Sérullaz, Mémorial, 1963, nº 457, repr. — Sérullaz, 1980-1981, nº 398, repr.).

453

PAYSAGE AVEC DES FEMMES SE BAIGNANT

Mine de plomb. H. 0,393; L. 0,253.
Annotations à la mine de plomb : *à Durrieu ma peint*(ure).
Au verso, croquis sommaire à la mine de plomb du même sujet.

HISTORIQUE
Atelier Delacroix; vente 1864. — E. Moreau-Nélaton; legs en 1927 (L. 1886a).
Inventaire *RF 9496*.

BIBLIOGRAPHIE
Sérullaz, *Mémorial*, 1963, nº 458, repr.

EXPOSITIONS
Paris, Louvre, 1963, nº 452.

Projet pour l'ensemble de la composition des *Femmes turques au bain*. Le dessin comporte diverses variantes par rapport au tableau, principalement dans le premier plan.
Au verso, léger croquis pour la même peinture, également très différent de la composition définitive.

LES DEUX FOSCARI
(1855)

Peinture signée et datée 1855, exposée à l'Exposition Universelle de 1855 (nº 2922) et conservée au Musée Condé à Chantilly (Sérullaz, 1980-1981, nº 413 repr. et repr. en couleurs, p. 144).

454

ÉTUDE POUR UNE SCÈNE DE TRIBUNAL

Mine de plomb. H. 0,200; L. 0,332.

HISTORIQUE
Darcy (L. 652F). — Cailac. — Acquis en 1932 (L. 1886a).
Inventaire *RF 22952*.

Ce dessin semble une première pensée pour *Les Deux Foscari*. La scène est conçue en sens inverse de la peinture où le doge se trouve à l'extrême-gauche.

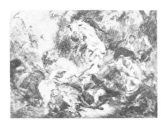

CHASSE AUX LIONS
(1855)

Peinture signée et datée 1855, exposée à l'Exposition Universelle de 1855 (n° 2939). Partiellement détruite dans l'incendie de la Mairie de Bordeaux le 7 décembre 1870. Musée des Beaux-Arts, Bordeaux (Sérullaz, Mémorial, 1963, n° 466, repr. — Sérullaz, 1980-1981, n° 409 repr.). Esquisse peinte du même tableau dans une collection particulière française (Sérullaz, Mémorial, 1963, n° 467, repr. — Sérullaz, 1980-1981, repr. en couleurs, p. 138).

455

CAVALIER DÉSARÇONNÉ
DANS UN PAYSAGE

Mine de plomb. H. 0,172; L. 0,218.
Daté à la mine de plomb : *30 juillet 54 - soir.*

HISTORIQUE
Atelier Delacroix; vente 1864, sans doute partie du n° 362 (13 feuilles, adjugé à A. Robaut). — A. Robaut (code au verso). — E. Moreau-Nélaton; legs en 1927 (L. 1886a). Inventaire *RF 9480.*

BIBLIOGRAPHIE
Robaut, 1885, n° 1243, repr.

EXPOSITIONS
Paris, Louvre, 1930, n° 507. — Paris, Atelier, 1951, n° 18. — Paris, Louvre, Cabinet des Dessins, 1963, n° 34, repr. pl. XIX. — Paris, Louvre, 1982, n° 352.

Première pensée pour la *Chasse aux lions* de 1855.
Le 30 juillet 1854, Delacroix note dans son *Journal* (II, p. 223) : « *Avoir les photographies Durieu pour emporter à Dieppe, ainsi que les croquis d'après Landon et Thévenin. Têtes photographiées — Animaux et anatomies »* et le 1er août (*Journal*, II, p. 224) : « *Hier et avant-hier, fait les deux premières séances sur la Chasse aux lions. Je crois que cela marchera vite* ».

456

LIONS ATTAQUANT
DES CAVALIERS DÉSARÇONNÉS

Mine de plomb. H. 0,251; L. 0,398.
Annotation à la mine de plomb : *pied du cheval.*

HISTORIQUE
Atelier Delacroix; vente 1864, sans doute partie du n° 362 (13 feuilles, adjugé à A. Robaut). — A. Robaut (code au verso). — E. Moreau-Nélaton; legs en 1927 (L. 1886a). Inventaire *RF 9475.*

BIBLIOGRAPHIE
Sérullaz, *Mémorial*, 1963, n° 469, repr.

EXPOSITIONS
Paris, Louvre, 1930, n° 510. — Paris, Louvre, 1963, n° 468. — Paris, Louvre, 1982, n° 353.

A gauche, étude pour la partie gauche de la *Chasse aux lions* avec une mise en place assez différente de la composition définitive. Le croquis de droite est une étude — mais inversée — de la partie droite du même tableau où l'on voit une lionne agrippée à la croupe d'un cheval.

457

FEUILLE D'ÉTUDES
AVEC UN LION ATTAQUANT
UN CAVALIER RENVERSÉ

Mine de plomb. H. 0,254; L. 0,391.

HISTORIQUE
Atelier Delacroix; vente 1864, sans doute partie du n° 362 (13 feuilles, adjugé à A. Robaut). — A. Robaut (code au verso). — E. Moreau-Nélaton; legs en 1927 (L. 1886a). Inventaire *RF 9485.*

EXPOSITIONS
Paris, Louvre, 1930, n° 515.

A gauche de la feuille, étude pour le groupe de gauche de la *Chasse aux lions* de 1855, assez proche de la composition définitive et reprise rapidement esquissée du même personnage en haut à droite.
Dans la partie inférieure, deux légers croquis pour le personnage renversé au premier plan, à droite du tableau, avec traits d'encadrement.

458

CAVALIER TOMBANT
DE CHEVAL
ET LION RUGISSANT

Mine de plomb, sur papier calque contre-collé. H. 0,182; L. 0,336.

HISTORIQUE
Atelier Delacroix; vente 1864, sans doute partie du n° 362 (13 feuilles, adjugé à A. Robaut). — A. Robaut (code au verso). — E. Moreau-Nélaton; legs en 1927 (L. 1886a). Inventaire *RF 9479.*

BIBLIOGRAPHIE
Robaut, 1885, n° 1279, repr. — Sérullaz, *Mémorial*, 1963, n° 468, repr.

EXPOSITIONS
Paris, Louvre, 1930, n° 511. — Paris, Louvre, 1963, n° 467.

Les deux études se rapportent à la partie gauche de la *Chasse aux lions* de 1855 : le cavalier démonté et le lion terrassant un cheval.

459

LION RUGISSANT,
UNE PATTE LEVÉE

Mine de plomb, sur papier beige. H. 0,143; L. 0,199.

HISTORIQUE
E. Chausson. — C. Dreyfus; legs en 1953 (cat. 1953, n° 119) (L. 1886a). Inventaire *RF 30035.*

Cette étude de lion rugissant paraît être une reprise par le peintre de la partie droite du dessin RF 9479.

460

LION ATTAQUANT UN
CHEVAL ET SON CAVALIER

Mine de plomb, sur papier calque contre-collé. H. 0,109; L. 0,146.
Annotation à la mine de plomb : *m'.*

HISTORIQUE
Atelier Delacroix; vente 1864, sans doute partie du n° 362 (13 feuilles, adjugé à A. Robaut). — A. Robaut. — E. Moreau-Nélaton; legs en 1927 (L. 1886a). Inventaire *RF 9473.*

EXPOSITIONS
Paris, Louvre, 1930, n° 512.

Étude pour le groupe du premier plan à gauche de la *Chasse aux lions* de 1855.
A comparer au dessin RF 9474.

461

LION ATTAQUANT UN
CHEVAL ET SON CAVALIER

Mine de plomb, sur papier calque contre-collé. H. 0,141; L. 0,230.

HISTORIQUE
Atelier Delacroix; vente 1864, sans doute partie du n° 362 (13 feuilles, adjugé à A. Robaut). — E. Moreau-Nélaton; legs en 1927 (L. 1886a). Inventaire *RF 9474.*

EXPOSITIONS
Paris, Louvre, 1930, n° 512ᴬ. — Bordeaux, 1963, n° 129.

Étude pour le groupe du premier plan à gauche de la *Chasse aux lions* de 1855.
A comparer au dessin RF 9473.

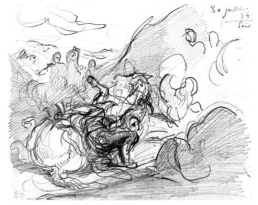

455

456

457

458

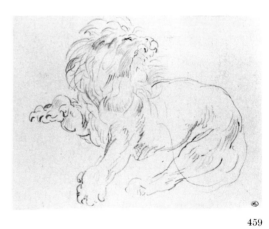

459

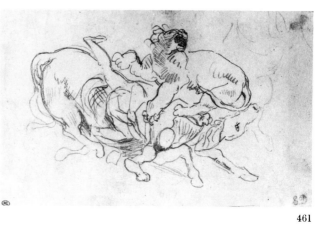

460

461

462

CAVALIER JETÉ A TERRE SOUS LA PATTE D'UN LION

Plume et encre brune, lavis brun. H. 0,133; L. 0,207.

HISTORIQUE

Atelier Delacroix; vente 1864, sans doute partie du nº 362 (13 feuilles, adjugé à A. Robaut). — A. Robaut (code au verso). — E. Moreau-Nélaton; legs en 1927 (L. 1886a). Inventaire *RF 9476*.

EXPOSITIONS

Paris, Louvre, 1930, nº 514.

Étude pour le personnage du premier plan à gauche de la *Chasse aux lions* de 1855.
A comparer au dessin RF 9478.

463

HOMME A TERRE ESSAYANT DE SE DÉFENDRE

Plume et encre brune, lavis brun. H. 0,136; L. 0,140.

HISTORIQUE

Atelier Delacroix; vente 1864, sans doute partie du nº 362 (13 feuilles, adjugé à A. Robaut). — A. Robaut (code au verso). — E. Moreau-Nélaton; legs en 1927 (L. 1886a). Inventaire *RF 9478*.

EXPOSITIONS

Paris, Louvre, 1930, nº 513.

Recherche pour le personnage du premier plan à gauche de la *Chasse aux lions* de 1855.
A comparer au dessin RF 9476.

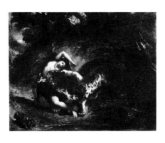

INDIENNE ATTAQUÉE PAR UN TIGRE

(1856)

Peinture signée et datée 1856. Staatsgalerie Stuttgart (Sérullaz, 1980-1981, nº 417, repr.).

464

QUATRE ÉTUDES DE FEMME ATTAQUÉE PAR UN FÉLIN

Mine de plomb, sur papier beige. H. 0,233; L. 0,359.

HISTORIQUE

Atelier Delacroix; vente 1864. — E. Moreau-Nélaton; legs en 1927 (L. 1886a). Inventaire *RF 10022*.

Études pour l'*Indienne attaquée par un tigre.*
Robaut (1885, nº 1200) situe la peinture en 1852 alors qu'elle est datée de 1856.

LES CONVULSIONNAIRES DE TANGER

(1857)

Peinture signée et datée 1857. Art Gallery, Toronto, Canada (Sérullaz, Mémorial, 1963, nº 490, repr. — Sérullaz, 1980-1981, nº 433, repr.).

465

GROUPE D'HOMMES GESTICULANTS

Mine de plomb (à droite figure reprise à la plume, encre brune, par une main étrangère, semble-t-il). H. 0,235; L. 0,368.

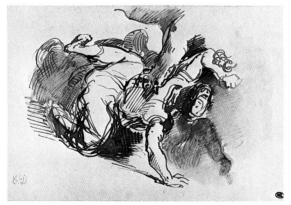

462

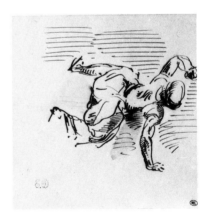

463

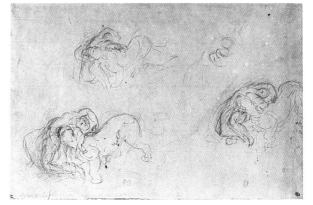

464

Annotations à la mine de plomb : *faire un tableau avec qui l'odi(eux) noir s'accoude - le néophyte et le G^rd Prêtre.*

HISTORIQUE
Atelier Delacroix; vente 1864, sans doute partie du n° 336 (adjugé 201 F à M. Petit). — E. Moreau-Nélaton; legs en 1927 (L. 1886a). Inventaire *RF 9512*.

BIBLIOGRAPHIE
Robaut, 1885, sans doute partie du n° 1669. — Sérullaz, *Mémorial*, 1963, n° 491, repr.

EXPOSITIONS
Paris, Louvre, 1930, n° 519. — Paris, Louvre, 1963, n° 487. — Paris, Louvre, 1982, n° 226.

Étude avec variantes pour les *Convulsionnaires de Tanger* de 1857.
Dans la composition définitive, Delacroix ne conservera pas la disposition en frise que l'on remarque ici.

LA MORT DE LARA
(1858)

Peinture signée et datée 1858. Fondation Bürhle, Zurich. D'après Lord Byron (Sérullaz, Mémorial, 1963, n° 493, repr. — Sérullaz, 1980-1981, n° 440, repr.).

466

PERSONNAGE TOMBÉ DE CHEVAL ET SECOURU PAR UN AUTRE

Mine de plomb, sur papier beige. H. 0,234; L. 0,330.

HISTORIQUE
Atelier Delacroix; vente 1864, peut-être partie du n° 356 (3 feuilles). — A. Robaut (code au verso). — E. Moreau-Nélaton; legs en 1927 (L. 1886a).
Inventaire *RF 9471*.

BIBLIOGRAPHIE
Robaut, 1885, sans doute partie du n° 1736.

EXPOSITIONS
Paris, Louvre, 1930, n° 521. — Paris, Atelier, 1948, n° 68.

Études diverses pour *La Mort de Lara*, peinture signée et datée 1858. Delacroix avait déjà traité ce même sujet en 1848 (voir RF 9443) mais en représentant seulement Lara expirant entre les bras de Kalès, son page mystérieux. Ici, l'artiste a choisi de montrer le héros au moment où il tombe de cheval, dans un paysage accidenté, et construit sa composition — légèrement délimitée par des traits d'encadrement — en hauteur, alors que dans la peinture de 1848, la scène est en longueur.

PASSAGE D'UN GUÉ AU MAROC
(1858)

Peinture signée et datée 1858. Musée du Louvre (Sérullaz, 1980-1981, n° 436, repr.).

NAUFRAGÉS POUSSANT UN BATEAU A LA COTE
(1858)

Peinture signée et datée 1858. Institute of Arts, Minneapolis (Sérullaz, 1980-1981, n° 437, repr.).

467

FEUILLE D'ÉTUDES DE DEUX COMPOSITIONS DIFFÉRENTES

Mine de plomb. H. 0,347; L. 0,220. Sur deux feuilles accolées.
Nombreuses annotations à la mine de plomb : *hommes dans l'eau se baignant embarquant des chevaux - écume - se rhabillant - arabes menant les chevaux à la mer ou les ramenant - un camp - soldats conduisant à la rivière l'un sur le bord tenant le cheval par la longe l'autre dessus le camp dans le lointain - soleil couchant - rue Moncey, rue Duperré voir Rivet pour terrain - terrain rue de boulogne - rue d'Amsterdam - rue de Parme - aller voir Dumas - faire croquis d'après les calques d'Alger et autres pour les avoir tout prêts. Camp. le Soir chevaux qu'on mène boire.*

HISTORIQUE
Atelier Delacroix; vente 1864, peut-être n°s 448 et 449. — E. Moreau-Nélaton; legs en 1927 (L. 1886a).
Inventaire *RF 9513*.

BIBLIOGRAPHIE
Robaut, 1885, peut-être n° 1880?

EXPOSITIONS
Paris, Louvre, 1930, n° 520.

Ces deux feuilles accolées par le milieu se rapportent à deux compositions différentes exécutées pratique-

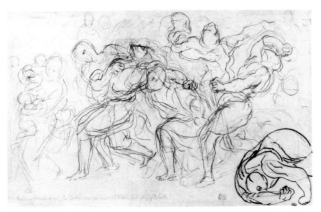

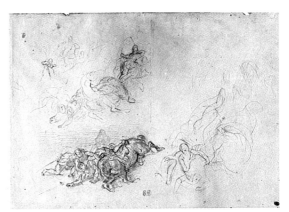

ment à la même époque. D'un côté, le *Passage d'un gué au Maroc*, peinture signée et datée 1858, mais le dessin présente de très nombreuses variantes ; de l'autre, les *Naufragés poussant un bateau vers la côte*, peinture également signée et datée de 1858. Le dessin comporte également de très nombreuses variantes et sa composition est inversée par rapport au tableau.

Les annotations et les deux schémas de plan entourant l'étude pour les *Naufragés poussant un bateau vers la côte*, pourraient être en relation avec les recherches effectuées par Delacroix dans le courant de l'année 1857 afin de trouver un atelier — et un logement — moins éloignés de Saint-Sulpice.

Un dessin pour le *Passage d'un gué au Maroc* est conservé dans la collection Granville au Musée de Dijon (Inventaire D.G. 554 ; cat. *Donation Granville*, I, 1976, n° 100, repr.).

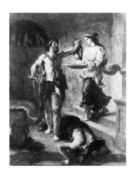

**LA DÉCOLLATION
DE SAINT JEAN-BAPTISTE**
(1858)

Peinture signée et datée 1858. Kunstmuseum, Berne (Sérullaz, Mémorial, 1963, n° 495, repr. — Sérullaz, 1980-1981, n° 442, repr.).

468

LA DÉCOLLATION
DE SAINT JEAN-BAPTISTE

Mine de plomb. H. 0,395 ; L. 0,273.

HISTORIQUE
Atelier Delacroix, vente 1864. — A. Robaut (code au verso). — E. Moreau-Nélaton ; legs en 1927 (L. 1886a).
Inventaire *RF 9413*.

EXPOSITIONS
Paris, Palais-Bourbon, 1957, n° 16.

Étude rapidement esquissée pour la *Décollation de saint Jean-Baptiste* mais en sens inverse.
Cette composition reprend le thème d'un des pendentifs de la Bibliothèque du Palais-Bourbon (cf. dessin RF 9947).

**LA MONTÉE AU CALVAIRE :
LE CHRIST SUCCOMBANT
SOUS LA CROIX**
(1858)

Peinture signée et datée 1858, exposée au Salon de 1859. Musée de la ville, Metz (Sérullaz, Mémorial, 1963, n° 496, repr. — Sérullaz, 1980-1981, n° 448 repr.).

469

LA MONTÉE AU CALVAIRE

Mine de plomb. H. 0,450 ; L. 0,380.

HISTORIQUE
Atelier Delacroix ; vente 1864, sans doute partie du n° 375 ? (21 feuilles). — Comte A. Doria ; vente, Paris, 4-5 mai 1899, n° 410 (sous le titre *Le Christ tombe pour la première fois*). — Claude-Roger Marx ; don au Louvre en 1974 (L. 1886a).
Inventaire *RF 35830*.

BIBLIOGRAPHIE
Robaut, 1885, n° 1378. — Roger-Milès, 1899, p. 110, n° 410 (sous le titre *Le Christ tombe pour la première fois*). — Sérullaz, 1974, p. 303, fig. 3.

EXPOSITIONS
Paris, École des Beaux-Arts, 1885, n° 345. — Paris, Louvre, 1982, n° 64.

Étude pour la *Montée au Calvaire*, à rapprocher du dessin sur calque brun verni (RF 1712). Le Louvre possède les deux seules études actuellement connues pour le tableau acquis en 1861 par la ville de Metz.

Si l'on retrouve ici les lignes essentielles de la peinture, le format légèrement plus étroit du dessin accroît la concentration de la scène : toute l'attention se porte sur la figure du Christ tombé sous la Croix et la composition gagne ainsi en émotion.

470

LA MONTÉE AU CALVAIRE

Plume et encre brune, sur papier calque brun, verni, contre-collé sur papier et toile. H. 0,468 ; L. 0,405.

HISTORIQUE
Légué par Delacroix à Philippe Burty (à choisir parmi ses dessins ; voir copie du testament) ; don par ce dernier au Musée du Louvre en 1890.
Inventaire *RF 1712*.

BIBLIOGRAPHIE
Robaut, 1885, n° 1379, repr. — Guiffrey-Marcel, 1909, n° 3444, repr. — Martine-Marotte, 1928, pl. 5. — Escholier, 1929, repr. face à la p. 236. — Sérullaz, *Mémorial*, 1963, n° 497, repr.

EXPOSITIOHS
Paris, 1864, n° 213 (à M. Burty). — Paris, École des Beaux-Arts, 1885, n° 319 (à

467 468

M. Burty). — Paris, Louvre, 1930, nº 524. — Zurich, 1939, nº 283. — Bâle, 1939, nº 165. — Paris, Louvre, 1963, nº 494. — Paris, Louvre, 1982, nº 65.

Dans son testament, Delacroix notait : « je prie MM. Perignon, Dauzats, Carrier, Bora, Schwiter, Andrieu, Dutilleux et Burty de s'entendre avec mon légataire universel et de classer mes dessins. Chacun d'eux voudra bien accepter et choisir un dessin important. » C'est donc ce dessin que choisit Philippe Burty.

Plutôt qu'une étude pour la *Montée au Calvaire*, peinture exposée au Salon de 1859 et conservée au Musée de Metz, il paraît vraisemblable que ce dessin ait été fait par Delacroix lui-même d'après la peinture, pour la gravure sur bois parue dans la *Gazette des Beaux-Arts* du 1er février 1864 (Moreau, 1873, p. 147, nº 34).

A comparer au dessin à la mine de plomb RF 35830.

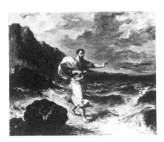

DÉMOSTHÈNE HARANGUE LES FLOTS DE LA MER
(1859)

Peinture signée et datée 1859. National Gallery of Ireland, Dublin. Une réplique également signée et datée de 1859 dans une collection particulière à Paris (Sérullaz, 1980-1981, nº 453, repr.).

471

HOMME MARCHANT PRÈS DE LA MER

Mine de plomb. H. 0,246; L. 0,210.

HISTORIQUE
Atelier Delacroix; vente 1864, sans doute partie du nº 287 (43 feuilles). — E. Moreau-Nélaton; legs en 1927 (L. 1886a).
Inventaire *RF 9398*.

EXPOSITIONS
Paris, Louvre, 1930, nº 397. — Paris, Palais-Bourbon, 1935, nº 22.

Étude pour *Démosthène haranguant les flots de la mer*. Dans la composition définitive, Delacroix a élargi la scène et la figure de Démosthène se détache sur un fond de falaises, souvenir des séjours de l'artiste sur la côte normande. A comparer aux études du même sujet réalisées pour l'un des pendentifs de la Bibliothèque du Palais-Bourbon entre 1838 et 1847 (voir RF 9411).

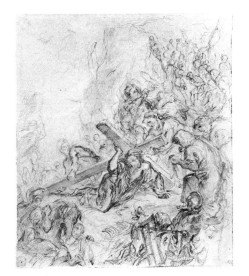

469

470

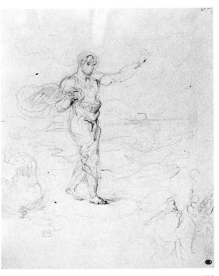

471

219

L'ENLÈVEMENT DE REBECCA
(1858)

Peinture signée et datée 1858, exposée au Salon de 1859. Musée du Louvre. D'après Ivanhoé de Walter Scott (Sérullaz, Mémorial, 1963, nº 501, repr. — Sérullaz, 1980-1981, nº 439, repr.).

472

ÉTUDES POUR L'ENLÈVEMENT D'UN PERSONNAGE DEVANT UN CHATEAU-FORT

Mine de plomb. H. 0,193; L. 0,311.

HISTORIQUE
Atelier Delacroix; vente 1864, peut-être partie du nº 354 (4 feuilles)? — A. Robaut (code au verso). — E. Moreau-Nélaton; legs en 1927 (L. 1886a).
Inventaire *RF 9529*.

BIBLIOGRAPHIE
Robaut, 1885, peut-être partie du nº 1753? — Rudrauf, 1942, p. 226, et pl. XI. — Sérullaz, *Mémorial*, 1963, nº 502, repr.

EXPOSITIONS
Paris, Louvre, 1930, nº 523. — Paris, Louvre, 1963, nº 499.

Les diverses études réunies sur cette feuille se rapportent à l'*Enlèvement de Rebecca* de 1859, variante de celle qui fut exposée au Salon de 1846 (Sérullaz, *Mémorial*, 1963, nº 352, repr.).
Au centre, croquis pour l'ensemble de la composition. A gauche, recherches et études pour le groupe de Boisguilbert et de Rebecca. A droite, indications sommaires des lignes générales du tableau et croquis du personnage devant le pont-levis.
Un croquis très schématique de la composition se trouve sur une feuille groupant diverses recherches pour un autre sujet inspiré d'*Ivanhoé* (RF 9974).

LA DESCENTE AU TOMBEAU
(1859)

Peinture signée et datée 1859, exposée au Salon de 1859. Musée National d'Art occidental, Tokyo (Sérullaz, 1980-1981, nº 455, repr.).

473

FEUILLE D'ÉTUDES POUR UNE MISE AU TOMBEAU

Mine de plomb. H. 0,244; L. 0,394.

HISTORIQUE
Atelier Delacroix; vente 1864, sans doute partie du nº 376 (25 feuilles). — A. Robaut (code au verso). — E. Moreau-Nélaton; legs en 1927 (L. 1886a).
Inventaire *RF 9424*.

BIBLIOGRAPHIE
Robaut, 1885, nº 1039 (mis par erreur à l'année 1848).

Études pour *La Descente au tombeau* : à gauche, le corps du Christ est inversé par rapport à la peinture.

474

FEUILLE D'ÉTUDES POUR UNE MISE AU TOMBEAU

Plume et encre brune. H. 0,254; L. 0,394.
Annotations à la plume : *coiffé (?) du linceul.*

HISTORIQUE
Atelier Delacroix; vente 1864, peut-être partie du nº 376 (25 feuilles en 5 lots, adjugé 287F à MM Gerspach, Robaut, Etienne, Leman...). — A. Robaut (code au verso). — E. Moreau-Nélaton; legs en 1927 (L. 1886a). Inventaire *RF 9425*.

BIBLIOGRAPHIE
Robaut, 1885, peut-être partie du nº 1795. — Sérullaz, *Mémorial*, 1963, nº 499, repr.

EXPOSITIONS
Paris, Louvre, 1963, nº 388.

Sans doute à mettre en rapport avec la peinture représentant la *Descente au tombeau*, exposée au Salon de 1859. Le corps du Christ est ici inversé, comme dans le dessin RF 9424 (partie gauche).

AMADIS DE GAULE DÉLIVRE UNE JEUNE FEMME DU CHATEAU DE GALPAN
(1860)

Peinture signée et datée 1860. The Virginia Museum of Fine Arts, Richmond. Sujet tiré d'Amadis de Gaule, roman de chevalerie du XIVᵉ siècle, sans doute d'après la traduction française du Comte de Tressan, 1779 (Sérullaz, Mémorial, 1963, nº 508, repr. — Sérullaz, 1980-1981, nº 459, repr.).

472

475

FEUILLE D'ÉTUDES AVEC PERSONNAGES ET FÉLIN

Mine de plomb, plume et encre brune. H. 0,186; L. 0,277.
Annotations à la mine de plomb : *Amadis et la femme infort(unée) Le traître Galpan - Femme enlevée - Prisonnière suppliant - Herminie s'offre à Tancrède vainqueur - Mort de Clorinde.*

HISTORIQUE
Atelier Delacroix; vente 1864, peut-être partie du n° 377 *(Jérusalem délivrée. 13 feuilles)*? — E. Moreau-Nélaton; legs en 1927 (L. 1886a).
Inventaire *RF 9736.*

Les petits croquis de femmes dans diverses attitudes de suppliantes — notamment la silhouette agenouillée près d'un gentilhomme tenant une épée — comme les annotations *Amadis et la femme infortunée, Le traître Galpan...* — permettent de mettre cette feuille en rapport avec *Amadis de Gaule délivre une jeune femme du château de Galpan,* peinture signée et datée 1860.
Dans une liste de projets de tableaux, qui semble dater des environs de 1850, Delacroix mentionne dans son *Journal* (III, p. 439) : « *Parmi les prisonniers qu'il délivre, après avoir massacré la garde, Amadis trouve une jeune personne couverte de haillons et attachée à un poteau. Dès qu'il l'eut délivrée, elle embrassa ses genoux* » Et, dans une autre liste de sujets notés le 23 mai 1858 *(Journal,* III, pp. 193-195), on relève : « *Tancrède en prison (Jérusalem), Tancrède baptisant Clorinde, Tancrède blessé retrouvé par Herminie... La dame infortunée aux pieds d'Amadis dans le sac du château* ».
Enfin, la mention d'Herminie renvoie peut-être à la peinture *Herminie et les bergers* du Salon de 1859, inspirée du chant VIII de la *Jérusalem délivrée* du Tasse et conservée au National-museum de Stockholm (Sérullaz, *Mémorial,* 1963, n° 500, repr.).

UGOLIN ET SES FILS
(1860)
Peinture signée et datée 1860 et conservée à l'Ordrupsgaardsamlingen de Copenhague.

Sujet tiré du chant XXXIII de l'Enfer de Dante. (Sérullaz, 1980-1981, n° 458, repr.).

476

HOMME ASSIS ENTOURÉ DE QUATRE ADOLESCENTS

Plume et encre brune, mine de plomb, sur papier calque contre-collé. H. 0,189; L. 0,259.
Annotations en anglais, à la mine de plomb : *Draw from Poussin for avoiding the bad proportion when you seek for expression.*

HISTORIQUE
Atelier Delacroix; vente 1864, sans doute partie du n° 358 (7 feuilles). — Alfred Sensier (?); vente, Paris, 10-12 décembre 1877, n° 135 (?) — E. Moreau-Nélaton; legs en 1927 (L. 1886a).
Inventaire *RF 9452.*

BIBLIOGRAPHIE
Robaut, 1885, sans doute partie du n° 1764. — Sérullaz, *Mémorial,* 1963, n° 400, repr.

EXPOSITIONS
Paris, Louvre, 1930, n° 527. — Paris, Louvre, 1963, n° 400.

Étude pour *Ugolin et ses fils,* présentant quelques variantes par rapport à la peinture, en particulier dans l'attitude du personnage de gauche. Le dessin est très proche, par contre, d'un autre dessin, à la mine de plomb, catalogué par Robaut (1885) au n° 1064; à comparer également à un autre croquis à la plume et au lavis (Robaut, 1885, n° 1065).

473

474

475

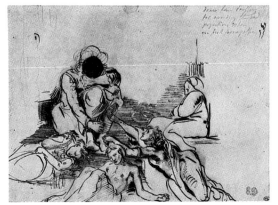

476

Les projets en vue de cette peinture semblent avoir été commencés dès le 3 février 1849 (*Journal*, I, p. 356).

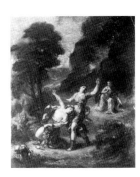

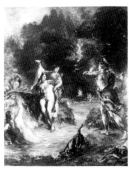

LES QUATRE SAISONS
(1860-1863)

Peintures décoratives du Salon de Frédéric Hartmann, réalisées entre 1860 et 1863, non terminées par l'artiste, et conservées au Musée d'Art de Sao Paulo (Sérullaz, 1980-1981, nᵒˢ 463 à 466 repr. et en couleurs, pp. 158 et 159).

477

FEMME NUE, A MI-CORPS,
RENVERSÉE SUR LE DOS,
ET DEUX ÉTUDES DE JAMBES

Mine de plomb. H. 0,206; L. 0,295.
HISTORIQUE
Atelier Delacroix; vente 1864, sans doute partie du nᵒ 379 (les Quatre Saisons, compo-

sitions décoratives, 16 feuilles). — E. Moreau-Nélaton; legs en 1927 (L. 1886a).
Inventaire *RF 9620.*
BIBLIOGRAPHIE
Robaut, 1885, sans doute partie du nᵒ 1792.

Le buste de femme et les deux croquis de jambes se rapportent à la figure d'Eurydice, dans *Eurydice cueillant des fleurs et piquée par un serpent*, ou le *Printemps*, l'une des peintures de la série de quatre compositions pour les *Saisons*, commandées par Frédéric Hartmann.

478

FEMME NUE, DE DOS,
A MI-CORPS,
LEVANT LE BRAS DROIT

Mine de plomb. H. 0,196; L. 0,271.
HISTORIQUE
Atelier Delacroix; vente 1864, sans doute partie du nᵒ 379 (les Quatre Saisons, compositions décoratives, 16 feuilles). — E. Moreau-Nélaton; legs en 1927 (L. 1886a).
Inventaire *RF 9619.*
BIBLIOGRAPHIE
Robaut, 1885, sans doute partie du nᵒ 1792.

Étude pour la baigneuse de dos, au premier plan à gauche de *Diane et Actéon* ou l'*Été*, l'une des peintures de la série de quatre compositions pour les *Saisons*, commandées par Frédéric Hartmann.

479

QUATRE ÉTUDES DE CHIEN
COURANT VERS LA GAUCHE

Mine de plomb. H. 0,225; L. 0,336.
Annotations à la mine de plomb : *29 oct. 61 Champ* (rosay).
HISTORIQUE
E. Moreau-Nélaton; legs en 1927 (L. 1886a).
Inventaire *RF 9546.*

Étude faite à Champrosay le 29 octobre 1861, et qui a servi pour l'une des *Quatre Saisons* commandées par Frédéric Hartmann : *Diane surprise par Actéon* ou l'*Été*.

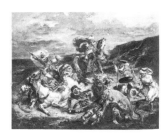

CHASSE AUX LIONS
(1861)

Peinture signée et datée 1861. Art Institute, Chicago (Sérullaz, Mémorial, 1963, nᵒ 524, repr. — Sérullaz, 1980-1981, nᵒ 467, repr. et en couleurs, p. 166).

480

CHASSE AUX LIONS

Mine de plomb. H. 0,250; L. 0,402.
HISTORIQUE
Atelier Delacroix; vente 1864, sans doute partie du nᵒ 362 (13 feuilles). — A. Robaut (code au verso). — E. Moreau-Nélaton; legs en 1927 (L. 1886a).
Inventaire *RF 9477.*
BIBLIOGRAPHIE
Sérullaz, *Mémorial*, 1963, nᵒ 525 repr.
EXPOSITIONS
Paris, Louvre, 1930, nᵒ 529 A. — Paris, Louvre, 1963, nᵒ 489. — Paris, Louvre, 1982, nᵒ 354.

Étude d'ensemble, cadrée, pour la *Chasse aux lions* signée et datée 1861.

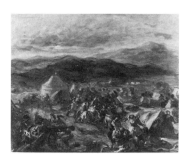

**BOTZARIS SURPREND LE CAMP
DES TURCS AU LEVER
DU SOLEIL ET TOMBE FRAPPÉ
MORTELLEMENT**

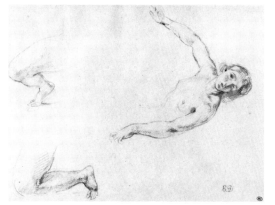

477

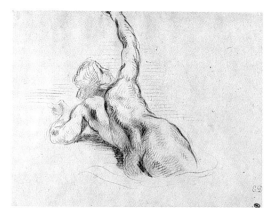

478

Peinture exécutée entre 1860 et 1862. Collection particulière, Paris (Sérullaz, Mémorial, 1963, nᵒˢ 528 et 529, repr. — Sérullaz, 1980-1981, nᵒˢ 468 et 469, repr. et en couleurs, p. 167).

481

DEUX ÉTUDES DE CANON

Mine de plomb. H. 0,253; L. 0,395.
Daté à la mine de plomb : *21. 8ᵇ 62* (ce dernier chiffre a, semble-t-il, été rajouté).
HISTORIQUE
Atelier Delacroix; vente 1864, peut-être partie du nᵒ 312 (14 feuilles en 2 lots)? — E. Moreau-Nélaton; legs en 1927 (L. 1886a). Inventaire *RF 9827*.
BIBLIOGRAPHIE
Sérullaz, *Mémorial*, 1963, nᵒ 530, repr.
EXPOSITIONS
Paris, Louvre, 1963, nᵒ 526.

Deux études pour le canon placé au premier plan à gauche de la peinture. Il existe dans une collection particulière parisienne, une étude du même canon, vu sous un autre angle, et datée du lendemain : *22.-8bre.*
Le thème de la *Mort de Botzaris* avait

LA PERCEPTION DE L'IMPOT ARABE ou COMBAT D'ARABES DANS LES MONTAGNES
(1863)

Peinture signée et datée 1863. National Gallery, Washington (Sérullaz, Mémorial,

déjà été envisagé par l'artiste dans les années 1821-1824 (voir à *Massacres de Scio*, RF 10032).

1963, nᵒ 532, repr.; Sérullaz, 1980-1981, nᵒ 480, repr. et en couleurs, p. 171).

482

CAVALIER DÉSARÇONNÉ

Plume et encre brune. H. 0,230; L. 0,207.
Daté à la plume : *25. 8ᵇʳᵉ 62.*
HISTORIQUE
E. Moreau-Nélaton; legs en 1927 (L. 1886a). Inventaire *RF 9547*.
BIBLIOGRAPHIE
Robaut, 1885, nᵒ 1446, repr.
EXPOSITIONS
Paris, Louvre, Cabinet des Dessins, 1963, nᵒ 104, repr. pl. XXII.

Probablement une première pensée pour le cheval et le cavalier renversés au premier plan, à gauche de la peinture datée de 1863 : *La Perception de l'impôt arabe.*

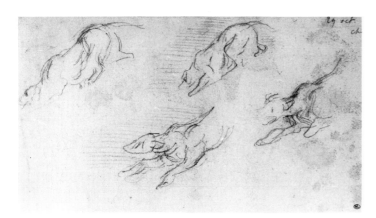

479

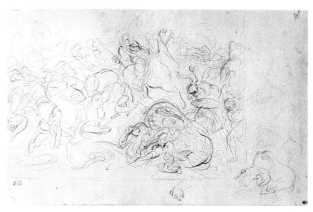

480

481

482

II

R E L I G I O N

483 à 500

13 mars 1860.

484

496

Ancien Testament

483

ÈVE TENTÉE PAR LE SERPENT

Plume et encre brune, lavis brun et gris.
H. 0,355; L. 0,231.

HISTORIQUE
E. Moreau-Nélaton; legs en 1927 (L. 1886a).
Inventaire *RF 10582*.

Cette étude montrant Adam assis à côté d'Ève debout tentée par le serpent, semble devoir être située vers les années 1826-1830.

484

JACOB DEVANT LE MANTEAU DE JOSEPH

Plume et encre brune. H. 0,134; L. 0,199.
Daté à la plume : *13 mars 1860*.

HISTORIQUE
Atelier Delacroix; vente 1864, sans doute partie du n° 376 (25 feuilles). — A. Robaut (code et annotations au verso). — E. Moreau-Nélaton; legs en 1927 (L. 1886a).
Inventaire *RF 9534*.

BIBLIOGRAPHIE
Robaut, 1885, n° 1415, repr. — Escholier, 1929, repr. p. 249.

EXPOSITIONS
Paris, Louvre, 1930, n° 529. — Paris, Louvre, 1982, n° 66.

Sujet non réalisé en peinture.
Ce dessin fut gravé sur zinc pour le journal *L'Art*, numéro du 23 Avril 1882 avec trait carré et la date enlevée.
Le style en hachures est typique de la période finale de la vie de l'artiste.

485

LION DÉVORANT UN CADAVRE, ET DEUX PERSONNAGES PRÈS D'UN MORT

Mine de plomb. H. 0,257; L. 0,180.
Au verso, quatre croquis, à la mine de plomb,

de personnages dont deux silhouettes de femmes tenant une épée.

HISTORIQUE
Atelier Delacroix; vente 1864, peut-être n° 461 (adjugé 350 F à M. Normand)? — Chennevières (L. 2072); vente, Paris 4-7 avril 1900, partie du n° 600 (6 dessins dont un *lion dévorant un homme;* 151 F à Roblin). — E. Moreau-Nélaton; legs en 1927 (L. 1886a).
Inventaire *RF 10037*.

Le sujet esquissé en bas de la feuille et au verso pourrait être un projet, non réalisé, pour une *Judith tranchant la tête d'Olopherne*.
Delacroix a traité plusieurs fois le thème d'un lion dévorant le cadavre d'un homme; Robaut (1885) catalogue, d'une part, une peinture qu'il date de 1847 (n° 1017, repr.), d'autre part, une aquarelle et une autre peinture qu'il situe en 1848 (n°s 1054, 1055).
A comparer également, mais en sens inverse et avec de nombreuses variantes, à l'eau-forte de 1849 : *Lionne déchirant la poitrine d'un Arabe* (Delteil, 1908, n° 25, repr.).

486

DEUX PERSONNAGES SE TOURNANT VERS UN ANGE

Pinceau et lavis brun. H. 0,225; L. 0,182.
Annotation à la mine de plomb : *fardeau*.

HISTORIQUE
Atelier Delacroix; vente 1864. — Chennevières (L. 2072); vente, Paris, 4-7 avril 1900, partie du n° 600. — E. Moreau-Nélaton; legs en 1927 (L. 1886a).
Inventaire *RF 9913*.

EXPOSITIONS
Paris, Louvre, 1930, n° 470.

Vers 1825-1829.
Est-ce un projet pour un *Adam et Eve chassés du Paradis*, ou bien une étude pour un *Saint Jérôme entendant les trompettes du Jugement dernier* (cf. Robaut, 1885, n° 1102)?

Nouveau Testament

487

ADORATION DES BERGERS, ET TROIS ÉTUDES D'HOMMES

Plume et encre brune. H. 0,211; L. 0,325.

HISTORIQUE
E. Moreau-Nélaton; legs en 1927 (L. 1886a).
Inventaire *RF 10476*.

Vers 1830-1840.

488

VIERGE TENANT L'ENFANT SUR SES GENOUX, ET TÊTES D'ENFANTS

Mine de plomb. H. 0,232; L. 0,339.

HISTORIQUE
E. Moreau-Nélaton; legs en 1927 (L. 1886a).
Inventaire *RF 10631*.

Vers 1830-1840.

489

LE BAPTÊME DU CHRIST

Plume et encre brune. H. 0,290; L. 0,192.

HISTORIQUE
E. Moreau-Nélaton; legs en 1927 (L. 1886a).
Inventaire *RF 10523*.

Sans doute vers les années 1849-1862. Dans les 21 feuilles passées sous le n° 375 à la vente posthume, on trouve parmi les sujets le *Baptême du Christ*. Toutefois, le cachet de la vente ne se trouve ni sur ce dessin ni sur le RF 10550 qui présente le même sujet avec variantes.

490

LE BAPTÊME DU CHRIST

Plume et encre brune, sur traits à la mine de plomb. H. 0,287; L. 0,194.

HISTORIQUE
E. Moreau-Nélaton; legs en 1927 (L. 1886a).
Inventaire *RF 10550*.

483

484

485

485 v

486

487

489

488

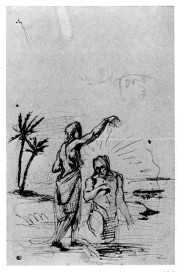

490

491

492

La composition de ce *Baptême du Christ* dérive vraisemblablement du dessin très voisin RF 10523.

A comparer à un dessin du même sujet reproduit par Robaut (1885, n° 1205) et placé par lui en 1852.

491

FEUILLE D'ÉTUDES AVEC DIVERS PERSONNAGES

Mine de plomb. H. 0,213; L. 0,323.

HISTORIQUE
Atelier Delacroix; vente 1864. — E. Moreau-Nélaton; legs en 1927 (L. 1886a). Inventaire *RF 9606*.

Vers 1824-1830?

En haut, à gauche, peut-être une illustration du thème de Salomé recevant la tête de Saint Jean-Baptiste.

492

DEUX ÉTUDES D'HOMMES DRAPÉS, DONT L'UN TIENT UNE TÊTE COUPÉE

Plume et encre brune. H. 0,216; L. 0,159.

HISTORIQUE
E. Moreau-Nélaton; legs en 1927 (L. 1886a). Inventaire *RF 10325*.

Vers 1840.

Peut-être pour un bourreau tenant la tête de Saint Jean-Baptiste?

493

LE CHRIST PRÊCHANT DANS LA BARQUE

Mine de plomb. H. 0,198; L. 0,306.
Annotations à la mine de plomb : *soirée sur le Rhin près de Mayence - épisodique (?) - petites figures nombreuses - pourrait se faire comme le Weislingen - robe - posant leurs paquets - bateau carré et horizontal - paquet.*

HISTORIQUE
Atelier Delacroix; vente 1864, sans doute partie du n° 375 (21 feuilles) ou 376 (25 feuilles). — E. Moreau-Nélaton; legs en 1927 (L. 1886a).
Inventaire *RF 9916*.

La scène, qui représente très vraisemblablement le Christ prêchant dans la barque, n'a pas été réalisée en peinture. Delacroix note ce sujet le 25 janvier 1862 dans son *Journal* (III, p. 324) : « *Le Christ prêchant dans la barque* », mais sans autre indication. D'après Robaut (1885, n° 819), le sujet aurait déjà été envisagé pour un pendentif de la Bibliothèque du Palais-Bourbon.

La mention d'une *soirée sur le Rhin près de Mayence* est-elle en relation avec le voyage que fit Delacroix en septembre 1855 à Strasbourg et à Baden-Baden (*Journal*, II, pp. 381 à 396)? Rien dans le compte rendu que donne l'artiste à ce propos ne permet de l'affirmer. Signalons toutefois que dans un carnet de croquis conservé à l'Art Institute de Chicago, figure au f° 1 l'annotation suivante, de la main de Delacroix : « *Steinle prof. à Francfort à l'Institut Staedel — Salle des Empereurs — de Francfort à Darmstadt (?) le musée — revenir à Heidelberg à Mannheim (?) et prendre le chemin de Forbach.* » Les villes citées se trouvent à proximité de Mayence.

494

LA MADELEINE AUX PIEDS DU CHRIST

Plume et encre brune. H. 0,207; L. 0,135.
Annotations à la mine de plomb, d'une main étrangère : *vers la fin de sa vie. 1862.*

HISTORIQUE
Atelier Delacroix; vente 1864. — E. Moreau-Nélaton; legs en 1927 (L. 1886a).
Inventaire *RF 9548*.

BIBLIOGRAPHIE
Escholier, 1929, repr. p. 231. — Roger-Marx, 1933, pl. 15.
EXPOSITIONS
Paris, Louvre, 1930, n° 531. — Paris, Louvre Cabinet des Dessins, 1963, n° 105, repr., pl. XXIII. — Paris, Louvre, 1982, n° 67.

L'indication apposée en bas du dessin d'une main étrangère *vers la fin de sa vie, 1862* paraît vraisemblable.

Le dessin serait alors à relier au groupe des scènes du Nouveau Testament, de même technique, exécutées en janvier et février 1862 (Prat, 1979, p. 101).

495

LE CHRIST ASSIS

Plume et encre brune. H. 0,208; L. 0,136.

HISTORIQUE
Atelier Delacroix; vente 1864. — A. Robaut (code au verso). — E. Moreau-Nélaton; legs en 1927 (L. 1886a).
Inventaire *RF 9956*.
EXPOSITIONS
Paris, Louvre, 1982, n° 55.

Probablement une étude pour un *Ecce Homo*, exécutée vers 1860.

496

LE RENIEMENT DE SAINT PIERRE

Plume et encre brune, lavis brun. H. 0,145; L. 0,215.
Daté à la plume : *2 janvier 62.*

HISTORIQUE
Atelier Delacroix; vente 1864, sans doute partie des n°s 375 (28 feuilles) ou 376 (29 feuilles). — Max Kaganovitch; don en 1977.
Inventaire *RF 36499*.

BIBLIOGRAPHIE
Robaut, 1885, sans doute partie des n°s 1795 ou 1796. — Prat, 1979, p. 101 et note 4.

EXPOSITIONS
Berne, 1963-1964, n° 339 (sous le titre *Étude de composition*). — Brême, 1964, n° 318. —

493

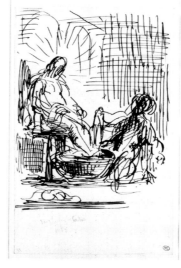

494

495

496

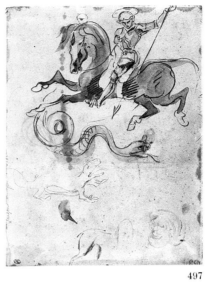

497

498

498 v

499

500

Londres-Edimbourg, 1964, n° 186 (sous le titre *le Jugement de Salomon*). — Paris, Louvre, 1982, n° 68.

Ce dessin fait partie d'une série d'études à la plume, inspirées du Nouveau Testament, exécutées pour la plupart en janvier et février 1862 (cf. Prat, 1979, pp. 100-101).

Vie des Saints

497

SAINT GEORGES TERRASSANT LE DRAGON

Aquarelle, sur traits à la mine de plomb. H. 0,228; L. 0,183.
Annotations à la mine de plomb : *largeur des reflets* (?) *plus vives* (?)
HISTORIQUE
Atelier Delacroix; vente 1864, sans doute partie des n°s 375 (21 feuilles) ou 376 (25 feuilles). — David Nillet; don de Mme David Nillet en 1933 (L. 1886a).
Inventaire *RF 23600*.
BIBLIOGRAPHIE
Robaut, 1885, sans doute partie des n°s 1795 ou 1796. — Huyghe, 1964, n° 354 p. 498, pl. 354.
EXPOSITIONS
Nancy, 1978, n° 77.

Ce projet pour un *Saint Georges terrassant le dragon* est totalement différent des deux petites peintures conservées, l'une au Musée de Grenoble (Robaut, 1885, n° 1241, repr. et datée par lui 1854) et que l'on peut situer

vers 1847 (Sérullaz, *Mémorial*, 1963, n° 382, repr.), l'autre au Louvre (Sérullaz, 1981-1982, n° 281, repr.).

Sujets divers

498

FEUILLE D'ÉTUDES AVEC NOMBREUX PERSONNAGES ET FAUVES

Mine de plomb. H. 0,228; L. 0,352.
Annotations à la mine de plomb : *hommes excitant - Bêtes se précipitant la grille ouverte*.
Au verso, croquis à la mine de plomb avec nombreux personnages, têtes et pattes de félins.
HISTORIQUE
E. Moreau-Nélaton; legs en 1927 (L. 1886a).
Inventaire *RF 9944*.
BIBLIOGRAPHIE
Robaut, 1885, n° 1372 (sous le titre *Premiers chrétiens livrés aux bêtes*).

Cette feuille et son verso sont situées par Robaut en 1858. Est-ce un projet pour un *Martyre des premiers Chrétiens* comme l'indique celui-ci? On voit en effet, au recto, des hommes et des fauves dans l'arène; tandis qu'au verso, on les retrouve différemment placés, avec dans une loge, dominant la scène, quelques personnages officiels, consuls ou empereur. A comparer avec un dessin tout récemment réapparu (cf. cat. Prouté « Watteau », 1984, n° 38 repr.).

499

LONGUE PROCESSION D'HOMMES OU DE RELIGIEUX AVANÇANT VERS LA GAUCHE

Plume et encre brune, lavis brun. H. 0,205; L. 0,313.
HISTORIQUE
E. Moreau-Nélaton; legs en 1927 (L. 1886a).
Inventaire *RF 10526*.

Exécuté vers 1826-1838.
Un dessin assez proche, mais de format plus carré, est reproduit par Robaut dans son 5e volume (suppléments) de dessins d'après Delacroix (Bibliothèque Nationale, Cabinet des Estampes, Dc 183 h à l).

500

ASSEMBLÉE DE RELIGIEUX : UN CONCILE?

Pinceau et lavis brun, sur traits à la mine de plomb. H. 0,098; L. 0,138.
HISTORIQUE
E. Moreau-Nélaton; legs en 1927 (L. 1886a).
Inventaire *RF 10203*.

Exécuté vers 1827-1847?
Dans une liste de projets en vue de la décoration de diverses salles du Palais-Bourbon, Delacroix cite sous la rubrique *Théologie* mais sans aucun détail : *Conciles* (Sérullaz, *Peintures Murales*, 1963, p. 51).

III

MYTHOLOGIE ET ALLÉGORIE

501 à 507

501

ÉTUDE DE FEMME CASQUÉE
ET DRAPÉE A L'ANTIQUE

Plume et encre brune. H. 0,175; L. 0,105.
Daté à la mine de plomb : *11 8bre 1839.*
HISTORIQUE
E. Moreau-Nélaton; legs en 1927 (L. 1886a).
Inventaire *RF 9359.*
EXPOSITIONS
Paris, Louvre, 1930, no 548.

Daté du 11 octobre 1839, ce dessin représente très certainement une Athéna ou Minerve. Peut-être est-ce une étude en vue de la décoration de la Bibliothèque du Palais-Bourbon (1838-1847) ou de celle d'autres salles du Palais-Bourbon dont Delacroix espérait avoir la commande.

502

FEUILLE D'ÉTUDES :
DIANE ALLONGÉE
PRÈS D'UN CERF,
FEMME NUE ET AMOUR

Plume et encre brune, lavis brun, mine de plomb; H. 0,201; L. 0,254.
HISTORIQUE
E. Moreau-Nélaton; legs en 1927 (L. 1886a).
Inventaire *RF 10408.*

Exécuté vers 1826-1836.
Cette étude d'une Diane dérive sans doute d'un bas-relief dans l'esprit de Jean Goujon (voir par exemple celui conservé autrefois au Musée des Monuments français; Landon, *Annales du Musée...* 1803, VIII, p. 135, repr.).

503

VÉNUS DEBOUT
DANS SA COQUILLE

Plume et encre brune. H. 0,203; L. 0,160.
HISTORIQUE
E. Moreau-Nélaton; legs en 1927 (L. 1886a).
Inventaire *RF 10387.*

Cette étude de *Vénus*, debout dans sa coquille, semble devoir se situer assez tôt dans la carrière de Delacroix, vers les années 1826-1830.

504

DEUX ÉTUDES
DE FEMME NUE TENANT
UN COFFRET OUVERT

Mine de plomb. H. 0,360; L. 0,234.
HISTORIQUE
Atelier Delacroix; vente 1864. — E. Moreau-Nélaton; legs en 1927 (L. 1886a).
Inventaire *RF 9638.*

Exécuté vers 1860-1862. Sans doute un projet pour une *Pandore*. On relève, en effet, dans le *Journal* (III, p. 325) à la date du 27 mars 1862 : « *Refaire la Pandore comme les croquis.* »
On peut également comparer ce personnage à celui de Junon, dans la peinture non terminée *Junon implore Eole pour les Troyens*, ou *L'Hiver*, une des *Saisons* projetées pour la décoration de la salle à manger de M. Hartmann (vers 1860-1863).

505

FEUILLE D'ÉTUDES
AVEC DEUX PERSONNAGES,
UN CHIEN ET UN LOUP

Mine de plomb et rehauts d'aquarelle. H. 0,193; L. 0,208.
Annotations à la mine de plomb : *Génie funèbre sur un tombeau - très simple le tombeau - Le dante et Virgile à la porte - Prisonniers de Chillon - grimpant.*
HISTORIQUE
Atelier Delacroix; vente 1864. — E. Moreau-Nélaton; legs en 1927 (L. 1886a).
Inventaire *RF 9933.*
BIBLIOGRAPHIE
Journal, I, p. 29. — Sérullaz, 1952, no 36, pl. XXIII.
EXPOSITIONS
Paris, Louvre, 1956, no 36, repr. — Paris, Louvre, 1982, no 132.

La composition esquissée pourrait représenter *L'Homme de Génie aux portes du tombeau.*
On lit en effet dans le *Journal* (I, p. 29) à la date du vendredi 16 mai 1823 : « *Ne pas perdre de vue l'allégorie de L'Homme de Génie aux portes du tombeau... [...] Un œil louche l'escorte à son dernier soupir, et la harpie le retient encore par son manteau ou linceul. Pour lui, il se jette dans les bras de la Vérité, déité suprême : son regret est extrême, car il laisse l'erreur et la stupidité après lui : mais il va trouver le repos. On pourrait le personnifier dans le personnage du Tasse. Ses fers se détachent et restent dans les mains du monstre. La couronne immortelle échappe à ses atteintes et au poison qui coule de ses lèvres sur les pages du poème.* » Plus tard, ce projet deviendra *Le Génie arrivant à l'immortalité malgré l'envie*, thème dont dérive peut-être le groupe central de la coupole de la Bibliothèque du Palais du Luxembourg (voir le dessin RF 12938).

506

HOMME
DANS LES BRAS
D'UN PERSONNAGE NIMBÉ
DE RAYONS, ET GÉNIE AILÉ
CHASSANT DES MONSTRES

Mine de plomb. H. 0,190; L. 0,243.
HISTORIQUE
Atelier Delacroix; vente 1864, sans doute partie du no 378. — A. Robaut (code au verso). — E. Moreau-Nélaton; legs en 1927 (L. 1886a).
Inventaire *RF 9362.*
BIBLIOGRAPHIE
Journal, I, p. 322 note 6 et II, p. 172 note 1. — Robaut, 1885, no 727, repr. — Sérullaz, 1952, no 35, pl. XXIII. — Sérullaz, *Mémorial*, 1963, no 295, repr.
EXPOSITIONS
Paris, Louvre, 1956, no 35, repr. — Paris, Louvre, 1963, no 298.

501

502

Nous avions pensé (Sérullaz, 1952) pouvoir dater ce dessin vers 1822, mais lors de l'exposition de 1963, nous l'avons rapproché du dessin conservé au Metropolitan Museum de New York (Sérullaz, *Mémorial*, 1963, n° 294, repr.) représentant le *Triomphe du Génie* (comme l'a fait d'ailleurs Robaut, 1885, n° 727, qui le place en 1840). Il semble bien qu'il s'agisse là d'un thème cher à Delacroix et traitant du *Génie* ou de l'*Envie*. L'artiste en parle dans le *Journal* (I, p. 322) à la date du 17 octobre 1849, le jour même de la mort de son « *cher Chopin* » : « *J'ai pensé avec plaisir à reprendre certains sujets, surtout le Génie arrivant à l'immortalité.* »

Ce thème, Delacroix l'avait encore noté dans son *Journal* (I, p. 440) le 14 juin 1851 : « *Allégorie et la Gloire. Dégagé des liens terrestres et soutenu par la Vertu, le Génie parvient au séjour de la Gloire, son but suprême ; il abandonne sa dépouille à des monstres livides, qui personnifient l'Envie, les injustes persécutions, etc.* » Le Génie serait-il Dante sous les traits du « *cher Chopin* », et la Vertu accueillant le poète serait-elle Béatrice entourée des rayons de la gloire céleste ?

Plus tard, de Champrosay, le 27 avril 1854, Delacroix note encore (*Journal*, II, p. 172) : « *Je roule dans ma tête les deux tableaux de Lions pour l'Exposition ; je pense aussi à l'allégorie du Génie arrivant à la Gloire.* »

507

ÉTUDES DE MONSTRES A TÊTES HUMAINES

Mine de plomb, sur papier calque. H. 0,163 ; L. 0,249.

HISTORIQUE

Atelier Delacroix ; vente 1864. — E. Moreau-Nélaton ; legs en 1927 (L. 1886a). Inventaire *RF 9192*.

Moreau-Nélaton avait classé ce dessin dans sa collection parmi les œuvres relatives à *La Barque de Dante* du Salon de 1822.

Il s'agit en fait d'études de monstres en rapport avec les figures en bas de la composition *Le Triomphe du Génie*, connue par un important dessin (Robaut, 1885, n° 278) conservé au Metropolitan Museum de New York (Sérullaz, *Mémorial*, 1963, n° 294, repr.).

503

505

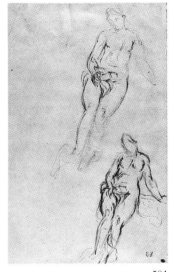

504

IV

SUJETS INSPIRÉS DE LA LITTÉRATURE, DE L'OPÉRA ET DU THÉATRE

508 à 566

509

516

523

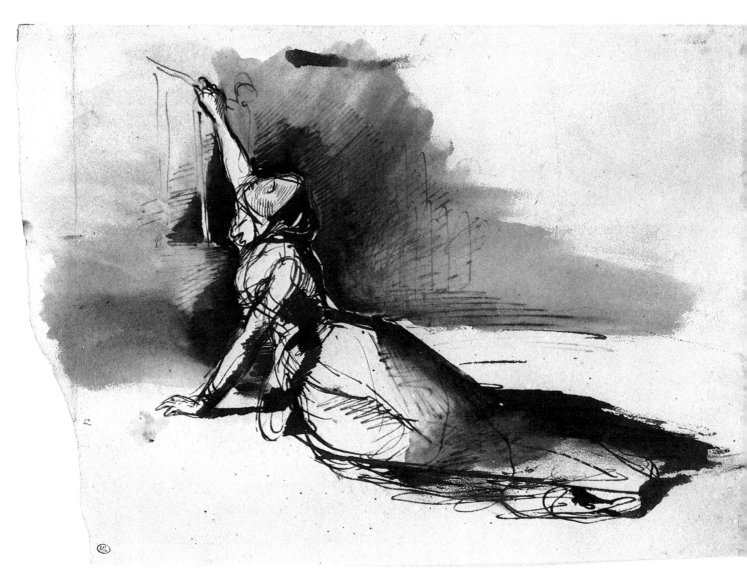

53

553

545

D'après Pierre-Simon Ballanche
(1776-1847)

508

CAVALIER GALOPANT,
UNE FIGURE VOLANT
A SES COTÉS

Mine de plomb. H. 0,193; L. 0,229.
Annotations à la mine de plomb d'une main
étrangère : *Connétable de Bourbon poursuivi
par la conscience. Poème du Sac de Rome.
Mr. de Ballanche.*
Au verso, de la main de Robaut : *extrait
d'album...*
HISTORIQUE
Provient peut-être, vu l'annotation de
Robaut, de l'album donné par Jenny Le
Guillou à Dutilleux et dont parle Robaut
(1885, nº 622)? — A. Robaut (code au
verso). — E. Moreau-Nélaton; legs en 1927
(L. 1886a).
Inventaire *RF 9321*.
BIBLIOGRAPHIE
Sérullaz, *Mémorial*, 1963, nº 222, repr.
EXPOSITIONS
Paris, Louvre, 1930, nº 371. — Paris,
Louvre, 1963, nº 225.

Étude pour *le Connétable de Bourbon
poursuivi par sa conscience*. Le sujet
de ce dessin et des sept suivants est
emprunté au *Sac de Rome* du poète
Ballanche (1776-1847), auteur des
Essais de Palingénésie Sociale et fami-
lier de Madame Récamier. Il met en
scène Charles, neuvième duc de Bour-
bon, dit Le Connétable, qui trahit
François I^{er} et passa dans le camp
de Charles-Quint. C'est en chassant
les Français d'Italie qu'il reçut au
passage de la Sésia, les reproches de
Bayard mourant. Comme il s'api-
toyait sur le sort de celui-ci, le cheva-
lier sans peur et sans reproche lui
répondit : « Monsieur, je ne suis pas à
plaindre, car je meurs en homme de
bien; mais j'ai pitié de vous qui
combattez contre votre roi, votre
patrie et votre serment. » Le Conné-
table de Bourbon fut tué en 1527,
alors qu'il assiégeait Rome. Notons
que ce sujet ne fut jamais réalisé,
semble-t-il, en peinture, bien qu'il
figure dans une liste de projets de
tableaux que Joubin date de 1850-
1852 (*Journal*, III, p. 439) : « *Le
Connétable de Bourbon et la cons-
cience.* » Robaut (1885), par contre,
signale un dessin (nº 622 repr.) qu'il
place à l'année 1835.
Il nous paraît difficile de dater ces
études avec précision. Il est possible
qu'elles soient plus tardives que ne
l'estime Robaut, et que l'on puisse
les situer vers 1836-1843, hypothèse
que semblerait étayer la comparai-
son avec un dessin pour la suite litho-
graphique de *Gœtz de Berlichingen*

(RF 9333), exécutée durant cette
période, et surtout avec le dessin
RF 22960 où se trouve une tête pour
le Trajan, au centre *(la Justice de
Trajan*, rappelons-le, fut exposée au
Salon de 1840) et au verso un croquis
pour *le Connétable de Bourbon*. Voir
les dessins RF 9320, RF 9322 à
RF 9325, RF 9845, RF 22960 ainsi
qu'un dessin conservé dans une collec-
tion particulière (Huyghe, 1948, repr.
sur la couverture).

509

CAVALIER GALOPANT,
AVEC UNE FIGURE VOLANT
A SES COTÉS

Mine de plomb. H. 0,237; L. 0,195.
Annotation de la main de Robaut : *1835* (?).
Au verso, annotation à la mine de plomb,
de la main de Robaut : *extrait d'album* et
nº 5.
HISTORIQUE
Provient peut-être, vu l'annotation de
Robaut, de l'album donné par Jenny Le
Guillou à Dutilleux et dont parle Robaut
(1885, nº 622)? — A. Robaut (code au
verso). — E. Moreau-Nélaton; legs en 1927
(L. 1886a).
Inventaire *RF 9324*.
BIBLIOGRAPHIE
Sérullaz, *Mémorial*, 1963, nº 223, repr.
EXPOSITIONS
Paris, Louvre, 1930, nº 373. — Paris,
Louvre, 1963, nº 226.

Étude pour *le Connétable de Bourbon
poursuivi par sa conscience*, très proche
de celle reproduite par Robaut (1885,
nº 622) comme provenant d'un album
que Jenny Le Guillou aurait donné à
Constant Dutilleux.

510

DEUX ÉTUDES DE CAVALIER,
AVEC UNE FIGURE VOLANT
A SES COTÉS

Mine de plomb. H. 0,193; L. 0,240.
Annotation à la mine de plomb, de la main
de Robaut : *1835* (?). Au verso, annotation
à la mine de plomb, de la main de Robaut :
extrait d'album et *nº 8.*
HISTORIQUE
Provient peut-être, vu l'annotation de
Robaut, de l'album donné par Jenny Le
Guillou à Dutilleux et dont parle Robaut
(1885, nº 622)? — A. Robaut (code au verso).
— E. Moreau-Nélaton; legs en 1927
(L. 1886a).
Inventaire *RF 9325*.
BIBLIOGRAPHIE
Sérullaz, *Mémorial*, 1963, nº 225, repr.
EXPOSITIONS
Paris, Louvre, 1930, nº 372. — Paris, Louvre,
1963, nº 227. — Paris, Louvre, 1982, nº 123.

Études pour *le Connétable de Bourbon
poursuivi par sa conscience*.

511

HOMME A MI-CORPS,
UNE FIGURE VOLANT
A SES COTÉS

Mine de plomb. H. 0,190; L. 0,237.
Annotation à la mine de plomb à demi
effacée, de la main de Robaut : *extrait
d'album* et, en haut à droite : *nº 6.* Au verso,
croquis à la mine de plomb d'une femme se
penchant sur un homme allongé, et étude
d'homme nu allongé.
HISTORIQUE
Provient peut-être, vu l'annotation de
Robaut, de l'album donné par Jenny Le
Guillou à Dutilleux et dont parle Robaut
(1885, nº 622)? — A. Robaut (code au
recto). — E. Moreau-Nélaton; legs en 1927
(L. 1886a).
Inventaire *RF 9322*.
BIBLIOGRAPHIE
Sérullaz, *Mémorial*, 1963, nº 224, repr.
EXPOSITIONS
Paris, Louvre, 1963, nº 228. — Paris, Louvre,
1982, nº 124.

Étude pour *le Connétable de Bourbon
poursuivi par sa conscience*.

512

ÉTUDES
DE CAVALIER GALOPANT,
UNE FIGURE VOLANT
A SES COTÉS

Mine de plomb. H. 0,196; L. 0,238.
Annotations à la mine de plomb par Robaut,
peu lisibles : *extrait d'album* et, en bas, *1835?
TSVP.*
Au verso, à la mine de plomb, figure de
femme volant, et annotation à demi-effacée
de Robaut : *le dessin à M. Riesener.*
HISTORIQUE
Provient peut-être, vu l'annotation de
Robaut, de l'album donné par Jenny Le
Guillou à Dutilleux et dont parle Robaut
(1885, nº 622)? — A. Robaut (code au
recto). — E. Moreau-Nélaton; legs en 1927
(L. 1886a).
Inventaire *RF 9323*.
EXPOSITIONS
Paris, Louvre, 1930, nº 369.

Étude pour le *Connétable de Bourbon
poursuivi par sa conscience*.
Au verso, étude pour la figure de la
Conscience.

513

CAVALIER GALOPANT
AVEC UNE FIGURE VOLANT
A SES COTÉS

Mine de plomb. H. 0,195; L. 0,237.
Annotation à la mine de plomb à demi-
effacée, de la main de Robaut : *extrait
d'album*, et en haut : *nº 7.*
Au verso, à la mine de plomb, tête d'homme
et caricature.

508

509

510

511

511 v

512

512 v

513

513 v

247

HISTORIQUE
Provient peut-être, vu l'annotation de Robaut, de l'album donné par Jenny Le Guillou à Dutilleux et dont parle Robaut (1885, n° 622)? — A. Robaut (code au recto). — E. Moreau-Nélaton; legs en 1927 (L. 1886a).
Inventaire *RF 9320.*

BIBLIOGRAPHIE
Lavallée, 1938, n° 7, repr.

EXPOSITIONS
Paris, Louvre, 1930, n° 370. — Paris, Louvre, Cabinet des Dessins, 1963, n° 60.

Étude pour *le Connétable de Bourbon poursuivi par sa conscience.*

514

FEUILLE D'ÉTUDES AVEC PERSONNAGES, TÊTES, ET DÉTAILS D'ARCHITECTURES

Mine de plomb, plume et encre brune.
H. 0,244; L. 0,336.
Au verso, personnage à mi-corps avec une figure volant à ses côtés; divers croquis de fauves et de têtes de chiens.

HISTORIQUE
Darcy (L. 652ᶠ). — Cailac. — Acquis en 1932 (L. 1886a).
Inventaire *RF 22960.*

Au centre, vers le bas, tête de Trajan pour la *Justice de Trajan,* peinture exposée au Salon de 1840. En bas à gauche, le buste de femme ailée est copié d'après *L'Arc de Triomphe de Philippe IV* (face antérieure), gravure de T. van Thulden d'après Rubens. De même, les deux figures féminines, le long du bord droit, sont copiées d'une autre gravure de van Thulden, *Le Triomphe du Cardinal-Infant Ferdinand,* d'après Rubens dont Delacroix a copié un autre détail sur le dessin RF 10485.
A gauche de la feuille au verso, étude pour *le Connétable de Bourbon poursuivi par sa conscience.*

D'après Vincenzo Bellini
(1802-1835)

515

QUATRE ÉTUDES D'ACTRICES

Mine de plomb, pinceau et lavis gris.
H. 0,091; L. 0,118.
Annotations à la mine de plomb : *dernière scène des Puritains - la folle qui retient son amant.*
Au verso, croquis à la mine de plomb du même personnage.

HISTORIQUE
Atelier Delacroix; vente 1864. — E. Moreau-Nélaton; legs en 1927 (L. 1886a).
Inventaire *RF 10009.*

EXPOSITIONS
Paris, Louvre, 1982, n° 128.

L'annotation permet d'identifier le dessin comme une étude d'après la dernière scène des *Puritains d'Écosse,* opéra de Bellini (paroles du comte Pepoli d'après le livret inspiré d'une comédie d'Ancelot).
Cet opéra, dont le sujet était emprunté aux *Puritains* de Walter Scott, fut représenté au Théâtre Italien le 25 janvier 1835. Delacroix a noté dans son *Journal,* le 3 mars 1847 : « *Vu les Puritains, le mardi soir avec Mme de F.(orget). Cette musique m'a fait grand plaisir. Le clair de lune de la fin est magnifique, comme ceux que fait le décorateur de ce théâtre. Ce sont des teintes très simples, je pense, de noir, de bleu, et peut-être de terre d'ombre, seulement bien entendues de plans, les unes sur les autres. La terrasse qui figure le dessus des remparts, ton très simple, avec rehauts très vifs de blanc, figurant les intervalles du mortier dans les pierres. La détrempe prête admirablement à cette simplicité d'effets, les teintes ne se mêlant pas comme dans l'huile. Sur le ciel très simplement peint, il y a plusieurs tours ou bâtiments crénelés, se détachant les uns sur les autres par la seule intensité du ton, les reflets bien marqués, et il suffit de* »

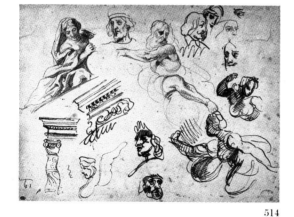

514

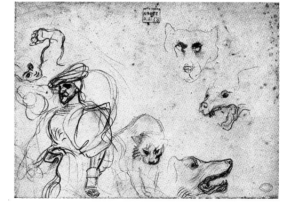

514 v

515

515 v

quelques touches de blanc à peine modifié pour toucher les clairs. » (*Journal*, I, pp. 198-199).

D'après Lord Byron
(1788-1824)

516

DEUX ORIENTAUX COMBATTANT, UN CHEVAL PRÈS D'EUX

Pinceau et lavis gris, sur quelques traits à la mine de plomb. H. 0,215; L. 0,268.
Au verso, essais d'écriture à la plume, encre brune, mots sans suite.

HISTORIQUE
Atelier Delacroix; vente 1864, sans doute partie du n° 313 (14 feuilles, adjugées 304 F). — L. Devillez, de Bruxelles; don en 1931 (L. 1886a).
Inventaire *RF 22715*.

BIBLIOGRAPHIE
Robaut, 1885, sans doute partie du n° 1529. — Huyghe, 1964, n° 327, p. 496, pl. 327.

EXPOSITIONS
Zurich, 1939, n° 197. — Bâle, 1939, n° 167. — Paris, Atelier, 1948, n° 72. — Venise, 1956, n° 66. — Paris, Louvre, Cabinet des Dessins, 1963, n° 57. — Berne, 1963-1964, n° 201. — Brême, 1964, n° 241. — Londres-Edimbourg, 1964, n° 87. — Kyoto-Tokyo, 1969, n° D 5, repr. — Paris, Louvre, 1982, n° 109.

Étude pour un *combat du Giaour et du Pacha*, d'après Lord Byron, projet de composition non réalisé, exécuté sans doute vers 1824-1828, à l'époque où ce thème semble avoir tout particulièrement intéressé Delacroix.
Arrowsmith, dont le nom apparaît à plusieurs reprises au verso, était un élève de Daguerre, l'inventeur de la photographie. Delacroix parle de lui dans une lettre à Pierret datée du 1er décembre 1828 (*Correspondance*, I, p. 233) : « *Donne-moi le plus tôt que tu pourras l'histoire d'Henri IV de Me Hardouin de Péréfixe. Cela presse, c'est pour le Sieur Arrowsmith.* »

517

DEUX ÉTUDES D'HOMME NU, L'UN ATTACHÉ A UN CHEVAL, L'AUTRE TOMBANT DE CHEVAL

Plume et encre brune, lavis brun. H. 0,204; L. 0,311.

HISTORIQUE
E. Moreau-Nélaton; legs en 1927 (L. 1886a).
Inventaire *RF 10503*.

BIBLIOGRAPHIE
Prat, 1981, p. 106, fig. 7, p. 108, note 31.

EXPOSITIONS
Paris, Louvre, 1982, n° 112.

Prat (op. cit) cite ce dessin ainsi que le RF 10505 à propos d'un dessin conservé au Musée Magnin à Dijon, et le considère comme un croquis pour un *Mazeppa*, thème tiré de Lord Byron, strophe IX et qui inspira de nombreux artistes romantiques ou de ce temps. Delacroix parle à plusieurs reprises de ce sujet dans son *Journal* (I, p. 60, note 4; pp. 62, 73 et 100 note 1). Le 14 mars 1824 (I, p. 60, note 4) : « *M. Coutan m'a donné envie de faire Mazeppa* »; le mercredi 17 mars 1824 (I, p. 62) : « *Penser, en faisant mon Mazeppa à ce que je dis dans ma note du 20 février, dans ce cahier, c'est-à-dire calquer en quelque sorte la nature dans le genre de Faust.* » Le dimanche 11 avril 1824 (I, p. 73) : « *Je suis depuis une heure à balancer entre Mazeppa, Don Juan, Le Tasse et cent autres* » et enfin le mardi 11 mai (I, p. 100, note 1) : « *Les imprécations de Mazeppa contre ceux qui l'ont attaché à son coursier, avec le château du Palatin renversé dans ses fondements.* »
Ce dessin et le RF 10505 peuvent donc se placer, d'après ces notes, à l'année 1824.
A comparer à une aquarelle de même sujet et de la même date conservée à l'Atheneumin Taidemuseo d'Helsinki (Johnson, 1983, fig. 48). Ces deux croquis décrivent des épisodes intermédiaires par rapport à cette aquarelle.

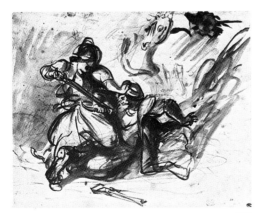

516

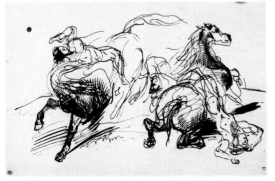

517

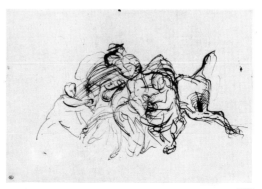

518

518

PERSONNAGES
LIANT UN HOMME
SUR LA CROUPE D'UN CHEVAL

Plume et encre brune. H. 0,204; L. 0,312.

HISTORIQUE
E. Moreau-Nélaton; legs en 1927 (L. 1886a).
Inventaire *RF 10505*.

BIBLIOGRAPHIE
Prat, 1981, fig. 10 et p. 108, note 36.

EXPOSITIONS
Paris, Louvre, 1982, nº 113.

D'après Prat (op. cit), projet pour un
Mazeppa. A comparer au RF 10503.

519

CHEVAL AYANT UN HOMME
NU LIÉ SUR SON DOS,
TRAVERSANT UNE RIVIÈRE

Mine de plomb. H. 0,199; L. 0,316.
Annotations à la mine de plomb : *héron qui
s'envole - grue*.

HISTORIQUE
Atelier Delacroix; vente 1864, sans doute
partie du nº 310 (8 feuilles en deux lots;
adjugé 160 F à MM. Delille et Mène). —
E. Moreau-Nélaton; legs en 1927 (L. 1886a).
Inventaire *RF 9218*.

BIBLIOGRAPHIE
Robaut, 1885, sans doute partie du nº 1494.
— Johnson, 1981, sous le nº L. 104, cité
p. 208. — Prat, 1981, pp. 106 à 108, fig. 8,
note 32.

EXPOSITIONS
Paris, Atelier, 1948, nº 74.

Étude pour un *Mazeppa*, projet de
Delacroix, réalisé vraisemblablement
durant l'année 1824. A comparer aux
dessins RF 10503 et RF 10505.

520

PERSONNAGE A DEMI-COUCHÉ
ET SOUTENU PAR UN AUTRE

Aquarelle. H. 0,099; L. 0,127.

HISTORIQUE
Cachet dit d'Andrieu? (L. 838). — E. Mo-
reau-Nélaton; legs en 1927 (L. 1886a).
Inventaire *RF 9902*.

Exécuté vers 1822-1827.
Est-ce pour une *Mort de Lara*, inspirée
de l'œuvre de Byron?
A comparer au dessin RF 9903.

521

PERSONNAGE A DEMI-COUCHÉ
ET SOUTENU PAR UN AUTRE

Aquarelle. H. 0,104; L. 0,125.

HISTORIQUE
Cachet dit d'Andrieu? (L. 838). — E. Mo-
reau-Nélaton; legs en 1927 (L. 1886a).
Inventaire *RF 9903*.

Exécuté vers 1822-1827.

Est-ce pour une *Mort de Lara*, inspirée
de l'œuvre de Byron?
A comparer au dessin RF 9902.

D'après Johann Wolfgang Goethe
(1749-1839)

522

TROIS PERSONNAGES
EN COSTUMES
RENAISSANCE

Plume et encre brune, lavis brun. H. 0,204;
L. 0,171.

HISTORIQUE
E. Moreau-Nélaton; legs en 1927 (L. 1886a).
Inventaire *RF 9999*.

La scène ici représentée semble bien
inspirée du théâtre. Est-ce un projet
réalisé d'après le *Faust* de Goethe?
L'œuvre peut en effet se situer vers
1825-1828. Le sujet pourrait repré-
senter Méphisto, Faust et Marguerite.

523

FEMME ASSISE
PRÈS D'UNE TABLE
ET HOMME COIFFÉ
D'UN CHAPEAU A PLUMES

Plume et encre brune. H. 0,182; L. 0,159.

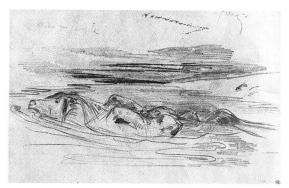

519

520

521

HISTORIQUE
E. Moreau-Nélaton; legs en 1927 (L. 1886a).
Inventaire *RF 10007*.
BIBLIOGRAPHIE
Lavallée, 1938, n° 3. — Kehrli, 1949, fig. 27,
p. 66.
EXPOSITIONS
Paris, Louvre, 1930, n° 274E. — Paris,
Louvre, Cabinet des Dessins, 1963, n° 24.
— Paris, Louvre, 1982, n° 120.

Ce dessin qui semble pouvoir être
situé vers les années 1826-1828, repré-
sente *Marguerite et Méphistophélès*.
Ce projet, inspiré du *Faust* de Goethe,
ne fut pas réalisé en lithographie.

524

PERSONNAGE DEBOUT COIFFÉ D'UN GRAND CHAPEAU; AU FOND, DEUX PERSONNAGES ET DES MAISONS

Mine de plomb. H. 0,165; L. 0,134.
Annotations à la mine de plomb : *2 juillet,
samedi. faust*.
Au verso croquis illisible.

HISTORIQUE
E. Moreau-Nélaton; legs en 1927 (L. 1886a).
Inventaire *RF 9214*.
BIBLIOGRAPHIE
Jamot, 1932, repr. p. 291, fig. 9. — Sérullaz,
Mémorial, 1963, n° 115, repr. — Doy, 1975,
p. 20, fig. 4.
EXPOSITIONS
Paris, Louvre, 1930, n° 274F. — Paris,
Atelier, 1937, n° 34. — Paris, Louvre, 1963,
n° 112. — Paris, Louvre, 1982, n° 116.

Il est possible qu'il s'agisse ici d'un
projet, non réalisé, d'une illustration
pour *Faust*. Dès 1824, Delacroix à
qui Pierret faisait partager son enthou-
siasme pour Goethe, songea en effet
à illustrer *Faust*. Le 20 février, il
écrivait dans son *Journal* (I, p. 52) :
« *Toutes les fois que je revois les gra-
vures de Faust* (celles de P. de Corné-
lius), *je me sens saisi de l'envie de faire
une toute nouvelle peinture* ». Mais
c'est son voyage à Londres en 1825
qui lui donna l'impulsion décisive,
au cours de représentations théâ-
trales qui frappèrent vivement son
imagination.

La date du samedi 2 juillet, notée sur
cette feuille, ne peut que se rapporter
à l'année 1825, et le style du dessin
confirme cette hypothèse. Il semble
donc très probable que Delacroix ait
exécuté ce dessin lors de son séjour
à Londres. Le 18 juin 1825, écrivant
de Londres à son ami J.B. Pierret,
Delacroix lui annonce : « *J'ai vu ici
une pièce de Faust qui est la plus
diabolique qui se puisse imaginer. Le
Méphistophélès est un chef-d'œuvre de
caractère et d'intelligence. C'est le Faust
de Goethe mais arrangé, le principal
est conservé. Ils en ont fait un opéra
mêlé de comique et de tout ce qu'il y a
de plus noir. On voit la scène de l'église
avec le chant du prêtre et l'orgue dans
le lointain. L'effet ne peut aller plus
loin sur le théâtre* » (*Correspondance*, I,
p. 160). Signalons que l'on retrouve,
avec des variantes, le couple de
l'arrière-plan, ici à droite sur le dessin,
à l'arrière-plan à gauche de la litho-
graphie représentant *Faust et Wagner*
(Delteil, 1908, n° 60, repr.).
Rappelons que l'imprimeur Motte

522

523

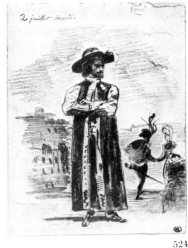

524

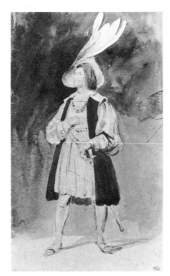

525

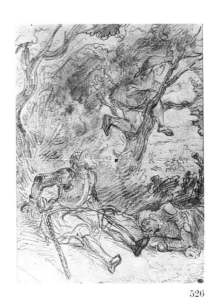

526

appuya le projet de Delacroix à son retour, et que celui-ci exécuta 17 lithographies pour *Faust* qui furent publiées en 1828 avec la traduction de A. Stapfer (voir les dessins RF 9234 et RF 10006).

G. Doy (1975) mettant en doute l'authenticité de l'annotation en haut à droite : *Faust*, a suggéré que Delacroix aurait plutôt représenté ici le personnage de Shylock dans *Le Marchand de Venise*, pièce de Shakespeare qui fut précisément jouée à Londres le 2 juillet 1825 et dont Delacroix parle dans une lettre à son ami Pierret, le 1er août : « *Je ne sais si je t'ai dit que j'avais vu Kean dans Shylock du Marchand de Venise. C'est admirable et nous en causerons* » (*Correspondance*, I, p. 166). Les arguments de G. Doy ne sont pas sans intérêt, cependant ni les costumes des personnages, ni l'aspect des bâtiments n'évoquent une atmosphère vénitienne.

525

ACTEUR DEBOUT, COIFFÉ D'UN GRAND CHAPEAU A PLUMES

Aquarelle, sur traits à la mine de plomb. H. 0,236; L. 0,145.
HISTORIQUE
Atelier Delacroix; vente 1864. — P. Bucquet. — E. Moreau-Nélaton; legs en 1927 (L. 1886a).
Inventaire *RF 9891*.
BIBLIOGRAPHIE
Robaut annoté, 1885, n° 246 bis.
EXPOSITIONS
Paris, École des Beaux-Arts, 1885, n° 421 (sous le titre *Seigneur Don Juan*. Appartient à M. Paul Bucquet). — Paris, Louvre, 1930, n° 594. — Paris, Louvre, 1982, n° 130.

Cette aquarelle a généralement été considérée comme une étude pour un *Don Juan*.
On sait l'admiration fervente de Delacroix pour les opéras de Mozart,

et notamment pour *Don Giovanni*. Il note dans son *Journal* (I, p. 45), le dimanche 18 janvier 1824 : « *Hier samedi. D. Giovanni joué par Zuchelli* ». Est-ce là le portrait du célèbre comédien ?
Le costume conviendrait davantage à un personnage de *Faust*.

526

DEUX GUERRIERS BLESSÉS, PRÈS D'UN ARBRE OÙ EST JUCHÉ UN JEUNE GARÇON

Mine de plomb et quelques rehauts de fusain, sur papier calque contre-collé. H. 0,272; L. 0,206.
HISTORIQUE
Atelier Delacroix; vente 1864, sans doute partie du n° 384 (27 feuilles). — Closel. — Riesener. — E. Moreau-Nélaton; legs en 1927 (L. 1886a).
Inventaire *RF 9235*.
BIBLIOGRAPHIE
Robaut, 1885, n° 278, repr. — Escholier, 1926, p. 246. — Sérullaz, *Mémorial*, 1963, n° 324, repr.
EXPOSITIONS
Paris, Louvre, 1930, n° 378. — Paris, Louvre, 1963, n° 327.

Le sujet de *Selbitz blessé*, emprunté à l'acte III de *Goetz de Berlichingen*, n'a pas été gravé.
Robaut (1885, n° 278), place ce dessin en 1828 en le comparant à une aquarelle du même sujet (n° 279, repr.). Nous pensons qu'il peut s'inscrire dans le même temps que les projets pour la suite lithographique, c'est-à-dire entre 1836 et 1843.

D'après Victor Hugo
(1802-1885)

527

FEMME DEBOUT VÊTUE D'UN COSTUME CHAMARRÉ

Aquarelle, sur traits à la mine de plomb. H. 0,244; L. 0,192.
HISTORIQUE
Atelier Delacroix; vente 1864. — E. Moreau-Nélaton; legs en 1927 (L. 1886a).
Inventaire *RF 10010*.
BIBLIOGRAPHIE
Moreau-Nélaton, 1916, I, fig. 66. — Sérullaz, *Mémorial*, 1963, n° 118, repr.
EXPOSITIONS
Paris, Louvre, 1963, n° 115. — Paris, Louvre, 1982, n° 127.

Projet de costume pour Elisabeth, reine d'Angleterre, inspiré d'*Amy Robsart*, drame de Victor Hugo (tiré du *Château de Kenilworth* de Walter Scott) qui fut monté à l'Odéon en 1828. Delacroix, qui fréquentait à l'époque le Cénacle de la rue Notre-Dame des Champs, où artistes et écrivains se réunissaient autour du grand poète, exécuta plusieurs projets de costumes pour cette pièce. Le Musée Victor Hugo à Paris possède deux autres dessins de même genre, l'un pour le personnage de Lord Shrewberry, l'autre pour celui d'Amy Robsart.

D'après Giacomo Meyerbeer
(1791-1864)

528

FEUILLE D'ÉTUDES AVEC DIVERS PERSONNAGES EN COSTUME DU MOYEN AGE

Mine de plomb. H. 0,227; L. 0,364.

527

Annotations et date à la mine de plomb :
Le princ(e) de Sicile vert d'eau clair orne-
ments foncés bleu foncé violet et or - rouge et
or - les baudriers tantôt rouge vif tantôt blanc
ou de toute autre couleur mais s'opposant
bien. Serviteur - voir Viel Castel.
21 déc. 1853 Robert le Diable.

HISTORIQUE
Atelier Delacroix; vente 1864, peut-être
partie du n° 655 (230 feuilles). — E. Moreau-Nélaton; legs en 1927 (L. 1886a).
Inventaire *RF 9879*.

BIBLIOGRAPHIE
Robaut, 1885, peut-être partie du n° 1914.

EXPOSITIONS
Paris, Louvre, 1982, n° 129.

Ce dessin est daté du *21 déc. 1853*
suivi de l'indication : *Robert le Diable ;*
or, le mardi 20 décembre de cette
même année, Delacroix fait allusion
à une soirée : « *Robert le soir ; je n'ai*
pu entendre que les trois premiers actes.
J'étais très fatigué. J'y ai trouvé encore
des mérites nouveaux. Les costumes,
renouvelés naturellement après tant
de représentations, m'ont beaucoup
intéressé. » (*Journal*, II, p. 134).
Ce dessin témoigne ainsi de l'intérêt
porté par Delacroix à l'opéra de
Meyerbeer *Robert le Diable*, d'après le
livret de Scribe et de Germain Dela-
vigne, représenté pour la première
fois à l'Opéra le 21 novembre 1831.
A comparer au dessin RF 9878 de
même sujet.

529

FEUILLE D'ÉTUDES
AVEC QUATRE PERSONNAGES
EN COSTUME DU MOYEN AGE

Mine de plomb. H. 0,219; L. 0,319.
Annotations à la mine de plomb : *drap d'or -*
doublure rouge - blanc bleu foncé ornements
d'or - soie laque brillant - chocolat et or -
fer (?) - rouge.

HISTORIQUE
Atelier Delacroix; vente 1864, peut-être
partie du n° 655 (230 feuilles). — E. Moreau-Nélaton; legs en 1927 (L. 1886a).
Inventaire *RF 9878*.

BIBLIOGRAPHIE
Robaut, 1885, peut-être partie du n° 1914.

Ce dessin est à rapprocher du RF 9879
et les personnages sont des croquis
exécutés sans doute le 21 décembre
1853 d'après les acteurs vus la veille
à la représentation de l'opéra de
Meyerbeer, *Robert le Diable*.

530

QUATRE ÉTUDES
DE PERSONNAGES
ET UNE TÊTE

Mine de plomb. H. 0,227; L. 0,179.
Annotation à la mine de plomb : *bou*
(boucle?) ou plutôt *bau*(drier)?

HISTORIQUE
E. Moreau-Nélaton; legs en 1927 (L. 1886a).
Inventaire *RF 10322*.

Vraisemblablement exécuté en même
temps que les deux dessins RF 9879
et RF 9878, le 21 décembre 1853,
lors d'une représentation de *Robert le*
Diable.

D'après Jean Racine
(1639-1699)

531

NOMBREUX PERSONNAGES
DANS UNE SALLE AVEC
ESCALIER ET DAIS

Mine de plomb. H. 0,234; L. 0,360.

528

529

530

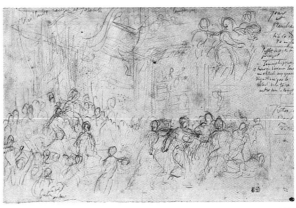

531

Annotations à la mine de plomb : *vieillards rangés et Josabeth - lévites armés arrivant faire (?) enfant - lampes sus(pendues) - jour et flambeaux - Toile de 60 ou 80 ou plus - Jaffet doit être le principal - souvent les figures trouvées d'avance sont un obstacle aux grandes dispositions par la volonté de les faire entrer dans la composition - prêtres de Baal près d'Athalie.*

HISTORIQUE
Atelier Delacroix; vente 1864. — E. Moreau-Nélaton; legs en 1927 (L. 1886a). Inventaire *RF 9915.*

EXPOSITIONS
Paris, Louvre, 1982, nº 122.

L'une des annotations en haut à gauche : *vieillards rangés et Josabeth* et une autre *prêtres de Baal près d'Athalie,* renvoient à la tragédie de Racine, *Athalie,* dont Delacroix illustre sans doute ici un passage de l'acte V, scène VI. Dans son *Journal,* à la date du 23 mai 1858, Delacroix note parmi une longue liste, divers sujets à traiter et notamment : *Athalie interroge Eliacin* (*Journal,* III, p. 194).

D'après Nicholas Rowe
(1674-1718)

532

FEMME SE TRAINANT
A TERRE, LA MAIN DROITE
SUR UNE RAMPE
D'ESCALIER

Plume et encre brune, lavis brun. H. 0,220; L. 0,312. (Bord gauche irrégulièrement découpé).
HISTORIQUE
E. Moreau-Nélaton; legs en 1927 (L. 1886a). Inventaire *RF 10600.*
EXPOSITIONS
Paris, Louvre, Cabinet des Dessins, 1963, nº 58, pl. XIII. — Paris, Louvre, 1982, nº 101.

Nous pensons peut-être pouvoir mettre ce dessin en rapport avec un passage de l'acte V, scène II, de *Jane Shore,* pièce du poète anglais Nicholas Rowe

(1674-1718) (cf. Johnson, 1981, nº 103, p. 81).

Delacroix s'inspira également de cette pièce pour une peinture datée de 1824 (coll. part. Suisse) et pour une lithographie exécutée en 1828 (Delteil, 1908, nº 76, repr.) mais que Johnson date de 1824.

En effet, dès le samedi 6 mars 1824, Delacroix note dans son *Journal* (I, p. 59) « *Pensé à faire des compositions sur Jane Shore et le théâtre d'Otway* » (ce dernier est un dramaturge anglais, 1652-1685). Peu après, on relève encore dans le *Journal* (I, p. 63), à la date du mardi 23 mars 1824 : « *Commencé une Jane Shore.* » Le samedi 3 avril (I, p. 67) : « *Le soir, Jane Shore,* » et le jeudi 15 avril (I, p. 79) : « *...commencé à peindre la Pénitence de Jane Shore.* » L'artiste en parle encore le 17 avril, et le mardi 20, note : (I, p. 81) « *j'ai presque fini le Don Quichotte et beaucoup avancé la Jane Shore. La fille est venue ce matin poser* ».

Par ailleurs, nous serions tentés de rapprocher le dessin du Louvre d'une composition plus élaborée, à la mine de plomb, où l'on retrouve — mais inversée — une femme se traînant à terre (Francfort, Städelsches Kunstinstitut, inventaire 3188).

D'après Walter Scott
(1771-1832)

533

COUPLE D'AMOUREUX
ASSIS DANS UN PAYSAGE
DEVANT UN GISANT

Pinceau et lavis brun, sur traits à la mine de plomb. H. 0,141; L. 0,111.
Au verso, annotation sans doute de Robaut : *Fiancée de Lammermoor 1829 ?*
HISTORIQUE
E. Moreau-Nélaton; legs en 1927 (L. 1886a). Inventaire *RF 9998.*

BIBLIOGRAPHIE
Robaut, 1885, nº 306. — Sérullaz, *Mémorial,* 1963, nº 120, repr.
EXPOSITIONS
Paris, Louvre, 1930, nº 276. — Paris, Atelier, 1948, nº 46 (sous le titre *scène des tombeaux de Roméo et Juliette*). — Paris, Louvre, 1963, nº 118. — Paris, Louvre, 1982, nº 103.

Cette étude passe pour représenter un épisode de *La Fiancée de Lammermoor* de Walter Scott : *Ravenswood et Lucy à la Fontaine des Sirènes* (II, chap. 7, pp. 131, 132, éd. anglaise de 1819 ou chap. XX, éditions ultérieures).

A comparer au dessin RF 9997 de même sujet avec quelques variantes notamment dans le fond de paysage et dans les attitudes des deux personnages; et aussi au lavis conservé au Detroit Institut of Arts (cf. catalogue de l'exposition Toronto-Ottawa, 1962-1963, nº 32, repr.), qui est l'étude préparatoire à la lithographie *La Fiancée de Lammermoor* (Delteil, 1908, nº 83, repr.).

534

COUPLE D'AMOUREUX
ASSIS, DANS UN PAYSAGE,
DEVANT UN GISANT

Pinceau et lavis brun, sur traits à la mine de plomb. H. 0,096; L. 0,070.
HISTORIQUE
E. Moreau-Nélaton; legs en 1927 (L. 1886a). Inventaire *RF 9997.*
EXPOSITIONS
Paris, Louvre, 1930, nº 277. — Paris, Louvre, 1982, nº 102.

Cette étude représente, comme le dessin RF 9988, *Ravenswood et Lucy à la Fontaine des Sirènes,* épisode de *La Fiancée de Lammermoor* de Walter Scott.

535

FEUILLE D'ÉTUDES AVEC
DEUX FEMMES NUES ET UN
HOMME NU GESTICULANT

Pinceau et aquarelle, sur traits à la mine de plomb. H. 0,313; L. 0,234.

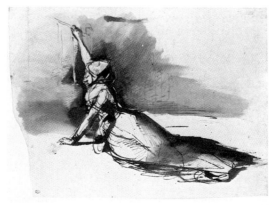

532

HISTORIQUE
Atelier Delacroix; vente 1864. — E. Moreau-Nélaton; legs en 1927 (L. 1886a).
Inventaire *RF 9922*.
EXPOSITIONS
Paris, Louvre, 1956, hors cat.

La figure de femme nue agenouillée semble pouvoir être mise en rapport avec un dessin à la mine de plomb conservé dans l'ancienne collection Claude Roger-Marx et représentant un épisode de *La Fiancée de Lammermoor* (Sérullaz, *Mémorial*, 1963, nᵒ 58, repr.). Cette feuille d'études peut vraisemblablement se situer entre 1825 et 1828.

536

CAVALIERS ENTOURÉS DE NOMBREUX PERSONNAGES

Mine de plomb. H. 0,261; L. 0,388.
HISTORIQUE
Atelier Delacroix; vente 1864. — E. Moreau-Nélaton; legs en 1927 (L. 1886a).
Inventaire *RF 9974*.

EXPOSITIONS
Paris, Louvre, 1982, nᵒ 99.

La scène esquissée dans la partie centrale de cette feuille de croquis et délimitée par des traits d'encadrement correspond à un projet — non réalisé en peinture — que Delacroix a noté avec précision dans son *Journal*, à la date du 29 décembre 1860 (III, p. 315): « *sujets d'Ivanhoé : ...La scène dans la forêt, où Cedric, Athelstas, Rowena et leurs gens s'arrêtent en entendant les gémissements d'Isaac et de Rebecca. Celle-ci vient baiser le bas de la robe de Rowena encore à cheval ainsi que les autres (Walter Scott les faisait descendre). On voit au bord de la route la litière où se trouve Ivanhoé qu'on peut apercevoir. Gurth attaché sur un cheval, etc.* » Ce sujet est tiré du chapitre IX d'*Ivanhoé* de Walter Scott. A comparer au RF 9971 où la composition paraît très voisine, sinon identique, quant au sujet.
A gauche en haut de la feuille, Delacroix a exécuté un rapide croquis pour *L'Enlèvement de Rebecca*, peinture commencée, semble-t-il d'après le *Journal*

(II, p. 449), dès le 26 mai 1856, datée de 1858 et exposée au Salon de 1859. On peut donc, de ce fait, situer l'ensemble des croquis entre 1856 et le 29 décembre 1860, date à laquelle l'artiste recense différents projets inspirés d'*Ivanhoé* dont certains étaient déjà réalisés, tel *L'Enlèvement de Rebecca*.

537

DEUX ÉTUDES DE SCÈNES AVEC CAVALIERS ENTOURÉS DE DIVERS PERSONNAGES

Mine de plomb. H. 0,254; L. 0,392.
HISTORIQUE
Atelier Delacroix; vente 1864. — E. Moreau-Nélaton; legs en 1927 (L. 1886a).
Inventaire *RF 9971*.

Il semble bien que ce dessin puisse être rapproché du RF 9974, représentant la *Scène dans la forêt*, sujet tiré d'*Ivanhoé* de Walter Scott (chapitre IX) et notée par Delacroix dans son *Journal* (III, p. 315) comme projet de composition.

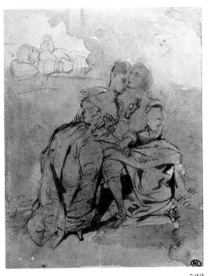

533

534

535

536

537

538

FEMME DANS UN INTÉRIEUR DONNANT DE L'ARGENT A UN HOMME SUIVI PAR UN PORTEUR DE TORCHE

Mine de plomb. H. 0,200; L. 0,290.

HISTORIQUE

Darcy (L. 652F). — Cailac. — Acquis en 1932 (L. 1886a).
Inventaire *RF 22968*.

Le sujet est inspiré d'*Ivanhoé* de Walter Scott et représente *Rebecca remettant l'argent au juif*.
A la date du 29 décembre 1860, Delacroix note dans son *Journal* (III, pp. 314 à 316) divers sujets tirés d'*Ivanhoé*, et notamment (p. 316) : « *Isaac et sa fille chez eux; flambeaux, ameublement. On introduit Gurth, qui compte l'argent, ou plutôt le juif le compte. Rebecca sur un sofa. Rebecca le fait venir dans sa chambre; elle lui donne une bourse; elle le congédie; le domestique juif l'éclaire. (chapitre XXIV).* »

539

FEUILLE D'ÉTUDES AVEC UN PERSONNAGE AUX PIEDS D'UN HOMME EN COSTUME RENAISSANCE

Mine de plomb et aquarelle. H. 0,198; L. 0,304.

HISTORIQUE

E. Moreau-Nélaton; legs en 1927 (L. 1886a).
Inventaire *RF 10500*.

Scène sans doute prise au théâtre.
Le léger croquis en bas à droite semble correspondre à la scène d'*Ivanhoé* représentée sur le dessin RF 22968. Toutefois le présent dessin est à situer beaucoup plus tôt dans la carrière de l'artiste.

540

FEMME AGENOUILLÉE PRÈS D'UN LIT ET SE LAMENTANT

Mine de plomb et légères touches de lavis brun. Essais d'aquarelle recto et verso. H. 0,232; L. 0,188.

HISTORIQUE

E. Moreau-Nélaton; legs en 1927 (L. 1886a).
Inventaire *RF 10003*.

Le sujet paraît difficile à identifier. Est-ce une étude pour une *Rebecca*, d'après *Ivanhoé* ?
A comparer par le style au dessin RF 22968.

541

FEUILLE D'ÉTUDES DE PERSONNAGES ET PROJETS DE COMPOSITIONS

Mine de plomb, plume et encre brune. H. 0,259; L. 0,396.
Annotations à la mine de plomb : *l'échafaud plus bas pour montrer le dessin - En largeur le sujet - au milieu le gd mtre (grand maître) et symétrique - cheval abattu - lance brisée.*

HISTORIQUE

Atelier Delacroix; vente 1864. — E. Moreau-Nélaton; legs en 1927 (L. 1886a).
Inventaire *RF 9965*.

Dans son *Journal*, à la date du 29 décembre 1860 (III, pp. 314 à 316), Delacroix indique toute une série de sujets inspirés d'*Ivanhoé* de Walter Scott et notamment (p. 316) : « *Mort de Boisguilbert. Le grand maître descendu de son siège. Rebecca un peu*

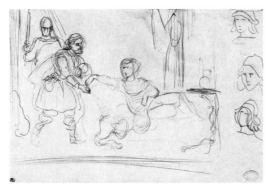

538

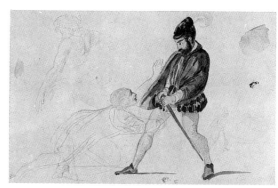

539

540

541

plus loin et son frère près d'elle. Gardes,
trompettes, peuple, échafaud. »
Les divers croquis de cette feuille et
les annotations qui y sont portées
permettent donc de considérer qu'il
s'agit bien là de projets en vue de
réaliser le sujet de la *Mort de Bois-*
guilbert noté dans le *Journal*. On peut,
de ce fait, situer ce dessin en principe
vers 1860.

D'après William Shakespeare
(1564-1616)

542

DEUX PERSONNAGES
VOYANT UNE APPARITION
D'HOMME EN ARMURE

Plume et encre brune, lavis brun sur traits
à la mine de plomb. H. 0,205; L. 0,137.
Doublé.

Au verso, par transparence, croquis à la
plume d'homme tenant une épée.
HISTORIQUE
E. Moreau-Nélaton; legs en 1927 (L. 1886a).
Inventaire *RF 9328*.
EXPOSITIONS
Paris, Louvre, 1930, n° 358. — Paris,
Louvre, Cabinet des Dessins, 1963, n° 70,
pl. XIV. — Paris, Louvre, 1982, n° 88.

Le dessin illustre la scène V de l'acte I
d'*Hamlet* de Shakespeare, et repré-
sente *Hamlet et le spectre de son père*.
Delacroix a traité ce sujet en 1843,
dans une lithographie intitulée *Le*
Fantôme sur la terrasse (Delteil, 1908,
n° 105, repr.). Ce dessin semble devoir
se situer assez tôt dans la carrière de
l'artiste, vers 1824-1829.

543

PERSONNAGE ASSIS
SUR UN TRONE

Pinceau et lavis brun, sur traits à la mine
de plomb. H. 0,222; L. 0,175.

Au verso, annotation à la mine de plomb :
Eugène Delacroix.
HISTORIQUE
E. Moreau-Nélaton; legs en 1927 (L. 1886a).
Inventaire *RF 10381*.

Ce dessin peut être situé vers 1825-
1828.
Il pourrait représenter le roi Claudius,
beau-père d'Hamlet.

544

DEUX PERSONNAGES
PRÈS D'UN RIDEAU

Aquarelle. H. 0,147; L. 0,118.
HISTORIQUE
Atelier Delacroix; vente 1864. — E. Mo-
reau-Nélaton; legs en 1927 (L. 1886a).
Inventaire *RF 9901*.
EXPOSITIONS
Paris, Louvre, 1930, n° 358c. — Paris,
Atelier, 1952, n° 34. — Paris, Louvre, 1956,
hors cat. — Paris, Louvre, 1982, n° 89.

Ce dessin qui doit se situer tôt dans
la carrière de Delacroix, vers 1822-

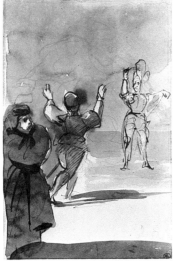

542

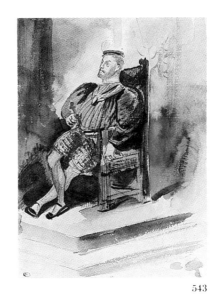

543

544

545

546

1827, illustre, à notre avis, un épisode de l'acte III, scène IV de l'*Hamlet* de Shakespeare, évoquant *Hamlet et sa mère* ou le *Meurtre de Polonius*. Cet épisode sera repris plus tard, entre 1834 et 1843 au moment où l'artiste entreprend sa série de seize lithographies pour l'illustration d'*Hamlet* (Delteil, 1908, n° 111, repr.).

545

JEUNE HOMME TIRANT UNE ÉPÉE DEVANT UNE FEMME COURONNÉE ASSISE

Plume et encre brune, lavis brun, sur traits à la mine de plomb. H. 0,207; L. 0,161.
HISTORIQUE
E. Moreau-Nélaton; legs en 1927 (L. 1886a). Inventaire *RF 9329*.
BIBLIOGRAPHIE
Roger-Marx, 1933, pl. 16.
EXPOSITIONS
Paris, Louvre, 1930, n° 358ᴬ. — Paris, Atelier, 1948, n° 40. — Paris, Atelier, 1950, n° 37. — Paris, Louvre, Cabinet des Dessins, 1963, n° 71. — Paris, Louvre, 1982, n° 90.

La scène — Hamlet et sa mère — sera reprise avec de nombreuses variantes dans la lithographie intitulée le *Meurtre de Polonius* (Delteil, 1908, n° 111, repr.), illustrant la scène IV de l'acte III d'*Hamlet* de Shakespeare. Ce sujet faisait partie de la série commencée en 1834, terminée en 1843 et comprenant seize lithographies dont treize seulement furent éditées par Eugène Delacroix en 1843 (Delteil, 1908, nᵒˢ 103 à 118). Le présent dessin paraît pouvoir se situer nettement plus tôt dans la carrière de l'artiste, vers 1824-1829.

546

PERSONNAGE EN COSTUME RENAISSANCE DEBOUT, DE FACE

Pinceau et lavis brun, sur traits à la mine de plomb. H. 0,244; L. 0,167.
Au verso, annotation à la mine de plomb : *Eugène Delacroix*.
HISTORIQUE
E. Moreau-Nélaton; legs en 1927 (L. 1886a). Inventaire *RF 10380*.

Il s'agit vraisemblablement ici d'une étude pour le personnage d'Hamlet. Le costume d'ailleurs est presque identique à celui que porte Hamlet dans la lithographie *Hamlet et le cadavre de Polonius* (Delteil, 1908, n° 113, repr.).

547

DEUX HOMMES CONTEMPLANT UN CRANE

Plume et encre brune. H. 0,220; L. 0,132.
Au verso à la mine de plomb, annotation : *Eug. Delacroix*.
HISTORIQUE
E. Moreau-Nélaton; legs en 1927 (L. 1886a). Inventaire *RF 10005*.
BIBLIOGRAPHIE
Huyghe, 1964, p. 183, fig. 11. — Jullian, 1975, p. 10.
EXPOSITIONS
Paris, Louvre, 1982, n° 92.

Sujet inspiré de Shakespeare. Le thème est celui d'Hamlet contemplant le crâne de Yorick devant le fossoyeur (*Hamlet*, acte V, scène I). Le sujet a été traité différemment en lithographie par Delacroix dans sa suite d'*Hamlet*, sous le titre *Hamlet et Horatio devant les fossoyeurs* (Delteil, 1908, n° 116, repr.).
Par ailleurs, Delacroix a traité ce thème dans deux peintures, l'une exposée au Salon de 1829 et conservée au Louvre (Sérullaz, *Mémorial*, 1963,

n° 281, repr.), l'autre exposée au Salon de 1859 et également conservée au Louvre (Sérullaz, *Mémorial*, 1963, n° 503, repr.).

548

PERSONNAGES SE LAMENTANT PRÈS D'UNE FEMME ÉTENDUE SUR UN LIT

Plume et encre brune, lavis brun, sur traits à la mine de plomb. H. 0,267; L. 0,272.
Au verso, croquis à la plume et encre brune de deux fauves et annotations : *Voir l'ancien Cyrus - Xénophon retraite des dix m(ille) - cela saute aux yeux cela ferait vrai* - Mots barrés illisibles.
HISTORIQUE
Atelier Delacroix; vente 1864. — E. Moreau-Nélaton; legs en 1927 (L. 1886a). Inventaire *RF 10004*.
EXPOSITIONS
Paris, Louvre, 1930, n° 748ᴰ. — Paris, Louvre, 1982, n° 98.

Le dessin illustre un épisode de l'acte IV, scène V de *Roméo et Juliette* de Shakespeare, évoquant *Juliette crue morte*.
Le 23 juillet 1854, Delacroix inscrit dans son *Journal* deux sujets susceptibles d'être traités : « *Le duc René auprès du corps de Charles Le Téméraire, appareil, armures, flambeaux, prêtres, croix, etc. Trouver un sujet du même genre avec une femme. Roméo et Juliette ; les parents dans la chambre Juliette crue morte.* » (*Journal*, II, p. 218). Et, plus tard, le 23 mai 1858, dans une liste de sujets, l'artiste note à nouveau ce thème (*Journal*, III, p. 194) : « *Juliette sur son lit, la mère, le père, les musiciens, la nourrice.* »

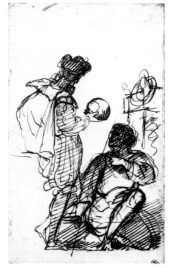

547

548

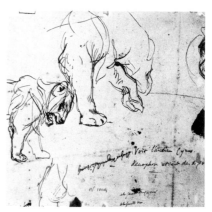

568 v

D'après Le Tasse
(1544-1595)

549

DEUX HOMMES EN ARMURE SUR UN TERTRE CONTEMPLANT DES FEMMES SE BAIGNANT

Mine de plomb, sur papier beige. H. 0,238; L. 0,359.

Annotations et date à la mine de plomb : *Le pastel fait au jardin des Plantes ce printemps pour plan(tes) dans l'eau - Fleurs aussi se réfléchissant dans l'eau - 7bre 1853 - Arbres fleuris - Voir le croquis de dos de femme que j'ai gravé à l'eau forte - Ciel - Ciel - fleurs.*

HISTORIQUE

Atelier Delacroix; vente 1864, sans doute partie du n° 377 (13 feuilles). — E. Moreau-Nélaton; legs en 1927 (L. 1886a). Inventaire *RF 9972.*

BIBLIOGRAPHIE

Robaut, 1885, sans doute partie du n° 1783. — Sérullaz, *Mémorial*, 1963, n° 442, repr.

EXPOSITIONS

Paris, Louvre, 1963, n° 453.

Projet de tableau — non exécuté — tiré d'une scène du Chant XV de la *Jérusalem délivrée* du Tasse. Delacroix y pense déjà en 1849, car il note le 2 juin de cette année (*Journal*, I, p. 295) : « *Ubalde et le Danois rencontrent les syrènes.* » Il écrit à nouveau le 28 juin 1854 (II, p. 207) : « *Penser à demander à Riesener mon étude d'arbres sur papier. Lui emprunter ses croquis et des études de paysage de Frépillon et autres, pour la fraîcheur des tons. Aussi celle de Valmont pour le sujet des Deux chevaliers et des nymphes, de la Jérusalem.* » Et, à la date du 2 janvier 1855 (II, p. 306) : « *... Femme couchée de dos, la même que j'ai gravée à l'eau-forte, pas utile pour les nymphes dans le sujet Ubalde et le Danois.* » Cette femme de dos à laquelle font allusion à la fois l'ins-

cription sur ce dessin et le *Journal* de l'artiste apparaît dans l'eau-forte exécutée en 1833 (Delteil, 1908, n° 21, repr.).

Signalons, par ailleurs, que les nymphes de ce dessin ne sont pas sans rappeler les baigneuses d'un dessin à la mine de plomb (RF 9496; Sérullaz, *Mémorial*, 1963, n°~458, repr.) pour la peinture *Femmes turques au bain*, signée et datée 1854 et conservée au Wadsworth Atheneum d'Hartford.

550

FEUILLE D'ÉTUDES AVEC UNE FEMME ET DEUX HOMMES EN ARMURE

Mine de plomb. H. 0,233; L. 0,357.

Annotations et date à la mine de plomb : *2. 7bre 1853 - Caprarole - voir costumes historiés à la romaine - Charles VII - Voir le St Michel lithographié - Gravures historiques.*

HISTORIQUE

Atelier Delacroix; vente 1864, sans doute partie du n° 377 (13 feuilles pour la *Jérusalem délivrée*, adjugées 104 F à MM. Wyatt, de Cormenin et Moureau). — E. Moreau-Nélaton; legs en 1927 (L. 1886a). Inventaire *RF 9973.*

BIBLIOGRAPHIE

Robaut, 1885, sans doute partie du n° 1783. — Sérullaz, *Mémorial*, 1963, n° 441, repr.

EXPOSITIONS

Paris, Louvre, 1963, n° 438. — Paris, Louvre, 1982, n° 87.

Études pour *Renaud quittant Armide*, projet de tableau — non exécuté — tiré d'une scène du chant XVI de la *Jérusalem délivrée* du Tasse.

Si l'on ne relève rien dans le *Journal* à la date du vendredi 2 septembre 1853 on lit, par contre, à la date du lundi 26 septembre de cette année-là : « *Dessins d'après les costumes et armures pour la Jérusalem* » (*Journal*, II, p. 77).

Delacroix souhaitait vraisemblablement exécuter un certain nombre de peintures dont les thèmes seraient inspirés de la *Jérusalem délivrée* et plus particulièrement de l'histoire de *Renaud et Armide*. Il en donne la liste sept ans plus tard dans son *Journal* à la date du 1er mars 1860 (III, p. 172) : « *Armide veut se tuer (...) Renaud dans la forêt enchantée* ». Parmi eux, le sujet de ce dessin : « *Armide abandonnée par Renaud; il est entraîné par les deux chevaliers.* »

En fait, Robaut (1885) signale au n° 1745, une peinture, non reproduite, et antérieure selon lui à cette liste et à ce dessin puisqu'il la date de 1845, toile qui figure d'ailleurs à la vente posthume de l'artiste (n° 121) où elle aurait été acquise par Andrieu pour la Duchesse Colonna.

Sujets divers

551

TROIS PERSONNAGES ENTOURANT UN MALADE

Mine de plomb. H. 0,261; L. 0,161.

HISTORIQUE

E. Moreau-Nélaton; legs en 1927 (L. 1886a). Inventaire *RF 10307.*

Le sujet paraît difficile à identifier. Il semble s'agir d'une scène de théâtre. Le style permet de dater le dessin du début des années 1820.

552

CHEVALIER EN ARMURE DU MOYEN AGE AU PIED D'UN ARBRE

Aquarelle et gouache. H. 0,232; L. 0,295.

549

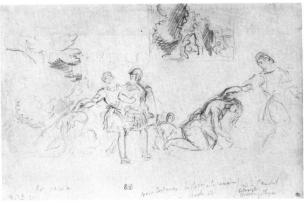

550

Signé au pinceau en bas à gauche : *Eug. Delacroix*.
HISTORIQUE
E. Moreau-Nélaton; don en 1907 (L. 1886a). Inventaire *RF 3374*.
BIBLIOGRAPHIE
Guiffrey-Marcel, 1909, nº 3449, repr. — Escholier, 1926, repr. p. 240. — Martine-Marotte, 1928, nº 24 repr. — Ganeval, 1976, pp. 44-45, repr. p. 43, fig. 10.
EXPOSITIONS
Paris, Louvre, 1930, nº 258ᴬ. — Paris, Atelier, 1937, nº 5. — Paris, Atelier, 1939, nº 5. — Paris, Atelier, 1947, nº 12. — Paris, Louvre, Cabinet des Dessins, 1963, nº 16.

Le sujet de cette aquarelle est difficile à déterminer. Ce chevalier blessé dont l'attitude dérive peut-être, comme l'a montré C. Ganeval (1976), de deux gravures de Cranach, serait-il Bayard, hypothèse souvent avancée, ou encore Selbitz blessé, sujet tiré du *Goetz de Berlichingen* de Goethe qui inspira à Delacroix diverses études (cf. le dessin RF 9235 et l'aquarelle cataloguée par Robaut, 1885, nº 279, repr.)? On peut également rapprocher la composition — bien que le cheval soit debout — de la lithographie intitulée *Cheval abattu et cavalier démonté*, (1829; Delteil, 1908, nº 87, repr.). Stylistiquement, l'aquarelle se situe entre 1824 et 1828.

553

TROIS ÉTUDES D'ACTEURS

Aquarelle, sur traits à la mine de plomb. H. 0,370; L. 0,240.
HISTORIQUE
E. Moreau-Nélaton; legs en 1927 (L. 1886a). Inventaire *RF 10639*.

Vers 1824-1828.
Les deux hommes sont en costume Renaissance; la femme a un costume moins caractéristique.

554

HOMME DEBOUT, TENANT UN CHANDELIER AVEC UNE BOUGIE ALLUMÉE

Mine de plomb. H. 0,155; L. 0,102.
Au verso, à la mine de plomb, plusieurs croquis de personnages.
HISTORIQUE
E. Moreau-Nélaton; legs en 1927 (L. 1886a). Inventaire *RF 10247*.

Peut-être une étude d'après une scène de théâtre?
Les croquis du verso sont des personnages contemporains pris dans la rue. Vers 1824-1829.
A comparer au dessin RF 10249.

555

HOMME DEBOUT, TENANT UN CHANDELIER AVEC UNE BOUGIE ALLUMÉE

Mine de plomb. H. 0,202; L. 0,128. Mis au carreau.
HISTORIQUE
E. Moreau-Nélaton; legs en 1927 (L. 1886a). Inventaire *RF 10249*.

A comparer au dessin RF 10247.

556

NOMBREUX PERSONNAGES EN ASSEMBLÉE

Mine de plomb. H. 0,099; L. 0,152.
Annotation à la mine de plomb : *vin*.
HISTORIQUE
Atelier Delacroix; vente 1864. — E. Moreau-Nélaton; legs en 1927 (L. 1886a). Inventaire *RF 9992*.

Le sujet paraît ici difficile à identifier. Nous ne pensons pas qu'il puisse s'agir de l'*Assassinat de l'évêque de Liège*, même à titre d'une première pensée.
Par contre, le dessin pourrait constituer une première pensée pour une scène de Sabbat (cf. par exemple, Robaut, 1885, nº 103 repr.).
Vers 1825-1831.

557

JEUNE GUITARISTE EN COSTUME ITALIEN DE LA RENAISSANCE

Aquarelle gouachée. H. 0,146; L. 0,099.
HISTORIQUE
G. Mélingue; legs en 1919 (L. 1886a). Inventaire *RF 4538*.
BIBLIOGRAPHIE
Escholier, 1926, repr. p. 90.

Cette aquarelle non cataloguée par Robaut peut être rapprochée d'une aquarelle du même genre, intitulée *Seigneurs vénitiens* et située par Robaut (1885, nº 273, repr.) à l'année 1828, date qui pourrait également convenir à l'aquarelle ci-dessus (vers 1826-1828).

558

FEUILLE D'ÉTUDES AVEC DIVERS PERSONNAGES

Mine de plomb, plume et encre brune, pinceau et lavis brun. H. 0,204; L. 0,302.
HISTORIQUE
Darcy (L. 652ᶠ). — Cailac. — Acquis en 1932 (L. 1886a). Inventaire *RF 22949*.

A gauche, en retournant la feuille, peut-être une illustration du thème de *Justinien composant ses institutes* ? Vers le centre droit, la figure d'homme barbu tenant une grande épée, représente peut-être Charlemagne, sujet de l'un des projets de pendentif, non réalisé, pour la Bibliothèque du Palais-Bourbon.
Vers 1826-1840.

559

PAGE EN COSTUME RENAISSANCE TENANT UN CHEVAL DANS UN PAYSAGE

Aquarelle gouachée. H. 0,121; L. 0,160.
HISTORIQUE
Jules Janin; offert par lui en 1829 à Paul Lacroix dit le bibliophile Jacob (cf. Robaut, 1885, nº 319). — E. Moreau-Nélaton; legs en 1927 (L. 1886a). Inventaire *RF 9249*.
BIBLIOGRAPHIE
Robaut, 1885, nº 319, repr.
EXPOSITIONS
Paris, Louvre, 1930, nº 593. — Paris, Atelier, 1948, nº 23.

D'après Robaut (1885, nº 319), cette aquarelle non signée aurait été offerte à M. Paul Lacroix (dit le bibliophile Jacob) par Jules Janin, en 1829, peu de jours après qu'Eugène Delacroix l'ait terminée à l'intention de ce dernier. Jules Janin publia des « Salons » dans *L'Artiste*; Delacroix lui écrivit en 1839 pour le remercier au sujet de son article.
Dans une liste de ses œuvres établie le 1ᵉʳ avril 1857, Delacroix note : « *Page tenant un cheval (aquarelle)* » (*Journal*, III, p. 90). Il peut s'agir de l'aquarelle du Louvre, mais il existe une autre aquarelle de même sujet (où le cheval est vu de profil à gauche), datée par Robaut de 1832 (1885, nº 370), que Delacroix légua au peintre Pérignon.

560

GROUPE DE FEMMES DONT L'UNE EN DÉVOILE UNE AUTRE

Plume et encre brune, sur traits à la mine de plomb. H. 0,205; L. 0,270.
Annotation à la mine de plomb : *rue d'Antin 14*.
HISTORIQUE
E. Moreau-Nélaton; legs en 1927 (L. 1886a). Inventaire *RF 9930*.

Vers 1830-1840.

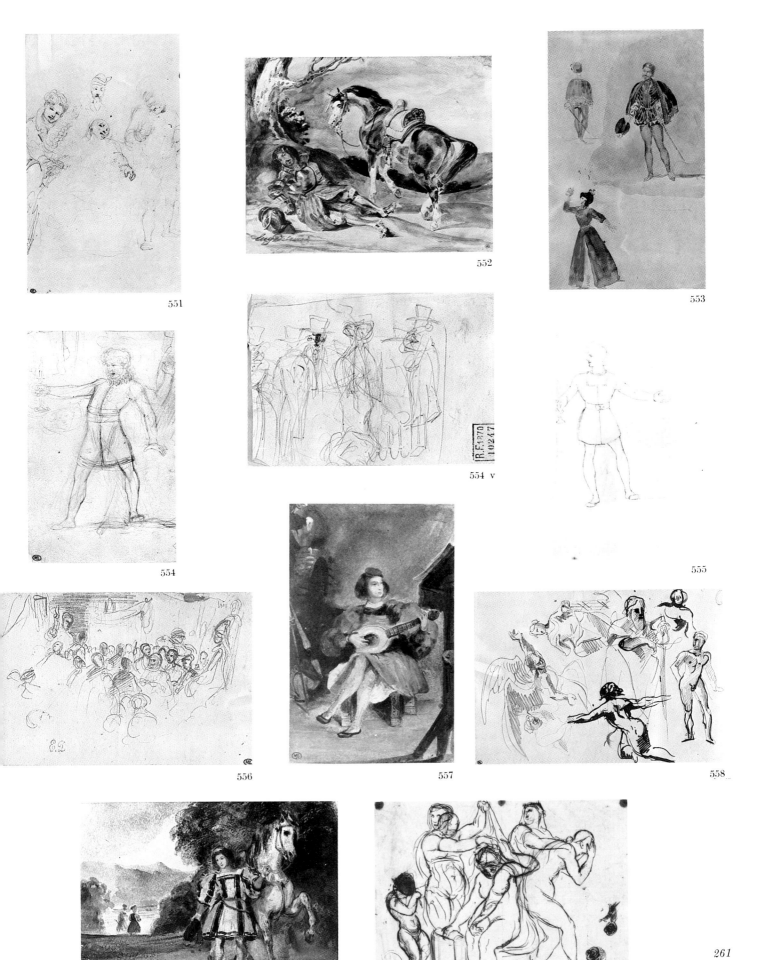

551

552

553

554

554 v

555

556

557

558

559

560

561

FEUILLE D'ÉTUDES
AVEC DIVERS PERSONNAGES

Mine de plomb, plume et encre brune.
H. 0,225; L. 0,354.

HISTORIQUE
E. Moreau-Nélaton; legs en 1927 (L. 1886a).
Inventaire *RF 10623*.

BIBLIOGRAPHIE
Sérullaz, *Mémorial*, 1963, n° 278, repr.

EXPOSITIONS
Paris, Louvre, 1963, n° 281.

Les dessins de cette feuille semblent avoir été exécutés entre 1833 et 1840 environ, soit d'après des acteurs de théâtre, soit pour un projet de composition.

562

FEUILLE D'ÉTUDES AVEC
NOMBREUX PERSONNAGES

Mine de plomb. H. 0,287; L. 0,450.

HISTORIQUE
Darcy (L. 652ᶠ). — Cailac. — Acquis en 1932 (L. 1886a).
Inventaire *RF 22963*.

Selon l'inventaire manuscrit du Louvre, la tête de femme serait une première pensée pour la muse d'Aristote, l'un des quatre pendentifs de la coupole du Luxembourg. Toutefois, dans ce pendentif, le personnage est inversé et bien différent à notre avis. A comparer au dessin RF 10404, notamment à la tête d'homme barbu; le style des deux têtes paraît très voisin.

La scène représentée à plusieurs reprises semble évoquer le thème de la *Continence de Scipion*.
Vers 1833-1845.

563

FEUILLES D'ÉTUDES AVEC
DIVERS FIGURES NUES
ET UN GROUPE MENAÇANT

Mine de plomb. H. 0,263; L. 0,395.

HISTORIQUE
Atelier Delacroix; vente 1864. — E. Moreau-Nélaton; legs en 1927 (L. 1886a).
Inventaire *RF 9942*.

Le groupe d'assaillants dont l'un

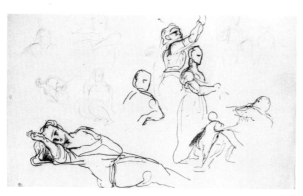

561

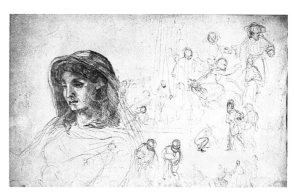

562

563

564

565

brandit une faux en haut à gauche évoque peut-être les hordes d'Attila? Vers 1840-1850.

564

FEUILLE D'ÉTUDES DE PERSONNAGES, DONT UN COUCHÉ

Mine de plomb. H. 0,206; L. 0,315.
Daté à la mine de plomb : *17 janvier.*
HISTORIQUE
Atelier Delacroix; vente 1864. — E. Moreau-Nélaton; legs en 1927 (L. 1886a). Inventaire *RF 9981.*

Vers 1840-1850.
Peut-être d'après une scène de théâtre? L'esquisse en bas au centre évoquerait un évanouissement d'Esther?

565

ANGES OU DÉMONS CHASSANT UN PERSONNAGE

Mine de plomb, sur papier beige. H. 0,229; L. 0,363.

HISTORIQUE
E. Moreau-Nélaton; legs en 1927 (L. 1886a). Inventaire *RF 9914.*

Ce dessin très effacé et presqu'illisible, semble représenter des anges ou des démons. Il peut se situer peut-être vers la fin de la carrière de l'artiste, vers 1855-1862.

566

VIEUX BERGER ET JEUNE HOMME NU CONVERSANT DANS UN PAYSAGE

Plume et encre brune. H. 0,201; L. 0,306.
Annotations à la mine de plomb de la main de Robaut : *M. V.* (Villot) *doit en avoir la peinture à la détrempe,* et, au verso : *Villot n'en avait-il pas une peinture à la détrempe?* et à la plume : *reproduit dans l'ART 1882.*
HISTORIQUE
A. Robaut (?). — E. Moreau-Nélaton; legs en 1927 (L. 1886a). Inventaire *RF 9527.*
BIBLIOGRAPHIE
Véron, 1877, p. 97, repr. — Robaut, 1885, nº 1385, repr. — Moreau-Nélaton, 1916, II, fig. 412. — Escholier, 1929, repr. p. 247. — Lavallée, 1938, nº 11, pl. 11.

EXPOSITIONS
Paris, Louvre, 1930, nº 525.

Robaut (1885, nº 1385, repr.) situe ce dessin à l'année 1859 et suggère qu'il s'agit d'une étude ou d'un projet pour la peinture représentant *Herminie et les bergers,* exposée au Salon de 1859 et conservée au Nationalmuseum de Stockholm (Sérullaz, *Mémorial,* 1963, nº 500, repr.). Les personnages sont cependant bien différents et les rapports nous paraissent très lointains! Mais Robaut n'avait pu voir le tableau (op. cit. nº 1384).
Le dessin paraît devoir se placer vers 1858-1862, à la fin de la carrière de Delacroix.
Le chapeau de berger évoque celui du premier plan, en bas à droite de *La Lutte de Jacob avec l'Ange* à Saint-Sulpice.

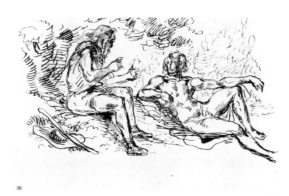

566

V

PORTRAITS ET TÊTES

567 à 627

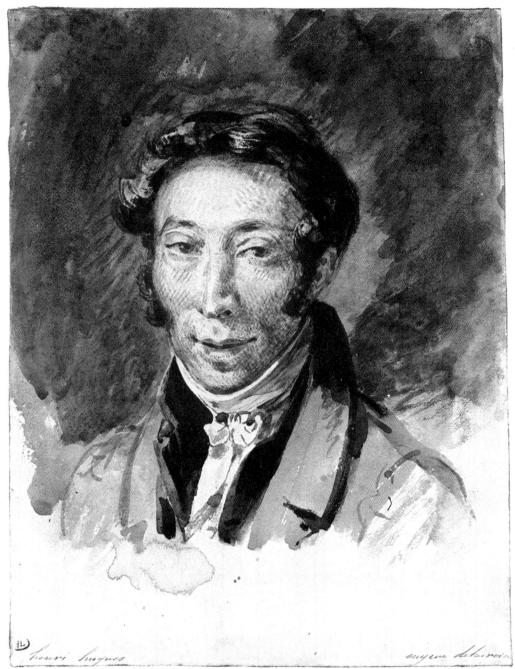

henri hugues eugène delacroix

576

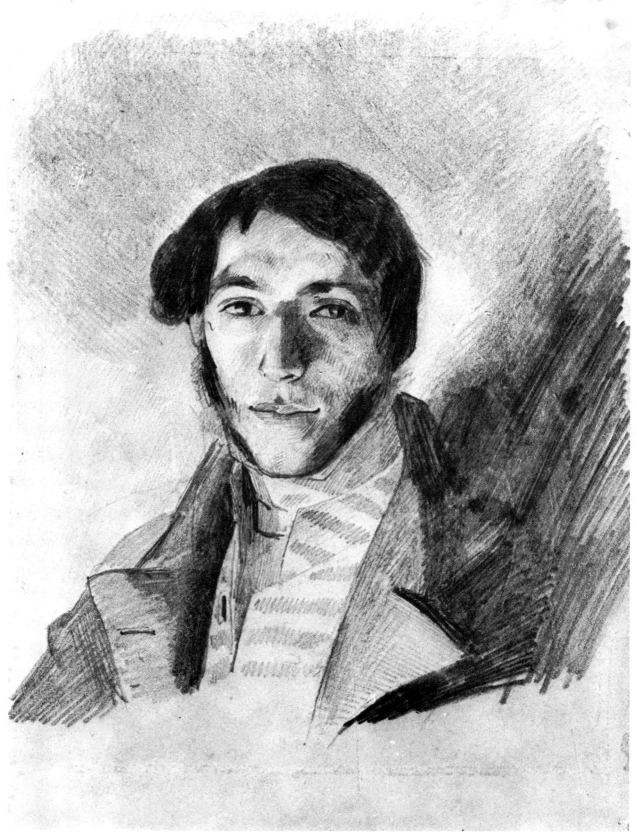

592

22 7. 62

ML

597

Autoportraits

567

AUTO-PORTRAIT,
DE TROIS-QUARTS A GAUCHE

Mine de plomb. H. 0,196; L. 0,169.

HISTORIQUE
E. Moreau-Nélaton; legs en 1927 (L. 1886a).
Inventaire *RF 9574*.

EXPOSITIONS
Paris, Louvre, 1982, n° 279.

Ce croquis a très probablement été exécuté en 1818, au moment où Delacroix aurait réalisé, en vue de la gravure, un auto-portrait dessiné et exécuté à l'estompe sous la lumière d'une lampe (cf. Robaut, 1885, n° 20, repr.). Toutefois, ce portrait ne fut effectivement gravé par Frédéric Villot que beaucoup plus tard, en 1847. La gravure de Villot est reproduite dans l'ouvrage d'Escholier (1926, face à la p. 26).

Il n'est pas sans intérêt d'établir un rapprochement entre ce dessin et la peinture conservée à la Fondation Émile Bührle à Zurich, que l'on situe généralement un peu plus tard, en 1823. Cette peinture montre l'artiste la tête tournée vers la droite et avec une petite moustache et une courte barbe; elle a malheureusement souffert de reprises postérieures dues probablement à Constant Dutilleux (Johnson, 1981, n° R. 69, p. 231, pl. 180).
A comparer au dessin RF 9200 et à un autre portrait du même temps exécuté dans l'album RF 9142, f° 14 verso.

568

FEUILLE D'ÉTUDES
AVEC UN AUTO-PORTRAIT

Mine de plomb. H. 0,300; L. 0,232.
Daté en haut à gauche, à la plume, encre brune : *1823*.

Au verso, à la mine de plomb et à la plume, encre brune, croquis de chevaux et de jambes de chevaux.

HISTORIQUE
Atelier Delacroix; vente 1864. — E. Moreau-Nélaton; legs en 1927 (L. 1886a).
Inventaire *RF 9200*.

BIBLIOGRAPHIE
Sérullaz, 1952, n° 37, pl. XXIV (la tête seule). — Huyghe, 1964, p. 111, fig. 4.

EXPOSITIONS
Paris, Louvre, 1930, n° 532. — Paris, Louvre, 1956, n° 37, repr. — Paris, Louvre, Cabinet des Dessins, 1963, n° 3.

A comparer au dessin RF 9574 et à celui de l'album RF 9142, f° 14 verso. La date de 1823, apposée à la plume en haut à gauche est probablement erronnée puisqu'à cette date l'artiste portait moustache et barbiche comme le montre l'auto-portrait de la Fondation Bührle.

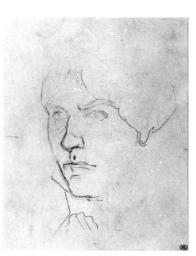

567

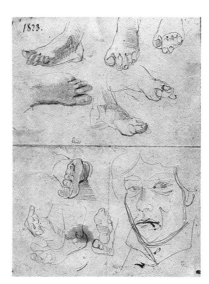

568

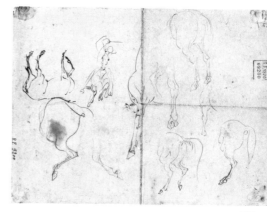

568 v

569

570

571

569

FEUILLE D'ÉTUDES DE NUS ET D'UNE TÊTE

Mine de plomb. H. 0,272; L. 0,418.
HISTORIQUE
E. Moreau-Nélaton; legs en 1927 (L. 1886a).
Inventaire *RF 10650*.

La tête, à droite, pourrait être un auto-portrait, exécuté vers 1823.

570

CINQ ÉTUDES DE TÊTES D'HOMMES

Contre-épreuve d'un dessin à la mine de plomb. H. 0,258; L. 0,198.
HISTORIQUE
E. Moreau-Nélaton; legs en 1927 (L. 1886a).
Inventaire *RF 10365*.
BIBLIOGRAPHIE
Joubin, 1939, pp. 316-317, fig. 17.

Ces études dont il semble avoir été tiré une contre-épreuve ont peut-être été exécutées en vue de l'*Auto-portrait* peint en 1842 et conservé au Musée des Offices à Florence (Sérullaz, 1980-1981, nº 250, repr.); on peut en rapprocher un daguerréotype de la même année (Moreau-Nélaton, 1916, II, fig. 238). Peut-être ces portraits ont-ils précisément été réalisés d'après des photographies?
A comparer au dessin RF 10251.

571

HOMME AVEC UNE MAIN SUR LA POITRINE; QUATRE ÉTUDES DE MAINS

Mine de plomb et fixatif. H. 0,188; L. 0,125.
Daté à la mine de plomb : *4 avril lundi 42*.
HISTORIQUE
E. Moreau-Nélaton; legs en 1927 (L. 1886a).
Inventaire *RF 10251*.
BIBLIOGRAPHIE
Joubin, 1939, pp. 316-317, fig. 15.

Autoportrait de l'artiste.

C'est en 1842 que Delacroix exécuta en peinture un auto-portrait conservé au Musée des Offices à Florence (Sérullaz, 1980-1981, nº 250, repr.).

Portraits masculins

572

DEUX PORTRAITS DE JEUNE GARÇON EN BUSTE ET PERSONNAGE COUCHÉ

Mine de plomb, pinceau et lavis brun. H. 0,222; L. 0,260.
Au verso, à la mine de plomb et à l'aquarelle, études de divers groupes de personnages, à demi-nus.
HISTORIQUE
E. Moreau-Nélaton; legs en 1927 (L. 1886a).
Inventaire *RF 10601*.

Ces deux portraits de jeune homme en buste représentent vraisemblablement le neveu de Delacroix, Charles de Verninac; peut-être s'agit-il d'études en vue de son portrait peint vers 1819 (Johnson, 1981, nº 62, pl. 55), et conservé chez M. Raoul Ancel, à Hurtebise en Charente.

573

PORTRAIT DE HORACE RAISSON

Aquarelle, sur traits à la mine de plomb. H. 0,274; L. 0,310.
Annotations à la mine de plomb de la main de Robaut : *C'est le portrait de Horace Raisson, l'ami de Delacroix. Ils coloriaient ensemble des dessins de machines - le soir - pour gagner quelque argent. (Voir la lithographie).*
HISTORIQUE
A. Robaut. — E. Moreau-Nélaton; legs en 1927 (L. 1886a).
Inventaire *RF 9590*.
BIBLIOGRAPHIE
Robaut, 1885, nº 1469, repr. — Sérullaz, 1952, nº 12, pl. VIII, fig. 12.

EXPOSITIONS
Paris, Louvre, 1930, nº 538. — Paris, Atelier, 1932, nº 179. — Paris, Atelier, 1950, nº 31. — Paris, Louvre, 1956, nº 12, repr. — Paris, Atelier, 1963, nº 75. — Paris, Louvre, 1982, nº 280.

Le personnage représenté ici serait, d'après les annotations de Robaut, Horace Raisson (1798-1852), écrivain et journaliste, futur collaborateur de Balzac; il était un ami de collège de Delacroix. Dans une lettre écrite en anglais par Delacroix à son ami Raymond Soulier, et datée du 10 décembre 1818 (*Correspondance*, I, pp. 37 et 38, note 2), il est question de Raisson. A cette lettre est jointe une longue note de Soulier où il parle de visites qu'il reçoit dans sa chambre « *La plus haute de la place Vendôme* ». *Horace Raisson*, écrit-il, *était dans mon bureau au secrétariat, et ce fut lui qui m'amena Eugène Delacroix qui fréquentait l'atelier de Guérin (...)* « *L'allusion à l'enluminage était une invention de Raisson pour nous faire gagner quelques sols; et nous avons fini par faire du dessin de machines pour déposer aux brevets d'invention. Je faisais le dessin linéaire et Eugène le lavis, les bois et diverses teintes. Tout cela avait un certain éclat. Mais si jamais on a voulu exécuter nos plans, certes les machines n'ont pas fonctionné; que d'engrenages oubliés.* »
Cette aquarelle peut se situer vers les années 1820-1826.

574

ÉTUDES DE NUS ET TÊTE PORTANT DES LUNETTES

Mine de plomb. H. 0,201; L. 0,152.
Au verso, essais d'aquarelle.
HISTORIQUE
E. Moreau-Nélaton; legs en 1927 (L. 1886a).
Inventaire *RF 9595*.

Exécuté vers 1822-1827.
La femme nue à droite se retrouve,

très réduite, dans le dessin RF 10596. La tête d'homme à lunettes pourrait être un croquis de Jean-Baptiste Pierret, ami de Delacroix, dont ce dernier devait faire le portrait vers 1823.

575

FEUILLE D'ÉTUDES AVEC UN HOMME ÉCRIVANT A LA LUMIÈRE D'UNE LAMPE ET UN CAVALIER

Pinceau et lavis brun, sur traits à la mine de plomb. H. 0,186; L. 0,115.
Annotation à la mine de plomb : *Delacroix*. Au verso, étude à la mine de plomb d'un homme à mi-corps, de trois-quarts vers la gauche.

HISTORIQUE
E. Moreau-Nélaton; legs en 1927 (L. 1886a).
Inventaire *RF 10197*.

Exécuté sans doute vers 1823-1824. Le croquis du verso représente très vraisemblablement Thalès Fielding (1793-1837), jeune aquarelliste anglais et ami de jeunesse de Delacroix, chez lequel ce dernier habita pendant un temps, à partir d'octobre 1823 et une partie de l'année 1824, logeant 20, rue Jacob.
On peut, en effet, comparer ce dessin au portrait peint vers 1824 et représentant Thalès Fielding, conservé dans une collection particulière à Paris (Johnson, 1981, nº 70, pl. 63); il s'agit, pensons-nous, du même personnage.

576

PORTRAIT DE HENRI HUGUES

Aquarelle. H. 0,175; L. 0,134.
Annotation à la plume d'une main étrangère : *henri hugues-eugène Delacroix*.

HISTORIQUE
Léon Riesener. — Pillaut; don de Mme Pillaut en 1960 (L. 1886a).
Inventaire *RF 31281*.

BIBLIOGRAPHIE
Moreau, 1873, p. 237. — Robaut, 1885, nº 697, repr. en ovale. — Moreau-Nélaton, 1916, I, p. 51, fig. 19. — Escholier, 1926, repr. p. 73.

EXPOSITIONS
Paris, Louvre, 1930, nº 408. — Paris, Atelier, 1947, nº 25. — Paris, Louvre, Cabinet des Dessins, 1963, nº 15. — Berne, 1963-1964, nº 127, fig. 27. — Brême, 1964, nº 174, repr. p. 109. — Paris, Louvre, 1982, nº 281.

Henri Hugues, cousin germain de Delacroix, était le fils d'une sœur de sa mère, Françoise Oeben, qui avait épousé un homme de lettres, Hugues. « Employé dans l'administration des postes », écrit Léon Riesener, « poète par délassement, Henri Hugues fut très lié à Delacroix ».
Cette aquarelle peut se situer vers les années 1824-1828. Plus tard, en 1839, Delacroix peignit un portrait de son cousin (Robaut, 1885, nº 696, repr.) qu'il légua à Léon Riesener, déjà possesseur de cette aquarelle.

577

PORTRAIT DE JEAN-BAPTISTE PIERRET

Mine de plomb. H. 0,207; L. 0,129.

HISTORIQUE
Atelier Delacroix; vente 1864, probablement partie du nº 649 (45 feuilles; adjugé à MM. Duret, Robaut, Gigoux). — A. Robaut. — E. Moreau-Nélaton; legs en 1927 (L. 1886a).
Inventaire *RF 9572*.

BIBLIOGRAPHIE
Robaut, 1885, nº 68, repr.

EXPOSITIONS
Paris, Louvre, 1930, nº 539. — Paris, Louvre, 1982, nº 286.

Ce portrait qui a passé, à tort selon nous, pour un portrait de Félix Guillemardet, représente en fait Jean-Baptiste Pierret, ami de collège et d'enfance de Delacroix, né le 21 novembre 1795 et mort le 7 juin 1854. Delacroix a correspondu longuement

et régulièrement avec lui et il en parle très souvent dans son *Journal*.
Ce dessin peut être rapproché du portrait peint vers 1823 (Johnson, 1981, nº 67, pl. 60).

578

PORTRAIT DE FÉLIX GUILLEMARDET

Mine de plomb, sur papier crème. H. 0,221; L. 0,167.

HISTORIQUE
Mme Pierret. — E. Moreau-Nélaton; legs en 1927 (L. 1886a).
Inventaire *RF 9224*.

BIBLIOGRAPHIE
Robaut, 1885, nº 218, repr. — Moreau-Nélaton, 1916, I, p. 83, fig. 57. — Roger-Marx, 1933, pl. I. — Sérullaz, 1952, nº 78, pl. XLV, fig. 78. — Huyghe, 1964, nº 16, p. 31, pl. 16.

EXPOSITIONS
Paris, 1864, nº 264? (Portrait de M. X... appartient à Mme Pierret). — Paris, Louvre, 1930, nº 540; Album, repr. p. 24. — Paris, Atelier, 1932, nº 147. — Paris, Atelier, 1937, nº 19. — Paris, Atelier, 1939, nº 13. — Paris, Louvre, 1956, nº 78, repr. — Paris, Louvre, Cabinet des Dessins, 1963, nº 20.

Ce portrait représente Félix Guillemardet, ami de collège et d'enfance de Delacroix, né le 8 août 1796 et mort en 1840. Il était avec son frère Louis (mort en 1865), fils de Ferdinand Guillemardet (1765-1809), Ambassadeur de France en Espagne de 1798 à 1800 et dont Goya fit le portrait (Louvre).
Delacroix entretint de longues et fréquentes relations épistolaires avec Félix Guillemardet et avec son frère et il en parle constamment dans son *Journal*.

579

PORTRAIT DE CHOPIN EN DANTE

Mine de plomb. H. 0,271; L. 0,211.

574

575

575 v

Signé à la mine de plomb en forme de rébus : *2*, la note de musique *la*, et une croix et annoté : *Cher Chopin*.
Au verso du dessin, annotation à la plume : « *Donné à J. Leguillou, avec prière de le donner après elle au Musée du Louvre. Ce 25 juillet 1857, E. Delacroix* ».

HISTORIQUE
Legs J. Le Guillou, gouvernante de Delacroix, en juin 1872 (L. 1886a).
Inventaire *RF 20*.

BIBLIOGRAPHIE
Moreau, 1873, p. 238, note 1. — Robaut, 1885, nº 1968, repr. — Guiffrey-Marcel, 1909, nº 3450, repr. — Jeanneau, 1921, pl. XXI. — Escholier, 1927, p. 158, repr. p. 157. — Martine-Marotte, 1928, nº 7, repr. — Toussaint, 1982, fig. 1, p. 186, note 2.

EXPOSITIONS
Paris, Louvre, 1930, nº 545, repr. Album p. 78. — Paris, Atelier, 1932, nº 123. — Paris, Atelier, 1937, nº 33. — Zurich, 1939, nº 267. — Bâle, 1939, nº 142. — Paris, Louvre, Cabinet des Dessins, 1963, nº 78. — Paris, Louvre, 1982, nº 289.

Selon Robaut, ce portrait de Chopin en Dante aurait été exécuté après la mort du musicien survenue en 1849. Il semble toutefois plus vraisemblable que le dessin ait été réalisé du vivant de Chopin (étant donnée la dédicace),

vers 1843-1846, période durant laquelle Delacroix évoque à la coupole de la Bibliothèque du Palais du Luxembourg, Dante introduit par Virgile auprès d'Homère et des grands génies de l'Antiquité.
Parmi les autres portraits de Chopin par Delacroix, citons notamment le dessin donné par Delacroix à son cousin Léon Riesener et aujourd'hui au Louvre (RF 31280) ; un autre portrait dessiné, de la collection André Meyer, a été présenté à l'Exposition *Chopin* au Conservatoire de Musique d'Auteuil (repr. dans *Chopin*, coll. Microcosmes, Paris, éd. du Seuil).
H. Toussaint (1982) pense avec vraisemblance que la note apposée au verso du montage du dessin de Chopin en Dante se réfère plutôt à l'*Autoportrait* peint, légué également par Jenny Le Guillou au Louvre.

580

HOMME DE PROFIL A DROITE, EN BUSTE

Mine de plomb, pinceau et lavis gris, sur un papier imprimé et daté de juillet 1818.
H. 0,229 ; L. 0,188.
Au verso, croquis à la plume et encre brune, d'un personnage en buste, d'une tête, d'un nez et d'une bouche.

HISTORIQUE
E. Moreau-Nélaton ; legs en 1927 (L. 1886a).
Inventaire *RF 10303*.

Exécuté sans doute vers 1818-1821.
Les croquis sont dessinés sur une feuille à en tête de la 4e Division - 1er Bureau de la comptabilité générale avec début de lettre du chef de la 4e Division du ministère de l'Intérieur à M. Labiche, portant la date de juillet 1818.

581

QUATRE ÉTUDES DE TÊTES D'HOMMES

Plume et encre brune. Taches d'aquarelle.
H. 0,260 ; L. 0,149.

576

577

578

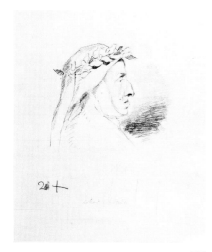

579

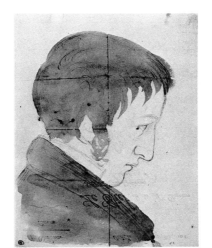

580

580 v

Diverses annotations peu lisibles, dont certaines barrées.
HISTORIQUE
E. Moreau-Nélaton; legs en 1927 (L. 1886a).
Inventaire *RF 9908*.

Exécuté sans doute vers 1818-1822.

582

HOMME A MI-CORPS, ACCOUDÉ SUR UNE TABLE, LA MAIN CONTRE LA JOUE

Mine de plomb. H. 0,134; L. 0,125.
HISTORIQUE
Atelier Delacroix; vente 1864. — E. Moreau-Nélaton; legs en 1927 (L. 1886a).
Inventaire *RF 9925*.

Exécuté, sans doute, vers 1820-1824?

583

HOMME BARBU, EN BUSTE, DE TROIS-QUARTS VERS LA DROITE

Fusain. H. 0,190; L. 0,164.
HISTORIQUE
Atelier Delacroix; vente 1864. — E. Moreau-Nélaton; legs en 1927 (L. 1886a).
Inventaire *RF 9573*.
EXPOSITIONS
Paris, Louvre, 1930, n° 559.

Sans doute portrait d'un acteur, exécuté vers 1820-1828?
A comparer au dessin RF 9586.

584

TÊTE D'HOMME BARBU, DE FACE

Fusain. H. 0,234; L. 0,192.
HISTORIQUE
Atelier Delacroix; vente 1864. — E. Moreau-Nélaton; legs en 1927 (L. 1886a).
Inventaire *RF 9586*.

A comparer au dessin RF 9573, même personnage.

585

DEUX ÉTUDES D'UNE TÊTE D'HOMME

Mine de plomb. H. 0,180; L. 0,270. Pliure verticale centrale.
HISTORIQUE
Atelier Delacroix; vente 1864. — E. Moreau-Nélaton; legs en 1927 (L. 1886a).
Inventaire *RF 9589*.

Exécuté vraisemblablement vers 1825-1830.

586

TROIS ÉTUDES D'UNE TÊTE D'HOMME BANDÉE

Mine de plomb, pinceau et lavis brun. H. 0,266; L. 0,200.
HISTORIQUE
E. Moreau-Nélaton; legs en 1927 (L. 1886a).
Inventaire *RF 10490*.

Exécuté probablement vers 1825-1831.

587

TÊTE D'HOMME BARBU, DE TROIS-QUARTS A DROITE

Mine de plomb. H. 0,205; L. 0,139.
HISTORIQUE
Atelier Delacroix; vente 1864. — E. Moreau-Nélaton; legs en 1927 (L. 1886a).
Inventaire *RF 9560*.

Nous avions pensé, un moment, qu'il pouvait s'agir d'une étude en sens inverse, en vue du *Portrait de Rabelais*, peinture datée de 1833, exposée au Salon de 1834 et conservée au Musée des Amis du Vieux-Chinon, à Chinon (Sérullaz, *Mémorial*, 1963, n° 210, repr.).

588

HOMME EN BUSTE COIFFÉ D'UN CHAPEAU HAUT-DE-FORME

Mine de plomb. H. 0,170; L. 0,132. Papier irrégulièrement découpé en haut à gauche, avec manque.
HISTORIQUE
Atelier Delacroix; vente 1864. — E. Moreau-Nélaton; legs en 1927 (L. 1886a).
Inventaire *RF 9584*.
EXPOSITIONS
Paris, Louvre, 1930, n° 560.

Cette étude d'homme paraît devoir se situer vers 1829-1831, époque où Delacroix exécutait son esquisse pour le *Boissy d'Anglas à la Convention* (1830; peinture conservée au Musée de Bordeaux; Sérullaz, *Mémorial*, 1963, n° 142, repr.) et sa peinture exposée au Salon de 1831, *La Liberté guidant le peuple*, conservée au Louvre (Sérullaz, *Mémorial*, 1963, n° 124, repr.).

589

QUATRE ÉTUDES DE TÊTES DE VIEILLARD BARBU

Plume et encre brune. H. 0,151; L. 0,394.
HISTORIQUE
Darcy (L. 652^F). — Cailac. — Acquis en 1932 (L. 1886a).
Inventaire *RF 22956*.

Exécuté peut-être à l'époque des recherches pour le Salon du Roi au Palais-Bourbon (1833-1838).

590

FEUILLE D'ÉTUDES DE TÊTES

Mine de plomb. H. 0,138; L. 0,140.
Au verso, croquis, à la mine de plomb, d'une femme à mi-corps.

581

582

583

584

585

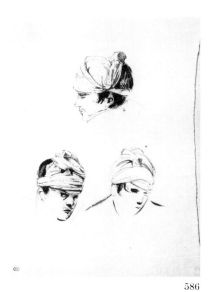

586

587

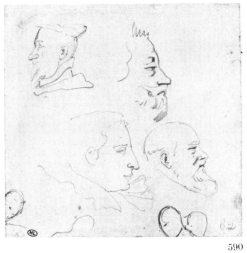

590

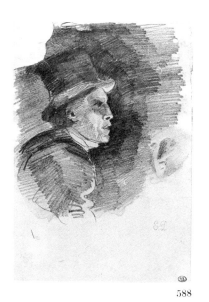

588

589

HISTORIQUE
Atelier Delacroix; vente 1864, sans doute partie du n° 649 (45 feuilles). — E. Moreau-Nélaton; legs en 1927 (L. 1886a).
Inventaire *RF 10158*.
BIBLIOGRAPHIE
Robaut, 1885, sans doute partie du n° 1909.

Stylistiquement, les croquis du bas sont à situer à l'époque des recherches pour le Salon du Roi au Palais-Bourbon (1833-1838).

Portraits féminins

591

JEUNE FEMME VUE EN BUSTE, DE PROFIL A GAUCHE

Fusain et estompe. H. 0,340; L. 0,260.
HISTORIQUE
Atelier Delacroix; vente 1864, sans doute partie du n° 648 (54 feuilles; adjugé 378 F en 9 lots). — A. Robaut (code au verso). — E. Moreau-Nélaton; legs en 1927 (L. 1886a).
Inventaire *RF 9557*.
BIBLIOGRAPHIE
Robaut, 1885, sans doute partie du n° 1908.

Exécuté sans doute vers 1818-1824.
Serait-ce le portrait d'Elisa Boulanger (Mme Cavé)? A comparer au portrait peint par Ingres.

592

BUSTE DE FEMME, DE TROIS-QUARTS A DROITE

Plume et encre brune, lavis brun. H. 0,222; L. 0,185.
HISTORIQUE
E. Moreau-Nélaton; legs en 1927 (L. 1886a).
Inventaire *RF 10374*.
BIBLIOGRAPHIE
Sérullaz, 1952, n° 69, p. 44, repr. pl. XLII.
EXPOSITIONS
Paris, Louvre, 1956, n° 69, repr. — Paris, Louvre, Cabinet des Dessins, 1963, n° 21, repr. pl. VII.

Exécuté vers 1820-1827.
Il s'agit vraisemblablement d'un portrait de Mme Pierret.
A comparer au RF 9641; on y trouve une réplique de la même figure parmi d'autres études de têtes qui reprennent celles qui ont été dessinées sur les RF 10375, RF 10376, RF 10378 et RF 10400. Ces quatre dessins portent au crayon une initiale X.
A rapprocher d'un autre dessin représentant Mme Pierret (Escholier, 1926, p. 186 repr.).

593

TÊTE DE FEMME, LA MAIN CONTRE LA JOUE

Mine de plomb. H. 0,132; L. 0,113.
Daté à la mine de plomb : *février 5 ou 6 1829*.
HISTORIQUE
Atelier Delacroix; vente 1864, sans doute partie du n° 648 (54 feuilles). — E. Moreau-Nélaton; legs en 1927 (L. 1886a).
Inventaire *RF 9252*.
BIBLIOGRAPHIE
Robaut, 1885, sans doute partie du n° 1908.

Il est possible que ce croquis ait été réalisé d'après Mme Dalton.
En effet, on peut le rapprocher du portrait à la mine de plomb où elle pose dans une attitude très voisine, la main gauche appuyée contre le visage (Robaut, 1885, n° 364, reproduit à l'année 1831), dessin conservé chez Mme Feilchenfeldt à Zurich (Sérullaz, *Mémorial*, 1963, n° 66, repr.).
Mme Dalton était une jeune française, danseuse à l'Opéra, qui épousa un Anglais. C'est en Angleterre, en 1825, que Delacroix fit sa connaissance et eut une liaison avec elle. Elle fut également l'amie d'Horace Vernet et de Bonington qui a laissé d'elle un portrait dessiné fort connu (Escholier, 1926, repr. face à la p. 154). La date marquée par Delacroix ici, 5 ou 6 février 1829, permet de situer le dessin de Zurich en 1829, et non en 1831.

594

TÊTE DE FEMME VUE DE FACE

Mine de plomb. H. 0,190; L. 0,125.
Annotation à la mine de plomb : *apporter l'auberge rouge*.
HISTORIQUE
Atelier Delacroix; vente 1864, sans doute partie du n° 648 (54 feuilles en 9 lots, adjugé 378 F à MM Lejeune, Mamola, Dejean, Robaut, Sensier, Burty, de Laage). — E. Moreau-Nélaton; legs en 1927 (L. 1886a).
Inventaire *RF 9562*.
BIBLIOGRAPHIE
Robaut, 1885, sans doute partie du n° 1908 (il est question de 63 feuilles au lieu des 54 feuilles mentionnées sur le catalogue de la vente posthume).
EXPOSITIONS
Paris, Louvre, 1930, n° 552. — Paris, Louvre, Cabinet des Dessins, 1963, n° 34. — Paris, Louvre, 1982, n° 288.

Nous suggérons que ce dessin pourrait être une étude pour un portrait peint en 1832, soit celui de la marquise de Mornay, soit plutôt celui de Mme Delaporte.
L'Auberge rouge, d'Honoré de Balzac, fut publié en 1831.

595

DEUX ÉTUDES DE FEMME VUE EN BUSTE, DE PROFIL ET DE FACE

Plume et encre brune, lavis brun, mine de plomb. H. 0,225; L. 0,356. Pliure centrale verticale.
HISTORIQUE
E. Moreau-Nélaton; legs en 1927 (L. 1886a).
Inventaire *RF 10594*.
BIBLIOGRAPHIE
Sérullaz, *Mémorial*, 1963, cité au n° 66 et considéré alors comme un éventuel portrait de Mme Dalton.

Étude en vue du *Portrait de Mme Frédéric Villot*, eau-forte de 1833 (Delteil, 1908, n° 13, repr., qui mentionne sans doute ce dessin en bas de la notice) : le dessin de droite, à la mine de plomb est — dans le sens inverse — pratiquement identique à l'eau-forte. L'étude de gauche à la plume, est certainement exécutée d'après Mme Villot, mais vue de profil.

596

TÊTE DE FEMME TOURNÉE DE TROIS-QUARTS VERS LA DROITE

Fusain, estompe et rehauts de blancs, sur papier gris-beige. H. 0,472; L. 0,311.
Au verso, annotation d'une main étrangère : *genre George Sand*.
HISTORIQUE
Jenny Le Guillou; don par elle à Constant Dutilleux. — A. Robaut. — E. Moreau-Nélaton; legs en 1927 (L. 1886a).
Inventaire *RF 9558*.
BIBLIOGRAPHIE
Robaut, 1885, n° 982, repr.

Robaut (1885, n° 982) situe ce dessin à l'année 1846, époque où Delacroix se trouvait en août à Nohant chez George Sand pour la troisième fois. Il s'y était rendu auparavant en 1842 et en 1843. Robaut en conclut que « le type » paraissant être celui de George Sand, il pourrait s'agir d'un portrait de la célèbre romancière exécuté durant ce séjour.

597

JEUNE FILLE EN BUSTE, DE TROIS-QUARTS VERS LA GAUCHE

Mine de plomb. H. 0,203; L. 0,130.
Daté à la mine de plomb : *22 7bre. 62*.
HISTORIQUE
Atelier Delacroix; vente 1864, sans doute partie du n° 648 (54 feuilles). — A. Robaut (code au verso). — E. Moreau-Nélaton; legs en 1927 (L. 1886a).
Inventaire *RF 9550*.

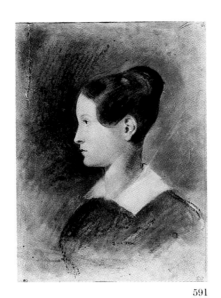

591

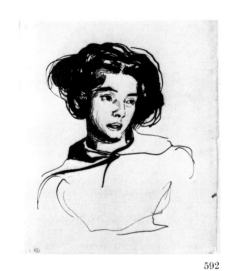

592

593

594

595

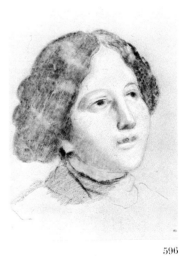

596

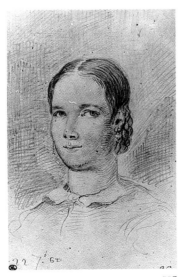

597

BIBLIOGRAPHIE
Robaut, 1885, sans doute partie du nº 1908.
— Moreau-Nélaton, 1916, II, p. 206, fig. 429.
EXPOSITIONS
Paris, Louvre, 1980, nº 549.

A la date du 22 septembre 1862, Delacroix, déjà très malade, se rend chez son cousin germain le commandant Philogène Delacroix à Ante, près de Sainte-Menehould et de Givry en Argonne, pays natal de son père.

Parlant de ce portrait d'inconnue, Moreau-Nélaton (1916, II, p. 206) note : « ... un charmant petit portrait à la mine de plomb, daté du 22 septembre 1862, le montre s'attachant à reproduire les traits d'une jeune femme de son entourage provincial. »

Un portrait de femme, à la sanguine, conservé dans une collection particulière, représente sans doute le même modèle.

598

TÊTE DE FEMME,
VUE DE FACE

Plume et encre brune, lavis brun. H. 0,132; L. 0,133.
HISTORIQUE
Atelier Delacroix; vente 1864. — A. Ro-
baut (code au verso). — E. Moreau-Nélaton; legs en 1927 (L. 1886a).
Inventaire *RF 9581.*

Exécuté sans doute vers 1819-1821.

599

FEUILLE D'ÉTUDES
AVEC QUATRE TÊTES
ET CROQUIS DE CHEVAUX

Plume et encre brune, lavis gris. H. 0,273; L. 0,427.
HISTORIQUE
E. Moreau-Nélaton; legs en 1927 (L. 1886a).
Inventaire *RF 10653.*

Exécuté vers 1826-1828.

600

TÊTE DE FEMME,
DE PROFIL A GAUCHE;
DÉTAIL D'UNE TÊTE DE FACE

Plume et encre brune. H. 0,183; L. 0,157.
HISTORIQUE
Atelier Delacroix; vente 1864. — A. Ro-
baut (code au verso). — E. Moreau-Néla-
ton; legs en 1927 (L. 1886a).
Inventaire *RF 9579.*

Exécuté peut-être vers 1826-1829.

601

TÊTE DE FEMME,
DE TROIS-QUARTS A GAUCHE,
ET CROUPE DE CHEVAL

Plume et encre brune, lavis brun. H. 0,217; L. 0,159.
HISTORIQUE
Atelier Delacroix; vente 1864. — A. Ro-
baut (code au verso). — E. Moreau-Néla-
ton; legs en 1927 (L. 1886a).
Inventaire *RF 9582.*
EXPOSITIONS
Paris, Louvre, 1980, nº 556.

Exécuté sans doute vers 1826-1828. Pourrait être un rapide croquis d'après Elisa Boulanger?

A rapprocher, par la date et le style, du portrait peint vers 1827, autrefois conservé au Louvre, dit la *Femme au grand chapeau* (Johnson, 1981, nº 89, pl. 77).

602

SEPT ÉTUDES
DE TÊTES DE FEMMES

Pinceau et lavis brun. H. 0,353; L. 0,231.
HISTORIQUE
Atelier Delacroix; vente 1864. — A. Ro-

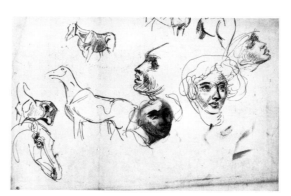

599

598

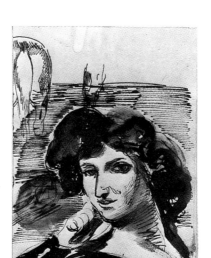

601

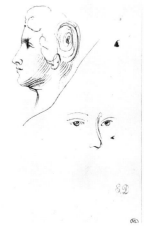

600

baut (code au verso). — E. Moreau-Néla-
ton; legs en 1927 (L. 1886a).
Inventaire *RF 9563*.
EXPOSITIONS
Paris, Louvre, 1930, nº 272ᴬ.

A comparer aux études de têtes que
nous avons publiées à propos de *La
Liberté guidant le peuple*, du Salon
de 1831 (Sérullaz, 1971, pp. 57 à 62,
repr. fig. 10 et 11).

603
SEPT ÉTUDES
DE TÊTES DE FEMMES

Mine de plomb, sur papier beige. H. 0,250;
L. 0,376.
HISTORIQUE
Atelier Delacroix; vente 1864. — A. Ro-
baut (code au verso et annotations). —
E. Moreau-Nélaton; legs en 1927 (L. 1886a).
Inventaire *RF 9569*.
EXPOSITIONS
Paris, Louvre, 1930, nº 551. — Paris, Ate-
lier, 1950, nº 39. — Paris, Louvre, Cabinet
des Dessins, 1963, nº 13 (avec nº d'inventaire
erroné).

Exécuté entre 1826 et 1830, peut-
être en vue de *La Grèce sur les ruines
de Missolonghi*, ou de *La Liberté gui-
dant le peuple*.

604
HUIT ÉTUDES
DE TÊTES DE FEMMES

Mine de plomb, sur papier beige. H. 0,246;
L. 0,363.
HISTORIQUE
Atelier Delacroix; vente 1864. — A. Ro-
baut (code au verso). — E. Moreau-Néla-
ton; legs en 1927 (L. 1886a).
Inventaire *RF 9568*.
EXPOSITIONS
Paris, Louvre, 1930, nº 550. — Paris, Ate-
lier, 1950, nº 40. — Paris, Louvre, Cabinet
des Dessins, 1963, nº 14.

La figure en haut à gauche a été
contre-typée par Robaut (RF 9556).
A comparer au dessin RF 9569.

605
FEMME EN BUSTE,
COIFFÉE D'UN CHIGNON

Contre-épreuve d'un dessin à la mine de
plomb. H. 0,155; L. 0,102.
Annotations par Robaut : *précieuse. C/partie.
complément de vignette à 682. A.R.*
HISTORIQUE
A. Robaut. — E. Moreau-Nélaton; legs en
1927 (L. 1886a).
Inventaire *RF 9556*.

Contre-épreuve tirée par Robaut de
la tête de femme dessinée en haut à
gauche sur un autre dessin du Louvre
(RF 9568).
Le nº 682 du catalogue établi par
Robaut se rapporte à deux têtes de
femme tournées vers la droite, « cro-
quis au crayon noir (...) appartenant
à M. Henri Faure, de Lille. »

606
TÊTE DE FEMME,
VUE PRESQUE DE FACE

Mine de plomb, sur papier beige. H. 0,161;
L. 0,163.
HISTORIQUE
Atelier Delacroix; vente 1864. — A. Ro-
baut (code au verso). — E. Moreau-Néla-
ton; legs en 1927 (L. 1886a).
Inventaire *RF 9567*.

Peut-être s'agit-il de la même femme
représentée sur le dessin RF 9569?
(cf. particulièrement la tête en haut
à gauche).

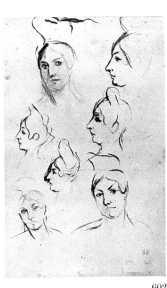

602

603

605

604

606

607

608

609

610

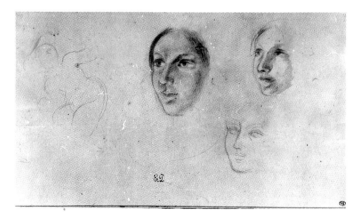

611

612

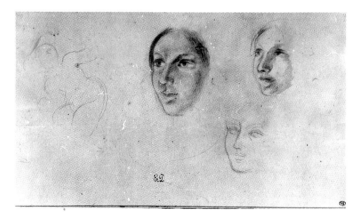

613

607

FEUILLE D'ÉTUDES DE TÊTES
DE FEMMES ET D'HOMME

Mine de plomb. H. 0,194; L. 0,253.
Daté à la mine de plomb : *20. 8bre.*
HISTORIQUE
Atelier Delacroix; vente 1864. — E. Moreau-Nélaton; legs en 1927 (L. 1886a).
Inventaire *RF 9577.*

La tête d'homme semble assez proche de celle de l'homme au chapeau haut-de-forme, au premier plan vers la droite de l'esquisse peinte conservée au Musée des Beaux-Arts de Bordeaux, exécutée vers 1830-1831, et représentant *Boissy d'Anglas à la Convention* (Sérullaz, *Mémorial,* 1963, nº 142, repr.).
Par contre les études de têtes de femmes, notamment celle en haut à gauche, pourraient être rapprochées d'une peinture nettement plus tardive, le *Portrait de Jenny Le Guillou,* peint en 1840 et conservé au Louvre (Sérullaz, 1980-1981, nº 236, repr.).

608

FEUILLE D'ÉTUDES
AVEC UNE FEMME ÉTENDUE

Mine de plomb. H. 0,215; L. 0,345.
Daté à la mine de plomb : *5. 7bre 1836.*
HISTORIQUE
Atelier Delacroix; vente 1864. — E. Moreau-Nélaton; legs en 1927 (L. 1886a).
Inventaire *RF 9967.*

Ce dessin daté du 5 septembre 1836 n'est pas sans rappeler l'étude peinte représentant une *Femme dans un lit,* ou *Lisette,* que Robaut (1885, nº 55, repr.) situe en 1822 et que Johnson (1981, R 2, p. 217, pl. 161) conteste.

609

SIX ÉTUDES DE TÊTES
DE FEMMES,
ET CROQUIS D'UN BRAS

Mine de plomb. H. 0,211; L. 0,281.
Daté à la mine de plomb : *11fer. 1839.*
HISTORIQUE
Atelier Delacroix; vente 1864. — A. Robaut (code au verso). — E. Moreau-Nélaton; legs en 1927 (L. 1886a).
Inventaire *RF 9358.*

Est-ce une série d'études d'après Mme Dalton?
A comparer au portrait dessiné reproduit dans Escholier (1926, p. 166) et à la feuille du même genre RF 9578.

610

QUATRE ÉTUDES
DE TÊTES DE FEMMES

Plume et encre brune. H. 0,215; L. 0,336.
HISTORIQUE
Atelier Delacroix; vente 1864. — A. Robaut (code au verso). — E. Moreau-Nélaton; legs en 1927 (L. 1886a).
Inventaire *RF 9578.*

A comparer au dessin RF 9358, particulièrement le visage en bas à droite.

611

DEUX ÉTUDES D'UNE TÊTE
DE FEMME, TOURNÉE
VERS LA DROITE

Mine de plomb. H. 0,166; L. 0,205.
HISTORIQUE
Atelier Delacroix; vente 1864, sans doute partie du nº 648 (54 feuilles; adjugé 378 f en 9 lots). — A. Robaut (code au verso). — E. Moreau-Nélaton; legs en 1927 (L. 1886a).
Inventaire *RF 9566.*
BIBLIOGRAPHIE
Robaut, 1885, sans doute partie du nº 1908.
EXPOSITIONS
Paris, Louvre, 1930, nº 557.

Ces deux têtes pourraient avoir été exécutées à Nohant chez George Sand en 1842, lors du premier séjour qu'y

fit Delacroix, et peut-être en vue de sa peinture *L'Éducation de la Vierge* ou *Sainte Anne* (Sérullaz, *Mémorial,* 1963, nº 311, repr.).

612

DIX ÉTUDES DE TÊTES
DE FEMME

Mine de plomb. H. 0,273; L. 0,442.
Daté à la mine de plomb : *31 août, revenant de Nohant.*
HISTORIQUE
Atelier Delacroix; vente 1864. — A. Robaut (code au verso). — E. Moreau-Nélaton; legs en 1927 (L. 1886a).
Inventaire *RF 9378.*

C'est en 1846 que Delacroix passa pratiquement tout le mois d'août chez George Sand à Nohant.
A comparer au dessin RF 9571.

613

TROIS ÉTUDES DE TÊTES
ET CROQUIS DE NU FÉMININ

Mine de plomb. H. 0,209; L. 0,323.
HISTORIQUE
Atelier Delacroix; vente 1864. — A. Robaut (code au verso). — E. Moreau-Nélaton; legs en 1927 (L. 1886a).
Inventaire *RF 9571.*

Exécuté, semble-t-il, vers 1835-1846. Peut-être fait à Nohant en août 1846, par comparaison à la feuille d'études de têtes RF 9378, datée *31 août, revenant de Nohant.*

614

HUIT ÉTUDES DE TÊTES
DE FEMMES

Crayon noir. H. 0,262; L. 0,405.
HISTORIQUE
Atelier Delacroix; vente 1864. — A. Robaut (code au verso). — E. Moreau-Nélaton; legs en 1927 (L. 1886a).
Inventaire *RF 9570.*

Probablement exécuté vers 1850-1860.

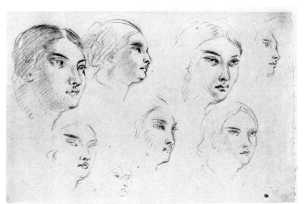

614

615

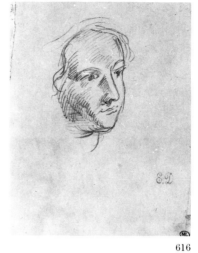

616

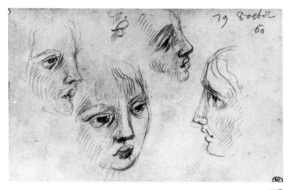

617

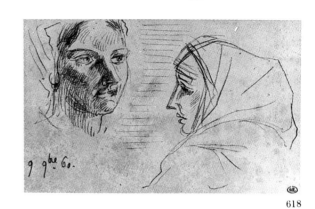

618

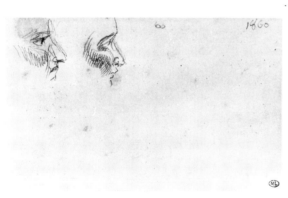

619

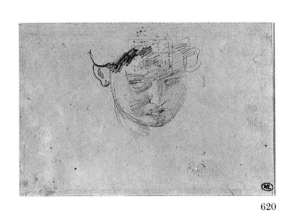

620

621

622

615

DEUX ÉTUDES DE TÊTES

Mine de plomb. H. 0,100; L. 0,156.
Daté à la mine de plomb : *15. 7bre 60.*
HISTORIQUE
E. Moreau-Nélaton; legs en 1927 (L. 1886a).
Inventaire *RF 9532.*

A la date du 15 septembre 1860, Delacroix se trouve à Champrosay (*Correspondance*, IV, pp. 197-198).

616

TÊTE DE FEMME, DE TROIS-QUARTS A DROITE

Mine de plomb, sur papier bleu-gris. H. 0,137; L. 0,109.
HISTORIQUE
Atelier Delacroix; vente 1864. — A. Robaut (code au verso). — E. Moreau-Nélaton; legs en 1927 (L. 1886a).
Inventaire *RF 9580.*

Cette étude de tête de femme nous paraît devoir être rapprochée des études de têtes datées du *15. 7bre 60* et exécutées à Champrosay (RF 9532).

617

QUATRE ÉTUDES DE TÊTES D'ENFANTS (?)

Mine de plomb. H. 0,100; L. 0,157.
Daté à la mine de plomb : *19.8octob(re) 60.*
HISTORIQUE
E. Moreau-Nélaton; legs en 1927 (L. 1886a).
Inventaire *RF 9575.*

A comparer aux diverses études de même genre, exécutées à Champrosay durant l'automne 1860, notamment aux dessins RF 9532, RF 9580, RF 9531.

618

DEUX ÉTUDES DE TÊTE DE PAYSANNE COIFFÉE D'UN FICHU

Mine de plomb. H. 0,100; L. 0,158.
Daté à la mine de plomb : *9. 9bre 60.*
HISTORIQUE
E. Moreau-Nélaton; legs en 1927 (L. 1886a).
Inventaire *RF 9531.*

Cette feuille d'études a été exécutée, selon la date inscrite par Delacroix, le 9 novembre 1860, époque où l'artiste était à Champrosay.
Voir les dessins RF 9532 et RF 9580.

619

DEUX ÉTUDES DE TÊTES DE PROFIL A DROITE

Mine de plomb. H. 0,100; L. 0,157.
Daté à la mine de plomb (sans doute d'une main étrangère) : *60. 1860.*
HISTORIQUE
E. Moreau-Nélaton; legs en 1927 (L. 1886a).
Inventaire *RF 9576.*

Exécuté vraisemblablement vers l'automne de 1860 à Champrosay.

620

TÊTE DE FEMME PENCHÉE EN AVANT

Mine de plomb. H. 0,086; L. 0,127.
HISTORIQUE
Atelier Delacroix; vente 1864. — E. Moreau-Nélaton; legs en 1927 (L. 1886a).
Inventaire *RF 9585.*

Probablement exécuté vers 1860.

621

FEUILLE D'ÉTUDES : UNE TÊTE DE PROFIL A DROITE, UN TORSE, UN BRAS

Plume et encre brune. H. 0,181; L. 0,231.
HISTORIQUE
Atelier Delacroix; vente 1864. — A. Robaut (code au verso). — E. Moreau-Nélaton; legs en 1927 (L. 1886a).
Inventaire *RF 9642.*

Exécuté vers 1860.

622

FEUILLE D'ÉTUDES : DEUX TORSES D'HOMME, DEUX BRAS ET UNE TÊTE

Contre-épreuve de dessin à la mine de plomb. H. 0,131; L. 0,204. Coins arrondis.
Annotation de la main de Robaut : *Contre-partie 738bis.*
HISTORIQUE
A. Robaut (inscription au recto). — E. Moreau-Nélaton; legs en 1927 (L. 1886a).
Inventaire *RF 9645.*

Le Cabinet des Estampes de la Bibliothèque Nationale conserve parmi les dessins de Robaut d'après Delacroix, douze feuilles d'études portant les nos 1841-738 bis, 738 ter et 739 ter. La contre-épreuve du Louvre est sans doute à rapprocher de ce groupe. Elle a été tirée d'après le fo 15 recto de l'album RF 23358 qui doit être celui mentionné dans le Robaut annoté comme acquis par Detrimont à la vente posthume.

623

QUATRE TÊTES D'HOMME ET DEUX FEMMES EN BUSTE

Pinceau et lavis brun. H. 0,367; L. 0,238.
HISTORIQUE
Atelier Delacroix; vente 1864. — A. Robaut (code au verso). — E. Moreau-Nélaton; legs en 1927 (L. 1886a).
Inventaire *RF 9641.*
EXPOSITIONS
Paris, Louvre, 1956, hors cat.

Exécuté sans doute vers 1826-1828. On retrouve les mêmes têtes dans les dessins RF 10374, RF 10375,

623

RF 10376, RF 10378 et RF 10400. Le dessin RF 10374 est un portrait supposé de Mme Pierret. Les quatre autres dessins que l'on retrouve dans cette feuille portent tous le même signe *X* à la mine de plomb. Il n'existe pas à notre connaissance d'autre dessin pour la tête en bas à gauche.

Les dessins de cette feuille semblent être des copies de la main de Delacroix d'après les dessins précédents.

624

HOMME EN BUSTE, LÉGÈREMENT TOURNÉ VERS LA GAUCHE

Plume et encre brune. H. 0,229; L. 0,180.
HISTORIQUE
E. Moreau-Nélaton; legs en 1927 (L. 1886a). Inventaire *RF 10378*.

Exécuté sans doute vers 1820-1827?
A comparer aux dessins RF 10374 et RF 9641 où l'on remarque la même tête.

Est-ce un portrait de Frédéric Leblond, ami de Delacroix, que l'on retrouve dans un dessin de l'ancienne collection Dubaut? (Escholier, 1926, p. 57).

625

TÊTE D'HOMME BARBU, DE TYPE ORIENTAL, DE PROFIL A GAUCHE

Plume et encre brune. H. 0,225; L. 0,173.
HISTORIQUE
E. Moreau-Nélaton; legs en 1927 (L. 1886a). Inventaire *RF 10400*.

Exécuté vers 1820-1827.
A comparer aux dessins RF 10374 et RF 9641, où l'on retrouve la même tête. On peut comparer aussi ce dessin à diverses études de têtes tout autour de la lithographie de 1826 représentant *Le Duc de Blacas* (Delteil, 1908, n° 50, repr.) et à la figure du Pacha renversé, dans la lithographie de 1827, *Combat du Giaour et du Pacha* (Delteil, 1908, n° 55, repr.).

626

HOMME EN BUSTE, DE TROIS-QUARTS

Plume et encre brune. H. 0,232; L. 0,179.
HISTORIQUE
E. Moreau-Nélaton; legs en 1927 (L. 1886a). Inventaire *RF 10375*.

Exécuté vers 1820-1827.
On retrouve la même tête dans le dessin RF 9641.
Serait-ce une étude d'après le baron Schwiter, ami de Delacroix, dont il fit un portrait, en pied, en 1826, conservé à la National Gallery de Londres?

627

FEMME ASSISE, DE FACE

Plume et encre brune. H. 0,214; L. 0,150.
HISTORIQUE
E. Moreau-Nélaton; legs en 1927 (L. 1886a). Inventaire *RF 10376*.

On retrouve le même personnage dans le dessin RF 9641.

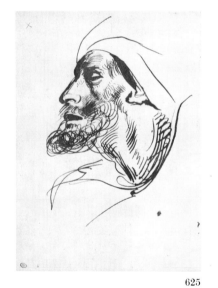

625

624

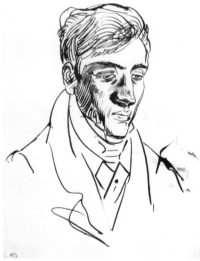

626

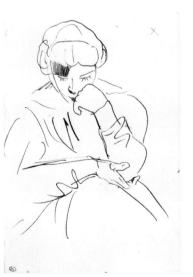

627

VI

FIGURES ET NUS

628 à 977

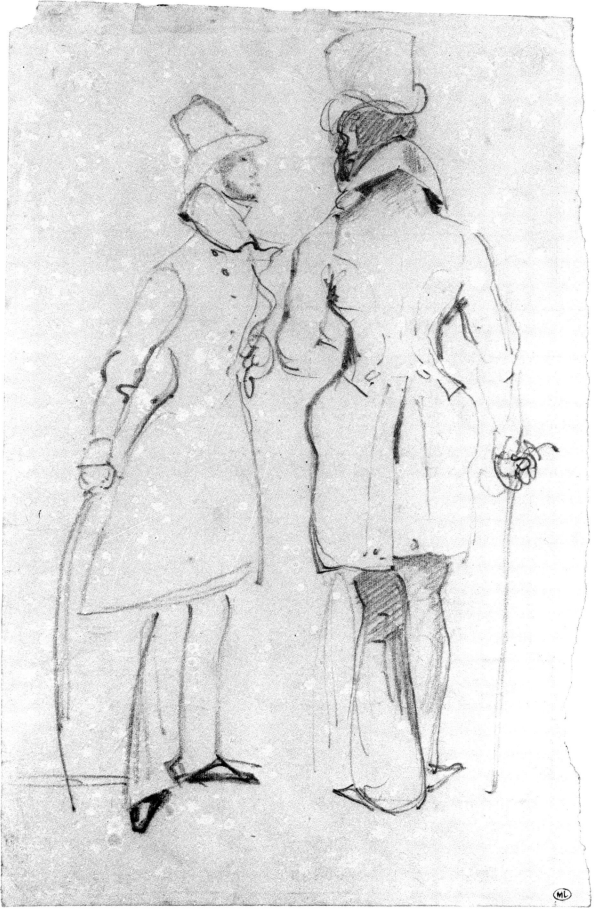

637

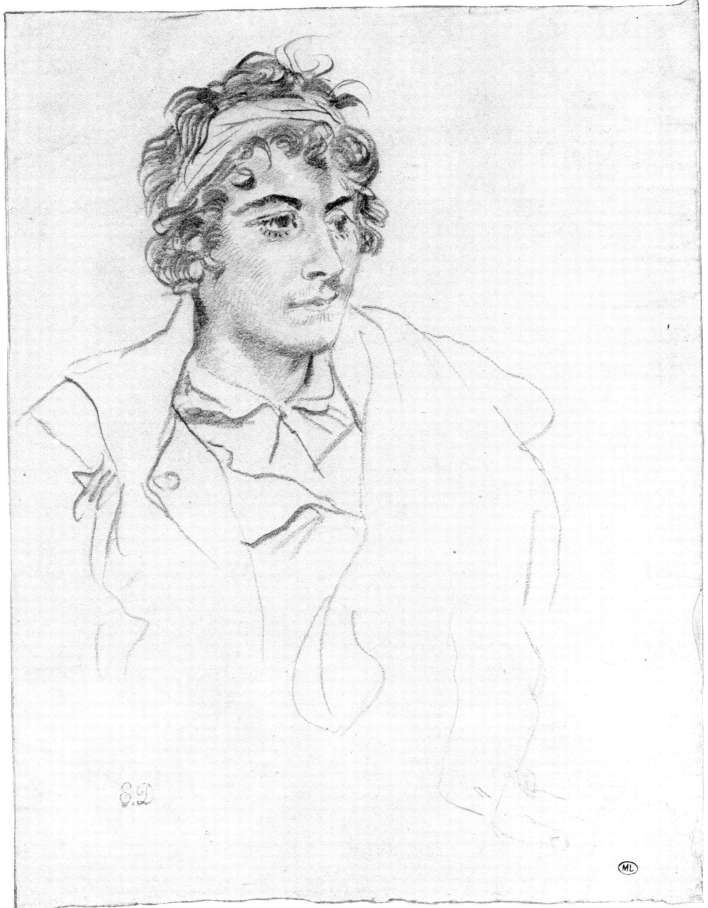

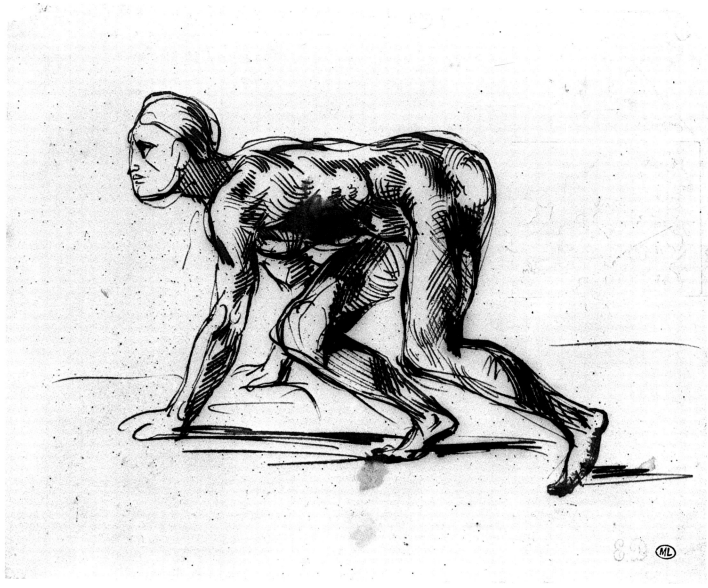

881

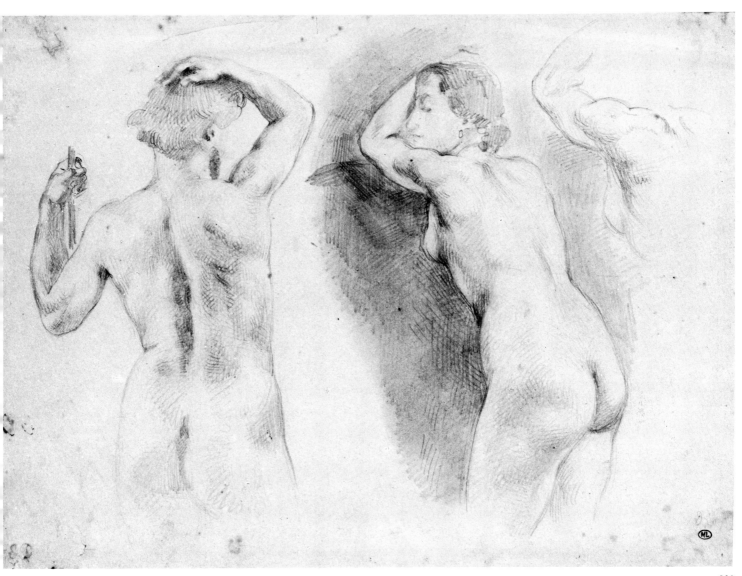

Figures contemporaines et militaires

628

JOUEURS DE CARTES ATTABLÉS A L'AUBERGE

Aquarelle, sur traits à la mine de plomb. H. 0,175; L. 0,280.

HISTORIQUE
E. Moreau-Nélaton; legs en 1927 (L. 1886a). Inventaire *RF 10575*.

BIBLIOGRAPHIE
Sérullaz, 1952, n° 7, pl. V.

EXPOSITIONS
Paris, Louvre, 1956, n° 7, repr.

Vers 1818-1820.

629

FEUILLE D'ÉTUDES : COUPLE, FEMME ET TÊTES

Plume et encre brune, lavis brun. H. 0,181; L. 0,234.

HISTORIQUE
E. Moreau-Nélaton; legs en 1927 (L. 1886a). Inventaire *RF 10327*.

Exécuté vers 1818-1822.
La tête de femme, plus importante, serait-elle un croquis d'après Élisabeth Salter? (Johnson, 1981, n° 61, pl. 53).
Et la tête d'homme, de profil en bas au centre, un croquis d'après Leblond? A comparer aux deux croquis reproduits dans Escholier (1926, pp. 54 et 55).

630

DEUX ÉTUDES DE FEMMES : L'UNE TENANT UN LIVRE, L'AUTRE DE DOS

Pinceau et lavis brun, sur traits à la mine de plomb. H. 0,226; L. 0,159.

HISTORIQUE
E. Moreau-Nélaton; legs en 1927 (L. 1886a). Inventaire *RF 10304*.

Exécuté vers 1818-1824.
A comparer au dessin RF 9246.

631

PEINTRE DE DOS, DEVANT SA TOILE, AVEC UN MODÈLE NU

Mine de plomb. H. 0,102; L. 0,145.
Au verso, à la mine de plomb, tête d'enfant aux cheveux bouclés.

HISTORIQUE
E. Moreau-Nélaton; legs en 1927 (L. 1886a). Inventaire *RF 10248*.

Vers 1820-1825.
Au verso, copie d'après un maître non identifié.

632

FEUILLE D'ÉTUDES : FEMME APPUYÉE A UNE TABLE; DRAPERIE

Mine de plomb et sanguine. H. 0,177; L. 0,228.

HISTORIQUE
E. Moreau-Nélaton; legs en 1927 (L. 1886a). Inventaire *RF 10369*.

Exécuté sans doute vers 1822-1827.

633

DEUX ÉTUDES DE FEMME, DE FACE ET DE DOS

Mine de plomb. H. 0,183; L. 0,115.
Annotations de couleurs à la mine de plomb : *rouge - violet - blanc - rouge*.
Au verso, croquis à la mine de plomb d'une femme au grand chapeau et d'un cavalier, et griffonnis à l'encre brune.

HISTORIQUE
E. Moreau-Nélaton; legs en 1927 (L. 1886a). Inventaire *RF 10236*.

Exécuté sans doute vers 1822-1829.

634

DEUX HOMMES : L'UN APPUYÉ A UNE CHAISE, L'AUTRE ASSIS

Mine de plomb, sur papier beige. H. 0,183; L. 0,243.

HISTORIQUE
Darcy (L. 652^F). — Cailac. — Acquis en 1932 (L. 1886a).
Inventaire *RF 22941*.

Exécuté vers 1824-1828.

635

FEUILLE D'ÉTUDES : HOMMES ASSIS OU EN BUSTE, TROIS TÊTES D'HOMMES

Mine de plomb, sur papier beige. H. 0,185; L. 0,245.

HISTORIQUE
E. Moreau-Nélaton; legs en 1927 (L. 1886a). Inventaire *RF 9559*.

Exécuté en 1824-1828.
Ces croquis représentent-ils les amis de Delacroix, Charles Soulier et Horace Raisson ? On peut les comparer à la lithographie de 1826, intitulée *Feuille de croquis* (Delteil, 1908, n° 53, repr.). L'homme assis pourrait être Horace Raisson ; celui en buste, Charles Soulier.

636

PAYSANNE ASSISE ET FEMME A MI-CORPS

Mine de plomb. H. 0,310; L. 0,198.

HISTORIQUE
E. Moreau-Nélaton; legs en 1927 (L. 1886a). Inventaire *RF 10577*.

Exécuté vers 1824-1830.

637

DEUX HOMMES EN REDINGOTE ET HAUT CHAPEAU, EN CONVERSATION

Mine de plomb. H. 0,282; L. 0,189.
Au verso, à la mine de plomb, deux croquis caricaturaux d'hommes.

HISTORIQUE
E. Moreau-Nélaton; legs en 1927 (L. 1886a). Inventaire *RF 9899*.

Exécuté vers 1824-1830.
On connaît le dandysme de Delacroix

628

629

630

631

631 v

632

633

633 v

634

636

635

à cette époque, aussi est-il normal de voir sous son crayon des études de jeunes gens à la mode du temps.

A comparer à une série du même genre : RF 10191 à RF 10194. Voir aussi deux feuilles d'études similaires conservées à l'Ashmolean Museum, à Oxford.

638

HOMME VÊTU D'UNE REDINGOTE ET COIFFÉ D'UN HAUT CHAPEAU

Mine de plomb. H. 0,163; L. 0,097.
HISTORIQUE
E. Moreau-Nélaton; legs en 1927 (L. 1886a). Inventaire *RF 10192*.
EXPOSITIONS
Paris, Louvre, 1982, n° 284.

Exécuté vers 1824-1830.

639

HOMME EN REDINGOTE, COIFFÉ D'UN HAUT CHAPEAU, ET TENANT UNE BADINE

Mine de plomb. H. 0,173; L. 0,096.
HISTORIQUE
E. Moreau-Nélaton; legs en 1927 (L. 1886a). Inventaire *RF 10193*.

Exécuté vers 1824-1830.

640

HOMME EN HABIT, RATTACHANT SON ESCARPIN

Mine de plomb. H. 0,168; L. 0,091.
HISTORIQUE
E. Moreau-Nélaton; legs en 1927 (L. 1886a). Inventaire *RF 10194*.

Exécuté vers 1824-1830.

641

HOMME ASSIS, DE PROFIL A DROITE, TENANT UNE CANNE

Mine de plomb. H. 0,168; L. 0,093.
HISTORIQUE
E. Moreau-Nélaton; legs en 1927 (L. 1886a). Inventaire *RF 10191*.
EXPOSITIONS
Paris, Louvre, 1982, n° 283.

Exécuté vers 1824-1830.

642

DEUX ÉTUDES DE FEMMES COIFFÉES D'UN GRAND CHAPEAU

Mine de plomb. H. 0,178; L. 0,227.
HISTORIQUE
E. Moreau-Nélaton; legs en 1927 (L. 1886a). Inventaire *RF 10311*.

Exécuté sans doute vers 1824-1830.

637

637v

638

639

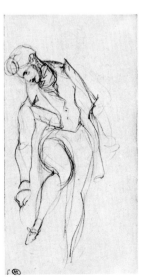

640

641

643

JEUNE FEMME COIFFÉE
D'UNE CAPELINE

Mine de plomb. H. 0,161; L. 0,091.
HISTORIQUE
E. Moreau-Nélaton; legs en 1927 (L. 1886a).
Inventaire *RF 10243*.

Exécuté sans doute vers 1824-1830.

644

HOMME APPUYÉ
SUR UNE CHAISE
ET FEMME ASSISE

Mine de plomb et estompe. H. 0,199;
L. 0,158. Feuille irrégulièrement découpée
à droite et à gauche.
HISTORIQUE
E. Moreau-Nélaton; legs en 1927 (L. 1886a).
Inventaire *RF 10302*.

Exécuté vers 1824-1830.

645

DEUX HOMMES REGARDANT
UNE FEMME METTRE SES BAS

Mine de plomb. H. 0,202; L. 0,137.
Au verso d'un papier imprimé.
HISTORIQUE
E. Moreau-Nélaton; legs en 1927 (L. 1886a).
Inventaire *RF 10250*.

Exécuté vers 1824-1830.

646

HOMME EN REDINGOTE,
COIFFÉ D'UN GIBUS,
ET FEMME, BRAS ÉCARTÉS

Mine de plomb. H. 0,103; L. 0,123.
Au verso, longues annotations à la plume :
*....C. de tableaux - A voir. Pour le montant
de divers tableaux, cartons de dessins et gra-
vures avec bustes, statues, ustensiles de pré-
sentation...*
................. Mémoire.
*Vendu à M. Onizilles 2 têtes (héraclite et
Démocrite)... 10 f.*

HISTORIQUE
E. Moreau-Nélaton; legs en 1927 (L. 1886a).
Inventaire *RF 10244*.

Exécuté vers 1824-1830.

647

DEUX HOMMES CONVERSANT,
VUS DE DOS

Mine de plomb, sur papier bleuté. H. 0,186;
L. 0,163.
HISTORIQUE
Darcy (L. 652^F). — Cailac. — Acquis en
1932 (L. 1886a).
Inventaire *RF 22939*.

Exécuté vers 1824-1830?

648

HOMME DE DOS,
COIFFÉ D'UNE CASQUETTE

Mine de plomb, sur papier bleu. H. 0,190;
L. 0,132.

642

643

644

645

646

647

HISTORIQUE
Darcy (L. 652ᶠ). — Cailac. — Acquis en 1932 (L. 1886a).
Inventaire *RF 22940*.

Exécuté vers 1824-1830.

649

FEUILLE D'ÉTUDES AVEC QUATRE HOMMES EN REDINGOTE

Plume et encre brune. H. 0,246; L. 0,186.
Au verso d'un papier imprimé en 1826.
HISTORIQUE
E. Moreau-Nélaton; legs en 1927 (L. 1886a).
Inventaire *RF 10451*.

Exécuté vers 1826-1827.

650

FEUILLE D'ÉTUDES AVEC DEUX HOMMES EN REDINGOTE

Plume et encre brune. H. 0,311; L. 0,204.

HISTORIQUE
E. Moreau-Nélaton; legs en 1927 (L. 1886a).
Inventaire *RF 10506*.

Exécuté vers 1826-1827.
L'homme accoudé à gauche nous paraît représenter le même modèle que celui dessiné en travers du RF 10464. De même, l'homme vu de dos paraît très voisin de celui en haut à gauche du même dessin.
Les croquis de nus peuvent être rapprochés d'une feuille d'études de nus conservée dans une collection particulière (Sérullaz, *Mémorial*, 1963, nº 26, repr.).

651

FEUILLE D'ÉTUDES : PERSONNAGES ET CAVALIERS

Plume et encre brune, lavis brun. H. 0,182; L. 0,228.
HISTORIQUE
E. Moreau-Nélaton; legs en 1927 (L. 1886a).
Inventaire *RF 10402*.

Exécuté vers 1826-1827.

652

FEUILLE D'ÉTUDES : HOMME EN REDINGOTE ET DEUX PERSONNAGES DONT L'UN NU, COUCHÉ

Plume et encre brune, lavis brun. H. 0,352; L. 0,232.
Au verso, au pinceau et lavis brun, deux études de personnages en costume du début du XVIIᵉ siècle.
HISTORIQUE
E. Moreau-Nélaton; legs en 1927 (L. 1886a).
Inventaire *RF 10581*.

Exécuté vers 1825-1828; les personnages du verso pourraient être des études en vue de *Henri IV et Gabrielle d'Estrées* (vers 1827-1828, coll. part. en Allemagne; Johnson, 1981, nº 127, pl. 111).

648

649

650

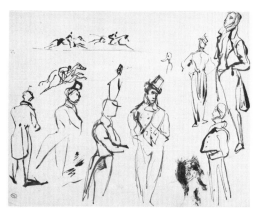

651

652

652 v

653

FEUILLE D'ÉTUDES
DE COSTUMES MILITAIRES

Mine de plomb. H. 0,259; L. 0,204. Au verso d'une ordonnance de paiement datée d'avril 1832. Pliures verticales et horizontales centrales.
Annotations à la mine de plomb : *renard-blanc verdâtre - noir - noir - blanc - paille - chemise rouge - vert - vert - rouge - bleu.* et en retournant la feuille : *L - noir - rouge - le chiffre - cuivre - vert entouré de blanc - toile cirée - noir patte - bleu clair - noir - 2 rangs de bout(ons) - noir (?) bleu clair - une patte verte - passe poil bleu - bottes.*
HISTORIQUE
E. Moreau-Nélaton; legs en 1927 (L. 1886a). Inventaire *RF 10576.*

Vers 1830.

654

MONTAGNARD DES PYRÉNÉES
ET SIX ÉTUDES DE PIEDS
DANS DES SANDALES LACÉES

Mine de plomb, sur papier calque. H. 0,251; L. 0,370.
HISTORIQUE
E. Moreau-Nélaton; legs en 1927 (L. 1886a). Inventaire *RF 9422.*

Exécuté en 1845, lors du séjour de l'artiste aux Eaux-Bonnes.

655

ÉTUDES DE MONTAGNARD
ET DE FEMMES DES PYRÉNÉES

Mine de plomb. H. 0,258; L. 0,369.
HISTORIQUE
Atelier Delacroix; vente 1864, sans doute partie du n° 594 (27 feuilles). — A. Robaut. — E. Moreau-Nélaton; legs en 1927 (L. 1886a).
Inventaire *RF 9447.*

BIBLIOGRAPHIE
Robaut, 1885, partie des n°s 1739 ou 1740; repr. dans la partie inférieure de la p. 439.
EXPOSITIONS
Paris, Louvre, 1930, n° 453.

Ce dessin de Delacroix a été copié sur calque par Alfred Robaut en novembre 1871 (RF 9421; voir liste des dessins rejetés).
La femme debout vers le centre-droit est à rapprocher de la figure principale d'une aquarelle, *Paysannes des environs des Eaux-Bonnes* (Robaut, 1885, n° 1737), exposée à la galerie Schmit à Paris (mai-juillet 1979, n° 90).

656

MONTAGNARD
DES PYRÉNÉES ASSIS

Mine de plomb. H. 0,320; L. 0,190.
Annotation à la mine de plomb : *bas.*
HISTORIQUE
Atelier Delacroix; vente 1864, peut-être le n° 593 *(Muletier basque assis)* ou partie du

653

654

656

655

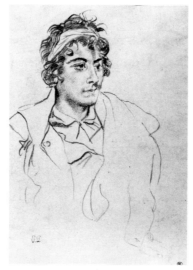

657

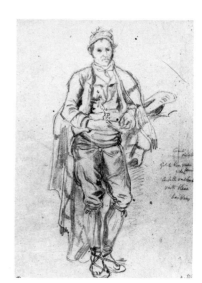

658

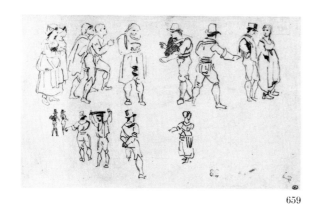

659

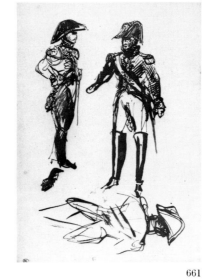

661

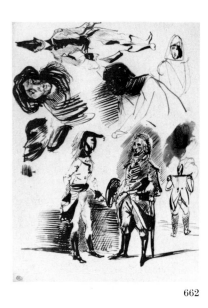

662

659 v

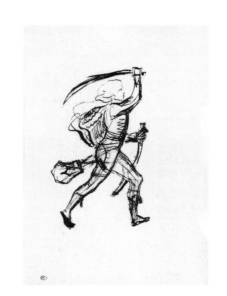

663

66

660

665

666

666 v

n° 594 (27 feuilles). — A. Robaut (code au verso). — E. Moreau-Nélaton; legs en 1927 (L. 1886a).
Inventaire *RF 9419*.
BIBLIOGRAPHIE
Robaut, 1885, n° 945.
EXPOSITIONS
Paris, Louvre, 1930, n° 452.

Exécuté en 1845 lors du séjour de l'artiste aux Eaux-Bonnes.

657

MONTAGNARD DES PYRÉNÉES, VU A MI-CORPS

Mine de plomb. H. 0,255; L. 0,198.
HISTORIQUE
Atelier Delacroix; vente 1864, sans doute partie du n° 594 (27 feuilles). — E. Moreau-Nélaton; legs en 1927 (L. 1886a).
Inventaire *RF 9444*.
BIBLIOGRAPHIE
Robaut, 1885, sans doute partie des n°s 1739 ou 1740. — Moreau-Nélaton, 1916, II, fig. 252.
EXPOSITIONS
Paris, Louvre, 1930, n° 451.

Exécuté en 1845 lors du séjour de l'artiste aux Eaux-Bonnes.
Le personnage représenté est le même que dans le dessin RF 9419.

658

MONTAGNARD DES PYRÉNÉES

Mine de plomb. H. 0,323; L. 0,239.
Annotations à la mine de plomb : *ceint*(ure) *violette - gilet bleu vert foncé velours - culotte vert bordée (?) veste bleue. bas bleus.*
HISTORIQUE
Atelier Delacroix; vente 1864, sans doute partie du n° 594 (27 feuilles). — E. Moreau-Nélaton; legs en 1927 (L. 1886a).
Inventaire *RF 9445*.
BIBLIOGRAPHIE
Robaut, 1885, sans doute partie des n°s 1739 ou 1740.

Exécuté en 1845, lors du séjour de Delacroix aux Eaux-Bonnes dans les Pyrénées, du 22 juillet au 10 août environ.
Une autre étude, peut-être du même personnage, est reproduite par Robaut (1885, n° 344; Londres, coll. part.; cf. Ganeval-Lamicq, 1975, pl. X).

659

FEUILLE D'ÉTUDES DE PAYSANS ET DE PAYSANNES

Mine de plomb. H. 0,171; L. 0,281.
Au verso, croquis à la mine de plomb de quatre paysans.
HISTORIQUE
Atelier Delacroix; vente 1864. — E. Moreau-Nélaton; legs en 1927 (L. 1886a).
Inventaire *RF 9900*.

Les personnages semblent être des paysans basques. Le dessin aurait alors été exécuté en 1845 lors du séjour de l'artiste aux Eaux-Bonnes.

660

DEUX GRENADIERS ASSIS

Plume et encre brune, lavis brun. H. 0,148; L. 0,210.
HISTORIQUE
E. Moreau-Nélaton; legs en 1927 (L. 1886a).
Inventaire *RF 10430*.

Exécuté vers 1818-1824.
Le dimanche 9 mai 1824, Delacroix note dans son *Journal* (I, p. 97) : « *Je me suis senti un désir de peinture du siècle. La vie de Napoléon fourmille de motifs. J'ai lu des vers d'un M. Belmontet, qui, pleins de pathos et de romantique, n'en ont que plus, peut-être, mis en feu mon imagination.* » Louis Belmontet (1799-1879), connu pour sa ferveur bonapartiste, avait publié un recueil élégiaque, *Les Tristes*, en 1824. C'est sans doute à cet ouvrage que Delacroix fait allusion; voir dans l'album RF 9152 (f° 16 recto) la copie par Delacroix d'un passage des *Tristes*. Et, deux jours plus tard, le mardi 11 mai, l'artiste note encore dans son *Journal* (I, p. 99) : « *... La vie de Napoléon est l'épopée de notre siècle pour tous les arts. Mais il faut se lever matin...* »

661

TROIS ÉTUDES D'OFFICIERS EN COSTUME DU DÉBUT DU XIXe SIÈCLE

Plume et encre brune, lavis brun. H. 0,246; L. 0,183.
HISTORIQUE
E. Moreau-Nélaton; legs en 1927 (L. 1886a).
Inventaire *RF 10449*.

Exécuté vers 1818-1824.
Le personnage de droite est un peu dans le style du cavalier au centre de la lithographie de 1822 intitulée *Leçon de voltige* (Delteil, 1908, n° 36).

662

ÉTUDES D'OFFICIERS EN COSTUME DU DÉBUT DU XIXe SIÈCLE

Plume et encre brune, lavis brun. H. 0,248; L. 0,185.
HISTORIQUE
E. Moreau-Nélaton; legs en 1927 (L. 1886a).
Inventaire *RF 10329*.

Exécuté vers 1818-1824.

663

HUSSARD S'ÉLANÇANT LE SABRE LEVÉ

Plume et encre brune, sur traits à la mine de plomb. H. 0,141; L. 0,086. Découpé suivant les contours et collé sur une autre feuille.
HISTORIQUE
E. Moreau-Nélaton; legs en 1927 (L. 1886a).
Inventaire *RF 10190*.

Exécuté vers 1818-1824.

664

FEUILLE D'ÉTUDES : MILITAIRES ET NUS

Plume et encre brune, lavis brun. H. 0,227; L. 0,182.
HISTORIQUE
E. Moreau-Nélaton; legs en 1927 (L. 1886a).
Inventaire *RF 10298*.

Exécuté vers 1818-1824.

665

DRAGON A CHEVAL

Pinceau et lavis brun, sur traits à la mine de plomb. H. 0,116; L. 0,185.
Annotation à la mine de plomb d'une main étrangère : *Delacroix.*
HISTORIQUE
E. Moreau-Nélaton; legs en 1927 (L. 1886a).
Inventaire *RF 10198*.

Exécuté vers 1818-1824.

666

DRAGON A MI-CORPS

Mine de plomb. H. 0,114; L. 0,071.
Au verso, croquis schématique, à la mine de plomb, d'un militaire debout, tenant un sabre.
HISTORIQUE
E. Moreau-Nélaton; legs en 1927 (L. 1886a).
Inventaire *RF 10242*.

Exécuté vers 1818-1824.

Figures diverses

667

FEUILLE D'ÉTUDES : CHEVAL, PERSONNAGE ASSIS ET TÊTE

Plume et encre brune. H. 0,357; L. 0,231.
Sur un fragment de « mandat de restitution sur le produit des aliénations d'Immeubles », daté de 1811-1812.
HISTORIQUE
E. Moreau-Nélaton; legs en 1927 (L. 1886a).
Inventaire *RF 10587*.

Exécuté sans doute très tôt, vers 1812-1820.

668

FEUILLE D'ÉTUDES
AVEC DIVERS PERSONNAGES
ET UNE TÊTE DE CHEVAL

Plume et encre brune, mine de plomb. H. 0,317; L. 0,210.

HISTORIQUE

E. Moreau-Nélaton; legs en 1927 (L. 1886a). Inventaire *RF 10533*.

Exécuté vers 1818-1822.

669

FEUILLE D'ÉTUDES
AVEC PERSONNAGES, NUS,
FÉLINS ET TERME

Plume et encre brune, lavis brun. H. 0,225; L. 0,183.

HISTORIQUE

E. Moreau-Nélaton; legs en 1927 (L. 1886a). Inventaire *RF 10270*.

Exécuté vers 1818-1822.

670

FEUILLE D'ÉTUDES
AVEC TÊTES ET NU ASSIS

Plume et encre brune, lavis brun. H. 0,178; L. 0,228.

HISTORIQUE

E. Moreau-Nélaton; legs en 1927 (L. 1886a). Inventaire *RF 10456*.

Exécuté vers 1818-1822.

671

FEUILLE D'ÉTUDES
AVEC TROIS CAVALIERS
ET DIVERSES FIGURES

Plume et encre brune, mine de plomb. H. 0,246; L. 0,183.

HISTORIQUE

E. Moreau-Nélaton; legs en 1927 (L. 1886a). Inventaire *RF 10450*.

Exécuté vers 1818-1822.

672

HOMME A DEMI-NU DE DOS,
UNE DRAPERIE
SUR L'ÉPAULE GAUCHE

Plume et encre brune. H. 0,205; L. 0,134.

HISTORIQUE

Atelier Delacroix; vente 1864. — A. Robaut (code au verso). — E. Moreau-Nélaton; legs en 1927 (L. 1886a). Inventaire *RF 9635*.

Exécuté vers 1818-1822.

673

DEUX HOMMES EN COSTUME
DU MOYEN AGE,
CHIEN ET PAYSAGE
MONTAGNEUX

Pinceau, lavis gris et brun, mine de plomb. H. 0,316; L. 0,206.

Annotation à la mine de plomb, d'une main étrangère : *Delacroix?*

667

668

669

670

671

HISTORIQUE
E. Moreau-Nélaton; legs en 1927 (L. 1886a).
Inventaire *RF 10572*.

Exécuté vers 1818-1824.

674

DEUX HOMMES
AU SOMMET D'UNE MONTAGNE,
REGARDANT LA PLAINE.
GROUPES DE CAVALIERS

Pinceau, lavis gris et brun, sur traits à la
mine de plomb. H. 0,184; L. 0,143.
Annotation à la mine de plomb : *Eug.
Delacroix*.
Au verso, trois croquis, à la mine de plomb,
de barques.
HISTORIQUE
E. Moreau-Nélaton; legs en 1927 (L. 1886a).
Inventaire *RF 10342*.

Exécuté vers 1818-1824.

675

FEUILLE D'ÉTUDES :
PAYSAN, SOLDAT
ET PAYSAGE MONTAGNEUX

Pinceau, lavis gris et brun, mine de plomb.
H. 0,318; L. 0,188.
HISTORIQUE
E. Moreau-Nélaton; legs en 1927 (L. 1886a).
Inventaire *RF 10578*.

Exécuté vers 1818-1824.

676

FEUILLE D'ÉTUDES
AVEC NOMBREUSES FIGURES

Pinceau et lavis brun. H. 0,262; L. 0,346.
Pliure centrale verticale.
HISTORIQUE
Atelier Delacroix; vente 1864. — E. Mo-
reau-Nélaton; legs en 1927 (L. 1886a).
Inventaire *RF 10024*.

Exécuté vers 1818-1824.

677

FEUILLE D'ÉTUDES DIVERSES
AVEC BLASON
CHAPEAU ET ÉVÊQUE

Plume et encre brune, lavis brun. H. 0,181;
L. 0,227.
HISTORIQUE
E. Moreau-Nélaton; legs en 1927 (L. 1886a).
Inventaire *RF 10275*.

Vers 1818-1827.

678

ÉTUDE DE FEMME TOURNÉE
VERS LA DROITE

Plume et encre brune, mine de plomb.
H. 0,178; L. 0,094.
Au verso, croquis à la plume d'un porc.
HISTORIQUE
E. Moreau-Nélaton; legs en 1927 (L. 1886a).
Inventaire *RF 10210*.

Exécuté vers 1818-1827?

672

673

674

674 v

675

676

677

679

FEUILLES D'ÉTUDES
DE PERSONNAGES ET DE TÊTES

Pinceau, lavis brun et gris, mine de plomb.
H. 0,235; L. 0,186.

HISTORIQUE

Atelier Delacroix; vente 1864. — A. Robaut (code au verso). — E. Moreau-Nélaton; legs en 1927 (L. 1886a).
Inventaire *RF 9646*.

Exécuté sans doute vers 1819-1822.
L'enfant rappelle celui du dessin
RF 9162 pour *La Vierge des Moissons*,
peinture de 1819 conservée à l'Église
d'Orcemont (Sérullaz, *Mémorial*, 1963,
nº 3, repr. et nº 5, repr.).

680

HOMME NU, SE RELEVANT,
LE BRAS GAUCHE TENDU

Sanguine, plume et encres brune et noire,
lavis noir et gris. H. 0,181; L. 0,238.

HISTORIQUE

E. Moreau-Nélaton; legs en 1927 (L. 1886a).
Inventaire *RF 10341*.

Exécuté sans doute vers 1820-1824.
Assez proche du style des damnés de
La Barque de Dante de 1822.

681

FEUILLE D'ÉTUDES
AVEC UN CHEVAL
ET DES PERSONNAGES
DE TYPE ANTIQUE

Plume et encre brune, lavis brun. H. 0,236;
L. 0,373.

HISTORIQUE

E. Moreau-Nélaton; legs en 1927 (L. 1886a).
Inventaire *RF 10628*.

Exécuté sans doute vers 1820-1827.

682

FEUILLE D'ÉTUDES
AVEC CHEVAUX
ET PERSONNAGES
EN COSTUMES ORIENTAUX

Mine de plomb, plume et encre brune, et
taches d'aquarelles sur papier bis. H. 0,290;
L. 0,488. Pliure verticale au centre.

HISTORIQUE

Atelier Delacroix; vente 1864. — E. Moreau-Nélaton; legs en 1927 (L. 1886a).
Inventaire *RF 9652*.

Exécuté vraisemblablement vers 1822-1824.
Les études de chevaux montrent bien
l'influence de Géricault; et les taches
de couleurs sont nettement dérivées
des coloris de Géricault et de Bonington.

683

FEUILLE D'ÉTUDES :
PERSONNAGES ET CHEVAUX

Plume et encre brune. H. 0,200; L. 0,309.

HISTORIQUE

E. Moreau-Nélaton; legs en 1927 (L. 1886a).
Inventaire *RF 10568*.

Exécuté vers 1822-1827.

684

FEUILLE D'ÉTUDES DIVERSES
DONT LA MORT
EFFRAYANT UN CAVALIER

Plume et encre brune. H. 0,319; L. 0,206.

HISTORIQUE

E. Moreau-Nélaton; legs en 1927 (L. 1886a).
Inventaire *RF 10540*.

Exécuté vers 1822-1827.

685

PERSONNAGES
EN COSTUME RENAISSANCE,
CHEVAUX ET CHIEN

Plume et encre brune. H. 0,213; L. 0,294.

HISTORIQUE

E. Moreau-Nélaton; legs en 1927 (L. 1886a).
Inventaire *RF 10556*.

Exécuté vers 1824-1829.

686

FEUILLE D'ÉTUDES
AVEC DIVERS PERSONNAGES

Pinceau et lavis brun. H. 0,228; L. 0,180.
En bas, au centre, au crayon : *122*.

HISTORIQUE

Atelier Delacroix; vente 1864. — E. Moreau-Nélaton; legs en 1927 (L. 1886a).
Inventaire *RF 10293*.

Vers 1822-1828.

687

FEUILLE D'ÉTUDES
AVEC DIVERSES FIGURES

Mine de plomb. H. 0,207; L. 0,310.

HISTORIQUE

Darcy (L. 652[F]). — Cailac. — Acquis en
1932. (L. 1886a).
Inventaire *RF 22959*.

Croquis exécutés sans doute vers les
années 1822-1828.

688

FEUILLE D'ÉTUDES :
PERSONNAGES,
TÊTES, JAMBES, PIED

Plume et encre brune, lavis brun. H. 0,203;
L. 0,312.

HISTORIQUE

E. Moreau-Nélaton; legs en 1927 (L. 1886a).
Inventaire *RF 10515*.

Exécuté vers 1824-1828.
La tête d'Oriental barbu peut être
rapprochée de celle, en sens inverse,
en marge de la lithographie de 1826
intitulée *Blacas* (Delteil, 1908, nº 50,
repr.). Certains des croquis dans la
partie inférieure correspondent stylistiquement aux études de nus pour
La mort de Sardanapale (voir RF 5276).

678

678 v

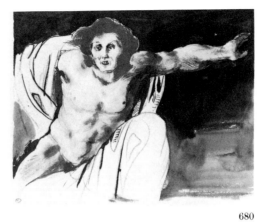

679

680

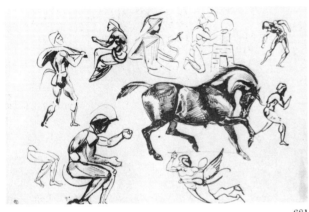

681

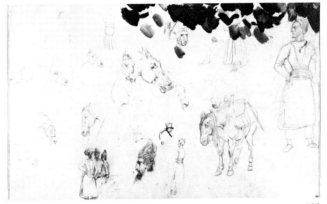

682

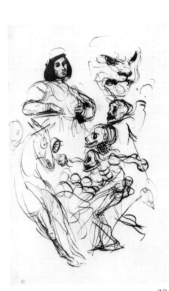

684

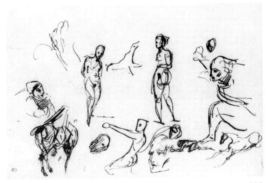

683

685

686

301

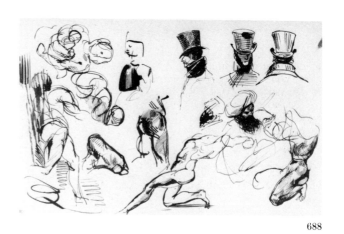

688

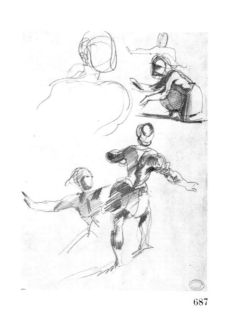

687

689

690

691

691 v

692

693

694

La femme tenant un enfant dans ses bras, n'est pas sans faire penser à une Médée. On sait que Delacroix avait songé à ce sujet dès 1824 (Sérullaz, *Mémorial*, 1963, n° 245, repr.).

689

FEMME A MI-CORPS, LA POITRINE DÉCOUVERTE, LES BRAS ÉCARTÉS

Plume et encre noire, lavis gris, sur traits à la mine de plomb. H. 0,056; L. 0,113.
HISTORIQUE
E. Moreau-Nélaton; legs en 1927 (L. 1886a). Inventaire *RF 10002*.

Cette œuvre paraît se situer assez tôt dans la carrière de Delacroix, vers 1824-1828. Est-ce une étude d'après le théâtre pour le personnage de Marguerite, dans le *Faust* de Goethe? Voir par exemple la lithographie de Delacroix représentant *Faust dans la prison de Marguerite* (Delteil, 1908, n° 74, repr.).

690

FEMME A MI-CORPS, DRAPÉE

Plume et encre brune. H. 0,119; L. 0,098.
HISTORIQUE
E. Moreau-Nélaton; legs en 1927 (L. 1886a). Inventaire *RF 9994*.

Exécuté sans doute vers 1824-1828.

691

HOMME COIFFÉ D'UN LARGE CHAPEAU, LISANT, ASSIS A UNE TABLE

Aquarelle, sur traits à la mine de plomb. H. 0,144; L. 0,135.
Au verso, au pinceau, lavis brun, croquis de bateau en pleine mer.
Annotation postérieure à la mine de plomb : *Eug. Delacroix*.

HISTORIQUE
E. Moreau-Nélaton; legs en 1927 (L. 1886a). Inventaire *RF 10205*.

Le personnage représenté ici serait-il *Faust dans son Cabinet* (voir la lithographie de 1828; Delteil, 1908, n° 59, repr., et l'aquarelle de la même date, Robaut, 1885, n° 270 repr.)? Nous ne saurions l'affirmer.
Cette étude et la marine du verso, semblent pouvoir se situer vers 1824-1828.

692

DEUX PERSONNAGES EN COSTUME RENAISSANCE

Plume et encre brune. H. 0,240; L. 0,178.
HISTORIQUE
E. Moreau-Nélaton; legs en 1927 (L. 1886a). Inventaire *RF 10448*.

Exécuté sans doute vers 1824-1828.

693

CINQ ÉTUDES DE FEMMES EN BUSTE OU A MI-CORPS

Mine de plomb. H. 0,214; L. 0,330.
HISTORIQUE
Atelier Delacroix; vente 1864, peut-être partie du n° 655 (230 feuilles). — E. Moreau-Nélaton; legs en 1927 (L. 1886a). Inventaire *RF 9848*.
BIBLIOGRAPHIE
Robaut, 1885, peut-être partie des n°s 1914 ou 1915.

Vers 1824-1828.

694

FEUILLE D'ÉTUDES DE PERSONNAGES ET DE TÊTES

Pinceau et lavis brun. H. 0,228; L. 0,186.

HISTORIQUE
E. Moreau-Nélaton; legs en 1927 (L. 1886a). Inventaire *RF 10413*.

Les croquis de cette feuille semblent pouvoir se situer vers 1824-1828. La tête à gauche pourrait être une recherche en vue d'une figure de *Méphistophélès*.

695

DEUX ANGES TENANT UN ÉCUSSON, UN PERSONNAGE DEMI-NU ET UN MOINE

Mine de plomb, pinceau et lavis brun. H. 0,227; L. 0,181.
HISTORIQUE
E. Moreau-Nélaton; legs en 1927 (L. 1886a). Inventaire *RF 10301*.

Exécuté vers 1824-1829.

696

DEUX ÉTUDES D'ÉVÊQUE, UN CHEVAL, UN HOMME NU

Plume et encres brune et noire, lavis brun, légers traits à la mine de plomb. H. 0,183; L. 0,228.
HISTORIQUE
E. Moreau-Nélaton; legs en 1927 (L. 1886a). Inventaire *RF 10268*.

Vers 1824-1829.

697

ÉTUDES DE PERSONNAGES, AVEC TÊTE, PIED ET CHAT

Plume et encre brune, lavis brun. H. 0,183; L. 0,227.
HISTORIQUE
E. Moreau-Nélaton; legs en 1927 (L. 1886a). Inventaire *RF 10297*.

Exécuté vers 1824-1829.

695

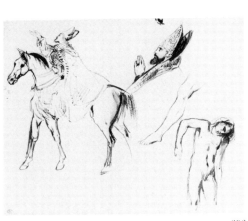

696

697

698

**FEUILLE D'ÉTUDES
AVEC UN HOMME EN COSTUME
DU XVIIIᵉ SIÈCLE**

Pinceau et lavis brun. H. 0,227; L. 0,368.
Pliure centrale verticale.
HISTORIQUE
E. Moreau-Nélaton; legs en 1927 (L. 1886a).
Inventaire *RF 10607*.

Vers 1824-1830.

699

**FEUILLE D'ÉTUDES
DE PERSONNAGES**

Plume et encre brune. H. 0,173; L. 0,226.
HISTORIQUE
E. Moreau-Nélaton; legs en 1927 (L. 1886a).
Inventaire *RF 10328*.

Exécuté vers 1824-1829.

700

**PERSONNAGE COUCHÉ
DANS UN LIT, LISANT,
SOUS UNE FENÊTRE**

Plume et encre brune, lavis brun. H. 0,185;
L. 0,227.

HISTORIQUE
E. Moreau-Nélaton; legs en 1927 (L. 1886a).
Inventaire *RF 10437*.

Exécuté vers 1824-1831.

701

**FEUILLE D'ÉTUDES
AVEC NUS ET FIGURES**

Plume et encre brune, lavis brun. H. 0,258;
L. 0,196.
Annotations à la plume : *Monsieur le Préfet. Baisers.*
HISTORIQUE
E. Moreau-Nélaton; legs en 1927 (L. 1886a).
Inventaire *RF 10264*.

Exécuté vers 1824-1831.

702

**QUATRE FIGURES EN COSTUME
RENAISSANCE
ET DEUX FEMMES NUES**

Plume et encre brune. H. 0,184; L. 0,228.
HISTORIQUE
E. Moreau-Nélaton; legs en 1927 (L. 1886a).
Inventaire *RF 10299*.

Exécuté vers 1825-1828.

703

**HOMME EN COSTUME
RENAISSANCE**

Lavis gris et rehauts de blanc, sur traits de
crayon noir, sur papier brun. H. 0,137;
L. 0,204.
HISTORIQUE
E. Moreau-Nélaton; legs en 1927 (L. 1886a).
Inventaire *RF 10261*.

Vers 1825-1830.

704

**PERSONNAGE EN COSTUME
DU XVIIᵉ SIÈCLE**

Plume et encre brune. H. 0,225; L. 0,331.
HISTORIQUE
E. Moreau-Nélaton; legs en 1927 (L. 1886a).
Inventaire *RF 10629*.

Vers 1826-1829.

705

**FEUILLE D'ÉTUDES
AVEC CHEVAUX, CAVALIERS
ET DEUX FIGURES**

Pinceau et lavis brun. H. 0,228; L. 0,185.

698

699

700

701

702

HISTORIQUE
E. Moreau-Nélaton; legs en 1927 (L. 1886a).
Inventaire *RF 10439*.

Les croquis de cette feuille semblent
devoir être situés vers les années 1826-
1829.

Le personnage en costume du début
du XVIIe siècle, en haut à gauche, est
à comparer au personnage du fond
à gauche de la peinture représentant
Henri IV et Gabrielle d'Estrées exécu-
tée vers 1827-1828 et conservée dans
une collection particulière en Alle-
magne (Johnson, 1981, no 127, pl. 111).
On peut également établir un rappro-
chement avec la lithographie de 1826
intitulée *Le Message, d'après Boning-
ton* (Delteil, 1908, no 52, repr.).

Enfin le militaire en armure peut être
rapproché de certains des hommes
d'armes du premier plan de la pein-
ture représentant *L'Assassinat de
l'évêque de Liège*, exécutée en 1829,
exposée au Salon de 1831 et aujour-
d'hui au Louvre.

706

FEUILLE D'ÉTUDES : HOMME EN COSTUME RENAISSANCE ET HOMME NU, TÊTE, MAIN ET TÊTE DE CHEVAL

Plume et encre brune. H. 0,281; L. 0,203.
HISTORIQUE
E. Moreau-Nélaton; legs en 1927 (L. 1886a).
Inventaire *RF 10545*.

Exécuté vers 1826-1829.
Le personnage nu pourrait être une
étude pour un Méphistophélès.

707

FEUILLE D'ÉTUDES AVEC DIVERS PERSONNAGES

Mine de plomb, plume et encre brune.
H. 0,272; L. 0,419.
HISTORIQUE
E. Moreau-Nélaton; legs en 1927 (L. 1886a).
Inventaire *RF 10654*.

Vers 1826-1830.

708

ÉTUDES DE PERSONNAGES EN COSTUME DU XVIIe SIÈCLE, JAMBES ET BAS D'UN VISAGE

Pinceau et aquarelle, sur traits à la mine de
plomb, sur papier légèrement bleuté.
H. 0,130; L. 0,192.
HISTORIQUE
Cachet dit d'Andrieu (L. 838). — E. Mo-
reau-Nélaton; legs en 1927 (L. 1886a).
Inventaire *RF 9839*.
EXPOSITIONS
Paris, Louvre, 1930, no 592.

Vers 1826-1831.

709

DEUX SOLDATS AVEC CASQUES ET CUIRASSES ET PERSONNAGES

Plume et encre brune, lavis brun. H. 0,203;
L. 0,307. Essais de plume.
HISTORIQUE
E. Moreau-Nélaton; legs en 1927 (L. 1886a).
Inventaire *RF 10512*.

Exécuté vers 1826-1831.
Peut se situer autour de *L'Assassinat
de l'évêque de Liège* (Sérullaz, *Mémo-*

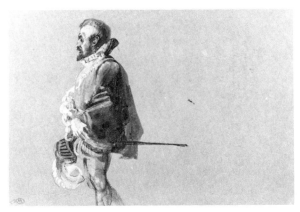

703

704

705

706

707

708

709

710

711

712

713

714

715

716

rial, 1963, n° 136, repr.) et du *Richelieu disant sa messe* (Sérullaz, *Mémorial*, 1963, n° 130, repr.).

710

FEUILLE D'ÉTUDES : TÊTES ET PERSONNAGE EN COSTUME RENAISSANCE

Pinceau et lavis brun, mine de plomb. H. 0,228; L. 0,185.
Essai de signature au pinceau : *E. Eug.*

HISTORIQUE
E. Moreau-Nélaton; legs en 1927 (L. 1886a).
Inventaire *RF 10288.*

Exécuté, sans doute, vers 1826-1831.

711

ORIENTAUX, GENTILHOMME DU TEMPS DE LOUIS XIII, TÊTE D'HOMME

Pinceau et encre brune, lavis brun. H. 0,268; L. 0,421.

HISTORIQUE
E. Moreau-Nélaton; legs en 1927 (L. 1886a).
Inventaire *RF 10645.*

Exécuté vers 1826-1831.

712

PERSONNAGES A DEMI-NUS, ORIENTAL, CHEVAUX

Plume et encre brune, lavis brun. H. 0,182; L. 0,227.

HISTORIQUE
E. Moreau-Nélaton; legs en 1927 (L. 1886a).
Inventaire *RF 10272.*

Exécuté vers 1826-1832.

713

DEUX PERSONNAGES DEMI-NUS, VIEILLARD EN BUSTE, TROIS TÊTES

Pinceau et lavis brun. H. 0,227; L. 0,185.

HISTORIQUE
E. Moreau-Nélaton; legs en 1927 (L. 1886a).
Inventaire *RF 10291.*

Exécuté vers 1826-1838?

714

FEUILLE D'ÉTUDES AVEC UNE FEMME DEMI-NUE LES BRAS LEVÉS ET UN HOMME ASSIS

Pinceau, lavis brun et gris. H. 0,358; L. 0,226.

HISTORIQUE
E. Moreau-Nélaton; legs en 1927 (L. 1886a).
Inventaire *RF 10609.*

Exécuté sans doute vers 1827-1831. Peut-être la femme levant les bras est-elle une première pensée non réalisée pour *La Liberté guidant le peuple*, du Salon de 1831?
A comparer au dessin RF 10606.

715

FEUILLE D'ÉTUDES AVEC TÊTES, NU, ET CHEVAL CABRÉ

Plume et encre brune, lavis brun. H. 0,181; L. 0,228.

HISTORIQUE
E. Moreau-Nélaton; legs en 1927 (L. 1886a).
Inventaire *RF 10269.*

Exécuté vers 1827-1831.
Le cheval cabré pourrait être une étude en vue de la peinture exécutée vers 1828, *Chevaux se battant au dehors* (Johnson, 1981, n° 54, pl. 46), et la tête d'Oriental à longues moustaches, rappelle — dans le sens inverse — la tête de l'*Indien armé du Gourka-Kree*, peinture exposée au Salon de 1831 et conservée à la Kunsthaus de Zurich (Sérullaz, *Mémorial*, 1963, n° 133, repr.), ainsi que la tête d'Oriental, en marge dans la partie inférieure de la lithographie de 1827 *Combat du Giaour et du Pacha* (Delteil, 1908, n° 55, repr.).

716

FEUILLE D'ÉTUDES AVEC DIVERSES FIGURES

Pinceau et lavis brun. H. 0,228; L. 0,364.
Pliure verticale centrale.

HISTORIQUE
E. Moreau-Nélaton; legs en 1927 (L. 1886a).
Inventaire *RF 10606.*

Exécuté vers 1827-1831.

717

QUATRE PERSONNAGES DONT DEUX LEVANT LE BRAS DROIT

Mine de plomb. H. 0,193; L. 0,301.

HISTORIQUE
Cachet dit d'Andrieu (L. 838). — E. Moreau-Nélaton; legs en 1927 (L. 1886a).
Inventaire *RF 9647.*

Exécuté vers 1827-1833.
Le personnage en haut, près de l'enfant, peut être rapproché de *L'Astronome en observation* (RF 9338).

718

FEMME A DEMI-NUE, HOMME EN BUSTE, ORIFLAMMES ET HAMPES DE DRAPEAUX

Plume et encre brune. H. 0,190; L. 0,245.

HISTORIQUE
E. Moreau-Nélaton; legs en 1927 (L. 1886a).
Inventaire *RF 10324.*

Exécuté vers 1827-1838.

719

PERSONNAGES DIVERS DONT DEUX FEMMES EN ROBES ROMANTIQUES

Mine de plomb. H. 0,239; L. 0,372.

HISTORIQUE
E. Moreau-Nélaton; legs en 1927 (L. 1886a).
Inventaire *RF 10633.*

Cette feuille de croquis peut se situer vers 1828-1834.

717

718

719

720

720 v

721

722

723

308

724

En bas, vers la gauche, croquis peut-être en rapport avec le *Duel de Faust et de Valentin* ; à comparer à la lithographie du même sujet mais tout à fait différente (Delteil, 1908, n° 68, repr.).

En bas à droite, tête se rapprochant de celle — en sens inverse — de l'*Indien armé du Gourka-Kree* (1831 ; Sérullaz, *Mémorial*, 1963, n° 133, repr.).

La figure de femme, en haut à droite, évoque celle de Mme Simon, dans le portrait peint de 1834 (Sérullaz, 1980-1981, n° 167, repr.).

720

ÉTUDES DE PERSONNAGES ET DEUX HOMMES ASSIS PRÈS D'UNE TABLE

Mine de plomb. H. 0,201 ; L. 0,298.
Au verso d'un faire-part de mariage comportant un croquis à la mine de plomb d'un négrillon vêtu d'une petite jupe.
HISTORIQUE
E. Moreau-Nélaton ; legs en 1927 (L. 1886a).
Inventaire *RF 10021*.

Exécuté vers 1829-1832.
Le faire-part concerne le mariage de Frédéric Bouruet avec Mlle Eugénie Maille, le samedi 15 juin 1829, en l'église de l'Assomption.

721

FEUILLE D'ÉTUDES AVEC DIVERS PERSONNAGES, DONT L'UN DE TYPE ORIENTAL

Plume et encre brune. H. 0,318 ; L. 0,212.
HISTORIQUE
E. Moreau-Nélaton ; legs en 1927 (L. 1886a).
Inventaire *RF 10534*.

Cette feuille semble pouvoir être datée des environs de 1830-1838.
La partie inférieure, notamment l'Oriental, est-elle en vue d'une scène inspirée du *Corsaire* de Lord Byron ?

Voir l'aquarelle *Gulnare vient trouver Conrad dans sa prison* (Sérullaz, *Mémorial*, 1963, n° 141, repr.) où la jeune femme tient le même poignard et la même lampe. Mais ce pourrait être aussi un projet pour l'*Othello* de Shakespeare.

722

PERSONNAGE EN COSTUME RENAISSANCE, ARABES, LION ET TÊTES

Pinceau et lavis brun. H. 0,361 ; L. 0,228.
HISTORIQUE
E. Moreau-Nélaton ; legs en 1927 (L. 1886a).
Inventaire *RF 10598*.

Exécuté vers 1832-1838.
Le personnage en costume Renaissance est à rapprocher de l'eau-forte de 1833 intitulée *Un Seigneur du temps de François I^er* (Delteil, 1908, n° 16, repr.).

723

ÉTUDES DE PERSONNAGES NUS DONT CERTAINS D'APRÈS L'ANTIQUE ; CHEVAL

Plume et encre noire. H. 0,211 ; L. 0,320.
HISTORIQUE
E. Moreau-Nélaton ; legs en 1927 (L. 1186a).
Inventaire *RF 10463*.

Exécuté vraisemblablement entre 1833 et 1834, car le vieillard assis est assez proche, dans son attitude générale, de celui de la lithographie exécutée en 1833, intitulée *Costumes de Tanger* (Delteil, 1908, n° 94, repr.).
Mais plus encore le rapprochement doit se faire avec l'une des trois fresques exécutées à Valmont en septembre 1834, *Anacréon et la Muse* (Sérullaz, *Peintures murales*, 1963, repr. n° 3), où Anacréon a pratiquement la même attitude.

724

FEUILLE D'ÉTUDES AVEC DIVERS PERSONNAGES ET TÊTES

Plume et encre brune. H. 0,200 ; L. 0,306.
HISTORIQUE
E. Moreau-Nélaton ; legs en 1927 (L. 1886a).
Inventaire *RF 10535*.

Exécuté sans doute vers 1833-1838.

725

FEUILLE D'ÉTUDES : CHEVAUX, PERSONNAGE DRAPÉ, TÊTE D'HOMME

Plume et encre brune. H. 0,135 ; L. 0,209.
HISTORIQUE
Atelier Delacroix ; vente 1864. — A. Robaut (code au verso). — E. Moreau-Nélaton ; legs en 1927 (L. 1886a).
Inventaire *RF 9982*.
BIBLIOGRAPHIE
Robaut, 1885, n° 1058 (faisait partie d'un ensemble de deux dessins mesurant H. 0,300 ; L. 0,200).

Robaut (1885) qui reproduit ce dessin avec un autre croquis, situe ces deux œuvres à l'année 1848, on ne sait pour quelle raison.
Nous pensons plutôt pouvoir les situer vers 1833-1838.

726

TROIS ÉTUDES DE FIGURES NUES

Mine de plomb, sur papier beige. H. 0,256 ; L. 0,195.
HISTORIQUE
Darcy (L. 652^F). — Cailac. — Acquis en 1932 (L. 1886a).
Inventaire *RF 22943*.

Vers 1833-1838.

725

726

727

FEUILLE D'ÉTUDES AVEC DIVERS PERSONNAGES

Mine de plomb et estompe. H. 0,238; L. 0,384.

HISTORIQUE
E. Moreau-Nélaton; legs en 1927 (L. 1886a). Inventaire *RF 10634*.

Exécuté vers 1833-1848.
La silhouette d'homme nu à mi-corps esquissée en haut à gauche réapparaît sur une feuille d'études à la plume également conservée au Louvre (RF 10475).

728

FEUILLE D'ÉTUDES DE PERSONNAGES ET CROQUIS D'APRÈS L'ANTIQUE

Mine de plomb. H. 0,273; L. 0,419.

HISTORIQUE
E. Moreau-Nélaton; legs en 1927 (L. 1886a). Inventaire *RF 10648*.

Vers 1833-1838.

729

FEUILLE D'ÉTUDES : MOTIF DÉCORATIF, BUSTE DE VIEILLARD, ENFANT, BRAS ET JAMBES

Mine de plomb. H. 0,224; L. 0,343.

HISTORIQUE
Darcy (L. 652F). — Cailac. — Acquis en 1932 (L. 1886a). Inventaire *RF 22957*.

Vers 1833-1838.

730

GROUPE D'ENFANTS TENANT UN GROS POISSON

Mine de plomb. H. 0,193; L. 0,231.

HISTORIQUE
Cachet dit d'Andrieu (L. 838). — E. Moreau-Nélaton; legs en 1927 (L. 1886a). Inventaire *RF 9950*.

Vers 1833-1838.

731

HOMME SE PRÉCIPITANT LE BRAS TENDU ET PERSONNAGE A TERRE

Pinceau et lavis brun. H. 0,134; L. 0,112. Au verso, annotation : *Eug. Delacroix.* et comptes au crayon : *fontaine 12 - Paillasson 1 - balai 2.50 - Plumeau 3 - Caraffes 2 - Cruches 1 - Couteaux 3 - 2 Tasses 3 - (total) 28 - 1 chocolatière 3 - 1 caffetière 2 -*

HISTORIQUE
E. Moreau-Nélaton; legs en 1927 (L. 1886a). Inventaire *RF 10206*.

Exécuté vers 1833-1838.
Peut-être en vue du *Prisonnier de Chillon?* La peinture de ce sujet inspiré de Byron fut exposée au Salon de 1835 (Sérullaz, *Mémorial*, 1963, nº 215, repr.).

732

FEUILLE D'ÉTUDES AVEC PERSONNAGES VUS EN BUSTE, TÊTES, BRAS

Plume et encre brune. H. 0,190; L. 0,289.

HISTORIQUE
E. Moreau-Nélaton; legs en 1927 (L. 1886a). Inventaire *RF 10564*.

Vers 1833-1840.

733

FEUILLE D'ÉTUDES : HOMME NU COURANT, PERSONNAGE ASSIS, ET TÊTE D'HOMME BARBU

Plume et encre brune, très légères touches de sanguine. H. 0,223; L. 0,350. Daté à la mine de plomb : *4. Xbre 1840.*

HISTORIQUE
Atelier Delacroix; vente 1864. — A. Robaut (code au verso). — E. Moreau-Nélaton; legs en 1927 (L. 1886a). Inventaire *RF 9365*.

734

FEUILLE D'ÉTUDES AVEC DIVERSES FIGURES, A DEMI-NUES OU DRAPÉES

Mine de plomb, pinceau et lavis brun. H. 0,273; L. 0,419.

HISTORIQUE
E. Moreau-Nélaton; legs en 1927 (L. 1886a). Inventaire *RF 10643*.

Vers 1833-1840?

735

FEUILLE D'ÉTUDES DIVERSES

Plume et encre brune. H. 0,192; L. 0,286.

HISTORIQUE
E. Moreau-Nélaton; legs en 1927 (L. 1886a). Inventaire *RF 10507*.

Sans doute vers 1833-1842?

736

FEUILLE D'ÉTUDES AVEC DIVERSES FIGURES, TÊTES ET BRAS

Plume et encre brune, lavis brun. H. 0,315; L. 0,201.

HISTORIQUE
E. Moreau-Nélaton; legs en 1927 (L. 1886a). Inventaire *RF 10472*.

Exécuté sans doute entre 1833 et 1842. D'après le style et le choix des figures traitées, cette feuille nous paraît plus vraisemblablement se rapprocher des recherches en vue de la décoration du Salon du Roi au Palais Bourbon (1833-1838) plutôt que pour celle de la coupole de la Bibliothèque du Palais du Luxembourg (1840-1846).

727

728

729

730

731

731 v

732

731

734

733

735

736

737

ÉTUDES
DE DIVERSES FIGURES,
DONT L'UNE TENANT
UN PHYLACTÈRE

Plume et encre brune. H. 0,204; L. 0,315.
HISTORIQUE
E. Moreau-Nélaton; legs en 1927 (L. 1886a).
Inventaire *RF 10502*.

Vers 1833-1845.

738

HOMME RENVERSÉ SUR LE SOL;
HOMME PROJETÉ A TERRE

Plume et encre brune, pinceau et lavis brun,
sur traits à la mine de plomb. H. 0,135;
L. 0,207.
HISTORIQUE
E. Moreau-Nélaton; legs en 1927 (L. 1886a).
Inventaire *RF 9984*.

Exécuté vers 1833-1845.

739

FEUILLE D'ÉTUDES
DE PERSONNAGES
DRAPÉS A L'ANTIQUE OU NUS

Plume et encre brune. H. 0,211; L. 0,321.
HISTORIQUE
E. Moreau-Nélaton; legs en 1927 (L. 1886a).
Inventaire *RF 10524*.

Exécuté vers 1833-1845.

740

FEUILLE D'ÉTUDES,
AVEC CINQ TÊTES
ET DEUX NUS

Plume et encre brune. H. 0,211; L. 0,321.
HISTORIQUE
E. Moreau-Nélaton; legs en 1927 (L. 1886a).
Inventaire *RF 10475*.

Exécuté vers 1833-1845. L'étude
d'homme nu, à mi-jambes, en bas à
droite, reprend un croquis à la mine

de plomb figurant sur une feuille
d'études également conservée au
Louvre (RF 10634).

741

FEUILLE D'ÉTUDES :
PLAN D'UNE PIÈCE,
PROJET DÉCORATIF
ET FIGURE VOLANTE

Plume et encre brune. H. 0,295; L. 0,206.
Annotation à la plume : *Budget 1836
Montaudran*.
HISTORIQUE
E. Moreau-Nélaton; legs en 1927 (L. 1886a).
Inventaire *RF 10543*.

D'après la date en haut de la feuille,
on peut supposer que ces croquis, qui
évoquent le décor du Salon du Roi
au Palais-Bourbon, bien que l'archi-
tecture soit très différente, ont été
exécutés en 1836.

742

ÉTUDES DE DEUX
PERSONNAGES DRAPÉS
A L'ANTIQUE

Plume et encre brune. H. 0,194; L. 0,146.
HISTORIQUE
Atelier Delacroix; vente 1864, sans doute
partie du nº 290 (30 feuilles en 6 lots). —
E. Moreau-Nélaton; legs en 1927 (L. 1886a).
Inventaire *RF 9938*.
BIBLIOGRAPHIE
Robaut, 1885, sans doute partie du nº 1725.

Exécuté vers 1838-1847.

743

FEUILLE D'ÉTUDES
AVEC QUATRE PERSONNAGES

Plume et encre brune. H. 0,215; L. 0,323.
HISTORIQUE
Atelier Delacroix; vente 1864. — A. Ro-
baut (code au verso). — E. Moreau-Néla-
ton; legs en 1927 (L. 1886a).
Inventaire *RF 9657*.

Vers 1838-1847.

A inscrire peut-être parmi toutes les
recherches en vue de la décoration de
la Bibliothèque du Palais-Bourbon?

744

HOMME NU,
TENANT UN GLAIVE
ET HOMME, EN BUSTE, CASQUÉ

Mine de plomb. H. 0,132; L. 0,151.
HISTORIQUE
E. Moreau-Nélaton; legs en 1927 (L. 1886a).
Inventaire *RF 10208*.

Vers 1840-1846.

745

FEUILLE D'ÉTUDES :
DEUX GUERRIERS ANTIQUES,
ET DEUX NUS

Plume et encre brune. H. 0,319; L. 0,200.
HISTORIQUE
E. Moreau-Nélaton; legs en 1927 (L. 1886a).
Inventaire *RF 10536*.

Exécuté sans doute vers 1840-1847.
Pourrait être une première pensée, non
réalisée, pour le groupe des Romains
illustres, en vue de la décoration de
la coupole de la Bibliothèque du Palais
du Luxembourg (1840-1847).

746

TROIS PERSONNAGES,
DONT L'UN
EN COSTUME RENAISSANCE

Mine de plomb. H. 0,137; L. 0,213. Pliure
verticale centrale.
Annotations à la mine de plomb : *les moines
au che... pour 3e med.* (médaille). *La salle
de Bruges....id. Hayte, 2e médaille*.
HISTORIQUE
Atelier Delacroix; vente 1864, sans doute
partie du nº 655 (230 feuilles). — E. Mo-
reau-Nélaton; legs en 1927 (L. 1886a).
Inventaire *RF 9855*.
BIBLIOGRAPHIE
Robaut, 1885, sans doute partie des nºˢ 1914
ou 1915.

Vers 1840-1850.

737

738

739

741

740

742

743

744

745

746

747

DEUX ÉTUDES
D'UNE FIGURE DRAPÉE
LEVANT LE BRAS GAUCHE

Mine de plomb. H. 0,206; L. 0,135.
Annotations à la mine de plomb d'une
main étrangère (sans doute de la main de
Robaut) : *croquis original d'Eug. Delacroix*.
HISTORIQUE
E. Moreau-Nélaton; legs en 1927 (L. 1886a).
Inventaire *RF 9990*.

Exécuté vers 1845-1855.
Sans doute scène inspirée du théâtre.
A comparer, par le style, à la peinture
exposée au Salon de 1850-1851, *Lady
Macbeth*, et conservée à la National
Gallery d'Ottawa (Sérullaz, 1980-1981,
nº 317, repr.).

748

DEUX PERSONNAGES ASSIS
CONVERSANT

Mine de plomb. H. 0,122; L. 0,110.
HISTORIQUE
Darcy (L. 652ᶠ). — Cailac. — Acquis en
1932 (L. 1886a).
Inventaire *RF 22953*.

Exécuté vers 1845-1855.

749

PERSONNAGE A DEMI-NU,
ALLONGÉ, DE DOS;
DEUX AMOURS

Plume et encre brune. H. 0,132; L. 0,203.
HISTORIQUE
Atelier Delacroix; vente 1864. — A. Ro-
baut (code au verso). — E. Moreau-Néla-
ton; legs en 1927 (L. 1886a).
Inventaire *RF 9636*.

Ce dessin semble devoir se situer vers
les années 1848-1854.
L'attitude du personnage étendu rap-
pelle celle de la figure de Minerve dans
l'un des caissons du Salon de la Paix
à l'Hôtel de Ville (Sérullaz, *Peintures
murales*, 1963, p. 145, dessins de
Pierre Andrieu, repr.). Les amours
volants seraient peut-être à rapprocher
de ceux du plafond de la galerie
d'Apollon au Louvre, terminé en 1850.

750

FEUILLE D'ÉTUDES :
PERSONNAGE BRAS ÉCARTÉS,
TÊTES ET FÉLINS

Plume et encre brune, lavis brun. H. 0,200;
L. 0,310.
Projet de lettre, à la plume : « *Vous êtes
averti que le dîner du 10 aura lieu chez —
et vous êtes invité à vous y trouver à 6ʰ très
précises. Dans le cas d'emp(êchement) où
il vous serait impossible de vous y rendre
veuillez m'en prévenir avant le 8 par une lettre
affranchie conform(ément) aux dispositions
du règlement.* »
HISTORIQUE
E. Moreau-Nélaton; legs en 1927 (L. 1886a).
Inventaire *RF 10546*.

Exécuté vers 1848-1855?

751

AVEUGLE DEMI-NU
TENANT UN BATON
ET GUIDÉ PAR SON CHIEN

Plume et encre brune, lavis brun. H. 0,242;
L. 0,189.
HISTORIQUE
E. Moreau-Nélaton; legs en 1927 (L. 1886a).
Inventaire *RF 10373*.

Il n'est pas sans intérêt de rapprocher
ce dessin de la peinture *L'Aveugle*
(Johnson, 1981, nº 3, pl. 2). Toutefois
il ne semble pas que ce soit une pre-
mière pensée pour le tableau. En effet,
le style paraît nettement plus tardif
(vers 1850). On peut également établir
un rapprochement avec l'aquarelle

747

748

749

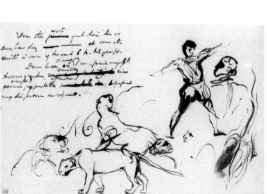

750

751

intitulée *Mendiant anglais* que Robaut situe en 1825 (Robaut, 1885, nº 127). Signalons enfin qu'un dessin pour *Ugolin* (RF 9452) offre la même particularité d'une tache d'encre recouvrant le visage. Ces deux dessins peuvent d'ailleurs être situés dans la même période, vers 1850.

752

FEMME SOUTENANT UN VIEILLARD, ET FEMME AGENOUILLÉE DE DOS

Mine de plomb, sur papier calque. H. 0,145; L. 0,227.
Annotations à la mine de plomb, sans doute par Robaut : *composition non exécutée. vers 1855.*
HISTORIQUE
Atelier Delacroix; vente 1864. — E. Moreau-Nélaton; legs en 1927 (L. 1886a).
Inventaire *RF 9952.*

Ces personnages nous paraissent proches de certains groupes de suppliants dans la réplique, exécutée en 1852, de la *Prise de Constantinople par les Croisés* (Sérullaz, *Mémorial*, 1963, nº 433, repr.).

753

HOMME A MI-CORPS TOURNÉ VERS LA DROITE

Mine de plomb. H. 0,237; L. 0,233.
Annotation à la mine de plomb : *Plus en avant la main.*
HISTORIQUE
Atelier Delacroix; vente 1864. — E. Moreau-Nélaton; legs en 1927 (L. 1886a).
Inventaire *RF 9962.*

Vers 1855-1861.

Caricatures et croquis humoristiques

754

CROQUIS CARICATURAUX D'ANIMAUX DANS UN PAYSAGE

Plume et encre brune. H. 0,156; L. 0,100.
Portée de musique et annotations à la plume : *Ich bin ein Esel* (Je suis un âne) - *La croix.*
HISTORIQUE
E. Moreau-Nélaton; legs en 1927 (L. 1886a).
Inventaire *RF 10211.*

Exécuté vers 1818-1820.
Delacroix dans sa jeunesse affection-

nait ce genre de croquis auxquels il mêlait souvent des calembours (cf. album RF 9140). Voir aussi le premier essai de gravure, intitulé *La planche aux croquis*, que Delteil (1908, nº 1; repr. dans la section Eaux-Fortes) catalogue comme tenté par Delacroix en 1814.

755

FEUILLE D'ÉTUDES : CHEVAL MARIN, TRITON, PERSONNAGES ET MAISON

Plume et encre brune. H. 0,206; L. 0,155.
Au verso, à la plume, un bassin avec un jet d'eau.
HISTORIQUE
E. Moreau-Nélaton; legs en 1927 (L. 1886a).
Inventaire *RF 10331.*

Exécuté vers 1818-1820.

756

CARICATURE D'HOMME COIFFÉ D'UN BICORNE, PEIGNANT DES PERRUQUES

Plume et encre brune. H. 0,306; L. 0,199.
Au verso, annotation, sans doute de la main de Frederic Villot : *par Eugène Delacroix.*

752

753

754

755

755 v

HISTORIQUE
Ch. Eggimann; acquis en 1932 (L. 1886a).
Inventaire *RF 23006*.
BIBLIOGRAPHIE
Joubin, 1939, pp. 314-315, fig. 13.

Vers 1818-1822.
Selon l'inventaire manuscrit du
Louvre, il s'agirait ici d'une charge
contre l'Institut. C'est également
l'opinion de Joubin (op. cit., 1939).

757
CARICATURE DE FEMME
EN UNIFORME

Aquarelle, sur traits à la plume et encre
brune. H. 0,070; L. 0,022. Collé sur le même
montage que les quinze suivants (RF 10350
à RF 10364).
HISTORIQUE
E. Moreau-Nélaton; legs en 1927 (L. 1886a).
Inventaire *RF 10349*.

Exécuté avec les quinze suivants vers
1818-1820.

758
CARICATURE DE FEMME,
DE FACE

Plume et encre brune. H. 0,038; L. 0,018.
HISTORIQUE
E. Moreau-Nélaton; legs en 1927 (L. 1886a).
Inventaire *RF 10350*.

Voir le dessin RF 10349.

759
CARICATURE DE MILITAIRE

Aquarelle, sur traits à la plume et encre
brune. H. 0,085; L. 0,025.
HISTORIQUE
E. Moreau-Nélaton; legs en 1927 (L. 1886a).
Inventaire *RF 10351*.

Voir le dessin RF 10349.

760
CARICATURE DE LANCIER,
VU A MI-CORPS

Aquarelle, sur traits à la plume et encre
brune. H. 0,037; L. 0,016.
HISTORIQUE
E. Moreau-Nélaton; legs en 1927 (L. 1886a).
Inventaire *RF 10352*.

Voir le dessin RF 10349.

761
CARICATURE DE MILITAIRE
LEVANT SON SABRE

Aquarelle, sur traits à la plume et encre
brune. H. 0,059; L. 0,037. Coins coupés.
HISTORIQUE
E. Moreau-Nélaton; legs en 1927 (L. 1886a).
Inventaire *RF 10353*.

Voir le dessin RF 10349.

762
CARICATURE
D'OFFICIERS ANGLAIS

Aquarelle, sur traits à la plume et encre
brune. H. 0,035; L. 0,020.
HISTORIQUE
E. Moreau-Nélaton; legs en 1927 (L. 1886a).
Inventaire *RF 10354*.

Voir le dessin RF 10349.

763
DEUX CARICATURES
DE LOUIS XVIII SALUANT

Plume et encre brune. H. 0,024; L. 0,060.
HISTORIQUE
E. Moreau-Nélaton; legs en 1927 (L. 1886a).
Inventaire *RF 10355*.

Voir le dessin RF 10349. A comparer
aussi au RF 10241.

764
ÉTUDE DE KILT ÉCOSSAIS

Aquarelle, sur traits à la plume et encre
brune. H. 0,040; L. 0,028.
HISTORIQUE
E. Moreau-Nélaton; legs en 1927 (L. 1886a).
Inventaire *RF 10356*.

Voir le dessin RF 10349.

765
CAVALIER DE PROFIL
A GAUCHE

Pinceau et lavis brun clair, sur traits à la
mine de plomb. H. 0,042; L. 0,041.
HISTORIQUE
E. Moreau-Nélaton; legs en 1927 (L. 1886a).
Inventaire *RF 10357*.

Voir le dessin RF 10349.

766
ÉTUDE DE KILT ÉCOSSAIS

Aquarelle, sur traits à la plume et encre
brune. H. 0,043; L. 0,028.
HISTORIQUE
E. Moreau-Nélaton; legs en 1927 (L. 1886a).
Inventaire *RF 10358*.

Voir le dessin RF 10349.

767
TÊTE D'HOMME CASQUÉ,
DE PROFIL A GAUCHE

Aquarelle, sur traits à la plume et encre
brune. H. 0,028; L. 0,028.
HISTORIQUE
E. Moreau-Nélaton; legs en 1927 (L. 1886a).
Inventaire *RF 10359*.

Voir le dessin RF 10349.

756

757

758

768

CARICATURE D'HOMME
EN COSTUME DU XVIIIᵉ SIÈCLE

Aquarelle, sur traits à la plume et encre brune. H. 0,037; L. 0,025.
HISTORIQUE
E. Moreau-Nélaton; legs en 1927 (L. 1886a). Inventaire *RF 10360.*

Voir le dessin RF 10349.

769

TÊTE D'HOMME COIFFÉ
D'UN CASQUE A CRINIÈRE

Aquarelle, sur traits à la plume et encre brune. H. 0,032; L. 0,034.
HISTORIQUE
E. Moreau-Nélaton; legs en 1927 (L. 1886a). Inventaire *RF 10361.*

Voir le dessin RF 10349.

770

MILITAIRE EN BUSTE,
DE PROFIL A DROITE

Plume et encre brune. H. 0,025; L. 0,015.
HISTORIQUE
E. Moreau-Nélaton; legs en 1927 (L. 1886a). Inventaire *RF 10362.*

Voir le dessin RF 10349.

771

CARICATURE
DE MILITAIRE CORPULENT

Plume et encre brune. H. 0,046; L. 0,038.
HISTORIQUE
E. Moreau-Nélaton; legs en 1927 (L. 1886a). Inventaire *RF 10363.*

Voir le dessin RF 10349.

772

CARICATURE

Mine de plomb. H. 0,028; L. 0,034.
HISTORIQUE
E. Moreau-Nélaton; legs en 1927 (L. 1886a). Inventaire *RF 10364.*

Peut-être ébauche d'une caricature de Louis XVIII?
Voir le dessin RF 10349.

773

FEUILLE D'ÉTUDES :
PERSONNAGES,
TÊTES CARICATURALES,
CHAT, AIGLE

Plume et encre brune, lavis brun et mine de plomb. H. 0,238; L. 0,361.
HISTORIQUE
E. Moreau-Nélaton; legs en 1927 (L. 1886a). Inventaire *RF 10640.*

Exécuté vers 1818-1822.

759 760 761 762 763 764 765 766 767 768 769 770 771 772

773

775

774

776

778

778 v

777

779

780

774

FEUILLE D'ÉTUDES
AVEC PERSONNAGES,
TÊTES ET CHEVAUX

Plume et encre brune, lavis brun. H. 0,181;
L. 0,227.
HISTORIQUE
E. Moreau-Nélaton; legs en 1927 (L. 1886a).
Inventaire *RF 10290*.

Exécuté vers 1818-1822.

775

DEUX HOMMES EN ARMURE
ET UNE JAMBIÈRE

Plume et encre brune. H. 0,211; L. 0,164.
HISTORIQUE
E. Moreau-Nélaton; legs en 1927 (L. 1886a).
Inventaire *RF 10278*.

Exécuté vers 1818-1822.

776

FIGURES GESTICULANT
ET DEUX MUSICIENS

Plume et encre brune. H. 0,233; L. 0,178.
HISTORIQUE
E. Moreau-Nélaton; legs en 1927 (L. 1886a).
Inventaire *RF 10276*.

Exécuté vers 1818-1822.

777

LOUIS XVIII,
LE COMTE D'ARTOIS
ET LE DUC DE BERRY?

Mine de plomb. H. 0,117; L. 0,160.
HISTORIQUE
E. Moreau-Nélaton; legs en 1927 (L. 1886a).
Inventaire *RF 10241*.

Exécuté vers 1818-1822. A comparer
au dessin RF 10355.

778

TÊTES CARICATURALES

Mine de plomb. H. 0,115; L. 0,185.
Annotation à la mine de plomb d'une main
étrangère : *Delacroix*.
Au verso, diverses caricatures à la mine de
plomb.
HISTORIQUE
E. Moreau-Nélaton; legs en 1927 (L. 1886a).
Inventaire *RF 10246*.

Exécuté vers 1818-1822.

779

TÊTES CARICATURALES,
ET UN SAURIEN

Plume et encre brune, lavis brun. H. 0,228;
L. 0,183.
HISTORIQUE
E. Moreau-Nélaton; legs en 1927 (L. 1886a).
Inventaire *RF 10287*.

Exécuté vers 1818-1822.

780

TROIS FIGURES
CARICATURALES

Plume et encre brune. H. 0,076; L. 0,157.
Au verso d'un papier imprimé.
HISTORIQUE
E. Moreau-Nélaton; legs en 1927 (L. 1886a).
Inventaire *RF 10213*.

Dans l'esprit de la célèbre lithographie
publiée dans *Le Miroir* (n° du 29 sep-
tembre 1821) sous le titre *Duel polé-
mique entre Dame Quotidienne et Mes-
sire le Journal de Paris* (Delteil, 1908,
n° 34, repr.).
Exécuté vers 1818-1822.

781

TÊTE D'HOMME BARBU,
ET UN PANTIN

Sanguine et mine de plomb. H. 0,205;
L. 0,282.
Au verso, à la mine de plomb, homme à mi-
corps coiffé d'un chapeau haut-de-forme.
HISTORIQUE
E. Moreau-Nélaton; legs en 1927 (L. 1886a).
Inventaire *RF 10483*.

Exécuté sans doute vers 1818-1822.

782

HOMME
PORTANT DES LUNETTES
ET TOURNÉ VERS LA DROITE

Plume et encre brune, rehauts d'aquarelle.
H. 0,110; L. 0,045. Découpé suivant les
contours et collé sur une autre feuille.
HISTORIQUE
E. Moreau-Nélaton; legs en 1927 (L. 1886a).
Inventaire *RF 10254*.

Caricature de l'ami d'enfance de Dela-
croix, Jean-Baptiste Pierret, exécutée
vers 1818-1822.
A comparer à une autre caricature
(RF 10255) et à un croquis réalisé lors
de la Saint Sylvestre de 1817-1818
(Album RF 9140, f° 32).

783

TÊTE D'HOMME
PORTANT DES LUNETTES,
DE PROFIL A GAUCHE

Plume et encre brune, rehauts d'aquarelle
sur un papier imprimé. H. 0,060; L. 0,055.
Découpé suivant les contours et collé sur
une autre feuille.
HISTORIQUE
E. Moreau-Nélaton; legs en 1927 (L. 1886a).
Inventaire *RF 10255*.

781

781 v

782

Il s'agit très vraisemblablement ici d'une caricature d'après Jean-Baptiste Pierret, ami de Delacroix.
Exécuté vers 1818-1822.
Comparer aussi au dessin RF 10254.

784

CARICATURES DE CHEVAUX ET D'HOMMES DONT UN JOUEUR DE CONTREBASSE

Plume et encre brune, lavis brun. H. 0,182; L. 0,226.
HISTORIQUE
E. Moreau-Nélaton; legs en 1927 (L. 1886a). Inventaire *RF 10300*.

Exécuté vers 1818-1822.

785

CAVALIER EN UNIFORME

Plume et encre brune. H. 0,308; L. 0,203.

Annotation à la plume : *M. Monseigneur.*
HISTORIQUE
E. Moreau-Nélaton; legs en 1927 (L. 1886a). Inventaire *RF 10571.*

Exécuté vers 1818-1824.

786

CARICATURE DE DEUX HOMMES ATTABLÉS, MANGEANT

Plume et encre brune. H. 0,308; L. 0,208.
HISTORIQUE
E. Moreau-Nélaton; legs en 1927 (L. 1886a). Inventaire *RF 10542.*

Exécuté vers 1818-1824.

787

ÉTUDES DE DIVERS PERSONNAGES

Aquarelle, sur traits à la plume et encre brune. H. 0,228; L. 0,149.

Au verso, croquis à l'aquarelle, sur traits à la plume et encre brune, de quatre personnages.
HISTORIQUE
E. Moreau-Nélaton; legs en 1927 (L. 1886a). Inventaire *RF 10344.*

Exécuté vers 1818-1824.

788

CAVALIER ET DEUX FIGURES, DONT L'UNE GESTICULANT

Plume et encre brune. H. 0,183; L. 0,125.
HISTORIQUE
E. Moreau-Nélaton; legs en 1927 (L. 1886a). Inventaire *RF 10216.*

Exécuté vers 1818-1824.
Le cavalier rappelle ceux du fond des *Scènes des massacres de Scio.*

783

784

785

786

787

787 v

78

789

NUAGES, MANSARDE, ET DIVERS PERSONNAGES DONT UN MILITAIRE

Aquarelle. H. 0,430; L. 0,274.
Sur un document administratif.
Au verso, croquis à la mine de plomb et à la plume, encre brune, sur document administratif, d'après des statues, des écorchés, une Vierge à l'Enfant et une main gauche.
HISTORIQUE
E. Moreau-Nélaton; legs en 1927 (L. 1886a).
Inventaire *RF 10662*.

Exécuté vers 1818-1824.
La Vierge à l'Enfant au verso, pourrait être une première pensée pour *La Vierge des Moissons*, de l'église d'Orcemont, datée de 1819.

790

VIEUX SOLDAT ET TÊTE DE BÉBÉ ENDORMI

Aquarelle et mine de plomb. H. 0,430; L. 0,274.
Sur un document administratif.
Au verso, à la mine de plomb, masque mortuaire d'homme barbu.
HISTORIQUE
E. Moreau-Nélaton; legs en 1927 (L. 1886a).
Inventaire *RF 10661*.

Exécuté vers 1818-1824.

791

TROIS ÉTUDES DE FEMMES, DONT L'UNE DÉGUISÉE EN MILITAIRE

Pinceau et encre brune. H. 0,301; L. 0,226.
HISTORIQUE
E. Moreau-Nélaton; legs en 1927 (L. 1886a).
Inventaire *RF 10624*.

Exécuté vers 1818-1824.

792

FIGURE CARICATURALE DE SOLDAT ROMAIN

Mine de plomb, pinceau et lavis brun.
H. 0,230; L. 0,186.
HISTORIQUE
E. Moreau-Nélaton; legs en 1927 (L. 1886a).
Inventaire *RF 10294*.

Exécuté vers 1818-1824.
Peut-être en vue de la lithographie de 1818 *Artistes dramatiques en voyage* (Delteil, 1908, n° 28, repr.).

793

TÊTES CARICATURALES ET CHIEN COUCHÉ

Plume et encre brune, sur traits à la mine de plomb, lavis brun. H. 0,135; L. 0,105.
HISTORIQUE
E. Moreau-Nélaton; legs en 1927 (L. 1886a).
Inventaire *RF 10218*.

Vers 1818-1825.

789

789

790

790 v

791

792

793

794

HUIT CHAPITEAUX, TROIS TÊTES ET UN HOMME ASSIS

Plume et encre brune. H. 0,204; L. 0,312.
HISTORIQUE
E. Moreau-Nélaton; legs en 1927 (L. 1886a).
Inventaire *RF 10509*.

Vers 1818-1825.

795

DIVERS PERSONNAGES DONT UN PRÊTRE ET TÊTES CARICATURALES

Pinceau et lavis brun, sur traits à la mine de plomb. H. 0,101; L. 0,126.
Signé (?) à la mine de plomb, en bas à gauche : *Eugène Delacroix*.
Au verso, liste de comptes, à la mine de plomb.
HISTORIQUE
E. Moreau-Nélaton; legs en 1927 (L. 1886a).
Inventaire *RF 10207*.

Caricature exécutée entre 1818 et 1825.

796

HOMME EN HABIT, DE DOS

Plume et encre brune. H. 0,133; L. 0,048.
Au verso d'un papier imprimé.
HISTORIQUE
E. Moreau-Nélaton; legs en 1927 (L. 1886a).
Inventaire *RF 10226*.

Exécuté vers 1818-1827.

797

FEMME COIFFÉE D'UN BONNET A VOLANTS

Plume et encre brune. H. 0,110; L. 0,053.
Au verso d'un papier imprimé.
HISTORIQUE
E. Moreau-Nélaton; legs en 1927 (L. 1886a).
Inventaire *RF 10227*.

Exécuté vers 1818-1827.

798

CINQ TÊTES CARICATURALES D'HOMMES

Pinceau et lavis brun. H. 0,185; L. 0,230.
HISTORIQUE
E. Moreau-Nélaton; legs en 1927 (L. 1886a).
Inventaire *RF 10292*.

Exécuté vers 1818-1827.

799

TROIS ÉTUDES DE PERSONNAGES, DONT UN MILITAIRE

Plume et encre brune, lavis brun. H. 0,179; L. 0,234.
HISTORIQUE
E. Moreau-Nélaton; legs en 1927 (L. 1886a).
Inventaire *RF 10386*.

Exécuté vers 1818-1827.

800

LANCIER TENANT UN SABRE, DE TROIS-QUARTS A GAUCHE

Mine de plomb. H. 0,230; L. 0,062.
HISTORIQUE
E. Moreau-Nélaton; legs en 1927 (L. 1886a).
Inventaire *RF 10245*.

Exécuté vers 1818-1827.

801

MILITAIRE, DE PROFIL A GAUCHE, LES JAMBES PLOYÉES

Mine de plomb. H. 0,127; L. 0,078.
Annotation à la plume d'une main étrangère : *Goddem*.
HISTORIQUE
E. Moreau-Nélaton; legs en 1927 (L. 1886a).
Inventaire *RF 10239*.

Exécuté vers 1818-1827.

802

LANCIER TENANT UN SABRE DE PROFIL A GAUCHE

Plume et encre brune. H. 0,111; L. 0,036.
Au verso, à la plume, silhouette de femme.
HISTORIQUE
E. Moreau-Nélaton; legs en 1927 (L. 1886a).
Inventaire *RF 10223*.

Exécuté vers 1818-1827.

803

GRENADIER VU DE DOS, TENANT UN SABRE, LE BRAS DROIT LEVÉ

Plume et encre brune. H. 0,182; L. 0,130.
HISTORIQUE
E. Moreau-Nélaton; legs en 1927 (L. 1886a).
Inventaire *RF 10231*.

Exécuté vers 1818-1827.

804

HOMME COIFFÉ D'UN CHAPEAU A LARGES BORDS, MARCHANT VERS LA DROITE, UNE CANNE A LA MAIN

Aquarelle, sur traits à la mine de plomb. H. 0,156; L. 0,073.
HISTORIQUE
E. Moreau-Nélaton; legs en 1927 (L. 1886a).
Inventaire *RF 10260*.

Exécuté vers 1822-1827.

805

CARICATURE DE TURC LES BRAS CROISÉS

Aquarelle, plume et encre brune. H. 0,065; L. 0,015. Découpé suivant les contours et collé sur une autre feuille.
HISTORIQUE
E. Moreau-Nélaton; legs en 1927 (L. 1886a).
Inventaire *RF 10257*.

Exécuté vers 1822-1827.

794

795

797

798

799

800

801

803

802 802 v

804

806

805

323

808

807

808 v

809

810

811

812

813

814

815

816

806

FIGURE A TÊTE MONSTRUEUSE ET OISEAU AUX AILES DÉPLOYÉES, SURVOLANT UNE VILLE

Mine de plomb, pinceau et lavis gris. H. 0,182; L. 0,226.
La main qui apparaît dans l'angle inférieur droit permet de supposer que le dessin a été coupé.
HISTORIQUE
E. Moreau-Nélaton; legs en 1927 (L. 1886a). Inventaire *RF 10604*.

Œuvre de jeunesse, vers 1822-1827, inspirée des *Caprices* de Goya? Delacroix note dans son *Journal* à la date du mercredi 7 avril 1824 : « *Le soir, Leblond, et essayé de la lithographie. Projets superbes à ce sujet. Charges dans le genre de Goya* » (I, p. 69).

807

CARICATURE D'UN ECCLÉSIASTIQUE TENANT UNE CROIX

Plume et encre brune, rehauts d'aquarelle. H. 0,146; L. 0,083.
HISTORIQUE
E. Moreau-Nélaton; legs en 1927 (L. 1886a). Inventaire *RF 10258*.

Exécuté vers 1822-1827.

808

QUATRE HOMMES COIFFÉS DE HAUTS CHAPEAUX

Aquarelle, sur traits à la mine de plomb, légers traits de sanguine et rehauts de gouache blanche. H. 0,112; L. 0,142.
Au verso, croquis à la mine de plomb d'un personnage de dos.
HISTORIQUE
E. Moreau-Nélaton; legs en 1927 (L. 1886a). Inventaire *RF 10221*.

Exécuté vers 1822-1827.

809

COUPLE AVEC DEUX ENFANTS

Aquarelle, sur traits à la mine de plomb. H. 0,152; L. 0,091.
HISTORIQUE
E. Moreau-Nélaton; legs en 1927 (L. 1886a). Inventaire *RF 10259*.

Exécuté vers 1822-1827.

810

HOMME COIFFÉ D'UN HAUT CHAPEAU; OISEAUX ET PAYSAGE

Aquarelle et mine de plomb. H. 0,226; L. 0,121. Découpé irrégulièrement dans la partie gauche.
HISTORIQUE
E. Moreau-Nélaton; legs en 1927 (L. 1886a). Inventaire *RF 10347*.

Exécuté vers 1822-1827.

811

HOMME EN REDINGOTE, COIFFÉ D'UN GIBUS

Aquarelle, plume et encre brune. H. 0,070; L. 0,020. Découpé suivant les contours et collé sur une autre feuille.
HISTORIQUE
E. Moreau-Nélaton; legs en 1927 (L. 1886a). Inventaire *RF 10256*.

Exécuté vers 1822-1827.

812

HOMME DE DOS, COIFFÉ D'UN HAUT CHAPEAU

Plume et encre brune. H. 0,101; L. 0,039.
HISTORIQUE
E. Moreau-Nélaton; legs en 1927 (L. 1886a). Inventaire *RF 10229*.

Exécuté vers 1822-1827.

813

DEUX HOMMES EN REDINGOTE, L'UN COIFFÉ D'UN CHAPEAU, L'AUTRE LE TENANT A LA MAIN

Plume et encre brune. H. 0,107; L. 0,083.
Au verso d'un papier imprimé.
HISTORIQUE
E. Moreau-Nélaton; legs en 1927 (L. 1886a). Inventaire *RF 10224*.

Exécuté vers 1822-1827.

814

HOMME DEBOUT, DE FACE, SON CHAPEAU A LA MAIN

Plume et encre brune. H. 0,127; L. 0,058.
Au verso d'un papier imprimé.
HISTORIQUE
E. Moreau-Nélaton; legs en 1927 (L. 1886a). Inventaire *RF 10222*.

Exécuté vers 1822-1827.

815

FEMME DEBOUT, DE PROFIL A DROITE

Plume et encre brune. H. 0,112; L. 0,060.
Au verso d'un papier imprimé.
HISTORIQUE
E. Moreau-Nélaton; legs en 1927 (L. 1886a). Inventaire *RF 10225*.

Exécuté vers 1822-1827.

816

ENFANT COIFFÉ D'UN HAUT CHAPEAU, DE DOS, PORTANT UNE SACOCHE

Plume et encre brune. H. 0,103; L. 0,059.
Au verso, annotation à la plume : *faire arranger le tableau d'Henri B.*
HISTORIQUE
E. Moreau-Nélaton; legs en 1927 (L. 1886a). Inventaire *RF 10228*.

Exécuté vers 1822-1827.

817

817 v

818

817

CARICATURE D'UN GARDE NATIONAL ET TÊTE D'HOMME DE PROFIL

Pinceau et lavis brun. H. 0,187; L. 0,149.
Annotations à la mine de plomb, d'une main
étrangère : *Paul Foucher en garde national.*
Au verso, au pinceau, lavis brun, homme en
habit de trois-quarts à gauche.

HISTORIQUE
E. Moreau-Nélaton; legs en 1927 (L. 1886a).
Inventaire *RF 10366.*

Vers 1830.
Il s'agit ici d'une caricature de Paul
Foucher, le beau-frère de Victor Hugo.
Robaut (1885) mentionne une autre
caricature du même Paul Foucher à
la sépia (n° 349, repr.), aujourd'hui
conservée au musée Victor Hugo à
Paris.
Une autre caricature de Paul Foucher
se trouvait dans la collection du baron
Vitta (cat. exp. Paris, Louvre, 1930,
n° 546ᴬ; aujourd'hui coll. part. Paris).

818

PORTRAIT CARICATURAL D'HOMME A MI-CORPS TOURNÉ VERS LA GAUCHE

Plume et encre brune, lavis brun. H. 0,220;
L. 0,176.
Annotations à la plume : *étude d'un compa-
triote de Ricourt 27 Xᵇʳᵉ 1836.*

HISTORIQUE
E. Moreau-Nélaton; legs en 1927 (L. 1886a).
Inventaire *RF 10367.*

Achille Ricourt (1798-1874) était écri-
vain et journaliste, fondateur de
L'Artiste, la grande revue d'art des
Romantiques, qu'il dirigea de 1831 à
1838. Delacroix fut l'un de ses amis,
lui écrivit à plusieurs reprises, et en
parle également dans son *Journal.*
Cette caricature « d'un compatriote
de Ricourt » a été exécutée à l'époque
où Delacroix était très occupé par ses
décorations au Palais-Bourbon; il écrit
à Ricourt le 6 décembre 1835 à ce
sujet (*Correspondance,* I, pp. 402, 403).

Figures et nus datés

819

FEUILLE D'ÉTUDES AVEC DIVERSES FIGURES

Plume et encre brune, quelques traits à la
mine de plomb. H. 0,182; L. 0,227.
Daté à la plume : *23 janvier 1829.*

HISTORIQUE
E. Moreau-Nélaton; legs en 1927 (L. 1886a).
Inventaire *RF 10406.*

La femme nue, à gauche de la feuille,
est à rapprocher — en sens inverse —
du nu dans la marge de la lithogra-
phie de 1829, *Front-de-Bœuf et le Juif,*
inspirée d'*Ivanhoé* de Walter Scott.
Le personnage à demi-nu, au centre,
pourrait être une première pensée
pour l'un des Orientaux accompagnant
Front-de-Bœuf dans la même litho-
graphie.
Trois autres dessins — également
conservés au Louvre — portent cette

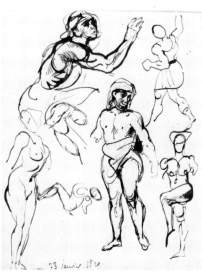

819

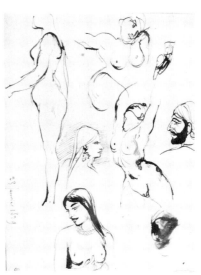

820

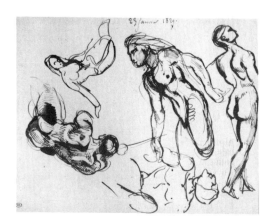

821

822

822 v

823

même date du 23 janvier 1829 : les nos RF 10399, RF 10401 et RF 10443 verso.

820

ÉTUDES DE NUS FÉMININS ET DE TÊTES DIVERSES

Plume et encre brune, lavis brun. H. 0,231; L. 0,182.
Daté à la plume : *23 janvier 1829.*
HISTORIQUE
E. Moreau-Nélaton; legs en 1927 (L. 1886a).
Inventaire *RF 10399.*
BIBLIOGRAPHIE
Moreau-Nélaton, 1916, II, p. 248, fig. 438 (croquis faits le soir chez Pierret).

La femme à mi-corps et nue portant de longs cheveux et un collier de perles est très proche de la femme représentée dans la peinture exposée au Salon de 1835 — bien que commencée beaucoup plus tôt — et intitulée *Les Natchez* (Sérullaz, *Mémorial*, 1963, no 217, repr.). A comparer également au dessin des *Natchez*, RF 9219. On y retrouve la même inclinaison de tête, même geste de la main sur la poitrine, collier, etc.

821

FEUILLE D'ÉTUDES D'HOMMES ET DE FEMMES A DEMI-NUS

Plume et encre brune, lavis brun. H. 0,184; L. 0,229.
Daté à la plume : *23 janvier 1829.*
HISTORIQUE
E. Moreau-Nélaton; legs en 1927 (L. 1886a).
Inventaire *RF 10401.*

822

FEUILLE D'ÉTUDES DE PERSONNAGES NUS ET DE TÊTES

Plume et encre brune. H. 0,205; L. 0,157.

Au verso, quatre études à la plume de femmes nues et date : *23 janvier 1829.*
HISTORIQUE
E. Moreau-Nélaton; legs en 1927 (L. 1886a).
Inventaire *RF 10443.*

823

FEUILLE D'ÉTUDES AVEC QUATRE PERSONNAGES

Plume et encre brune, lavis brun. H. 0,227; L. 0,181.
Daté à la plume : *30 janvier 1830.*
HISTORIQUE
E. Moreau-Nélaton; legs en 1927 (L. 1886a).
Inventaire *RF 10368.*
EXPOSITIONS
Paris, Louvre, Cabinet des Dessins, 1963, no 30.

La tête de gauche se retrouve — inversée — dans la peinture *Le Doge Marino Faliero* de 1826. La tête d'oriental est assez proche — mais en sens inverse — de la tête d'oriental en marge en haut à gauche de la lithographie de 1826 intitulée *Casimir Duc de Blacas* (Delteil, 1908, no 50 repr.). L'écriture est de la même main que celle que l'on trouve sur le RF 9288 et ne paraît pas être de la main de Delacroix.
Toutefois, dans les deux cas, les dessins sont de qualité et l'artiste a pu ultérieurement reprendre certains détails; la date de 1830 est effectivement troublante puisque les deux études citées sont de 1826.

824

FEUILLE D'ÉTUDES AVEC DIVERS PERSONNAGES

Plume et encre brune. H. 0,205; L. 0,308.
Daté à la plume : *23 mai 1837.*
HISTORIQUE
E. Moreau-Nélaton; legs en 1927 (L. 1886a).
Inventaire *RF 10569.*

Certains des personnages de cette feuille, et notamment la femme du centre ou le guerrier à gauche, pour-

raient être mis en rapport avec les recherches préliminaires à la peinture exposée au Salon de 1840, *La Justice de Trajan* (Sérullaz, *Mémorial*, 1963, no 283, repr.).
A comparer à trois autres feuilles, elles aussi datées du 21 mai 1837 : RF 10563, RF 10479 et RF 10561.

825

FEUILLE D'ÉTUDES AVEC DIVERS PERSONNAGES ET UNE TÊTE DE CHEVAL

Plume et encre brune. H. 0,203; L. 0,309.
Daté à la plume : *21 mai 1837.*
HISTORIQUE
E. Moreau-Nélaton; legs en 1927 (L. 1886a).
Inventaire *RF 10563.*

A situer sans doute dans le cadre des études et projets en vue de la peinture *La Justice de Trajan* du Salon de 1840.

826

FEUILLE D'ÉTUDES AVEC DIVERS PERSONNAGES

Plume et encre brune. H. 0,203; L. 0,311.
Daté à la plume : *21 mai 1837.*
HISTORIQUE
E. Moreau-Nélaton; legs en 1927 (L. 1886a).
Inventaire *RF 10479.*

827

FEUILLE D'ÉTUDES AVEC DEUX ARABES ET DEUX LIONS

Plume et encre brune. H. 0,205; L. 0,306.
Daté à la plume : *21 mai 1837.*
HISTORIQUE
E. Moreau-Nélaton; legs en 1927 (L. 1886a).
Inventaire *RF 10561.*

L'Arabe du premier plan est assez proche de la peinture datée de 1838 représentant un *Chef Arabe* (Robaut, 1885, no 1689; Georgel, 1975, no 335, repr.).

824

825

828

DEUX ÉTUDES
D'ADOLESCENT NU

Crayon noir, rehauts de blanc et estompe.
H. 0,301; L. 0,263.
Daté à la mine de plomb : *22 août 1840*.

HISTORIQUE
Atelier Delacroix; vente 1864. — A. Robaut
(code au verso). — E. Moreau-Nélaton;
legs en 1927 (L. 1886a).
Inventaire *RF 9609*.

BIBLIOGRAPHIE
Robaut, 1885, n° 730, repr.

EXPOSITIONS
Paris, Louvre, 1930, n° 565.

A comparer à un dessin représentant
un vieillard, et de même technique
(RF 9608).

829

HOMME A DEMI-NU, DE DOS,
ET LION COUCHÉ

Plume et encre brune, lavis brun. H. 0,233;
L. 0,358.
Daté, à la plume : *5 nov. 56*. Pliure centrale
verticale.
D'une main étrangère (Robaut?), nom-
breuses annotations gommées.

HISTORIQUE
E. Moreau-Nélaton; legs en 1927 (L. 1886a).
Inventaire *RF 9483*.

A comparer à une étude de lion cou-
ché, datée *5 nov. 56* et à deux études
de lionnes à leur toilette, datées *5 jan-
vier 56* (Robaud, 1885, n°s 1301 et
1302, repr.).

830

HOMME BARBU A MI-CORPS,
ET CROUPE DE CHEVAL

Plume et encre brune. H. 0,209; L. 0,271.
Daté à la plume : *3. 7 bre 57* et annoté : *rev^t*
(revenant) *de Pl.^res* (Plombières).

HISTORIQUE
Atelier Delacroix; vente 1864. — A. Robaut
(code et annotations au verso). — E. Moreau-
Nélaton; legs en 1927 (L. 1886a).
Inventaire *RF 9511*.

BIBLIOGRAPHIE
Robaut, 1885, n° 1320, repr.

Delacroix séjourna pour sa santé à
Plombières, du lundi 10 août au mardi
31 août 1857. De retour à Paris à
11 h 1/2 du soir, dès le lendemain
3 septembre, le docteur Laguerre vient
l'examiner.

831

FEMME NUE ASSISE, DE DOS,
ET GUERRIER ANTIQUE

Plume et encre brune. H. 0,132; L. 0,205.
Daté à la plume : *3. 7 bre 57*.

HISTORIQUE
Atelier Delacroix; vente 1864. — E. Moreau-
Nélaton; legs en 1927 (L. 1886a).
Inventaire *RF 9592*.

BIBLIOGRAPHIE
Robaut, 1885, n° 1322, repr.

Le 3 septembre 1857, Delacroix est à
Paris, rentrant de Plombières (voir le
dessin RF 9511). Cette feuille de cro-
quis a été reproduite en fac-similé
par A. Robaut.

832

FEMME NUE ALLONGÉE
TENANT UN MIROIR

Plume et encre brune. H. 0,131; L. 0,205.
Daté à la plume : *7. 7bre 57* (ou *59*?). Déchi-
rure en haut à droite.

HISTORIQUE
Atelier Delacroix; vente 1864. — E. Moreau-
Nélaton; legs en 1927 (L. 1886a).
Inventaire *RF 9629*.

BIBLIOGRAPHIE
Robaut, 1885, n° 1323 (qui lit *7. 7bre 57*),
repr.

Reproduit en fac-similé par Robaut.
Le 13 avril 1863, Delacroix note dans
son *Journal* (III, p. 331) : « *Aujour-
d'hui M. Burty a emporté pour faire des
essais lithographiques, quatre dessins
ou calques, dont une feuille avec la
Femme tenant un miroir, croquis à la
plume.* » Il s'agit très certainement de
ce dessin, exécuté le 7 septembre 1857.

833

HOMME NU BARBU,
ET HOMME NU COURANT,
DE DOS, VERS LA DROITE

Plume et encre brune. H. 0,129; L. 0,205.
Daté à la plume : *20. 9bre 57*.

HISTORIQUE
Atelier Delacroix; vente 1864. — A. Robaut?
— E. Moreau-Nélaton; legs en 1927
(L. 1886a).
Inventaire *RF 9510*.

BIBLIOGRAPHIE
Robaut, 1885, n° 1324, repr.

Reproduit en fac-similé par Robaut,
comme les dessins RF 9592 et RF 9629.

834

PERSONNAGE NU ASSIS,
TOURNÉ VERS LA DROITE

Plume et encre brune. H. 0,130; L. 0,250.
Daté à la plume : *18 déc. 57*.

HISTORIQUE
Atelier Delacroix; vente 1864, partie du
n° 456? — Baron Vitta; don à la Société
des Amis de Delacroix en 1934; acquis en
1953.
Inventaire *RF 32256*.

BIBLIOGRAPHIE
Robaut, 1885, partie du n° 1794?

EXPOSITIONS
Paris, Atelier, 1934, n° 13 (Femme nue
assise, tendant le bras). — Paris, Atelier,
1935, n° 47. — Paris, Atelier, 1937, n° 50.
— Paris, Atelier, 1939, n° 35. — Paris, Atelier,
1945, n° 23. — Paris, Atelier, 1947, p. 36,
sans n°. — Paris, Atelier, 1948, n° 96. —
Paris, Atelier, 1949, n° 110. — Paris, Atelier,
1950, n° 89. — Paris, Atelier, 1951, n° 109. —
Paris, Atelier, 1952, n° 62. — Paris, Atelier,
1963, n° 150. — Paris, Atelier, 1967, hors cat.

Probablement exécuté dans l'atelier
de la rue Notre-Dame de Lorette,
quelques jours avant le déménage-
ment pour la rue de Furstenberg
(28 décembre 1857). Delacroix note
en effet dans son *Journal*, le 20 dé-
cembre, qu'il travaille encore sans
relâche dans son atelier.

826

827

828

829

830

831

835

832

833

834

835

HOMME NU DEBOUT
VU DE DOS

Plume et encre brune. H. 0,190; L. 0,106.
Daté à la plume : *26 avril 58.*

HISTORIQUE

Atelier Delacroix; vente 1864, partie du
nº 456? — Baron Vitta; don à la Société des
Amis de Delacroix en 1934; acquis en 1953.
Inventaire *RF 32265.*

BIBLIOGRAPHIE

Robaut, 1885, partie du nº 1794?

EXPOSITIONS

Paris, Atelier, 1935, nº 49. — Paris, Atelier,
1937, nº 52. — Paris, Atelier, 1939, nº 38. —
Paris, Atelier, 1945, nº 25. — Paris, Atelier,
1946, nº 22. — Paris, Atelier, 1947, p. 36
(sans nº). — Paris, Atelier, 1948, nº 95. —
Paris, Atelier, 1949, nº 111. — Paris, Atelier,
1950, nº 90. — Paris, Atelier, 1951, nº 108.
— Paris, Atelier, 1952, nº 61.

A comparer au dessin RF 9525, daté
également du 26 avril 58.
Dans les catalogues d'expositions de
l'Atelier Delacroix en 1951 et en 1952,
ce dessin a été confondu avec la
feuille d'études représentant deux
hommes nus, l'un en buste, l'autre
couché face contre terre.

836

QUATRE ÉTUDES
D'HOMMES NUS

Plume et encre brune. H. 0,315; L. 0,210.

Daté à la plume : *26 avril 58.*

HISTORIQUE

Atelier Delacroix; vente 1864. — A. Ro-
baut (code au verso). — E. Moreau-Néla-
ton; legs en 1927 (L. 1886a).
Inventaire *RF 9525.*

A comparer au dessin RF 32265, daté
également du 26 avril 58.

837

FEUILLE D'ÉTUDES
DE PERSONNAGES
ET DE CHIENS

Plume et encre brune. H. 0,113; L. 0,315.
Daté à la plume : *9 janvier 59.*

HISTORIQUE

Atelier Delacroix; vente 1864. — A. Ro-
baut (code au verso). — E. Moreau-Néla-
ton; legs en 1927 (L. 1886a).
Inventaire *RF 9955.*

BIBLIOGRAPHIE

Robaut, 1885, nº 1391, repr.

La femme demi-nue tenant un
fuseau (?) peut être rapprochée du
même modèle — avec variantes —
dans la peinture *Herminie et les bergers*
inspirée du chant VIII de la *Jérusa-
lem délivrée* du Tasse, exposée au
Salon de 1859 et conservée au Natio-
nal Museum de Stockholm (Sérullaz,
Mémorial, 1963, nº 500, repr.); le
croquis du chien courant, en bas, est
également à rapprocher du chien au
premier plan dans le même tableau.

A gauche, projet pour une Déposition
de Croix; on sait que Delacroix devait
exposer au même Salon de 1859, *Le
Christ descendu au tombeau*, peinture
conservée au Musée National d'Art
Occidental, à Tokyo (Sérullaz, 1980-
1981, nº 455, repr.).

838

TROIS
PERSONNAGES DEMI-NUS
DONT UNE FEMME
TENANT UNE FLEUR

Plume et encre brune. H. 0,230; L. 0,291.
Daté à la plume : *Strg 27 août 59.*

HISTORIQUE

Atelier Delacroix; vente 1864, partie du
nº 628 (16 feuilles). — A. Robaut (code au
verso). — E. Moreau-Nélaton; legs en 1927
(L. 1886a).
Inventaire *RF 9526.*

BIBLIOGRAPHIE

Robaut, 1885, nº 1401, repr.

Delacroix se trouve dès le 18 août
jusqu'aux premiers jours de sep-
tembre 1859 à Strasbourg, chez ses
cousins Lamey. Robaut (1885, nº 1401)
note à propos de ce dessin : « quand
Delacroix allait à Strasbourg, c'était
pour voir son parent M. Lamey. Le
maître y dessinait beaucoup de cro-
quis, à la table de famille, tout en
causant. »

837

836

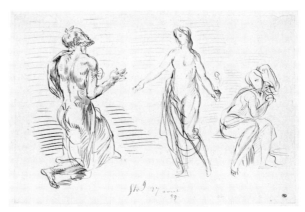

838

839

HOMME A DEMI-NU, ASSIS A TERRE

Plume et encre brune. H. 0,132; L. 0,205.
Daté à la plume : *9 mars 60.*
HISTORIQUE
Atelier Delacroix; vente 1864. — A. Robaut (code au verso). — E. Moreau-Nélaton; legs en 1927 (L. 1886a).
Inventaire *RF 9533.*
BIBLIOGRAPHIE
Robaut, 1885, nº 1412, repr.

En reproduisant ce dessin à l'année 1860, Robaut suggère qu'il pourrait s'agir d'une représentation de Job sur son fumier.

840

FEUILLE D'ÉTUDES AVEC HOMME ET FÉLIN

Plume et encre brune. H. 0,314; L. 0,213.
Pliures centrales, verticale et horizontale.
Daté à la plume : *9 août 60 Champrosay.*
HISTORIQUE
E. Moreau-Nélaton; legs en 1927 (L. 1886a).
Inventaire *RF 9733.*

Le félin rappellerait-il celui des *Quatre parties du monde*, peinture de Rubens conservée au Musée de Vienne?

841

TROIS ÉTUDES DE NUS, DONT UN ASSIS

Plume et encre brune. H. 0,205; L. 0,133.
Daté à la plume : *11 nov. 62 Champ*(rosay).
HISTORIQUE
Atelier Delacroix; vente 1864. — A. Robaut (code au verso). — E. Moreau-Nélaton; legs en 1927 (L. 1886a).
Inventaire *RF 9549.*
BIBLIOGRAPHIE
Journal, III, repr. face à la p. 328. — Robaut, 1885, nº 1447, repr. — Moreau-Nélaton, 1916, II, p. 248, fig. 439 (croquis faits le soir à Champrosay).
EXPOSITIONS
Paris, Louvre, 1930, nº 569 A.

Nus masculins

842

ACADÉMIE D'HOMME, DE FACE, LA TÊTE TOURNÉE VERS LA GAUCHE

Fusain, estompe et rehauts de blanc. H. 0,598; L. 0,445.
Au verso, annotations à la plume : *Place 1822, 3e semestre 23.7bre - M. Meynier. prof. 72 Delacroix* et à la mine de plomb : *E. Delacroix élève de M. Guérin; mon billet est au bureau.*
HISTORIQUE
E. Moreau-Nélaton; legs en 1927 (L. 1886a).
Inventaire *RF 9610.*
BIBLIOGRAPHIE
Johnson, 1981, sous le nº 5.
EXPOSITIONS
Paris, Louvre, 1930, nº 564A.

Cette académie d'homme semble bien avoir été exécutée d'après le même modèle que l'*Académie d'homme debout, dite : Le Polonais*, peinte vers 1821-1822 (Louvre).
A comparer avec l'académie d'homme dessinée au fusain conservée à l'Art Institute de Chicago (anc. coll. Austin Hills; 77350).

843

FEUILLE D'ÉTUDES DE NUS, UNE TÊTE, ET UNE FIGURE VOLANTE

Plume et encre brune. H. 0,257; L. 0,230. Sur un document administratif concernant l'année 1811.
HISTORIQUE
E. Moreau-Nélaton; legs en 1927 (L. 1886a).
Inventaire *RF 10591.*

Exécuté vers 1818-1822.

844

QUATRE ÉTUDES DE FIGURES NUES

Pinceau et encre brune. H. 0,356; L. 0,230.

Sur un document administratif concernant les années 1811-1812.
HISTORIQUE
E. Moreau-Nélaton; legs en 1927 (L. 1886a).
Inventaire *RF 10584.*

Exécuté vers 1818-1822.
A rapprocher par les dates et les feuilles de documents administratifs de 1811-1812 des dessins RF 10587, RF 10589 (verso), RF 10591 et RF 10592.

845

FEUILLE D'ÉTUDES DE NUS ET D'UN JEUNE HOMME EN REDINGOTE

Plume et encre brune. H. 0,537; L. 0,230.
Sur un document administratif concernant l'année 1811.
HISTORIQUE
E. Moreau-Nélaton; legs en 1927 (L. 1886a).
Inventaire *RF 10592.*

Exécuté vers 1818-1822.

846

FEUILLE D'ÉTUDES AVEC TROIS PERSONNAGES ET UNE JAMBE

Plume et encre brune, lavis brun. H. 0,358; L. 0,220.
HISTORIQUE
E. Moreau-Nélaton; legs en 1927 (L. 1886a).
Inventaire *RF 10586.*

Exécuté vers 1818-1822.

847

DIVERSES FIGURES NUES DONT L'UNE COURONNÉE DE PAMPRES

Pinceau et lavis brun. H. 0,358; L. 0,224.
HISTORIQUE
E. Moreau-Nélaton; legs en 1927 (L. 1886a).
Inventaire *RF 10585.*

Exécuté vers 1818-1822.

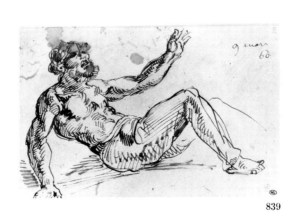

839

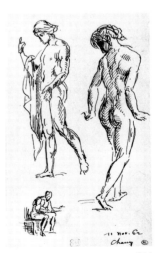

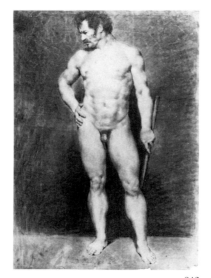

842

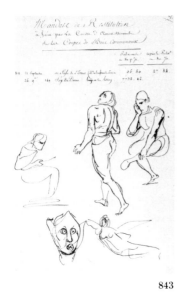

843

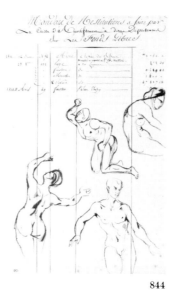

844

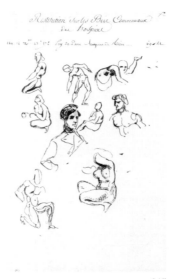

845

846

847

848 v

848

848

FEUILLE D'ÉTUDES
DE FIGURES NUES

Mine de plomb. H. 0,236; L. 0,185.
Au verso, croquis à la plume, encre brune
et nombreuses figures de personnages nus.
Annotations à la plume : *Monsieur, m'étant
adonné de bonne heure...*
HISTORIQUE
Darcy (L. 652^F). — Cailac. — Acquis en
1932 (L. 1886a).
Inventaire *RF 22945*.

Exécuté vers 1818-1824.

849

FEUILLE D'ÉTUDES DE NUS,
DE BRAS ET DE JAMBES

Plume et encre brune. H. 0,309; L. 0,200.
HISTORIQUE
E. Moreau-Nélaton; legs en 1927 (L. 1886a).
Inventaire *RF 10531*.

Exécuté vers 1818-1826.

850

TROIS FIGURES NUES,
L'UNE ASSISE
ET LES AUTRES ALLONGÉES

Plume et encre brune, sur traits à la mine
de plomb. H. 0,239; L. 0,366.
HISTORIQUE
E. Moreau-Nélaton; legs en 1927 (L. 1886a).
Inventaire *RF 10617*.

Exécuté vers 1818-1827.

851

TROIS ÉTUDES D'ENFANT NU,
UNE TÊTE ET UNE MAIN

Mine de plomb. H. 0,200; L. 0,303.
HISTORIQUE
E. Moreau-Nélaton; legs en 1927 (L. 1886a).
Inventaire *RF 10496*.

Pourrait avoir été exécuté vers 1820-
1821 au moment de la *Mort de Drusus
fils de Germanicus* (Johnson, 1981,
n° 99, pl. 86).

852

ÉTUDES D'HOMMES NUS
ET FIGURE DRAPÉE
A L'ANTIQUE

Plume et encre brune. H. 0,214; L. 0,323.
Grand manque dans la partie inférieure.
HISTORIQUE
E. Moreau-Nélaton; legs en 1927 (L. 1886a).
Inventaire *RF 10558*.

Exécuté vers 1822-1827.

853

FEUILLE D'ÉTUDES
DE PERSONNAGES NUS

Plume et encre brune, sur traits à la mine
de plomb. H. 0,240; L. 0,371.
HISTORIQUE
E. Moreau-Nélaton; legs en 1927 (L. 1886a).
Inventaire *RF 10618*.

Exécuté vers 1822-1827.

850

849

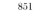

851

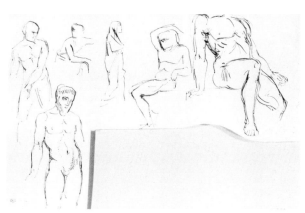

852

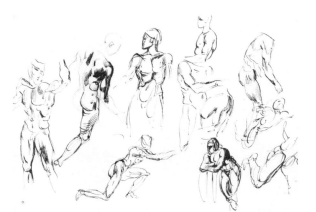

853

854

QUATRE ÉTUDES
DE NUS, ET UNE JAMBE

Mine de plomb. H. 0,180; L. 0,228.
HISTORIQUE
E. Moreau-Nélaton; legs en 1927 (L. 1886a).
Inventaire *RF 10424*.

Exécuté vers 1822-1827.

855

TROIS ÉTUDES D'HOMMES NUS
DONT DEUX ASSIS

Mine de plomb. H. 0,285; L. 0,239. Manques
en haut, à droite et à gauche.
HISTORIQUE
E. Moreau-Nélaton; legs en 1927 (L. 1886a).
Inventaire *RF 10635*.

Exécuté vers 1822-1827.

856

TROIS FIGURES NUES

Plume et encre brune. H. 0,203; L. 0,313.
HISTORIQUE
E. Moreau-Nélaton; legs en 1927 (L. 1886a).
Inventaire *RF 10554*.

Exécuté vers 1822-1827.

857

HOMME NU A MI-CORPS
ET FAUNE

Plume et encre brune. H. 0,224; L. 0,350.
HISTORIQUE
E. Moreau-Nélaton; legs en 1927 (L. 1886a).
Inventaire *RF 10614*.

Vers 1822-1828.

858

SATYRE S'APPROCHANT
D'UNE FEMME ALLONGÉE
A DEMI-NUE

Plume et encre brune. H. 0,193; L. 0,287.

HISTORIQUE
E. Moreau-Nélaton; legs en 1927 (L. 1886a).
Inventaire *RF 10562*.

Vers 1822-1828.

859

FEUILLE D'ÉTUDES
DE FIGURES ET DE TÊTES

Plume et encre brune, sur papier gris.
H. 0,261; L. 0,418.
HISTORIQUE
E. Moreau-Nélaton; legs en 1927 (L. 1886a).
Inventaire *RF 10655*.

Exécuté sans doute vers 1822-1828.

860

ÉTUDES DE FIGURES,
TÊTES ET ANIMAUX

Plume et encre brune, lavis brun. H. 0,246;
L. 0,182.
HISTORIQUE
E. Moreau-Nélaton; legs en 1927 (L. 1886a).
Inventaire *RF 10445*.

Exécuté vers 1822-1828.

861

QUATRE ÉTUDES
DE NUS ET UNE TÊTE

Plume et encre brune, sur traits à la mine
de plomb. H. 0,241; L. 0,179.
HISTORIQUE
E. Moreau-Nélaton; legs en 1927 (L. 1886a).
Inventaire *RF 10442*.

Exécuté vers 1824-1828.

862

TRITON SOUFFLANT
DANS UNE CONQUE

Plume et encre brune. H. 0,195; L. 0,145.
HISTORIQUE
E. Moreau-Nélaton; legs en 1927 (L. 1886a).
Inventaire *RF 10383*.

Ce dessin paraît se situer vers 1824-1830.

On retrouvera plus tard un triton, mais assez différent, dans la frise de *L'Industrie*, pour la décoration du Salon du Roi au Palais-Bourbon (1833-1838; Sérullaz, *Peintures Murales*, 1963, pl. 10).

863

ÉTUDES D'HOMME NU, DE DOS,
ET D'UNE JAMBE DROITE

Mine de plomb. H. 0,214; L. 0,290.
HISTORIQUE
Atelier Delacroix; vente 1864, peut-être partie du n° 661 (70 feuilles). — E. Moreau-Nélaton; legs en 1927 (L. 1886a).
Inventaire *RF 9185*.
BIBLIOGRAPHIE
Robaut, 1885, peut-être partie du n° 1922.

Exécuté vers 1825-1830?

864

HOMMES NUS,
TÊTE CARICATURALE,
MAINS, JAMBES

Plume, encres rouge et noire, lavis gris.
H. 0,241; L. 0,367.
HISTORIQUE
E. Moreau-Nélaton; legs en 1927 (L. 1886a).
Inventaire *RF 10621*.

Vers 1826-1828. Dans l'esprit des études de nus pour *La mort de Sardanapale*.

865

FEUILLE D'ÉTUDES
AVEC DIVERS PERSONNAGES,
BRAS ET JAMBES

Plume et encre brune, lavis brun. H. 0,230;
L. 0,203.
HISTORIQUE
E. Moreau-Nélaton; legs en 1927 (L. 1886a).
Inventaire *RF 10323*.

Exécuté vers 1826-1829.

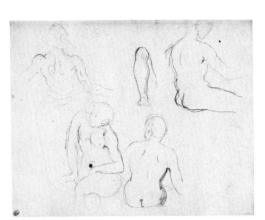

854

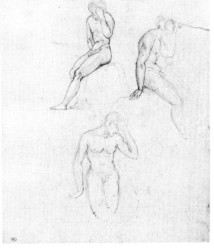

855

85

857

858

859

860

861

862

863

865

864

866

DEUX ÉTUDES DE NUS

Plume et encre brune. H. 0,201; L. 0,247.
Déchiré irrégulièrement à gauche.
HISTORIQUE
E. Moreau-Nélaton; legs en 1927 (L. 1886a).
Inventaire *RF 10281*.

Exécuté vers 1826-1838?

867

TROIS HOMMES NUS ASSIS; TÊTE D'HOMME BARBU

Plume et encre brune. H. 0,190; L. 0,288.
HISTORIQUE
E. Moreau-Nélaton; legs en 1927 (L. 1886a).
Inventaire *RF 10552*.

Exécuté vers 1826-1838.

868

CINQ ÉTUDES DE FIGURES NUES

Plume et encre brune. H. 0,192; L. 0,290.
HISTORIQUE
E. Moreau-Nélaton; legs en 1927 (L. 1886a).
Inventaire *RF 10553*.

Exécuté vers 1827-1840.

869

FEUILLE D'ÉTUDES DE NUS ET DE TÊTES

Plume et encre brune. H. 0,229; L. 0,353.
Annotations au verso, d'une main étrangère : *par Eug. Delacroix* et une signature illisible (voir RF 9639).
HISTORIQUE
E. Moreau-Nélaton; legs en 1927 (L. 1886a).
Inventaire *RF 9637*.

Exécuté sans doute vers 1827-1840.

870

FEUILLE D'ÉTUDES AVEC TROIS NUS ET DEUX TÊTES

Plume et encre brune. H. 0,226; L. 0,122.
Au verso, annotation d'une main étrangère: *les 35 dessins 53 frs.*
HISTORIQUE
Atelier Delacroix; vente 1864. — E. Moreau-Nélaton; legs en 1927 (L. 1886a).
Inventaire *RF 9597*.
EXPOSITIONS
Paris, Louvre, Cabinet des Dessins, 1963, nº 59.

Exécuté vers 1833-1838.

871

QUATRE ÉTUDES D'ENFANTS NUS, DONT UN AMOUR

Plume et encre brune, lavis brun. H. 0,192; L. 0,290.
HISTORIQUE
E. Moreau-Nélaton; legs en 1927 (L. 1886a).
Inventaire *RF 10555*.

Éxécuté sans doute vers 1833-1838, peut-être en vue des caissons ou des frises de la décoration du Salon du Roi au Palais-Bourbon?

872

TROIS ÉTUDES D'HOMMES NUS, A MI-CORPS, ET UNE TÊTE

Plume et encre brune. H. 0,192; L. 0,288.
HISTORIQUE
E. Moreau-Nélaton; legs en 1927 (L. 1886a).
Inventaire *RF 10530*.

Vers 1833-1840.

873

CINQ ÉTUDES DE FIGURES A DEMI-NUES

Plume et encre brune. H. 0,204; L. 0,311.
HISTORIQUE
E. Moreau-Nélaton; legs en 1927 (L. 1886a).
Inventaire *RF 10560*.

Exécuté sans doute vers 1835-1847.

874

TROIS ÉTUDES D'HOMME NU, A MI-CORPS

Mine de plomb. H. 0,271; L. 0,209.
HISTORIQUE
Atelier Delacroix; vente 1864, sans doute partie du nº 653 (74 feuilles). — E. Moreau-Nélaton; legs en 1927 (L. 1886a).
Inventaire *RF 9616*.
BIBLIOGRAPHIE
Robaut, 1885, sans doute partie du nº 1905.

Exécuté vers 1838-1847.

875

DEUX ÉTUDES DE JEUNE HOMME NU, A MI-CORPS

Plume et encre brune. H. 0,211; L. 0,289.
HISTORIQUE
E. Moreau-Nélaton; legs en 1927 (L. 1886a).
Inventaire *RF 10520*.

Vers 1833-1838.
Il s'agit vraisemblablement d'une étude pour un *Achille tirant à l'arc*.

876

ACADÉMIE D'HOMME VU DE DOS, ET CINQ ÉTUDES DE MAINS

Mine de plomb, avec parties repassées à l'huile. H. 0,255; L. 0,397.

866 867

868

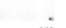

869

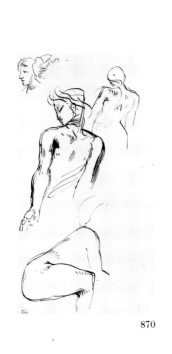

870

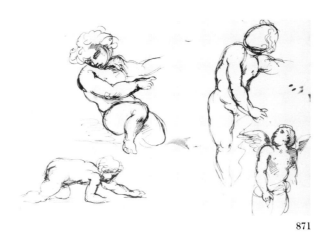

871

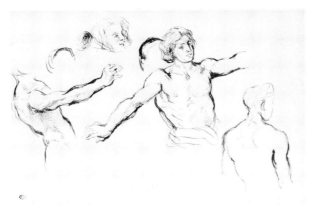

872

874

873

875

Atelier Delacroix; vente 1864, peut-être partie du nº 661 (70 feuilles). — E. Moreau-Nélaton; legs en 1927 (L. 1886a). Inventaire *RF 9602*.
BIBLIOGRAPHIE
Robaut, 1885, peut-être partie du nº 1922.

Exécuté vers 1840-1850.

877

SEPT ÉTUDES
DE PERSONNAGES
DANS DIVERSES ATTITUDES

Mine de plomb. H. 0,242; L. 0,381. Annotation à la mine de plomb : *gros homme dans le nombre*.
HISTORIQUE
Atelier Delacroix; vente 1864, peut-être partie du nº 653 (74 feuilles). — E. Moreau-Nélaton; legs en 1927 (L. 1886a). Inventaire *RF 9968*.
BIBLIOGRAPHIE
Robaut, 1885, peut-être partie du nº 1905.

Exécuté sans doute vers 1840-1850.

878

FEUILLE D'ÉTUDES :
DEUX HOMMES NUS DE FACE,
DEUX MAINS, ET UN ÉCUSSON

Mine de plomb, sur papier beige. H. 0,256; L. 0,385.

HISTORIQUE
Atelier Delacroix; vente 1864. — E. Moreau-Nélaton; legs en 1927 (L. 1886a). Inventaire *RF 9618*.

Vers 1849-1855.

879

CINQ ÉTUDES
DE FIGURES NUES

Plume et encre brune, lavis brun. H. 0,213; L. 0,320.
HISTORIQUE
E. Moreau-Nélaton; legs en 1927 (L. 1886a). Inventaire *RF 10559*.

Exécuté vers 1849-1860.

880

FEUILLE D'ÉTUDES
DE TROIS HOMMES DEMI-NUS,
DONT L'UN ASSIS

Plume et encre brune. H. 0,135; L. 0,205.
HISTORIQUE
E. Moreau-Nélaton; legs en 1927 (L. 1886a). Inventaire *RF 9593*.

Exécuté vers 1849-1860.

881

HOMME NU
A L'AFFUT

Plume et encre brune. H. 0,158; L. 0,203. Au verso, annotation d'une main étrangère signalant que le dessin a appartenu à Robaut.
HISTORIQUE
Atelier Delacroix; vente 1864, peut-être partie du nº 453. — A. Robaut. — E. Moreau-Nélaton; legs en 1927 (L. 1886a). Inventaire *RF 9462*.
BIBLIOGRAPHIE
Robaut, 1885, nº 1229, repr.
EXPOSITIONS
Paris, Louvre, 1930, nº 484. — Paris, Louvre, Cabinet des Dessins, 1963, nº 89.

Robaut (1885, nº 1229) considérait ce dessin comme une première pensée pour la peinture intitulée *Arabe à l'affût*, située par lui en 1853; mais ce rapprochement ne nous paraît pas devoir être maintenu.

882

DEUX ÉTUDES D'HOMMES NUS,
L'UN A MI-CORPS,
L'AUTRE TOMBANT A TERRE

Plume et encre brune. H. 0,181; L. 0,229.
HISTORIQUE
Atelier Delacroix; vente 1864, partie du nº 456? — Baron Vitta; don à la Société

876

877

878

879

des Amis de Delacroix en 1934; acquis en 1953 (L. 1886a).
Inventaire *RF 32264*.
BIBLIOGRAPHIE
Robaut, 1885, partie du n° 1794?
EXPOSITIONS
Paris, Atelier, 1935, n° 48. — Paris, Atelier, 1937, n° 51. — Paris, Atelier, 1939, n° 37. — Paris, Atelier, 1946, n° 31. — Paris, Atelier, 1951, n° 108. — Paris, Atelier, 1952, n° 61 (confondu avec l'*étude d'homme nu vu de dos*, RF 32265).

Exécuté vers 1857-1863.

883

DEUX ÉTUDES D'HOMMES NUS ASSIS

Plume et encre brune. H. 0,159; L. 0,230. Les têtes ne sont pas dessinées.
HISTORIQUE
E. Moreau-Nélaton; legs en 1927 (L. 1886a).

Inventaire *RF 9591*.

Exécuté vers 1857-1863.

884

DEUX HOMMES NUS A MI-CORPS

Plume et encre brune. H. 0,179; L. 0,224.
HISTORIQUE
Darcy (L. 652ᶠ). — Cailac. — Acquis en 1932 (L. 1886a).
Inventaire *RF 22942*.

Exécuté vers 1857-1863.

885

TRITON ÉLEVANT SUR SES ÉPAULES UN GÉNIE AILÉ

Plume et encre brune. H. 0,170; L. 0,220.

Annotations à la mine de plomb de date et de chiffre, par une main étrangère (Robaut?): *1863-1421.*
HISTORIQUE
Jenny Le Guillou; don par elle à Constant Dutilleux (cf. Robaut, 1885, n° 1421). — E. Moreau-Nélaton; legs en 1927 (L. 1886a).
Inventaire *RF 9552*.
BIBLIOGRAPHIE
Robaut, 1885, n° 1421, repr. (avec l'indication : don de Jenny Le Guillou à Constant Dutilleux).

Robaut (1885, n° 1421, repr.) situe assez vraisemblablement ce dessin en 1861, c'est-à-dire vers la fin de la carrière de l'artiste, puisque la date de 1863 est aussi apposée sur le dessin lui-même. Notons par ailleurs que l'on retrouve ce groupe sans variante notable à gauche d'une peinture attribuée à Delacroix, *Le Triomphe d'Amphitrite* (Zurich, Fondation Bührle, cat. 1973, n° 17).

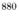

880

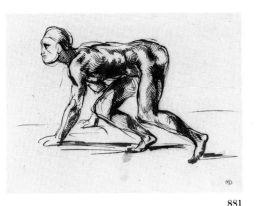

881

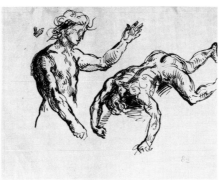

882

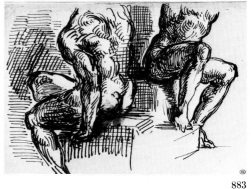

883

884

885

Nus féminins

886

FEUILLE D'ÉTUDES DE FEMMES NUES

Plume et encre brune, lavis brun. H. 0,228; L. 0,178.

HISTORIQUE

E. Moreau-Nélaton; legs en 1927 (L. 1886a). Inventaire *RF 10286*.

Exécuté vers 1818-1822.

887

QUATRE ÉTUDES DE FIGURES NUES

Plume et encre brune. H. 0,357; L. 0,230. Au verso d'un document administratif concernant les années 1811-1812.

HISTORIQUE

E. Moreau-Nélaton; legs en 1927 (L. 1886a). Inventaire *RF 10589*.

Exécuté vers 1818-1824.

888

FEMME NUE, DE DOS

Plume et encre brune. H. 0,142; L. 0,070. Déchiré irrégulièrement en haut à droite.

HISTORIQUE

E. Moreau-Nélaton; legs en 1927 (L. 1886a). Inventaire *RF 10209*.

Exécuté vers 1818-1827.

889

ÉTUDES DE FEMMES NUES ET D'UNE FEMME LISANT

Pinceau et lavis brun. H. 0,273; L. 0,418.

HISTORIQUE

E. Moreau-Nélaton; legs en 1927 (L. 1886a). Inventaire *RF 10642*.

Exécuté vers 1822-1827.

890

PERSONNAGE NU, ASSIS ET DEUX FIGURES

Pinceau et lavis brun, sur traits à la mine de plomb. H. 0,151; L. 0,183. Au verso, touches d'aquarelle.

HISTORIQUE

Atelier Delacroix; vente 1864. — E. Moreau-Nélaton; legs en 1927 (L. 1886a). Inventaire *RF 10018*.

Exécuté vers 1824.

891

FEMME NUE ALLONGÉE VERS LA DROITE ET DEUX FEMMES EN BUSTE

Plume et encre brune, lavis brun. H. 0,201; L. 0,257.

HISTORIQUE

E. Moreau-Nélaton; legs en 1927 (L. 1886a). Inventaire *RF 10389*.

Exécuté sans doute vers 1824-1826. Peut-être d'après le modèle qui a servi aux peintures *Femme nue vue de dos*, de 1824-1826 environ (Johnson, 1981, n° 6, pl. 5) et *Femme nue étendue sur un divan* de la même époque (Johnson, 1981, p. 218, R. 3, pl. 161), le dessin étant en sens inverse par rapport aux peintures.

892

TROIS FEMMES NUES, UN HOMME NU COURANT, ET UNE TÊTE D'HOMME BARBU

Plume et encre brune. H. 0,358; L. 0,230.

HISTORIQUE

E. Moreau-Nélaton; legs en 1927 (L. 1886a). Inventaire *RF 10588*.

Exécuté vers 1824-1827.

893

ÉTUDES DE NOMBREUX PERSONNAGES NUS, UNE TÊTE D'HOMME ET UNE TÊTE DE CHEVAL

Plume et encre brune. H. 0,238; L. 0,371.

HISTORIQUE

E. Moreau-Nélaton; legs en 1927 (L. 1886a). Inventaire *RF 10596*.

Exécuté vers 1824-1827. La tête d'homme en haut à gauche est un croquis d'après le *Portrait d'homme* de Cariani, peinture conservée au Louvre et que l'on retrouve copiée dans l'album RF 9143, folio 7 recto (Johnson, 1981, n° 13, pl. 10). La tête de cheval se retrouve — mais en sens inverse — dans la lithographie de 1826, *Blacas* (Delteil, 1908, n° 50, repr.). Les autres études de nus sont contemporaines des premières pensées en vue de *La Mort de Sardanapale*. Enfin la femme nue debout de face entre les deux femmes nues plus précisées, se retrouve dans le dessin RF 9595.

894

DEUX FEMMES NUES DEBOUT

Pinceau et lavis brun. H. 0,190; L. 0,147.

HISTORIQUE

Atelier Delacroix; vente 1864. — E. Moreau-Nélaton; legs en 1927 (L. 1886a). Inventaire *RF 9625*.

BIBLIOGRAPHIE

Escholier, 1929, repr. hors texte face à la p. 12. — Huyghe, 1964, n° 143 p. 206, pl. 143.

EXPOSITIONS

Paris, Louvre, 1930, n° 573. — Paris, Louvre, Cabinet des Dessins, 1963, n° 31, pl. VI.

Vers 1824-1828. Huyghe suppose que cette feuille d'études de nus féminins aurait pu être exécutée en vue du *Sardanapale*.

886

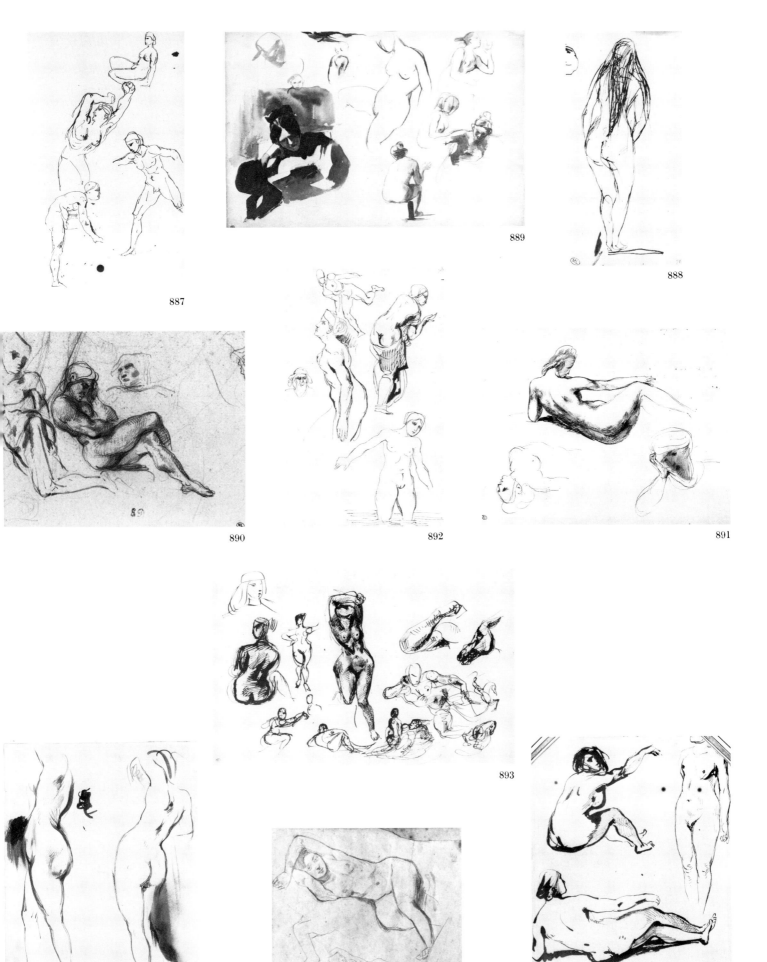

887

889

888

890

892

891

893

894

895

896

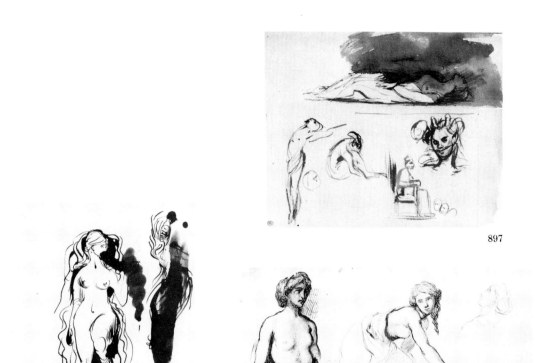

897

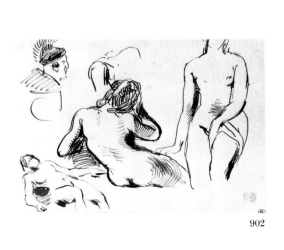

898

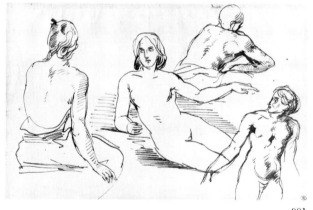

899

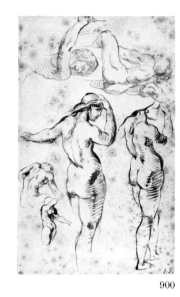

900

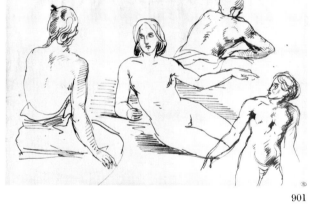

901

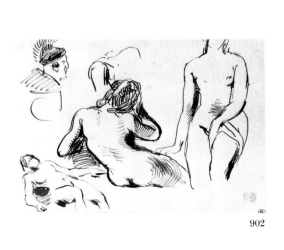

902

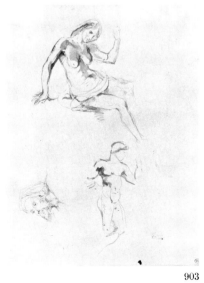

903

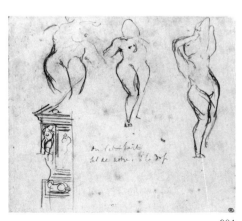

904

895

ÉTUDES
DE FEMME NUE ALLONGÉE

Mine de plomb. H. 0,200; L. 0,270. Manque en haut à droite.

HISTORIQUE
Atelier Delacroix; vente 1864, sans doute partie du n° 653 (74 feuilles). — E. Moreau-Nélaton; legs en 1927 (L. 1886a).
Inventaire *RF 9622*.

BIBLIOGRAPHIE
Robaut, 1885, sans doute partie du n° 1905.

EXPOSITIONS
Paris, Louvre, 1930, n° 574.

Exécuté, sans doute d'après le modèle, vers 1826-1828. A rapprocher de l'*Odalisque étendue sur un divan*, exécutée vers 1827-1828 et conservée au Fitzwilliam Museum de Cambridge (Johnson, 1981, n° 10, pl. 7). Voir aussi l'étude de femme nue, à la plume (RF 10.279).

896

TROIS ÉTUDES DE FEMME NUE

Plume et encre brune, pinceau, lavis brun. H. 0,220; L. 0,175. Les deux angles supérieurs coupés.
Daté à la plume : *16.8bre*.

HISTORIQUE
Atelier Delacroix; vente 1864, sans doute partie du n° 653 (74 feuilles). — E. Moreau-Nélaton; legs en 1927 (L. 1886a).
Inventaire *RF 9634*.

BIBLIOGRAPHIE
Robaut, 1885, sans doute partie du n° 1905.

EXPOSITIONS
Paris, Louvre, 1930, n° 571.

Exécuté vers 1826-1829. A rapprocher — bien que dans le même sens — des deux figures de femme nue — surtout celle de gauche — en marge de la lithographie de 1829, *Front de Bœuf et le Juif* (Delteil, 1908, n° 85, repr.).

897

FEUILLE D'ÉTUDES AVEC
UNE FEMME NUE ÉTENDUE

Pinceau et lavis brun. H. 0,186; L. 0,229. Déchirure en bas à droite.

HISTORIQUE
E. Moreau-Nélaton; legs en 1927 (L. 1886a).
Inventaire *RF 10441*.

Exécuté vers 1826-1831.

898

FEMME NUE DEBOUT,
DE FACE

Plume et encre brune, lavis brun. H. 0,233; L. 0,176.

HISTORIQUE
E. Moreau-Nélaton; legs en 1927 (L. 1886a).
Inventaire *RF 10285*.

Exécuté vers 1826-1831. Est-ce un projet en vue d'une Vénus ou d'une Andromède? On peut comparer cette étude à celle d'une femme également nue, de face, en marge, à gauche, de la lithographie de 1829 intitulée *Front de Bœuf et le Juif* (Delteil, 1908, n° 85, repr.).

899

FEUILLE D'ÉTUDES
AVEC DIVERS PERSONNAGES
ET UNE TÊTE DE FEMME

Plume et encre brune. H. 0,205; L. 0,316.

HISTORIQUE
E. Moreau-Nélaton; legs en 1927 (L. 1886a).
Inventaire *RF 10470*.

Exécuté vers 1826-1838.

900

SIX ÉTUDES DE NUS

Mine de plomb, pinceau et lavis gris. H. 0,305; L. 0,193.
Signé en bas à droite du monogramme : *E. D.*

HISTORIQUE
E. Moreau-Nélaton; don en 1907 (L. 1886a).
Inventaire *RF 3378*.

BIBLIOGRAPHIE
Guiffrey-Marcel, 1909, n° 3459, repr.

EXPOSITIONS
Paris, Louvre, 1930, n° 580.

Exécuté vers 1827-1831.

901

FEUILLE D'ÉTUDES
DE QUATRE PERSONNAGES NUS

Plume et encre brune. H. 0,189; L. 0,295. Au verso, annotations d'une main étrangère : *par Eugène Delacroix* et une signature illisible (peut-être celle de F. Villot puisque le dessin se trouve dans la vente Villot?; voir le RF 9637).

HISTORIQUE
Frédéric Villot; vente, Paris, 11 février 1864, n° 40. — E. Moreau-Nélaton; legs en 1927 (L. 1886a).
Inventaire *RF 9639*.

BIBLIOGRAPHIE
Robaut, 1885, n° 1181, repr. (qui le prétend signé du monogramme).

Robaut (1885, n° 1181, repr.) situe on ne sait trop pourquoi ce dessin en 1851. Nous le pensons nettement plus tôt, vers 1830-1840.

902

ÉTUDES DE NUS FÉMININS
ET TÊTE
DE PERSONNAGE CASQUÉ

Plume et encre brune, lavis brun. H. 0,135; L. 0,208.

HISTORIQUE
Atelier Delacroix; vente 1864. — A. Robaut (code au verso). — E. Moreau-Nélaton; legs en 1927 (L. 1886a).
Inventaire *RF 9600*.

A comparer comme style au dessin RF 9639 que Robaut situe en 1851 et que nous pensons dater plutôt des années 1830-1840.

903

ÉTUDES DE FEMME
ET D'HOMME NUS,
ET TÊTE D'ARABE

Plume (ou pinceau?) et encre brune, sur papier beige. H. 0,321; L. 0,182.

HISTORIQUE
Atelier Delacroix; vente 1864, sans doute partie du n° 653 (74 feuilles). — A. Robaut (code au verso). — E. Moreau-Nélaton; legs en 1927 (L. 1886a).
Inventaire *RF 9599*.

BIBLIOGRAPHIE
Robaut, 1885, sans doute partie du n° 1905.

Exécuté vers 1833-1840.

904

TROIS ÉTUDES DE FEMME NUE
ET MOTIF D'ARCHITECTURE
OU DE MEUBLE

Mine de plomb. H. 0,196; L. 0,227.
Annotations à la mine de plomb : *du petit lait. sel de nitre à la dose* et d'une main étrangère, à demi-effacée (par Robaut?) : *les figures du meuble Renaissance*.

HISTORIQUE
E. Moreau-Nélaton; legs en 1927 (L. 1886a).
Inventaire *RF 9960*.

Exécuté vers 1840-1850.

Nus d'après des photographies

905

TROIS ÉTUDES
DE FEMME NUE ÉTENDUE,
ET CROQUIS D'UNE TÊTE

Plume et encre brune, mine de plomb. H. 0,265; L. 0,423.

HISTORIQUE
Atelier Delacroix; vente 1864, sans doute partie du n° 653 (74 feuilles). — R. Galichon; legs en 1918 (L. 1886a).
Inventaire *RF 4617*.

BIBLIOGRAPHIE
Robaut, 1885, sans doute partie du nº 1905.
— Escholier, 1929, repr. face à la page 180.
— Huyghe, 1964, nº 274 p. 444, pl. 274.
EXPOSITIONS
Paris, Louvre, 1930, nº 578. — Paris, Atelier,
1934, nº 42. — Bruxelles, 1936, nº 123. —
Bordeaux, 1963, nº 162. — Kyoto-Tokyo,
1969, nº D 18, repr. — Paris, Louvre, 1982,
nº 292.

Vers 1850-1855. Peut-être exécuté
d'après des photographies ?

906
DEUX ÉTUDES
DE FEMME NUE ASSISE

Plume et encre brune. H. 0,235; L. 0,210.
HISTORIQUE
Atelier Delacroix; vente 1864, sans doute
partie du nº 653 (74 feuilles). — E. Moreau-
Nélaton; legs en 1927 (L. 1886a).
Inventaire RF 9623.
BIBLIOGRAPHIE
Robaut, 1885, sans doute partie du nº 1905.
EXPOSITIONS
Paris, Louvre, 1930, nº 579.

Vers 1850-1855. A comparer à une
feuille d'études voisines (RF 4617), et
à une étude d'homme nu assis, de
même technique, conservée au musée
des Beaux-Arts de Besançon (inven-
taire D 2402) qui est l'exacte reprise

d'une étude à la mine de plomb
(Besançon; inventaire D 2392), sans
doute exécutée d'après une photo-
graphie. Signalons enfin que le nu des-
siné ici à droite nous paraît avoir été
exécuté d'après le modèle qui a servi
pour le nu féminin en bas à gauche
d'une feuille également conservée à
Besançon (inventaire D 2412).

907
UNE FEMME
ET DEUX HOMMES NUS

Plume et encre brune. H. 0,218; L. 0,329.
HISTORIQUE
Atelier Delacroix; vente 1864, sans doute
partie du nº 653 (74 feuilles). — Baron Vitta;
don à la Société des Amis de Delacroix en
1934; acquis en 1953.
Inventaire RF 32255.
BIBLIOGRAPHIE
Robaut, 1885, sans doute partie du nº 1905.
EXPOSITIONS
Paris, Louvre, 1930, nº 579a. — Paris,
Atelier, 1935, nº 46. — Paris, Atelier, 1937,
nº 49. — Paris, Atelier, 1939, nº 54. —
Paris, Atelier, 1946, nº 30. — Paris, Atelier,
1963, nº 149.

On retrouve le même modèle féminin
sur deux feuilles d'études également
conservées au Louvre (RF 4617 et
RF 9623).

908
DEUX ÉTUDES
D'ACADÉMIES D'HOMMES

Mine de plomb. H. 0,287; L. 0,450.
HISTORIQUE
Atelier Delacroix; vente 1864, sans doute
partie du nº 653 (74 feuilles). — A. Robaut
(code au verso). — E. Moreau-Nélaton; legs
en 1927 (L. 1886a).
Inventaire RF 9603.
BIBLIOGRAPHIE
Robaut, 1885, sans doute partie du nº 1905.
— Sagne, 1982, repr. (partie droite) p. 64.

Fait partie des études de nus exécutées
d'après les calotypes de l'album d'Eu-
gène Durieu conservé au Cabinet des
Estampes de la Bibliothèque Nationale
(Sagne, 1982, pp. 29 à 80). Une note
de Delacroix dans son *Journal*, le
18 juin 1854, permet d'imaginer
comment l'artiste travaillait d'après la
photographie : « *A huit heures chez
Durieu. Jusqu'à près de cinq heures,
nous n'avons fait que poser. Thevelin
a déjà fait des croquis autant de fois
que Durieu a fait d'épreuves : une
minute ou une minute et demie au plus
pour chacun* » (*Journal*, II, pp. 202-
203). On sait par ailleurs que Delacroix
avait emporté à Dieppe, en août de la
même année, des photographies de

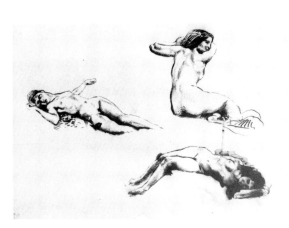

905

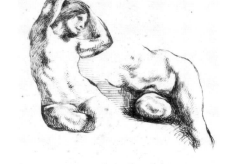

906

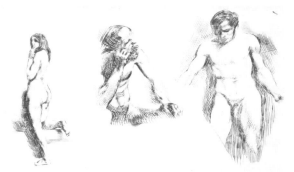

907

Durieu afin de pouvoir dessiner (*Journal*, II, p. 238).

A comparer aux dessins RF 9604 à RF 9607, RF 9611 à RF 9614. D'autres études similaires sont conservées à Bayonne (musée Bonnat) et à Besançon (cf. Sagne, 1982, pp. 46 à 75). A noter que l'homme vu de dos se retrouve sur une feuille d'études conservée au musée des Beaux-Arts de Besançon (inventaire D 2435). L'un et l'autre ont été dessinés d'après un autre calotype du même album (Sagne, 1982, repr. p. 79).

909

TROIS ÉTUDES D'ACADÉMIES D'HOMMES

Mine de plomb. H. 0,318; L. 0,480.
HISTORIQUE
Atelier Delacroix; vente 1864, sans doute partie du n° 653 (74 feuilles). — A. Robaut (code au verso). — E. Moreau-Nélaton; legs en 1927 (L. 1886a).
Inventaire *RF 9604*.
BIBLIOGRAPHIE
Robaut, 1885, sans doute partie du n° 1905.

Exécuté vers 1854. A comparer à une série de même genre (cf. RF 9603).

910

QUATRE ÉTUDES D'ACADÉMIES D'HOMMES

Mine de plomb. H. 0,319; L. 0,473.
HISTORIQUE
Atelier Delacroix; vente 1864, sans doute partie du n° 653 (74 feuilles). — A. Robaut (code au verso). — E. Moreau-Nélaton; legs en 1927 (L. 1886a).
Inventaire *RF 9605*.
BIBLIOGRAPHIE
Robaut, 1885, sans doute partie du n° 1905.

Exécuté vers 1854. A comparer à une série de même genre (cf. RF 9603).

911

CINQ ÉTUDES D'ACADÉMIES D'HOMMES

Mine de plomb. H. 0,320; L. 0,475.
HISTORIQUE
Atelier Delacroix; vente 1864, sans doute partie du n° 653 (74 feuilles). — A. Robaut (code au verso). — E. Moreau-Nélaton; legs en 1927 (L. 1886a).
Inventaire *RF 9607*.
BIBLIOGRAPHIE
Robaut, 1885, sans doute partie du n° 1905.

Exécuté vers 1854 (voir le dessin RF 9603). L'étude d'homme nu assis par terre, de profil à droite, est à rapprocher d'une étude plus poussée, conservée au musée des Beaux-Arts de Besançon (inventaire D 2393), datée du *15 août 55*. Sagne (1982, pp. 66 et 67) a montré que le dessin de Besançon avait été réalisé d'après une photographie.

912

QUATRE ÉTUDES D'ACADÉMIES D'HOMMES

Mine de plomb. H. 0,281; L. 0,450.
HISTORIQUE
Atelier Delacroix; vente 1864, sans doute partie du n° 603 (74 feuilles). — A. Robaut? — E. Moreau-Nélaton; legs en 1927 (L. 1886a).
Inventaire *RF 9611*.
BIBLIOGRAPHIE
Robaut, 1885, sans doute partie du n° 1905. — Sagne, 1982, repr. (partie droite) p. 50.

Vers 1854 (voir le dessin RF 9603). L'homme penché de profil à gauche, d'après un des calotypes de l'album Durieu conservé à la Bibliothèque Nationale (Sagne, 1982, repr. p. 51); l'homme de face, à mi-jambes, d'après un autre calotype provenant du même album (Sagne, 1982, repr. p. 76).

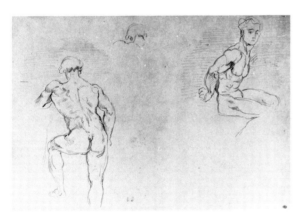

908

909

910

911

913

DEUX ÉTUDES
D'ACADÉMIES D'HOMMES

Mine de plomb. H. 0,285; L. 0,453.

HISTORIQUE

Atelier Delacroix; vente 1864, sans doute
partie du n° 653 (74 feuilles). — A. Robaut? — E. Moreau-Nélaton; legs en 1927
(L. 1886a).
Inventaire *RF 9612.*

BIBLIOGRAPHIE

Robaut, 1885, sans doute partie du n° 1905.
— Sagne, 1982, repr. (partie droite) p. 52.

Exécuté vers 1854. A comparer à une
série de même genre (voir RF 9603).
L'homme penché en avant a été dessiné d'après un calotype de l'album
Durieu conservé à la Bibliothèque
Nationale et montrant un homme nu
se penchant vers une femme nue
allongée sur le sol (Sagne, 1982, repr.
p. 53). A noter que l'étude d'après la
femme nue se trouve au musée de
Besançon (inventaire D 2435).
L'homme nu, agenouillé, a été dessiné
d'après un autre calotype du même
album (Sagne, 1982, repr. p. 28)
montrant aux côtés de l'homme, une
femme nue, debout, de face.

914

TROIS ÉTUDES
D'ACADÉMIES D'HOMMES

Mine de plomb. H. 0,285; L. 0,452.

HISTORIQUE

Atelier Delacroix; vente 1864, sans doute
partie du n° 653 (74 feuilles). — A. Robaut? — E. Moreau-Nélaton; legs en 1927
(L. 1886a).
Inventaire *RF 9613.*

BIBLIOGRAPHIE

Robaut, 1885, sans doute partie du n° 1905.
— Sagne, 1982, repr. (partie droite) p. 74.

Vers 1854 (voir le dessin RF 9603).
L'homme nu, à mi-corps, de face, a été
dessiné d'après un calotype de l'album
Durieu conservé à la Bibliothèque
Nationale (Sagne, 1982, repr. p. 31).
Celui de profil à droite, d'après un
autre calotype (Sagne, 1982, repr.
p. 43) du même album.

915

QUATRE ÉTUDES
D'ACADÉMIES D'HOMMES

Mine de plomb. H. 0,285; L. 0,401.

HISTORIQUE

Atelier Delacroix; vente 1864, sans doute

partie du n° 653 (74 feuilles). — A. Robaut?. — E. Moreau-Nélaton; legs en 1927
(L. 1886a).
Inventaire *RF 9614.*

BIBLIOGRAPHIE

Robaut, 1885, sans doute partie du n° 1905.
— Sagne, 1982, repr. (partie gauche) p. 58.

Vers 1854 (voir le dessin RF 9603).
L'homme penché en avant, de profil
à gauche, a été dessiné d'après un des
calotypes de l'album Durieu conservé
à la Bibliothèque Nationale (Sagne,
1982, repr. p. 59) et celui qui est assis,
tourné vers la droite, d'après un autre
calotype du même album (Sagne, 1982,
repr. p. 77).

916

TROIS ÉTUDES
DE FEMMES NUES ÉTENDUES

Mine de plomb. H. 0,183; L. 0,242.
Annotations à la mine de plomb : *Wilson.
Livie. - Lecoconnier(?) Leblond - Bertin - (?) -
Jacob - David - Lemonnier.*

HISTORIQUE

Atelier Delacroix; vente 1864, sans doute
partie du n° 653 (74 feuilles). — E. Moreau-Nélaton; legs en 1927 (L. 1886a).
Inventaire *RF 9497.*

BIBLIOGRAPHIE

Robaut, 1885, sans doute partie du n° 1905.

912

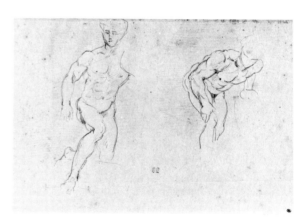

913

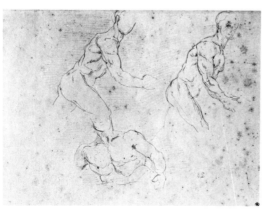

914

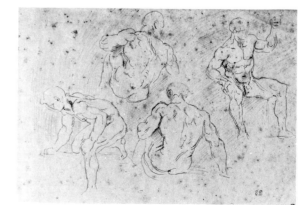

915

Exécuté vers 1854-1860, peut-être d'après des photographies. Il est possible que certaines de ces études, notamment celle du premier plan en bas, aient pu servir pour la peinture datée de 1854, *Femmes turques au bain*, conservée au Wadsworth Atheneum à Hartford (Sérullaz, *Mémorial*, 1963, n° 457 repr.). A noter que les jambes dessinées en haut à droite nous paraissent être identiques aux jambes de la femme nue, en bas à droite du dessin RF 4617.

917

DEUX ÉTUDES D'HOMMES NUS, L'UN DEBOUT, L'AUTRE ASSIS

Mine de plomb. H. 0,230; L. 0,219.
Daté à la mine de plomb : *8 août 55.*
HISTORIQUE
Atelier Delacroix; vente 1864, sans doute partie du n° 653 (74 feuilles). — Baron Vitta; don à la Société des Amis de Delacroix en 1934; acquis en 1953.
Inventaire *RF 32257.*
BIBLIOGRAPHIE
Robaut, 1885, sans doute partie du n° 1905. — Sagne, 1982, repr. (partie droite) p. 62.
EXPOSITIONS
Paris, Atelier, 1934, n° 14. — Paris, Atelier, 1935, n° 50. — Paris, Atelier, 1937, n° 53. —

Paris, Atelier, 1939, n° 33. — Paris, Atelier, 1945, n° 24. — Paris, Atelier, 1946, n° 24. — Paris, Atelier, 1947, p. 36 (sans n°). — Paris, Atelier, 1948, n° 93. — Paris, Atelier, 1949, n° 108. — Paris, Atelier, 1950, n° 87. — Paris, Atelier, 1951, n° 106. — Paris, Atelier, 1952, n° 59.

Le nu de droite a été dessiné d'après un des calotypes de l'album Durieu (repr. Sagne, 1982, p. 63) conservé au Cabinet des Estampes de la Bibliothèque Nationale. A comparer avec une feuille d'études conservée au musée des Beaux-Arts de Besançon (inventaire D 2481), datée du *8 oct. Di* (eppe) *55* et dessinée d'après un autre calotype du même album (Sagne, 1982, repr. p. 57). L'homme debout, de dos, a été dessiné d'après un troisième calotype du même album (Sagne, repr. p. 35). On le retrouve sur une feuille d'études conservée au musée Bonnat à Bayonne (inventaire 1949).

918

TROIS ÉTUDES DE FEMMES NUES DONT UNE AGENOUILLÉE

Mine de plomb. H. 0,224; L. 0,258.

Daté à la mine de plomb : *8 août 55. à Paris.*
HISTORIQUE
Atelier Delacroix; vente 1864, sans doute partie du n° 653 (74 feuilles). — E. Moreau-Nélaton; legs en 1927 (L. 1886a).
Inventaire *RF 9498.*
BIBLIOGRAPHIE
Robaut, 1885, sans doute partie du n° 1905. — Sagne, 1982, repr. (partie droite) p. 60.
EXPOSITIONS
Paris, Louvre, 1930, n° 569.

L'étude de droite a été dessinée d'après un des calotypes de l'album Durieu (repr. Sagne, 1982, p. 61) conservé au Cabinet des Estampes de la Bibliothèque Nationale et montrant un homme nu assis, de face, à côté de la jeune femme. Les deux études de gauche sont à rapprocher du nu féminin dessiné sur la feuille RF 9627.

919

ÉTUDES D'HOMME ET DE FEMME NUS, DE DOS

Mine de plomb. H. 0,227; L. 0,312.
HISTORIQUE
Atelier Delacroix; vente 1864, sans doute partie du n° 653 (74 feuilles). — E. Moreau-Nélaton; legs en 1927 (L. 1886a).
Inventaire *RF 9627.*

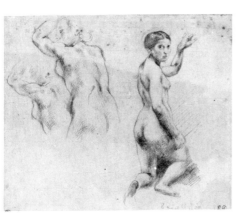

916

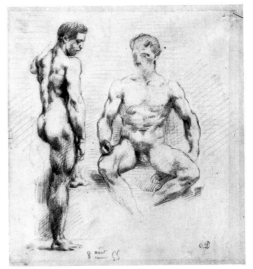

917

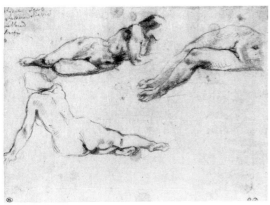

918

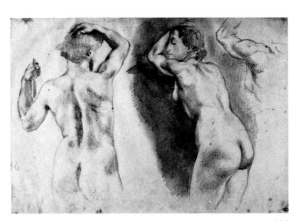

919

BIBLIOGRAPHIE
Robaut, 1885, sans doute partie du nº 1905.

Exécuté vers 1855-1860, peut-être d'après des photographies? A comparer au RF 9498, où l'on retrouve à gauche, la même étude de femme.

920

ÉTUDE DE FEMME NUE DE PROFIL A GAUCHE

Mine de plomb. H. 0,136; L. 0,209.
HISTORIQUE
Cachet dit d'Andrieu (L. 838). — E. Moreau-Nélaton; legs en 1927 (L. 1886a). Inventaire *RF 9499*.
EXPOSITIONS
Paris, Louvre, 1930, nº 576.

Sans doute exécuté d'après une photographie, vers 1855-1860.

921

FEMME NUE, DE DOS

Mine de plomb, sur papier beige. H. 0,210; L. 0,147.
HISTORIQUE
Atelier Delacroix; vente 1864, sans doute partie du nº 653 (74 feuilles). — E. Moreau-Nélaton; legs en 1927 (L. 1886a). Inventaire *RF 9626*.

BIBLIOGRAPHIE
Robaut, 1885, sans doute partie du nº 1905.
EXPOSITIONS
Paris, Louvre, 1930, nº 572.

Exécuté vers 1855-1860, sans doute d'après une photographie. L'attitude du modèle rappelle le personnage de *Marphise*, peinture datée de 1852 et conservée à la Walters Art Gallery de Baltimore (Sérullaz, *Mémorial*, 1963, nº 429, repr.).

922

FEMME NUE ASSISE, DE FACE

Mine de plomb. H. 0,177; L. 0,110.
HISTORIQUE
Atelier Delacroix; vente 1864, sans doute partie du nº 653 (74 feuilles). — Migeon; vente, Paris, 18-21 mars 1931, partie du nº 97. — Dr Viau; don à la Société des Amis de Delacroix en 1934; acquis en 1953. Inventaire *RF 32266*.
BIBLIOGRAPHIE
Robaut, 1885, sans doute partie du nº 1905.
EXPOSITIONS
Paris, Atelier, 1946, nº 23?

Exécuté vers 1855-1860, sans doute d'après une photographie.

923

HOMME NU DEBOUT, TOURNÉ VERS LA DROITE, LE PIED GAUCHE SUR UN SOCLE

Mine de plomb. H. 0,265; L. 0,206.
Daté à la mine de plomb : *25 juillet 1856*.
HISTORIQUE
Atelier Delacroix; vente 1864, sans doute partie du nº 653 (74 feuilles). — Baron Vitta; don à la Société des Amis de Delacroix en 1934; acquis en 1953. Inventaire *RF 32258*.
BIBLIOGRAPHIE
Robaut, 1885, sans doute partie du nº 1905. — Sagne, 1982, repr. p. 54 et couverture.
EXPOSITIONS
Paris, Atelier, 1934, nº 15. — Paris, Atelier, 1935, nº 51. — Paris, Atelier, 1937, nº 54. — Paris, Atelier, 1939, nº 36. — Paris, Atelier, 1945, nº 25. — Paris, Atelier, 1947, nº 97 — Paris, Atelier, 1948, nº 94. — Paris, Atelier, 1949, nº 109. — Paris, Atelier, 1950, nº 88. — Paris, Atelier, 1951, nº 107. — Paris, Atelier, 1952, nº 60.

Exécuté d'après un des calotypes de l'album Durieu (repr. Sagne, 1982, p. 55) conservé au Cabinet des Estampes de la Bibliothèque Nationale. Un croquis partiel du même modèle se trouve sur une feuille d'études conservée au musée Bonnat à Bayonne (inventaire 1949).

921

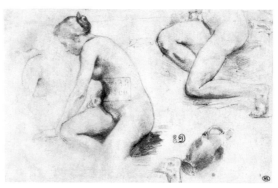

920

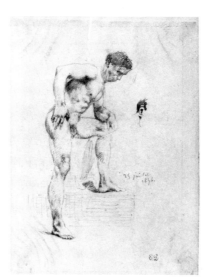

923

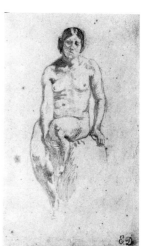

922

Études de mains et de pieds

924

ÉTUDE DE MAIN GAUCHE, LA PAUME OUVERTE

Mine de plomb. H. 0,090; L. 0,123.

HISTORIQUE

Atelier Delacroix; vente 1864, sans doute partie du nº 651 (150 feuilles). — E. Moreau-Nélaton; legs en 1927 (L. 1886a). Inventaire *RF 9251*.

BIBLIOGRAPHIE

Robaut, 1885, sans doute partie du nº 1910.

Exécuté vers 1817-1820. Est-ce un croquis d'après la main gauche du modèle connu sous le nom de M^elle Rose, et qui serait peut-être M^elle Victoire (Johnson, 1981, pp. 213 à 215, nº 0 2, pl. 158)?
A comparer au dessin RF 9253.

925

ÉTUDE D'UNE MAIN DROITE, AUX DOIGTS A DEMI PLIÉS

Mine de plomb. H. 0,070; L. 0,096.

HISTORIQUE

Atelier Delacroix; vente 1864, sans doute

partie du nº 651 (150 feuilles). — E. Moreau-Nélaton; legs en 1927 (L. 1886a). Inventaire *RF 9253*.

BIBLIOGRAPHIE

Robaut, 1885, sans doute partie du nº 1910.

Exécuté vers 1817-1820. Ce croquis a peut-être été réalisé d'après la main droite de *M^elle Rose* et aurait été légèrement transformé dans la peinture conservée au Louvre. A comparer au dessin RF 9251.

926

FEUILLE D'ÉTUDES : MAINS, BRAS, PIEDS, JAMBE

Plume et encre brune. H. 0,212; L. 0,324.

HISTORIQUE

E. Moreau-Nélaton; legs en 1927 (L. 1886a). Inventaire *RF 10529*.

Exécuté vers 1818-1822.

927

ÉTUDES D'UN PIED DROIT, D'UNE MAIN DROITE ET DÉTAIL D'UN VISAGE

Mine de plomb. H. 0,430; L. 0,272. Sur un document administratif.

Au verso, études à la mine de plomb et à la plume, encre brune, sur un document administratif, d'un pied gauche, d'une main gauche et d'une tête raturée.

HISTORIQUE

E. Moreau-Nélaton; legs en 1927 (L. 1886a). Inventaire *RF 10664*.

Exécuté vers 1818-1822. Il est possible que l'étude de main dessinée au verso ait été utilisée pour *La Vierge des Moissons*, peinture datée de 1819 et conservée à l'Église d'Orcemont (Sérullaz, *Mémorial*, 1963, nº 3, repr.); les deux études de pieds du recto et du verso, ainsi que le visage, ont pu servir pour *La Vierge du Sacré-Cœur* de 1821, conservée à la cathédrale d'Ajaccio (Sérullaz, *Mémorial*, 1963, nº 6, repr.).

928

QUATRE ÉTUDES DE PIED GAUCHE

Mine de plomb. H. 0,255; L. 0,193.

HISTORIQUE

Atelier Delacroix; vente 1864, sans doute partie du nº 651 (150 feuilles). — Edgar Degas; vente, Paris, 15-16 novembre 1918, nº 116 2º; acquis par la Société des Amis du Louvre et donné au Musée (L. 1886a). Inventaire *RF 4529*.

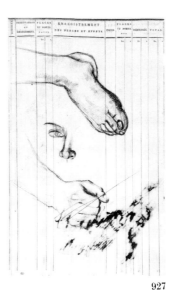

924

925

927

927 v

926

BIBLIOGRAPHIE
Robaut, 1885, sans doute partie du n° 1910.
EXPOSITIONS
Zurich, 1939, n° 135. — Bâle, 1939, n° 103.

Très proche des études anatomiques de pieds et de mains peintes par Géricault (cf. P. Grunchec, *Tout l'œuvre peint de Géricault*, Paris, 1978, pl. couleur XL, A et B), ce dessin peut se situer vers les années 1822-1829.

929

DEUX ÉTUDES
D'UNE MAIN GAUCHE

Plume et encre brune. H. 0,178; L. 0,235.
HISTORIQUE
E. Moreau-Nélaton; legs en 1927 (L. 1886a). Inventaire *RF 10446*.

Vers 1825-1830.

930

ÉTUDES DE JAMBES

Mine de plomb. H. 0,270; L. 0,207.
HISTORIQUE
Atelier Delacroix; vente 1864, sans doute partie du n° 651 (150 feuilles). — E. Moreau-Nélaton; legs en 1927 (L. 1886a). Inventaire *RF 9631*.
BIBLIOGRAPHIE
Robaut, 1885, sans doute partie du n° 1910.

Exécuté sans doute vers 1826-1831. A comparer, mais en sens inverse, aux jambes du soldat mort, au premier plan à gauche de la peinture du Salon de 1831, *la Liberté guidant le peuple*, conservée au Louvre (Sérullaz, *Mémorial*, 1963, n° 124, repr.).

931

ÉTUDE
D'UN BRAS GAUCHE DE FEMME

Mine de plomb. H. 0,175; L. 0,285.
HISTORIQUE
Atelier Delacroix; vente 1864, sans doute partie du n° 651 (150 feuilles). — Edgar Degas; vente, Paris, 15-16 novembre 1918, n° 116 1°; acquis par la Société des Amis du Louvre et donné au Musée (L. 1886a). Inventaire *RF 4531*.
BIBLIOGRAPHIE
Robaut, 1885, sans doute partie du n° 1910.

Exécuté sans doute vers 1826-1835. A inclure, peut-être, parmi les recherches d'après les modèles féminins qui ont servi pour la peinture intitulée *Jeune femme et son valet* (vers 1826-1829) de la collection du Dr Peter Nathan à Zurich (Johnson, 1981, n° 8, pl. 6), ou pour *La femme au perroquet*

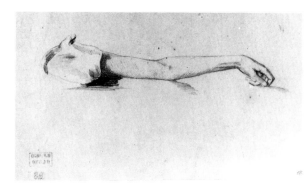

931

928

929

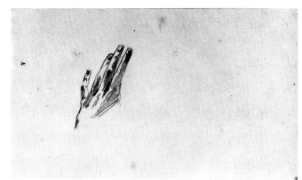

932

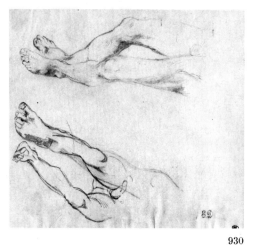

930

932 v

350

datée de 1827 et conservée au Musée de Lyon (Sérullaz, *Mémorial*, 1963, nº 109, repr.), ou encore pour un portrait tel celui de *Madame Simon*, de 1834, conservé au City Museum and Art Gallery, Birmingham (Sérullaz, 1980-1981, nº 167, repr).

Les remarques concernant les variations de coloration de la mer, au verso de ce dessin, permettent de le dater d'un des séjours de Delacroix en Normandie, peut-être à Dieppe, en août et septembre 1854.

let contemplant le crâne d'Yorick (Delteil, 1908, nº 75). La tête de femme au verso pourrait être un projet pour la peinture intitulée *L'orpheline au cimetière* et située en 1824 (Sérullaz, *Mémorial*, 1963, nº 55, repr.).
A comparer au dessin RF 10309.

932

ÉTUDE DE MAIN GAUCHE

Mine de plomb. H. 0,216; L. 0,318.
Au verso, croquis à la mine de plomb de vagues et de falaises, et longue annotation à la mine de plomb : *le ton de la demi-teinte de la mer jaune transparent verdâtre, comme de l'huile, taches bleuâtres, comme de l'étain et d'un aspect métallique et luisant. C'est la réflexion du ciel dans les flaques d'eau, les bords sont très brillants et argentés et le milieu bleuâtre. ou bien les bords sont bleu-étain et le milieu couleur du sable. on voit souvent dans la mer des tons couleur du sable. Le sable du bord de la mer toujours plus foncé que celui qui est un peu plus éloigné puisqu'il est mouillé - nº 41 - Mer tranquille vue de face semblable à des sillons d'un champ lorsqu'on a coupé l'herbe et qu'on l'a posée sur le dos des sillons.*
HISTORIQUE
E. Moreau-Nélaton; legs en 1927 (L. 1886a).
Inventaire *RF 9643*.

Crânes et écorchés

933

CINQ ÉTUDES DE CRANES

Mine de plomb. H. 0,145; L. 0,214.
Au verso, études à la mine de plomb de deux crânes, de deux têtes et d'un personnage.
HISTORIQUE
E. Moreau-Nélaton; legs en 1927 (L. 1886a).
Inventaire *RF 10308*.

Exécuté vers 1824-1828. On retrouve des études de crânes dans deux lithographies de la suite de *Faust* parue en 1828, notamment dans *Faust dans son Cabinet* (Delteil, 1908, nº 59), *Méphistophélès apparaissant à Faust* (Delteil, 1908, nº 62) et dans une lithographie, également de 1828, représentant *Ham-*

934

SIX ÉTUDES DE CRANES

Mine de plomb. H. 0,145; L. 0,214.
Au verso, études à la mine de plomb de crânes.
HISTORIQUE
E. Moreau-Nélaton; legs en 1927 (L. 1886a).
Inventaire *RF 10309*.

Exécuté vers 1824-1828. A comparer au dessin RF 10308 (mêmes remarques).

935

DEUX ÉTUDES D'HOMME NU DE FACE ET DE DOS

Mine de plomb. H. 0,402; L. 0,249.
Au verso d'un document administratif (payement à Vernet?) de 1821.
HISTORIQUE
E. Moreau-Nélaton; legs en 1927 (L. 1886a).
Inventaire *RF 10656*.

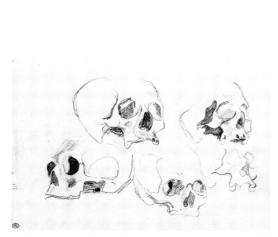

933

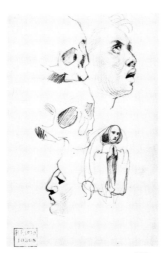

933 v

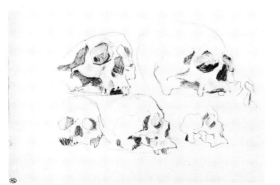

934

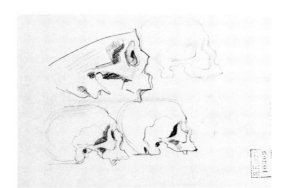

934 v

935

936

ÉTUDES D'ÉCORCHÉ
ET DEUX HOMMES LUTTANT

Mine de plomb, plume et encre brune, sanguine. H. 0,430; L. 0,274.
Sur un document administratif.
Au verso, à la mine de plomb, études de moulages de pieds.

HISTORIQUE
E. Moreau-Nélaton; legs en 1927 (L. 1886a). Inventaire *RF 10663*.

Exécuté vers 1818-1822.

937

MOULAGES DE PIEDS
ET ÉCORCHÉS DE JAMBES

Mine de plomb. H. 0,430; L. 0,274.
Sur un document administratif.
Annotations à la mine de plomb : *droit. gr*(and) *fessier, jumeaux Soléaire.*
Au verso, croquis divers, à la mine de plomb et à la plume, encre brune, de militaires, de femmes et de têtes.

HISTORIQUE
E. Moreau-Nélaton; legs en 1927 (L. 1886a). Inventaire *RF 10660*.

Vers 1818-1822. A rapprocher du dessin précédent (RF 10663).

Album factice d'anatomie

Suite de quarante dessins, études anatomiques d'hommes et de chevaux, formant un recueil factice dit « d'anatomie » composé par E. Moreau-Nélaton.

938

ÉTUDES
DES MUSCLES DU BRAS

Crayon noir, mine de plomb et sanguine. H. 0,219; L. 0,345.
Annotations à la mine de plomb : *demander à triqueti ses études d'anatomies - 1 rond pronat - 2 Supinateur - 3 radial ant. - 4 flech subl. - 5 cubital ant.* D'une main étrangère, à la plume : *N° 233.*

HISTORIQUE
Atelier Delacroix; vente 1864, sans doute partie des n⁰ˢ 659 (71 feuilles) ou 660 (55 feuilles). — E. Moreau-Nélaton; legs en 1927 (L. 1886a).
Inventaire *RF 10666*.

BIBLIOGRAPHIE
Robaut, 1885, sans doute partie des n⁰ˢ 1923 ou 1924.

Peintre et sculpteur, collectionneur de dessins et de gravures, Henri-Joseph-François, Baron de Triqueti (1804-1874), était un ami de Delacroix. On trouve mention de son nom en 1847 dans le *Journal* (I, p. 233) : « *30 juin. Triqueti venu dans la journée. Nous devons aller lundi chez le duc de Montpensier* ». Et à plusieurs reprises dans la *Correspondance* : 5 juillet 1833, à Pierret : « *Triqueti est allé passer quelques jours à Londres afin de voir les marbres d'Athènes, cela ne peut lui faire que du bien* »; 8 juillet 1841, à Pierret : « *Cher ami, n'oublie pas que tu m'as promis de m'avoir un bronze de ma physionomie par le moyen de Triqueti. Arrange cela le plus tôt possible. Tu sais que le bon frère part jeudi sans faute* » (*Correspondance*, V, p. 161; II, p. 82).

939

DEUX ÉTUDES
DES MUSCLES DU TORSE
ET DU COU

Crayon noir et sanguine. H. 0,219; L. 0,347.
Annotation à la plume, d'une main étrangère : *N° 301.*

HISTORIQUE
Atelier Delacroix; vente 1864, sans doute partie des n⁰ˢ 659 (71 feuilles) ou 660 (55

936

936 v

937

937 v

feuilles). — E. Moreau-Nélaton; legs en 1927 (L. 1886a).
Inventaire *RF 10667*.

BIBLIOGRAPHIE
Robaut, 1885, sans doute partie des nᵒˢ 1923 ou 1924.

940

ÉTUDES
DES MUSCLES DE LA CUISSE

Crayon noir et sanguine sur papier beige. H. 0,213; L. 0,323.
Annotations à la mine de plomb : *1. Couturier - 2. 1ᵉʳ ou moyen adducteur - 3. 3ᵉ adducteur - 4. grèle interne - 5. demi membraneux - 6. demi tendineux - Veine Saphen - psoas et iliaque - veine Saphen Premier adducteur - verge - 1ᵉʳ adducteur.* D'une main étrangère, à la plume : *Nᵒ 318.*

HISTORIQUE
Atelier Delacroix; vente 1864, sans doute partie des nᵒˢ 659 (71 feuilles) ou 660 (55 feuilles). — E. Moreau-Nélaton; legs en 1927 (L. 1886a).
Inventaire *RF 10668*.

BIBLIOGRAPHIE
Robaut, 1885, sans doute partie des nᵒˢ 1923 ou 1924.

941

TORSE ET BRAS D'ÉCORCHÉ

Crayon noir et sanguine, sur papier crème. H. 0,248; L. 0,188.
Annotation à la plume, d'une main étrangère : *Nᵒ 297.*

HISTORIQUE
Atelier Delacroix; vente 1864, sans doute partie des nᵒˢ 659 (71 feuilles) ou 660 (55 feuilles). — E. Moreau-Nélaton; legs en 1927 (L. 1886a).
Inventaire *RF 10669*.

BIBLIOGRAPHIE
Robaut, 1885, sans doute partie des nᵒˢ 1923 ou 1924.

942

TÊTE ET BUSTE D'ÉCORCHÉ

Mine de plomb, sur papier crème. H. 0,216; L. 0,351.
Annotation à la plume, d'une main étrangère : *Nᵒ 196.*

HISTORIQUE
Atelier Delacroix; vente 1864, sans doute partie des nᵒˢ 659 (71 feuilles) ou 660 (55 feuilles). — E. Moreau-Nélaton; legs en 1927 (L. 1886a).
Inventaire *RF 10670*.

BIBLIOGRAPHIE
Robaut, 1885, sans doute partie des nᵒˢ 1923 ou 1924.

943

DOUBLE ÉTUDE
D'UN TORSE D'ÉCORCHÉ

Crayon noir, sanguine, légers rehauts de blanc et de lavis brun, sur papier beige. H. 0,235; L. 0,303.
Annotation à la plume, d'une main étrangère : *Nᵒ 205.*

HISTORIQUE
Atelier Delacroix; vente 1864, sans doute partie des nᵒˢ 659 (71 feuilles) ou 660 (55 feuilles). — E. Moreau-Nélaton; legs en 1927 (L. 1886a).
Inventaire *RF 10671*.

BIBLIOGRAPHIE
Robaut, 1885, sans doute partie des nᵒˢ 1923 ou 1924.

944

DEUX ÉTUDES
DES MUSCLES DE L'ÉPAULE
ET DU BRAS DROIT LEVÉ

Crayon noir et sanguine. H. 0,264; L. 0,397.
Annotation à la plume, d'une main étrangère : *nᵒ 305.*

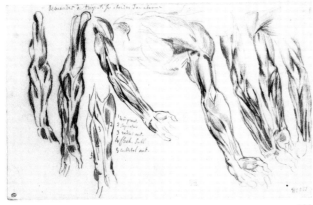

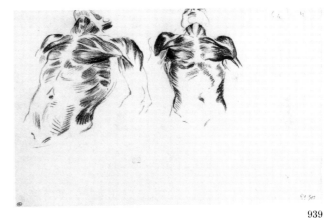

938

939

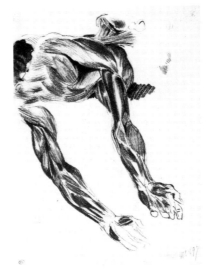

940

941

942

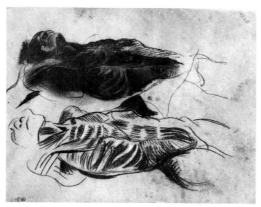

943

944

946

945

947

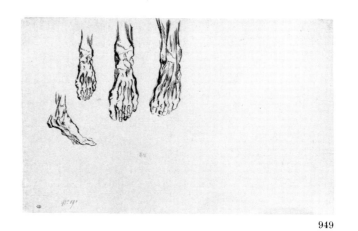

949

948

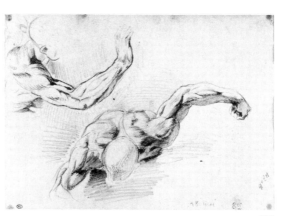

950

HISTORIQUE
Atelier Delacroix; vente 1864, sans doute partie des nᵒˢ 659 (71 feuilles) ou 660 (55 feuilles). — E. Moreau-Nélaton; legs en 1927 (L. 1886a).
Inventaire *RF 10672*.
BIBLIOGRAPHIE
Robaut, 1885, sans doute partie des nᵒˢ 1923 ou 1924.

945

TROIS ÉTUDES
DES MUSCLES DE LA JAMBE
ET DE LA CUISSE

Contre-épreuve au crayon noir et sanguine. H. 0,258; L. 0,400.
Annotation à la plume, d'une main étrangère : nᵒ 306.
HISTORIQUE
Atelier Delacroix; vente 1864, sans doute partie des nᵒˢ 659 (71 feuilles) ou 660 (55 feuilles). — E. Moreau-Nélaton; legs en 1927 (L. 1886a).
Inventaire *RF 10673*.
BIBLIOGRAPHIE
Robaut, 1885, sans doute partie des nᵒˢ 1923 ou 1924.

946

DEUX ÉTUDES
DES MUSCLES DU BRAS,
REPLIÉ ET ÉTENDU

Mine de plomb et sanguine. H. 0,234; L. 0,307.
Annotation à la plume, d'une main étrangère : Nᵒ 299.
HISTORIQUE
Atelier Delacroix; vente 1864, sans doute partie des nᵒˢ 659 (71 feuilles) ou 660 (55 feuilles). — E. Moreau-Nélaton; legs en 1927 (L. 1886a).
Inventaire *RF 10674*.
BIBLIOGRAPHIE
Robaut, 1885, sans doute partie des nᵒˢ 1923 ou 1924.

947

ÉCORCHÉ
ALLONGÉ SUR LE VENTRE;
DIVERSES ÉTUDES
DE MUSCLES

Crayon noir, mine de plomb et sanguine, sur papier crème. H. 0,188; L. 0,246.

Annotation d'une main étrangère, à la plume : Nᵒ 213.
HISTORIQUE
Atelier Delacroix; vente 1864, sans doute partie des nᵒˢ 659 (71 feuilles) ou 660 (55 feuilles). — E. Moreau-Nélaton; legs en 1927 (L. 1886a).
Inventaire *RF 10675*.
BIBLIOGRAPHIE
Robaut, 1885, sans doute partie des nᵒˢ 1923 ou 1924.

948

ÉTUDE DES MUSCLES
D'UN ÉCORCHÉ
ALLONGÉ SUR LE VENTRE

Crayon noir, sur papier crème. H. 0,246; L. 0,187.
Annotations au crayon noir : 1. triceps - 2. demi membraneux - 3. vaste externe. D'une main étrangère, à la plume : Nᵒ 321.
HISTORIQUE
Atelier Delacroix; vente 1864, sans doute partie des nᵒˢ 659 (71 feuilles) ou 660 (55 feuilles). — E. Moreau-Nélaton; legs en 1927 (L. 1886a).
Inventaire *RF 10676*.
BIBLIOGRAPHIE
Robaut, 1885, sans doute partie des nᵒˢ 1923 ou 1924.

949

QUATRE ÉTUDES
DE SQUELETTES DE PIEDS

Plume et encre brune, sur papier crème. H. 0,271; L. 0,433.
Annotation à la plume, d'une main étrangère : Nᵒ 190.
HISTORIQUE
Atelier Delacroix; vente 1864, sans doute partie des nᵒˢ 659 (71 feuilles) ou 660 (55 feuilles). — E. Moreau-Nélaton; legs en 1927 (L. 1886a).
Inventaire *RF 10677*.
BIBLIOGRAPHIE
Robaut, 1885, sans doute partie des nᵒˢ 1923 ou 1924.

950

FEUILLE D'ÉTUDES
DE MEMBRES D'ÉCORCHÉS

Mine de plomb. H. 0,195; L. 0,270.
Daté à la mine de plomb : 18 mai. Annotation à la plume, d'une main étrangère : Nᵒ 201.

HISTORIQUE
Atelier Delacroix; vente 1864, sans doute partie des nᵒˢ 659 (71 feuilles) ou 660 (55 feuilles). — E. Moreau-Nélaton; legs en 1927 (L. 1886a).
Inventaire *RF 10678*.
BIBLIOGRAPHIE
Robaut, 1885, sans doute partie des nᵒˢ 1923 ou 1924.

La position du personnage de droite rappelle celle que Delacroix adopta pour poser dans *Le Radeau de la Méduse*, de Géricault.

951

TROIS ÉTUDES DE MAINS

Mine de plomb. H. 0,184; L. 0,232.
Au verso d'une lettre de Mérimée à Delacroix, rue des Marais 17, datée du mardi 19 janvier. Déchirures et manques.
HISTORIQUE
Atelier Delacroix; vente 1864, sans doute partie des nᵒˢ 659 (71 feuilles) ou 660 (55 feuilles). — E. Moreau-Nélaton; legs en 1927 (L. 1886a).
Inventaire *RF 10679*.
BIBLIOGRAPHIE
Robaut, 1885, sans doute partie des nᵒˢ 1923 ou 1924.

Dans sa lettre, Mérimée demande à Delacroix une adresse pour acheter des boîtes à couleurs : « Mon cher ami, n'est-ce pas vous qui m'avez jadis donné l'adresse de certaines boetes à couleur en fer blanc avec pains ronds qui se délayent facilement? comprenez-vous? Enfin pouvez vous me dire où se trouvent des boëtes à couleur pour l'aquarelle et combien elles coutent? vous m'obligeriez sensiblement en me donnant cette adresse bientot, c'est pour une commission et mon messager va partir. Mille amitiés et compliments ».

952

ÉTUDES
DES MUSCLES DE LA JAMBE

Mine de plomb, sur papier crème. H. 0,257; L. 0,392.
Annotation à la plume, d'une main étrangère : Nᵒ 392.

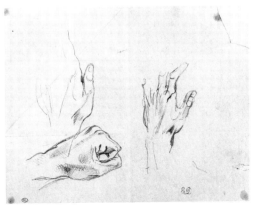

951

952

HISTORIQUE
Atelier Delacroix; vente 1864, sans doute partie des nᵒˢ 659 (71 feuilles) ou 660 (55 feuilles). — E. Moreau-Nélaton; legs en 1927 (L. 1886a).
Inventaire *RF 10680*.

BIBLIOGRAPHIE
Robaut, 1885, sans doute partie des nᵒˢ 1923 ou 1924.

953

ÉTUDES
DE TORSES D'ÉCORCHÉS,
DE JAMBES ET DE PIEDS

Mine de plomb. H. 0,229; L. 0,302.
Annotation à la plume, d'une main étrangère : *Nᵒ 295*.

HISTORIQUE
Atelier Delacroix; vente 1864, sans doute partie des nᵒˢ 659 (71 feuilles) ou 660 (55 feuilles). — E. Moreau-Nélaton; legs en 1927 (L. 1886a).
Inventaire *RF 10681*.

BIBLIOGRAPHIE
Robaut, 1885, sans doute partie des nᵒˢ 1923 ou 1924.

954

TORSE D'ÉCORCHÉ VU DE DOS,
LE BRAS DROIT LEVÉ

Mine de plomb. H. 0,132; L. 0,203. Pliure verticale au centre.

Annotation à la plume, d'une main étrangère : *Nᵒ 208*.
Au verso, croquis de bras, à la mine de plomb.

HISTORIQUE
Atelier Delacroix; vente 1864, sans doute partie des nᵒˢ 659 (71 feuilles) ou 660 (55 feuilles). — E. Moreau-Nélaton; legs en 1927 (L. 1886a).
Inventaire *RF 10682*.

BIBLIOGRAPHIE
Robaut, 1885, sans doute partie des nᵒˢ 1923 ou 1924.

955

TORSE D'ÉCORCHÉ,
DE TROIS-QUARTS A GAUCHE

Mine de plomb. H. 0,165; L. 0,248.
Annotation à la plume, d'une main étrangère : *Nᵒ 341*. Découpé irrégulièrement vers le bas.

HISTORIQUE
Atelier Delacroix; vente 1864, sans doute partie des nᵒˢ 659 (71 feuilles) ou 660 (55 feuilles). — E. Moreau-Nélaton; legs en 1927 (L. 1886a).
Inventaire *RF 10683*.

BIBLIOGRAPHIE
Robaut, 1885, sans doute partie des nᵒˢ 1923 ou 1924.

956

ÉTUDES DES MUSCLES DU DOS
ET DE L'ÉPAULE

Mine de plomb. H. 0,237; L. 0,364.
Annotation à la plume, d'une main étrangère : *Nᵒ 288*.

HISTORIQUE
Atelier Delacroix; vente 1864, sans doute partie des nᵒˢ 659 (71 feuilles) ou 660 (55 feuilles). — E. Moreau-Nélaton; legs en 1927 (L. 1886a).
Inventaire *RF 10684*.

BIBLIOGRAPHIE
Robaut, 1885, sans doute partie des nᵒˢ 1923 ou 1924.

957

ÉTUDES
DES MUSCLES DU TORSE

Mine de plomb, sur papier crème. H. 0,208; L. 0,336.
Annotation à la plume, d'une main étrangère : *Nᵒ 303*.

HISTORIQUE
Atelier Delacroix; vente 1864, sans doute partie des nᵒˢ 659 (71 feuilles) ou 660 (55 feuilles). — E. Moreau-Nélaton; legs en 1927 (L. 1886a).
Inventaire *RF 10685*.

BIBLIOGRAPHIE
Robaut, 1885, sans doute partie des nᵒˢ 1923 ou 1924.

953

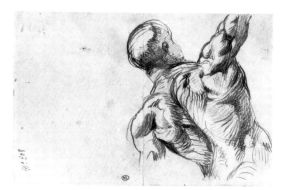

954

954 v

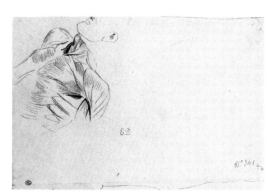

955

956

958

OS DE LA HANCHE
ET DE LA JAMBE

Mine de plomb, sur papier crème. H. 0,224; L. 0,297.
Annotation à la plume, d'une main étrangère : *No 193*.

HISTORIQUE
Atelier Delacroix; vente 1864, sans doute partie des nos 659 (71 feuilles) ou 660 (55 feuilles). — E. Moreau-Nélaton; legs en 1927 (L. 1886a).
Inventaire *RF 10686*.

BIBLIOGRAPHIE
Robaut, 1885, sans doute partie des nos 1923 ou 1924.

959

OS DE LA JAMBE ET DU PIED

Mine de plomb, sur papier crème. H. 0,238; L. 0,309.
Annotation à la plume, d'une main étrangère : *No 199*.

HISTORIQUE
Atelier Delacroix; vente 1864, sans doute partie des nos 659 (71 feuilles) ou 660 (55 feuilles). — E. Moreau-Nélaton; legs en 1927 (L. 1886a).
Inventaire *RF 10687*.

BIBLIOGRAPHIE
Robaut, 1885, sans doute partie des nos 1923 ou 1924.

960

ÉTUDES D'OS

Mine de plomb. H. 0,272; L. 0,420.
Au verso d'un faire-part de mariage adressé à M. et Mme Rang, rue de l'Université, au Dépôt des Cartes de la Marine, daté du 5 décembre 1837.
Pliures et manques.
Annotations de chiffres. D'une main étrangère, à la plume : *No 191*.

HISTORIQUE
Atelier Delacroix; vente 1864, sans doute partie des nos 659 (71 feuilles) ou 660 (55 feuilles). — E. Moreau-Nélaton; legs en 1927 (L. 1886a).
Inventaire *RF 10688*.

BIBLIOGRAPHIE
Robaut, sans doute partie des nos 1923 ou 1924.

Le faire-part porte un cachet postal originaire de Sancerre et daté du 20 décembre. Il s'agit du mariage de Mᵉˡˡᵉ Pauline Hyde de Neuville avec M. le Vᵗᵉ Arthur de Bardonnet.

961

ÉTUDES DES MUSCLES
DE L'ÉPAULE

Plume et encre brune. H. 0,209; L. 0,312.
Annotation à la plume, d'une main étrangère : *no 289*.

HISTORIQUE
Atelier Delacroix; vente 1864, sans doute partie des nos 659 (71 feuilles) ou 660 (55 feuilles). — E. Moreau-Nélaton; legs en 1927 (L. 1886a).
Inventaire *RF 10689*.

BIBLIOGRAPHIE
Robaut, 1885, sans doute partie des nos 1923 ou 1924.

A comparer à une feuille d'études des muscles de l'épaule, au pinceau et lavis brun, conservée à l'Ashmolean Museum à Oxford, qui porte elle-aussi un chiffre à la plume *(no 298)*. Cette feuille, selon toute vraisemblance, fait partie du même groupe que les dessins d'anatomies du Louvre; elle provient de la collection Clément-Carpeaux et aurait été achetée à la vente Delacroix en 1864 par Jean-Baptiste Carpeaux (cf. *Ashmolean Museum Report of the Visitors*, 1965, p. 45).

962

DEUX ÉTUDES
DES MUSCLES DE LA JAMBE

Crayon noir et sanguine, sur papier beige. H. 0,214; L. 0,322.
Annotations à la mine de plomb : *moyen fessier - fascia lata - vaste externe - Petite portion du biceps, s'attachant à la ligne âpre - large portion du biceps.*

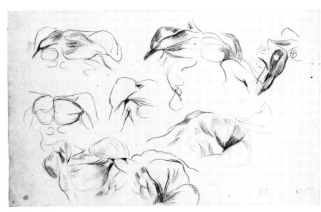

957

958

959

960

HISTORIQUE
Atelier Delacroix; vente 1864, sans doute partie des nᵒˢ 659 (71 feuilles) ou 660 (55 feuilles). — E. Moreau-Nélaton; legs en 1927 (L. 1886a).
Inventaire *RF 10690*.
BIBLIOGRAPHIE
Robaut, 1885, sans doute partie des nᵒˢ 1923 ou 1924.

963

ÉTUDES DE LA TÊTE, DES BRAS ET DU DOS D'UN ÉCORCHÉ

Crayon noir et sanguine, sur papier beige. H. 0,471; L. 0,300.
Annotation à la plume, d'une main étrangère : *Nᵒ 214*.
HISTORIQUE
Atelier Delacroix; vente 1864, sans doute partie des nᵒˢ 659 (71 feuilles) ou 660 (55 feuilles). — E. Moreau-Nélaton; legs en 1927 (L. 1886a).
Inventaire *RF 10691*.
BIBLIOGRAPHIE
Robaut, 1885, sans doute partie des nᵒˢ 1923 ou 1924.

964

TROIS ÉTUDES DE JAMBES D'ÉCORCHÉS

Crayon noir et sanguine, sur papier beige. H. 0,301; L. 0,474.
Annotation à la plume, d'une main étrangère : *Nᵒ 311*.
HISTORIQUE
Atelier Delacroix; vente 1864, sans doute partie des nᵒˢ 659 (71 feuilles) ou 660 (55 feuilles). — E. Moreau-Nélaton; legs en 1927 (L. 1886a).
Inventaire *RF 10692*.
BIBLIOGRAPHIE
Robaut, 1885, sans doute partie des nᵒˢ 1923 ou 1924.

965

MUSCLES DE LA JAMBE ET DU PIED

Crayon noir et sanguine, sur papier calque contre-collé. H. 0,253; L. 0,373.

HISTORIQUE
Atelier Delacroix; vente 1864, sans doute partie des nᵒˢ 659 (71 feuilles) ou 660 (55 feuilles). — E. Moreau-Nélaton; legs en 1927 (L. 1886a).
Inventaire *RF 10693*.
BIBLIOGRAPHIE
Robaut, 1885, sans doute partie des nᵒˢ 1923 ou 1924.

966

MUSCLES DE L'ÉPAULE ET DU BRAS

Crayon noir et sanguine, sur papier calque contre-collé. H. 0,252; L. 0,330.
HISTORIQUE
Atelier Delacroix; vente 1864, sans doute partie des nᵒˢ 659 (71 feuilles) ou 660 (55 feuilles). — E. Moreau-Nélaton; legs en 1927 (L. 1886a).
Inventaire *RF 10694*.
BIBLIOGRAPHIE
Robaut, 1885, sans doute partie des nᵒˢ 1923 ou 1924.

967

ÉTUDES DES MUSCLES DE DEUX JAMBES DE CHEVAL

Crayon noir et sanguine, sur papier calque contre-collé. H. 0,423; L. 0,291.
Daté à la mine de plomb : *1ᵉʳ mai 55*.
Annotations à la mine de plomb : *sus épineux - sous épineux - petit pectoral - grand dorsal - long aducteur du bras - gros ext.. (érieur) de l'avant-bras - long exter (rieur) de l'avant-bras - court fléchʳ (isseur) du bras extʳ (érieur) - antérieur du métacarpe - ext (érieur) antʳ (érieur) des phalanges - fléchisseur ext. (érieur) du métacarpe - flech (isseur) prof. (?) des phalanges.*
HISTORIQUE
Atelier Delacroix; vente 1864, sans doute partie du nᵒ 507 (16 feuilles; adjugé 25 F à A. Robaut). — E. Moreau-Nélaton; legs en 1927 (L. 1886a).
Inventaire *RF 10695*.
BIBLIOGRAPHIE
Robaut, 1885, sans doute partie du nᵒ 1876.

968

SQUELETTE DE CHEVAL

Mine de plomb, sur papier beige. H. 0,256; L. 0,371.

Daté à la mine de plomb : *2 mai 55*. Collé en plein.
HISTORIQUE
Atelier Delacroix; vente 1864, sans doute partie du nᵒ 507 (16 feuilles; adjugé 25 F à A. Robaut). — A. Robaut (annotations et code au verso). — E. Moreau-Nélaton; legs en 1927 (L. 1886a).
Inventaire *RF 10696*.
BIBLIOGRAPHIE
Robaut, 1885, sans doute partie du nᵒ 1876.

969

ÉTUDES D'OS DE JAMBES DE CHEVAUX

Mine de plomb, sur papier beige. H. 0,353; L. 0,246.
Annotations à la mine de plomb : *plus long*. Collé en plein.
HISTORIQUE
Atelier Delacroix; vente 1864, sans doute partie du nᵒ 507 (16 feuilles; adjugé 25 F à A. Robaut). — A. Robaut (code au verso avec date : 12 ou 13 mai 1855). — E. Moreau-Nélaton; legs en 1927 (L. 1886a).
Inventaire *RF 10697*.
BIBLIOGRAPHIE
Robaut, 1885, sans doute partie du nᵒ 1876.

970

ÉTUDES D'OS DE JAMBES DE CHEVAUX

Crayon noir, sur papier crème. H. 0,235; L. 0,331.
Annotations et date à la mine de plomb : *1ᵉʳ mai 55 - plus long*. Collé en plein.
HISTORIQUE
Atelier Delacroix; vente 1864, sans doute partie du nᵒ 507 (16 feuilles; adjugé 25 F à A. Robaut). — A. Robaut (annotations et code au verso). — E. Moreau-Nélaton; legs en 1927 (L. 1886a).
Inventaire *RF 10698*.
BIBLIOGRAPHIE
Robaut, 1885, sans doute partie du nᵒ 1876.

971

ÉTUDES DES MUSCLES DE DEUX JAMBES DE CHEVAL

Crayon noir et sanguine, sur papier beige. H. 0,363; L. 0,233.

962

961

966

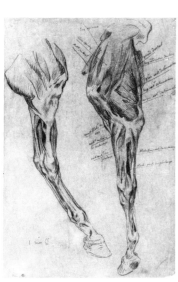

964

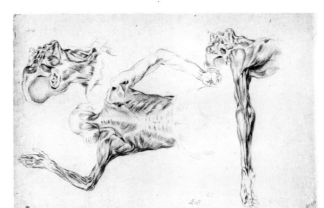

963

965

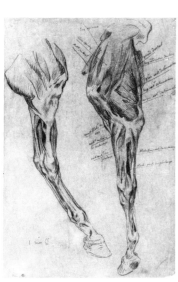

967

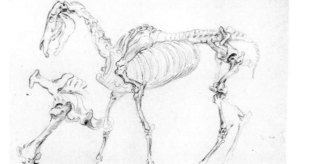

968

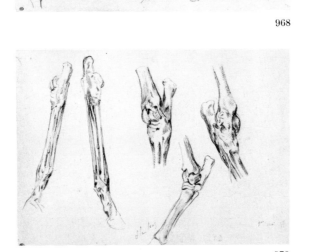

970

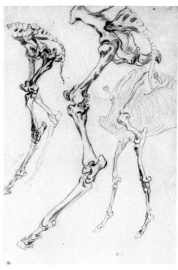

969

Annotations à la mine de plomb : *C^{dt} de Paiva*. Collé en plein.

HISTORIQUE

Atelier Delacroix; vente 1864, sans doute partie du n° 507 (16 feuilles; adjugé 25 F à A. Robaut). — A. Robaut (code au verso). — E. Moreau-Nélaton; legs en 1927 (L. 1886a).

Inventaire *RF 10699*.

BIBLIOGRAPHIE

Robaut, 1885, sans doute partie du n° 1876.

972

DEUX ÉTUDES
DE JAMBES DE CHEVAL

Pinceau, lavis gris et rouge, sur traits à la mine de plomb, sur papier beige. H. 0,345; L. 0,235.

Annotations à la mine de plomb : *Plus conforme - Plan vertical - plus de torsion*, et date au pinceau, lavis gris : *28 avril 55*. Collé en plein.

HISTORIQUE

Atelier Delacroix; vente 1864, sans doute partie du n° 507 (16 feuilles; adjugé 25 F

à A. Robaut). — A. Robaut (annotations et code au verso). — E. Moreau-Nélaton; legs en 1927 (L. 1886a).

Inventaire *RF 10700*.

BIBLIOGRAPHIE

Robaut, 1885, sans doute partie du n° 1876. — Moreau-Nélaton, 1916, II, fig. 372.

EXPOSITIONS

Paris, Louvre, Cabinet des Dessins, 1963, n° 98.

Robaut a noté au verso du montage : « Ce double croquis très intéressant par sa facture et la note du maître indiquant qu'il a recommencé son dessin pr le faire *plus conforme* à la nature est une preuve de la conscience qu'il apportait aux moindres détails ».

973

DEUX ÉTUDES
DE JAMBES DE CHEVAL

Pinceau, lavis gris et rouge, sur traits à la mine de plomb, sur papier beige. H. 0,348; L. 0,235.

Annotations à la mine de plomb : *trop long*. Collé en plein.

HISTORIQUE

Atelier Delacroix; vente 1864, sans doute partie du n° 507 (16 feuilles; adjugé 25 F à A. Robaut). — A. Robaut (code au verso). — E. Moreau-Nélaton; legs en 1927 (L. 1886a).

Inventaire *RF 10701*.

BIBLIOGRAPHIE

Robaut, 1885, sans doute partie du n° 1876.

Ces études, ainsi que les quatre suivantes, ont été vraisemblablement exécutées le 28 avril 1855, comme le dessin précédent.

974

DEUX ÉTUDES
DE JAMBES DE CHEVAL

Pinceau, lavis gris et rouge, sur traits à la mine de plomb, sur papier beige. H. 0,347; L. 0,212.
Collé en plein.

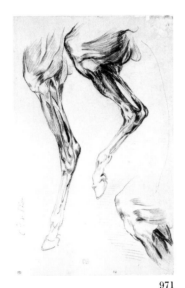

971

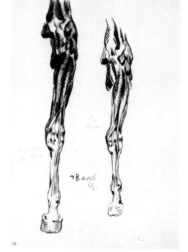

972

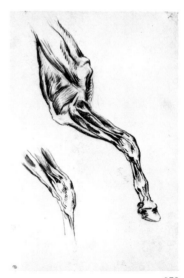
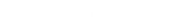

973

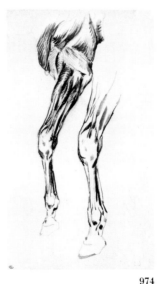

974

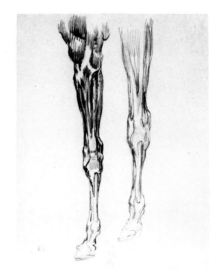

975

HISTORIQUE
Atelier Delacroix; vente 1864, sans doute partie du nº 507 (16 feuilles; adjugé 25 F à A. Robaut). — A. Robaut (code au verso). — E. Moreau-Nélaton; legs en 1927 (L. 1886a).
Inventaire *RF 10702*.
BIBLIOGRAPHIE
Robaut, 1885, sans doute partie du nº 1876.

975

DEUX ÉTUDES
DE JAMBES DE CHEVAL

Pinceau, lavis gris et rouge, sur traits à la mine de plomb, sur papier beige. H. 0,309; L. 0,234.
Collé en plein.
HISTORIQUE
Atelier Delacroix; vente 1864, sans doute partie du nº 507 (16 feuilles; adjugé 25 F à A. Robaut). — A. Robaut (code au verso et date : mai 1855). — E. Moreau-Nélaton; legs en 1927 (L. 1886a).
Inventaire *RF 10703*.
BIBLIOGRAPHIE
Robaut, 1885, sans doute partie du nº 1876.

976

DEUX ÉTUDES
DE JAMBES DE CHEVAL

Pinceau, lavis gris et rose, sur traits à la mine de plomb, sur papier crème. H. 0,294; L. 0,234.
Annotations à la mine de plomb : *Sterno aponévrotique - fléchisseur interne du métacarpe - fléchisseur sup^r (érieur) du phal.*
Collé en plein.
HISTORIQUE
Atelier Delacroix; vente 1864, sans doute partie du nº 507 (16 feuilles; adjugé 25 F à A. Robaut). — A. Robaut (code au verso). — E. Moreau-Nélaton; legs en 1927 (L. 1886a).
Inventaire *RF 10704*.
BIBLIOGRAPHIE
Robaut, 1885, sans doute partie du nº 1876.

977

DEUX ÉTUDES
DE JAMBES DE CHEVAL

Pinceau, lavis gris et rouge, sur traits à la mine de plomb, sur papier beige. H. 0,354; L. 0,234.
Daté au pinceau, lavis gris : *28 avril 55*.
Collé en plein.
HISTORIQUE
Atelier Delacroix; vente 1864, sans doute partie du nº 507 (16 feuilles; adjugé 25 F à A. Robaut). — A. Robaut (code au verso). — E. Moreau-Nélaton; legs en 1927 (L. 1886a).
Inventaire *RF 10705*.
BIBLIOGRAPHIE
Robaut, 1885, sans doute partie du nº 1876.

A comparer à une étude de jambe de cheval de même technique, également datée du 28 avril 55, conservée au Musée Fabre à Montpellier (inventaire 876-3-104).

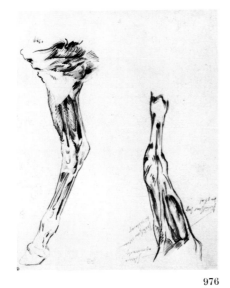

976

977

VII

ANIMAUX

978 à 1135

1003

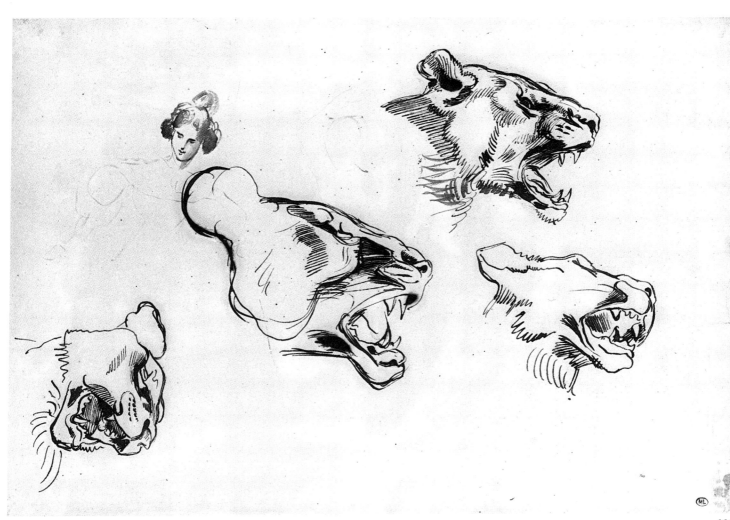

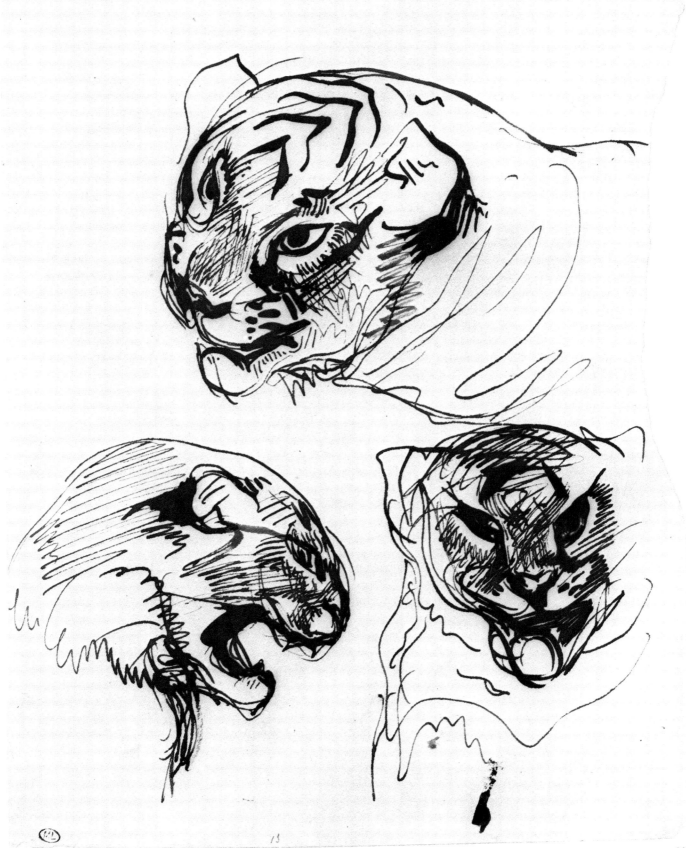

10 Xᵇ. 52.

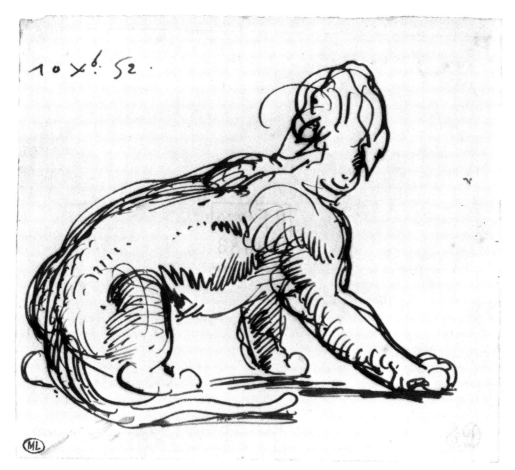

1085

1116

Chevaux

978

CHEVAL DE PROFIL A GAUCHE

Plume et encre brune. H. 0,166; L. 0,223.
HISTORIQUE
E. Moreau-Nélaton; legs en 1927 (L. 1886a).
Inventaire *RF 10274*.

Exécuté sans doute vers 1819-1822.

979

FEUILLE D'ÉTUDES DE SQUELETTE ET DE JAMBES DE CHEVAL

Mine de plomb. Taches roses. H. 0,203; L. 0,206.
Au verso, études à la mine de plomb de squelette et de jambes de cheval.
HISTORIQUE
E. Moreau-Nélaton; legs en 1927 (L. 1886a).
Inventaire *RF 9721*.

Exécuté sans doute vers 1819-1824.

980

ÉTUDE DE JAMBE DE CHEVAL

Crayon noir. H. 0,383; L. 0,110. Découpé irrégulièrement dans le haut.
Au verso, croquis illisible.
HISTORIQUE
E. Moreau-Nélaton; legs en 1927 (L. 1886a).
Inventaire *RF 9725*.

Vers 1820-1824.

981

ÉTUDES DE CHEVAUX ET D'UN PERSONNAGE NU

Plume et encre brune. H. 0,212; L. 0,285.
Au verso, touches d'aquarelle.
HISTORIQUE
E. Moreau-Nélaton; legs en 1927 (L. 1886a).
Inventaire *RF 10570*.

Exécuté sans doute vers 1820-1824.

982

FEUILLE D'ÉTUDES DE CHEVAUX ET DE CAVALIERS

Mine de plomb. H. 0,236; L. 0,365.
Manque dans la partie supérieure.
HISTORIQUE
Atelier Delacroix; vente 1864. — Baron Vitta; don à la Société des Amis d'Eugène Delacroix en 1934; acquis en 1953.
Inventaire *RF 32248*.
BIBLIOGRAPHIE
Escholier, 1926, repr. p. 101.
EXPOSITIONS
Paris, Atelier, 1934, nº 4. — Paris, Atelier, 1935, nº 39. — Paris, Atelier, 1937, nº 42. — Paris, Atelier, 1945, nº 16. — Paris, Atelier, 1947, nº 91. — Paris, Atelier, 1948, nº 80. — Paris, Atelier, 1949, nº 98. — Paris, Atelier, 1950, nº 77. — Paris, Atelier, 1951, nº 98.

Cette feuille de dessins semble pouvoir se situer assez tôt dans la carrière du peintre, vers 1820-1825 et l'on peut faire un rapprochement sur le plan du style avec la lithographie *Leçon de Voltiges* de 1822 (Delteil, 1908, nº 36, repr.).
A cette époque, Delacroix s'était mis à étudier le cheval avec assiduité, notant dans son *Journal*, le 15 avril 1823 : « *Il faut absolument se mettre à faire des chevaux, aller dans une écurie tous les matins* » (*Journal*, I, p. 37). E. Moreau-Nélaton (1916) puis R. Escholier (1926) indiquent à ce propos que l'artiste se serait alors fréquemment rendu dans un manège.

983

QUATRE ÉTUDES DE CHEVAUX MARCHANT OU GALOPANT

Mine de plomb. H. 0,227; L. 0,348.
HISTORIQUE
E. Moreau-Nélaton; legs en 1927 (L. 1886a).
Inventaire *RF 10630*.

Exécuté vraisemblablement vers les années 1820-1825. A comparer au dessin RF 32248.

984

SIX ÉTUDES DE CHEVAUX ET DE TÊTES DE CHEVAUX

Mine de plomb. H. 0,241; L. 0,183.
HISTORIQUE
E. Moreau-Nélaton; legs en 1927 (L. 1886a).
Inventaire *RF 10416*.

Exécuté vraisemblablement vers les années 1822-1825.
Il semble que le cheval au centre de la feuille puisse être rapproché — mais dans le même sens — de celui de la lithographie de 1823 intitulée *Nègre à cheval* (Delteil, 1908, nº 39, repr.).

985

FEUILLE D'ÉTUDES DE CHEVAUX

Plume et encre brune, lavis brun. H. 0,181; L. 0,227.
HISTORIQUE
E. Moreau-Nélaton; legs en 1927 (L. 1886a).
Inventaire *RF 10453*.

Exécuté sans doute vers 1822-1825.

986

FEUILLE D'ÉTUDES AVEC DES CHEVAUX ET UN CAVALIER ORIENTAL

Mine de plomb. H. 0,238; L. 0,265.
HISTORIQUE
E. Moreau-Nélaton; legs en 1927 (L. 1886a).
Inventaire *RF 9709*.

Exécuté sans doute vers 1822-1825.

987

FEUILLE D'ÉTUDES DE CHEVAUX ET D'OVES

Plume et encre brune. H. 0,170; L. 0,145.
Au verso, à l'aquarelle, un paysage.
HISTORIQUE
E. Moreau-Nélaton; legs en 1927 (L. 1886a).
Inventaire *RF 9720*.

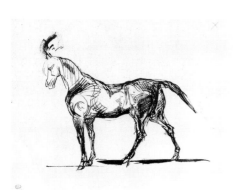

978

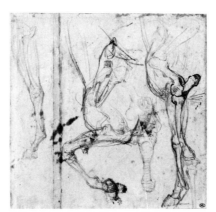

979

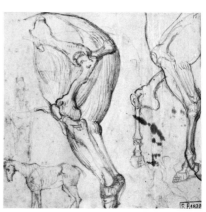

979 v

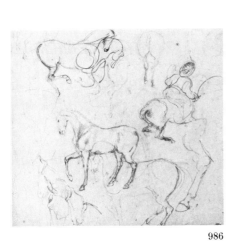

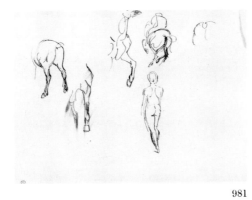

981

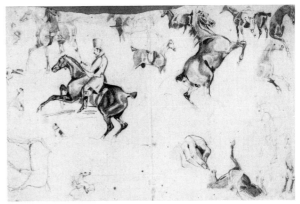

982

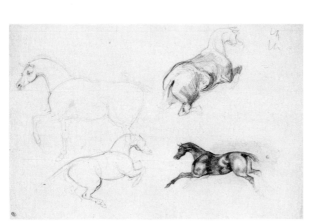

983

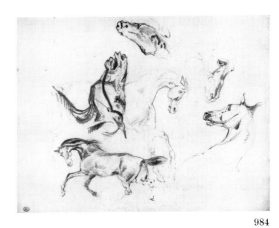

984

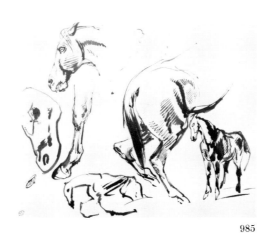

985

980

987 v

986

987

Exécuté vers 1822-1825. Le paysage dessiné au verso, à l'aquarelle, n'est vraisemblablement pas de la main de Delacroix.

988

FEUILLE D'ÉTUDES DE CHEVAUX, DE CAVALIERS ET D'UNE CHÈVRE

Plume et encre brune. H. 0,324; L. 0,493. Au verso, croquis à la plume et encre brune de chevaux et de têtes de femmes.

HISTORIQUE
Atelier Delacroix; vente 1864. — E. Moreau-Nélaton; legs en 1927 (L. 1886a). Inventaire *RF 9715*.

BIBLIOGRAPHIE
Moreau-Nélaton, 1916, II, repr. fig. 24. — Sérullaz, 1952, n° 54, pl. XXXIV.

EXPOSITIONS
Paris, Louvre, 1956, n° 54, repr. — Paris, Louvre, Cabinet des Dessins, 1963, n° 5.

Exemple caractéristique de cette écriture par *oves* juxtaposés que Delacroix emprunta à Gros et à Géricault, principalement pour dessiner les chevaux ou les félins.
Exécuté vraisemblablement vers 1822-1827.

989

CHEVAL DE PROFIL A GAUCHE

Pinceau et lavis brun, sur traits à la mine de plomb, sur papier brun. H. 0,135; L. 0,200.

HISTORIQUE
E. Moreau-Nélaton; legs en 1927 (L. 1886a). Inventaire *RF 9717*.

Exécuté sans doute vers 1822-1825.

990

CHEVAL GALOPANT VERS LA GAUCHE

Mine de plomb. H. 0,115; L. 0,180. Annotations à la plume : *Delacroix* et à la mine de plomb, d'une autre main : *(écriture de Villot)*.

HISTORIQUE
E. Moreau-Nélaton; legs en 1927 (L. 1886a). Inventaire *RF 9726*.

Exécuté sans doute vers 1822-1827.

991

FEUILLE D'ÉTUDES DE CHEVAUX ET DE FÉLINS

Plume et encre brune. H. 0,184; L. 0,228.

HISTORIQUE
E. Moreau-Nélaton; legs en 1927 (L. 1886a). Inventaire *RF 10273*.

Exécuté sans doute vers 1822-1827.

992

FEUILLE D'ÉTUDES : TÊTES DE CHEVAUX ET D'HOMMES ET DES SOLDATS

Pinceau et lavis brun. H. 0,165; L. 0,246.

HISTORIQUE
E. Moreau-Nélaton; legs en 1927 (L. 1886a). Inventaire *RF 10457*.

Cette feuille de croquis semble pouvoir être située vers 1822-1827. Toutefois signalons que le cheval à gauche peut être rapproché — en sens inverse — de celui — plus tardif — de la lithographie (2e état, 1833) représentant un *Seigneur du temps de François Ier* (Delteil, 1908, n° 16, repr. face à la pl. 17).

993

DEUX ÉTUDES DE CHEVAUX

Mine de plomb. H. 0,312; L. 0,200.

HISTORIQUE
E. Moreau-Nélaton; legs en 1927 (L. 1886a). Inventaire *RF 10498*.

Exécuté sans doute vers 1822-1827.

994

FEUILLE D'ÉTUDES DE CHEVAUX ET DE PERSONNAGES

Plume et encre brune. H. 0,200; L. 0,233.

HISTORIQUE
Atelier Delacroix; vente 1864. — E. Moreau-Nélaton; legs en 1927 (L. 1886a). Inventaire *RF 9712*.

EXPOSITIONS
Paris, Louvre, 1930, n° 643.

Exécuté sans doute vers 1822-1827.

995

ÉTUDES DE CHEVAUX

Plume et encre brune. H. 0,180; L. 0,226. Au verso, études à la plume de six têtes et d'une colombe.

HISTORIQUE
E. Moreau-Nélaton; legs en 1927 (L. 1886a). Inventaire *RF 10452*.

Exécuté sans doute vers 1822-1827.

996

FEUILLE D'ÉTUDES DE CHEVAUX ET DE TÊTES DE PERSONNAGES

Plume et encre brune, lavis brun. H. 0,182; L. 0,228.

HISTORIQUE
E. Moreau-Nélaton; legs en 1927 (L. 1886a). Inventaire *RF 10262*.

Exécuté sans doute vers 1822-1827.

997

FEUILLE D'ÉTUDES AVEC UN HOMME EN BUSTE ET UN CHEVAL

Pinceau et lavis brun. H. 0,228; L. 0,180.

HISTORIQUE
E. Moreau-Nélaton; legs en 1927 (L. 1886a). Inventaire *RF 10283*.

Exécuté peut-être vers 1822-1828.

988

988 v

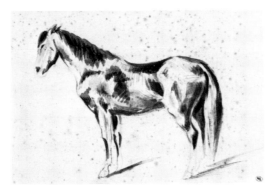

989

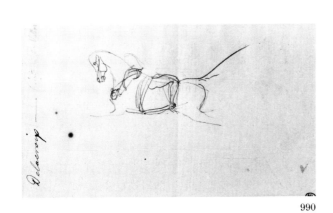

990

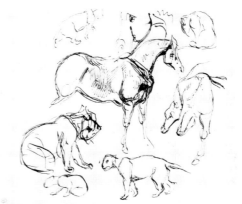

991

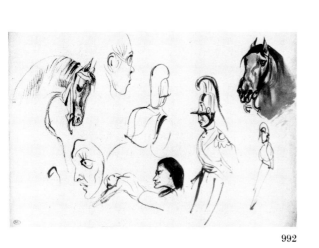

992

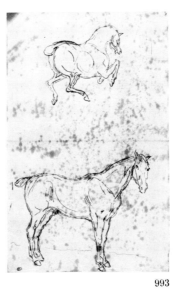

993

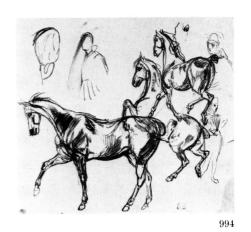

994

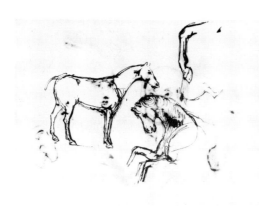

995

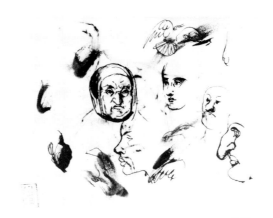

995 v

373

998

FEUILLE D'ÉTUDES
DE CHEVAUX

Mine de plomb. H. 0,101; L. 0,133.
Au verso, étude à l'aquarelle d'un plafond.
HISTORIQUE
Atelier Delacroix; vente 1864 (cachet au verso). — E. Moreau-Nélaton; legs en 1927 (L. 1886a).
Inventaire *RF 9722*.

Exécuté sans doute vers 1823-1824. L'étude du plafond au verso est d'inspiration néo-pompéienne.

999

FEUILLE D'ÉTUDES
DE CHEVAUX

Mine de plomb. H. 0,198; L. 0,316.
HISTORIQUE
E. Moreau-Nélaton; legs en 1927 (L. 1886a).
Inventaire *RF 10493*.

Semble pouvoir être situé vers 1823-1826.

1000

DEUX CHEVAUX
DONT L'UN SE CABRANT

Aquarelle, sur traits à la mine de plomb.
H. 0,225; L. 0,349.

Au verso, croquis à la mine de plomb de chevaux attelés et de divers chevaux.
HISTORIQUE
Atelier Delacroix; vente 1864. — E. Moreau-Nélaton; legs en 1927 (L. 1886a).
Inventaire *RF 9708*.

Exécuté vers 1823-1826.

1001

FEUILLE D'ÉTUDES
AVEC UN CHEVAL RUANT

Aquarelle, sur traits à la mine de plomb.
H. 0,178; L. 0,227.
HISTORIQUE
E. Moreau-Nélaton; legs en 1927 (L. 1886a).
Inventaire *RF 10370*.

Exécuté sans doute vers 1823-1828.

1002

ARRIÈRE-TRAIN DE CHEVAL
TROIS TÊTES DE FÉLINS

Pinceau, lavis gris et bleu, sur traits à la mine de plomb. H. 0,200; L. 0,313.
Au verso, croquis à la mine de plomb d'un cheval galopant, esquisses de têtes de mouton et de chien.
HISTORIQUE
E. Moreau-Nélaton; legs en 1927 (L. 1886a).
Inventaire *RF 10480*.

Exécuté vers 1823-1828.

1003

CHEVAUX DANS UNE ÉCURIE

Aquarelle, sur traits à la mine de plomb.
H. 0,142; L. 0,225.
HISTORIQUE
Atelier Delacroix; vente 1864, sans doute partie du n° 504 (17 aquarelles et sépias). — E. Moreau-Nélaton; legs en 1927 (L. 1886a).
Inventaire *RF 9707*.
BIBLIOGRAPHIE
Robaut, 1885, sans doute partie du n° 1873. — Moreau-Nélaton, 1916, I, p. 53, fig. 23. — Sérullaz, 1952, n° 56, pl. XXXV (détail de la partie gauche). — Huyghe, 1964, n° 116, p. 203, pl. 116 (détail de la partie gauche seule).
EXPOSITIONS
Paris, Louvre, 1956, n° 56, repr. — Paris, Louvre, Cabinet des Dessins, 1963, n° 6. — Paris, Louvre, 1982, n° 334.

Exécuté vers 1824-1825.
A rapprocher de deux études de chevaux à l'écurie exécutées également à l'aquarelle et de la même période, conservées au Musée Bonnat à Bayonne (Inventaire 207 et 1971).

1004

CHEVAL DANS UN PAYSAGE;
HOMME AVEC UN CHIEN

Pinceau et lavis brun, sur traits à la mine de plomb. H. 0,203; L. 0,311.

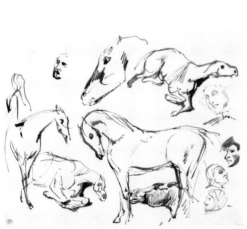

996

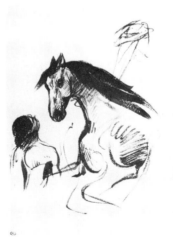

997

998 v

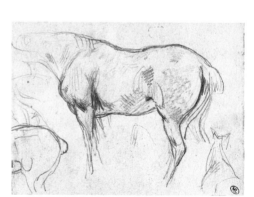

998

999

1000

1000 v

1001

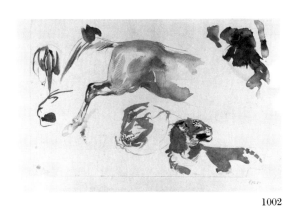

1002

1002 v

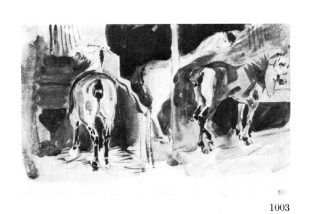

1003

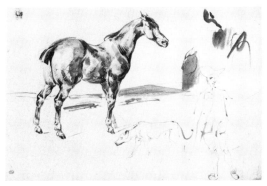

1004

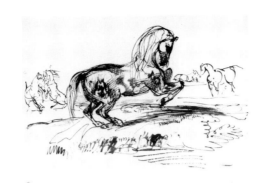

1005

1006

1006 v

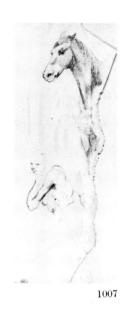

1007

1011

1008

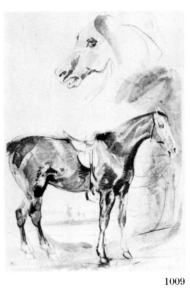

1009

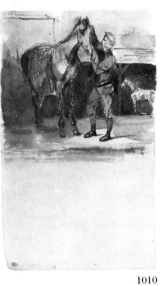

1010

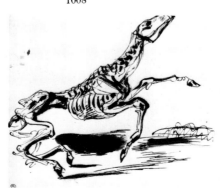

1012

HISTORIQUE
E. Moreau-Nélaton; legs en 1927 (L. 1886a).
Inventaire *RF 10478*.

Exécuté sans doute vers 1824-1826.

1005

CHEVAL CABRÉ
DANS UN PAYSAGE,
ET CROQUIS DE CHEVAUX

Plume et encre brune. H. 0,181; L. 0,240.
HISTORIQUE
E. Moreau-Nélaton; legs en 1927 (L. 1886a).
Inventaire *RF 10455*.

Exécuté sans doute vers 1824-1828.

1006

FEUILLE D'ÉTUDES
AVEC TÊTE
ET JAMBES DE CHEVAL

Mine de plomb. H. 0,193; L. 0,120.
Au verso, deux études à la mine de plomb
de jambes de cheval.
HISTORIQUE
E. Moreau-Nélaton; legs en 1927 (L. 1886a).
Inventaire *RF 10234*.

Exécuté sans doute vers 1824-1829.

1007

FEUILLE D'ÉTUDES :
TÊTE DE CHEVAL
ET FEMME NUE DÉCHARNÉE

Mine de plomb. H. 0,225; L. 0,089. Déchiré
irrégulièrement tout le long du bord droit.
HISTORIQUE
E. Moreau-Nélaton; legs en 1927 (L. 1886a).
Inventaire *RF 10233*.

La figure de femme décharnée, dans le
bas, est vraisemblablement une pre-
mière pensée pour l'une des sorcières
de la peinture *Macbeth et les sorcières*,
de 1825 environ, et conservée chez
MM. Wildenstein à Londres (Johnson,
1981, nº 107, pl. 93).

1008

DEUX ÉTUDES DE CHEVAUX
DANS UN PAYSAGE

Pinceau et lavis brun, sur traits à la mine de
plomb, sur papier beige. H. 0,258; L. 0,153.
HISTORIQUE
E. Moreau-Nélaton; legs en 1927 (L. 1886a).
Inventaire *RF 10435*.

Exécuté sans doute vers 1823-1826, et
peut-être lors du séjour en Angleterre
durant l'été 1825.

1009

CHEVAL SELLÉ
DANS UN PAYSAGE
ET TÊTE DE CHEVAL

Plume et encre noire, lavis gris. H. 0,251;
L. 0,169.
Au verso d'une page de table des matières
de la *Revue de Paris* (tome douzième).
HISTORIQUE
Atelier Delacroix; vente 1864. — E. Moreau-
Nélaton; legs en 1927 (L. 1886a).
Inventaire *RF 9710*.
BIBLIOGRAPHIE
Sérullaz, 1952, nº 55, pl. XXXV. — Huyghe,
1964, nº 115, p. 203, pl. 115.
EXPOSITIONS
Paris, Louvre, 1956, nº 55, repr.

Exécuté sans doute vers 1824-1827, et
peut-être lors du séjour en Angleterre
(été 1825).

1010

PALEFRENIER ET CHEVAL
DEVANT UNE ÉCURIE

Plume et encre brune, lavis brun. H. 0,269;
L. 0,159.
Au verso, annotation d'une main étrangère,
à la mine de plomb : *Eugène Delacroix*.
HISTORIQUE
E. Moreau-Nélaton; legs en 1927 (L. 1886a).
Inventaire *RF 10482*.

Exécuté sans doute vers 1824-1827, et
peut-être lors du séjour en Angleterre
pendant l'été 1825.

1011

FEUILLE D'ÉTUDES
DE TÊTES DE CHEVAUX

Plume et encre brune, lavis brun. H. 0,313;
L. 0,203.
HISTORIQUE
E. Moreau-Nélaton; legs en 1927 (L. 1886a).
Inventaire *RF 10481*.

Exécuté sans doute vers 1824-1829.

1012

SQUELETTE DE CHEVAL

Plume et encre brune, lavis brun et rose.
H. 0,185; L. 0,229.
HISTORIQUE
E. Moreau-Nélaton; legs en 1927 (L. 1886a).
Inventaire *RF 10394*.

Exécuté sans doute vers 1824-1829.

1013

FEUILLE D'ÉTUDES
DE CHEVAUX,
DE PIEDS ET DE MAINS

Plume et encre rouge. H. 0,238; L. 0,373.
HISTORIQUE
E. Moreau-Nélaton; legs en 1927 (L. 1886a).
Inventaire *RF 10611*.

Exécuté vers 1824-1828.
Le cheval à gauche est très voisin —
bien que dans le même sens — du
Cheval sauvage ou *Cheval effrayé sortant
de l'eau*, lithographie de 1828 (Delteil,
1908, nº 78, repr.).

1014

FEUILLE D'ÉTUDES
DE CHEVAUX

Plume et encre brune. H. 0,180; L. 0,227.
HISTORIQUE
E. Moreau-Nélaton; legs en 1927 (L. 1886a).
Inventaire *RF 10454*.

Exécuté vraisemblablement vers 1825-
1829.

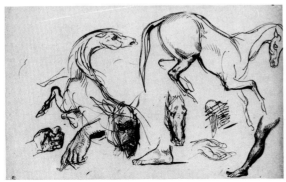

1013

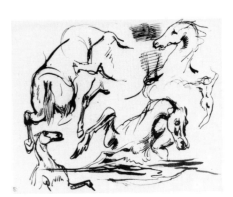

1014

1015

FEUILLE D'ÉTUDES : PAYSAGE, HOMME A MI-CORPS ET CHEVAUX

Pinceau et lavis brun, avec quelques traits de plume. H. 0,160; L. 0,225.

HISTORIQUE
E. Moreau-Nélaton; legs en 1927 (L. 1886a). Inventaire *RF 10434*.

Exécuté sans doute vers 1825-1829. L'homme à mi-corps est à comparer — bien que dans le même sens et avec des variantes — à la lithographie représentant *Faust, Méphistophélès et le barbet* (Delteil, 1908, n° 61, repr.) de la suite de *Faust*, parue en 1828. On peut également le rapprocher d'un personnage esquissé en bas du dessin RF 10619.

1016

CHEVAL DÉCHARNÉ ALLONGÉ SUR LE SOL

Mine de plomb. H. 0,102; L. 0,133.
Au verso, croquis à la mine de plomb de chevaux.

HISTORIQUE
Atelier Delacroix; vente 1864. — E. Moreau-Nélaton; legs en 1927 (L. 1886a). Inventaire *RF 9723*.

Ce dessin aurait pu servir pour le cheval couché — mais dans l'autre sens — au second plan vers la gauche de la *Bataille de Nancy*, peinture exposée au Salon de 1831 et conservée au Musée de Nancy. On peut le situer vers les années 1827-1830.
Un dessin sur calque correspondant a figuré au catalogue de P. Prouté (automne 1976, n° 26; acquis par le Musée de Nancy). D'autres études de cheval mort se trouvent dans la collection Baderou à Rouen (Prat, 1980, pp. 137-138, n° 32).

1017

CHEVAL SELLÉ VU PRESQUE DE FACE

Pinceau et lavis gris, sur traits à la mine de plomb. H. 0,155; L. 0,097.

HISTORIQUE
Atelier Delacroix; vente 1864, peut-être n° 502. — P. Andrieu? — E. Moreau-Nélaton; legs en 1927 (L. 1886a). Inventaire *RF 9716*.

BIBLIOGRAPHIE
Robaut, 1885, peut-être n° 1597, repr. (mais Robaut indique « mine de plomb », et catalogue le dessin comme « le cheval de Muley-Abd-el-Rahman »; les dimensions sont pourtant voisines de notre dessin).

Ce dessin semble avoir été exécuté vers 1827-1833.

1018

ÉTUDES DE TÊTES DE CHEVAL

Plume et encre brune. H. 0,164; L. 0,218.

HISTORIQUE
E. Moreau-Nélaton; legs en 1927 (L. 1886a). Inventaire *RF 10409*.

La tête de cheval, à droite — bien que dans le même sens — est à comparer à la tête du cheval de Faust dans la lithographie : *Faust et Méphistophélès galopant dans la nuit du Sabbat* (Delteil, 1908, n° 73 repr.) de la suite de *Faust* publiée en 1828.

1019

CHEVAL GALOPANT VERS LA GAUCHE

Mine de plomb. H. 0,168; L. 0,219.

HISTORIQUE
E. Moreau-Nélaton; legs en 1927 (L. 1886a). Inventaire *RF 9714*.

On retrouve un cheval identique dans le carnet du Maroc RF 9154, aux fos 40 et 41; il semble donc que l'on puisse le dater de 1832 ou 1833.

1020

DEUX ÉTUDES DE CHEVAUX; UN ORIENTAL VU DE DOS

Plume et encre brune. H. 0,221; L. 0,347.

HISTORIQUE
E. Moreau-Nélaton; legs en 1927 (L. 1886a). Inventaire *RF 10615*.

Exécuté sans doute vers 1832-1838.

1021

FEUILLE D'ÉTUDES DE CHEVAUX

Plume et encre brune. H. 0,269; L. 0,420.
Annotations à la mine de plomb : *dans le Silence de la Paix (?) la mort de Marc-Aurèle Le sabre? détrempé? Où est l'étoffe achetée chez Girodet à ramage d'or.*
Prêté à Decaisne la maîtresse de Charles sur panneau.

HISTORIQUE
Atelier Delacroix; vente 1864, sans doute partie du n° 506 (203 feuilles). — E. Moreau-Nélaton; legs en 1927 (L. 1886a). Inventaire *RF 9719*.

BIBLIOGRAPHIE
Robaut, 1885, sans doute partie du n° 1875 (quatre études de cette feuille sont reproduites p. 463 avec quantité d'autres animaux).

EXPOSITIONS
Paris, Louvre, Cabinet des Dessins, 1963, n° 4.

Il est difficile de dater cette feuille d'études; nous pensons approximativement pouvoir la situer vers les années 1835-1840. Signalons que les trois têtes seules de chevaux sont reproduites par Robaut (1885, p. 463) ainsi que le cheval à côté vers le centre droit, sur une même feuille, avec d'autres animaux de tous genres. A noter par ailleurs que l'on retrouve dans le « carnet héliotrope » conservé à la Bibliothèque d'Art et d'Archéologie une autre allusion au peintre Decaisne (1799-1852) : « *Prêté à Decaisne une tête sur panneau* » (*Journal*, III, p. 369). S'agit-il du même tableau que celui mentionné sur le dessin, c'est-à-dire peut-être *Charles VI et Odette de Champdivers* (Johnson, 1981, n° 110; pl. 96).

1022

FEUILLE D'ÉTUDES : CHEVAUX, TÊTE DE CHIEN ET TÊTE D'HOMME

Plume et encre brune. H. 0,325; L. 0,209.
Daté à la mine de plomb : *12 jvr (janvier) 1840.*

HISTORIQUE
E. Moreau-Nélaton; legs en 1927 (L. 1886a). Inventaire *RF 10537*.

D'après l'annotation à la mine de plomb, ces croquis auraient été exécutés le 12 janvier 1840.
On retrouve la tête de chien dans les trophées en haut à gauche de la peinture *La Justice de Trajan* du Salon de 1840; les études de chevaux ont sans doute servi de modèles pour cette composition.

1023

FEUILLE D'ÉTUDES DE CHEVAUX

Mine de plomb. H. 0,233; L. 0,372.
Daté à la mine de plomb : *8 fr (février) mardi gras 1853.*

HISTORIQUE
E. Moreau-Nélaton; legs en 1927 (L. 1886a). Inventaire *RF 9541*.

Exécuté d'après les annotations de l'artiste, le mardi gras 8 février 1853.

1024

FEUILLE D'ÉTUDES AVEC UN CHEVAL ET DEUX TÊTES DE CHEVAUX

Plume et encre brune. H. 0,197; L. 0,259.
Annotations à la plume : *12 janvier. bout de l'an de Bertin.* Pliure centrale horizontale.

HISTORIQUE
Atelier Delacroix; vente 1864. — E. Moreau-Nélaton; legs en 1927 (L. 1886a). Inventaire *RF 9724*.

L'annotation concerne très vraisem-

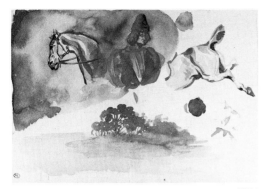

1015

1016

1016 v

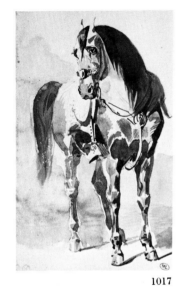

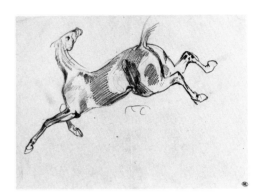

1017

1018

1019

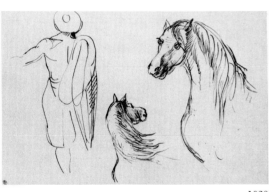

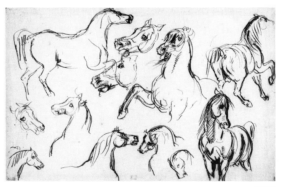

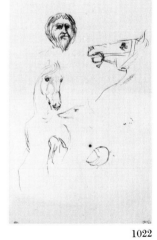

1020

1021

1022

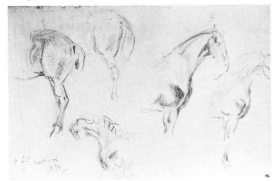

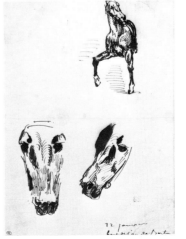

379

1023

1024

blablement Armand Bertin, mort le 12 janvier 1854, plutôt que Jean-Victor Bertin, paysagiste (1767-1842). Le dessin daterait donc du 12 janvier 1855.

1025

ÉTUDE DE CHEVAL MARCHANT VERS LA GAUCHE

Crayon noir et crayon de couleur. H. 0,121; L. 0,151.
Annotations à la plume : *cheval* aux (chevaux) *gris vus dans ma promenade attelés à une voiture qui rentrait rue blanche.*
HISTORIQUE
A. Robaut (longue annotation signée et trace du code au verso). — E. Moreau-Nélaton; legs en 1927 (L. 1886a). Inventaire *RF 9481.*

Robaut, dans son annotation au verso du dessin, affirme que la feuille provient d'un des agendas de Delacroix. Il pense avoir aperçu le même attelage en 1855 faubourg Saint Germain.

1026

CHEVAL MARCHANT VERS LA GAUCHE

Plume et encre brune. H. 0,162; L. 0,221.
HISTORIQUE
Atelier Delacroix; vente 1864. — E. Moreau-Nélaton; legs en 1927 (L. 1886a). Inventaire *RF 9711.*
EXPOSITIONS
Paris, Louvre, 1930, n° 642.

A comparer à une étude de cheval, à la plume, très proche de celui-ci quant à l'attitude, dédicacée à Jenny Le Guillou et datée 25 février 58 (Robaut, 1885, n° 1370, repr.).

Chevaux et cavaliers

1027

CAVALIER GALOPANT VERS LA DROITE ET PERSONNAGE A TERRE

Plume et encre brune. H. 0,212; L. 0,323.
HISTORIQUE
E. Moreau-Nélaton; legs en 1927 (L. 1886a). Inventaire *RF 10528.*

Exécuté vers 1820-1824.
Est-ce inspiré du *Waverley* de Walter Scott publié en 1814?
A comparer au dessin à la mine de plomb représentant ce sujet (repr. par Robaut, 1885, n° 48).

1028

ORIENTAL A CHEVAL SE DIRIGEANT VERS LA DROITE

Plume et encre brune, lavis brun. H. 0,250; L. 0,191.
HISTORIQUE
E. Moreau-Nélaton; legs en 1927 (L. 1886a). Inventaire *RF 10333.*

Exécuté vers 1820-1827.

1029

DEUX CAVALIERS, UNE FIGURE VOLANTE ET UN NU FÉMININ

Plume et encre brune. H. 0,239; L. 0,372.
HISTORIQUE
E. Moreau-Nélaton; legs en 1927 (L. 1886a). Inventaire *RF 10626.*

Exécuté sans doute vers 1820-1827. Une réplique pratiquement identique de cette feuille est passée en vente à Londres sous le titre : *Feuille d'études — L'Amazone* (Sotheby's, 4 juillet 1968, n° 242, repr.; plume. 0,22 × 0,345) avec une attribution à Delacroix. La comparaison des deux feuilles fait apparaître toutefois certaines surcharges de traits et quelques adjonc-

tions qui nous font hésiter à maintenir sans réserves l'attribution proposée dans le catalogue de Sotheby's (aucune mention de notre dessin n'y est faite).

1030

CHEVAL ET PERSONNAGE EN UNIFORME

Mine de plomb. H. 0,199; L. 0,320.
Au verso, études à la mine de plomb d'un cavalier, d'un cheval, d'un chien courant vers la droite et chiffres divers.
HISTORIQUE
E. Moreau-Nélaton; legs en 1927 (L. 1886a). Inventaire *RF 9729.*

Vers 1820-1827.
Si l'écriture du recto paraît se rapprocher davantage de certains chevaux d'Horace Vernet, le verso de la feuille en revanche plaide en faveur de l'attribution à Delacroix.

1031

CHEVAL CABRÉ, AVEC CROQUIS DE CAVALIER

Mine de plomb, touches de pinceau et lavis brun. H. 0,144; L. 0,150.
HISTORIQUE
E. Moreau-Nélaton; legs en 1927 (L. 1886a). Inventaire *RF 10232.*

Exécuté sans doute vers les années 1822-1825.

1032

CAVALIER ORIENTAL GALOPANT ET CROQUIS D'UN ORIENTAL

Mine de plomb. H. 0,206; L. 0,245.
Sur un papier imprimé d'encadrements.
HISTORIQUE
E. Moreau-Nélaton; legs en 1927 (L. 1886a). Inventaire *RF 10489.*

Exécuté sans doute vers 1822-1826, et peut-être d'après une gravure.

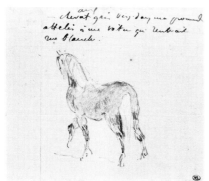

1025

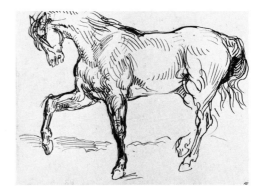

1026

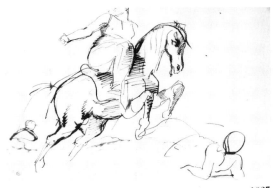

1027

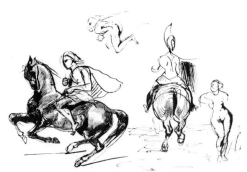

1029

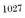

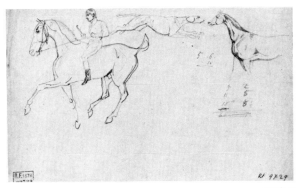

1028

1031

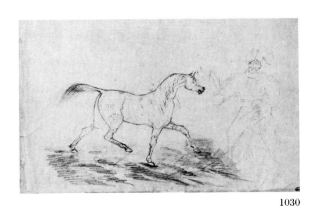

1030

1030 v

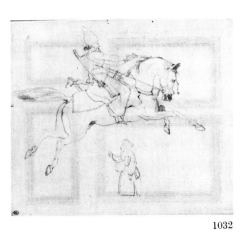

1032

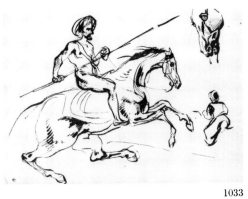

1033

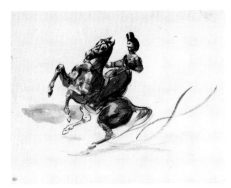

1034

1033

ORIENTAL NU A CHEVAL
TENANT UNE LANCE,
ET CROQUIS DIVERS

Plume et encre brune, lavis brun. H. 0,236;
L. 0,330.

HISTORIQUE
E. Moreau-Nélaton; legs en 1927 (L. 1886a).
Inventaire *RF 10627*.

Exécuté sans doute vers 1822-1827.

1034

CAVALIER
SUR UN CHEVAL CABRÉ

Plume et encre brune, lavis brun. H. 0,205;
L. 0,311.

HISTORIQUE
E. Moreau-Nélaton; legs en 1927 (L. 1886a).
Inventaire *RF 10486*.

Exécuté sans doute vers 1822-1827.

1035

CAVALIER DE FACE,
UN CHAPEAU SUR LA TÊTE

Plume et encre brune, sur papier gris.
H. 0,193; L. 0,254.

HISTORIQUE
E. Moreau-Nélaton; legs en 1927 (L. 1886a).
Inventaire *RF 10410*.

Exécuté vers 1822-1828.

1036

ÉTUDES DE CAVALIERS
ET DE LETTRES

Plume et encre brune, lavis brun. H. 0,205;
L. 0,304.

HISTORIQUE
E. Moreau-Nélaton; legs en 1927 (L. 1886a).
Inventaire *RF 10539*.

Vers 1824-1828.

1037

CAVALIER EN COSTUME
RENAISSANCE

Pinceau et lavis brun, sur traits à la mine
de plomb. H. 0,242; L. 0,198.

HISTORIQUE
E. Moreau-Nélaton; legs en 1927 (L. 1886a).
Inventaire *RF 10414*.

Exécuté vraisemblablement vers 1824-
1828.

1038

ÉTUDES DE CAVALIERS
ET CHEVAUX

Plume et encre noire. H. 0,213; L. 0,338.
HISTORIQUE
E. Moreau-Nélaton; legs en 1927 (L. 1886a).
Inventaire *RF 10622*.

Exécuté sans doute vers 1824-1830.

1039

CAVALIER
GALOPANT VERS LA GAUCHE,
DANS LA CAMPAGNE

Aquarelle, sur traits à la mine de plomb.
H. 0,193; L. 0,300.
HISTORIQUE
E. Moreau-Nélaton; legs en 1927 (L. 1886a).
Inventaire *RF 10499*.

D'après le style, il semble que l'on
puisse dater cette aquarelle de l'été
1825, au moment où Delacroix séjour-
nait en Angleterre.

1035

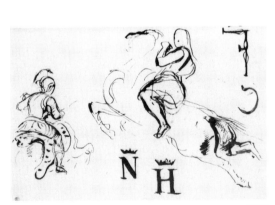

1036

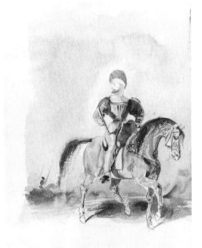

1037

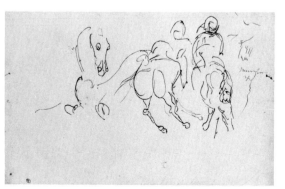

1038

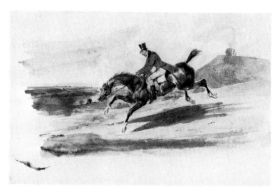

1039

1040

FEUILLE D'ÉTUDES D'HOMMES, DE CAVALIERS ET DE CHEVAUX

Plume et encre brune, lavis brun. H. 0,355; L. 0,232.

HISTORIQUE
E. Moreau-Nélaton; legs en 1927 (L. 1886a). Inventaire *RF 10583*.

Exécuté sans doute vers 1825-1827. L'homme barbu à mi-corps et portant une cuirasse est à rapprocher du même personnage — et dans le même sens — que l'on voit à gauche de la lithographie de 1826, intitulée *Feuille de croquis* (Delteil, 1908, nº 53, repr.); la tête de cheval en bas à gauche est très proche — mais en sens inverse — du cheval de la lithographie de 1826 intitulée la *Fuite du contrebandier* (Delteil, 1908, nº 54, repr.).

1041

FEUILLE D'ÉTUDES AVEC CHEVAUX ET CAVALIER

Plume et encre brune. H. 0,246; L. 0,178.

HISTORIQUE
E. Moreau-Nélaton; legs en 1927 (L. 1886a). Inventaire *RF 10447*.

Exécuté sans doute vers 1825-1828. La tête de cheval en haut, est proche de celle du cheval de Faust dans la lithographie représentant *Faust et Méphistophélès galopant dans la nuit du sabbat* (Delteil, 1908, nº 73, repr.) de la suite de *Faust* parue en 1828. Le cheval galopant en bas, est à comparer à celui — en sens inverse — de la lithographie de 1826 intitulée la *Fuite du contrebandier* (Delteil, 1908, nº 54, repr.).

1042

CHEVAL RENVERSANT SON CAVALIER

Plume et encre brune. H. 0,206; L. 0,340. Signé en bas à gauche des initiales *E.D.* à la plume, encre brune.
Au verso, annotation à la plume : « *par Eug. Delacroix. B* » (Burty).

HISTORIQUE
Atelier Delacroix; vente 1864, partie du nº 506 (selon Robaut, 1885, exemplaire annoté, p. 499 nº 1414). — F. Villot. — Ch. Tillot; vente, Paris, 14 mai 1887, nº 18. — Pontremoli. — Claude Roger-Marx; Mme Asselain, sa fille; don en 1978 (L. 1886a). Inventaire *RF 36805*.

BIBLIOGRAPHIE
Robaut, 1885, nº 1414; exemplaire annoté, p. 499, nº 1414. — Martine-Marotte, 1928, nº 38, repr. — Escholier, 1929, repr. p. 131. — Roger-Marx, 1933, pl. 38. — Sérullaz, *Mémorial*, 1963, nº 119, repr. — Price, 1966, repr. — Prat, 1981, p. 106 et note 30 p. 108.

EXPOSITIONS
Paris, Galerie Charpentier, 1927, s.n. — Paris, Louvre, 1930, nº 648. — Bruxelles, 1936, nº 140. — Zurich, 1939, nº 263. — Venise, 1956, p. 537, nº 72. — Paris, Louvre, 1963, nº 116.

Robaut place ce dessin en 1860, ce qui nous paraît peu vraisemblable pour des raisons de style. Nous avions pensé (Sérullaz, *Mémorial*, 1963, nº 119) pouvoir le considérer comme une étude pour un Mazeppa. Cette suggestion est aujourd'hui abandonnée. A notre avis, exécuté vers 1825-1830.

1043

FEUILLE D'ÉTUDES AVEC DEUX CAVALIERS

Mine de plomb. H. 0,199; L. 0,312. Daté à la mine de plomb : *23. 7ᵇ 57.*

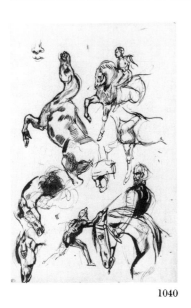

1040

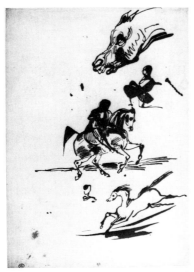

1041

1042

1043

HISTORIQUE
Atelier Delacroix; vente 1864. — E. Moreau-
Nélaton; legs en 1927 (L. 1886a).
Inventaire *RF 10036*.
EXPOSITIONS
Paris, Louvre, 1930, nº 518.

Le cavalier de droite semble être une
première pensée pour la peinture
Chevaux sortant de l'abreuvoir, de 1857,
autrefois conservée dans la collection
Hara au Japon (Sérullaz, 1980-1981,
nº 431, repr.). Le cavalier de gauche
pourrait être une première pensée —
non réalisée — pour la peinture datée
de 1858, *Passage d'un gué au Maroc*,
conservée au Louvre.

1044

CAVALIER
GALOPANT VERS LA DROITE
ET DEUX PERSONNAGES

Mine de plomb. H. 0,223; L. 0,215.
HISTORIQUE
Darcy (L. 652ᶠ). — Cailac. — Acquis en
1932 (L. 1886a).
Inventaire *RF 22948*.

On pourrait mettre ce dessin en rapport
avec la peinture datée de 1860, *Che-
vaux sortant de la mer*, conservée à la
Phillips Collection à Washington (Sé-
rullaz, 1980-1981, nº 462, repr.).
A comparer au dessin RF 9530.

Félins

a) Lions

1045

ÉTUDES DE LION
ET TÊTE D'ORIENTAL

Pinceau et lavis brun. H. 0,230; L. 0,182.
HISTORIQUE
E. Moreau-Nélaton; legs en 1927 (L. 1886a).
Inventaire *RF 10440*.

Exécuté vers 1824-1827 ?

1046

FEUILLE D'ÉTUDES
AVEC UN LION
ET DES TÊTES DE CHEVAUX

Pinceau et lavis brun. H. 0,188; L. 0,226.
HISTORIQUE
E. Moreau-Nélaton; legs en 1927 (L. 1886a).
Inventaire *RF 10393*.

Peut se situer vers les années 1824-
1829.

1047

SIX ÉTUDES DE FÉLINS

Plume et encre brune, lavis brun. H. 0,200;
L. 0,306.
HISTORIQUE
E. Moreau-Nélaton; legs en 1927 (L. 1886a).
Inventaire *RF 10467*.

Exécuté vers 1824-1829.

1048

FEUILLE D'ÉTUDES :
TÊTES DE FÉLINS,
DEUX SAURIENS
ET UNE FEMME NUE

Plume et encre brune, lavis brun. H. 0,185;
L. 0,227.
HISTORIQUE
E. Moreau-Nélaton; legs en 1927 (L. 1886a).
Inventaire *RF 10284*.
EXPOSITIONS
Paris, Louvre, 1982, nº 338.

Le saurien en haut à gauche est pres-
qu'identique, bien que dans un autre
sens, à celui qui se trouve au premier
plan de la *Nature morte au homard*,
que l'on date généralement de 1826-
1827 et qui est conservée au Louvre.
Cette feuille de croquis divers peut
donc être située dans la même période.
La tête de lion en haut à droite est à
rapprocher d'une tête similaire en haut
à droite d'une feuille d'études de têtes
et de crânes de lions conservée au
Musée Bonnat à Bayonne (Inventaire
nº 1957).

1049

FEUILLE D'ÉTUDES
AVEC UNE TÊTE DE LION
ET DES CHATS

Plume et encre brune. H. 0,228; L. 0,185.
HISTORIQUE
E. Moreau-Nélaton; legs en 1927 (L. 1886a).
Inventaire *RF 10390*.

Peut se situer sans doute vers 1826-
1828.

1050

FEUILLE D'ÉTUDES :
FÉLINS, CHIEN
ET TÊTES DE PERSONNAGES

Plume et encre brune. H. 0,184; L. 0,227.
HISTORIQUE
E. Moreau-Nélaton; legs en 1927 (L. 1886a).
Inventaire *RF 10405*.

Cette feuille d'études diverses peut se
situer vers les années 1826-1829. La
tête de personnage aux cheveux ébou-
riffés en haut vers la gauche semble
être une étude en sens inverse pour la
tête du personnage central, assis à la
table, dans la lithographie représen-
tant *Méphistophélès se présente chez
Marthe* (Delteil, 1908, nº 66, repr.)
parue en 1828. Le croquis du lion au
premier plan au centre se retrouve —
en sens inverse — dans la marge à
gauche de la même lithographie.

1051

FEUILLE D'ÉTUDES
DE CHATS
ET D'UN POIGNARD

Plume et encre brune. H. 0,228; L. 0,185.
HISTORIQUE
E. Moreau-Nélaton; legs en 1927 (L. 1886a).
Inventaire *RF 10392*.

Le poignard à lame recourbée semble
bien être un gourka-Kree. Voir l'expli-
cation donnée par Delacroix sous le
titre d'une peinture exposée au Salon
de 1831 et intitulée *Un Indien armé du*

1044

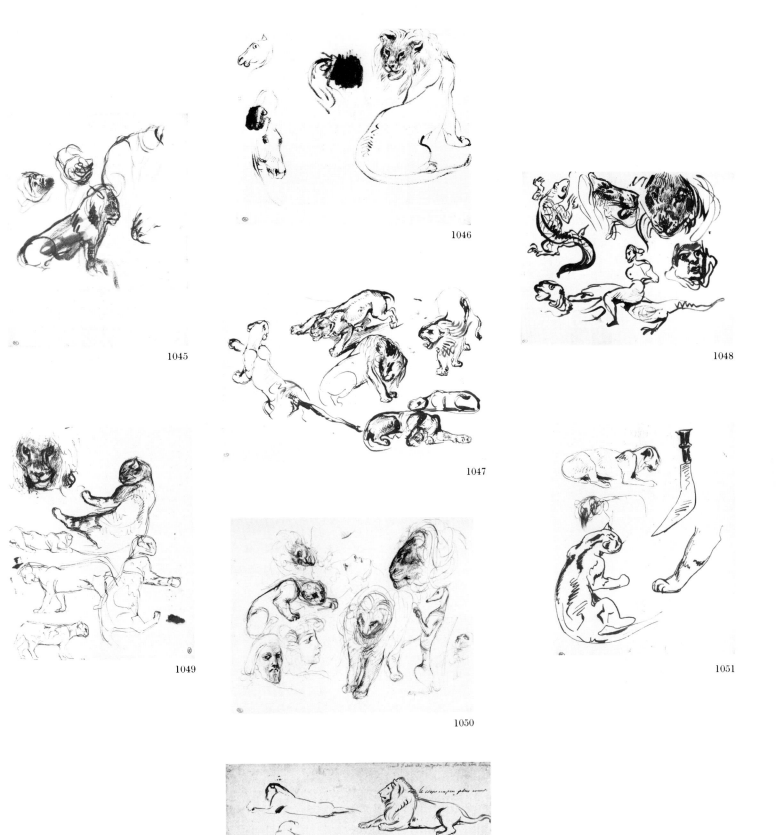

1046

1045

1048

1047

1049

1050

1051

1052

385

gourka-Kree (Sérullaz, *Mémorial*, 1963, nº 133, repr.) : *Les Indiens se servaient de cette arme pour couper les jarrets des chevaux ou égorger les sentinelles avancées en se traînant avec précaution près des camps anglais* (livret du Salon de 1831, nº 513).

Cette feuille de croquis pourrait donc se situer vers les années 1827-1831.

1052

FEUILLE D'ÉTUDES DE FÉLINS

Pinceau et lavis brun. H. 0,242; L. 0,340.
Annotations à la plume, d'une main étrangère : *le corps un peu plus court* et à la mine de plomb, sans doute par Robaut : *Quand il était allé au jardin des plantes avec Barye.*
Au verso, étude à la mine de plomb d'un félin.

HISTORIQUE
E. Moreau-Nélaton; legs en 1927 (L. 1886a).
Inventaire *RF 9673*.

Probablement exécuté vers 1828. On peut rapprocher par le style ces études — ainsi que les dessins RF 9808 et RF 9676 — de deux dessins de Barye conservés au Louvre (RF 5173 et RF 5174). On peut également établir divers rapprochements avec plusieurs œuvres de Barye : le lion en haut à droite avec l'aquarelle *Lion au repos* (Ziesseniss, *Les aquarelles de Barye*, A. 16 repr.); le lion en bas à gauche avec le bronze du *Lion affamé*; enfin le lion en haut à gauche avec un dessin de la donation Baderou au Musée de Rouen (975 - 4 - 2099 recto et verso). Cette feuille d'études, comme les dessins RF 9808 et RF 9676, a le grand intérêt d'illustrer les rapports étroits qui se sont parfois établis entre Barye et Delacroix lors de leurs études en commun, notamment au Jardin des Plantes.

On retrouve pratiquement la plupart de ces croquis : le lion couché, la lionne marchant, et les croquis du centre de la feuille, — en sens inverse — dans les marges de la lithographie représentant *Méphistophélès se présente chez Marthe* (Delteil, 1908, nº 66, repr.), pour la suite de *Faust* parue en 1828.

1053

FEUILLE D'ÉTUDES DE FÉLINS

Plume et encre brune. H. 0,245; L. 0,372.
Au verso, diverses études de fauves, têtes de chats et d'écorchés, plume et encre brune, mine de plomb.

HISTORIQUE
Atelier Delacroix; vente 1864, sans doute partie des nᵒˢ 485 (43 feuilles) ou 487 (79 feuilles). — E. Moreau-Nélaton; legs en 1927 (L. 1886a).
Inventaire *RF 9808*.
BIBLIOGRAPHIE
Robaut, 1885, sans doute partie des nᵒˢ 1844 ou 1845.

A rapprocher des dessins — reproduits en sens inverse — dans les marges de la lithographie intitulée *Méphistophélès se présente chez Marthe* (Delteil, 1908, nº 66, repr.), pour la suite de *Faust* publiée en 1828.

On y retrouve notamment : les félins, en haut au centre et à droite, la lionne, en haut à gauche, le lion couché et le lion assis en bas à gauche au recto de notre feuille. De même, la lionne marchant au centre au verso du dessin.

A comparer aux RF 9673 et RF 9676.

1054

FEUILLE D'ÉTUDES DE FÉLINS

Plume, pinceau et encre brune, mine de plomb. H. 0,205; L. 0,297.
Au verso, autres études de fauves, à la plume, encre brune et à la mine de plomb.

1053

1053 v

1054

1054 v

HISTORIQUE
Atelier Delacroix; vente 1864, sans doute partie des nᵒˢ 485 (43 feuilles) ou 487 (79 feuilles). — E. Moreau-Nélaton; legs en 1927 (L. 1886a).
Inventaire *RF 9676*.
BIBLIOGRAPHIE
Robaut, 1885, sans doute partie des nᵒˢ 1844 ou 1845.

Cette feuille d'études est à rapprocher des dessins RF 9673 et RF 9808.

1055

TROIS ÉTUDES DE FÉLINS ET DEUX TÊTES DE PERSONNAGES

Pinceau et lavis brun, mine de plomb. H. 0,225; L. 0,302.
HISTORIQUE
E. Moreau-Nélaton; legs en 1927 (L. 1886a).
Inventaire *RF 10605*.

L'étude du haut peut être rapprochée de l'eau-forte exécutée vers 1828-1830, intitulée *Tigre couché à l'entrée de son antre* (Delteil, 1908, nᵒ 12, repr.).
On retrouve l'étude de lion, mais inversée, dans la marge en bas à gauche de la lithographie de la suite de *Faust* (1828) : *Méphistophélès se présente chez Marthe* (Delteil, 1908, nᵒ 66, repr.).

1056

QUATRE ÉTUDES DE LIONS ET LIONNES

Mine de plomb, sur papier beige. H. 0,202; L. 0,156. Pliure horizontale centrale.
Annotations à la mine de plomb : *Mʳ Florent - Prévôt -* un mot illisible - *aide professeur* (?).
HISTORIQUE
Atelier Delacroix; vente 1864, sans doute partie des nᵒˢ 485 (43 feuilles), 487 (79 feuilles) ou 496 (27 feuilles). — E. Moreau-Nélaton; legs en 1927 (L. 1886a).
Inventaire *RF 9679*.
BIBLIOGRAPHIE
Robaut, 1885, sans doute partie des nᵒˢ 1844, 1845 ou 1858.

Exécuté vers 1828-1830.

1057

TROIS ÉTUDES DE FÉLINS

Mine de plomb. H. 0,130; L. 0,205.
HISTORIQUE
Atelier Delacroix; vente 1864, sans doute partie des nᵒˢ 485 (43 feuilles), 487 (79 feuilles) ou 496 (27 feuilles). — E. Moreau-Nélaton; legs en 1927 (L. 1886a).
Inventaire *RF 9737*.
BIBLIOGRAPHIE
Robaut, 1885, sans doute partie des nᵒˢ 1844, 1845 ou 1858.

Exécuté vers 1828-1830.

1058

DEUX TÊTES DE FÉLINS

Mine de plomb. H. 0,128; L. 0,202.
HISTORIQUE
Atelier Delacroix; vente 1864, sans doute partie des nᵒˢ 485 (43 feuilles) ou 487 (79 feuilles). — E. Moreau-Nélaton; legs en 1927 (L. 1886a).
Inventaire *RF 9738*.
BIBLIOGRAPHIE
Robaut, 1885, sans doute partie des nᵒˢ 1844 ou 1845.

Exécuté vers 1828-1830.

1059

FEUILLE D'ÉTUDES DE TÊTES DE FÉLINS

Mine de plomb. H. 0,236; L. 0,332.
HISTORIQUE
Atelier Delacroix; vente 1864, sans doute partie des nᵒˢ 487 (79 feuilles) ou 496 (27 feuilles). — Chennevières (L. 2072); vente, Paris, 4-7 avril 1900, partie du nᵒ 600. — E. Moreau-Nélaton; legs en 1927 (L. 1886a).
Inventaire *RF 9675*.
BIBLIOGRAPHIE
Robaut, 1885, sans doute partie des nᵒˢ 1845 ou 1858.

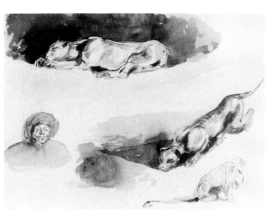

1055

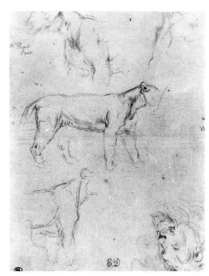

1056

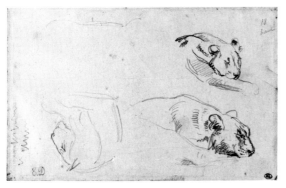

1057

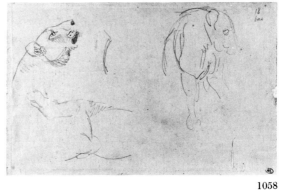

1058

La tête de lion en bas de la feuille est proche — avec quelques variantes — de la lithographie de Delacroix intitulée *Lion debout*, et datée de 1833 (Delteil, 1908, n° 93, repr.). La feuille semble pouvoir être datée entre 1828 et 1833.

1060
DEUX LIONS
DANS UN PAYSAGE

Mine de plomb, estompe. H. 0,228; L. 0,182.
HISTORIQUE
E. Moreau-Nélaton; legs en 1927 (L. 1886a).
Inventaire *RF 10419*.

Sans doute vers 1828-1834.

1061
LIONNE
SE RELEVANT ET RUGISSANT

Mine de plomb, sur papier gris-bleu. H. 0,151; L. 0,248.
HISTORIQUE
Atelier Delacroix; vente 1864, sans doute partie des n°s 485 (43 feuilles) ou 487 (79 feuilles). — E. Moreau-Nélaton; legs en 1927 (L. 1886a).
Inventaire *RF 9680*.

BIBLIOGRAPHIE
Robaut, 1885, sans doute partie des n°s 1844 ou 1845.
EXPOSITIONS
Paris, Louvre, 1930, n° 280.

A comparer à l'aquarelle également conservée au Louvre, et que l'on peut situer aux environs de 1829-1834 (RF 29921).

1062
FEUILLE D'ÉTUDES
AVEC QUATRE TÊTES
DE LIONNES

Plume et encre brune, lavis brun. H. 0,225; L. 0,349.
HISTORIQUE
Atelier Delacroix; vente 1864, sans doute partie des n°s 487 (79 feuilles) ou 496 (27 feuilles). — Raymond Koechlin; legs en 1933 (L. 1886a).
Inventaire *RF 23316*.
BIBLIOGRAPHIE
Robaut, 1885, sans doute partie des n°s 1845 ou 1858. — Escholier, 1926, repr. p. 246.
EXPOSITIONS
Paris, Louvre, 1930, n° 622. — Paris, Atelier, 1934, n° 46. — Bruxelles, 1936, n° 134. — Paris, Atelier, 1937, n° 30. — Venise, 1956, n° 71. — Paris, Louvre, Cabinet des Dessins, 1963, n° 22. — Berne, 1963-1964,

n° 209. — Brême, 1964, n° 158. — Paris, Louvre, 1982, n° 341.

Vers 1829-1830. Le croquis de femme en buste — dont seule la tête est vraiment poussée — est sans doute une étude pour le portrait de Melle Julie de la Boutraye, devenue Mme Raymond du Tillet, que Robaut date à tort de 1834, tandis que fort judicieusement Moreau (1873) le situe en 1829 (Sérullaz, *Mémorial*, 1963, n° 121, repr.).

1063
TÊTE DE LION RUGISSANT

Aquarelle, sur traits à la mine de plomb et rehauts de gouache. H. 0,180; L. 0,190.
HISTORIQUE
Atelier Delacroix; vente 1864, n° 469; acquis pour 410 F par Frédéric Reiset pour le Louvre (L. 1886a).
Inventaire *MI 893*.
BIBLIOGRAPHIE
Robaut, 1885, n° 774 repr. — Guiffrey-Marcel, 1909, n° 3462, repr. — Janneau, 1921, pl. VIII. — Escholier, 1927, repr. hors texte, face à la p. 278. — Martine-Marotte, 1928, n° 11, repr. — Roger-Marx, 1933, pl. 39. — Lavallée, 1938, n° 14, repr.
EXPOSITIONS
Paris, Louvre, 1930, n° 621; Album, repr.

1059

1060

1061

1062

p. 90. — Paris, Atelier, 1934, n° 24. — Bruxelles, 1936, n° 132. — Paris, Atelier, 1937, n° 1. — Paris, Atelier, 1951, n° 16. — Paris, Louvre, Cabinet des Dessins, 1963, n° 72, pl. XI. — Paris, Louvre, 1982, n° 347.

Cette aquarelle, cataloguée par Robaut (1885, n° 774) à l'année 1843, semble pouvoir se situer dans les années 1833-1835.

Signalons pour comparaison, un dessin à la mine de plomb, pratiquement identique, dans l'ancienne collection Maurice Gobin et aujourd'hui conservé dans une collection particulière à Paris (cf. Gobin, 1960, neuvième page et planche non numérotées).

A comparer en outre aux études très proches exécutées par le sculpteur Barye et que l'on peut situer vers les années 1833-1835, d'après *Le jeune lion d'Alger* (dessins conservés à l'École des Beaux-Arts; Loffredo, 1981, n°s 72 à 74, repr.).

1064

ÉTUDE DE FÉLIN MARCHANT DE FACE

Plume et encre brune. H. 0,111; L. 0,133.

HISTORIQUE
E. Moreau-Nélaton; legs en 1927 (L. 1886a). Inventaire *RF 9735*.

Cette étude de félin avançant est assez proche — mais dans le même sens — de la lithographie de Delacroix intitulée *Lion debout*, et datant de 1833 (Delteil, 1908, n° 93, repr.).

1065

FEUILLE D'ÉTUDES AVEC TÊTES DE PERSONNAGES, DE LION ET DE CHEVAL

Plume et encre brune. H. 0,212; L. 0,327.

HISTORIQUE
E. Moreau-Nélaton; legs en 1927 (L. 1886a). Inventaire *RF 10519*.

La tête de lion semble inspirée de celui au premier plan du *Mariage de Henri IV et de Marie de Médicis* de Rubens, décoration du Palais du Luxembourg aujourd'hui au Louvre. Toutefois, on retrouve cette tête, pratiquement identique, dans la frise de *La Justice*, auprès de la figure de *La Force*, pour la décoration du Salon du Roi au Palais-Bourbon (1833-1838).

1066

ÉTUDES DE DEUX FÉLINS, D'UNE TÊTE ET D'UNE PATTE DE FÉLIN

Mine de plomb, sur papier beige. H. 0,182; L. 0,237.
Au verso, études à la mine de plomb, de chiens (lévriers?) et annotations peu lisibles sans doute d'une main étrangère : *Plus tard - St Louis* (?).

HISTORIQUE
Atelier Delacroix; vente 1864. — Chennevières (L. 2072); vente, Paris, 4-7 avril 1900, partie du n° 600. — E. Moreau-Nélaton; legs en 1927 (L. 1886a). Inventaire *RF 9684*.

Exécuté vers 1833-1840?

1067

FÉLIN ASSIS, TOURNÉ VERS LA GAUCHE

Plume et encre brune, sur papier beige. H. 0,182; L. 0,240.

HISTORIQUE
Atelier Delacroix; vente 1864, sans doute partie des n°s 485 (43 feuilles) ou 487 (79 feuilles). — E. Moreau-Nélaton; legs en 1927 (L. 1886a). Inventaire *RF 9681*.

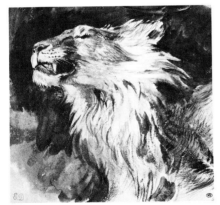
1063

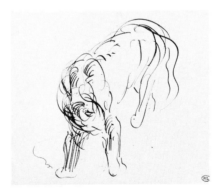
1064

1065

BIBLIOGRAPHIE
Robaut, 1885, sans doute partie des nᵒˢ 1844 ou 1845.
EXPOSITIONS
Paris, Louvre, 1982, nᵒ 344.

Exécuté sans doute vers les années 1833-1840.

1068

ÉTUDES DE LIONNES

Mine de plomb, sur papier beige. H. 0,251; L. 0,395.
HISTORIQUE
Atelier Delacroix; vente 1864, sans doute partie des nᵒˢ 485 (43 feuilles) ou 487 (79 feuilles). — E. Moreau-Nélaton; legs en 1927 (L. 1886a).
Inventaire *RF 9809*.
BIBLIOGRAPHIE
Robaut, 1885, sans doute partie des nᵒˢ 1844 ou 1845.

Ces études peuvent probablement être situées vers les années 1848-1853. A cette époque, Delacroix travaillait notamment à une peinture représentant *Daniel dans la fosse aux lions*, dont il existe deux versions : l'une réalisée en 1849 et conservée au Musée Fabre à Montpellier (Sérullaz, 1980-1981, nᵒ 313, repr.) et l'autre de 1853, conservée à la Fondation Bührle à Zurich (Sérullaz, 1980-1981, nᵒ 382, repr.).

1069

ÉTUDE DE FÉLIN

Mine de plomb. H. 0,218; L. 0,317. Pliures centrales verticale et horizontale.
Au verso d'une feuille de convocation de la Préfecture du Département de la Seine, datée du 1ᵉʳ août 1858.
HISTORIQUE
Cachet dit d'Andrieu (L. 838). — E. Chausson. — C. Dreyfus; legs en 1953 (cat. 1953, nᵒ 118) (L. 1886a).
Inventaire *RF 30034*.

Vers 1860. La convocation adressée à Delacroix et signée par le secrétaire général de la Préfecture a pour objet la session du Conseil Municipal « qui doit être consacrée à l'examen et à l'apurement des Comptes de la Ville de Paris pour l'exercice 1857 et au vote de son budget pour 1859 ». Delacroix ne se rendit pas à cette convocation, puisque le 1ᵉʳ août il se trouvait à Plombières et que le 11 août, il arrivait à Champrosay où il décidait peu après d'acquérir la maison qu'il louait jusqu'alors.

1070

ÉTUDE DE LION MARCHANT VERS LA DROITE

Mine de plomb, sur papier beige. H. 0,099; L. 0,156.

Daté à la mine de plomb : *8 mai 52. samedi.*
HISTORIQUE
Atelier Delacroix; vente 1864, sans doute partie des nᵒˢ 485 (43 feuilles) ou 487 (79 feuilles). — E. Moreau-Nélaton; legs en 1927 (L. 1886a).
Inventaire *RF 9678*.
BIBLIOGRAPHIE
Robaut, 1885, sans doute partie des nᵒˢ 1844 ou 1845.

D'après l'annotation, on peut donc situer ce dessin le samedi 8 mai 1852. Signalons que dans son *Journal* (I, p. 471), Delacroix note à la date du vendredi 7 mai 1852, revenu à Paris (de Champrosay) : « ... *J'avais fait une séance le matin au jardin des Plantes. J'y ai fait renouveler ma carte. Travaillé au soleil, parmi la foule, d'après les lions...* » Le soir même, il retourne à Champrosay; est-ce là qu'il a redessiné cette étude de lion ?
A comparer au dessin RF 9677, qui représente exactement la même étude de lion.

1071

ÉTUDE DE LION MARCHANT VERS LA DROITE

Mine de plomb, sur papier beige. H. 0,147; L. 0,190.
Annotation à la mine de plomb : *samedi 10 mai.* Pliure centrale verticale.

1066

1066 v

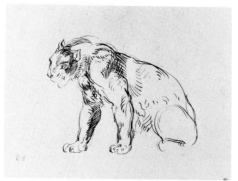

1067

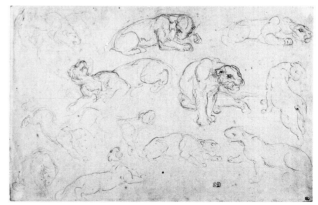

1068

HISTORIQUE
Atelier Delacroix; vente 1864, sans doute partie des nᵒˢ 485 (43 feuilles) ou 487 (79 feuilles). — E. Moreau-Nélaton; legs en 1927 (L. 1886a).
Inventaire *RF 9677*.

BIBLIOGRAPHIE
Robaut, 1885, sans doute partie des nᵒˢ 1844 ou 1845.

A comparer au dessin RF 9678, pratiquement identique et daté du samedi 8 Mai 1852. Il est vraisemblable qu'il y a eu confusion de dates de la part de Delacroix et que celui-ci, rentrant à Champrosay, ait exécuté ces deux études de lions l'une le 8 mai 1852 et l'autre le 10 mai de la même année (qui n'est pas un samedi), d'après des croquis pris le 7 à Paris au Jardin des Plantes.

1072

QUATRE ÉTUDES
DE FÉLINS

Mine de plomb. H. 0,202; L. 0,311.

HISTORIQUE
Atelier Delacroix; vente 1864, sans doute partie des nᵒˢ 485 (43 feuilles) ou 487 (79 feuilles). — E. Moreau-Nélaton; legs en 1927 (L. 1886a).
Inventaire *RF 9732*.

BIBLIOGRAPHIE
Robaut, 1885, sans doute partie des nᵒˢ 1844 ou 1845.

Semble pouvoir se situer en mai 1852, tout comme les dessins RF 9677 et RF 9678.

1073

FÉLIN ASSIS, VU DE DOS,
ET SE LÉCHANT LA PATTE

Plume et encre brune, sur papier bleu. H. 0,131; L. 0,102.
Au verso, annotation à la mine de plomb, d'une main étrangère.

HISTORIQUE
Atelier Delacroix; vente 1864, sans doute partie des nᵒˢ 485 (43 feuilles) ou 487 (79 feuilles). — E. Moreau-Nélaton; legs en 1927 (L. 1886a).
Inventaire *RF 9682*.

BIBLIOGRAPHIE
Robaut, 1885, sans doute partie des nᵒˢ 1844 ou 1845.

EXPOSITIONS
Paris, Louvre, 1982, nᵒ 348.

Exécuté vraisemblablement vers les années 1855-1863.

1074

FÉLIN MARCHANT
VERS LA DROITE,
DANS UN PAYSAGE

Plume et encre brune. H. 0,116; L. 0,129.
Annotations à la plume : *à Jenny. 5 avril 63*.

Pâques et quelques mots, à la mine de plomb, difficiles à déchiffrer.

HISTORIQUE
Pillaut; don en 1960 (L. 1886a).
Inventaire *RF 31282*.

Le rapide croquis de félin dédicacé à sa fidèle Jenny Le Guillou le 5 avril 1863, jour de Pâques, est l'un des derniers souvenirs de Delacroix, déjà très malade et qui devait mourir le 13 août 1863.

1075

TROIS ÉTUDES
DE PATTES DE FÉLIN

Mine de plomb. H. 0,085; L. 0,184.

HISTORIQUE
Atelier Delacroix; vente 1864, sans doute partie du nᵒ 488 (30 feuilles). — A. Robaut (code au verso). — E. Moreau-Nélaton; legs en 1927 (L. 1886a).
Inventaire *RF 9739*.

BIBLIOGRAPHIE
Robaut, 1885, sans doute partie du nᵒ 1851.

A comparer au dessin RF 9706 qui semble être le calque de celui-ci. Sans douté d'après le jeune lion d'Alger mort à la Ménagerie vers 1830 (cf. Loffredo, 1981, nᵒ 66, qui publie un dessin de Barye similaire).

1069

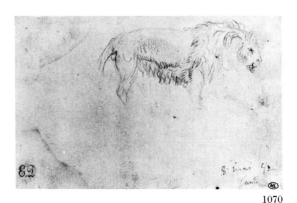

1070

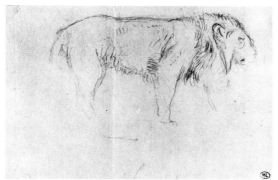

1071

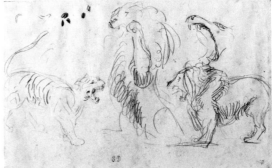

1072

1076

SIX ÉTUDES
DE PATTES DE FÉLIN

Mine de plomb, sur papier calque contre-collé. H. 0,203 ; L. 0,255.

HISTORIQUE

E. Moreau-Nélaton ; legs en 1927 (L. 1886a). Inventaire *RF 9706*.

EXPOSITIONS

Paris, Louvre, 1930, nº 627.

Les trois études en haut de la feuille semblent être les calques d'après le dessin RF 9739 ; celles dessinées en bas le seraient d'après un dessin du Musée Bonnat à Bayonne (Inventaire 1961).

En revanche, une feuille de six études de pattes de félin, conservée au Louvre (RF 9705) nous paraît bien être un calque d'une main étrangère réalisé en partie d'après un autre dessin du Musée Bonnat (inventaire 1962). La comparaison entre les deux dessins montre que l'annotation *pouce* est écrite de façon très différente.

1077

QUATORZE ÉTUDES
DE PATTES DE FÉLIN
ET FÉLIN
DE PROFIL A DROITE

Mine de plomb, sur papier beige. H. 0,214 ; L. 0,294.

HISTORIQUE

E. Chausson. — C. Dreyfus ; legs en 1953 (cat. 1953, nº 117) (L. 1886a). Inventaire *RF 30033 bis*.

Voir les dessins RF 9706 et RF 9739. Le côté apparemment inachevé de cette feuille explique peut-être certaines hésitations du trait.

b) Tigres, chats et autres félins

1078

TÊTE DE CHAT

Aquarelle en partie vernie. H. 0,160 ; L. 0,142.

HISTORIQUE

Atelier Delacroix ; vente 1864, sans doute partie du nº 494 (Études de tigres, 10 sépias et aquarelles). — His de la Salle (L. 1333) ; legs en 1878 (L. 1886a). Inventaire *RF 794*.

BIBLIOGRAPHIE

Robaut, 1885, nº 1513, repr. — Guiffrey-Marcel, 1909, nº 3463, repr. — Graber, 1919, nº 13. — Escholier, 1926, repr. hors texte face à la p. 264. — Martine-Marotte, 1928, pl. 12. — Sérullaz, 1952, nº 70, pl. XLII.

EXPOSITIONS

Paris, Louvre, 1930, nº 634. — Paris, Atelier, 1934, nº 23. — Bruxelles, 1936, nº 131. — Paris, Louvre, 1956, nº 70. — Venise, 1956, nº 45. — Bordeaux, 1963, nº 93. — Berne, 1963-1964, nº 111. — Brême, 1964, nº 145. — Paris, Louvre, 1982, nº 335.

Exécuté vraisemblablement vers 1824-1829, époque durant laquelle Delacroix subit l'influence des aquarellistes

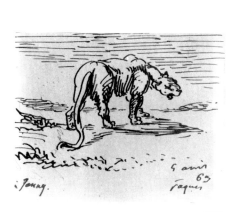

1074

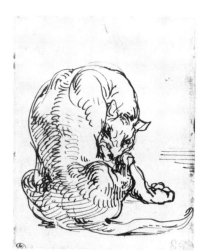

1073

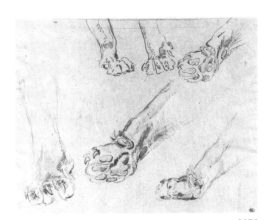

1076

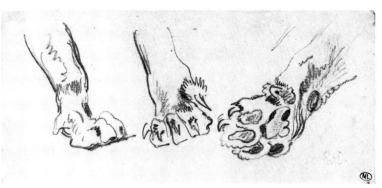

1075

1077

anglais, certains d'entre eux vernissant parfois leurs aquarelles.

1079

TROIS TÊTES DE FÉLINS

Plume et encre brune, lavis brun. H. 0,207; L. 0,158.

HISTORIQUE
Atelier Delacroix; vente 1864, sans doute partie des n⁰ˢ 487 (79 feuilles) ou 496 (27 feuilles). — E. Moreau-Nélaton; legs en 1927 (L. 1886a).
Inventaire *RF 9686.*

BIBLIOGRAPHIE
Robaut, 1885, sans doute partie des n⁰ˢ 1845 ou 1858.

Exécuté vers 1825-1829.

1080

FEUILLE D'ÉTUDES : FÉLINS, CHIENS ET TÊTE DE SERPENT

Plume et encre brune. H. 0,304; L. 0,198. Daté d'une main étrangère, à la mine de plomb : *1828.*

Au verso, croquis de félins et brouillon de lettre, à la plume, encre brune.

HISTORIQUE
Atelier Delacroix; vente 1864. — C. Dreyfus; legs en 1953 (cat. 1953, n⁰ 114) (L. 1886a).
Inventaire *RF 30031.*

Exécuté vraisemblablement vers 1826-1830. Le brouillon de lettre est la réponse à une invitation du peintre Gérard : *M Dela*(croix) *prie Monsieur le Baron Gerar*(d) *de croire à l'empressement avec lequel il ne manquera pas de se rendre à son invitation et lui renouvelle en même temps l'expression de sa haute et respectueuse considération.* On sait que les deux artistes ont toujours été en bons termes. Gérard encouragea les débuts de Delacroix et celui-ci fut un familier du salon de Gérard.
Rappelons en outre que Delacroix posa sa candidature au fauteuil de Gérard en février 1837 (cf. *Correspondance,* I, p. 425-426) : « *Monsieur le Président, j'ose vous prier de vouloir bien faire agréer, par la classe des Beaux-Arts, ma candidature à la place vacante dans son sein par la mort de M. Gérard. En mettant sous vos yeux les titres sur lesquels je pourrais fonder mes prétentions à l'honneur que je sollicite, je ne puis me dissimuler leur peu d'importance, surtout en cette occasion où la perte d'un maître aussi éminent que M. Gérard laisse dans l'école française un vide qui ne sera pas comblé de longtemps* ».

1081

TROIS TÊTES DE TIGRES

Plume et encre brune. H. 0,227; L. 0,182.

HISTORIQUE
E. Moreau-Nélaton; legs en 1927 (L. 1886a).
Inventaire *RF 10379.*

EXPOSITIONS
Paris, Louvre, 1982, n⁰ 339.

Le style de ces trois têtes permet de les dater vers les années 1826-1830. Nous pensons que la tête du haut aurait pu servir à Delacroix pour la tête du tigre — inversée par rapport à ce dessin — en marge de la lithographie réalisée en 1826, et intitulée *Le Message, d'après Bonington* (Delteil, 1908, n⁰ 52, repr.).

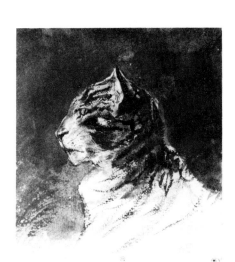

1078

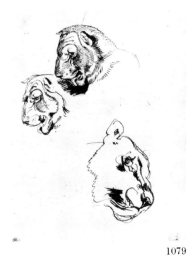

1079

1080

1081

1082

TÊTE DE TIGRE ET
TROIS ÉTUDES DE FÉLINS

Plume et encre brune. H. 0,223; L. 0,187.

E. Moreau-Nélaton; legs en 1927 (L. 1886a).
Inventaire *RF 10280*.

La tête du tigre peut être rapprochée
de celle du jeune tigre dans la lithographie, *Jeune Tigre jouant avec sa
mère* (en retournant le dessin dans le
sens de la longueur) (Delteil, 1908,
nᵒ 91, repr.).

1083

FEUILLE D'ÉTUDES :
DIX TÊTES DE FÉLINS
ET TIGRE ALLONGÉ

Plume et encre brune. H. 0,291; L. 0,197.

Atelier Delacroix; vente 1864, sans doute
partie des nᵒˢ 487 (79 feuilles) ou 496 (27
feuilles). — Marjolin-Scheffer; Psichari;
vente, Paris, 7 juin 1911, nᵒ 9. — C. Dreyfus;
legs en 1953 (cat. 1953, nᵒ 116) (L. 1886a).
Inventaire *RF 30033*.

Robaut, 1885, sans doute partie des nᵒˢ 1845
ou 1858.

Exécuté en 1829-1830, et peut-être
à rapprocher de la peinture *Jeune tigre
jouant avec sa mère* exposée au Salon
de 1831 et conservée au Louvre, ainsi
que de la lithographie de la même

date (Delteil, 1908, nᵒ 91, repr.),
notamment les deux têtes les plus
poussées.
A comparer au dessin RF 9687 où le
jaguar endormi est très voisin, par son
attitude, du félin en bas du présent
dessin.

1084

JAGUAR ENDORMI
ET TÊTE DE FÉLIN

Mine de plomb. H. 0,142; L. 0,197.

Atelier Delacroix; vente 1864, peut-être
partie des nᵒˢ 485 (43 feuilles), 487 (79
feuilles) ou 496 (27 feuilles). — E. Moreau-
Nélaton; legs en 1927 (L. 1886a).
Inventaire *RF 9687*.

Paris, Louvre, 1930, nᵒ 629.

Exécuté vers 1828-1831? A comparer
à une feuille de croquis (RF 30033)
sur laquelle le félin endormi en bas est
très proche, par son attitude, de ce
jaguar.

1085

DEUX TIGRES
DANS LEUR ANTRE
PRÈS D'UN CHEVAL MORT

Aquarelle et rehauts de gouache. H. 0,185;
L. 0,235.
Signé au pinceau, en bas à droite : *Eug.
Delacroix*.

Mme Armand de Visme; don sous réserve
d'usufruit par testament du 8 décembre
1934; entré au Louvre en 1951 (L. 1886a).
Inventaire *RF 29921*.

Paris, Louvre, 1982, nᵒ 340.

On peut comparer cette aquarelle —
que nous pouvons situer vers 1829-
1834 — à une peinture représentant
un *Tigre dans son antre*, datée par
Robaut (1885, nᵒ 560 repr.) de 1834.
A comparer au dessin RF 9680 représentant une lionne, très voisine comme
attitude et comme style.

1086

TIGRE COUCHÉ

Plume et encre brune. H. 0,121; L. 0,202.

Atelier Delacroix; vente 1864, sans doute
nᵒ 481 ou partie des nᵒˢ 487 ou 495. —
Marjolin-Scheffer; Psichari; vente, Paris,
7 juin 1911, nᵒ 10. — Claude Roger-Marx;
Mme Asselain; don en 1978.
Inventaire *RF 36803*.

Roger-Marx, 1933, pl. 28. — Sérullaz, *Mémorial*, 1963, nᵒ 409, repr. — Sérullaz, 1964,
pl. 86. — Sérullaz et Calvet, 1967, repr. p. 9.
— Roger-Marx, 1970, repr. p. 19.

Paris, Galerie Dru, 1925, nᵒ 82. — Paris,
Louvre, 1930, nᵒ 625. — Londres, 1952,
nᵒ 79. — Venise, 1956, nᵒ 73. — Paris,
Louvre, 1963, nᵒ 404.

1082

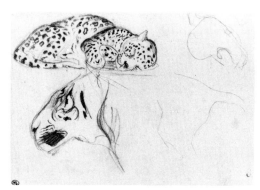

1084

1083

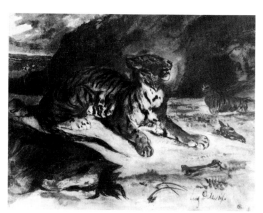

1085

Il est extrêmement difficile de dater avec précision les études de fauves exécutées par Delacroix. A partir de 1847-1849, celles-ci se multiplient dans son œuvre, coïncidant d'ailleurs avec l'arrivée au Jardin des Plantes, en 1847, d'un, puis de plusieurs tigres et félins. Signalons cependant qu'une tigresse s'y trouvait entre 1835 et 1841, date à laquelle elle mourut, et que, dès avant 1835, le sculpteur Barye avait entraîné Delacroix devant les grilles d'une ménagerie ambulante à Saint-Cloud. Il n'est donc pas impossible que cette étude puisse se situer antérieurement aux années 1847-1849, une dizaine d'années plus tôt environ.

1087

TROIS ÉTUDES DE CHATS

Mine de plomb. H. 0,247; L. 0,381.
Annotations et date à la mine de plomb : *5. X^{bre} 1843. épaule.*
HISTORIQUE
Atelier Delacroix; vente 1864, n° 308, adjugé 200 F (cf. Robaut annoté, n° 785). — M. D.; vente, Paris 20 avril 1898, adjugé 340 F (Robaut annoté). — Baron Vitta; don à la Société des Amis d'Eugène Delacroix en 1934; acquis en 1953.
Inventaire *RF 32262.*
BIBLIOGRAPHIE
Robaut, 1885, n° 785, repr. — Escholier, 1927, repr. face à la p. 142. — Sérullaz, *Mémorial,* 1963, n° 326, repr.

EXPOSITIONS
Paris, Louvre, 1930, n° 365. — Paris, Atelier, 1937, n° 7. — Paris, Atelier, 1939, n° 53. — Paris, Atelier, 1946, n° 26. — Paris, Atelier, 1948, n° 91. — Paris, Atelier, 1949, n° 100. — Paris, Atelier, 1950, n° 79. — Paris, Louvre, 1963, n° 329. — Paris, Atelier, 1967, hors cat.

Cette étude de chats exécutée en 1843, si l'on se réfère à la date apposée par l'artiste, montre l'intérêt que Delacroix ne cessa d'avoir durant toute sa vie pour les études d'animaux, notamment de félins et de chevaux.
Au musée des Beaux-Arts de Besançon, se trouve une copie du chat en bas à droite (inventaire D 3314).

1088

SIX ÉTUDES DE FÉLINS

Mine de plomb, sur papier beige. H. 0,192; L. 0,311.
Au verso, annotation à la mine de plomb, d'une main étrangère : *d'après Barye.*
HISTORIQUE
Atelier Delacroix; vente 1864, sans doute partie des n^{os} 485 (43 feuilles) ou 487 (79 feuilles). — Marjolin-Scheffer; Psichari; vente, Paris, 7 juin 1911, n° 20 ou 21. — Tyge Moller; don en 1920 (L. 1886a).
Inventaire *RF 5175.*
BIBLIOGRAPHIE
Robaut, 1885, sans doute partie des n^{os} 1844 ou 1845.

Études faites d'après deux dessins de Barye donnés également par M. Tyge Moller en 1920 (Inventaire RF 5173 et RF 5174).
Le félin couché est à comparer à une aquarelle de Delacroix, de 1846 (Robaut, 1885, n° 984, repr.) et celui de gauche, au dessin reproduit par Robaut (1885, n° 988).
A comparer aussi à une aquarelle de Barye, conservée au Louvre (RF 4211).

1089

ÉTUDE DE FÉLIN, DIT LE PUMA

Plume et encre brune. H. 0,115; L. 0,133.
Daté à la plume : *10. X^b- 52.*
HISTORIQUE
Atelier Delacroix; vente 1864, sans doute partie des n^{os} 485 (43 feuilles) ou 487 (79 feuilles). — E. Moreau-Nélaton; legs en 1927 (L. 1886a).
Inventaire *RF 9683.*
BIBLIOGRAPHIE
Robaut, 1885, sans doute partie des n^{os} 1844 ou 1845. — Sérullaz, *Mémorial,* 1963, n° 435, repr.
EXPOSITIONS
Paris, Louvre, 1963, n° 441. — Paris, Louvre, 1982, n° 349.

Il paraît possible de comparer ce dessin à la petite peinture conservée au Louvre et intitulée *Le Puma* (Sérullaz, *Mémorial,* 1963, n° 436, repr.) que Robaut date — sans preuves — de l'année 1859. Le dessin étant daté du 10 décembre 1852, on

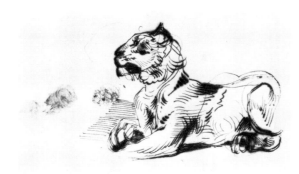

1086

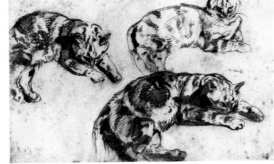

1087

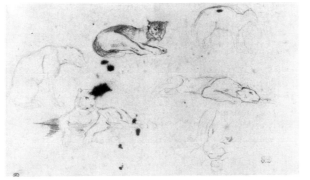

1088

peut supposer que la peinture — dont il semble être une première pensée — a été exécutée vers 1852-1855.

1090

ÉTUDES DE TIGRE EN ARRÊT ET D'UN OISEAU

Mine de plomb. H. 0,098; L. 0,132.
Annotations à la mine de plomb : *blanc - vert - gris - blanc*.
Au verso, annotation : *pied de*.
HISTORIQUE
E. Moreau-Nélaton; legs en 1927 (L. 1886a). Inventaire *RF 9747*.

L'étude de tigre est à rapprocher — en sens inverse — de la lithographie *Tigre en arrêt* de 1854 (Delteil, 1908, n° 131, repr.).

c) Écorchés de félins

1091

ÉTUDE D'ÉCORCHÉ DE LION

Mine de plomb. H. 0,167; L. 0,251.
Au verso d'un fragment de gravure.
HISTORIQUE
Atelier Delacroix; vente 1864, partie du n° 488 (30 feuilles; adjugé 105 F en 2 lots à MM. Riesener et Mène). — Mène; vente, Paris, 27-30 mars 1899, partie du n° 56? — E. Moreau-Nélaton; legs en 1927 (L. 1886a). Inventaire *RF 9694*.
BIBLIOGRAPHIE
Robaut, 1885, partie du n° 1851.
EXPOSITIONS
Paris, Louvre, 1930, n° 633?

Ce dessin et les suivants sont des études d'après un des lions donnés par Henri Daniel, comte de Rigny, amiral de France (1782-1835), à la Ménagerie du Museum, et qui furent disséqués à leur mort. D'après Loffredo (1981), un lion mourut le 16 octobre 1828, une lionne le 27 avril 1829 *(Registre de la ménagerie, entrées-sorties 1820-1848)*. Loffredo (communication orale

1983, et article à paraître dans le B.S.H.A.F.) nous a signalé un troisième décès le 19 juin 1829. Joubin (*Correspondance*, I, p. 225), publie une lettre de Delacroix à Barye : « *Le lion est mort — Au galop — Le temps qu'il fait doit nous activer. Je vous y attends* ». Cette lettre est datée par Delacroix « *Ce samedi* », et Joubin la situe le 16 octobre 1828, qui n'était pas un samedi. L'allusion à une forte chaleur qui risque d'activer la décomposition de l'animal, et le fait que le 19 juin 1829 soit un samedi nous inclinent à penser que le sujet de ces études d'écorchés est bien l'animal mort ce jour-là.
Il existe de nombreuses études du même lion écorché faites par Barye aux côtés de Delacroix et annotées *lion de l'amiral Rigny* (École des Beaux-Arts; cf. Loffredo, 1981, n°s 51 à 63, repr.).
Signalons par ailleurs que ce dessin a été exécuté sur le fragment d'un exemplaire de l'eau-forte de Bourruet (?) d'après une peinture de Delacroix, *Épisode de la guerre de Grèce* (Delteil, 1908, pièces douteuses ou attribuées n° 1 repr.). Trois autres études d'écorchés (RF 9692, RF 9693 et RF 9695) ont également été exécutées sur des fragments du même exemplaire de cette gravure.

1092

ÉTUDES D'ÉCORCHÉ DE LION ET DE PATTES

Mine de plomb. H. 0,225; L. 0,200.
HISTORIQUE
Atelier Delacroix; vente 1864, partie du n° 488 (30 feuilles; adjugé 105 F en 2 lots à MM. Riesener et Mène). — Mène; vente, Paris, 27-30 mars 1899, partie du n° 56? — E. Moreau-Nélaton; legs en 1927 (L. 1886a). Inventaire *RF 9697*.

Ce dessin d'écorché reprend en partie le RF 9694 et est à comparer à la même étude faite par Barye (Lof-

fredo, 1981, n° 63, repr.) représentant, d'après les annotations de ce dernier, le lion de l'amiral de Rigny.

1093

ÉTUDE D'UN ÉCORCHÉ DE LION

Mine de plomb. H. 0,223; L. 0,341.
HISTORIQUE
Atelier Delacroix; vente 1864, partie du n° 488 (30 feuilles, adjugé 105 F en 2 lots à MM. Riesener et Mène). — Mène; vente, Paris, 27-30 mars 1899, partie du n° 56? — E. Moreau-Nélaton; legs en 1927 (L. 1886a). Inventaire *RF 9698*.
BIBLIOGRAPHIE
Robaut, 1885, partie du n° 1851.

Étude exécutée d'après le lion de l'amiral de Rigny (cf. Loffredo, 1981, n° 62, repr. en haut à droite).

1094

ÉTUDE D'ÉCORCHÉ DE LION

Mine de plomb. H. 0,237; L. 0,356.
Annotations à la mine de plomb : *lion de Rauch - chez Mr Gérard*.
Au verso d'un fragment de gravure.
HISTORIQUE
Atelier Delacroix; vente 1864, partie du n° 488 (30 feuilles, adjugé 105 F en 2 lots à MM. Riesener et Mène). — Mène; vente, Paris, 27-30 mars 1899, partie du n° 56? — E. Moreau-Nélaton; legs en 1927 (L. 1886a). Inventaire *RF 9699*.
BIBLIOGRAPHIE
Robaut, 1885, partie du n° 1851.
EXPOSITIONS
Paris, Louvre, 1930, n° 633?

Étude exécutée sans doute d'après le lion de l'amiral de Rigny, à comparer à l'étude avec variantes, de Barye (Loffredo, 1981, n° 57). Assez proche, mais en sens inverse, du calque RF 9695 bis et du dessin RF 9702. Ce dessin a été exécuté au verso d'un fragment d'un exemplaire de l'eauforte attribuée par A. Moreau à Bourruet et reproduisant une peinture de

1089

1090

Delacroix, *Épisode de la guerre de Grèce* (Delteil, 1908, pièces douteuses ou attribuées n° 1, repr.). Quatre autres études d'écorchés ont été, elles aussi, dessinées au verso d'un autre exemplaire de cette gravure (voir les RF 9692, RF 9693, RF 9694 et RF 9695).

1095

DEUX ÉTUDES
D'ÉCORCHÉ DE LION

Mine de plomb. H. 0,248; L. 0,195. Pliure horizontale centrale.

HISTORIQUE

Atelier Delacroix; vente 1864, partie du n° 488 (30 feuilles, adjugé 105 F en 2 lots à MM. Riesener et Mène). — Mène; vente, Paris, 27-30 mars 1899, partie du n° 56? — E. Moreau-Nélaton; legs en 1927 (L. 1886a). Inventaire *RF 9690*.

BIBLIOGRAPHIE

Robaut, 1885, partie du n° 1851. — Moreau-Nélaton, 1916, I, p. 103.

EXPOSITIONS

Paris, Louvre, 1930, n° 630. — Paris, Louvre, Cabinet des Dessins, 1963, n° 25.

Étude à comparer au dessin de Barye conservé à l'école des Beaux-Arts et représentant le lion de l'amiral de Rigny (Loffredo, 1981, n° 62, repr.).

1096

TROIS ÉTUDES
DE FÉLIN ÉCORCHÉ

Mine de plomb. H. 0,196; L. 0,249.

HISTORIQUE

Atelier Delacroix; vente 1864, sans doute partie du n° 496. — Mène; vente, Paris, 27-30 mars 1899, partie du n° 56? — E. Moreau-Nélaton; legs en 1927 (L. 1886a).

Inventaire *RF 9691*.

BIBLIOGRAPHIE

Robaut, 1885, sans doute partie du n° 1858?

L'étude du haut — d'après le lion de l'amiral de Rigny — peut être rapprochée de la lithographie représentant un *Tigre Royal* (1829; Delteil, 1908, n° 80, reproduit un dessin en sens inverse de la lithographie et signale une étude d'écorché « de tigre » dans la collection Moreau-Nélaton, qui est sans doute notre dessin).

On retrouve un croquis pratiquement identique sur la feuille RF 9689.

1097

ÉTUDE DE FÉLIN ÉCORCHÉ
ET TÊTE

Mine de plomb. H. 0,222; L. 0,342.

1091

1092

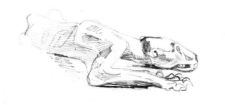

1093

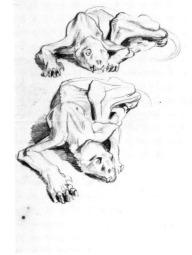

1095

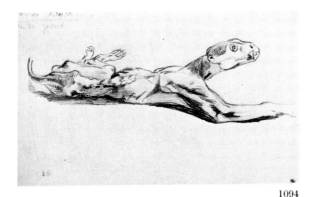

1094

1096

1097

1098

1099

1100

1101

1102

1103

HISTORIQUE
Atelier Delacroix; vente 1864, partie du n° 488 (30 feuilles, adjugé 105 F en 2 lots à MM. Riesener et Mène). — Mène; vente, Paris, 27-30 mars 1899, partie du n° 56? — E. Moreau-Nélaton; legs en 1927 (L. 1886a). Inventaire *RF 9704*.

BIBLIOGRAPHIE
Robaut, 1885, partie du n° 1851.

Exécuté vers 1828-1830. A comparer au RF 9696 : même dessin mais plus schématique.

1098

ÉTUDE DE FÉLIN ÉCORCHÉ

Mine de plomb. H. 0,140; L. 0,216.

HISTORIQUE
Atelier Delacroix; vente 1864, partie du n° 488 (30 feuilles, adjugé 105 F en 2 lots à MM. Riesener et Mène). — Mène; vente, Paris, 27-30 mars 1899, partie du n° 56? — E. Moreau-Nélaton; legs en 1927 (L. 1886a). Inventaire *RF 9696*.

BIBLIOGRAPHIE
Robaut, 1885, partie du n° 1851.

A comparer au dessin RF 9704, même modèle.

1099

DIVERSES ÉTUDES DE FÉLINS ÉCORCHÉS

Mine de plomb. H. 0,227; L. 0,182.

HISTORIQUE
Atelier Delacroix; vente 1864, sans doute partie du n° 496 (27 feuilles en 6 lots). — E. Moreau-Nélaton; legs en 1927 (L. 1886a). Inventaire *RF 9689*.

BIBLIOGRAPHIE
Robaut, 1885, sans doute partie du n° 1857 ou 1858.

L'écorché du bas est pratiquement identique à celui du dessin RF 9691.

1100

DEUX ÉTUDES D'ÉCORCHÉ DE LION

Mine de plomb. H. 0,170; L. 0,247.
Au verso d'un fragment de gravure.

HISTORIQUE
Atelier Delacroix; vente 1864, partie du n° 488 (30 feuilles, adjugé 105 F en 2 lots à MM. Riesener et Mène). — Mène; vente, Paris, 27-30 mars 1899, partie du n° 56? — E. Moreau-Nélaton; legs en 1927 (L. 1886a). Inventaire *RF 9693*.

BIBLIOGRAPHIE
Robaut, 1885, partie du n° 1851.

EXPOSITIONS
Paris, Louvre, 1930, n° 633.

Étude à comparer au dessin de Barye (Loffredo, 1981, n° 59) exécuté d'après le lion de l'amiral de Rigny.
A comparer au RF 9701 (reprises du même dessin, deux fois).

Ce dessin a été exécuté sur le fragment d'un exemplaire de l'eau-forte de Bourruet (?) d'après une peinture de Delacroix, *Épisode de la guerre de Grèce* (Delteil, 1908, pièces douteuses ou attribuées n° 1, repr.). Trois autres études d'écorchés (RF 9692, RF 9694 et RF 9695) ont également été exécutées sur des fragments du même exemplaire de cette gravure.

1101

QUATRE ÉTUDES D'ÉCORCHÉS DE LIONS

Plume et encre brune. H. 0,208; L. 0,312.

HISTORIQUE
Atelier Delacroix; vente 1864, partie du n° 488 (30 feuilles, adjugé 105 F en 2 lots à MM. Riesener et Mène). — Mène; vente, Paris, 27-30 mars 1899, partie du n° 56? — E. Moreau-Nélaton; legs en 1927 (L. 1886a). Inventaire *RF 9701*.

BIBLIOGRAPHIE
Robaut, 1885, partie du n° 1851.

EXPOSITIONS
Paris, Louvre, 1930, n° 631.

Exécuté d'après le lion de l'amiral de Rigny (cf. Loffredo, 1981, n° 59, repr). Les deux études de gauche reprennent le même modèle dans la même attitude que le RF 9693.
La figure du bas reprend le RF 9694.

1102

DEUX ÉCORCHÉS DE LIONS

Mine de plomb. H. 0,170; L. 0,252.
Au verso d'un fragment de gravure (voir le dessin RF 9694).

HISTORIQUE
Atelier Delacroix; vente 1864, partie du n° 488 (30 feuilles, adjugé 105 F en 2 lots à MM. Riesener et Mène). — Mène; vente, Paris, 27-30 mars 1899, partie du n° 56? — E. Moreau-Nélaton; legs en 1927 (L. 1886a). Inventaire *RF 9692*.

BIBLIOGRAPHIE
Robaut, 1885, partie du n° 1851.

EXPOSITIONS
Paris, Louvre, 1930, n° 632.

Étude exécutée d'après le lion de l'amiral de Rigny (cf. Loffredo, 1981, n° 60, repr.). Le point d'angle étant différent de celui du dessin de Barye, cela prouve donc bien que les deux artistes ont travaillé ensemble d'après les mêmes félins.

1103

ÉTUDES D'ÉCORCHÉS : TÊTE, ARRIÈRE TRAIN, PATTES

Mine de plomb. H. 0,169; L. 0,250.

Au verso d'un fragment de gravure (voir le dessin RF 9694).

HISTORIQUE
Atelier Delacroix; vente 1864, partie du n° 488 (30 feuilles, adjugé 105 F en 2 lots à MM. Riesener et Mène). — Mène; vente, Paris, 27-30 mars 1899, partie du n° 56? — E. Moreau-Nélaton; legs en 1927 (L. 1886a). Inventaire *RF 9695*.

BIBLIOGRAPHIE
Robaut, 1885, partie du n° 1851.

La partie droite reprend l'étude du lion de l'amiral de Rigny par Barye (cf. Loffredo, 1981, n° 60, à droite, repr.), et les autres études de détails sont également d'après le lion de l'amiral de Rigny.

1104

ÉTUDES D'ÉCORCHÉS DE LIONS ET UN LION DEBOUT

Plume et encre brune. H. 0,335; L. 0,223.

HISTORIQUE
Atelier Delacroix; vente 1864, partie du n° 488 (30 feuilles, adjugé 105 F en 2 lots à MM. Riesener et Mène). — Mène; vente, Paris, 27-30 mars 1899, partie du n° 56? — E. Moreau-Nélaton; legs en 1927 (L. 1886a). Inventaire *RF 9702*.

BIBLIOGRAPHIE
Robaut, 1885, partie du n° 1851.

Études d'après le lion de l'amiral de Rigny.
A comparer au RF 9695 bis, pour le dessin du bas de la feuille. Le lion en bas est à rapprocher des dessins de Barye conservés à l'École des Beaux-Arts (Loffredo, 1981, n°s 57 et 61, repr.).

1105

ÉTUDE D'ÉCORCHÉ DE LION

Plume et encre brune, mine de plomb, sur papier calque contre-collé. H. 0,149; L. 0,244.

HISTORIQUE
Atelier Delacroix; vente 1864, partie du n° 488 (30 feuilles, adjugé 105 F en 2 lots à MM. Riesener et Mène). — Mène; vente, Paris, 27-30 mars 1899, partie du n° 56? — E. Moreau-Nélaton; legs en 1927 (L. 1886a). Inventaire *RF 9695 bis*.

Étude d'après le lion de l'amiral de Rigny (à comparer au dessin de Barye; Loffredo, 1981, n° 57, repr., même attitude approximative).
A comparer au RF 9702 (dessin du bas de la feuille presqu'identique) et au RF 9699 (inversé et avec variantes) et éventuellement à un autre dessin de Barye (Loffredo, 1981, n° 61, repr. en bas à droite, sur calque également).

1106

DEUX ÉTUDES
D'ÉCORCHÉ DE LION

Mine de plomb. H. 0,195; L. 0,244.

HISTORIQUE

Atelier Delacroix; vente 1864, partie du
n° 488 (30 feuilles, adjugé 105 F en 2 lots
à MM. Riesener et Mène). — Mène; vente,
Paris, 27-30 mars 1899, partie du n° 56? —
E. Moreau-Nélaton; legs en 1927 (L. 1886a).
Inventaire *RF 9700*.

BIBLIOGRAPHIE

Robaut, 1885, partie du n° 1851.

Exécuté d'après le lion de l'amiral de
Rigny, et à comparer à deux dessins
de Barye de même sujet (Loffredo,
1981, n°s 51 et 52, repr.). A comparer
aussi à certaines figures du dessin
RF 9674.

1107

ÉTUDES DE FÉLINS
ET D'UNE PANTHÈRE
ÉCORCHÉE

Plume et encre brune, sur papier beige.
H. 0,304; L. 0,195.

HISTORIQUE

Atelier Delacroix; vente 1864, partie du
n° 488 (30 feuilles, adjugé 105 F en 2 lots
à MM. Riesener et Mène). — Mène; vente,
Paris, 27-30 mars 1899, partie du n° 56? —
E. Moreau-Nélaton; legs en 1927 (L. 1886a).
Inventaire *RF 9703*.

A comparer à une feuille d'études de
Barye (Loffredo, 1981, n° 79, repr.) où

l'on retrouve en bas à droite la même
panthère que celle dessinée ici en haut.
Le dessin de Barye peut être situé vers
1828-1831, et est annoté par Barye :
Panthère de Barbarie mâle n° 1.

Animaux divers

1108

FEUILLE D'ÉTUDES :
CHEVAL, ARAIGNÉE
ET UN MONSTRE

Plume et encre brune, lavis brun. H. 0,204;
L. 0,312.

HISTORIQUE

E. Moreau-Nélaton; legs en 1927 (L. 1886a).
Inventaire *RF 10504*.

Exécuté sans doute vers 1818-1824.

1109

FEUILLE D'ÉTUDES
AVEC UNE TÊTE D'HOMME
ET DIVERS ANIMAUX

Plume et encre brune, taches d'aquarelle.
H. 0,175; L. 0,223.

HISTORIQUE

E. Moreau-Nélaton; legs en 1927 (L. 1886a).
Inventaire *RF 9909*.

Exécuté sans doute assez tôt, vers
1818-1824. Mais on peut aussi compa-
rer les dessins avec une feuille d'études
d'aigles et de lion, que Robaut place
en 1848 (1885, n° 1061, repr.).

1110

FEUILLE D'ÉTUDES :
TÊTES DE SERPENT
ET UN CHEVAL

Mine de plomb. H. 0,118; L. 0,099.
Au verso, croquis, à la mine de plomb, de
chevaux et annotation d'une main étran-
gère (Robaut?) : *tiré d'une feuille de petit
album - vers 1818.*

HISTORIQUE

Atelier Delacroix; vente 1864. — E. Mo-
reau-Nélaton; legs en 1927 (L. 1886a).
Inventaire *RF 9730*.

Exécuté sans doute vers 1818-1824.

1111

TÊTES DE CHEVAL,
DE MULE ET
DE PERSONNAGES

Plume et encre brune, mine de plomb.
H. 0,255; L. 0,205.
Au verso d'une gravure représentant des
encadrements.

HISTORIQUE

E. Moreau-Nélaton; legs en 1927 (L. 1886a).
Inventaire *RF 10332*.

Vers 1818-1824.

1112

FEUILLE D'ÉTUDES
AVEC UNE VACHE
ET DIVERS ANIMAUX

Mine de plomb. H. 0,210; L. 0,327.

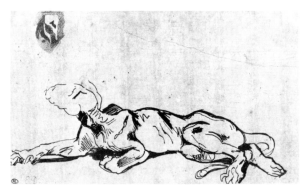

1105

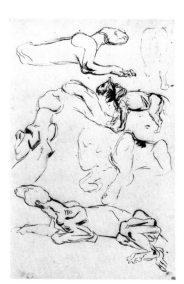

1104

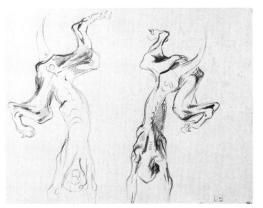

1107

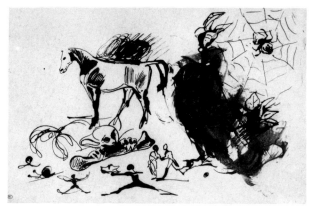

1108

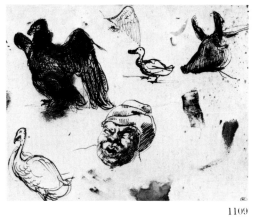

1109

1110

1110 v

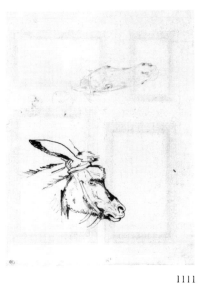

1111

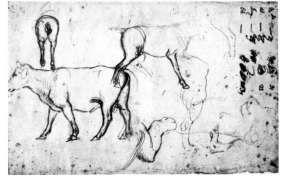

1112

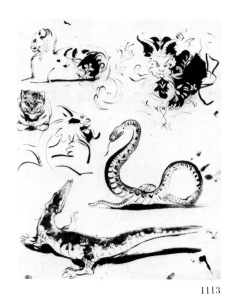

1113

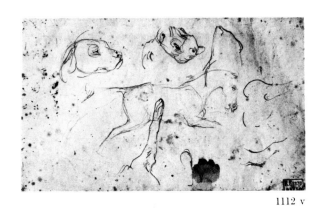

1112 v

Annotations à la plume : *M^elle - Ad - Eug - Ch* et des chiffres.
Au verso, croquis à la mine de plomb d'un cheval et de têtes de chiens.

HISTORIQUE
E. Moreau-Nélaton ; legs en 1927 (L. 1886a). Inventaire *RF 9750*.

Exécuté sans doute vers 1818-1824.

1113

FEUILLE D'ÉTUDES : CHATS, SERPENT, CAÏMAN ET ÉLÉMENTS DÉCORATIFS

Pinceau et lavis brun. H. 0,226 ; L. 0,185.

HISTORIQUE
E. Moreau-Nélaton ; legs en 1927 (L. 1886a). Inventaire *RF 10391*.

Il est difficile de situer cette feuille de croquis dans le temps. Nous la voyons plutôt vers les années 1820-1830. Toutefois, nous retrouvons certains de ces éléments repris beaucoup plus tard avec de nombreuses variantes : par exemple, le serpent, dans un pastel représentant *La Crucifixion* (coll. part. Paris ; Huyghe, 1964, n° 350, p. 498, pl. 350) ou dans *Le lion et le serpent*, peinture de 1856 conservée au Folkwang Museum d'Essen (Huyghe, 1964, n° 351, p. 498, pl. 351). Le caïman se retrouve — inversé et avec variantes

— dans la peinture *Lion au caïman*, de 1863, conservée à la Kunsthalle de Hambourg (Huyghe, 1964, n° 353, p. 498, pl. 353).

1114

ÉTUDES DE CHEVAUX ET DE CHIENS

Plume et encre brune. H. 0,197 ; L. 0,156.

HISTORIQUE
E. Moreau-Nélaton ; legs en 1927 (L. 1886a). Inventaire *RF 10458*.

Exécuté sans doute vers 1822-1827.

1115

DEUX CHIENS COURANT VERS LA DROITE DANS UN PAYSAGE

Pinceau et lavis brun, sur papier beige. H. 0,155 ; L. 0,245.

HISTORIQUE
E. Moreau-Nélaton ; legs en 1927 (L. 1886a). Inventaire *RF 10433*.

Exécuté sans doute vers 1824-1826, et peut-être lors du séjour en Angleterre en 1825.

1116

CINQ ÉTUDES DE SOURIS

Mine de plomb. H. 0,158 ; L. 0,225.

HISTORIQUE
E. Moreau-Nélaton ; legs en 1927 (L. 1886a). Inventaire *RF 9755*.

BIBLIOGRAPHIE
Robaut, 1885, repr. p. 463, sur une planche générale d'animaux divers, l'étude du haut de la feuille (mais la queue est différente) et la tête à gauche (tournée dans l'autre sens).

EXPOSITIONS
Paris, Louvre, 1930, n° 651. — Paris, Atelier, 1937, n° 25. — Paris, Louvre, 1982, n° 396.

Exécuté sans doute vers 1827-1835.

1117

CINQ ÉTUDES DE CHIENS

Plume et encre brune. H. 0,261 ; L. 0,188.
Au verso d'une lettre adressée à Delacroix, cachet de la poste du 22 mai 1828.

HISTORIQUE
E. Moreau-Nélaton ; legs en 1927 (L. 1886a). Inventaire *RF 9743*.

Sans doute exécuté vers 1828, en vue peut-être de la lithographie *Faust, Méphistophélès et le barbet* (Delteil, 1908, n° 61, repr.). de la suite de *Faust*

1114

1115

1117

1116

publiée en 1828? La lettre au verso de laquelle ont été exécutés les croquis n'est pas signée. Elle est adressée « à Monsieur de la Croix rue de Choiseul n° 15 à Paris » et est libellée en ces termes : « Mercredi soir si Mr de la Croix veut être assez aimable pour venir demain chez Mad Clarke il y verra Mad Shelley. Si il n'est pas trop tard pour qu'il prévienne Mr David elle sera charmée de le voir ». Delacroix s'installa rue de Choiseul en février 1828 : « *quartier très-fashionable et beaucoup trop pour un gueux de mon espèce qui est sur la voie large pour aller à l'hôpital* » (lettre à Soulier, 6 février 1828, *Correspondance*, I, pp. 211-212). Aucune allusion à Mademoiselle Clarke n'apparaît dans le *Journal* ou dans la *Correspondance* mais les principaux biographes de Delacroix (Escholier; Moreau-Nélaton; Huyghe) rapportent que celui-ci était un familier de ce salon (elles étaient deux?) à l'époque où il fréquentait également le salon de Mme Ancelot.

1118

FEUILLE D'ÉTUDES
DE DROMADAIRES

Mine de plomb. H. 0,147; L. 0,201.

Annotation à la mine de plomb d'une main étrangère : *T. S. V. P.*
Au verso, études à la mine de plomb de divers oiseaux (flamands roses?) et annotation à la mine de plomb : *pattes rouges.*

HISTORIQUE
Atelier Delacroix; vente 1864, sans doute partie du n° 510 (58 feuilles, adjugé 164 F en 3 lots à MM. Tesse, de Laage et Robaut). — E. Moreau-Nélaton; legs en 1927 (L. 1886a).
Inventaire *RF 9740.*

BIBLIOGRAPHIE
Robaut, 1885, sans doute partie du n° 1878 (les oiseaux du verso reproduits vers le bas au centre p. 463).

Exécuté peut-être vers 1820-1830, au Jardin des Plantes? L'étude de chameau a pu ultérieurement servir pour les troupeaux de Jacob dans *La Lutte de Jacob et l'Ange*, à l'église Saint Sulpice.

1119

ÉTUDES
DE TÊTES DE LAPINS
ET D'ANIMAL

Mine de plomb. H. 0,127; L. 0,173.
Annotation à demi-effacée, à la mine de plomb, sans doute par Robaut : *de la main même d'Eug. Delacroix.*

HISTORIQUE
A. Robaut (code au verso). — E. Moreau-Nélaton; legs en 1927 (L. 1886a).
Inventaire *RF 9754.*

BIBLIOGRAPHIE
Robaut, 1885, peut-être partie du n° 1878? voir aussi p. 463 (planche générale d'animaux, deuxième rangée en haut à droite).

Exécuté peut-être vers 1820-1830.

1120

FEUILLE D'ÉTUDES
DE CHÈVRES
ET D'UNE PLANTE :
MORELLE DOUCE-AMÈRE

Mine de plomb. H. 0,215; L. 0,318.
Annotations à la mine de plomb : *plus long les intervales - oreilles blanches - bl. (anche) - blanche.* Pliures centrales verticale et horizontale.

HISTORIQUE
Atelier Delacroix; vente 1864, sans doute partie du n° 510 (58 feuilles en 3 lots, adjugé 164 F à MM. Tesse, de Laage, Robaut). — E. Moreau-Nélaton; legs en 1927 (L. 1886a).
Inventaire *RF 9752.*

BIBLIOGRAPHIE
Robaut, 1885, partie du n° 658 et p. 463 repr. parmi d'autres études d'animaux : les études des deux chèvres se regardant, les croquis en dessous des têtes de chèvres, et, en retournant la feuille, les deux têtes de chèvre à gauche et en dessous.

1118

1118 v

1119

1120

1121

1122

1123

1124

1125

1127

1126

404

Robaut (1885) reproduit au nº 658 diverses études à la mine de plomb de chèvres et de chiens datées du « mardi 6 juin 1837, Frépillon ». Les études de chèvres ont pu servir pour la chèvre qui est à droite de la peinture datée de 1837 et exposée au Salon de 1838, *Le Kaïd, chef marocain*, conservée au musée des Beaux-Arts de Nantes (Sérullaz, *Mémorial*, 1963, nº 257, repr.).

1121
DEUX ÉTUDES D'AIGLES

Mine de plomb. H. 0,165; L. 0,187.
HISTORIQUE
Atelier Delacroix; vente 1864, sans doute partie du nº 510 (58 feuilles, adjugé 164 F en 3 lots à MM. Tesse, de Laage et Robaut). — E. Moreau-Nélaton; legs en 1927 (L. 1886a).
Inventaire *RF 9749*.
BIBLIOGRAPHIE
Robaut, 1885, sans doute partie du nº 1878.

Robaut (1885) reproduit au nº 1061, une feuille d'études avec des lions et des aigles, dont certains sont assez proches de ces deux études et qu'il situe en 1848.
On retrouve un aigle semblable en haut d'un des trophées à droite de *La Justice de Trajan* (1840).

1122
FEUILLE D'ÉTUDES DE CHIENS ET DE TÊTES DE CHIENS

Mine de plomb. H. 0,165; L. 0,281.
HISTORIQUE
E. Moreau-Nélaton; legs en 1927 (L. 1886a).
Inventaire *RF 9754*.
BIBLIOGRAPHIE
Robaut, 1885, l'ensemble de la feuille reproduit en bas de la p. 463.

Un chien assez semblable et dans une pose voisine apparaît dans la peinture représentant *L'Éducation de la Vierge* (1853) conservée au Musée National de Tokyo (Sérullaz, *Mémorial*, 1963, nº 443, repr.).

1123
TÊTE DE CHIEN

Mine de plomb. H. 0,042; L. 0,081. Découpé avec coins arrondis et collé sur une autre feuille.
HISTORIQUE
A. Robaut (code et annotations au verso). — E. Moreau-Nélaton; legs en 1927 (L. 1886a).
Inventaire *RF 9746*.

A rapprocher de la tête de chien, en bas vers la droite du dessin RF 9745.

1124
CHIEN COUCHÉ, TOURNÉ VERS LA GAUCHE

Mine de plomb. H. 0,111; L. 0,171.
HISTORIQUE
E. Moreau-Nélaton; legs en 1927 (L. 1886a).
Inventaire *RF 9744*.
BIBLIOGRAPHIE
Robaut, 1885, reproduit au centre à droite de la p. 463, parmi d'autres études d'animaux.

Exécuté sans doute vers 1855-1857, et plutôt en 1856 au moment où Delacroix travaille à sa peinture datée de 1857 et intitulée *Marocain et son cheval*, conservée au Musée de Budapest (Sérullaz, *Mémorial*, 1963, nº 489, repr.). Le chien semble être de la même race et porte un collier presqu'identique.
A comparer avec une feuille d'études de la collection Hahnloser à Berne (inv. 96) où l'on retrouve plusieurs croquis d'un chien également proche de celui dessiné ici.

1125
ÉTUDE DE VAUTOUR

Mine de plomb. H. 0,101; L. 0,075.
HISTORIQUE
Atelier Delacroix; vente 1864, sans doute partie du nº 510 (58 feuilles, adjugé 164 F en 3 lots à MM. Tesse, de Laage, Robaut). — A. Robaut (code au verso). — E. Moreau-Nélaton; legs en 1927 (L. 1886a).
Inventaire *RF 9748*.
BIBLIOGRAPHIE
Robaut, 1885, sans doute partie du nº 1878.

Robaut (1885) reproduit au nº 1267 deux études d'oiseaux (sous le nom d'« aigles ») dont l'une est — bien qu'inversée —, très proche de cette étude et qu'il situe en 1854.

1126
FÉLIN PRÈS D'UNE URNE ET CROCODILE

Plume et encre brune. H. 0,235; L. 0,181.
Annotations à la plume : *Couder - Petitot - Gateaux - Reber - Lebas*.
HISTORIQUE
E. Moreau-Nélaton; legs en 1927 (L. 1886a).
Inventaire *RF 9741*.
EXPOSITIONS
Paris, Louvre, Cabinet des Dessins, 1963, nº 103.

Exécuté sans doute vers 1855-1862. A comparer au dessin du Louvre RF 9797, *Étude de femme et de crocodile*, et à la peinture de 1863, *Lion et caïman*, conservée à la Kunsthalle de Hambourg.
Les annotations de Delacroix se réfè-

rent à cinq membres de l'Institut : le peintre Auguste Couder (1790-1873), élu en 1839, le sculpteur Louis Petitot (1794-1862), élu en 1834, le sculpteur et graveur Jacques-Édouard Gatteaux (1788-1881), élu en 1845, le compositeur Reber, élu en 1853 et l'architecte Louis-Hippolyte Lebas (1782-1867), élu en 1825. Rappelons que Delacroix fut lui-même élu à l'Institut le 10 janvier 1857.

1127
FEUILLE D'ÉTUDES DE MOUTONS

Mine de plomb. H. 0,182; L. 0,237. Pliure verticale centrale.
Annotation et date à la mine de plomb : *Ante 5 oct. 1856 - Le fanon apparent - fanon*.
HISTORIQUE
Atelier Delacroix; vente 1864, sans doute partie du nº 510 (58 feuilles en 3 lots, adjugé 164 F à MM. Tesse, de Laage). — A. Robaut. — E. Moreau-Nélaton; legs en 1927 (L. 1886a).
Inventaire *RF 9753*.
BIBLIOGRAPHIE
Robaut, 1885, sans doute partie du nº 1878 (animaux divers).
EXPOSITIONS
Paris, Louvre, 1982, nº 350.

Delacroix se trouvait chez son cousin Philogène Delacroix à Ante, près de Sainte-Menehould dans la Meuse, dès le 1er octobre 1856; il revient à Paris le 9. On lit dans son *Journal* (II, p. 468) à la date du *5 octobre* : « Le matin, *dessiné des moutons : nous montons avec le troupeau. Sensation de plaisir venant du beau temps* ».
Ce dessin pris sur le vif a, peu après, servi à Delacroix pour représenter le troupeau de moutons dans la partie droite de *La Lutte de Jacob et de l'Ange*. Rappelons que l'artiste eut la commande de la décoration de la chapelle des Saints-Anges dès 1847, il ne commença, en fait, à y travailler qu'en 1856 pour l'achever en 1861.

Animaux combattant

1128
TIGRE ATTAQUANT UN CHEVAL SAUVAGE

Aquarelle vernie par endroits. H. 0,179; L. 0,249.
Signé en bas à gauche au pinceau : *Eug. Delacroix*.
HISTORIQUE
Chavanne. — Bernheim Jeune. — Isaac de Camondo; legs en 1912 (cat. 1912, nº 231) (L. 1886a).
Inventaire *RF 4048*.

BIBLIOGRAPHIE
Sérullaz, *Mémorial*, 1963, nº 71, repr. —
Sérullaz, 1981-1982, repr. couleurs p. 42.
EXPOSITIONS
Paris, Louvre, 1963, nº 71. — Berne, 1963-
1964, nº 114. — Brême, 1964, nº 146. —
Kyoto-Tokyo, 1969, nº A 2, repr. — Paris,
Louvre, 1982, nº 336.

On peut situer cette aquarelle vers
1826-1829, et la comparer à celle
conservée au Musée de Budapest et
représentant un *Cheval effrayé par
l'orage* (Sérullaz, *Mémorial*, 1963,
nº 70, repr.).

1129

CHEVAL ATTAQUÉ
PAR UN FÉLIN

Pinceau et lavis brun, mine de plomb.
H. 0,162; L. 0,205.
Au verso, croquis, à la mine de plomb et au
lavis, d'une tête de cheval et d'un jaguar
debout, de profil à gauche.
HISTORIQUE
Atelier Delacroix; vente 1864. — Chenne-
vières (L. 2072); vente, Paris, 4-7 avril 1900,
partie du nº 600. — E. Moreau-Nélaton;
legs en 1927 (L. 1886a).
Inventaire *RF 9688*.

A comparer à un dessin au lavis,
intitulé par Robaut (1885, nº 1394,
repr.) *Cheval renversé par une lionne*,
et situé par lui à l'année 1859. Ces
deux croquis ne sont pas très éloignés
de style l'un et l'autre et le sujet est
assez voisin. Mais la date donnée par
Robaut nous paraît beaucoup trop
tardive, et cette étude se situerait, à
notre avis, vers 1826-1830.

1130

LION
SUR UN CADAVRE DE CHEVAL

Mine de plomb. H. 0,140; L. 0,196.
HISTORIQUE
E. Moreau-Nélaton; legs en 1927 (L. 1886a).
Inventaire *RF 10429*.

A l'année 1844, Robaut (1885) signale
trois œuvres représentant *Un lion
dévorant un cheval* : un dessin à la mine
de plomb (nº 804), une lithographie
(nº 805, repr.; Delteil, 1908, nº 126,
repr.), enfin une peinture (nº 806),
mais si le sujet est très voisin, la
représentation est bien différente de
celle de notre dessin. Par le style, ce
dernier nous paraît devoir être situé
plus vraisemblablement vers les années
1827-1833.

1131

FEMME MORDUE
PAR UN CROCODILE

Mine de plomb. H. 0,223; L. 0,338.
HISTORIQUE
E. Moreau-Nélaton; legs en 1927 (L. 1886a).
Inventaire *RF 9797*.
BIBLIOGRAPHIE
Florisoone, 1938, pl. 10. — Huyghe, 1964,
nº 356, p. 499, pl. 356. — Johnson, 1964,
p. 419, repr. fig. 34.
EXPOSITIONS
Paris, Louvre, 1930, nº 650. — Paris,
Louvre, Cabinet des Dessins, 1963, nº 66.

Johnson (1964) a démontré que les
figures de crocodile étaient emprun-
tées à deux planches du recueil d'illus-
trations de la *Tower menagerie* (gra-
vures sur bois par William Harvey),
publiées à Londres en 1829.

1132

HOMME TERRASSÉ
PAR UN LION

Mine de plomb, sur papier calque contre-
collé. H. 0,228; L. 0,295.
HISTORIQUE
Atelier Delacroix; vente 1864, sans doute
partie du nº 467 (22 feuilles, adjugé 500 F
à M. de Laage). — P. de Laage. — Baron
Vitta; don à la Société des Amis de Dela-
croix en 1934; acquis en 1953.
Inventaire *RF 32246*.

BIBLIOGRAPHIE
Moreau, 1873, cité pp. 135, 136. — Robaut,
1885, nº 680, repr. (sous le titre *Gladiateur
terrassé par un lion*). — Escholier, 1926,
repr. p. 309.
EXPOSITIONS
Paris, Louvre, 1930, nº 616ᴬ. — Paris, Ate-
lier, 1934, nº 6. — Paris, Atelier, 1935,
nº 37. — Paris, Atelier, 1937, nº 40. — Paris,
Atelier, 1939, nº 27. — Paris, Atelier, 1945,
nº 14. — Paris, Atelier, 1946, nº 14. — Paris,
Atelier, 1947, nº 90. — Paris, Atelier, 1948,
nº 89. — Paris, Atelier, 1949, nº 97. — Paris,
Atelier, 1950, nº 76. — Paris, Atelier, 1951,
nº 97. — Paris, Atelier, 1952, nº 50. — Paris,
Atelier, 1967, hors cat.

D'après Robaut (1885, nº 680), ce
dessin daterait de 1838, et aurait été
tiré en cliché photographique pour
L'Art, et reproduit dans la première
série de fac-similés publiée par Alfred
Robaut en 1864-1865 chez Cadart et
Luquet (Moreau, 1873, pp. 135-136).

1133

FEUILLE D'ÉTUDES :
LION, SERPENT
ET TROIS FIGURES NUES

Plume et encre brune. H. 0,203; L. 0,310.
HISTORIQUE
E. Moreau-Nélaton; legs en 1927 (L. 1886a).
Inventaire *RF 10468*.

Vers 1830-1840. A noter toutefois que
le lion et le serpent, à gauche, pour-
raient être mis en rapport avec une
peinture intitulée justement *Le lion et
le serpent*, signée et datée 1856 — mais
en sens inverse — et conservée au
Folkwang Museum à Essen (Robaut,
1885, nº 1298, repr.).

1134

DEUX ÉTUDES
DU COMBAT D'UN LION
ET D'UN TIGRE

Mine de plomb. H. 0,218; L. 0,309.

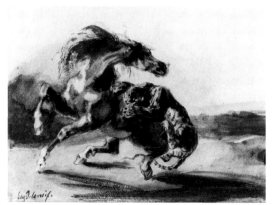

1128

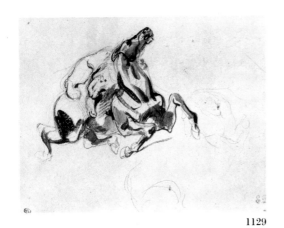

1129

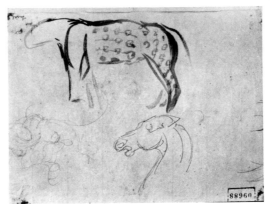

1129 v

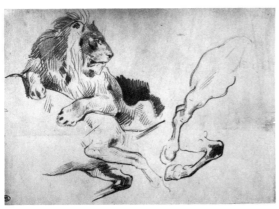

1130

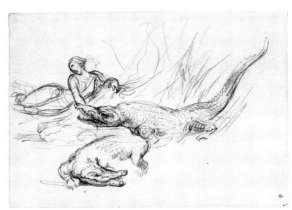

1131

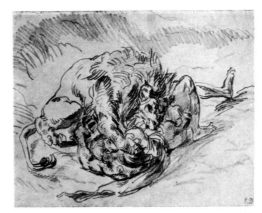

1132

1133

HISTORIQUE
Atelier Delacroix; vente 1864, sans doute nº 470. — A. Robaut (code au verso). — E. Moreau-Nélaton; legs en 1927 (L. 1886a). Inventaire *RF 9482*.

BIBLIOGRAPHIE
Moreau-Nélaton, 1916, II, fig. 374. — Huyghe, 1964, nº 332, p. 496, pl. 332.

EXPOSITIONS
Paris, Louvre, 1930, nº 614. — Paris, Atelier, 1951, nº 17. — Paris, Louvre, Cabinet des Dessins, 1963, nº 99. — Paris, Louvre, 1982, nº 351.

A comparer aux études placées par Robaut en 1856 et évoquant le même sujet d'un *Combat d'un lion et d'un tigre*; la première est une aquarelle (nº 1305, repr.), la seconde, un dessin à la plume (nº 1306, repr.); la troisième, un dessin à la mine de plomb (non reproduit) et ayant appartenu à Robaut (nº 1307).

Un dessin, également à la mine de plomb mais d'une exécution plus poussée, était conservé dans la collection Maurice Gobin (cat. Exp., Paris, Louvre, 1930, nº 615).

A comparer au dessin RF 10647 où l'on retrouvera le même combat d'un lion et d'un tigre, mais traité bien différemment, et plus tôt semble-t-il.

1135

FEUILLE D'ÉTUDES DE FÉLINS, DONT CERTAINS COMBATTANT

Mine de plomb, plume et encre brune. H. 0,269; L. 0,414.

HISTORIQUE
E. Moreau-Nélaton; legs en 1927 (L. 1886a). Inventaire *RF 10647*.

Cette feuille d'études semble pouvoir être datée de 1856, car les croquis montrant le combat entre un tigre et un lion dans la partie supérieure peuvent être comparés à trois dessins (un à l'aquarelle, un second à la plume, et un autre à la mine de plomb) signalés à cette date par Robaut (1885, nᵒˢ 1305, 1306 et 1307, repr.); l'étude de lionne en bas à gauche peut en outre être mise en rapport avec la peinture *Lionne et lion dans leur antre*, également de 1856 (Robaut, 1885, nº 1308, repr.).

A comparer au dessin RF 9482 où l'on retrouve la même évocation d'un combat entre un lion et un tigre.

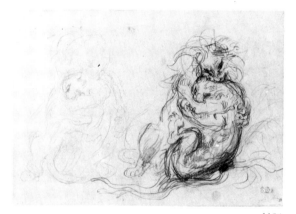

1134

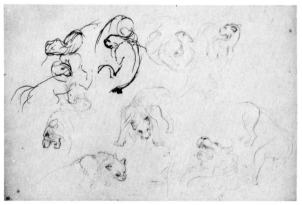

1135

VIII

PAYSAGES, FLEURS ET INTÉRIEURS

1136 à 1241

1137

2 𝄞 +

ML

donné a Jenny Leguillou
Le 18 mai 1853 à
Champrosay
Eug Delacroix.

1143

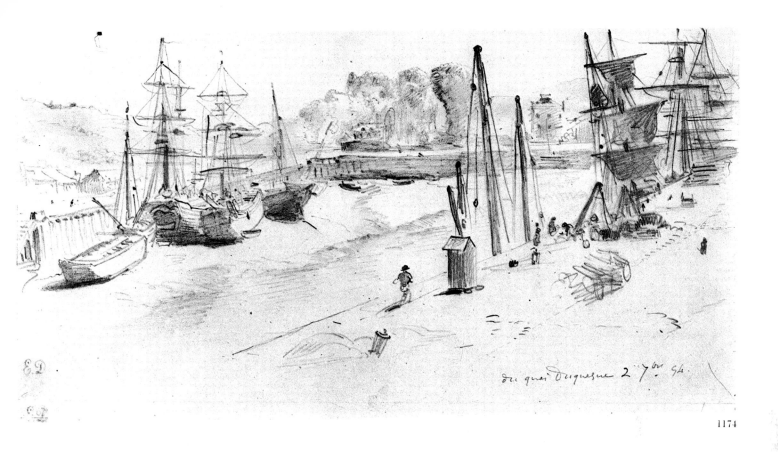

du quai Duquesne 2 7bre 94.

1174

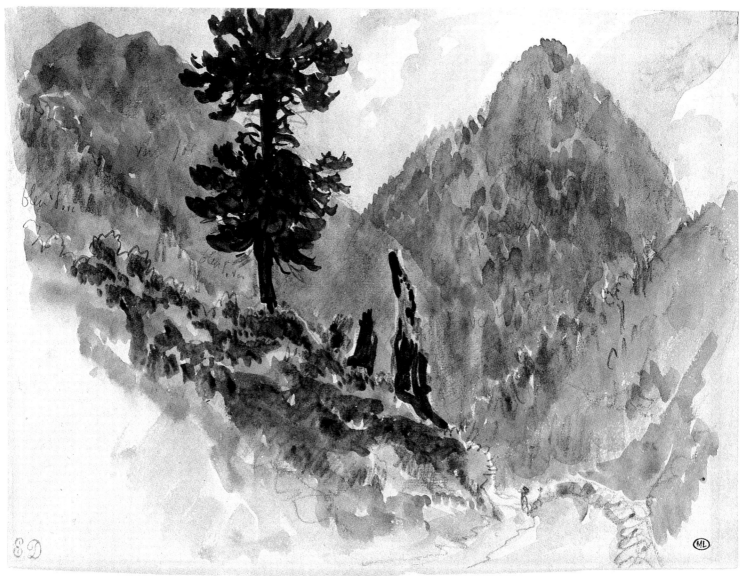

1186

1649 E.D

1223

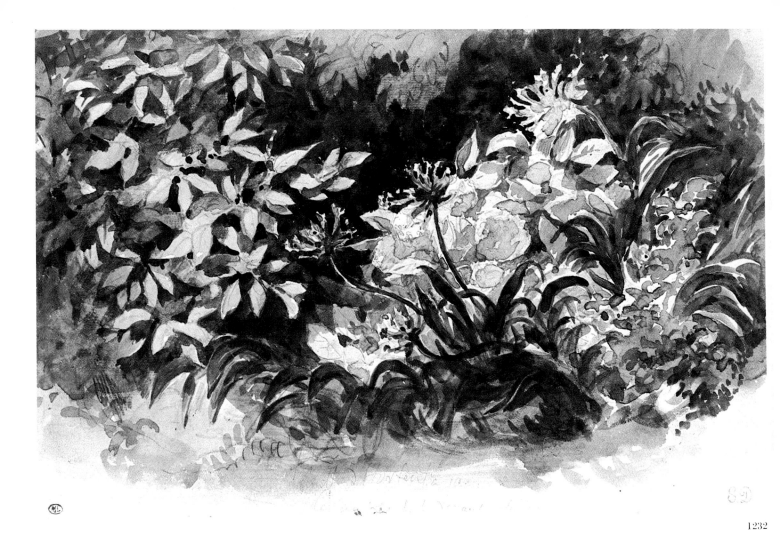

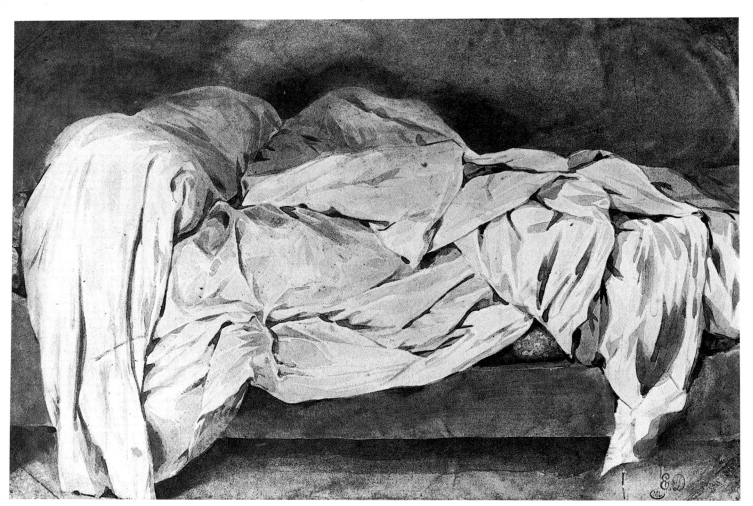

1241

Angleterre

1136

PAYSAGE
DE LA CAMPAGNE ANGLAISE
AVEC TROIS ARBRES
ET UNE CLOTURE

Aquarelle. H. 0,241 ; L. 0,298.
Au verso, études à la mine de plomb et à l'aquarelle, d'après des statues de priants et de gisants, avec annotations à la mine de plomb : *Sir Bernard Brown (?) décapité du temps d'Edouard III. Le bouclier n'est pas du temps de la figure. Duc de Cornouailles un peu avant Edouard II. Eperons à aiguillons, à cette époque les mollettes comme[t] (commencent?).*

HISTORIQUE
Atelier Delacroix ; vente 1864 (le dessin ayant été remonté, le verso est devenu ainsi le recto actuel, de sorte que le cachet de la vente posthume qui était sur le recto, est maintenant au verso). — E. Moreau-Nélaton ; legs en 1927 (L. 1886a).
Inventaire *RF 9887*.

BIBLIOGRAPHIE
Sérullaz, 1952, n° 59, pl. XXXVII ; une partie du verso, n° 65, pl. XXXIX.

EXPOSITIONS
Paris, Atelier, 1948, n° 26 (recto). — Paris, Louvre, 1956, n° 59, repr. — Paris, Louvre, Cabinet des Dessins, 1963, n° 17, pl. III. — Paris, Louvre, 1982, n° 301.

Ce dessin, demeuré pendant longtemps inédit car il était collé aux quatre coins, a été découvert et publié seulement en 1952 (Sérullaz, n°s 59 et 65, pl. XXXVII et XXXIX). Johnson a identifié certaines des études du verso comme ayant été exécutées d'après le groupe du *Couronnement d'Henri V comme Roi de France*, à Westminster Abbey (Johnson, 1956, p. 24). Ce paysage et son verso ont donc été exécutés lors du séjour que Delacroix fit à Londres de mai à fin août 1825.

France : Centre, Ile de France, Loire

1137

VUE D'UN CHATEAU
AU BORD DE L'EAU

Mine de plomb. H. 0,120 ; L. 0,182.
Daté à la mine de plomb : *18 oct. 56* et annotations : *peupliers de Hollan*(de) *lointain d'ar*(bres) - *fl*(eurs) - *lierre* - *cl*(air) - *v*(ert) - *c*(anal) - *c*(anal) - *c*(anal) - *v*(ert).

HISTORIQUE
Atelier Delacroix ; vente 1864. — E. Moreau-Nélaton ; legs en 1927 (L. 1886a).
Inventaire *RF 9794*.

BIBLIOGRAPHIE
Sérullaz, *Mémorial*, 1963, n° 486, repr.

EXPOSITIONS
Paris, Louvre, 1963, n° 482. — Paris, Louvre, 1982, n° 326.

La date du 18 octobre 56 notée par l'artiste sur ce croquis, permet de situer exactement le lieu où il a été pris. En effet, Delacroix relate dans son *Journal* (II, pp. 471 à 474) le lendemain du 10 octobre, date de l'enterrement de Théodore Chassériau, auquel il s'est rendu : « *Augerville, 11 octobre. Parti à sept heures pour Fontainebleau et arrivé à Augerville vers une heure…* ». Du 11 au 21 octobre 1856, Delacroix séjourne donc à Augerville-la-Rivière (Loiret) dans le château que possédait son cousin issu de germain, Pierre Antoine Berryer (1790-1868) célèbre avocat. Le 19 octobre, Delacroix note : « *Tous les soirs pendant que ces messieurs font leur partie interminable de billard, je me promène devant le château…* ».
Dans la collection Georges Aubry, sont conservés deux dessins représentant également le château de Berryer (cat. exp. Kyoto-Tokyo, 1969, n° D 30b et D 30d repr.). Les deux croquis ont été faits durant un autre séjour, antérieur

à celui-ci, du 20 au 28 mai 1854 (*Journal*, II, pp. 183 à 195). Le croquis exécuté le jeudi 25 mai 1854 est très proche de notre dessin, et pris d'un endroit presqu'identique.
Dans la réédition du *Journal* de 1963, face à la p. 289 est reproduit un dessin représentant également le château d'Augerville, et provenant d'une page d'album de dessins faits à Augerville, conservé à la Bibliothèque de Grenoble.

1138

PAYSAGE
AVEC DES ARBRES

Plume et encre brune, lavis brun. H. 0,127 ; L. 0,200.
Signé à la plume en forme de rébus : *2* - la note de musique *la* et une croix.
Annotation à la mine de plomb d'une main étrangère : *Eugène Delacroix*.

HISTORIQUE
Batta, violoncelliste (cf. Robaut, 1885, n° 1180). — E. Moreau-Nélaton ; legs en 1927 (L. 1886a).
Inventaire *RF 10706*.

BIBLIOGRAPHIE
Robaut, 1885, n° 1180 (sous le titre *un coin du parc de Berryer à Augerville*, et à l'année 1850). — Moreau-Nélaton, 1916, II, fig. 381. — Roger-Marx, 1970, repr. p. 55.

Le style de ce paysage peut permettre un rapprochement avec le dessin exécuté sur une feuille d'agenda (RF 9796) que l'on peut dater sûrement de l'année 1853 et situer à Champrosay. Mais comme Robaut a vu ce dessin en 1872 chez le violoncelliste Batta (cf. Prat, 1976, p. 292) qui l'avait reçu de Delacroix lors d'un de leurs séjours communs à Augerville, il paraît plus raisonnable de supposer que ce paysage a été pris à Augerville.

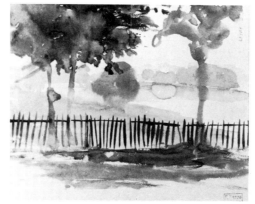

1136

1136 v

1139

PAYSAGE AVEC UNE ROUTE, VU D'UN HAUT PLATEAU

Mine de plomb. H. 0,118 ; L. 0,191.
Annotation à la mine de plomb : *vert*.
HISTORIQUE
Atelier Delacroix ; vente 1864 (le cachet a été mal placé). — E. Moreau-Nélaton ; legs en 1927 (L. 1886a ; le cachet a été mal placé). Inventaire *RF 9788*.

Paysage exécuté semble-t-il dans le centre de la France, peut-être dans la région de Croze.

1140

VUE PANORAMIQUE D'UNE PLAINE ET FONDS DE MONTAGNES

Aquarelle. H. 0,078 ; L. 0,208.
Au verso, annotations d'une main étrangère : *Delacroix tout jeune*.

HISTORIQUE
E. Moreau-Nélaton ; legs en 1927 (L. 1886a). Inventaire *RF 9776*.
BIBLIOGRAPHIE
Sérullaz, *Mémorial*, 1963, nº 478, repr.
EXPOSITIONS
Paris, Atelier, 1935, nº 2. — Paris, Louvre, Cabinet des Dessins, 1956, hors cat. — Paris, Louvre, 1963, nº 472.

Cette aquarelle dans laquelle on décèle une certaine influence de Constable semble cependant une œuvre de Delacroix assez tardive. Elle peut se rapprocher, par son style, de paysages exécutés le 15 septembre 1855 à Croze, en Corrèze, entre Brive et Souillac, où Delacroix séjournait dans la propriété des Verninac apparentés à sa sœur Henriette et qui possédaient là un château. Ces dessins se trouvent dans un album de croquis (fᵒˢ 1 verso, 2 recto, et 3 recto) conservé à l'Art Institute de Chicago (Sérullaz, 1961, p. 59). Le 10 septembre, Delacroix

note (*Journal*, II, p. 373) : « *Parti à huit heures par le train express... mais toutes sortes de malheurs à partir de là...* » Le 11, l'artiste est à Limoges, le 12, à Brive où son parent François de Verninac est venu le chercher. « *Je pars à midi et demi et suis à Croze à trois heures... Promenade avec François dans les allées d'herbe, les arbres fruitiers, figuiers ; cette nature me plaît et réveille en moi de douces impressions...* ».

1141

VUE PANORAMIQUE SUR DES VALLONNEMENTS BOISÉS

Aquarelle. H. 0,210 ; L. 0,263.
HISTORIQUE
Atelier Delacroix ; vente 1864. — E. Moreau-Nélaton ; legs en 1927 (L. 1886a). Inventaire *RF 9448*.

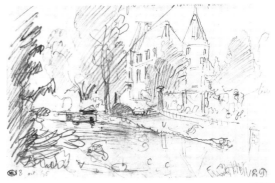

1137

1138

1139

1140

Paris, Louvre, 1930, nº 695. — Paris, Atelier, 1935, nº 12. — Paris, Atelier, 1948, nº 29. — Paris, Louvre, Cabinet des Dessins, 1963, nº 77.

Comme dans le dessin RF 9776, l'influence de Constable se fait ici sentir. Si l'aquarelle, comme nous le pensons, a été exécutée dans le centre de la France, à Croze ou dans les environs, on peut la situer vers 1855. A comparer en effet à une aquarelle d'un album aujourd'hui conservé à l'Art Institute de Chicago (Sérullaz, 1961, p. 59) et représentant un paysage très voisin, exécuté à Croze et daté du *15 - 7bre 55* (fos 1 verso et 2 recto).

1142

PAYSAGE AVEC CIEL NUAGEUX

Aquarelle. H. 0,125; L. 0,169.

HISTORIQUE
Atelier Delacroix; vente 1864. — E. Moreau-Nélaton; legs en 1927 (L. 1886a). Inventaire RF 9765.

EXPOSITIONS
Paris, Louvre, 1930, nº 699.

Vers 1855.

1143

JARDIN DE LA MAISON DE DELACROIX A CHAMPROSAY

Pastel, sur papier gris. H. 0,287; L. 0,234. Annotation à la mine de plomb : *donné à Jenny Le Guillou le 18 mai 1853 à Champrosay. Eug. Delacroix.*

HISTORIQUE
Jenny Le Guillou. — Paul Jamot; don en 1939 à la Société des Amis d'Eugène Delacroix; acquis en 1953. Inventaire RF 32270.

BIBLIOGRAPHIE
Roger-Marx, 1970, repr. p. 33.

EXPOSITIONS
Paris, Atelier, 1932, nº 54. — Paris, Atelier, 1934, nº 55. — Paris, Atelier, 1936, nº 144. — Paris, Galerie Gobin, 1937, nº 99. — Zurich, 1939, nº 274. — Bâle, 1945, nº 207. — Paris, Atelier, 1945, nº 35. — Paris, Atelier, 1946, nº 36. — Paris, Atelier, 1947, nº 105. — Paris, Atelier, 1948, nº 78. — Paris, Atelier, 1949, nº 118. — Paris, Atelier, 1950, nº 97. — Paris, Atelier, 1951, nº 115. — Paris, Atelier, 1952, nº 68. — Paris, Louvre, Cabinet des Dessins, 1963, nº 90, pl. XXI.

On se rappelle que c'est durant l'été 1844 que Delacroix, attiré dans cette région par ses amis Villot, s'installa à Champrosay, près de la forêt de Sénart, dans une petite maison d'abord louée puis acquise plus tard (1857).
Désormais et jusqu'à sa mort, les séjours de l'artiste à Champrosay se feront de plus en plus fréquents car il y trouve le calme pour travailler et faire de nombreuses promenades avec sa fidèle Jenny Le Guillou. Il lèguera à sa mort sa maison de Champrosay à son cousin Léon Riesener.

1144

PAGE D'AGENDA AVEC TEXTE ET UNE ALLÉE BORDÉE D'ARBRES

Plume et encre brune. H. 0,367; L. 0,131. Sur feuille d'agenda, datée : *5. Dimanche. S. Boniface - 156-209.*

HISTORIQUE
Acquis dans les années 1893-1894, chez un libraire de la rue de Seine, par E. Moreau-Nélaton; legs en 1927 (L. 1886a). Inventaire RF 9796.

BIBLIOGRAPHIE
Journal, II, p. 67 et note 1. — Moreau-Nélaton, 1916, II, fig. 440. — Roger-Marx, 1970, repr. p. 54 (le dessin seulement).

1141

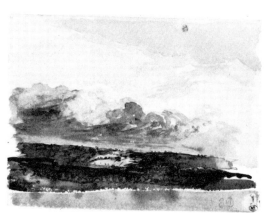

1142

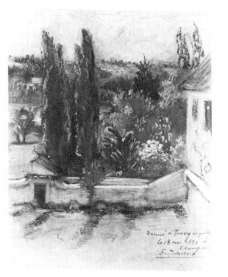

1143

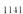

1144

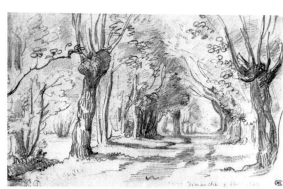

1145

EXPOSITIONS
Paris, Louvre, 1930, n° 880. — Paris, Atelier, 1932, n° 62. — Paris, Atelier, 1935, n° 28. — Paris, Louvre, Cabinet des Dessins, 1963, n° 112, pl. XXIV.

Delacroix a écrit ce passage et dessiné ce croquis le dimanche 5 juin 1853 à Champrosay : « *Tous les jours derniers, à peu près la même vie — Travaillé et presque terminé l'article, sorti ordin.-t (ordinairement) vers 3 h deux ou trois fois entre'autre par l'allée de l'hermitage — Vue ravissante : jardin d'armide, la verdure nouvelle, les feuilles étant à toute leur grandeur donnent une grâce, une frondaison d'une richesse admirable. Le touffu, le rond (barré), l'arrondi domine.* » (*Journal*, II, p. 67, et note 1).
On lit ensuite au-dessous du dessin : « *Les troncs garnis de feuilles — le noyer d'un ton jaunâtre avec des percées de fond bleuâtre. Le tout ayant un air de féerie et de prestige. Ce soir après dîner, sorti par le crépuscule, au lieu d'aller chez les Barbier, promenade sur la route de Soisy — charmante étoile au-dessus des grands peupliers de la route en allant — fraîcheur délicieuse — La veille, promenade avant dîner avec Jenny : j'étais ravi du plaisir qu'elle avait tout estant souffrante qu'elle était.*
Il y a deux jours avant dîné par la même grande allée, vers Soisy, à partir du grand rond, par une très longue allée couverte remplie de bruyère — Sorti sur de grandes plaines vertes vers Soisy — Carrières reboisées; c'est le jour où j'avais trouvé le troupeau de moutons dans la grande allée — je l'ai retrouvé là, au loin — rentré dans la forêt par l'allée qui s'en va au chêne prieur, où il y a de l'eau. » (cf. *Journal*, II, p. 67).

1145

VUE D'UNE ALLÉE BORDÉE DE GRANDS ARBRES

Mine de plomb. H. 0,123; L. 0,193.
Daté à la mine de plomb : *dimanche, 9 8bre* et rajouté d'une main étrangère : *1842*.

HISTORIQUE
Atelier Delacroix; vente 1864. — E. Moreau-Nélaton; legs en 1927 (L. 1886a).
Inventaire *RF 9553*.
BIBLIOGRAPHIE
Moreau-Nélaton, 1916, II, fig. 428. — Escholier, 1929, p. 202.
EXPOSITIONS
Paris, Louvre, 1930, n° 665. — Paris, Louvre, 1982, n° 311.

Le dimanche 9 octobre ne peut tomber qu'en 1842, 1853 ou 1859, le dessin ne nous paraissant pas du reste antérieur à ces dates.
On a jusqu'ici toujours supposé — d'après la date rajoutée ultérieurement — que le dessin datait de 1842, et que le site représenté était une vue du parc d'Augerville. Nous ne partageons pas cet avis, et pensons qu'il s'agit du dimanche 9 octobre 1853. A cette date, Delacroix note en effet dans son *Journal* (II, p. 82), se trouvant à Champrosay : « *... Sorti vers la partie de Draveil. Fait un grand tour contournant la forêt, et revenu par les environs du chêne Prieur...* » et le lendemain lundi 10 octobre, l'artiste ajoute (p. 83) : « *... Travaillé beaucoup le fond de la Sainte Anne, sur un dessin d'arbres d'après nature que j'ai fait dimanche, sur la lisière de la forêt de Draveil (...) vers deux heures, charmante promenade vers la carrière de Soisy. Revenu par le Chêne Prieur et l'allée de l'Ermitage. Beaux effets au chêne Prieur, qui se détachait entièrement en ombre sur l'allée claire et fuyante.* » Ce dessin paraît bien correspondre à cette allée de l'Ermitage et aux jeux de reflets mentionnés par Delacroix. Celui-ci a pu l'exécuter en

même temps que le dessin dont il parle à propos du fond de la *Sainte Anne* (RF 9494).

1146

COTEAUX VERDOYANTS AU SOLEIL

Aquarelle et gouache, sur papier chamois. H. 0,240; L. 0,318.

HISTORIQUE
Atelier Delacroix; vente 1864, sans doute partie des n°s 609 (2 aquarelles), 603 (46 feuilles) ou 604 (36 aquarelles et sépias). — Baron Vitta; don à la Société des Amis d'Eugène Delacroix en 1934; acquis en 1953.
Inventaire *RF 32250*.
BIBLIOGRAPHIE
Sérullaz, 1983, p. 9, fig. 11.
EXPOSITIONS
Paris, Louvre, 1930, n° 687A. — Paris, Atelier, 1934, n° 8. — Paris, Atelier, 1935, n° 41. — Paris, Atelier, 1937, n° 44. — Paris, Atelier, 1939, n° 65. — Paris, Atelier, 1945, n° 18. — Paris, Atelier, 1947, n° 93. — Paris, Atelier, 1948, n° 87, — Paris, Atelier, 1949, n° 102. — Paris, Atelier, 1950, n° 81. — Paris, Louvre, Cabinet des Dessins, 1963, n° 102 (sous le titre *Pente d'une colline*). — Berne, 1963-1964, n° 210. — Brème, 1964, n° 315. — Paris, Atelier, 1966, n° 28, repr.

Quelques mots écrits par Delacroix le lundi 24 octobre 1853 de Champrosay (*Journal*, II, p. 100), pourraient bien, en extrapolant, s'appliquer à cette aquarelle : « *Mille aspects charmants de la pente de Champrosay. C'est bien là qu'on sent l'impuissance de l'art d'écrire. Avec un pinceau, je ferai sentir à tout le monde ce que j'ai vu, et une description ne montrera rien à personne.* »
Le lundi 15 octobre 1849, se trouvant à Valmont, Delacroix notait aussi « *... traversé, sur le flanc de la colline, des herbages par lesquels nous sommes descendus au vivier qui est charmant et nettoyé* » (*Journal*, I, p. 319).
L'identification du site n'a pas été trouvée jusqu'à présent.

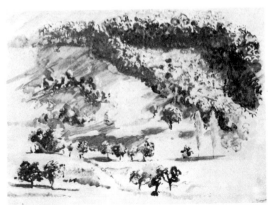

1146

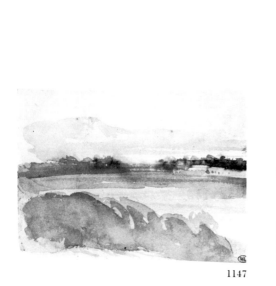

1147

1148 v

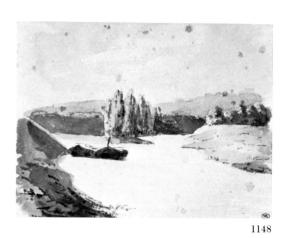

1148

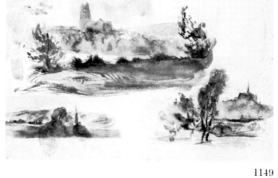

1149

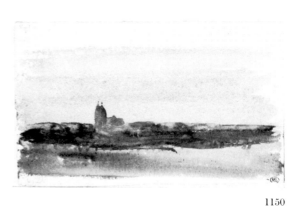

1150

1151

1152

1153

1154

1147

VUE D'UNE PLAINE
AVEC DEUX MAISONS
A L'ARRIÈRE-PLAN

Pinceau et lavis brun. H. 0,090; L. 0,128.

HISTORIQUE

A. Robaut (code et annotations de sa main :
*vente posthume Eug. Delacroix. Le cachet de
la vente ne figure pas sur le dessin qui a pu
être coupé*). — E. Moreau-Nélaton; legs en
1927 (L. 1886a).
Inventaire *RF 9783*.

EXPOSITIONS

Paris, Louvre, 1930, nᵒ 634.

Peut-être exécuté en Touraine lors du
séjour de l'artiste à l'automne 1828.

1148

LES BORDS DE LA LOIRE
AVEC DEUX PÉNICHES

Aquarelle, avec quelques traits à la mine de
plomb. H. 0,140; L. 0,183.
Au verso, à la mine de plomb et à l'aquarelle,
arbres et paysages.

HISTORIQUE

Atelier Delacroix; vente 1864, sans doute
partie du nᵒ 587 (18 aquarelles). — E.
Moreau-Nélaton; legs en 1927 (L. 1886a).
Inventaire *RF 9763*.

EXPOSITIONS

Paris, Louvre, 1930, nᵒ 683. — Paris, Ate-
lier, 1935, nᵒ 13.

Exécuté vraisemblablement lors du
séjour de l'artiste chez son frère
Charles, à Tours, à l'automne 1828.
Cette aquarelle des bords de Loire
peut être rapprochée d'autres aqua-
relles ou dessins évoquant aussi la
Loire, notamment ceux d'un album
de croquis utilisé en Touraine, conservé
au Metropolitan Museum de New
York (inventaire 69.165.2; fᵒˢ 4, 5, 20,
23, 29 et 34).

1149

TROIS ÉTUDES
DE PAYSAGES, DONT L'UNE
AVEC LA CATHÉDRALE
DE TOURS

Pinceau et lavis brun, essais d'aquarelle.
H. 0,213; L. 0,327.
Annotation à la mine de plomb : *vue cathé-
drale de Tours*.

HISTORIQUE

Atelier Delacroix; vente 1864, peut-être
partie du nᵒ 587 (18 aquarelles). — E. Mo-
reau-Nélaton; legs en 1927 (L. 1886a).
Inventaire *RF 9772*.

BIBLIOGRAPHIE

Roger-Marx, 1970, repr. pp. 10 et 11.

EXPOSITIONS

Paris, Louvre, 1930, nᵒ 655. — Paris, Ate-
lier, 1935, nᵒ 23.

Trois études de paysages dont l'une
évoque la cathédrale de Tours, et une

autre en bas à droite, une église domi-
nant la plaine.
On retrouve cette église dans un des-
sin à la mine de plomb exécuté au
fᵒ 8 de l'album conservé au Metro-
politan Museum de New York. Ces
dessins ont été exécutés entre les mois
d'octobre et novembre 1828, dates du
séjour de Delacroix à Tours chez son
frère aîné Charles.

1150

VUE D'UNE PLAINE
AVEC LA CATHÉDRALE
DE TOURS A L'ARRIÈRE-PLAN

Aquarelle. H. 0,100; L. 0,168.

HISTORIQUE

Atelier Delacroix; vente 1864, sans doute
partie du nᵒ 587 (18 aquarelles). — E. Mo-
reau-Nélaton; legs en 1927 (L. 1886a).
Inventaire *RF 9778*.

EXPOSITIONS

Paris, Louvre, 1930, nᵒ 654. — Paris, Ate-
lier, 1935, nᵒ 24.

En octobre et novembre 1828, Dela-
croix est à Tours chez son frère
Charles; cette aquarelle doit donc dater
de cette période.
On peut établir certaines comparai-
sons avec des dessins et aquarelles
exécutés à Tours et dans la région
en 1828, contenus dans un album
conservé au Metropolitan Museum de
New York.

1151

PAYSAGE DE PLAINE
AVEC DEUX PEUPLIERS
DEVANT UN COTEAU

Aquarelle. H. 0,103; L. 0,166.

HISTORIQUE

Atelier Delacroix; vente 1864, peut-être
partie du nᵒ 587 (18 aquarelles). — E. Mo-
reau-Nélaton; legs en 1927 (L. 1886a).
Inventaire *RF 9766*.

EXPOSITIONS

Paris, Louvre, 1930, nᵒ 653 (comme repré-
sentent *la cathédrale de Tours*). — Paris, Ate-
lier, 1935, nᵒ 25. — Paris, Atelier, 1952,
nᵒ 29. — Paris, Louvre, 1982, nᵒ 309.

Vraisemblablement exécuté en Tou-
raine en 1828.

France : Normandie

1152

ARBRES
AUX BRANCHES PLOYÉES
ENCADRANT UNE ALLÉE

Mine de plomb et estompe. H. 0,351;
L. 0,227.

Daté à la mine de plomb : *jeudi 18.8ᵇ* et
annotations : *Soleil - Soleil - Soleil - Vert*.
Au verso, annotation d'une main étrangère :
vente Riesener 79 - Nohant (si cette inscrip-
tion est exacte, notons cependant que cette
feuille ne porte pas le cachet de la vente
Riesener).

HISTORIQUE

E. Moreau-Nélaton; legs en 1927 (L. 1886a).
Inventaire *RF 9798*.

EXPOSITIONS

Paris, Louvre, 1982, nᵒ 332.

Le jeudi 18 octobre peut se situer à
l'année 1849. L'annotation au verso
— *Nohant* — est donc inexacte puisque
Delacroix n'y fit que trois séjours,
en 1842, 1843 et 1846.
Par contre, le jeudi 18 octobre 1849,
époque où Delacroix se trouve à Val-
mont, nous lisons dans le *Journal*
(I, p. 323) : « *Dans la matinée, avant
déjeuner, délicieux temps. Dessiné dans
le jardin des masses d'arbres ; le soleil
du matin y donne des effets charmants.* »
Ce dessin avec ses annotations *soleil*
à trois reprises, nous paraît donc avoir
été exécuté le 18 octobre 1849 dans le
parc de Valmont.

1153

FALAISES A PIC

Aquarelle. H. 0,184; L. 0,147.
Annotations de Robaut, grattées, en dessus
et en dessous du dessin.

HISTORIQUE

Atelier Delacroix; vente 1864, sans doute
partie du nᵒ 595 (21 feuilles). — E. Moreau-
Nélaton; legs en 1927 (L. 1886a).
Inventaire *RF 9319*.

BIBLIOGRAPHIE

Robaut, 1885, nᵒ 614, repr. (sous le titre :
Ruines du château d'Arques; près Dieppe).

Nous pensons qu'il s'agit ici de falaises
en Normandie et non de ruines.
Robaut, reproduisant ce dessin (1885,
nᵒ 614), précise toutefois que Delacroix
y a représenté les ruines du château
d'Arques, près de Dieppe, et le situe
en 1835. Cette date ne peut convenir,
car c'est en 1834 que Delacroix se
trouvait à Valmont où il ne retourna
qu'en septembre 1838 après un séjour
au Tréport. L'artiste ne se rendit à
Dieppe qu'en 1851.

1154

BORD DE MER
AVEC FALAISES,
ROCHERS ET GALETS

Mine de plomb et rehauts de crayon brun.
H. 0,152; L. 0,190.
Annotations à la mine de plomb : *rouge -
gris - ocre - jaune - bl(eu)? bl(eu)? vert v(ert)
gris gris lumineux*.

HISTORIQUE
Atelier Delacroix; vente 1864, sans doute partie du n° 595 (21 feuilles). — A. Robaut (code au verso). — E. Moreau-Nélaton; legs en 1927 (L. 1886a).
Inventaire *RF 9316*.
BIBLIOGRAPHIE
Robaut, 1885, sans doute partie du n° 1807.

Étude exécutée en Normandie. Serait-ce l'un des croquis dont parle Delacroix dans son *Journal* (I, p. 319) à la date du dimanche 14 octobre 1849 : « *Aux Petites-Dalles avec Bornot — ... Mer Basse. J'ai été sur les rochers et ramassé deux des coquillages qu'on y trouve collés ; j'ai essayé de les manger. Chair dure, sauf un je ne sais quoi de jaune qui a un goût agréable de moule. Fait plusieurs croquis...* ».

1155

FALAISES AU BORD DE LA MER

Mine de plomb et rehauts de crayon bleu. H. 0,114; L. 0,177.
HISTORIQUE
Atelier Delacroix; vente 1864, sans doute partie du n° 595 (21 feuilles). — A. Robaut (code au verso). — E. Moreau-Nélaton; legs en 1927 (L. 1886a).
Inventaire *RF 9314*.
BIBLIOGRAPHIE
Robaut, 1885, sans doute partie du n° 1807.
EXPOSITIONS
Paris, Louvre, 1930, n° 669.

Étude de falaise réalisée en Nor-

mandie, soit à Étretat ou près de Fécamp comme on l'indique en général, ou peut-être près de Trouville?
A comparer au dessin RF 9313.

1156

FALAISES EN NORMANDIE

Mine de plomb. H. 0,110; L. 0,174.
Annotation à la mine de plomb : *azur*.
HISTORIQUE
Atelier Delacroix; vente 1864, sans doute partie du n° 595 (21 feuilles). — A. Robaut (code au verso). — E. Moreau-Nélaton; legs en 1927 (L. 1886a).
Inventaire *RF 9313*.
BIBLIOGRAPHIE
Robaut, 1885, sans doute partie du n° 1807.
EXPOSITIONS
Paris, Louvre, 1930, n° 671.

Étude de falaises réalisée lors d'un séjour de l'artiste en Normandie. A comparer au dessin RF 9314.

1157

ÉTUDE DE FALAISES EN NORMANDIE

Mine de plomb. H. 0,103; L. 0,177.
Annotation à la mine de plomb : *V (ert)*.
HISTORIQUE
Atelier Delacroix; vente 1864, sans doute partie du n° 595 (21 feuilles). — A. Robaut (code au verso). — E. Moreau-Nélaton; legs en 1927 (L. 1886a).
Inventaire *RF 9312*.

BIBLIOGRAPHIE
Robaut, 1885, sans doute partie du n° 1807.
EXPOSITIONS
Paris, Louvre, 1930, n° 670.

Étude de falaises, réalisée lors d'un séjour de l'artiste en Normandie. A comparer aux dessins RF 9313 et RF 9314.

1158

FALAISES LE LONG DE LA MER, AVEC UN VOILIER

Mine de plomb. H. 0,115; L. 0,172.
HISTORIQUE
Atelier Delacroix; vente 1864, sans doute partie du n° 595 (21 feuilles). — A. Robaut (code au verso). — E. Moreau-Nélaton; legs en 1927 (L. 1886a).
Inventaire *RF 9315*.
BIBLIOGRAPHIE
Robaut, 1885, sans doute partie du n° 1807.
EXPOSITIONS
Paris, Louvre, 1930, n° 668.

Étude de falaises exécutée lors d'un séjour de l'artiste en Normandie.
A comparer à une aquarelle représentant peut-être des falaises près de Fécamp (Sérullaz, *Mémorial*, 1963, n° 408, repr.) ainsi qu'à la peinture datée de 1854 par Robaut (1885, n° 1244, repr.).

1155

1156

1157

1158

1159

FALAISES
ET ROCHERS
AU BORD DE LA MER

Mine de plomb. H. 0,184; L. 0,228.
Annotations à la mine de plomb : *roc jaune - vert*.

HISTORIQUE
Atelier Delacroix; vente 1864, sans doute partie du n° 595 (21 feuilles). — A. Robaut (code au verso). — E. Moreau-Nélaton; legs en 1927 (L. 1886a).
Inventaire *RF 9317*.
BIBLIOGRAPHIE
Robaut, 1885, sans doute partie du n° 1807.

Falaises en Normandie, peut-être près de Fécamp.
A comparer à une aquarelle de l'ancienne collection Claude Roger-Marx, récemment entrée au Louvre et représentant, avec de très légères variantes, le même sujet (RF 35828).

1160

FALAISES EN NORMANDIE

Aquarelle. H. 0,174; L. 0,229.

HISTORIQUE
Atelier Delacroix; vente 1864, sans doute partie du n° 595 (21 feuilles). — A. Robaut? (annotation, de sa main, *J*, comme sur le dessin précédent). — H. Rouart; vente Paris, 16-18 décembre 1912, n° 83 (sous le titre *Falaises*). — Claude-Roger Marx; don en 1974 (L. 1886a).
Inventaire *RF 35828*.

BIBLIOGRAPHIE
Robaut, 1885, sans doute partie du n° 1807.
— Sérullaz, *Mémorial*, 1963, n° 406, repr. —
Huyghe, 1964, p. 297, pl. XXXI couleurs. —
Roger-Marx, 1970, repr. p. 73. — Sérullaz, 1974, pp. 302, 303, fig. 2.
EXPOSITIONS
Paris, Louvre, 1930, n° 673. — Paris, Galerie Gobin, 1937, n° 80. — Zurich, 1939, n° 202. — Londres, 1952, n° 61. — Paris, Louvre, 1963, n° 215. — Paris, Louvre, 1982, n° 315.

Cette aquarelle a souvent été exposée sous le titre *Les Falaises d'Étretat* mais l'identification du paysage n'est pas certaine. Robaut (1885, n° 613) catalogue une peinture assez proche par le sujet qu'il date de 1835 (mais c'est en 1834 que Delacroix séjourna à Valmont et dans la région). Huyghe (1964) situe l'aquarelle aux environs de 1843 mais celle-ci a pu être exécutée aussi bien pendant le séjour de Delacroix à Valmont du 7 au 24 octobre 1849.

1161

PAYSAGE
AVEC UN PROMENEUR

Aquarelle, sur traits à la mine de plomb. H. 0,118; L. 0,343.
Annotations à la mine de plomb : *Petites Dalles 14-8 - vert - vert jaune herbes - mont à travers les arbres*.
Au verso, paysage à la mine de plomb et annotation : *14.8*.

HISTORIQUE
E. Moreau-Nélaton; legs en 1927 (L. 1886a).
Inventaire *RF 9426*.
BIBLIOGRAPHIE
Moreau-Nélaton, 1916, II, repr. fig. 284.
EXPOSITIONS
Paris, Louvre, 1930, n° 659. — Paris, Louvre, Cabinet des Dessins, 1963, n° 81. — Paris, Louvre, 1982, n° 314.

D'après l'annotation, le paysage représenté ici est le chemin des Petites Dalles en Normandie où Delacroix se rendit le dimanche 14 octobre 1849, durant son séjour à Valmont. L'artiste note en effet dans son *Journal* (I, p. 319) : « *Aux Petites-Dalles avec Bornot. Gaultron, qui part demain, était resté à peindre. Passé devant le château de Sassetot. Environs magnifiques ; la descente pour aller à la mer. Effet de ces grands bouquets de hêtres. Arrivé à la mer par une ruelle étroite — ... Fait plusieurs croquis.* »

1162

VUE D'UNE ÉGLISE

Mine de plomb. H. 0,134; L. 0,191.

HISTORIQUE
Atelier Delacroix; vente 1864, peut-être partie du n° 597 (50 feuilles). — E. Moreau-Nélaton; legs en 1927 (L. 1886a).
Inventaire *RF 9804*.

Peut-être s'agit-il ici d'une étude de l'église de Theroudeville près de Valmont. On peut comparer ce dessin

1159

1160

1161

aux n^{os} 617 et 618 de Robaut (1885) mais s'agit-il d'un dessin exécuté le lundi 15 octobre 1849, Delacroix notant à cette date : « *Dans la journée, qui était belle aux Grandes-Dalles. Le même chemin jusqu'à Sassetot, seulement pris à gauche — j'ai admiré la porte de l'église sur le cimetière. Elle est évidemment un ouvrage de fantaisie et faite par un ouvrier qui avait du goût. Elle montre combien cette dernière qualité est le nerf de cet art pour lequel les livres ont des proportions toutes faites, qui n'engendrent que des ouvrages dénués de tout caractère. Dessiné... »* (*Journal*, I, p. 319).

1163

PAYSAGE DE FORÊT AVEC UNE CARRIÈRE

Aquarelle, sur traits à la mine de plomb. H. 0,118; L. 0,188.
Annotations à la mine de plomb : *10 oct. Cany - ciel à travers les arbres - croissant d'érables* (?) - *oc*(re) *oc*(re) - *bl*(anc) - *v*(ert) - *v*(ert).

HISTORIQUE
A. Robaut (code et annotations au verso : « extrait d'album »). — E. Moreau-Nélaton; legs en 1927 (L. 1886a).
Inventaire *RF 9790*.
BIBLIOGRAPHIE
Moreau-Nélaton, 1916, II, p. 86, fig. 285.
EXPOSITIONS
Paris, Louvre, 1930, n° 658. — Paris, Atelier, 1935, n° 17. — Paris, Louvre, Cabinet des Dessins, 1963, n° 80. — Paris, Louvre, 1982, n° 317.

Paysage aux environs de Cany. En effet, se trouvant à Valmont le 6 octobre chez son cousin Bornot, Delacroix se rend le mercredi 10 octobre 1849 à Cany. Il note à cette date dans son *Journal* (I, pp. 316, 317) : « *Le lendemain à Cany* (il s'agit du lendemain du 9). *Quelques futaies ont disparu le long de la route; mais elles ne font pas encore de tort à la vue qu'on a du château. Ce lieu enchanteur ne m'avait jamais fait autant de plaisir. Se rappeler ces masses d'arbres, ces allées ou plutôt ces percées qui, se continuant sur la montagne et sur les allées qui sont en bas, produisent l'effet d'arbres entassés les uns sur les autres. ... En remontant de Cany, belle vue : tons de cobalt apparaissant dans les masses de verdure du fond opposés aux tons de vert vigoureux et parfois doré des devants.* »

1164

ALLÉE DE PARC CONDUISANT A UNE MAISON

Mine de plomb. H. 0,138; L. 0,102.

HISTORIQUE
E. Moreau-Nélaton; legs en 1927 (L. 1886a).
Inventaire *RF 9805*.
EXPOSITIONS
Paris, Louvre, 1930, n° 666, 1°.

On a pu penser qu'il s'agissait ici — comme dans le dessin RF 9806 — d'allées du parc de Nohant.
Nous croyons, d'après comparaison avec des calques exécutés par Robaut et conservés à la Bibliothèque Nationale (n° 618 quater et quinter), que le dessin représente une allée du parc de Valmont conduisant au château.
A comparer au dessin RF 9806.
Peut-être ces deux paysages ont-ils été exécutés le jeudi 18 octobre 1849, Delacroix notant alors dans son *Journal* (I, p. 323) se trouvant à Valmont : « *Dans la matinée, avant déjeuner, délicieux temps. Dessiné dans le jardin des masses d'arbres; le soleil du matin y donne des effets charmants.* »
A rapprocher de deux vues de Valmont conservées au musée Bonnat à Bayonne (Inventaire 1976 et 1977).

1165

ALLÉE DE PARC CONDUISANT A UNE MAISON

Mine de plomb. H. 0,102; L. 0,137.
HISTORIQUE
E. Moreau-Nélaton; legs en 1927 (L. 1886a).
Inventaire *RF 9806*.
EXPOSITIONS
Paris, Louvre, 1930, n° 666, 2°.

1166

SALLE VOUTÉE GOTHIQUE

Mine de plomb et estompe. H. 0,145; L. 0,226.
Au verso, étude à la mine de plomb d'une fenêtre gothique.
HISTORIQUE
Cachet dit d'Andrieu (L. 838). — E. Moreau-Nélaton; legs en 1927 (L. 1886a).
Inventaire *RF 9807*.

Le cachet n'est pas celui de la vente posthume, mais nous pensons qu'il s'agit bien ici d'un dessin de la main de Delacroix — et non d'Andrieu — peut-être exécuté en Normandie.

1167

FEUILLE D'ÉTUDES AVEC RUINES, GISANT, ET FALAISES AU BORD DE LA MER

Pinceau et lavis brun. H. 0,186; L. 0,224.
Manque en bas à gauche.
HISTORIQUE
E. Moreau-Nélaton; legs en 1927 (L. 1886a).
Inventaire *RF 10371*.

L'étude de ruines en haut à droite a pu être réalisée à l'abbaye de Valmont. Le gisant est vraisemblablement une étude d'après l'un des tombeaux conservés dans cette abbaye, celui d'Adrien d'Estouville. On peut le comparer au dessin à la sépia catalogué par Robaut (1885, n° 132, repr.). Les falaises surplombant la mer sont celles des environs de Fécamp où Delacroix se rendait fréquemment depuis Valmont.
On peut situer cette feuille en 1831, durant le séjour que Delacroix fit à Valmont, en septembre.

1168

RUINES D'UNE ABBAYE GOTHIQUE

Mine de plomb. H. 0,228; L. 0,186.
HISTORIQUE
E. Moreau-Nélaton; legs en 1927 (L. 1886a).
Inventaire *RF 10417*.
BIBLIOGRAPHIE
Sérullaz, *Mémorial*, 1963, cité sous le n° 149.

On a pu penser qu'il s'agissait ici des ruines de l'abbaye de Valmont, mais nous estimons que ce dessin représente plutôt les ruines de l'abbaye de Jumièges.

1169

CHAUMIÈRE DANS UN PAYSAGE

Aquarelle, sur traits à la mine de plomb. H. 0,199; L. 0,276.
HISTORIQUE
Atelier Delacroix; vente 1864, peut-être partie du n° 596 (15 aquarelles et sépias) ou partie du n° 604 (36 aquarelles ou sépias). — E. Moreau-Nélaton; legs en 1927 (L. 1886a).
Inventaire *RF 9764*.
BIBLIOGRAPHIE
Robaut, sans doute partie des n^{os} 1808 à 1814.
EXPOSITIONS
Paris, Louvre, 1930, n° 698; repr. Album, p. 85. — Paris, Atelier, 1935, n° 18. — Paris, Atelier, 1952, n° 30. — Paris, Louvre, Cabinet des Dessins, 1963, n° 63. — Paris, Louvre, 1982, n° 331.

Ce paysage de chaumière au soleil couchant a sans doute été exécuté en Normandie.

1170

CHEMIN ÉCLAIRÉ DANS UN SOUS-BOIS

Pinceau et lavis brun. H. 0,270; L. 0,387.
HISTORIQUE
Atelier Delacroix; vente 1864, sans doute partie du n° 604 (36 aquarelles et sépias). — A. Robaut (code au verso). — E. Moreau-Nélaton; legs en 1927 (L. 1886a).
Inventaire *RF 9774*.

1162

1163

1164

1165

1166

1166 v

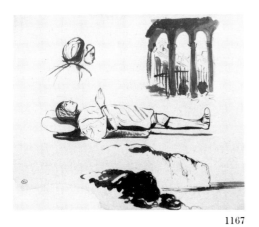

1167

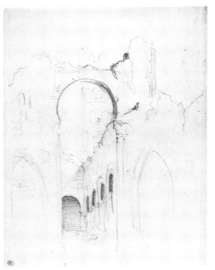

1168

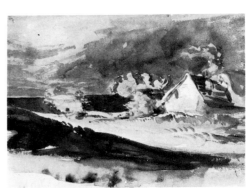

1169

BIBLIOGRAPHIE
Robaut, 1885, sans doute partie du nº 1814. — Escholier, 1929, repr. face à la p. 208. — Roger-Marx, 1933, pl. 5. — Génies et Réalités, 1963, repr. nº 56. — Sérullaz, *Mémorial*, 1963, nº 69, repr. — Roger-Marx, 1970, repr. p. 15.
EXPOSITIONS
Paris, Louvre, 1930, nº 691. — Paris, Atelier, 1935, nº 5. — Paris, Atelier, 1937, hors cat. — Paris, Louvre, 1963, nº 69. — Paris, Louvre, 1982, nº 305.

Par son style, cette œuvre semble pouvoir se situer entre les années 1825 — car on y sent une certaine influence anglaise — et 1830. Il est difficile toutefois de la localiser : est-ce un paysage de Normandie, et notamment de Valmont ?

1171

VAGUES SE BRISANT CONTRE UNE FALAISE

Aquarelle et rehauts de gouache, sur traits à la mine de plomb. H. 0,213; L. 0,315.
HISTORIQUE
Atelier Delacroix; vente 1864, peut-être partie des nºs 595 (21 feuilles) ou 600 (20 aquarelles). — P.A. Chéramy; vente, Paris 5-7 mai 1908, nº 314. — E. Moreau-Nélaton; don en 1919 (L. 1886a).
Inventaire *RF 4654*.

BIBLIOGRAPHIE
Robaut, 1885, sans doute partie des nºs 1807 ou 1775. — Escholier, 1929, repr. p. 163. — Hourticq, 1930, pl. 61. — Roger-Marx, 1970, repr. p. 68.
EXPOSITIONS
Paris, Louvre, 1930, nº 667. — Paris, Atelier, 1937, nº 6. — Paris, Louvre, Cabinet des Dessins, 1963, nº 61. — Paris, Louvre, 1982, nº 322.

Cette aquarelle a souvent été intitulée *Les falaises d'Étretat* (cf. cat. exp., Paris, Louvre, Cabinet des Dessins, 1963, nº 61), ce qui ne nous paraît pas évident.
Il s'agit en tout cas d'une vue de la côte normande.

1172

ROCHERS SUR UNE PLAGE EN NORMANDIE

Aquarelle. H. 0,112; L. 0,167.
HISTORIQUE
Atelier Delacroix; vente 1864, sans doute partie du nº 595 (21 feuilles). — A. Robaut (code au verso). — E. Moreau-Nélaton; legs en 1927 (L. 1886a).
Inventaire *RF 9318*.
BIBLIOGRAPHIE
Robaut, 1885, sans doute partie du nº 1807.
EXPOSITIONS
Paris, Atelier, 1935, nº 8. — Paris, Louvre,

Cabinet des Dessins, 1963, nº 97. — Paris, Louvre, 1982, nº 316.

Exécuté en Normandie, peut-être près de Fécamp ?

1173

LA MER AU PIED D'UNE FALAISE

Pinceau et lavis brun. H. 0,081; L. 0,055.
HISTORIQUE
Atelier Delacroix; vente 1864, sans doute partie du nº 595 (21 feuilles). — A. Robaut (code au verso). — E. Moreau-Nélaton; legs en 1927 (L. 1886a).
Inventaire *RF 9782*.
BIBLIOGRAPHIE
Robaut, 1885, sans doute partie du nº 1807.
EXPOSITIONS
Paris, Atelier, 1935, nº 26.

Étude exécutée en Normandie. On peut rapprocher ce dessin d'une peinture — mais avec de très nombreuses variantes — que Robaut (1885, nº 613, repr.) situe en 1835 et catalogue comme représentant les *Falaises de Fécamp*.

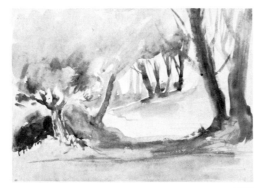

1170

1172

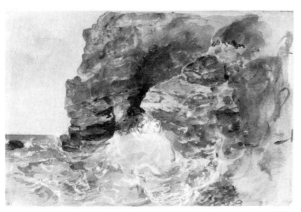

1171

1173

1174

VUE DU QUAI DUQUESNE
A DIEPPE

Mine de plomb. H. 0,175; L. 0,342.
Daté à la mine de plomb : *du quai Duquesne, 2 7bre 54.*

HISTORIQUE

Atelier Delacroix; vente 1864, sans doute partie du n° 600 (mais il est noté 20 aquarelles?) ou 601 (42 feuilles). — A. Robaut; vente, Paris, 18 décembre 1907, n° 67, adjugé 360 F et acquis par le Louvre (L. 1886a).
Inventaire *RF 3710.*

BIBLIOGRAPHIE

Robaut, 1885, n° 1268, repr. — Guiffrey-Marcel, 1909, n° 3464, repr. — Escholier, 1929, p. 209, repr. — Roger-Marx, 1970, repr. p. 90.

EXPOSITIONS

Paris, Louvre, 1930, n° 660. — Paris, Atelier, 1937, n° 13. — Bordeaux, 1963, n° 127. — Londres-Edimbourg, 1964, n° 179. — Kyoto-Tokyo, 1969, n° D 31, repr. — Paris, Louvre, 1982, n° 318.

Ce dessin est daté par l'artiste du 2 septembre 1854, lors de son séjour à Dieppe. Aucune mention de cette étude n'apparaît dans le *Journal* (II, p. 249) à cette date. Par contre, le 1er septembre, Delacroix note (II, p. 248) : « *Travaillé dans la journée.*

Dessiné de ma fenêtre, avant dîner, des bateaux. » Nous pensons que ce dessin fait partie des études réalisées ce jour-là.

Delacroix est parti de Paris pour Dieppe le 17 août 1854 à neuf heures du matin. Le 18, il écrit dans son *Journal* (II, p. 236) : « *Dîné encore ce jour à l'Hôtel du Géant et trouvé notre logement sur le port. La vue qu'on a de la fenêtre me transporte, et je crois faire une excellente affaire en le payant cent vingt francs par mois.* » Il s'agit là du 6 quai Duquesne, où Delacroix s'est désormais installé en compagnie de Jenny Le Guillou durant son séjour, et d'où il a réalisé ce dessin.

Une contre-épreuve tirée de ce dessin par Robaut se trouve dans un des albums de documents d'après Delacroix conservée au Cabinet des Estampes de la Bibliothèque Nationale (Prat, 1976, p. 63 et p. 309).

1175

QUATRE ÉTUDES
DE MATS DE VOILIERS

Aquarelle et mine de plomb. H. 0,227; L. 0,351.

Daté à deux reprises à la mine de plomb : *10 7bre 54* et *10 7bre.*

HISTORIQUE

Atelier Delacroix; vente 1864, sans doute partie du n° 601 (42 feuilles). — A. Robaut (code au verso). — E. Moreau-Nélaton; legs en 1927 (L. 1886a).
Inventaire *RF 9468.*

BIBLIOGRAPHIE

Robaut, 1885, sans doute partie du n° 1776.

EXPOSITIONS

Paris, Louvre, Cabinet des Dessins, 1963, n° 96.

Exécuté lors du séjour de l'artiste à Dieppe en 1854. A la date du 10 septembre, on lit dans le *Journal* (II, p. 261) : « *Trouvé Isabey, sa femme et sa fille à la jetée.* » Rappelons que le 1er septembre (*Journal*, II, p. 299), Delacroix note : « *observé beaucoup le gréement des navires* », et que le 3, il ajoute (*Journal*, II, p. 250) : « *je fais un cours complet de vergues, de poulies, etc. afin de comprendre comme tout cela s'ajuste...* ».

1176

AVANT D'UN VOILIER A QUAI

Aquarelle, sur traits à la mine de plomb. H. 0,458; L. 0,352.

1174

1175

1176

1177

Daté au pinceau : *8 7bre - ancre - blanc - tourniquet - les deux mâts* (répété deux fois) *vergue blanche* (deux fois).

HISTORIQUE

Atelier Delacroix; vente 1864, sans doute partie du n° 601 (42 feuilles). — A. Robaut (code et annotations au verso). — E. Moreau-Nélaton; legs en 1927 (L. 1886a). Inventaire *RF 9463*.

BIBLIOGRAPHIE

Robaut, 1885, sans doute partie du n° 1776. — Moreau-Nélaton, 1916, II, fig. 371. — Escholier, 1929, repr. p. 213.

EXPOSITIONS

Paris, Louvre, Cabinet des Dessins, 1963, n° 95.

Exécuté lors du séjour de l'artiste à Dieppe en 1854. On relève en effet dans le *Journal* (II, p. 258) à la date du 8 septembre (vendredi) : « ... *Ensuite, j'ai dessiné, en grand, tout*

l'avant du navire qui est sous la fenêtre. L'esprit rafraîchi par le travail communique à tout l'être un sentiment de bonheur. »

1177

BARQUE DE PÊCHE A DEUX MATS

Mine de plomb, sur papier beige. H. 0,214; L. 0,255.

HISTORIQUE

Atelier Delacroix; vente 1864, sans doute partie du n° 601 (42 feuilles). — A. Robaut (code au verso). — E. Moreau-Nélaton; legs en 1927 (L. 1886a). Inventaire *RF 9466*.

BIBLIOGRAPHIE

Robaut, 1885, sans doute partie du n° 1776.

Cette étude de barque, sans doute exécutée à Dieppe par Delacroix durant son séjour de 1854, a pu aussi servir à l'artiste pour l'une de ses peintures représentant *Le Christ sur le lac de Génézareth*, notamment pour celle qui fut peinte la même année 1854 et qui est conservée à la Walters Art Gallery de Baltimore (Sérullaz, *Mémorial*, 1963, n° 450, repr.).

1178

FEUILLE D'ÉTUDES AVEC UN CANOT ET TROIS BARQUES DE PÊCHE

Plume et encre noire, sur papier calque contre-collé. H. 0,226; L. 0,149.

HISTORIQUE

Atelier Delacroix; vente 1864, sans doute

1179

1178

1180

1181

1182

1183

partie du nº 601 (42 feuilles). — A. Robaut?
— E. Moreau-Nélaton; legs en 1927
(L. 1886a).
Inventaire *RF 9470*.
BIBLIOGRAPHIE
Robaut, 1885, sans doute partie du nº 1206,
repr. (mais avec une disposition différente
de celle de la feuille).

Sans doute exécuté lors du séjour de
l'artiste à Dieppe en 1854.

1179

BARQUE DE PÊCHE ÉCHOUÉE

Mine de plomb. H. 0,113; L. 0,178.
Daté à la mine de plomb : *21-7ᵇʳᵉ - à Eu
la veille* et annotations : *vase - vert - ligne
blanche*.
HISTORIQUE
Atelier Delacroix; vente 1864, sans doute
partie du nº 601 (42 feuilles). — E. Moreau-
Nélaton; legs en 1927 (L. 1886a).
Inventaire *RF 9779*.
BIBLIOGRAPHIE
Robaut, 1885, sans doute partie du nº 1776.

Exécuté lors du séjour à Dieppe en
1854 (*Journal*, II, pp. 271, 272).

1180

UN PORT A MARÉE BASSE

Mine de plomb. H. 0,220; L. 0,345.
Annotations de couleurs à la mine de plomb :
orange (?) *rouge violet orange vert jaune* (?).
HISTORIQUE
Atelier Delacroix; vente 1864, sans doute
partie du nº 600 (20 aquarelles) ou 601
(42 feuilles). — A. Robaut (code au verso). —
E. Moreau-Nélaton; legs en 1927 (L. 1886a).
Inventaire *RF 9467*.
BIBLIOGRAPHIE
Robaut, 1885, sans doute partie des nᵒˢ 1775
ou 1776.
EXPOSITIONS
Paris, Louvre, 1930, nº 661.

Ce dessin doit avoir été exécuté à
Dieppe, le 26 septembre 1854, par
comparaison à un croquis très voisin,
annoté *26 7ᵇʳᵉ du port*, fº 32 recto
d'un album de croquis conservé au
Rijksmuseum d'Amsterdam et dont
nous avons identifié la plupart des
feuillets.
A cette date, Delacroix note dans son
Journal (II, p. 278) : *Parti de Dieppe —
Le matin j'ai été faire mes adieux à la
jetée ; j'ai fait un croquis de la vue de la
plage et du château. Le temps était
magnifique et la mer calme et azurée. »*

1181

BATEAU A MARÉE BASSE,
AVEC DES MARINS;
ÉTUDES DE POULIES

Mine de plomb. H. 0,177; L. 0,226.

Daté à la mine de plomb : *21-7ᵇʳᵉ* et anno-
tations : *bleu - noir - haut de mat il y a des
poulies appliquées sur le côté du mat - Poly-
gone - paille*.
HISTORIQUE
Atelier Delacroix; vente 1864, sans doute
partie du nº 601 (42 feuilles). — A. Robaut
(code et annotations au verso). — E. Moreau-
Nélaton; legs en 1927 (L. 1886a).
Inventaire *RF 9469*.
BIBLIOGRAPHIE
Robaut, 1885, nº 1269, repr. — Moreau-
Nélaton, 1916, II, fig. 370.

Exécuté en 1854 à Dieppe. On lit en
effet à la date du 21 septembre dans
le *Journal* (II, p. 272) : « *Resté assez
tard à la maison et dessiné de ma
fenêtre des bateaux qui entraient et
sortaient ... Après dîner pris par les
bassins, jusqu'au château... Promenade
sur la plage...* »
Notons que dès le 3 septembre 1854,
peu après son arrivée à Dieppe, Dela-
croix note (*Journal*, II, p. 250) : « *A la
jetée du matin. J'ai vu appareiller deux
bricks, dont un nantais. Cela m'a beau-
coup intéressé au point de vue de l'étude.
Je fais un cours complet de vergues, de
poulies etc. afin de comprendre comme
tout cela s'ajuste ; cela ne me servira
probablement à rien, mais j'ai toujours
désiré comprendre cette mécanique, et
je ne trouve d'ailleurs rien de plus
pittoresque...* ».

1182

VOILIER A DEUX MATS

Aquarelle et mine de plomb. H. 0,227;
L. 0,355.
Annotations à la mine de plomb : *15 7ᵇʳᵉ
vendredi Isabey et Chenavard*.
HISTORIQUE
Atelier Delacroix; vente 1864, sans doute
partie du nº 601 (42 feuilles). — A. Robaut
(code au verso et annotations). — E. Moreau-
Nélaton; legs en 1927 (L. 1886a).
Inventaire *RF 9465*.
BIBLIOGRAPHIE
Robaut, 1885, nº 1271, repr.
EXPOSITIONS
Paris, Louvre, 1930, nº 662. — Paris,
Atelier, 1935, nº 11.

D'après la date et les annotations
portées par Delacroix sur ce dessin,
15 7ᵇʳᵉ, vendredi, il ne peut s'agir que
de l'année 1854, lors du séjour à
Dieppe. Ce jour-là, l'artiste note en
effet dans son *Journal* (II, p. 265) :
« *Chenavard venu chez moi pendant que
je dessine des bateaux, et presque aussi-
tôt Isabey. Singulier rapprochement que
celui de ces deux hommes. J'ai continué
mon dessin pour être plus à mon aise.* »

1183

ÉTUDES D'UN VOILIER
LE LONG DU QUAI,
ET D'UNE BARQUE A VOILE

Mine de plomb. H. 0,224; L. 0,353.
Daté à la mine de plomb : *19- 7ᵇʳᵉ - mardi*
et annotations : *quai - rouge - 2 lignes
blanches*.
HISTORIQUE
Atelier Delacroix; vente 1864, sans doute
partie du nº 601 (42 feuilles). — A. Robaut
(code et annotations au verso). — E. Moreau-
Nélaton; legs en 1927 (L. 1886a).
Inventaire *RF 9464*.
BIBLIOGRAPHIE
Robaut, 1885, sans doute partie du nº 1776.

Ce dessin, comme ceux de la même
série, doit avoir été exécuté en 1854,
lors du séjour de l'artiste à Dieppe.
A la date du 19 septembre, Delacroix
note uniquement dans son *Journal*
(II, p. 271) : « *Assez bonne journée, en
somme, dont je ne me rappelle pas les
détails* ».

France : Paris

1184

VUE DE LA COUPOLE
DES INVALIDES
ET DES TOITS ENVIRONNANTS

Aquarelle, sur traits à la mine de plomb.
H. 0,241; L. 0,348. Partie rapportée en bas
au centre.
HISTORIQUE
E. Moreau-Nélaton; legs en 1927 (L. 1886a).
Inventaire *RF 9762*.
BIBLIOGRAPHIE
Sérullaz, 1952, nº 43, pl. XXVII.
EXPOSITIONS
Paris, Louvre, 1930, nº 677. — Paris, Atelier,
1935, nº 20. — Paris, Louvre, 1956, nº 43,
repr. — Paris, Louvre, Cabinet des Dessins,
1963, nº 9. — Paris, Louvre, 1982, nº 299.

Cette aquarelle semble pouvoir être
datée vers le mois d'octobre 1824,
époque à laquelle Delacroix logeait
dans l'atelier de son ami le peintre
anglais Thalès Fielding, 20 rue Jacob.
La vue a pu être prise de cet endroit.
On peut comparer cette aquarelle avec
une autre vue de Paris, reproduite
dans l'ouvrage d'Escholier (1926, p. 92;
coll. Dr. Peter Nathan, Zurich).

1185

JARDIN AU CRÉPUSCULE
AVEC BATIMENTS
DANS LE FOND

Aquarelle, sur traits à la mine de plomb.
H. 0,271; L. 0,165.

HISTORIQUE

Atelier Delacroix; vente 1864, sans doute partie du nº 604 (36 aquarelles et sépias). — A. Robaut; vendu 250 f à M. Chéramy (Robaut annoté nº 672). — Chéramy. — E. Moreau-Nélaton; legs en 1927 (L. 1886a). Inventaire *RF 9760*.

BIBLIOGRAPHIE

Robaut, 1885, nº 672, repr. (sous le titre : *Un soir d'automne*). — Roger-Marx, 1933, pl. 40. — Sérullaz, *Mémorial*, 1963, nº 279, repr.

EXPOSITIONS

Paris, Louvre, 1930, nº 657. — Paris, Atelier, 1935, nº 21. — Paris, Atelier, 1952, nº 28. — Paris, Louvre, 1963, nº 282. — Paris, Louvre, 1982, nº 330.

Selon Robaut (1885, nº 672) cette vue aurait été prise par Delacroix vers 1838, de la fenêtre de son atelier de la rue des Marais Saint Germain, nº 17, où il résida de 1835 à 1844.

France : Pyrénées

1186

SAPIN SUR LA PENTE D'UNE MONTAGNE. FOND DE MONTAGNES

Aquarelle, sur traits à la mine de plomb. H. 0,182; L. 0,250.
Annotations à la mine de plomb : *bleu doré - vert do*(ré) *- bleu. S. vert vert doré - jau*(ne)? *doré* (?) *vert.*

HISTORIQUE

Atelier Delacroix; vente 1864, sans doute partie du nº 594 (27 feuilles). — E. Moreau-Nélaton; legs en 1927 (L. 1886a). Inventaire *RF 9449*.

BIBLIOGRAPHIE

Robaut, 1885, sans doute partie du nº 1740. — Moreau-Nélaton, 1916, II, fig. 254. — Ganeval-Lamicq, 1975, pl. IV, et p. 59.

EXPOSITIONS

Paris, Louvre, 1930, nº 455 — Paris, Atelier, 1935, nº 9. — Paris, Louvre, Cabinet des Dessins, 1963, nº 76. — Paris, Louvre, 1982, nº 312.

Exécuté comme les dessins RF 9450,

RF 9451, RF 9758 etc., lors du séjour de Delacroix aux Eaux-Bonnes dans les Pyrénées, du 22 juillet aux environs du 15 août 1845, revenant ensuite par Bordeaux (où il est déjà le 17 août) pour y voir son frère Charles (*Correspondance*, II, pp. 221 à 231; et *Lettres intimes*, 1954, pp. 207 à 210). On peut rapprocher ces dessins de ceux d'un carnet conservé dans une collection particulière à Paris, ayant figuré à la vente de Delacroix (nº 664, lot de 27 albums et carnets; l'album porte le nº 664²). Cet album comporte 62 feuillets et comprend des dessins exécutés à Arcachon, à Bordeaux, sept feuillets représentant des « sauvages » Ojibwas amenés à Paris en août 1845 par le peintre américain George Catlin, mais surtout douze aquarelles et vingt-cinq dessins exécutés durant le séjour de Delacroix aux Eaux-Bonnes (cf. Ganeval-Lamicq, 1975). Signalons en outre trois aquarelles exécutées également aux Eaux-Bonnes, l'une au British Museum à Londres (Inventaire 1970-12-12-47; repr. dans Ganeval-Lamicq, 1975, pl. I, et p. 59); une autre dans une collection particulière à Paris (Ganeval-Lamicq, 1975, pl. III, et p. 59) et la troisième dans la collection du Dr Nathan à Zurich (Ganeval-Lamicq, 1975, pl. VI, et p. 59).

1187

ARBRES PRÈS D'UN TORRENT DANS UN PAYSAGE DE HAUTES MONTAGNES

Aquarelle. H. 0,231; L. 0,342.

HISTORIQUE

E. Moreau-Nélaton; legs en 1927 (L. 1886a). Inventaire *RF 9795*.

BIBLIOGRAPHIE

Ganeval-Lamicq, 1975, pl. IX, et p. 60.

Exécuté lors du séjour de l'artiste aux Eaux-Bonnes dans les Pyrénées en juillet et août 1845.

1188

PAYSAGE DE MONTAGNES AVEC UN GROUPE DE MAISONS

Aquarelle. H. 0,156; L. 0,258.

HISTORIQUE

Atelier Delacroix; vente 1864, sans doute partie du nº 594 (27 feuilles). — E. Moreau-Nélaton; legs en 1927 (L. 1886a). Inventaire *RF 9758*.

BIBLIOGRAPHIE

Robaut, 1885, sans doute partie du nº 1740. — Roger-Marx, 1970, repr. p. 60. — Ganeval-Lamicq, 1975, pl. II, et p. 59.

EXPOSITIONS

Paris, Louvre, 1930, nº 456. — Paris, Atelier, 1935, nº 14.

Exécuté lors du séjour de l'artiste aux Eaux-Bonnes dans les Pyrénées en juillet et août 1845.
A comparer à une aquarelle conservée au British Museum à Londres (Inventaire 1970-12-12-47; repr. dans Ganeval-Lamicq, 1975, pl. I, et p. 59).

1189

MONTAGNES PAR TEMPS SOMBRE ET BRUMEUX

Aquarelle. H. 0,176; L. 0,243.
Au verso, annotation à la mine de plomb : *Eaux-Bonnes 45.*

HISTORIQUE

Atelier Delacroix; vente 1864, sans doute partie du nº 594 (27 feuilles). — E. Moreau-Nélaton; legs en 1927 (L. 1886a). Inventaire *RF 9451*.

BIBLIOGRAPHIE

Robaut, 1885, sans doute partie du nº 1740. — Moreau-Nélaton, 1916, II, fig. 253. — Ganeval-Lamicq, 1975, pl. VIII et p. 60.

EXPOSITIONS

Paris, Louvre, 1930, nº 454. — Paris, Atelier, 1935, nº 7. — Paris, Louvre, Cabinet des Dessins, 1963, nº 74. — Paris, Louvre, 1982, nº 313.

Exécuté lors du séjour de l'artiste aux Eaux-Bonnes, dans les Pyrénées en juillet et août 1845.

1184

1185

1190

CHAINES DE MONTAGNES DANS LA BRUME

Aquarelle. H. 0,194; L. 0,255.

HISTORIQUE

Atelier Delacroix; vente 1864, sans doute partie du nº 594 (27 feuilles). — E. Moreau-Nélaton; legs en 1927 (L. 1886a).
Inventaire *RF 9450*.

BIBLIOGRAPHIE

Robaut, 1885, sans doute partie du nº 1740. — Ganeval-Lamicq, 1975, pl. VII, et p. 60.

EXPOSITIONS

Paris, Louvre, 1930, nº 457. — Paris, Louvre, Cabinet des Dessins, 1963, nº 75.

Exécuté lors du séjour de l'artiste aux Eaux-Bonnes, dans les Pyrénées, en juillet et août 1845.

A comparer aux dessins à la mine de plomb de l'album des Eaux-Bonnes (Ganeval-Lamicq, 1975, fº 39 recto et verso, fig. 38 et 39).
Dans une lettre à Gaultron (Charles-Hippolyte Gaultron était un petit cousin par alliance de Delacroix), datée des Eaux-Bonnes, 5 août 1845 (*Correspondance*, II, pp. 227, 228), Delacroix observe : « ... *Ici, c'est comme un fait exprès; cet endroit est une espèce d'entonnoir dans lequel les nuages se donnent rendez-vous. La pluie y est presque continuelle et il est de fait que si les eaux sont salutaires pour guérir les rhumes obstinés, aucun lieu n'est plus propice à en donner. ... La beauté de cette nature des Pyrénées n'est pas de celles qu'on peut espérer de rendre avec* la peinture d'une manière heureuse. *Indépendamment de l'impossibilité d'un travail suivi, tout cela est trop gigantesque et on ne sait par où commencer au milieu de ces masses et de cette multitude de détails.* »

1191

ARBRES SUR UN PLATEAU, DOMINANT UN PAYSAGE MONTAGNEUX

Pinceau et lavis brun et gris. H. 0,147; L. 0,152.

HISTORIQUE

Atelier Delacroix; vente 1864, peut-être partie du nº 604 (36 aquarelles et sépias)

1186

1187

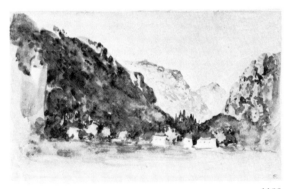

1188

1189

1190

ou du nº 594 (27 feuilles). — E. Moreau-Nélaton; legs en 1927 (L. 1886a).
Inventaire *RF 9777*.
BIBLIOGRAPHIE
Robaut, 1885, peut-être partie des nos 1814 ou 1740.
EXPOSITIONS
Paris, Louvre, 1930, nº 688. — Paris, Atelier, 1935, nº 1.

Il est difficile de localiser ce paysage. Toutefois, en établissant une comparaison de style avec les aquarelles du fº 8 recto et verso et du fº 9 recto de l'album utilisé par Delacroix lors de son séjour aux Eaux-Bonnes en 1845 (Ganeval-Lamicq, 1975, p. 54, fº 8 recto et verso et 9 recto, fig. 8 et 9), on peut suggérer avec vraisemblance que ce dessin a été également exécuté aux Eaux-Bonnes en 1845.

1192

BOUQUET D'ARBRES
A FLANC DE MONTAGNE

Plume et encre brune. H. 0,131; L. 0,210.
HISTORIQUE
Atelier Delacroix; vente 1864, sans doute partie du nº 594 (27 feuilles). — E. Moreau-Nélaton; legs en 1927 (L. 1886a).
Inventaire *RF 9784*.
BIBLIOGRAPHIE
Robaut, 1885, sans doute partie du nº 1740. — Ganeval-Lamicq, 1975, pl. V, et p. 59.

Exécuté vraisemblablement lors du séjour de l'artiste aux Eaux-Bonnes dans les Pyrénées en juillet et août 1845.

France : paysages divers

1193

PAYSAGE AVEC DEUX TOURS
AU BORD DE L'EAU

Pinceau et lavis brun. H. 0,185; L. 0,227.
HISTORIQUE
E. Moreau-Nélaton; legs en 1927 (L. 1886a).
Inventaire *RF 10411*.

BIBLIOGRAPHIE
Roger-Marx, 1970, repr. p. 66.

Ce paysage peut se situer vers les années 1820-1827.

1194

BOUQUET D'ARBRES
AU BORD DE L'EAU

Pinceau et lavis brun. H. 0,182; L. 0,225.
HISTORIQUE
E. Moreau-Nélaton; legs en 1927 (L. 1886a).
Inventaire *RF 10412*.

A rapprocher du dessin RF 10411.

1195

GROUPE DE MAISONS
AVEC QUELQUES ARBRES

Aquarelle. H. 0,103; L. 0,160.
HISTORIQUE
Atelier Delacroix; vente 1864, sans doute partie du nº 604 (36 aquarelles et sépias). — E. Moreau-Nélaton; legs en 1927 (L. 1886a).
Inventaire *RF 9787*.
BIBLIOGRAPHIE
Robaut, 1885, sans doute partie du nº 1814.
EXPOSITIONS
Paris, Louvre, 1930, nº 693.

Le style des maisons et leurs toitures, assez basses, laissent supposer qu'il s'agirait peut-être d'un paysage exécuté dans le centre de la France, dans le Berry ou en Touraine. Quant à la date, on peut la situer vers les années 1820-1830.

1196

UNE ALLÉE
DANS UN SOUS-BOIS

Aquarelle vernie par endroits, sur papier beige. H. 0,240; L. 0,207.
HISTORIQUE
Atelier Delacroix; vente 1864. — Paul Meurice; vente, Paris, 25 mai 1906, nº 86. — E. Moreau-Nélaton; don en 1907 (L. 1886a).
Inventaire *RF 3412*.

BIBLIOGRAPHIE
Collection Moreau, 1907, nº 135. — Guiffrey-Marcel, 1909, nº 3468, repr. — Sérullaz, *Mémorial*, 1963, nº 64, repr.
EXPOSITIONS
Paris, Louvre, 1930, nº 652. — Paris, Atelier, 1952, nº 31. — Paris, Louvre, 1963, nº 64. — Paris, Louvre, 1982, nº 307.

Exécuté sans doute vers 1825-1828; sous l'influence des aquarellistes anglais, Delacroix rehausse fréquemment ses aquarelles d'un vernis puis accentue le brillant des couleurs et notamment des noirs.

1197

BORDS DE RIVIÈRE
AVEC UNE BARQUE
ET UN PONT ROMPU
A DEUX ARCHES

Aquarelle, sur traits à la mine de plomb. H. 0,238; L. 0,305.
HISTORIQUE
Atelier Delacroix; vente 1864, sans doute partie du nº 604 (36 aquarelles et sépias). — Baron Vitta; don à la Société des Amis d'Eugène Delacroix en 1934; acquis en 1953.
Inventaire *RF 32261*.
EXPOSITIONS
Paris, Louvre, 1930, nº 675. — Paris, Atelier, 1937, nº 6. — Paris, Atelier, 1939, nº 63. — Paris, Atelier, 1946, nº 27. — Paris, Atelier, 1948, nº 88. — Paris, Atelier, 1949, nº 103. — Paris, Atelier, 1950, nº 82. — Paris, Atelier, 1952, nº 75. — Paris, Atelier, 1966, nº 27, repr. — Paris, Atelier, 1967, hors cat.

A comparer avec une aquarelle appartenant à M. Brame (cf. cat. exp. Londres-Édimbourg, 1964, nº 55, repr.) qui représente le même site mais d'une manière plus esquissée. Voir aussi l'aquarelle conservée à l'Art Institute de Chicago (inv. 1963.392), montrant le pont sous un angle différent. S'agit-il, comme on l'a souvent indiqué, du pont de Mantes? nous ne saurions être affirmatifs sur ce point.

1191

1192

1193

1194

1195

1196

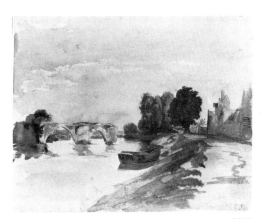

1197

1199

1198

1200

1198

BOQUETEAUX
ET UN ARBRE
AU PIED D'UN PLATEAU

Pinceau et lavis brun. H. 0,203; L. 0,311.
HISTORIQUE
E. Moreau-Nélaton; legs en 1927 (L. 1886a).
Inventaire *RF 9813*.

Vers 1826-1830.

1199

ALLÉE D'ARBRES

Aquarelle, sur traits à la mine de plomb.
H. 0,308; L. 0,254.
HISTORIQUE
Atelier Delacroix; vente 1864. — A. Robaut (code au verso). — E. Moreau-Nélaton;
legs en 1927 (L. 1886a).
Inventaire *RF 9759*.
EXPOSITIONS
Paris, Atelier, 1935, nº 22. — Paris, Louvre,
1982, nº 303.

Vers 1830.

1200

ALLÉE
BORDÉE DE GRANDS ARBRES

Aquarelle, avec quelques traits à la mine de
plomb. H. 0,134; L. 0,170.
HISTORIQUE
E. Moreau-Nélaton; legs en 1927 (L. 1886a).
Inventaire *RF 9767*.
EXPOSITIONS
Paris, Louvre, Cabinet des Dessins, 1963,
nº 85. — Paris, Louvre, 1982, nº 323.

Vraisemblablement exécuté vers 1830-
1840.

1201

CONSTRUCTION
VUE A TRAVERS UNE ARCADE

Pinceau et lavis brun, sur traits à la mine
de plomb. H. 0,071; L. 0,068.

HISTORIQUE
A. Robaut (code au verso). — E. Moreau-
Nélaton; legs en 1927 (L. 1886a).
Inventaire *RF 9812*.

Vers 1833-1838.

1202

CHEMIN BORDÉ
D'ARBRES OU D'ARBUSTES

Pinceau et lavis brun. H. 0,257; L. 0,451.
HISTORIQUE
E. Moreau-Nélaton; legs en 1927 (L. 1886a).
Inventaire *RF 9773*.
BIBLIOGRAPHIE
Roger-Marx, 1970, repr. p. 58.
EXPOSITIONS
Paris, Louvre, 1930, nº 637. — Paris, Ate-
lier, 1935, nº 6. — Paris, Louvre, 1982,
nº 306.

Exécuté vers 1835, ce dessin se rap-
proche stylistiquement de l'aquarelle
RF 9785.

1203

BOUQUET D'ARBRES

Aquarelle, sur quelques traits à la mine de
plomb. H. 0,242; L. 0,190.
Daté à la mine de plomb : *1838*.
HISTORIQUE
E. Moreau-Nélaton; legs en 1927 (L. 1886a).
Inventaire *RF 9785*.
EXPOSITIONS
Paris, Louvre, Cabinet des Dessins, 1963,
nº 64. — Paris, Louvre, 1982, nº 310.

Nous ne pouvons localiser cette aqua-
relle mais la date portée en bas peut
être considérée comme vraisemblable.

1204

VUE D'UNE GRANDE MAISON
DANS UN PARC

Mine de plomb. H. 0,123; L. 0,260.
HISTORIQUE
A. Robaut (code et annotation au verso :
Consulter M. Batta pour savoir si c'est bien

la propriété d'Augerville-la-Rivière (Ber-
ryer)* Dit que non)* — E. Moreau-Nélaton;
legs en 1927 (L. 1886a).
Inventaire *RF 9791*.
EXPOSITIONS
Paris, Louvre, 1930, nº 692.

Vers 1840-1850. Il existe de ce dessin
une contre-épreuve tirée par Robaut,
contenue dans l'un de ses volumes de
dessins d'après Delacroix conservés au
Cabinet des Estampes de la Biblio-
thèque Nationale (Prat, 1976, p. 70
et p. 293). La comparaison avec le
dessin RF 9794 incite à penser,
contrairement à l'avis de Robaut
inscrit sur la contre-épreuve, qu'il ne
peut s'agir du château d'Augerville.

1205

CHEMIN
BORDÉ D'UNE PALISSADE
LONGEANT UN PUITS
ET DES MAISONS

Mine de plomb. H. 0,136; L. 0,208.
Annotation à la mine de plomb : *vigne* et
date, par Robaut (?) : *1860*.
HISTORIQUE
Atelier Delacroix; vente 1864. — A. Ro-
baut (code et annotation au verso). —
E. Moreau-Nélaton; legs en 1927 (L. 1886a).
Inventaire *RF 9789*.

Exécuté vraisemblablement dans le
centre de la France ou plutôt dans le
Bordelais, vers 1845-1855.
A rapprocher des dessins RF 9769,
RF 9792 et RF 9793.

1206

PAYSAGE VALLONNÉ
AVEC UN BOUQUET D'ARBRES
ET UNE FERME
AU SOMMET DE LA COLLINE

Mine de plomb et aquarelle. H. 0,165;
L. 0,208.
Annotation à la mine de plomb : (?) *15*.
HISTORIQUE
Atelier Delacroix; vente 1864, peut-être

1201

1202

1203

partie du nº 604 (36 aquarelles et sépias). —
E. Moreau-Nélaton; legs en 1927 (L. 1886a).
Inventaire *RF 9769*.

BIBLIOGRAPHIE
Robaut, 1885, peut-être partie du nº 1814.
— Sérullaz, *Mémorial*, 1963, nº 479, repr.
EXPOSITIONS
Paris, Louvre, 1963, nº 473.

Il est difficile de localiser ce paysage,
comme de le dater.
A rapprocher des dessins RF 9789,
RF 9792 et RF 9793.

1207

CHEMIN BORDÉ D'ARBRES.
A DROITE, UNE PLAINE

Mine de plomb. H. 0,160; L. 0,230.

Annotation à la mine de plomb sans doute
par Robaut : *d'ap. nat?*
Au verso, croquis à la mine de plomb, peu
lisible.
HISTORIQUE
A. Robaut (code et annotation au verso).
— E. Moreau-Nélaton; legs en 1927 (L.
1886a).
Inventaire *RF 9793*.

A rapprocher des dessins RF 9783,
RF 9792 et RF 9769.

1208

CHEMIN BORDÉ D'ARBRES
MENANT
A UNE GRANDE MAISON

Mine de plomb. H. 0,149; L. 0,149.

HISTORIQUE
E. Moreau-Nélaton; legs en 1927 (L. 1886a).
Inventaire *RF 9792*.

Ce dessin, pour des raisons de style,
peut être rapproché des dessins
RF 9769, RF 9789 et RF 9793.

1209

TERRAIN VALLONNÉ
AVEC BOUQUET D'ARBRES
AU SECOND PLAN

Pinceau et lavis brun. H. 0,168; L. 0,207.
HISTORIQUE
A. Robaut (code au verso). — E. Moreau-
Nélaton; legs en 1927 (L. 1886a).
Inventaire *RF 9775*.

1204

1205

1206

1207

1207 v

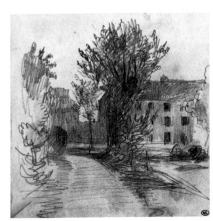

1208

Paris, Louvre, 1930, n° 690. — Paris, Atelier, 1935, n° 10.

Il paraît difficile de localiser ce paysage qui peut être situé vers les années 1845-1860.

1210

UNE ALLÉE
AVEC UN GRAND ARBRE
A GAUCHE

Mine de plomb. H. 0,161; L. 0,137.
HISTORIQUE
A. Robaut (code au verso et annotation : *extrait d'album...* C'est de ce dessin qu'a été découpé par Robaut le fragment du dessin inventorié sous le n° RF 9781!). — E. Moreau-Nélaton; legs en 1927 (L. 1886a).
Inventaire *RF 9786*.

Sans doute paysage exécuté à Champrosay, vers 1850. A comparer, sans analogie exacte de site, au pastel *Vue du jardin de la maison de Delacroix à Champrosay* (RF 32370).

1211

ÉTUDES DE PIERRES
ET D'HERBES DANS UN PRÉ

Mine de plomb. H. 0,056; L. 0,112. Découpé irrégulièrement.
HISTORIQUE
A. Robaut (code au verso). — E. Moreau-Nélaton; legs en 1927 (L. 1886a).
Inventaire *RF 9781*.

Ce dessin découpé irrégulièrement faisait partie du RF 9786; on ne sait pourquoi Robaut a voulu isoler ce croquis.

Ciels, arbres et fleurs

1212

ÉTUDE DE CIEL NUAGEUX

Aquarelle. H. 0,272; L. 0,398.
HISTORIQUE
Cachet dit d'Andrieu (L. 838). — E. Degas; vente, 26-27 mars 1918, n° 125; acquis par la Société des Amis du Louvre et donné au Musée (L. 1886a).
Inventaire *RF 4511*.
EXPOSITIONS
Paris, Louvre, 1930, n° 703. — Paris, Atelier, 1934, n° 41. — Zurich, 1939, n° 270. — Bâle, 1939, n° 191. — Paris, Louvre, 1956, hors cat. — Bordeaux, 1963, n° 124. — Berne, 1963-1964, n° 196. — Brême, 1963, n° 289.

Vers 1824-1826.

1213

ÉTUDE DE CIEL

Aquarelle, sur traits à la mine de plomb. H. 0,301; L. 0,475.
HISTORIQUE
Atelier Delacroix; vente 1864. — E. Moreau-Nélaton; legs en 1927 (L. 1886a).
Inventaire *RF 9756*.

Vers 1845-1855.

1214

LA NUIT

Pastel, sur papier gris. H. 0,210; L. 0,360.
HISTORIQUE
Atelier Delacroix; vente 1864. — Chocquet; vente Mme Chocquet, Paris 1er - 4 juillet 1899, n° 112; acquis par le Comte Isaac de Camondo. — I. de Camondo; don en 1912 (cat. 1912, n° 233).
Inventaire *RF 4049*.
BIBLIOGRAPHIE
Roger-Marx, 1970, repr. p. 4 et sur la jaquette de la couverture.
EXPOSITIONS
Paris, Louvre, Cabinet des Dessins, 1963, n° 88. — Paris, Louvre, 1982, n° 328.

Ce pastel important, qui figura à la vente posthume, a généralement porté comme titre *La Nuit* ou *l'Inondation*, titres que l'on ne trouve cependant pas dans le catalogue de la vente. Il peut s'agir de l'un des n°s 608 à 613, mais ils sont tous désignés par Delacroix lui-même comme études de ciels. S'agit-il alors du n° 599, intitulé *Les bords de la Seine*, pastel, adjugé 120 f à M. Lemonnier (Robaut, 1885, n° 1755), mais qui est indiqué comme étude datée : *25 mai 1847?* Or, nous ne relevons aucune date sur ce pastel. Celle-ci était-elle apposée sur un montage d'encadrement aujourd'hui disparu? Nous ne saurions l'affirmer, mais nous inclinons toutefois à pencher pour cette dernière hypothèse.

1215

ÉTUDE DE CIEL
AU SOLEIL COUCHANT

Pastel, sur papier gris. H. 0,190; L. 0,240.
HISTORIQUE
Atelier Delacroix; vente 1864, sans doute partie des n°s 610, 611 à 613. — A. Robaut; vente Paris, 18 décembre 1907, n° 68; acquis par le Louvre.
Inventaire *RF 3706*.
BIBLIOGRAPHIE
Robaut, 1885, n° 1085, repr. — Guiffrey-Marcel, 1909, n° 3467, repr. — Huyghe, 1964, n° 302, p. 427, pl. 302.
EXPOSITIONS
Paris, 1884, n° 201. — Paris, École des Beaux-Arts, 1885, n° 373. — Paris, Louvre, 1930, n° 702. — Paris, Louvre, Cabinet des Dessins, 1963, n° 86, pl. XVII.

Ce pastel est à comparer aux dessins RF 23315 et RF 9770.
Il paraît vraisemblable, indépendamment même des notes de Robaut, qu'il fut, comme les deux autres, exécuté à Champrosay où Delacroix séjourna du mardi 5 juin au dimanche 8 juillet 1849, semble-t-il, d'après le *Journal;* l'artiste s'y trouvait de nouveau fin août, puis un peu en septembre jusqu'au 1er octobre.

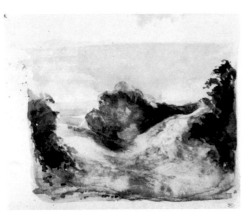

1209

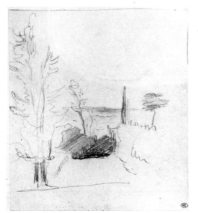

1210

1211

1216

ÉTUDE DE CIEL
AU CRÉPUSCULE

Pastel, sur papier gris. H. 0,190; L. 0,240.

HISTORIQUE

Atelier Delacroix; vente 1864, sans doute partie des nᵒˢ 610, 612 ou 613. — A. Robaut; vente, Paris, 18 décembre 1907, nᵒ 71. — Raymond Koechlin; legs en 1933. Inventaire *RF 23315*.

BIBLIOGRAPHIE

Robaut, 1885, nᵒ 1084, repr. — Escholier, 1929, hors texte face à la p. 140. — Roger-Marx, 1970, repr. p. 13.

EXPOSITIONS

Paris, École des Beaux-Arts, 1885, nᵒ 372. — Paris, Louvre, 1930, nᵒ 704; repr. Album p. 103. — Paris, Louvre, Cabinet des Dessins, 1963, nᵒ 87.

Ce pastel aurait vraisemblablement été exécuté, comme d'autres études de ciels de même technique, à Champrosay, peut-être en 1849?

1217

VASTE PLAINE
SOUS UN GRAND CIEL
AU SOLEIL COUCHANT

Pastel. H. 0,190; L. 0,240.

HISTORIQUE

E. Moreau-Nélaton; legs en 1927. Inventaire *RF 9770*.

EXPOSITIONS

Paris, Louvre, 1930, nᵒ 700. — Paris, Atelier, 1935, nᵒ 15. — Paris, Atelier, 1966, nᵒ 29. — Paris, Louvre, 1982, nᵒ 329.

Vers 1849.

1218

PAYSAGE BOISÉ

Aquarelle, sur traits à la mine de plomb et au crayon noir. H. 0,460; L. 0,295.

HISTORIQUE

Atelier Delacroix; vente 1864, sans doute partie du nᵒ 604 (36 aquarelles et sépias). — A. Robaut (code au verso). — E. Moreau-Nélaton; legs en 1927 (L. 1886a). Inventaire *RF 9761*.

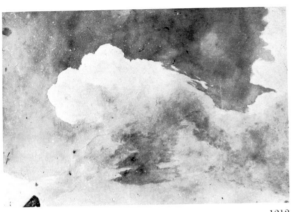

1212

1213

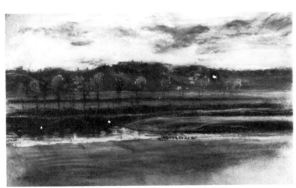

1214

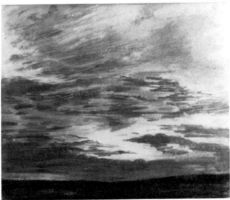

1215

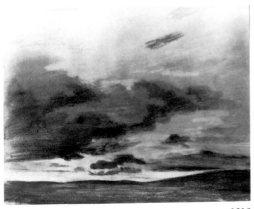

1216

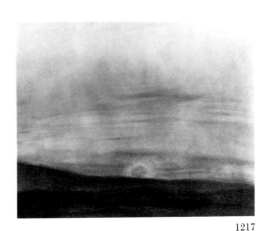

1217

BIBLIOGRAPHIE
Robaut, 1885, sans doute partie du nº 1814.
EXPOSITIONS
Paris, Louvre, 1930, nº 681. — Paris, Louvre, Cabinet des Dessins, 1963, nº 62. — Paris, Louvre, 1982, nº 321.

Il est difficile de localiser cette aquarelle, que nous situerions entre les années 1838 et 1850.
On peut la rapprocher, du point de vue stylistique, d'une aquarelle représentant, pense-t-on, un *Sous-bois à Valmont* (Sérullaz, *Mémorial*, 1963, nº 404, repr.).

1219

DEUX ÉTUDES
DE MASSIFS D'ARBRES

Mine de plomb. H. 0,248; L. 0,247.
Annotation à la mine de plomb : *Nohant*.
Pliure au centre.
HISTORIQUE
E. Moreau-Nélaton; legs en 1927 (L. 1886a).
Inventaire *RF 9800*.

Delacroix fit trois séjours à Nohant, en Berry, chez Georges Sand, en juin 1842, en juillet 1843 et en août 1846.
Il est difficile de préciser ici auquel de ces séjours se rapporte ce croquis.
A comparer au dessin RF 9799.

1220

ÉTUDES D'ARBRES
ET DE BRANCHES

Mine de plomb. H. 0,250; L. 0,328.
Au verso, diverses études à la mine de plomb, de feuillage et de plantes.
HISTORIQUE
A. Robaut (code au verso). — E. Moreau-Nélaton; legs en 1927 (L. 1886a).
Inventaire *RF 9799*.

A comparer au dessin RF 9800; peut-être exécuté aussi à Nohant.

1221

ÉTUDE D'UN CHÊNE

Mine de plomb. H. 0,236; L. 0,305. Pliures verticale et horizontale centrales.
HISTORIQUE
Atelier Delacroix; vente 1864, sans doute partie du nº 664 bis (dix-huit albums et carnets). — A. Robaut (code et annotation au verso). — E. Moreau-Nélaton; legs en 1927 (L. 1886a).
Inventaire *RF 9433*.
BIBLIOGRAPHIE
Robaut, 1885, sans doute partie du nº 1834 (albums aujourd'hui dépecés). — Huyghe, 1964, nº 312, p. 428, pl. 312.
EXPOSITIONS
Paris, Palais du Luxembourg, 1963, nº 28.

Exécuté vraisemblablement entre 1850 et 1857, lors d'un séjour à Champrosay, dans la forêt de Sénart.

1222

ÉTUDE
DE BRANCHES D'ARBRE

Mine de plomb. H. 0,108; L. 0,170.
HISTORIQUE
Atelier Delacroix; vente 1864, sans doute partie du nº 664 bis (dix-huit albums et carnets). — A. Robaut (code et annotations au verso). — E. Moreau-Nélaton; legs en 1927 (L. 1886a).
Inventaire *RF 9430*.
BIBLIOGRAPHIE
Robaut, 1885, sans doute partie du nº 1834 (albums aujourd'hui dépecés).

Exécuté vraisemblablement en 1850 ou 1857 dans la forêt de Sénart.

1223

ÉTUDE D'UN CHÊNE

Mine de plomb. H. 0,149; L. 0,192.
Annotation à la mine de plomb, d'une main étrangère (Robaut?) : *1849*.
HISTORIQUE
Atelier Delacroix; vente 1864, sans doute partie du nº 664 bis (dix-huit albums et carnets). — A. Robaut (code au verso). — E. Moreau-Nélaton; legs en 1927 (L. 1886a).
Inventaire *RF 9428*.
BIBLIOGRAPHIE
Robaut, 1885, repr. p. 455 et sans doute partie du nº 1834 (albums aujourd'hui dépecés). — Moreau-Nélaton, 1916, II, fig. 287.
EXPOSITIONS
Paris, Palais du Luxembourg, 1963, nº 27.

Pourquoi cette date de 1849, inscrite sans doute par Robaut?
Nous pensons plutôt à 1850 ou même à 1857, en comparant ce dessin avec ceux exécutés également dans la forêt de Sénart.

1224

ÉTUDE D'UN CHÊNE

Mine de plomb. H. 0,190; L. 0,122.
Daté à la mine de plomb : *17 mai*, et annotations en retournant la feuille : *J'étais Jupiter assistant au Combat de cet Achille et de cet Hector*.
HISTORIQUE
Atelier Delacroix; vente 1864, sans doute partie du nº 664 bis (dix-huit albums et carnets). — A. Robaut (code et annotations au verso). — E. Moreau-Nélaton; legs en 1927 (L. 1886a).
Inventaire *RF 9431*.
BIBLIOGRAPHIE
Robaut, 1885, sans doute partie du nº 1834 (albums aujourd'hui dépecés).
EXPOSITIONS
Paris, 1930, nº 497.

Exécuté le vendredi 17 mai 1850. Après une journée passée à Paris (le jeudi 16 mai), Delacroix revient à Champrosay et note à cette date dans son *Journal* (III, pp. 367-368) :
« *Grande promenade dans la forêt, par le côté de Draveil. Pris en contournant la forêt par l'allée qui en fait le tour. J'ai vu là le combat d'une mouche d'une espèce particulière et d'une araignée. Je les vis arriver toutes deux, la mouche acharnée sur son dos et lui portant des coups furieux : après une courte résistance, l'araignée a expiré sous ses atteintes; la mouche, après l'avoir sucée, s'est mise en devoir de la traîner je ne sais où, et cela avec une vivacité, une furie incroyable. Elle la tirait en arrière, à travers les herbes, les obstacles, etc. J'ai assisté avec une espèce d'émotion à ce petit duel homérique. J'étais le Jupiter contemplant le combat de cet Achille et de cet Hector... ».*

1225

ÉTUDE D'UN CHÊNE

Mine de plomb. H. 0,108; L. 0,169.
Daté à la mine de plomb : *13 ou 14 mai 50*.
HISTORIQUE
Atelier Delacroix; vente 1864, sans doute partie du nº 664 bis (dix-huit albums et carnets). — A. Robaut (code au verso). — E. Moreau-Nélaton; legs en 1927 (L. 1886a).
Inventaire *RF 9427*.
BIBLIOGRAPHIE
Robaut, 1885, sans doute partie du nº 1834 (albums aujourd'hui dépecés).

Les lundi 13 et mardi 14 mai 1850, Delacroix est à Champrosay, ayant reculé de quelques jours son retour à Paris où il ne sera que le jeudi 16.
L'arbre dessiné est l'un des chênes de la forêt de Sénart, peut-être le fameux chêne Prieur. A comparer à une étude du même arbre (on reconnaît toutes les branches), exécutée le *mercredi 13 mai* (RF 9432) mais qui se situerait alors en 1857 si l'artiste ne s'est pas trompé de jour (car le mercredi 13 mai ne peut être vers cette période qu'en 1857 et non en 1850 où le 13 mai est un lundi).

1226

ÉTUDES D'ARBRES

Mine de plomb. H. 0,125; L. 0,191.
Daté à la mine de plomb : *20 mai 53* et annotations : *fleurs de pêchers - ébéni(er) - transpa(rent)? maronier rose - lointain - Pêcher lil(as) - orangers fleurs et fruits, lil(las) blanc - lilas viol(et) - lilas foncé - lilas clair - ébénier*.
HISTORIQUE
Atelier Delacroix; vente 1864, sans doute partie du nº 603 (46 feuilles). — E. Moreau-Nélaton; legs en 1927 (L. 1886a).
Inventaire *RF 9555*.

1218

1219

1220

1220 v

1221

1222

1224

1223

1225

1226

BIBLIOGRAPHIE
Robaut, 1885, sans doute partie du n° 1812.
EXPOSITIONS
Paris, Louvre, Cabinet des Dessins, 1963, n° 92. — Paris, Louvre, 1982, n° 325.

A la date du vendredi 20 mai 1853, Delacroix qui avait quitté Champrosay pour venir à Paris assister à une réunion du Conseil Municipal note dans son *Journal* (II, p. 55) : « ... *Arrivé dans une mauvaise disposition au Jardin des Plantes, j'ai redouté la pluie un moment ; cela m'avait fait presque résoudre de revenir aussitôt le conseil fini. Mais arrivé à l'Hôtel de Ville, j'ai appris qu'il n'y avait pas de séance ; j'ai déjeuné sur place, et, me trouvant réconforté, j'ai été à pied au Jardin des Plantes ; fait des études de lions et d'arbres, en vue du sujet de Renaud... ».*
Il s'agit donc sans doute ici d'une de ces études.

1227

ÉTUDES D'ARBRES

Crayon noir. H. 0,188; L. 0,122.
Annotations à la mine de plomb : *ciel ciel ci*(el) *ci*(el) *ciel cl*(air) *cl*(air) *cl*(air) *cl*(air) *c. f.*(oncé) *à plat f*(oncé) *f. f. d. f. f. c. c. c. p. cl.... d. f.*
ombre(?) *vert ge*(nêt?) *mousse - bruyères - le jour où je me suis perdu.*
HISTORIQUE
Atelier Delacroix ; vente 1864, sans doute partie du n° 664 bis (dix-huit albums et carnets). — E. Moreau-Nélaton ; legs en 1927 (L. 1886a).
Inventaire *RF 9495.*
BIBLIOGRAPHIE
Robaut, 1885, sans doute partie du n° 1834 (albums aujourd'hui dépecés). — Escholier, 1929, repr. p. 187.
EXPOSITIONS
Paris, Louvre, 1930, n° 494.

Exécuté sans doute le samedi 8 octobre 1853. Ce jour-là, en effet, Dela-

croix, se trouvant à Champrosay, note dans son *Journal* (II, pp. 81, 82) qu'il s'est perdu dans la forêt :
« *Il faut mettre ici mon aventure de la forêt. Parti vers une heure et demie, après avoir travaillé, je suis passé sans m'en apercevoir dans le grand Senart ; tous les poteaux sont repeints pour les menus plaisirs de Fould, qui a fait restaurer la faisanderie. J'ai donc erré, pendant près de cinq heures, dans les marécages de la forêt, car je ne marchais que dans une boue grasse et glissante, sans savoir où j'allais. Un bonhomme que j'ai rencontré dans le moment le plus intéressant m'a aidé à me retrouver, et je suis revenu par Soisy à cinq heures et demie, assez fatigué, mais très heureux de n'avoir pas éprouvé le désagrément de coucher dans la forêt.* »

1228

ÉTUDE D'UN CHÊNE

Mine de plomb. H. 0,209; L. 0,329.
Daté à la mine de plomb : *13 mai mercredi.*
HISTORIQUE
Atelier Delacroix ; vente 1864, sans doute partie du n° 603 (46 feuilles). — A. Robaut (code et annotations au verso). — E. Moreau-Nélaton ; legs en 1927 (L. 1886a).
Inventaire *RF 9432.*
BIBLIOGRAPHIE
Robaut, 1885, sans doute partie du n° 1812, repr. p. 455. — Moreau-Nélaton, 1916, II, p. 90, fig. 286. — Dorbec, 1925, repr. p. 141. — Escholier, 1929, p. 111. — Sérullaz, *Mémorial,* 1963, n° 518, repr.
EXPOSITIONS
Paris, École des Beaux-Arts, 1885, partie du n° 418 (à M. Art, c'est-à-dire Alfred Robaut). — Paris, Louvre, 1930, n° 496. — Paris, Atelier, 1932, n° 51 ? — Paris, Louvre, 1963, n° 520. — Paris, Louvre, 1982, n° 333.

Le mercredi 13 mai, date inscrite par Delacroix sur ce dessin, permet de le situer à l'année 1857. Cette année-là

justement, durant une partie du mois de mai, l'artiste se trouve à Champrosay, et fait de nombreuses études d'arbres dans la forêt de Sénart.
On a voulu voir ici le chêne célèbre appelé le chêne Prieur, dont Delacroix parle à plusieurs reprises dans son *Journal* lors de ses séjours et promenades dans la forêt de Sénart.
Ce chêne imposant a pu, peut-être, servir d'étude pour le groupe de chênes sur le tertre, dans *La Lutte de Jacob et de l'Ange,* décoration de la chapelle des Saints Anges à l'église Saint-Sulpice à Paris (de 1857 à 1861).

1229

ÉTUDES
DE BRANCHES D'ARBRE

Mine de plomb. H. 0,108; L. 0,172.
Annotations à la mine de plomb : *mousse éclairée au bord.*
HISTORIQUE
Atelier Delacroix; vente 1864, sans doute partie du n° 664 bis (dix-huit albums et carnets). — A. Robaut (code au verso). — E. Moreau-Nélaton; legs en 1927 (L. 1886a).
Inventaire *RF 9429.*
BIBLIOGRAPHIE
Robaut, 1885, sans doute partie du n° 1834 (albums aujourd'hui dépecés).
EXPOSITIONS
Paris, Louvre, Cabinet des Dessins, 1963, n° 93.

Probablement exécuté en 1857. Étude de chêne faite dans la forêt de Sénart.

1230

ÉTUDES DE FLEURS :
SOUCIS, HORTENSIAS
ET REINES-MARGUERITES

Aquarelle et gouache, sur traits au crayon noir, sur papier gris. H. 0,250; L. 0,200.

1228

1227

1229

HISTORIQUE
Atelier Delacroix; vente 1864, sans doute partie du n° 625 (77 feuilles). — Acquis en 1907 par la Société des Amis du Louvre et donné au Musée (L. 1886a).
Inventaire *RF 3441*.

BIBLIOGRAPHIE
Robaut, 1885, sans doute partie du n° 1825. — Guiffrey-Marcel, 1909, n° 3470, repr. (le n° d'inventaire est inexact, il s'agit du RF 3441 et non du RF 3440). — Graber, 1919, pl. 37. — Roger-Marx, 1970, repr. p. 52.

EXPOSITIONS
Paris, Louvre, 1930, n° 716. — Paris, Atelier, 1934, hors cat. — Bruxelles, 1936, n° 150. — Paris, Louvre, Cabinet des Dessins, 1963, n° 84. — Paris, Louvre, 1982, n° 297.

C'est vers les années 1840-1850 que Delacroix se mit plus particulièrement à peindre des fleurs, soit à Nohant, soit à Champrosay, notamment. En effet, il préparait pour le Salon de 1849 cinq grandes compositions florales. Cette étude est un coin de jardin, comme l'artiste aimait alors à en peindre, plutôt que des bouquets dans des vases.

1231

ÉTUDE DE FLEURS : MARGUERITES BLANCHES ET ZINNIAS

Aquarelle et gouache, sur traits au crayon noir, sur papier gris. H. 0,250; L. 0,200.

HISTORIQUE
Atelier Delacroix; vente 1864, sans doute partie du n° 625 (77 feuilles). — Acquis en 1907 par la Société des Amis du Louvre et donné au Musée (L. 1886a).
Inventaire *RF 3440*.

BIBLIOGRAPHIE
Robaut, 1885, sans doute partie du n° 1825. — Guiffrey-Marcel, 1909, n° 3469, repr. (le n° d'inventaire est inexact, il s'agit du RF 3440 et non du RF 3441).

EXPOSITIONS
Paris, Atelier, 1934, hors cat. — Bruxelles, 1936, n° 149. — Zurich, 1939, n° 265. —

Bâle, 1939, n° 191. — Paris, Louvre, Cabinet des Dessins, 1963, n° 83.

A comparer au dessin RF 3441, et exécuté sans doute durant la même période, probablement à Champrosay en 1849.

1232

PARTERRE DE FLEURS AVEC HORTENSIAS ROSES, SCYLLES BLEUTÉS ET ANÉMONES ROUGES

Aquarelle, sur traits à la mine de plomb. H. 0,187; L. 0,296.
Annotations à la mine de plomb : *feuilles d'hortentia jaunes, les autres sur le devant plus foncé.*

HISTORIQUE
Atelier Delacroix; vente 1864, partie du n° 625 (77 feuilles). — Chocquet; vente Mme Chocquet, Paris, 1er-4 juillet 1899, n° 119. — Edgar Degas; vente Paris, 26-27 mars 1918, n° 116; acquis par le Louvre (L. 1886a).
Inventaire *RF 4508*.

BIBLIOGRAPHIE
Escholier, 1929, hors-texte en couleurs, face à la p. 148.

EXPOSITIONS
Paris, Louvre, 1930, n° 717. — Paris, Atelier, 1932, n° 50. — Paris, Atelier, 1934, n° 35. — Paris, Atelier, 1937, n° 2. — Venise, 1956, n° 58. — Paris, Louvre, Cabinet des Dessins, 1963, n° 82, pl. XVI. — Berne, 1963-1964, n° 216, fig. 26. — Brême, 1964, fig. 120. — Kyoto-Tokyo, 1969, n° A 10, repr. — Paris, Louvre, 1982, n° 296.

Dès son premier séjour à Nohant, chez Georges Sand, en 1842, et d'après le témoignage de cette dernière, il semble que Delacroix se soit mis plus volontiers qu'avant à dessiner et à peindre des fleurs. Toutefois, durant l'été de 1848 et en 1849, date où l'artiste préparera pour le Salon cinq grandes compositions de fleurs, il semble s'in-

téresser encore plus particulièrement aux études de fleurs et de coins de jardins. A ce propos, étant allé étudier deux tableaux anciens de fleurs, il écrit à Constant Dutilleux le 6 février 1849 (*Correspondance*, II, pp. 372, 373) : « *... Vous avez la bonté de me parler des tableaux de fleurs que je suis en train d'achever. J'ai, sans parti pris, procédé d'une façon toute contraire à celle des deux ouvrages en question, et j'ai subordonné les détails à l'ensemble autant que je l'ai pu. J'ai voulu aussi sortir un peu de l'espèce de poncif qui semble condamner tous les peintres de fleurs à faire le même vase avec les mêmes colonnes ou les mêmes draperies fantastiques qui leur servent de fond ou de repoussoir. J'ai essayé de faire des morceaux de nature comme ils se présentent dans des jardins, seulement en réunissant dans le même cadre et d'une manière très peu probable la plus grande variété possible de fleurs. Je suis à présent dans l'inquiétude de savoir si j'aurai le temps de finir, car je n'ai pu encore m'y remettre, et il y a beaucoup à faire. S'ils sont finis à temps, et comme je le désire, je les mettrai probablement au Salon. Il y en a cinq, ni plus ni moins.* » Delacroix devait exposer ses peintures de fleurs au Salon de 1849 (n°s 504 et 505).

1233

BOUQUET DE FLEURS

Aquarelle, gouache, rehauts de pastels sur croquis au crayon noir, sur papier gris. H. 0,650; L. 0,654 (en deux feuilles d'inégales grandeurs).

HISTORIQUE
Atelier Delacroix; vente 1864, n° 1864, adjugé 2000 F à Piron. — Piron; vente, Paris, 21 avril 1865, adjugé 300 F à M. Chocquet; vente Mme Chocquet; Paris, 1er-4 juillet 1899, n° 111; acquis par Ambroise

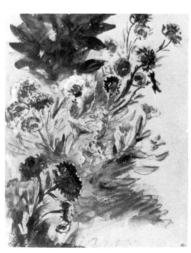

1230

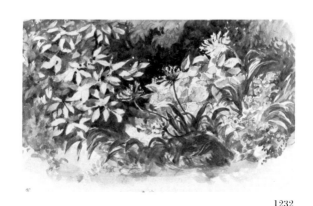

1232

1231

Vollard. — A. Vollard. — Paul Cézanne. — César Mange de Haucke; legs en 1965. Inventaire *RF 31719.*

BIBLIOGRAPHIE
Testament d'Eugène Delacroix : « *J'entends expressément qu'on comprenne dans la vente* (posthume) *un grand cadre brun représentant des fleurs comme posées au hasard sur un fond gris...* » (*Lettres*, 1878, I, p. VIII). — Robaut, 1885, nº 1042, repr. — Roger-Marx. 1970, repr. p. 85. — Sérullaz, *Revue du Louvre*, 1971, p. 362, fig. 1.

EXPOSITIONS
Londres - Edimbourg, 1964, nº 165. — Paris, Louvre, 1982, nº 298.

On peut comparer cette extraordinaire étude de fleurs à trois peintures : à celle conservée au Kunsthistorisches Museum de Vienne (Sérullaz, *Mémorial*, 1963, nº 314, repr.); plus encore à celle conservée à la Kunsthalle de Brême (Sérullaz, *Mémorial*, 1963, nº 403, repr.) ou enfin à celle conservée au Metropolitan Museum de New York, *Corbeille de fleurs renversée dans un parc*, exposée au Salon de 1849 (Sérullaz, 1980-1981, repr., p. 118). Cézanne, à qui appartint cette aquarelle, en fit une copie libre à l'huile; cette peinture est aujourd'hui conservée au Musée Pouchkine à Moscou.

1234

QUATRE ÉTUDES DE BRANCHES DE LYS

Mine de plomb. H. 0,195; L. 0,285. Daté à la mine de plomb : *10 juillet 55, Champrosay.*

HISTORIQUE
Atelier Delacroix; vente 1864, partie du nº 625 (77 feuilles). — E. Moreau-Nélaton; legs en 1927 (L. 1886a). Inventaire *RF 9802.*

BIBLIOGRAPHIE
Robaut, 1885, partie du nº 1825.

EXPOSITIONS
Paris, Louvre, 1930, nº 715.

Les deux feuillets de l'almanach, c'est-à-dire du *Journal* de Delacroix, à la date des 10 et 11 juillet 1855, époque où l'artiste se trouve à Champrosay, ont été arrachés (cf. *Journal*, II, p. 351).

1235

DEUX ÉTUDES D'IRIS

Mine de plomb. H. 0,194; L. 0,091.

HISTORIQUE
Atelier Delacroix; vente 1864, partie du

nº 625 (77 feuilles). — A. Robaut (code et annotations au verso : *vente posthume Eug. Delacroix*). — E. Moreau-Nélaton; legs en 1927 (L. 1886a). Inventaire *RF 9814.*

BIBLIOGRAPHIE
Robaut, 1885, partie du nº 1825?

1236

ÉTUDES DE FLEURS AVEC UNE BRANCHE DE FUSCHIAS

Aquarelle, sur traits à la mine de plomb. H. 0,150; L. 0,196. Annotation à la mine de plomb : *boutons.* Au verso, autres études de fleurs et de feuillage.

HISTORIQUE
Atelier Delacroix; vente 1864, partie du nº 625 (77 feuilles). — E. Moreau-Nélaton; legs en 1927 (L. 1886a). Inventaire *RF 9803.*

EXPOSITIONS
Paris, Atelier, 1952, nº 32. — Paris, Louvre, Cabinet des Dessins, 1963, nº 67.

A comparer à une étude très voisine de style, représentant des fuschias en pot, conservée dans une collection particulière à Paris (Sérullaz, *Mémo-*

1233

1234

1235

1236

rial, 1963, n° 480, repr.), et à un dessin aquarellé représentant des lauriers roses conservé au Musée Bonnat à Bayonne (Inventaire n° 1986).

Intérieurs

1237

COIN D'ATELIER

Pinceau et lavis brun, sur traits à la mine de plomb. H. 0,183; L. 0,287.

HISTORIQUE
Atelier Delacroix; vente 1864, sans doute partie du n° 658 (8 aquarelles et sépias). — Marjolin-Scheffer; Psichari; vente, Paris, 7 juin 1911, n° 127, acquis pour la somme de 437 F par le Louvre (L. 1886a).
Inventaire *RF 3970*.

BIBLIOGRAPHIE
Robaut, 1885, sans doute partie du n° 1921. — Escholier, 1926, repr. p. 83. — Sérullaz, 1952, n° 39, pl. XXV.

EXPOSITIONS
Paris, Louvre, 1930, n° 710. — Paris, Atelier, 1932, n° 29. — Paris, Atelier, 1934, n° 43. — Zurich, 1939, n° 121. — Bâle, 1939, n° 100. — Paris, Atelier, 1947, n° 11. — Paris, Louvre, 1956, n° 39, repr. — Venise, 1956, n° 62. — Paris, Atelier, 1963, n° 146. — Paris, Louvre, 1982, n° 293.

Cette étude de coin d'atelier semble pouvoir se situer assez tôt dans la carrière de l'artiste vers 1822-1827, et peut être comparée à un dessin de sujet assez identique et de même technique (Escholier, 1926, repr. p. 82). Il est difficile de préciser s'il s'agit ici d'un coin d'atelier du 20, de la rue Jacob (1823), du 118, de la rue de Grenelle (1824) ou du 14, rue d'Arras (1825).

1238

INTÉRIEUR
AVEC UN LIT A BALDAQUIN

Aquarelle, sur traits à la mine de plomb. H. 0,261; L. 0,239.

HISTORIQUE
E. Moreau-Nélaton; legs en 1927 (L. 1886a).
Inventaire *RF 9811*.

BIBLIOGRAPHIE
Sérullaz, 1952, sous le n° 40.

EXPOSITIONS
Paris, Louvre, 1930, n° 711. — Paris, Atelier, 1937, n° 11 du supplément. — Paris, Atelier, 1938, n° 11. — Paris, Louvre, 1956, hors cat. — Paris, Louvre, Cabinet des Dessins, 1963, n° 19. — Paris, Louvre, 1982, n° 294.

Cette aquarelle semble pouvoir se situer dans les années 1820-1827.

1239

UN BERCEAU SOUS UN DAIS

Mine de plomb. H. 0,228; L. 0,179.

HISTORIQUE
E. Moreau-Nélaton; legs en 1927 (L. 1886a).
Inventaire *RF 10420*.

Exécuté vers 1824-1827.

1240

UN LIT DÉFAIT

Aquarelle, sur traits à la mine de plomb. H. 0,206; L. 0,240.
Au verso, étude à la mine de plomb et rehauts d'aquarelle, d'un lit défait et croquis de femme nue.

HISTORIQUE
Léon Riesener; vente, Paris, 10-11 avril 1879,

1237

1238

1239

sans doute partie du n° 244 comprenant sans distinction des dessins et aquarelles par Delacroix, Riesener et autres artistes (L. 2139). — E. Moreau-Nélaton; legs en 1927 (L. 1886a).
Inventaire *RF 9810*.

BIBLIOGRAPHIE
Sérullaz, 1952, n° 40, p. 33, pl. XXV.

EXPOSITIONS
Paris, Louvre, 1930, n° 712. — Paris, Louvre, 1956, n° 40. — Paris, Louvre, Cabinet des Dessins, 1963, n° 10. — Paris, Louvre, 1982, n° 295.

Cette aquarelle que l'on peut situer vers les années 1824-1828 est à rapprocher de celle de même sujet RF 31720.

A comparer au lit figurant sur une eau-forte de Delacroix exécutée en 1828, *Intérieur d'hôpital militaire* (Delteil, 1908, n° 8, repr.), et au lit représenté, inversé, dans la lithographie de 1820, *La Consultation* (Delteil, 1908, n° 29).

1241

UN LIT DÉFAIT

Aquarelle. H. 0,185; L. 0,299.

HISTORIQUE
Atelier Delacroix; vente 1864, sans doute partie du n° 658 (8 aquarelles et sépias). — Mme Malvy, née Verninac. — César Mange de Haucke; legs en 1962 pour affectation au Musée Delacroix; entré en 1965 (L. 1886a). Inventaire *RF 31720*.

EXPOSITIONS
Paris, Louvre, 1930, n° 71. — Paris, Atelier, 1967, hors cat.

A comparer au dessin RF 9810, et au lit qui apparaît dans l'eau-forte de 1828, intitulée *Intérieur d'hôpital militaire* (Delteil, 1908, n° 8, repr.), mais en sens inverse, et au dessin pour ce même sujet conservé à l'Art Institute de Chicago (Inventaire 1964-138).

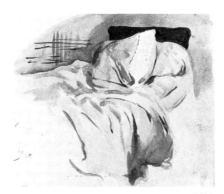

1240

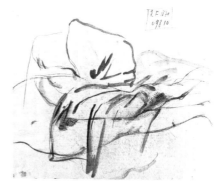

1240 v

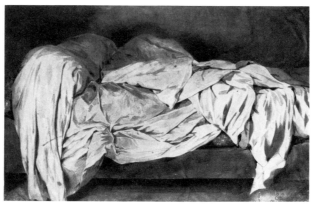

1241

Composé en moderne série 7
par Industries Graphiques, Paris.

Achevé d'imprimer en octobre 1984
sur les presses de
la Nouvelle Imprimerie Moderne du Lion, Paris.

Mise en pages de Jean-Pierre Rosier.

ISBN : 2-7118-0260-4 (Tome 1)